JN219467

戦争美術の証言（上）

［監修］五十殿利治　　美術批評家著作選集 ◆第20巻◆

［ 編 ］河田明久

ゆまに書房

凡　例

一、『美術批評家著作選集』は、日本独自の美術運動の推進や同時代の美術界に影響を与えた美術批評家および美術ジャーナリストと看做される人物や、近代日本の美術批評を考察するうえで不可欠なテーマごとに、単行本および雑誌掲載記事等の文献資料を編纂するものである。

一、編纂者は、単行本および雑誌掲載記事等の選定を行い、評伝、収録文献資料の解題、主要著作目録または主要参考文献を執筆した。ただし巻によっては評伝と解題を兼ね合わせた解説を執筆した。

一、本巻は『美術批評家著作選集　第20巻　戦争美術の証言（上）』として、昭和期（一九三七年〜一九四二年）の「戦争美術」「戦争画」をめぐる同時代の言説および関連文献を収録する。

一、本巻にかんする「解説」は『美術批評家著作選集　第21巻　戦争美術の証言（下）』巻末に収録した。

一、本シリーズの製作にあたり、原則として、原本のカラー図版はモノクロとした。また寸法については適宜縮小した。

一、本シリーズにおいては、原本の本文中に今日では使用することが好ましくないとされる用語・表現が見られるばあい、収録した文献資料の刊行された時代背景に鑑みあえてそのままとした。

一、底本の保存状態および欠損・破損により判読が難しい箇所がある。

一、『美術批評家著作選集』第六回配本全二巻の構成は左記の通りである。

　第20巻　戦争美術の証言（上）〔河田明久編纂〕

　第21巻　戦争美術の証言（下）〔河田明久編纂〕

目

次

摩寿意善郎　絵画に於ける時代性と社会性　『美之国』一三巻九号（一九三七年九月）　21

松岡映丘　日本画に於ける戦争画　『塔影』一三巻一一号（一九三七年一一月）　24

広瀬喜六　戦争と絵画　『塔影』一三巻一一号（一九三七年一一月）　28

内ケ崎作三郎　事変と美術雑感　『塔影』一三巻一二号（一九三七年一二月）　30

等々力己吉　戦線を行く　『アトリエ』一五巻一号（一九三八年一月）　34

小早川篤四郎　軍事絵画への犠牲—岩倉具方君を悼む　『美術』一三巻一号（一九三八年一月）　36

小早川秋聲　北支戦線より　『塔影』一四巻一号（一九三八年一月）　38

林達郎　時局と美術　『美之国』一四巻二号（一九三八年二月）　40

v

小早川篤四郎　戦争時代と画家　『アトリエ』一五巻五号（一九三八年四月）　43

従軍画家座談会　『美術』一三巻四号（一九三八年四月）　45

〔出席者〕中川紀元／小早川篤四郎／清水登之／金子義男／岩佐新

川島理一郎　北支行の言葉　『塔影』一四巻五号（一九三八年五月）　55

藤島武二　中支戦線雑感　『塔影』一四巻七号（一九三八年七月）　58

近代戦争と絵画―従軍画家を迎へて（座談会）

〔出席者〕藤島武二／中村研一／向井潤吉／川端龍子／清水登之／川島理一郎

（一）『東京朝日新聞』一九三八年七月二九日　64

（二）『東京朝日新聞』一九三八年七月三〇日　65

（三）『東京朝日新聞』一九三八年七月三一日　66

中村研一　上海の宿　『美術』一三巻八号（一九三八年八月）　68

向井潤吉　従軍画家私義　『美術』一三巻八号（一九三八年八月）　72

栗原信　徐州↓帰徳↓蘭埠↓開封↓　『美術』一三巻八号（一九三八年八月）　75

鈴木栄二郎　八ケ月の従軍　『美術』一三巻八号（一九三八年八月）　80

小磯良平　屋根裏のアトリエ　『文芸春秋　現地報告』時局増刊二四（一九三九年九月一〇日）　82

三輪鄰　従軍画への考察――陸軍従軍画展を観て　『美之国』一四巻八号（一九三八年八月）　84

非常時と美術家の行く道（座談会）
〔出席者〕池崎忠孝／石井柏亭／和田英作／川端龍子／内藤伸／柳亮／山村耕花／松林桂月／正宗
得三郎／斉藤素巌／結城素明／広川松五郎／清水弥太郎／平林譲二
（一）戦争画は可能か　『読売新聞』一九三八年八月六日（夕）　87
（二）戦争画準備時代？　『読売新聞』一九三八年八月一〇日（夕）　91

（三）昔と今の感覚　『読売新聞』　一九三八年八月一一日（夕）　94

（四）平気な欧州の戦争画　『読売新聞』　一九三八年八月一二日（夕）　97

（五）題材としての戦場と銃後　『読売新聞』　一九三八年八月一三日（夕）　100

（六）明日の東洋のため　『読売新聞』　一九三八年八月一八日（夕）　103

（七）時代の反映は　『読売新聞』　一九三八年八月一九日（夕）　105

（完）苦難の工芸美術　『読売新聞』　一九三八年八月二〇日（夕）　108

柴野中佐　戦争画に対する質疑に答ふ　『読売新聞』　一九三八年八月一二日　111

柴野中佐（談）軍事絵画の展覧会出品に就て　『アトリエ』　一五巻一二号（一九三八年九月）　112

三輪鄰　戦争画への期待　『美之国』　一四巻九号（一九三八年九月）　113

柳亮　絵画的モチーフとしての戦争画について　『みづゑ』　四〇三号（一九三八年九月）　116

木村荘八　事変は美術へ何う響いたか　『週刊朝日』　一九三八年九月一八日　124

麻生豊　伝単を描きつつ　『文芸春秋　現地報告』時局増刊一三（一九三八年一〇月一〇日）　132

中川紀元　美術と戦争　『塔影』一四巻一〇号（一九三八年一〇月）　136

伊原宇三郎　北支従軍画行日記抄　『文芸春秋』一六巻一二号（一九三八年一二月）　138

藤田嗣治　聖戦従軍三十三日　『文芸春秋　現地報告』時局増刊一五（一九三八年一二月一〇日）　148

二科展飾つた戦争画　海外頒布を禁止　〝聖戦の認識〟を誤る　『東京朝日新聞』一九三九年二月一五日　159

従軍報告対談会　観て来た支那と支那人　『塔影』一五巻三号（一九三九年三月）　162
〔出席者〕吉岡堅二／福田豊四郎／三輪鄰

三輪鄰　「従軍画家展」その他　『美之国』一五巻四号（一九三九年四月）　170

ix

荒城季夫　戦争画の問題

（一）　思想を表現せよ　『東京朝日新聞』　一九三九年四月二〇日　174

（二）　聖戦美術展覧会　『東京朝日新聞』　一九三九年四月二一日　176

（三）　一般的性格と型　『東京朝日新聞』　一九三九年四月二二日　178

石井柏亭　健康なる文化の創造へ　『塔影』　一五巻五号　（一九三九年五月）　180

荒城季夫　美術と政治―戦時下美術人の知性と情熱　『アトリエ』　一六巻七号　（一九三九年七月）　183

児島喜久雄　聖戦美術展

（一）　洋画評　意義深き企て　『東京朝日新聞』　一九三九年七月一一日　186

（二）　洋画評　小磯良平の傑作　『東京朝日新聞』　一九三九年七月一二日　187

（三）　総評　傑出せる「突撃路」　『東京朝日新聞』　一九三九年七月一三日　188

伊原宇三郎　戦争美術と身辺雑記　『みづゑ』　416号　（一九三九年八月）　191

柳亮　芸術に於けるモニュマンタリテの意義及びその日本的表現の特質
『みづゑ』四一八号（一九三九年一〇月）　197

宮田重雄　帰還報告　『アトリエ』一六巻一二号（一九三九年一一月）　201

田中佐一郎　湖南岳州―中支従軍記ノ内　『美之国』一六巻二号（一九四〇年二月）　203

小磯良平　戦争画の問題　『週刊朝日』三七巻六号（一九四〇年二月四日）　205

保田与重郎　将来の課題―永徳をめぐつて　『アトリエ』一七巻四号（一九四〇年三月）　208

向山峡路　戦争美術　『美之国』一六巻七号（一九四〇年七月）　215

仏蘭西芸術は何処へ行く―今次の世界戦と今後の芸術の方向を語る座談会
『みづゑ』四二九号（一九四〇年八月）　217

〔出席者〕荒城季夫／江川和彦／宮本三郎／岡鹿之助

難波田龍起　新体制下の美術を考へる　『美之国』一六巻九号（一九四〇年九月）226

向井潤吉　聖戦展満州行報告　『美之国』一六巻九号（一九四〇年九月）230

帰還兵士の美術観　『アトリエ』一七巻一一号（一九四〇年一〇月）

石黒一郎　砲火を浴びたドラン　233

長末友喜　大人の情熱をもて　233

福島勝三　新しき発足　234

内田武夫　次の時代に生きん　235

阪口義雄　小乗的個我を放棄せよ　236

今村俊夫　兵隊の考へ　237

新しい美術体制を語る（座談会）　『アトリエ』一七巻一一号（一九四〇年一〇月）240

〔出席者〕猪熊弦一郎／岡鹿之助／中島健蔵／海老原喜之助／土方定一／米沢常道／山口寅夫／中

川幸永／遠藤健郎

馬淵逸雄　戦争と画家　『改造』二二巻二〇号（一九四〇年一一月）254

神明正道　革新と前進　『アトリエ』一七巻一四号（一九四〇年一二月）261

田近憲三　文芸復興期の技術伝統
（一）『アトリエ』一八巻一号（一九四一年一月）266
（二）『アトリエ』一八巻二号（一九四一年二月）271

瀧口修造　主題と画因　『造形芸術』三巻二号（一九四一年二月）277

瀧口修造　課題の意味　『造形芸術』三巻四号（一九四一年四月）278

国防国家と美術─画家は何をなすべきか（座談会）『みづゑ』四三四号（一九四一年一月）281
〔出席者〕秋山邦雄／鈴木庫三／黒田千吉郎／荒城季夫／上郡卓

喜多壮一郎／荒城季夫 （対談） 生活と美術 『みづゑ』 四三五号 （一九四一年二月）

293

画家の立場 （座談会） 『みづゑ』 四三六号 （一九四一年三月）

〔出席者〕 太田三郎／田近憲三／中山巍／水谷清／宮本三郎／大下正男／上郡卓

299

＊太田三郎 「画家の立場」 正誤 『みづゑ』 四三七号 （一九四一年四月）

306

松本俊介 生きてゐる画家 『みづゑ』 四三七号 （一九四一年四月）

307

国家と美術を語る （座談会） 『美之国』 一七巻三号 （一九四一年三月）

〔出席者〕 石井柏亭／伊東深水／今泉篤男／豊田勝秋／上泉秀信／加藤顕清／吉村忠夫／福沢一郎／安藤照／石川宰三郎／今井繁三郎

312

長谷川如是閑 造型美の日本的性格――審美性と倫理性との合致 『造形芸術』 三巻三号 （一九四一年三月）

332

黒田千吉郎　時局と美術人の覚悟　『みづゑ』四四〇号（一九四一年六月）

334

柳亮　生活と美術──効用論者への反省として　『アトリエ』一八巻七号（一九四一年七月）

336

富沢有為男　聖戦展に於ける考察と感動　『アトリエ』一八巻八号（一九四一年八月）

347

鈴木庫三中佐　（談）　国防国家と文化

（一）『美術文化新聞』一号（一九四一年八月一七日）

（二）『美術文化新聞』二号（一九四一年八月二四日）

（三）『美術文化新聞』三号（一九四一年八月三一日）

352　353　354

新発足の心構へ──美術文化諸問題検討（座談会）

『美術文化新聞』二号（一九四一年八月二四日）

355

〔出席者〕　植村鷹千代／笠原秀夫／北園克衛／佐久間善三郎

植村鷹千代　様式美術論　『画論』一号（一九四一年九月）

362

美術家の隣組常会（座談会）　『国民美術』一巻一号（一九四一年一〇月）　366

〔出席者〕上田俊次／秦一郎／三輪鄰／飯島富蔵／名倉愛吉／鶴田吾郎／吉村忠夫／宮本三郎／長

谷川路可／田中佐一郎／寺田竹雄／斉藤長三／岩佐新

植村鷹千代　時局と美術―才能の幅について　『旬刊美術新報』五号（一九四一年一〇月二〇日）　384

田近憲三　戦争絵画偶感　『旬刊美術新報』五号（一九四一年一〇月二〇日）　386

海軍魂の権化に彩管揮ふ―成瀬兵曹長を完成　海洋美術展の四画伯
『美術文化新聞』一三号（一九四一年一一月一六日）　388

移動座談会　海軍魂を描く　『美術文化新聞』一五号（一九四一年一一月三〇日）　390

〔出席者〕奥瀬英三／三上知治／石川重信

柳亮　主題画と構図問題　『新美術』四号（一九四一年一二月）　394

「絵画の技法を語る」座談会　『新美術』四号（一九四一年一二月）402

〔出席者〕今泉篤男／岡鹿之助／高畠達四郎／宮本三郎／猪熊弦一郎／田近憲三／小山良修

大東亜戦争と美術を語る（座談会）　『旬刊美術新報』一二号（一九四二年一月一日）416

〔出席者〕池上恒／伊藤武雄／十合薫／棟田博／野間仁根／桜井忠温／笹岡了一／猪木卓爾／川路
柳虹

難波架空像　臨戦美術としての街頭壁画　『画論』五号（一九四二年一月）426

大阪新美術家同盟　街頭壁画第二作の報告　『画論』一一号（一九四二年七月）430

三輪鄰　生活美術

市民美術館　『新美術』五号（一九四二年一月）433

美術勤労　『新美術』六号（一九四二年二月）435

大東亜生活圏と美術　『新美術』七号（一九四二年三月）438

美術家錬成道場　『新美術』一二号（一九四二年八月）

440

美術批評家著作選集　第20巻　戦争美術の証言（上）

繪畫に於ける時代性と社會性

摩 壽 意 善 郎

繪畫に於ける時代性と社會性。これが私に與へられた課題である

ここで先づ第一に問題になるのは、繪畫とは如何なる意義を持つものであるか、といふことである。この場合、若しも繪畫が尻の間を飾り應接間を飾る裝飾物であつたり、或は又、畫家の單なる趣味性の捌口や、自然美への驚嘆の再現に終始するので事足りるのであつたりするのならば、もはやこの課題は意味がない。この課題が成立するためには、何よりも先づ繪畫は何らかの積極的な意義をそれ自身の中に持つ歷史的社會の文化財であるといふことが要求されて來る。つまり、ロマンテイクな言ひ方をすれば「眞の藝術」としての繪畫であるといふことが必要になつて來る。だが、かやうに「繪畫」の「存在の理由」を規定するならば、この課題そのものは既に或る程度まで自明の解答をその内面に含んで來ることにならう。尤もそこには猶、時代性とは何ぞや、社會性とは何ぞやといつた難問題が控えて居るからして、畢竟、この課題に馬鹿正直にぶつかつて行つてさうして徹底的にそれを究明しようとすれば、「繪畫」そのものの定義から始めて、進んでは時代性及び社會性の概念構成をなし、その揚句にこの課題の解答へと進まねばならぬことになる。

だが、この緊迫した現在の情勢の下にあつては、假令如何に美術界が暢氣な場所であるにしても、そんな悠長な概念的詮索などに現つをぬかしてはゐられない。だから私は、凡ゆる概念的詮素を拔き

にして、さうして又多くの畫家が自負してゐるやうに繪畫を文化的意義を擔ふ藝術であると考へて、最も卒直にこの課題に體當りして行かう。さてその體當りの結果、此の課題はどう響いたか？そんなことは今更乍ら喋々するまでもないことだが、案外に解つてゐない畫家も多いやうであり、又現在の時局からすれば却々の重要な問題でもあること故、兎に角一應言つておかねばならない。かうした陳腐な問題を今更改めて出題した編輯者の意圖も亦、きつとその邊に根據をおいてのことだらう。

さて手つ取り早い所がつまりかうなのだ。

「こんな時代によくもこんな繪を描けたものだ」

「こんな社會でよくもこんな繪を描けたものだ」

といつた不滿を感じさせる所の所謂時代性と社會性の缺除が、現在の多くの繪畫に見られるといふことそ、この課題の簡單明瞭な解答に外ならないのだ。

丁度この拙稿が諸君の前に現はれる頃には、上野の杜では二科や院展や青龍展等々と澤山の展覽會が美術の秋を謳歌してゐることだらう。さうして一方又、その頃は支那側の長期抗日戰に依つて時局は益々重大を極め、折しも臨時議會の召集が拍車をかけて、國民を齊しく切實な凝視を時局の一點に集めてゐることだらう。だがさうした切迫した中に在つても、諸君たちの様な文化人は專ら文化を愛

— 49 —

21

し育てようとするの一念から、兎もすれば號外の鈴音にもかき立てられがちな心を抑へて、上野に出かけて行くことだらう。さうして諸君はそこでどんな繪畫に接し、どんな感激を與へられるであらうか？　不安に驅り立てられた諸君の氣持とその會場に陳列されてゐる作品との遙だしい懸隔が今から何かはつきりとその會場に

見える氣がするのだ。若し諸君が、豪華なソファーに身をもたせかけた美人畫――否、別に美しくなくともよい、醜いデフオルマシオンでも何でも結構――や、夏の日の海濱とか砂丘の風景畫や、或は草花や果實や魚介の靜物畫に見とられたり、光や線や立體の追求などに新しい工夫があるとて隨喜の涙を流したり、さうしてさて會場を出てから其等の所謂馥郁たる餘韻に包まれて居ることが出來たならば、諸君は確かに幸福である。

――併し街頭にも驛頭にも農漁村にも、將又新聞にも雜誌にも、現下の時局をくつきりと反映しきつてゐる今日、ただ美術館の中だけに時局とは全く無緣であるかに見える繪畫を見出して、ここにこそオアシスがあつたと喜び集ふ者が果して幾人ゐることか。思想的にも經濟的にも、さうして外交的にも正に一國の安危にかかはる事變の此の時、我々の心理は完全にその渦中に捲き込まれて、オアシスなどを暢氣に探す餘裕のあらう筈もない。風流や趣味の精神に憧れて世俗に無關係を裝つてゐたり、又さうすることが美術家の本領だなどと考へてゐられたのは、もう旣に一昔前のこと、此の頃では無電通信網の發達に依つて、日支交戰に對する歐米諸新聞の反響がその日のうちにも日本の新聞に響き返されて來るやうな始末。ましてや昨今の極度に切迫した情勢の下にあつては、人一倍感覺的に銳敏である筈の美術家たちが獨りのほほんとしてゐられるわけがない。成る程此の間頃は滿洲行脚に行つて來た畫家も多かつたし、又最近は國防獻金を意圖した獻畫展覽會も華々しく開かれ、空繪具チューブの提供も行はれて、畫家の時局への關心のほども立派に示されたとは認めぬ

ばならぬ。今日では畫家も最早單なる畫家ではなく、社會人としての畫家、國民の一員としての畫家であるといふ面目を此處に新にしたわけである。だが然し、滿洲行脚にせよ、獻金にせよ、それらは飽くまでも國家社會人としての畫家に於ける時代性乃至は社會性に關聯することで、それ自身は何ら繪畫に於ける時代性や社會性とは關りないこととなるのだ。これを間違へては困る。假令滿洲行脚をして來ても、その收穫が單に滿洲風物の印象や記錄に終始してゐるだけであつたなら、それは別に特に時代や社會の推進力となるべき文化的意義を正しく擔つてゐるとは言へない。問題は作品そのものの中に於ける時代性と社會性の把握である。

勿論この世に存在する如何なる繪畫も、それらは悉く夫々の歷史的社會に於ける作品であることには間違ひはない。假令如何なる床の間の裝飾畫にしても、或は又享樂的なデカダンの作品にしても、現代の作家の生きた時代的、社會的根據に裏付けられてゐるのである。現代の日本に於いて、一方に於いて傳統的なアカデミズムの作品が嚴存するかと思へば、一方にはそれに反抗する所謂前衛的なシュールレアリズムやフォービズムあり、藝術至上主義あり、日本主義あり、享樂主義あり、といつた具合に、種々雜多な傾向や主義の作品が同存してゐる。これは正しく現代に於ける複雜多樣な時代的社會的樣相が作家たちの意識に作用した結果であり、混沌たる現代世相の反映に他ならない。併しかかる時代的な或は社會的な根據を持つといふことは、畫家が時代性乃至は社會性に對する認識を以て制作に向つたといふと、或は又作品の中に時代性乃至は社會性が正しく反映され把握されてゐたといふこととは別問題である。時代的社會的根據を持つといふことと、或る特定な時代及び社會に於ける繪畫と其の時代及び社會との間に於ける一つの對應關係を見出す所の或種の美術史的考察の問題であつて、それ自體は別に繪畫の藝術的な問題とは別である。繪畫の眞の意味に

於ける藝術的な文化的な意義は、現在観る者により多くの文化の共感を呼び起させ、正しくその時代の外面的事象に眼を開くだけでは極的なものであるべきだ。そこに於てこそ、繪畫に於ける時代性なり社會性なりが重要な問題となつて來る。繰り返して言ふが、献畫展は國民としての美擧であつて、それは繪畫の本來的な意義とは別であり、又満洲地方の見學旅行は時代や社會への認識を深める手段の一つに他ならない。繪畫に於て如何に正しく時代性や社會性を追求するかは、その後に於いて改めて出て來る問題である。

　其にも拘らず猶依然として、時代や社會とは無縁な繪畫が現在の此の國に於て氾濫してゐたとしたら、其は畫家の悲劇であり、繪畫その物の悲劇だ。後世の人々に依つて、あの時代によくもあんな繪を描いて居られたものだと物笑ひになる許りか、かういふ今の時代にそんな繪畫などに見惚れてゐる暢氣者も恐らくあるまい。もう現在の我々は強い時局的刺戟に依つて完全に疲らされきつてゐるのだ綺麗事や趣味のオアシス等を捜してゐる眼等のあらばこそである。ではかういふ時代には繪畫など無くても構はないのであらうか。

　否そんなことはあるまい。繪畫は依然として存在するに違ひない。唯問題は、かういふ時代にはどういふ繪畫がなければならないかといふ所にある。我々國民大衆は今や強い刺戟に依つて疲らされてゐると同時に、行く所を知らない時代的様相に對して極度の不安を懐いてゐる。斯様な現在の我々に必要な繪畫は、先づ、我々の不安を少しでも輕減する様な未來への理想に打ち拔かれた積極的な力を持つものでなければならない。詰り時代と社會への冷徹な認識把握から描出された強い力を持つ繪畫でなければならない。さうでなければ、毒を制するに毒を以てする意味で時局が與へる様な刺戟よりもつと強い刺戟、或は少くとも同じ程度の刺戟を與へる様な繪畫でなければなるまい。では戰爭繪畫か？等と此の際單純な事は考へないで欲しい。新聞記事やニュース映畫より以上に強く、戰爭の刺戟を繪畫が與へ得るとは限るまい。

　問題は、ただ單純に社會や時代の外面的事象に眼を開くだけではなく、もつと究極的に現實や時代の奥底に流れてゐる本體を摑み出すことである。今こそ畫家は、寫實主義とか超現實主義とか野獣主義とかさうした單なる主義傾向の間にある闘爭をやめて、寫實が効果を擧げ得る部分は寫實に依り、抽象せねば摑み出し得ない所は抽象に依り、凡ゆる把握方法や表現形式を自由に驅使し、所を得させて、以て現代的な事相の本質を強い刺戟に充ち満ちて我我に投げつけてくれることが必要だ。これは難しい刺戟には違ひないが、そこにこそ凡人の持ち合はせない畫家の才能を發揮さすべき餘地がある。抽象主義のための抽象主義の擁護など凡そ愚の至りだ。

　今こそ繪畫は、現在の緊迫した時局を背景として、活氣に滿ちた感動と刺戟とを以て我々にぶつかつて來るべき好機會に遭遇しつつあるのではなからうか。

日本畫に於ける戰爭畫

松岡映丘

戰爭を題材とした繪卷物のうち代表的なるものは平治合戰繪卷、蒙古襲來

繪詞、後三年繪卷の三つであらう。このうち平治繪卷は現存するもの三、

松平伯藏の六波羅行幸の卷、岩崎男藏の信西の卷、ボストン美術館所藏の三

條殿夜討の卷であるが、最後のボストン美術館所藏のものが專ら合戰繪であ

り、また三卷中特に秀でてゐる。幸ひこの原本は、先年渡歐の歸途これを是

非見たい爲にアメリカを經由し、心ゆくまで鑑賞することが出來た。

平治繪卷三卷の筆者に就ては今日信憑するに足る確證はないが、推定して

鎌倉中期に製作されたるものであらうと私自身は信じてゐる。ところでこの

繪は所謂時局の繪ではない。描かれた事實より製作そのものが遲れてゐるこ

と少くも八九十年である。換言すれば、これは今日でいふ歷史畫で、現代畫

ではないのである。

一體古い繪卷の繪と云へば、兎に角當代目睹の事實を描寫したかの如くのみ

考へられ、何れの時代に於てもその意味の現實描寫が繪畫本來の使命である

かの如く認められてゐるが、事實は必ずしも然らずである。回顧的な歷史畫

扱つたものがあると同時に古い歷史的なものを取扱つてゐるものも尠くない

のであると同時に、その藝術價値は題材の遠近とは無關係である。この點は

繪卷を見る場合、最も注意を要すること、思ふ。

然し乍ら平治合戰繪卷は溯つた平治時代の風俗を特に考證してゐるのでも

なく、作者存在中の所謂現代風俗によつて表現してゐるのであるが、事實の

年代との懸隔が少いこと、、近代の如く風俗世相の變化の著しからざる時

代の作品たることから、そこに事實と表現との間に顯著な風俗史的矛盾が示

されて居らず、その形式が當代の實相を示し得てゐると推定して略間違ひは

ない。而かもこの繪卷、就中三條殿夜討の卷は所謂修羅の卷を描破して迫力

實感に富み、それは宛ら實戰に臨んだ人が描いたかの如き生彩を傳へてゐる。

而も斯くの如き表現を結果してゐるところに問題とすべき主點の存在を始め

て知るのである。

要するにこの繪卷の戰鬪の場面は作者の想像によつて描いたのであるが、

それが今日に於て尚實戰を彷彿たらしむる迫力に富むのは、こゝに藝術の力

となつてゐるのは、作者その人の人間の現はれでなければならぬ。迫眞の技、入神の巧は自ら作者の生活によつて現はれるのである。從軍畫家必ずしも眞相を描き得るとは限らず、假令戰場に赴かずとも作者の眞質は戰爭畫の眞髓に到達し得ることを可能とする。

崎五郎兵衛尉が元寇の戰ひに於ける自身の戰功を記念して描かせたるもので、その奧書によつて永仁元年の製作なることが明かにされてゐる。筆者はまた土佐長隆、同長章父子の筆と傳へられて居る。

この繪卷は、前卷は專ら文永の事變を描き、後卷に於て弘安の襲來が描かれてゐる。而してこの繪卷の最大の特色は、これこそ將に時局畫であるに外ならぬことである。繪卷の完成は事件に遲れること約十二年であるが、勿論畫家が從軍したわけではなく、戰場に臨んだ竹崎季長が畫家に口授して描かせたもので、少くも風俗は當代のそのまゝを描いて今日の所謂現代畫と稱し得るのである。

この繪卷が事實の眞相を如何に如實に傳へんとしてゐるかを語る次の如き例證がある。建築の一部を畫家が偶々描き誤つたに對し、特に傍に「妻戸こ」とある可からざる所繪師醬迷也」とわざ〳〵記入してある。更に畫中季長が着した小具足で頭は烏帽子を着せず放ち髮であるが、こゝにも特に註釋を書き込んで「通有が家には合戰の落居せざる間は烏帽子を着ざる由之を申」書入がある。尙その着用せる赤地錦の直垂は現在愛媛縣大三島神社に所藏せらるゝ河野家奉納として儼存せる古色蒼然たるものと一致してゐる。更に卷中描かれたる甲冑、例へば菊池次郎の着用せる緋縅の鎧の如きは、現在東京府御嶽神社の國寶たる鎌倉將軍奉納の由緒ある紫裾濃の鎧と將に同一樣式でもあることによつても、この製作時代の明證とすることが出來る。

事變の正確なる描寫に就ては大略以上を以てその全貌を窺ひ得られるが、

三條殿夜討の卷は冒頭に數行の詞書を揭げ、あとは顧る長い一齣畫面を以てし畫面は更に三段に構圖されてゐる。先づ最初に三條殿即ち當時法皇の御座所に信賴の軍勢が攻入り火を放つと見るや、急を聞いて門前に馳せつけた牛車と群衆の雜閙物凄まじく、その錯綜混亂の狀を描破し盡し、中央の部分は御殿の中門の廊を中心として法皇を網代車に移し參らせる樣と、燒討されて猛火黑煙の炎々と燃えさかる場面を以て畫面を引締めてゐる。更に第三の場面はこれに引續いて殿中の非戰鬪員までが兵馬に蹂躪される戰禍慘憺たる狀を寫し、最後に法皇の御車を擁して源氏の武士が集結行進の狀を描いて卷を終つてゐる。

合戰の實況を活寫してこの卷の如き殺氣橫溢、神彩突々たる表現は、凡ての繪卷を通じて甚だ稀である。而かもこれが體驗に基いたる描寫でないことは、所謂戰爭畫を考ふる者の最も味ふべきところではなからうか。

尙他の二卷、六波羅行幸の卷と信西の卷とは勿論これに繼續したる事變を題材としてはゐるが、特に戰鬪の場面は描かれてゐないから、こゝには詳しくは觸れない。

○

次に蒙古襲來繪詞二卷は帝室の御物であるが、この繪卷は製作の年代も描

— 3 —

25

その藝術的價値は果して如何なるものであらうか。私は未だ原本に就て親し

く研究する機を得ないので、技巧その他の方面に就ては斷定の資格を持た

ぬが、事實と製作年代とが平治合戰に比して甚だ近接し寧ろ時局を描いたと

解してよいに拘らず、形象の表現、構圖より見て、それが平治に比して甚だ

寶感に乏しく、迫力の稀薄なることを感ぜざるを得ない。平治が事變を去る

こと遠き時代に作られながら尚宛らその渦中に於て描かれたるが如き寶感を

富むに對し、この繪卷が事變の事實の說明以上に果してどれ程の寫實表現を

有するか、その點に於ては平治合戰に遠く及ばぬ憾みがあるやうである。

○

第三は池田侯所藏の後三年繪卷であるが、これは貞和年間（南北朝時代）

の製作で飛驒守惟久の作と傳へて居る。

題材内容としての後三年の役は製作から遙か二百五十年以前のことで、

これは全くの歷史畫である。ところで何程昔のことでも南北朝時代と後三年

の時代とは相當著るしい相違があるが、作家が時代を溯つ

て考證しそれを如實に寫さうとすればさ可成りの困難が見られたであら

うことは確實である。而してこの作家はそこまでの研究もして居らず、され

ばとて後世の浮世繪畫の歷史畫の如く勇敢に現代風俗と古畫とを以て表現描寫するこ

ともしてゐないのである。結局根據の薄い想像と古畫に描れた形式を採入れ

て描いてゐるのみである。既にそれだけ風俗の部分に於ても進取性に缺けて

ゐることは明瞭である。描寫の場合もこれと同じく、たゞ合戰を描寫したと

ころでは或る程度の殺氣を現はして古來その點に於て一般の聲畫をかち得て

のがあるに止つてゐる。合戰繪としてはむしろ說明に墮し、前二者に比して

更に遙かに、その價値を低めてゐることが考へられねばならない。

○

元弘建武の亂に引續き南北朝に亘つて戰亂相次ぎ、太平記を始め當時の戰

爭文學が相當多いのに拘らず、この時代の戰爭畫を取扱ふべき繪卷繪が殆んど皆無

である。それは戰爭畫を取扱ふべき繪卷繪が時流に從つて衰へ、所謂鑑賞本

位の漫畫の勃興に伴ふ現象であらう。

足利時代以降に於ては結城合戰、更に降つては繪卷ではない大阪陣等を

取扱つた大和繪系の戰爭畫も傳つてはゐるが、その多くは單なる記錄說明か、

或ひは裝飾を一義としたもののみで、戰爭そのゝ眞實に觸れてゐるもの

は遺憾ながら見出し得ない。

德川時代以降に於ける戰爭畫と云へば、神社佛閣の繪馬、額等に扱はれた

ものや、極く近くは國芳一流の錦繪の類ひにこれを見ることが出來るが、題材

としては宇治川合戰とか扇の的とかの主として中古の武者繪の代表的場面を

類型的に取扱つてゐるに過ぎず、これ等は何れも歷史畫ではあるが、そこに何

等の學術的考證を伴はぬ趣味的にも卑俗下手に屬するものが大部分である。

近世の國民思想發揚の衝動を受けて現はれたるものとしては菊池容齋の戰

爭畫が存在する。これは浮世繪とは自ら格を異にしたもので、勤王、愛國、

尚武の一念より出發した、換言すれば藝術非至上主義である。幕末反封建の

國家精神を基礎として繪畫の中にその行動主義を生かしたのである。從つて

容齋の作は當時としては蘊蓄に富み歷史的研究にも努力の跡が顯著である。

つたと云つてよい。この間大した戦争がなかつたといふこともその一つの理
由であらうと思はれる。

　　　　　○

　明治以後に於ては、西南戦争の時局畫は當時三枚續きの錦絵にあつたであ
らうが、これらは幼稚な説明畫で子供用の程度以上には出なかつた。戦争畫
として事實をそのまゝ描寫したのは、恐らく日清戦争以來のことであらう。
日清戦争當時は私は未だ少年であつたが、久保田米僊は従軍して戦場スケ
ッチを發表し、また生々しい戦争畫を描いた。小林清親、故小堀鞆音翁等も
少年雑誌などに盛んに戦争畫を描いた。殊に今日未だに印象の深いのは小堀
翁が「小國民」の口絵に描かれた平壌の戦ひに於ける閑院宮殿下御奮戦の一
圖である。殿下は當時騎兵少尉であらせられ肋骨の服に赤ズボンの閑院宮の
々しく騎馬で傳令の役を勤められる場面であつたが、當時私達は如何ばかり
この圖に感激したか判らなかつた。私はこの時十四歳で高等小學生であつた
が、安城渡を敵前渡河した松崎大尉の奮戦振りをケント全紙に極彩色に描寫
し、小學校の成績品展覧會へ出品した。この外混成旅團長大島少将の凜然た
る風貌に非常なる魅力を感じ、寫眞を参考として何週となくこれを描いたこ
とを記憶してゐる。

　日露戦争の際には和洋畫家の従軍したる數は仲々多く、當時乃木中將や東
郷司令官を中心とした戦争畫は相當に寫された。この頃は吾々も既に専門的
な勉強を始めてゐたが、その爲に却つて所謂藝術至上主義を奉じて、戦争畫
を描きもせず描けもしなかつた。私は三十七年に美校を卒業したが、卒業製

　　　　　○

　最後に今囘の如き事變に際し、戦争と繪畫藝術とが抑々如何なる關係を持
つべきやといふ問題が本文の結論となるのであらうが、今日に於ては戦争の
實寫と記録に關する限り所謂ニュース寫眞と映畫とが可なりにその役割を果
すべく、そこに必ずしも繪畫によらねばならぬといふ必要が割引される。こ
の範圍に於ける限り特に従軍して危險を避けつゝ目撃を以て果して近代戦の
眞相が描き得るや、抄からすこれを疑問視せざるを得ない。結局機械的なる
ものによつて戦争の眞相が捉へ得る場合、戦争によつて藝術が受けるものは
自ら別途に存することを考ふべきではあるまいか。

　特に日本畫にあつては日本畫としての材料、手法、若しくは傳統を維持す
る限り、現代的戦闘をそのまゝに描寫することは最初から困難である、とい
ふよりも或ひは更に不適當である。若し繪畫によつて今日の戦争を寫さねば
ならぬとするなら、手法に於て比較的便宜安當なる油繪にこれを一任したと
て、日本畫の生命は單純にこれに斷たれるといふものでもないからし。

　然し今囘の事變が直ちにこれを戦闘行爲だけに就て見ることは當らざるも
のである。日本民族の劃期的躍進の契機としてこれを認識せねばならぬ。男
猛果致よく幾多の堅壘を拔いて撓まざる皇軍將士の精神が即ち銃後の畫家と
しての不斷の覺悟であらねばならぬ。この未曾有の重大時局に際會し、これ
を精神的刺戟と感ずる場合、そこに日本畫と洋畫との區別などもあるべき筈
ない。凡ゆる美術家はこの偉大なる感銘を夫々の藝術の姿に於て眞摯率直に
表現すべきであらう。

戰爭と繪畫

廣瀬憙六

（一）

今度の事變位新聞の寫眞班の活躍したことはあるまい。從て毎週上場されるニュース映畫は、待ち兼ねるやうにして見に行くが、活動となると、最前線の皇軍の勇戰振が、眼の前に展開されて、眞に自分が戰線にあるものゝ如く、血湧き肉躍るの感が起る。

寫眞となつて報道される陣中生活の如きものも、なか〳〵寫眞班員が活動されてゐるので、不自由な兵士の苦勞を察するに充分である可きだのに、これが繪畫となつて報告される場合に比して甚だしく感情に缺けるものあるを否めないのである。

例へば兵士が洗濯してゐる寫眞にしても、これが鉛筆スケッチで現はされると、線に感情が傳へられて、寫眞よりは想像する部分は多いが、定めし困つて居るだらうなと、同情が深く刻み着けられるものである。

處がこの頃新聞に現はれる戰地通信には、專門の畫家を從軍記者に仕立てそのスケッチを掲載する風が無く、僅に素人軍人か、餘りこの方面の仕事に

寫眞で見ると慘害甚だしく、目を背くものでも、解釋の仕様に依つては、皇軍の士氣を振はせ、從軍の用意ともなる可き管で、繪畫で見る負傷者を背負つて味方へ歸る戰友の勇ましい姿、負傷した兵士の腕に括ばれて射拔かれた矢を釘拔きで拔き取つてゐる圖柄は、そゞろに當時の戰線が偲ばれて勇ましいのである。

日露戰役の際は、陣中雜景がこのスケッチによつて報道され、今日程寫眞は貿寫が少なかつたが、戰地の情景は深く印象されたと思ふ。

岡木田獨歩の戰時畫報に出て來る小杉未醒のスケッチの如きは、今も尙忘れ難きものゝ一つであつて、南京蟲に悩まされてゐる兵士の腫れ上つた足だ

の、江上渡河の皇軍の情景、從軍記者の苦しみと言つた、銃前銃後の點景が一種の畫風へ造つて、面白い限りであつた。

（二）

北支戰線の山岳地帶を連日の雨を侵かして行軍する皇軍の光景の如き、周圍の風景からして繪になる可く、また蕭々たる雨情の如きは寫眞では決して眞景を傳へぬものである。

はれた畫風が後年の未醒の畫風をなしたもので、日露戦争が未醒と言ふ一作
家を興したと言つて好い位である。

また寺崎廣業の戦時スケッチに現はれた線描の如きも、廣業をして大に新
らしくさせたものだと言つて好い。一體にスケッチは西洋畫家の領分だのに
日本畫家でもこの通りなものだと言ふ氣分が畫面に現はれてゐて愉快なので
ある。

日露戦争までの新聞に於ける畫家の仕事は今日の寫眞の役割をしたもので
軍人や名士の肖像の如きは鵜井至一以來、日露役當時の萬朝報の徳永柳洲の
如き名手さへ出てゐる。

これが漫畫家となり、今日の漫畫フヰルム繪となつて、著しく平俗となつ
て、遂に寫眞班に仕事を奪はれて、新聞から畫家は去つて了つた。

一面新聞は甚だしく機械的となり、藝術的分子が少くなり、その極が飛行
機でニュース映畫を送るやうになり、ラヂオが新聞を追ひ越して朝夕の放送
となつたので、新聞から藝術的分子の少くなることは、却て新聞の自滅だと
思つてゐる。

話は新聞の内輪話になつて了つたが、畫家の方でもその職場を守る意味か
ら言つて、もつとこの際活躍すべきものだと思ふ。

川端龍子氏の「朝陽來」が、もう一箇月後であつたなら、戦争と早變りを
して、戦争と繪畫に一層開をなして呉れたものを惜しいことをした。中川紀
元氏が支那戦場視察に行くの報は、必すや面白いものがある可く、進んでそ
のスケッチは新聞に掲載すべきである。
戦争繪が本繪大作となつて名畫を後世に残すことも、大に奨励すべきであ

ヤンヤと言はれるやうなものが出さうで無く、漸く、中川紀元氏が木村荘八
氏でも描いたら出來さうだ位にしか想像が着かぬ。

寧ろ若い作家がドシ／＼從軍して、戦場スケッチの面白いものを發表して
世間に存在を示すべきの時だと思ふ。

（三）

戦争と繪畫のことを聯想するにつけても、この頃の展覧會の出品畫には動
きと言ふものが少ない。どの出品畫を見ても靜的であつて、靜物的に人物で
も風景花鳥でも描かれてゐて、動の描寫の名手の少ないことが、戦争と繪畫
と言つたやうな題材に適當の人を見出し難いのではあるまいか。

動きは素描の確かな人で無ければ出來ぬ筈で、實體寫實を離れてアブスト
ラクトなものに進んで行かうとする傾向の今日の作風とは離れて行き、戦争
と繪畫とはまた緣が遠くなつて行くのではあるまいか。

動きのある繪も好いものは好い筈で、素描の確かな戦争と繪畫の題目に當
依まる名畫の現はれても好い時節になつてゐる。

さう言へば、廣業は確かに動きのある繪を描けた。近くは百穂も描けた、
靑山の素描を見ても、あの素描力があれば立派に戦争と繪畫の題材に適した
戦争繪が描けた筈だ。

たゞ、世間は、展覧會は、動きを排して靜的になつて來たので、花鳥も人
物も黙つて何物かを凝視してゐる構圖に變つて來たのが、戦争と繪畫を一寸
緣の遠いやうな感じに、吾人を迷はせるのが、今日の缺陷とも思はせる。

事變と美術雜感

文部政務次官　内ケ崎作三郎

事變下の文展を見て感じたことの一つは、斯かる偉大な時代に直面した畫家達が、何故に雄大な歴史畫の制作を試みなかつたのであらうといふことだ。或ひは元寇の如く、或ひは八幡船の勇士達の如く、或ひは秀吉の朝鮮遠征の如く、民族の力を海外に示して大いに國威を伸張した歴史の場面は、今日の畫家達にとつて實に絶好の題材であらう。歴史畫である以上、時代風俗の考證研究に多少の困難を伴ふことは已むを得ないが、日本民族が東亞のルネサンスを目指して起ち上つたいま、畫家たるものゝ氣宇もまた自ら廣大であるべきだ。考證に捉はれた所謂歴史畫といふ意味でなく、現下の時代精神を歴史の場面の中に藉りて描破し盡すことは、むしろ畫家にのみ與へられた最も愉快な仕事ではなかつたか、と考へるのである。

私がこゝで思ひ出すのはロシアで見たヴェレスチャーギンの戰爭畫である。私がモスコーへ行つたのは明治四十一年の昔のことで、それも僅々三日ばかりの短い滯在に過ぎなかつたが、この時受けた強い感銘は未だに自分の腦裡にはつきり刻み込まれてゐる。チヤイコフスキー畫堂を飾つてゐる彼の

を思ひ起すのである。

ヴェレスチャーギンの畫は戰爭の現實を描きながら、その判斷を見る人の眼に委せてゐる。有名な髑髏の堆積する様を描いた畫にしても、歩哨が雪の中へ埋れてゆく畫にしても、畫面の裏からにじみ出て來る作者の氣持が流れるやうに觀者の心へ訴へて來る。戰爭に對する洞察の深さ、人間に對する愛情の曖さがその畫面に沁々と現はれて、それが觀者に對する無限の感興を釀し出すのである。私は戰爭そのものに對する彼の態度を今日の日本の畫家に要求しようとは勿論考へないが、彼が當時にあつて如何に眼前の國家行動を捉へるに熱意と努力を傾けたかといふ事實に至つては、深き感銘を止めざるを得なかつた。換言すれば、あくまでも日本人の心を持ちながら彼の如き筆を揮つて雄大な畫面を描いて欲しいのだ。私は歴史畫といふ概念が今日新しい意義を以て把握され、眞に現代を飾るに相應しい作品が現はれることを切望して已まないのである。

×

らぬ規模を持つに至つてゐるのと軌を同じくする。

源平合戦時代の扇の的や弓流しのやうなもの、或ひは賤ケ嶽七本槍のやうな局部的戦闘の場面を描いても、恐らく現代人の頭にはピンと響かないのは当然である。戦争そのものを描くのは大局を現はすものにならねばならぬ。国民的感激の対象として、戦争画も自ら画面から公衆の為の壁画のやうな大画面となることも必然であらう。現代の戦争画は凡てに於て大局的な雄大なものとなるべきが当然であり、そこに多くの困難が見られると同時に、それを突破するところに現代画人の充実した満足が考へられねばならない。

日本人が描く戦争画に就て今一つ考へられるのは、それがあくまでも日本人の心を以て描かれねばならぬといふことである。私が同じくロシアで見た多くの戦争画と比較した時、このことは実に明瞭な事実として浮び上つて来る。ピータースブルグのウインター・パレスを見物した時、大広間に懸つてゐる尨大な戦争画の数々に驚嘆を禁じ得なかつたと同時に、それが何れも餘りに殺伐であり陰惨であることを感ぜざるを得なかつた。そこにはスラブ民族特有の粘着的なものの執拗なものが多分に親はれ、日本人の気分としては同感し難いものを感じたのである。同じ宮殿の装飾にしても、日本では千種の間とか鳳凰の間とか凡て優美荘麗であるに引換へ、ロシア人は矢張り如何にもロシア人らしいやり方であると考へさせられたのである。

これを別の言葉で云へば、同じ戦争に対する彼我の考へ方が根本的に相違してゐることをこの事実が明瞭に語つてゐる。日本人は平和に到達する已む

ものを享楽してゐるかの如く見えるのである。こゝが最も大切な点である。日本人の描く戦争画は絶對にこの点を没却してはならないし、また必ずさうあるべきことを私は固く信じてゐる。

戦争画に就て併考へられることは、今日の戦争が銃後の凡てを打つて一丸と為した廣義国防の意義に於て考へられ得ることである。従つて戦争の背景となつてゐるものを描いて戦争そのものゝ意義を表現することが可能である。一例を挙げれば千人針を描いても、その背後に銃後国民の戦争を支援する熱誠の気持を迸らせしめ得るし、戦場に横だはる戦傷者を描いて国の柱となつて倒れたる勇士への国民的哀悼の気持を表現し得る。問題はそれが單なる風俗画に終り、感傷の画面に止まらぬ点への戒心である。一個人の感情を描くことから国民的感情を代表する表現になつて、始めて現代の日本美術の眞價が發揮し得ることを考へねばならぬ。

×

文展を見て感じたことの一つに、近來の日本画家が画道に冷淡な点を遺憾とせざるを得なかつた。東洋画の生命が線描にあることは云ふまでもないが、画書一致の精神から云つて、日本画家たるものは須く書道にも志すとこ
ろがなくてはならないことを痛感したのである。

日本画の生命が書道と盛厘一點相通ずるものゝあることから云つて、私には画に比して落款が餘りにも下手なものが目に付いた。昔の画家は画の修業と共に必ず書道にも努めたものである。何程画が上手であつても落款が下手では感興の半分を殺がれて了ふ。それが吾々日本人の頭に沁みこん

でゐる昔からの傳統である。私は殊に今日の青年畫家達に對して、畫道への關心の昂揚を切に期待して已まない。

一體支那には讀書階級が儼として存在して居り、文武の百官は大抵この階級によつて占められてゐた。この階級の藝を尚ぶことは、習慣といふよりむしろ天性に近きものとなつて居る。日本の現代の若い人が今日の環境に於て支那や昔の日本と比較して責められることの無理であることを知らないではないが、苟くも日本畫を描くといふ態度の中には當然書道への教養が自覺されて居るべきことを感するのである。事實、私をして斯く云はしむるまでに下手な落欵が多過ぎたことは率直に自省すべき點であらうと信する。

×

最後に私が特に聲を大にして云ひ度いのは、技巧本位の作品が餘りに氾濫して、そこに精神氣魄の充實が少な過ぎるといふことに就てである。未曾有の時局に際會して、興國の氣象がもつと廣く大きく高く深く現はるべきであつたらうと考へるのである。

刻下の支那事變を單なる戰鬪とのみ見ることの不當に就いては勿論改めて贅言を要さないと信するのであるが、來るべき日支の文化提携、東洋文明のルネサンスの大理想實現の爲には前途に尚幾多の困難が横たはつてゐることを銘記せねばならぬ。この困難を突破し建設への邁進を行動する爲に、吾々の努力は更に一層緊張の度を加へることが必要である。それは小手先の技巧や消極的な低徊趣味とは全的に對蹠するものである。東洋文化の黎明を意識し行動するには、尚一段と美術家諸君の奮起が翹望せられねばならない。

作品を描くことにあるが、斯かる機會に美術家の奮起を記念する爲に、近代美術館建設を具體化するが如きも大いに考慮されて然るべきではないかと考へる。平生元文相が現代美術の陳列場を計畫されたことは寔に結構なことであり、その在任が永く續いたなら恐らく必ず將來必ず實現を見たであらうと考へが、その計畫は平生元文相の在朝在野の如何に拘らず將來必ず實現を要することである。近く帝室博物館の完成を見ると云へ、パリに於けるルーヴルに對するリュクセンブルグの如き、ロンドンに於ける國民畫堂に對するテイト畫堂の如き近代美術館の存在が我國に於ても深く要望せらるべきことに就ては改めて言葉を弄する必要はない。私自身もテイト畫堂に於てターナーやロセッティの畫に感激した記憶を回想して、古典に對する近代美術の新鮮明快な特質を發揮せしむべく近代美術館の必要を感することも切なるものがある。

今や皇軍の奮戰日に次ぎ事變の前途必ずしも輕々に豫測すべからざるものがある。斯かる最中に近代美術館の建設を考へるなどは一見甚だ迂遠の如くであるが、必ずしも然らず、事變終了後の日本民族の大抱負實現の爲には斯かる文化的施設の充實こそ大いに待望さるべきものであらねばならぬ。私は敢て平生元文相を煩はさずとも、これが美術家自身の協力によつて生れることを期待するのである。美術家中の資産家は銃後熱誠の現はれとして進んで奮發するがよい。支那事變を記念し、東洋文化の新黎明に協力の質を發揮すべき美術家の企劃として盡しこれこそ絶好のものである。事變に對し美術家の意氣を示すものとして、私はこゝに敢て一つの提言を試みる次第である。

（歇）

戰線を行く

等々力巳吉

待機　等々力巳吉

北支へは連絡何回も行つたので、天津
北京は勿論青島、濟南、殊に本年五月に
は張家口あたりまで行き、一ケ月後には
事變勃發になる程の空氣の中に現地の方
慰問もしており、軍方面を始め其他の方
面の方々にも隨分面識もあり、知つてゐ
る人が多いので、今事變の發生は何だか
自分の家に火のついた様な氣持で、ラジ
オや新聞に傳へられるニュースに堪りつ
てゐたが、遂に矢も盾もたまらず飛び出
したのであつた。

陸軍省中では初めての申出であつた様
だが、幸ひ總ての準備も案外に好都合に
進み九月末には天津の地を踏んでゐた。
塘沽上陸以來、一杯の皇軍でさすがに
大變な事だとは思つたが、おなじみの天
津東站は事變早々の新戰場として、當時
の激戰の趾をしのびたい氣持であつたが
同驛前はこれ又一杯の皇軍で右往左往、
全く目をつく様な混雜振り、漸くくぐり
拔けるに充分にして洋軍上の人になり得た。
氣の小さい自分はこれだけで度贈を拔
かれるに充分であつた。其後北京に行き
保定、正定、石家莊に行き、順德まで皇
軍の後を追つて前進してゐたが、只堂々と
大川の流れの様に殺到して行く我大軍に
は氣壓された氣持で過ぎた。
さすがに戰場である。總じて殺氣があ
る。およそ繪を畫くといふ様な氣分とは
違つたものが流れてゐるのはいふまでも
あるまい。多少時日を過ぎればこれ程

軍隊の事に就ては自分は未教育である
ので思はぬ失敗もある。保定で何處か寫
生をと思つて出かけたが兩側の慘贈たる
屋並、屋根は拔け戸ははづれ壁は崩れ内
部の散亂してゐる様は全く想像の外であ
る。街上を走る軍馬や軍車の往來が絶え
間ない爲め、舗裝なき道路は一應通る毎
に墮幕の如く前方が見えなくなる。こゝ
で描くといふ處もなければ書く勇氣も出
ぬまゝに、崩れた煉瓦や壁土を踏み越え
足にからまる切れた電線を拂ひのけ、艶
馬の臭に鼻をつまみ乍ら、たどり着いた
城門に向つて始めて寫生椅子に腰をおろ
した。城門前を行き交ふ軍隊を前景に、
古々しく崩れた様な城門を描ふとのした
だが、質歷の配置もよく物々しくも勇ま
じくあり洋軍隊としても迫力に滿つた感
じがよいので夢中に筆を運ばせてゐた。
が其中に門前の步哨が見つけて何か僕に
向つてどなつてゐる様だ。何を嘆くか位
に筆を振つてゐたのだが間もなく內一人
がやつて來て「何をするか」とがめる
であるが、こちらは御覽の通りと落ち着
き過ぎてゐるのに業を煮やした様に、道
具を皆持たせたまゝ引張る様に營兵所へ

の諸部隊にしても皆それぐの任務に一
生懸命の最中、月の色も變つてゐる時で
は、從軍畫家にいたつては蹴飛ばされさ
うな氣配もあるので、浮つかり落ちつい
てはゐられない。といつて兵隊のゐない
處では猶危険である。

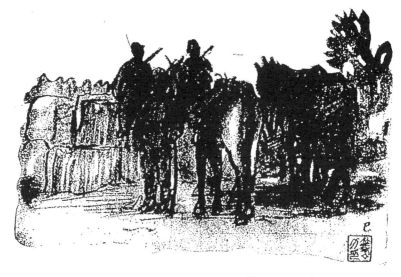

吉巳力★写　　閑　待

の證明書から所轄警察の證明書、北支駐
屯軍證明書、保定兵站部の證明書まで、書
類もこれだけあれば澤山だと思つたが、此の路
結局こゝの警備隊本部に申出なかつた事
と、こゝが撮影並び寫生禁止になつてゐる
たといふのであつた。そこが要領のわか
らぬ恋しさで書きかけたものはお取り上
げになつて放免であつたが、八分通り書
きかけた鉛筆畫は或たけぐ＼に最初にも
み捨てられたの割合に餘り巤にもならずに
殘つてゐるのが心殘りであつた。警備隊
本部を案内して吳れるともいはれたが、
後時間もなくなつたので其氣もなくなり
結局保定では一枚も書かぬ事にして引上
げた。

以後は必ず步哨線では連絡をとる樣に
したばかりでなく、先づ第一に副官室を
訪ねたが場合によつては參謀室にまで案
內される時もあつた。

軍用列車に便乘中平素ならば三四時間
の處が何時間かゝるのか、それは全然わ
からぬ。停車中も前方の鐵道修理を待つ
時等は一晝夜立往生になつてゐる時も
あるのだが、併し列車から離れて寫生に
出る事は出來ぬ。少しも發車になりさう
な場合道具を片付けて走り上るに間に合
ふ距離以外には出られぬ。
占領された城の附近にしても、一人行
きは絕對に危險である。だから幸い鄉土
隊の退院兵が五六名本隊を追及してゐる
のに會つて同鄉の懐しさから四五日行を

はこうした何日本隊に追及出來るかわか
らぬ兵も多かつた。何より自分の本隊が
どの邊に居るのかわからぬのだ）此の路
君中から一人位一緒に行つて貰へたので
助かつた。戰爭後になれば種々便宜も與
へて貰らへる事もあると思ふが、また此
の常時では追撃々々の戰線中でとても構
つて貰へなかつた。

俳し多くの場合朝日新聞の支局隊と一
緒で其方で厄介になつてゐるのだが、其
以外では貨車は勿論トラックや狹い裝甲
車の中や膝の土間にも寢て見たが何處も
同じアンペラ一枚其の上に持參の毛布
一枚にくるまるといふ寸法で其の中では
いつもお客さん扱ひにされ、其上給與ま
で（罐詰、キャラメルの類からたまには
サイダーや酒にいたるまで）持參の飯盒
も一緒に炊いて貰つて、始めの中ならば
けない至りであつた。戰地では皆鬚武者
な顔をしてゐると「おや繪かきさんだね
一つ顔を書いて貰へないか」とやつて來
る者がよくある。自分が漫畫家でなかつ
た爲め書く事もしなかつたが、洋畫家等
行けば嶌ばれる事必條だ。漫畫家とい
ふよりも漫畫家にほびん兵達の方が兵達にほびん
と來るらしい。又事實明日をも知れぬ戰
場の中にゐる兵達は子供の樣なユーモア
さを皆持つてゐるものである。

55

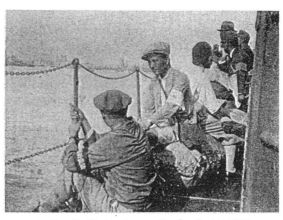

上海黃浦江上の岩倉氏（小早川爲）

軍事繪畫への犠牲

== 岩倉具方君を悼む ==

小早川篤四郎

大佐から云はれた時は「勝手にしろ」と突つ放された様な心細さと不安とで一時は困憊したが、それを押し切つての出發は正に悲壯で、三人とも同じ様な氣持であつた事はあとで語り合つて分つた。

戰爭繪畫の可否論は暫くおくとして、私は前から戰爭畫にカナリ大きな興味を持つてゐた、が結局は體驗より他に途のない事をはつきりと感じたのである、理論ではなく事實である事をはつきりと思つた、この氣持が敢てこの冒險を犯す樣な事になつたのは云ふまでもない。

併し當局からは單に從軍を許して上海まで送り屆けると云ふ丈けで他の事に就いての保證は一切與へられてゐない、而かも突き放されたかの様な扱ひを覺悟の上で出掛ける事は全く生優しい事ではない、岩倉君の場合同じくトップを切つて敢然と決行した行爲は名門の出と家庭の環境から推して吾々以上の大勇猛心を奮つた事が想像に餘りあるものと云へやふ。

□

人であつたら極めて大きなセンセーションを捲き起したであらうと想像される。

のひらめきを見せ、どこかに人をひき付ける愛嬌があつて、日夜砲彈と爆撃に焦々と荒みかけてゐる人達からも尊敬と好意を持たれてゐた、軍部の人達にも「おとなしい岩倉サン」として深く印象づけられてゐた事は君の人格の一端を十分に察知し得られると思ふ。

□

ともすればすぐ戰線に出たり、危險な場所を歩きたがる私達とはなるべく別行動をとつて出來る丈け安全な方法を考へてゐた人だつた丈けに君の死は諦めよふとして諦らめ得られないものがある。

私達が上海を眼ざして東京を發つた頃は、上海の狀態は全然豫想の出來ない危險期であり、混沌とした詳しい事は不明、落ちつく宿は、食料は、そしてどんな危險が待つてゐるか「あちらの樣子は殆んど不明ですから著いてから適宜に方法をとるより途は

□

遂に畫人から最初の犠牲者を出して終つた、私達が怖れてゐた最惡の場合がこんなにも早く來るとは夢にも考へてはゐなかつた。今度の事變で畫人として初めて許された從軍者が岩倉、吉原の兩君と私の三人で、そのたつた三人の中から最も年若な岩倉君が悲しい不運な鬮をひき當てたのである。されば取り返しのつかない不運な出來事と同時に日本の畫壇にとつても詢に大きなショックを與へた事

「の畫家」か、ふそ仲人役としてあらゆる手立てを使
かに私達三人丈けだとの答へに案外したのであっ
た。時局に刺激されて戦地行きを望む畫人は相當
有るだらうと期待してゐた丈けに一種の失望と不
満をも感じた。

眞っ先きに動くであらうところの平素ジャナリズ
ム的存在の畫家達！
次ぎに動くであらう事態隆々たる中堅作家の群れ！
斯ふした場合をも考慮されての當局後援に成立さ
れた？　とも考へ得られる「〇〇畫會」！　等
何が故に鳴りをひそめ、沈獣の如くしてゐるの
か、餘りにも吾畫壇は悠々たる落着きを見せてゐ
る。

私は少しあせり過ぎてゐたかも知れない、或はあ
はてゝゐたのか…でも時局は私の不審などにお構
ひなくどしどしと進展してゆくのだ。皇軍は北支に
續いて上海に、陸戦隊が、飛行機が、そして陸軍の
精鋭はどっと上海を始めとしたではないか、一刻も猶豫
は出來なくなった。そして前後を振り返へる暇もな
く一氣に戦火の巷に飛び込んで終った。

〔二〕

私の戦争畫に對する氣持はどちらかと云ふと一の
モケーフとしての興味が主であった、併し上海に著
いて二ヶ月後の今日ではカナリ心境の變化が感じら
れて一の美術運動としての観念が少しづゝ頭を擡げ
かけてゐるのである。これは「戦さ」
と云ふものゝ現實に強く感ぜられたり、危険な眼に遇つ
たりした者が特に強く感ずる事かとも思れる。
尤も私達の軍人と異つた本當の軍人として銃を手にして
本當の「戦さ」を體驗しつゝある畫人達にはまだど

機　關　銃　（一水會展出品）　岩倉具方

剣に動いて欲しいと語り合った、これが岩倉君との
最後であった。
戦争は讃美すべきではないかも知れないが今とな
つては如何にしても勝たねばならないのだ、現地に
あって特に感じる事は我國の領土の一塊にも敵の
一歩をも踏ませてはならぬと云ふ事だ、そして軍人
ばかりにその重荷を負はせてはならない、美術家

なって當らなければ決して「戦さ」には勝てないと
云ふ事だ。
岩倉君は私と別れる日に茶を喫みながら日本にも
っとよい「戦争畫」があっていゝと強調してゐた、
私もこれは前からこの希望であっ
たのだ。そのためにはもっと力のある中堅作家が眞
達より以上の激しい観念を得て還える事と想像され
る。それはとても樂しみである。

この精神力こそ「戦争畫」の眞髄である事を信ず
る。「戦争畫」を一種レベルを低めて輕く扱ひたが
る畫人達にもっと眞剣に考へて欲しい、モチーフと
してテーマとして丈けでもその扱ひによっては眞に
素晴らしく雄大で深遠なものを秘めてゐるのだ。
若くして輝やく希望を抱いた儘に斃れた岩倉君の
貴い犠牲を無にしない様に努めたいと希つてゐる。
（昭和十二、十、二〇、上海にて）

― 41 ―

真昼の凹月

○○陣中ニ
秋声自ら

戦塵ニふみ入って二十旬、妄住長毎の
伸ひたる髯の天神ニ、鐘声ヒゞ、
赤銅色ニ焦ゲた額ニ、生死ヒ卯
智恵ない童顔ニ、かってゐる。
陽光ニ：
輝や2
気：
高い
一

北支戦線より

従軍画家　小早川秋声

第一信――

啓　小生以御蔭無恙軍途上戦跡を弔ひ
再び第一線へ南行いたし候。其間慰問使
者に對して本當に眞心より感謝と冥福を
祈り申候。
實は太原第一線より石家荘へ抜けんと
ての動きも心致し各所の兵站支部に安留
（京都東本願寺より囑託されてー）とし

さむ荒野の火葬にも幾度となく立會ひ、
戦超の供養もいたし、名譽ある尊き犠牲
者に對して本當に眞心より感謝と冥福を
共に教化され、淨化さるゝ事も亦得難き
吾人は戦ひより尊き證驗を感得せしと
事と存じ居り候。生に載帰する人間が己

いたし、夕刻後より南下いたし候。
戦争は國家として止むに止まれぬ事と
は申せ、慘の慘たるもの之れあり候。
昨日も戦死せし父か兄かの死證をさが
し當て、色あせし毛布に包み背にて運ば
んとせしも十三四歳の少年の細腕には餘
りにも頂きあぐみはてし其あはれな姿を
日のあたり見し小生、共光飛其心情は笞
舌の盡す可きものに之なく候。其途上路
傍には、野犬、野猫などが死證をむさぼり喰ふ慘
野犬、野猫などが死證をむさぼり喰ふ慘
は、将に佛國十界の圖を見るに異ならず
候。而して此饑えし死證は直ちに現社會人
類の一部にうつし得ても敢て不可思議に
も非ざる事を痛感いたし候。

再び七十餘里（二百七八十キロ）を自動
車隊に加はり、砂漠をかぶつて二日がか
りーと申しても乗車時間は僅々十二時
間半、北京より改めて南下いたし候。

世上「艱難辛苦」とか「一生懸命」な
る語を徒らに用ひ居候へども戦争する人
々より歩ふれば餘りにも無自覺な、無眞
任の感を覺え申候。戦争にこそ行くべき
営業の如く痛切切實に感ぜられ候。
砂塵萬丈、油汗と汚に数十日も入浴は
おろか、洗面さへせぬ兵士の姿を見たる
者には、涙を以て感謝いたすこと信じ得
候。而して彼等の愛人に見せなば百
年の戀も一瞬にさめぬるか、それとも一
層の情熱を以て激想を許さぬところに
他人の徒らに漠想を以てかけつる迎ふべ
きは斯く申す私とても慰藉の愛らしさ
姿を人に見られなば、特に別人の感ある
やもはかり難く、髪も髭も伸びるが儘
に汚り過（猛の湯）に浴みして澁の浴のま
ても鼠色の湯（猛の湯）に浴みして洗面器にとり
踱に染められて油氣更になく、十數日目
まの生活、時折は土の上にアンペラ一枚

り再度情況を確め小心留意いたし候處、
運悪しくも出立の前日敵の侵襲爆破さ
れ、其各所に敵の残兵出没せるとの情
報に接し如何に近距離と雖も突破する事
は危險にて、實にはがゆき事ながら又も
再び大同、張家口、北京迄お供して列車中
にお通夜いたし候。

第二信――

二本日は戦死者の遺骨三千柩を奉じ、途
に彼妙妙なるのある可くと覺え申候。時
する、所謂生をむさぼらんとする人類無
意識の約束は、語らんとすれども語り得
ぬ微妙なもの之あるべく覺え申候。
之より戦線へ向ひ可申候。

の夢をむさぼるなど一面より窺へば土人
の如くに候。
酒の存もなくましてや女性の影はおろ

か淡き燭の光に閣をぬすみては書き綴る
母國への便り、敵の殘せし火時代味ゆた
かな青龍刀にて生木を割りての火の香に

避難民

山西省 井陘縣ニテ写ス

秋声

時局と美術

林　達郎

時局に連れて、大分從軍畫家が出て行つてゐるやうである。いづれ盡葵を滿たして歸つて呉まつた作品を見せて呉れることであらうが、新聞などに載つてゐる小さなスケッチなどで見るところでは、まだ餘り感心したものに出會はない。尤も今日では、通信運搬の機關は發達してゐるし、カメラ技術は進步してゐるしするのであるから、戰爭場景などフォトや寫眞映畫で豐富に見ることが出來るのでその方で押されて了つて、畫家のスケッチなど記錄的な意味にも弱々しくて目にたへないのである。日露戰爭の時分には、繪を滿載した戰時畫報とか寫眞畫報などといふ雜誌をその當時の小供だつた私達はむさぼり見て寫いたり樂しんだりしたものであつたが、今日のやうに機械化し立體化した戰爭では、どうも普通の繪ではノンスビーデイで平板で、質感も薄弱に思はれる。畫人のスケッチがいけないといふ譯ではないのであるが、多くの場合、なまなかの繪としての輕さや、詩情特に筆先の氣隨に任せてゐるので反つて、澄涮とした質感を喚起さないのである。日露戰爭の終りに、寫眞や水彩のスケッチを集めた戰役紀念繪葉書といふのが出た事がある。尤もこれは戰役といふ文字がいけないとかで禁止になつたさうであつたが、その水彩に描かれた場合といふのは、多く、兵士達が土中に埋めた甕の風呂に入つてゐる圖だとか、お互に散髮し合つてゐる圖だとか、言つたやうな、ほゝ笑ましい陣中風景、つまり、戰場や陣中の斷片的なユーモアや戰地風景の輕い俳味を拾集したものであつたが、と言つて此戰役紀念繪葉書だけが特にさういふ點で非常に勝れてゐたといふのではなく、他にも同じやうな繪は澤山に出てゐたと記憶するが、唯話まつて出たものとして、また其後に明治四十年頃にかけて繪葉書といふものが非常に流行した事があるので印象に深く殘つてゐるのであるが、總じてさういふ風な戰場風景といふものは、多く、戰場での陽氣な場面、忙中的な場景、異鄉に於ける詩情・兵馬慌忽の間の人情美、突發的なユーモアなどであつて、表現といふよりは輕い印象記なのである。いろんな點で繪畫的描寫は文に及ばない。演劇的に描寫出來るといふ繪畫の特徵が、此處では反つて惠ひを殺す繪畫なのである。日露戰爭の戰時畫報などでも每號、隨分物凄い場面が描かれてゐて、その幾つかは今でも想起することの出來るほど、強く印象に殘つてゐるのであるが、さういふ場景ですら、繪畫特有のロマンチシズムが、觀者の想像と感動とを反つて固定させ柔げて了つてゐるのである。西南戰爭の繪草紙や、楠公湊川奮戰の錦繪などと同じやうに、コサック騎兵と猛鬪した我騎兵の描寫圖などは昔のものより遙かに寫質的に描かれてゐるに拘らず、なほ且つ、逃だ單純に刺激的たるに止まつてゐる。戰爭に取材した繪畫は、だから、或繪まつた場面が少し時日を置いて回顧的に、紀念的に描かれる場合に、充分に其繪畫的特徵を

發揮し得るやうである。文學なら、短篇のスケッチ的なものでも、相當深く戰爭を描き出せるが、繪畫の方はその點力が足らず。第一その性能が無い。昔の戰爭繪卷など、もちろん繪畫であるが、その表現形式には多分に文學的であり、時間的に、叙事詩的な繪畫ではてゐるからそれで出來上つてゐる。ほんの一寸した繪ではあるが、アメリカの某雜誌に「家族の肖像」と題して一家族みんなの飼犬までが防毒マスクを着けて列んでゐる繪が出てゐたが、これは些細な一の戲畫に過ぎないけれども、さういふ對象をも、時にはカリケチュアとしてでなく眞面目に描寫の對象として見なければならないであらう程、今日の現實は畫人に取っても、複雑な、錯綜したものとして現れてゐる。生易しい思想や感覺の仕方ではなかく～に摑まらない。今日の戰爭は、昔の戰爭のやうに、矢並つくらふ筈手の上に籠たばしる、と言つたやうな風情もなければ、下手に綺麗な花なんぞ身に着けやうもんなら射撃目標になつて了はうといふもの、さういふ意味では、今日の戰爭には情緒的なリリカルな分子は乏しい。もつと機械化した峻烈な、時間的にも空間的にも、微妙で強力な、新しい詩が存在してゐる。が、然し、戰爭は、今日、狩獵ではなく、風流事ではない。ましてや、今次の日支事變の如きは、世界史に有意義に參與せんとする日本の聖なる建設的戰ひである。固より、單なる畫人的な觀賞態度を以て見るべきものではない。昔ながらの單なる有閑人的な畫人根性だけでは皮相なものしか摑めない。今日、世界の總ての事相を通じて顯著な事柄は、すべてが政治的になつて來てゐるといふ事であることは今更いふまでもないことであらう。蕓人なるが故に、さういふ政治的なものへの認識を疎かにして好いといふ道理は、決してないのである。現在どんな派の畫人にも、等しく肝要な事は、繪蕓といふ藝術活動が、畫界といふ特殊區域内の仕事としてでなく、人間の表現としてどんな意味を持たなければならぬかといふことを考へることである。戰時に際して、戰爭畫を描くといふこと、それも勿論結構なことであるが、それよりも、戰爭の雰圍氣に包まれることに依つて、人と自然の交渉に就いて何等かの新鮮な進步的な發見を得ることを深く期待し度いのである。

甘い環境に居る時よりも辛い環境に居る時の方が往々にしてより勝れた作品を生む。今日の時勢のやうに、繪なんどつかへ蹴飛ばしてしちやへと言はれさうな時にこそ、考へも感情も引き緊まつて、本當に好い、性根のある作品が出なければならぬやうに思ふ。スウルリアリズム風の作品の如きは、ナチス獨逸では御詰問ものになつてゐるやうに見える。事變が起きたからそれでどうかうといふはてなてゐるやうに見える。吾國の新畫派諸君の如きは諸君の意地立たず。それ位でヘコたれてためいて畫人の反省を促すのではない。どつちみち世の中は變轉する。新しい寫實を志す人も同樣である。すべてもつと感覺を鋭くい。勉強しなければならないのは唯に意地で描いて居られるのではないあらうから、それにどこまでも宜しい、筆者などはスウル派の主張には好い所を認めてゐるのであるから、大に肩を持ち度いのであるが、今の狀態では、まだく～勉強も足りない、容易な所でやり放してゐるやうに見える。感情の幅を廣く、さうして出來得べくんば藝術の他の分野への注意それから更に科學的知識も及ぶ限り攝取しなくてはならない。自分の性分だけで、好きに描かうとする人にしたところで他との切磋鍛練は飽くまで必要である。

戰爭繪畫と言へば、古往今來洋の東西に亙つて繪のある所謂戰爭畫は亦夥しいものである。何と言つても容易な繪畫彫刻に取材であり、殊に、劇的な表現を執るに容易な繪畫彫刻に取材しては描寫の好材である。今日の美術家が、今日の戰爭を如何に描き表すか、いろんな點で興味があり、美術家としても、現前のさういふ事象に對して自分の腕といふより、美術家としての人間の好き力試めしの機會

に置かれてゐるといふべきであらう。日露戦争の折に、旅順港外で
戦艦ペトロパウロスクの爆沈と運命を共にしたロシヤの畫家ウェレ
スチャギンは戦争畫を随分描いたさうであるが、その作の一つ「シ
ヤレ頭のピラミッド」は有名である。この作は畫題に依つて直に想
像される通りのものであるが、さういふアレゴリカルな作も面白い
が、眞正面から戦争畫を描き出した作も期待し度い。また、同時に
戦争に従軍したからとて、記録的なスケッチだけが仕事ではない。
繪畫らしい、戦争場面や、戦争詩の自由な鬱達な再構成も好いであ
らうし、先にも述べたやうに、鍛へ直すことも亦、大に好い事であ
らう。一體に日本の作家の作品は、過去のものに就いて見ても、叙
情的な、綾の美しい、詠歎的な佳作は多いが、厚手な、叙事詩的な
構成のものは殆ど見當らない。これからの若い人はもつとさういふ
規模の大きい、積極的な、表現の為に感覺を益々擴げること
が必要である。必ずしも戦争に行つて、戦争の繪を描いて來なくて
も、異國の風物に觸れるといふことだけでも、自分の技巧を豊富
得して來るだけでも好いのである。十九世紀末のスペインの畫家マ
リアノ・フォルチュニはスペインモロッコ戦争に従軍し乍ら、戦
争の繪はまるで描かずに、モロッコの風物だけを、貪り描いて來た
さうであるが、さういふ心持は、もう説明するまでもなく、分るこ
とだと思ふ。異郷の風物に觸れるといふ特別な境地に身を置くこと
らず、自分の畫心を種々に實驗して見る好い機便となるであらう。
この頃の新聞の報導に依ると、内務省では市中の廣告の不體裁な
のを整理するさうである。さういふつまり生活周圍の美化（飾るこ
とではない、むしろ清掃であるが）といふことは經濟的な見地から
しても大に實行すべきことであつて、筆者などもかねがね希望して
ゐる所であり、運蒔き乍ら、此の内務省の乘り出しは大に賛成であ

る。さういふ方面への統制は、下手な、世界の統制なんかより、
なんぼう有意義か知れないのである。一體に「美」といふと、美術
の畑の専門のやうに考へられてゐる傾向があるが、それは大きな間
違ひである。「美」の表現は、美術の裡だけでなく、日常坐臥、あら
ゆる生活、行爲の裡に存在してゐる。美術品は之を獨立に觀賞の對
象物として造り出したものに過ぎない。この事はほんの一寸反省し
て見れば直に分る事であるにも拘らず、看過してゐる人が多いのは
遺憾である。生活に於ける美に心附く人にして始め
て、美術作品の意味を、さうして又その美の廣さ深さを、而して其
限界を知ることが出來るのである。現下の時局に際して、筆者は、
凡百の戦争スケッチが生まれることよりも、むしろ一枚の眞劔な
探究的な發見的な好き作品の生まれることを希望し度いのである。
今、個人主義的な英佛的な美術教義がその進路に行詰まつてゐるや
うに、フランス的なアカデミックな美術教義も亦、すでに老衰境に
入つてゐる。然しさういふアカデミズムに受け繼ぐべき種子の存在
してゐることだけは若い畫人は決して忘れてはならないのである。

小早川篤四郎

が無さすぎる――と云つてもこれは近代つまり洋装が輸入されてからの事――と云ふ事に私は常から大變不審を抱いてゐたと同時に、も少し戦争に關した繪畫が有つてよいのではないかとの希望を持つてゐた。

尤も、戦争畫を扱ふ實際問題となると中々容易でない。事實の考證の煩雜さ、特別のモデルを得る困難と或程度までの體驗、そして優れた表現力等の要素が感覺主義による作畫、靜物とかモデル又は風景等に手近かに容易に得られるのと違つて誰れでもが簡易に着手出來ない理由を考慮しなければならない。

それに戦争畫と云ふものは大衆への妥協を意味するために第一義的なものでなく、惡く云へば藝人仕事で少くとも優れた畫人の欲しないところと卑下する傾向が相當根强く固持されてゐる事を無視出來ない。かの歐洲大戦では優れた畫人の多くは藝人仕事に甘んずるよりも新聞に書いてもゐた……と或中堅畫家が或る新聞に書いてゐた様であるが、これなど正に今の日本の若い中堅層に流れてゐる氣配を物語る言葉とも云へる。この言葉はとり様によるとらに劍をとれない我國の制度としては都合のよい辯明とも受取れて至上主義者にはとても誂へ向と云へる。そして勞多くして效果の上らない仕事に苦心したがらない氣持も或程度までは察しられないでもない。

戦争畫を第一主義的に扱ふか第二義的に扱ふかは議論のあるところだが、結局は作家自身の態度による事と思ふ。やりたくない人に強ねるつもりはないが、多少でも戦争に關心を持つてゐる人にはあの素晴らしいテーマにフレッシュ極はまりない感覺味と偉大な構成はまた得難い素材である事を知らして置きたい。

戦争畫を描いたマネーやドラクロア等の先人を誰れが優れた畫人でないと云ひ得る。机上の議論は今暫く措いて兎に角一度戦場と云ふものに觸れて見る事だ。あのすさまじい壯烈な氣魄と、命がけの、言葉で云へない事をはつきり云へると思ふ。戦争繪畫に關する限り、議論は先づそれから後の事である。

吾等の素材を活かして畫人仕事でなく第一義的に扱ふ人の勇猛心と覇氣を起しては不可ないのか、優れた多數の中堅畫家の群れから何人かの元氣な者が有つてもよいのではないか、どこまでも靜物や女のモデルをモチーフに感覺的だとか、變形美とかの模倣に沒頭する事に優れた畫家であるとしたら洵に窮屈千萬な考へ方で、結局は至上主義者の範圍を出ないことを裏書きする様なものではなからうか。

或る人は映畫と寫真の發達した今日では繪畫による表現は生ぬるく高い效果は得られないだらうと語つた。これは正に畫人としての耻辱である。繪畫と映畫の使命は各々異つたものである位の事は口にするまでもない事である。

繪畫は永遠のものであり、一面時代を物語る最高の記録でもある。映畫とは全く異る。併しながら表現形式が十九世紀時代のそれと同じである譯はない。當然そこに新らしき時代に順應すべき表現が生るべきでなければ意義をなさない。そのための表現としての研究と精進があり藝術の貴さを知る事が出來ると云はねばならない。

それは何も戦争畫を讃美すると云ふ意味でもなくまた戦争畫の多い事必ずしも誇りとは感じてゐない。併し日本の現代畫壇が歐洲畫壇の或るレベルまでに進展を見せた今日としては必然的に戦争繪畫もそれに平行すべきではなからうか。況んや維新後に於ける我國の急激な國力發展と數度外國との大きな戦さに捷利の光榮を得ながらその記録畫すら吾々の知る範圍には洵に少數に限られてゐる。これは美術國としての誇りを有つとしてはどこか物足りない一種不具的現象とも云へない事はない。

古來日本畫には優れた戦争畫が相當残されてゐる事を考へると、日本の畫人が戦争に無關心でない事がよく分るが、近代洋畫に限つて戦争をテーマに扱はないと云ふ事は不思議でならない。然かも日露戦役には吾々の尊敬する先輩もかなり従軍

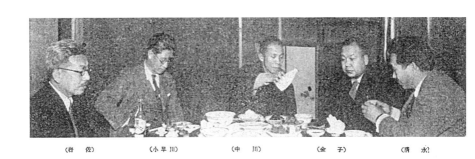

（岩佐）　（小早川）　（中川）　（金子）　（清水）

從軍畫家座談會

—— 三月十日（陸軍記念日）夜 ——

出席者（イロハ順）

中川　紀元

小早川　篤四郎

清水　登之

金子　義男
（東京日々新聞）

（本社）岩佐　新

中川さんは十一月はじめ上海に渡り、南京へ入城して十二月に歸京され、清水さんは十一月に上海上陸、南京に入つて一月歸京されました。又小早川さんはずつと早く九月に日本を出發、上海に、又軍艦に二ケ月餘を暮らされたのであります。金子さんは東京日々新聞社從軍記者の總大將として行つてゐられた方です。——岩佐——

岩佐——どうも御多忙中を勝手なお願ひを申上げましたが、殊に又お寒いところを、ありがたうございました。（三月だといふのに珍らしく雪がふつた。）今晩は一つ從軍畫家としての皆さんのお話を色々お伺ひ致し度いと思ひます。金子さんは畫家ではございませんが、色々またあちら

のお話を伺はせていたゞくと同時に、進行係の心もちで、色々話を引出して行くやうお願ひ致し度いと思ひまして、御多忙中御無理申上げた次第ですが、

一同——結構ですナ、

清水——それで今夜の話はどう云ふところへ要點をおくのですか、

岩佐——マア從軍畫家としての…
…その立場から見られたこと、又經驗されたこと、その他、兎に角色々なお話が伺ひ度いですね、

金子——こん度のやうに澤山の畫家が行かれたことは今までの戰爭にはかつて無いでせうね、劃期的なことだ。又畫家諸君が實

に勇敢だつたことは驚きました。

小早川――殊に清水君なんかね、

清水――皆、兵隊も同じだ、大砲の音を聞くと何んとなく勇んでくるからね、

小早川――新聞記者の人の勇敢には驚いた、全く我々は手が出ない。

中川――日々に勇敢な人が居ましたね、

金子――皆、實に勇敢でした、

中川――えらいところへ行くからね、

金子――我々気がつかなかつたが、最近一般家庭に行つても違つて來たさうです、新聞記者といふものに對する認識が違つて來たわけですね、色々働いたことが響いてゐるわけでせう、

小早川――上海の北四川路オデオン座のところのT陣地と佐野部隊の決死隊が突撃したのを偶然の機會で直ぐ前の陣地から見てゐたのですが、新聞記者や映畫班の人など決死隊と一緒に飛込んで行くんですからね、あれには全く驚いた、こちらの車地にゐた兵隊さん達も、勇敢だなと云つて驚いて見てゐました。

中川――日々の映畫班の人で兵隊さんよりも先きにクリークを渡つて號令をかけてゐた人があつ

小早川――あの人は勇敢だつたなあ、

金子――それは川口君です、上海に永く居る人ですが、震災前には東京にゐた人です、

中川――あの人は道を歩くときも固定しないやうに動いてゐるのだそうだ、そして彈の音を聞いて音のする方へ鐵砲を傾け、ライカをその方へつるして歩くといふ用心深さがあるんですね、併し彈はどこへ來るかわからん要するに運だ、動いてゐれば當たるといふこともないとも云へぬが、用心するといふことは惡いとぢやない、

金子――小早川さんなど早かつたから、又、我々と違つたスリルを味つたでせう、でも我々が行つた頃を市街戦をやつてゐたが、

中川――南京が陥ちる少し前、盛んにパチパチドンドンやつてる時です、お祭のやうな氣分がしてボカボカ金子さんと戦線へ行つたもんです、見てゐると彈がビューッビューッ飛んで來て樹の枝がポキリ～折れるのです。上海以來經驗した人が後から見てハラ～したさうだ。度胸のゐ～人だと思つたと云ふんだけども、さうぢやない知らないんです、盲滅法といふやつですョ。

清水――新聞關係の人も相當やられましたね、

金子――朝日が三人、同盟が三人、讀賣が二人、それに上海日報の人、ロンドンのデリー・テレグラフの人……十一二名ありますね、傷した人も入れたら三十名

小早川――それで想ひ出しましたが虹橋飛行場を占領した時私達もスグ出掛けましたがその途中、敵からヒドク撃たれましてね、頭の上をビュウン～彈が飛んでゐる間はよかつたのですがそのうちに二三間前の道を土煙をあげてかすめるのです、その時は足が震へて低いところを這ひました、つまりあれにやられるんですね、

中川――さうです、あれで岩倉君が一番用心して出てゐた人でした、僕に道を歩く時の心掛などを教へてくれた人も岩倉君です、

金子――岩倉君のことも聞いたが、結局運だと思ふな、

清水――運だな

中川――よけた人の方が當ることもあるんだから、

清水――岩倉君のやられたところのあの傍の看板に彈のあとがあるね、

中川――運だな。

小早川――後であそこを通る度びに思つたね、いやな氣がする。

清水――そば屋の壁にもあるし、歩道が毀れてゐる、

小早川――僕の行つた時はまだ一面に血があつたんです、岩倉君の血だと思ふととてもたまらない變な氣がしたものです、

中川――吉原義彦君の話だとその時武官室から電話があつたがかの

ぶなくて出られなかつたさうだ、

小早川——吉原君は死骸もかたづけたのであの時を想ひ出すとたまらないといつも悲しげに話します、

金子——あそこのところに空地があるのでねらはれるんですね、

小早川——私達が行つた當時は日中でも人通がすくなく、あそこのところは驅け出す様に急いで通つたものです、

金子——小牛丁あるね、空地は

中川——何か屋敷跡のやうな

金子——教會の跡だつてね

清水——南京陷落の時あなた何處からはいつたのです、

中川——中山門から行つた方です、文藝春秋の小坂さんと一緒でしたが、やつと占領したばかりのところで、突入路からくぐるやうにしてはいつて、萬歳をやつたんですが、向ふを見ると硝煙消えやらぬ中に部隊長のやうな人が寫生してゐる、風流な部隊長もあるものだと感心してよく見ると、それが清水君なんだ。

小早川——全く清水君は部隊長型だ、

中川——清水君のこの間のラヂオ放送もすつかり部隊長だつた、が時間がなくて止めてしまつたんだか違ひますね。この間放送の時にあの中山門の感激の場面を話さうと思つて書いてはゐた

昆山をスケツチしてゐる清水登之氏（十二月八日）

て色々要領もあらうが、例へば安井さんのやうな人を連れて行くのは無理だらけの、

中川——どうも矢張りいゝかもしれぬ、

金子——挿繪を描いてゐる人など

小早川——私のスケッチを列べて諸方で四五回展覧會をやりましたが、それに對して批評を云つてくれる人、手紙を呉れる人、色々ありましたが、繪は繪として寫眞と違つた味があつて、印象が强く來る、映畫や寫眞が進步して來て、繪など何んでもないと思つてゐたが、斯うして見るとまるで又感じが違つて來てまざ〳〵とした印象をうける、繪は繪としての價値があるといふことはわかつたと云つてくれる人が多いのです、

清水——藝術なんてことは考へぬ、手の動くまゝだ、記錄畫だ、

小早川——でも寫眞とは違つた意義があると思ふね、

清水——それはある、

中川——繪は現場ではスケツチで、それになるか、又あとでゆつくり氣分を出して制作するかだが、制作の畫風なんかでも色々

小早川——同じところでも占領直後と二三日してからとはまるで違ひますね、

清水——さう、あまりかたづけたりなどしてなくても、氣分が何かあるだらうが、兎に角あの場合、手間がとれるのが繪ではましやくにはね。でも認識をもつてゐるといふ事は大切な強味だ。

金子——それはさうでせう。ニュース映畫にしても、良いところも撮るのですが、映寫時間の制限とか檢閲などでカツトするから——一週の發表十五六分位ひにまとめるのです——もう少し見たいと思ふと切れてしまふ、これが映す方もわかつて來てやまばかり狙ふやうになる、だか

らニュースを見る人も大分不満のやうだ、岐路に立つてゐるわけです、記録映畫も必要だといふことになるのです、戰鬪を始めからじつくり撮つてもらひ度い希望も出るのです。

清水──悲慘な感じは出してはいけないのだから、

中川──さうかと云つて戰爭の動いてゐる部分はなかく描けない、今の戰爭は音の印象が主だからむづかしい。繪は戰爭の靜物的表現に適してゐると思ふ、死體、普通でない死體の形、これには一種の美しさがあるね、ガランスなどあまり使へない、でなくても血を出したところにふものも一寸描けない、戰爭畫描くにもゆつくり描ける、白蠟のやうなあの色、

小早川──白蠟のうちはいゝが、鉛色になつてくるといけない、

金子──一體にあの邊はあの色がんでゐるのか色がきれいですね、戰爭のあつたあとに毀れた家がある、赤や靑の、きれいだね、

中川──場所が支那だからいゝので、その景色の中へ支那美人でも出てくればいゝのだが、ひげむじやらの日本兵隊さんが出てくるんだからね、……あの戰爭

小早川──もしも戰爭畫を描くと道傍で一度は戰場を味つておく事がどうしても必要だ。

中川──昔から西洋あたりに澤山あるやうな戰爭畫でなくて現代戰は或ひはシュールなどで現した方が出るかもしれない、寫實的よりもあ〜云ふ表現で行く方が現れるかもしれない、

小早川──確かにさうです昔の繪

○○艦上に於ける
小早川氏

と變つた傾向の戰爭畫が生れるのが本當でせう。

金子──その方が氣分が出せるかもしれぬ。

中川──寫實で行くといふことは非常に困難だ、寫實で出來ると思ふのは認識が足りないと思ふ、

清水──昔の繰返しでは駄目だ、

のを見て來たことは強味だ、

金子──さう云ふ意味では寫實で出來ないが、例へば疲れた兵隊が道傍で休んでゐるところなどは寫實で行ける、

中川──要するにおこぼれなら描ける、

金子──おこぼれでも、それはやはり『戰爭』と別々にしては考へられないことだと思ひます、

小早川──もつと中堅どころの人がどし〜出かけなくてはうそだ、

清水──命がおしいからね、

中川──それに費用がかゝるからね、

清水──往復の船賃だけでなんとかなるぢやないか、

小早川──それも所によるが、上海などだと宿賃がかなり高いので、あれにはちよつと參る。

中川──戰爭畫を描いても賣れない、

清水──若い連中はもう少し元氣を出してもいゝ、我々老人でも行くんだから、

中川──部隊長が出るからね、

小早川──あのすさまじい戰場の

有様、あのフレツシュな感じを味つて見るがいゝ、きつとその人の仕事にもたらすものがあると思ふ、

清水——歸つて來てから二十日間位ひ何も手につかないね、環境がすつかり變るからだらう、

金子——我々も一ケ月ばかりはさうだ、皆さう云つてますね、

小早川——世の中が全るで違ふのだから、

金子——南京の入場式に居たのはあなた一人でしたでせう、

清水——まだ行きましたよ、一二人、

金子——南京中山門の入場式など描くといふことになると先づあなたなんでせう、

清水——むづかしいね、只あれだけでは大山大將の入場式と同じやうなものでつまらないから、どうしても背景に紫金山を入れなくてはいけないのですが、

中川——入場式なんかつまらん、バリ〳〵やり合つてゐるところでないとつまらんよ、ピユンピユン彈は飛ぶ、死屍壘々としてゐるのが値打がある、掃除して髭をそつて出かける入場式ではその氣はありませんよ、

金子——でもあれは戰爭の一つ區切りだ、支那事變畫の一枚にはなる、

中川——なほど、幕切の大見得

中央・寫生してゐるのが清水氏
（大城鎭にて市川猿之助氏撮影）

清水——上海戰なんかとその他とでは違ふだらうが、戰爭を客觀的に冷靜に見るやうなところがない、描くのには危險をおかさなくてはならぬ、どうも戰爭は見物や寫生に都合よく出來てゐない、

小早川——頭の上をピユン〳〵來る位ひな時は描く氣もあるが、突撃などとなるととても駄目です、

清水——飯も充分食つて總て滿足だといふ時に、繪なんてものは描く氣になるのかもしれない、

小早川——北四川路で見た決死隊の突撃は、百メートル位ひなところから始めから見てゐたのですが、突撃の瞬間など第一スケッチする氣持など起るものではありませんね、只夢中になつてゐる、

中川——火事などもおとぼれだ、

金子——開北の大火事、十月の廿七日からでしたね、あれは皆よく描いてゐましたね、

小早川——私も描いてをきました、

金子——さうなると戰爭畫なんてものは永久に描けない、

中川——繪かきも何も忘れて、やるかやられるか、まあよかつたといふものが戰爭だ、

小早川——おとぼれかも知れないがあの朝鮮戰隊屋上で眺めてゐると炎々と燃える中から大きな建物に次々に一本一本章旗がスル〳〵あがる、兵隊さんと一緒になつて萬歳々々と叫ぶ、いい氣持ちでしたね、あれなどは

金子——我々には分らぬが、戰爭に行つてゐて衝動にかられて描き度いといふやうなことがありますか、

清水——ボン〳〵やり合つてゐて時はそれどころではないのです、

としては必要だらう、ありませんね、只夢中になつて手に汗をにぎつて見てゐる、そして無事突入したあとで…よかつたとホツとする位ひで、後になつてから描いておけばよい氣持ちでしたね、あれなどはかつたとは思ふのですが、その

又と見られぬ風景だ、

金子――あの時、古島松之助君なども僕の社の屋上で描いてましたね、あの時は我々が見ても一段落だといふ感じがした、併し實際は戦争はまだ〳〵だが…あんな大火事になると不燃燒性の建物でもよくもえるものですね、

中川――戦争の時だからと云っても火事そのものは普通と違はないから、現にじかに寫したといふことの値打だけだ、

金子――中川さんは戦争と取つ組まなければ氣が濟まないんだな、

清水――話がもどるが、蘇州の美術學校へ行つたが、支那兵がやつたんだらふと思ふが、机なんかやたらにかきちらされ、繪の材料など一面に散つてゐる中に、校旗がふみにぢられてゐるんです、何んだか、美術家を侮辱されたやうな氣がして拾つておきました。繪は幼稚ですね、少し日本も協力して教育して行く必要があります、

中川――文化的なことも今後は大いに働きかけねばならないでせう、

金子――僕等から見てもさう思ひますね、

小早川――やらなきゃいけませんな、

清水――フランスなどより壁の色など良い、

中川――色々な色をたゞ徒らに塗つてゐるだけなんだ、少し教へてやらんと駄目だ、

清水――上海事變の前だが、僕は杭州へ行つて、國立美術學校の生徒と暮らしたことがあるが、幼稚なもんだ、

中川――日本で少し教へてやらんといかんね、

清水――校長の林風眠といふのが又つまらん繪を描いてゐるんだからやり切れぬ、支那の美術界にも日本派とヨーロッパ派と二つあるね、

清水――ヨーロッパがいばつてゐるやうだね、

金子――日本よりもより惠まれてゐるのだが、

中川――支那のものは建築でも何んでもすぐ描くのに此間にあふ支那青年の西洋かぶれはひどいね、西湖に行つた時も美術學生が西湖に舟を浮べてくれたが、僕は支那の老酒を飲んで支那樂器を聽くのに、彼等はビールを飲んで洋樂ばかりやつてゐるんだ、

金子――英字新聞によく支那の結婚式の寫眞が出るが、皆アメリカ式だ、

清水――日本の鹿鳴館時代だ。田舎の支那人は描き度いね、福澤君や、鈴木保德君と滿洲へ行つた時も皆さう云つてゐた、

清水――廣告などもいゝね、だから漢字の書いた方は立派だけど、あのまゝいていねいに書くと變になるし、むづかしい、

小早川――鐵路管理局のスグ近くの賓山路など良い、

金子――支那でも、南畫などには昔は良いのがあるのだが、

中川――今は駄目だ、

清水――昔の支那と全然變つてゐる、支那人は昔と同じ文化があると思つてゐるのだが、

中川――支那は貴賤が別れて、まるで種別が違つたものゝやうになつてゐる、苦力は苦力、有産階級は有産階級で永い間分れてゐて、人種の違つたものゝやうになつてしまつてゐる、世界中あゝ云ふのはないだらふ、

清水――北京の中山公園あたりへ行くといゝのがゐるね、

金子――上海でもダンスホールなど行くといゝのがゐる、

中川――日本なら良いところのお嬢さんでも運轉手や駈落したりなんかするが、支那ではどんなことがあつても決つしていゝところのお嬢さんと苦力なんか結婚することはないだらう、四億の民から、八分の惡い分子をわけたら〳〵のが殘るだらう、

金子――中間階級がないのだね、美術的に見ても經濟的に見ても、色々な方面から見てもさう云へると思ふ。南京の下關に發

清水――フランスなんかへ行かなくても佐伯などでも良い繪が直ぐ描けさうだ、

金子――すぐ繪になりさうです、

電所がありますが、これはすばらしいもので、設備があまり進歩しすぎた機械で専門家が行つてもはじめは使ひ方がわからなかつたと云ふのです。

中川――一般大衆は無知識だが、一部だけが輸入文化で発達してゐるのですね。

金子――初等教育は相當發達してゐるし大學も良いが、中間が駄目なんだ、そこが日本の強味なんですね。排日抗日の教育も小學から順を追ふて教え込んではゐないので、中間がぬけるのです、あれで中等教育が発達すると『三つ子魂百まで』になる。

中川――文學は知らぬが、支那の藝術は中年壮年のものが尊ばれない、少年の幼稚な表現がそのまゝ發達して、早くから枯れたとかなんとか云つて、一足飛びに老熱に行つてしまふ、西洋のやうな油つこさがない、人間生活も一足飛びに幽玄とか老熟とかに行つてゐる、西洋のやうな油ぎつたやつはきらわれてゐたのだ、ところが今の青年は又西洋のいやらしいところばかりに行つてゐるのだと云つてゐるのだ。日本の青少年も實に大したものでオリムピツクなど樂にやれる、矢張り大きな國のせいだね。

清水――上海あたり青年學生が事變以來見えなくなつたといふ話があるが、兵隊にとられたのが多いせいでせう。

清水――逃げられるのは逃げても、南京にも二十萬殘つたとか云ふが、殘つたのは逃げられない貧民だ。

金子――上海、南京間に大道路があるが、これがすばらしい道で、或距離をおいて道房といふものがある、一つの驛ですね、コンクリートの建物で第何號道房とか書いてある、

清水――日本で云ふ一里塚といふ奴ですね。

岩佐――さゝ、マアさうです、スタヂオを小さくしたやうなものが建つてゐます、

中川――やることがムラなんだ、上海、南京間でもこんなに…

中川――日本は昔から、浮世は假の世、とばかりきめこんで、さう重い氣で生きてはゐないのだが、支那は住宅でも服装でも重いものをつくつてゐる、日本人は簡易生活だ。

小早川――上海の新市政府を見て感じたが、原つぱの中のあんなところに、あんな素晴らしいものをぽつんと建てるといふ氣持でなければ出來ない。

金子――氣の毒な點もある、上海つて日本に十倍する兵が取り圍んでゐたのだから、あれが位置を換へて日本だつたら必ずやつてます、

中川――江陰の砲臺に行つたが、これが又非常に大仕掛のもので、岩を穿つて坑内へ兵營を造りかけてゐた。

小早川――占領した支那陣地跡を見ると、非常に堅固なのに驚きますね、開北など家一軒々々が間はコンクリートでかためてある、トーチカになつてゐると云つてゝもやゝそんなところがあるが、もいゝ位ひだのに、日本の方は全くで話しにならぬ貧弱な塹壕だ、そんな堅い陣地をつくつて初めて戦爭をする氣持になるのが支那人なのだ、日本人はすぐ前進するんだからそんな陣地などいらないと云ふ、

金子――南京だつて日本人が本當に守つたらとても陷つこないものだ。

小早川――あれ支けの陣地だ。

金子――あれ支けの陣地をよく陷したものだと思ふ。

中川――位置を換へて見たら全くさうだ、城壁にしたところで厚さが十三メートルもある、まるで丘だ、城壁そのものはとてもくづれるものぢやない、城門だつて、すつかり土嚢でうめつて、その前に大きな鐵板をあて、材木をつみ重ね、鐵板と土嚢との間はコンクリートでかためてあ

る、

清水——大したものだ、

金子——全くえらいことをやってゐる、その中へはいると又トーチカをこしらへてゐる、下関から来て浥江門をはいつて二三丁のところに廣場がある、そこの中央に支那式の六角堂があるが、これがよく見たらトーチカだつたんです、石でつんであるのですが、これに擬装をこらして地面と接するところに石のやうに見せて板がはめこんであるのです、いざと云ふ時はこの板を落すと、銃眼になる、そしてこの中が廣くなつて、道をへだてた別のコンクリートの家の下道で連つてゐるのです、もしそこにトーチカがあるなどわかつてせめ込んだ時は地下道で逃げてしまふ仕掛でせう、あれだけのものをつくつてゐながら利用しないで逃げてしまつたのですね、

岩佐——どうして利用しなかつたのです、

清水——利用する間を與へなかつたのですね、

中川——南京の総攻撃は十二月の七八日の頃から始つてゐたわけですが、九日に降伏の勧告をしたのが何らの回答がなかつたらいよいよ十日の畫からまた総攻撃を始めて十三日未明に各門

金子——完全に陥ちたのは十三日といふことになる、

岩佐——従軍畫家はどんな生活をかつたさらだ、我々上海組は宿屋で毎日食べてゐたのでこの点大助りだつた、

中川——その人その人、その場その場によつて違ひますね、兵宿へ歸られたからね、

金子——上海ははじめの頃は毎日

向つて左から二人目中川氏、（昭和十二年十二月十三日）
南京中山門城壁上にて

残らず占領したのです、

金子——十日には日章旗を城壁に立てゝゐる、光華門の一番乗りといふやつ、

中川——中山門は十三日だ、

中川——どんどん進むんだから、炊事をやつてゐるところを毎日見つけて食べさせてもらつたりしたこともあるさらだ、

小早川——上海の方はいゝが北支はなかなか苦しかつたらしいですね、

清水——僕は報導班についてゐてて割によかつた、

小早川——炊事をやつてゐるところを毎日見つけて食べさせても

清水——優待してくれる筈だが、北支の方はさう行かないですね、

小早川——北支の方はさう行かな

中川——海軍の船で湖州に行つた時、幾日間も煙草がすへなくてこの時は實に困つた、船にはあんについて東京日々の社員になるのだが、何時まで兵隊さんとの中に居なくてはならぬかわからぬので、呉れと云つてもやれないと云ふ、ぶかぶかあたりでかしてゐるのを横目で見てゐる時の苦しさ。そのうち一人の水兵さんがホマレを六本くれたのですが、その時の嬉しさは忘れられぬものです、それから後で砲艦へ行つた時軍醫大尉が澤山上等の外國煙草をくれたのでてホマレの水兵さんには非恩返しをしなくてはならないと思つて、その水兵さんを探すのに随分骨が折れた、やつと探してそれをあげやうとすると水兵さんはどうしても受取らない、仕方がないのでほうりなげて逃げ

色々違ふのですから、僕なんか何時しか東京日々の社員になつて、食はしてもやれないので、呉れと云つてもやれないと云ふ、

金子——そこで中川さんに面白い話があるのです、中川さんが上海を出る時に海賊退治に行くといふ話があつたさうですが、なんでも兄さんが日露戦争時代に持つてゐられたピストルがあつたさうです、弾も七十三發とか、

中川——七十四發です、

金子——さうか、七十四發つてゐたといふのですが、そこでいざと云へば老ひとりと云へども中川紀元！といふわけで出かけたのですね、

清水——さう／＼その話は武官室で聞きました、

中川——太湖でも鳥でも打たうと思つたが、——その機會もなく、南京戰でも一發も使はず、そのまゝ持ち歸つて長崎の警察へ獻納して來ました、戰争へ持つて行つても用のないものを日本でもつてゐても仕方がない、

小早川——（清水氏に）あなたがニユース映畫に出てゐましたね、

清水——何んだか人がさう云つてゐました、

るやうにして來ましたが、水兵さんは可愛い／＼ものです、

金子——そこで中川さんに面白い

るやうにして來ましたが、水兵

いふ話があつたさうですが、な

岩佐——上には敵がゐないのですか、

清水——居ますとも、澤山ゐたんです、

金子——十三日の午後南京に通信本部をおいたのですが、

たのです、見てゐましたが、清水——僕はあの時敗残兵とまちがへられてうたれるところだつた。風がふいたので城壁から頭を時々出して寫生してゐると、向ふに敗残兵がゐるといふので狙つたんださうだが、もう一度よく見てからと云ふので見ると

小早川——衛生隊が何かの横にち指令だつたからな、よいとだつたが、

清水——「南京」といふ映畫にも出てゐるんです。あの中に後でつくつた映畫に城壁を梯子をかけてのぼるところがあるが、あれてゐましたね、南京陷落の日では二人位ひしか昇らないのですが、本當はもつと澤山のぼつ

中川——金子さんは五十三人の總

中川——あぶなかつたね、全く危険だよ、

小早川——こんな經驗は二度とない、二度とあつては又いけないが、

金子——これが事變だからだが、本當の戰争となると、もう少し行くのがむづかしくなるかもしれない、今後の爲めに社の方で今色々調査してまとめてゐるのですが、今後こんなことがあれば裝甲車位は備へなくてはいけないといふことを皆いつてゐますのには驚いた、新聞記者がそこまでやらなくてはならぬかどうかは別問題ですがね、

中川——今のやうな自由な從軍だと、報道にむらがらが出來る、新聞の人が行つても部隊長があまりものを云はぬ人で「あ～くたびれた」位ひしか云はぬ人と、宣傳的でにぎやかに報道する人と、實績は別として表面に表れるところは大分違ふと思ふ。では、新聞社の人の居ない隊もあるし矢鱈に集る隊もある、牛

中川——金子さんは五十三人の總

すが、本當はもつと澤山のぼつ

だけだらう、

金子——中川さんはあの晩徴發の老酒に正體もなく醉つぱらついて、こんなに〈泳ぐやうな形に〉なつてゐましたね、南京陷落の日に醉ぱらつてゐたのは中川紀元老

僕だつたのだといふのだ、

中川紀元氏、腰間にたばさむ問題のピストル——向ふに見えるのが紫金山（昭和十二年十二月十三日南京城外）

分軍と協定して、兵隊と同じやうに、一ケ部隊には必ずゐるやうにするといゝと思ふね、繪かきなどもさうするといゝ、

金子——確かにさうだが、だが宣傳するのは一ぺんは載るかもしれないが、皆知つてゐる、

清水——南京で罐詰ばかり二十日間も食べてゐたが、苦しいもんだね、

小早川——海軍で南支那海の封鎖任務など一ケ月近くも陸を見ないで罐詰生活をしてゐるのは陸ではわからぬ苦しさだ、

金子——大分話が、はづんだ様ですが、元へ還つてもう一度今度の戰爭と繪畫の關係はどんなものでせう、

清水——この戰爭はとても急には描けぬ、

中川——純粹繪畫では戰爭は仲々扱へない、

清水——歐洲戰後だつてあまりなかつたようだ、時代の變化による變化はあつたが、

中川——戰爭によつて繪畫が變ることはないね、

小早川——急には變らぬが多少變

閩北戰線で活躍中の金子氏(望遠鏡の人)

るのが本當だと思ふが、

中川——時代の變遷が繪畫に影響するといふことはあるが、

金子——時代は戰爭によつて動くことゝある、

中川——それはさうですね、

小早川——どうも長い間色々面白い

岩佐——お話を伺つてありがたうございました、ではこれでおしまひといふことにいたしませう。

北 支 行 の 言 葉

川 島 理 一 郎

五月から七月にかけ、陸軍省の委嘱によつて私は北支の自然美、人工美を描くべく待望の大陸へ足を向けることになつたが、世界の方々を歩き廻つた思ひ出の中でも實際今度の北支行ほど勇躍した氣持を感じたことはない。幾多同胞の尊い血を流した戰場の跡を弔ふのであり、同時にそこに曠古の偉業の結實を感銘しやうとする私が、日本國民の一人として自から勇奮の氣を感するのも當然である。殊に滿洲事變の直後誰家として熱河へ一番乘りをしたことのある私は、新戰場へ芽ぐむ若草の上に營々たる建設の汗が流されてゐる姿に感激を禁じ得なかつた思ひ出を、こゝに改めて力強く囘想するのである。

戰爭は一體それ自身最後の目的ではない。それは眞の平和に到達する爲の必然巳むを得ざるが故の外科手術である。言葉を換へて云へば生みの悩みである。レールを敷く爲に山を爆破するのと同じである。勿論その悩みの悩みである。

ここには對手に向つての必死の格闘があり、ベストを盡しての努力はあるけれど、その戰ひの後に正しい目的を豫想しないやうな戰爭は、そのことだけで既に光明と勝利とを失つて了はねばならない。由來日本は戰爭の爲の戰爭をしたことはなく、それは常に敵國の暴を膺懲反省せしむる爲の聖戰であつたことは歷史に示されてゐる通りである。同様の意味に於て今度の支那事變も、それを繼續せる戰闘の場面としてのみ見ることは當らざるものであり、その生みの悩みを通して國民が何を見、何を希望し何を建設せんとしてゐるかを明確に把握することが先づ第一に必要であると考へる。

「今まで熱河に赴いた人は尠くなかつたが、カメラを通じた一個の記録にしか過ぎぬものを、生きた人間の眼を通しての感想に代へたのは恐らく自分が最初であつたらう」と、私は自分の熱河行の冐頭に書いてゐる。

今度の北支行の場合も、私の氣持はこれと全く同じである。目的のない戰場スケッチは、目的のない戰鬪と同じである。それは支那兵や支那の從軍畫家のすることではあつても、斷じて日本の畫家のすべきことではない。誰彼も行くから自分も行かう位の氣持で、行つたら何か映るだらうと、足の生えた寫眞機になりすませてゐるやうでは全く問題とすべきではない。

それなら一體何の目的を以て行くべきであらうか。私はこの場合「戰爭」を描きに行くことが畫家の仕事の全部ではないと云ひ度いのである。勿論この未曾有の時局を感銘せしむべき雄大な戰爭畫が現代の畫家の手によつて生れ出づべき事は云ふまでもない。然しそれは單なる記錄では無意味であり、その場合も後世の子孫に恥しからぬ「美術」であらねばならぬことを痛感するのである。挿繪程度の戰場スケッチなら仕馴れた挿繪畫家の方が却つて面白い仕事をするであらうし、それも正確迅速に報道と記錄の使命を果す今日の新聞寫眞の發達からすれば、益だ賴りない仕事であるに過ぎぬといふ結論になる。今日寫された結果の多くが今云つた戰場スケッチの類を多く出ないものであるのは甚だ遺憾ではあるが、私としてはその戰場に於ける感銘の多く、何れは堅固なタブローとして現はれるであらうことを大いに期待し且つ切望するのである。

一體戰爭だから戰爭畫を描けといふのは美術の何たるかを知らぬ者の

云ふごとである。國難に當つて畫人も亦その精神緊張に於て敢て人後に落つる者ではない。一度び應召せらるれば畫人また銃を執つて戰線を馳驅するのであり、事變勃發以來斯かる勇士の多くを美術界から出してゐる。然しそれだからと云つて畫家といふ畫家が凡て戰爭畫を描かねばならぬといふ道理はなく、戰爭畫のやうなものに不得手な者が何程それを描いたとて到底滿足すべきものが出來やう筈はない。美術の仕事は耶賀こんな見方ですませられる簡單なものではなく、同時に戰爭といふものもそんな安つぽい手で記錄さるべきものではないのである。

戰爭を描くに最も適當な人が正しい認識と強き信念と、而して心魂を傾けて始めて立派な戰爭畫が生れるのであり、それは短時間に輕々に爲さるべき仕事ではない。そこを混同して誰も彼もが戰爭畫を描かうとするのは、却つて望ましからぬ流行心理である。

戰爭は今日に於て既に軍人のみの行爲ではない。國家の凡ゆる機能がそこに動員され、凡ゆる意味での國力の鬪爭が行はれるのである。銃後の責務を果すことが既に戰爭の一部分であり、勇猛果敢よく戰場の兵士の如く平素の仕事に邁進することが廣義國防への貢獻を意味するのである。美術の如きは非常時局に際し一個の閑却業に過ぎぬといふ人があるかも知れず、耶賀花鳥と戲れ山水と遊んで床の間への奉仕を以て事足れりとする者もないではないが、藉りに花鳥を描き、自然を描きつつも、國民精神の神髄に徹し、民族の力を昂揚すべく國民の心へ豐かな情操を

加味するといふ偉大なる仕事へ参加し得るのである。凡ゆる画家は自信を以てこの偉大なる時代の行進へ参加すべきである。

私の今度の北支行は、その自然美、人工美を描くことが目的である。

そして私自身戦國の場面を描くことよりも遥か大きな意義をこの目的に就て感じてゐるのである。換言すれば北支の自然と人工を描くことによつて既に私は「戦争」を描くのであり、この仕事に邁進することによつて、非常時日本への、幾何かの責務を果すべく自信付けられるからである。

世界を旅してその自然を描くといふ私の建前は、風景への咏嘆や情趣を描いて満足するといふのではない。自然を描くことは自然を凝視するに始まると信ずる私は、そこに凡ての内容の具現を見たいのである。環境が人間を作り、風土が民族性を決定するといふ事實に於て、自然美を追求することは、その環境の産物が何であるかといふことを語つてゐる。自然が人間を支配し、環境が文化を形成する意味に於て自然と人間とは結局同義語であり、自然に學ぶことによつてこれに對する人間の線磨がなし得ることを信ずるのである。

私は斯かる意味に於て自然を描くことによつて人間を描かうとするのであるが、更に人工美は過去に於けるその民族の仕事を語るものであり、その自然美との關係に於て、民族性の母胎たるべき環境の眞實が明確に指示されるものである。從つて北支の自然美と人工美を描くことによつ

て、私は支那を描き、支那人を描き、支那民族を描き、そしてその支那の「眞實」を自分の感じたまゝに「美術」として日本人の前に示したいのである。

生みの悩みを通したあと、何が生れて來るか。その苦痛のあとに如何なる眞實の平和が齎され、また齎さるべきか、私はそこに凝視の眼を向けたいのである。而してその為に向ふの親の質、子の質を描き、戦争のあとに來るものに備へたいのである。

陸軍省へ納める作品の題材に就ては現地に於て寺内最高指揮官に會つてから定めるつもりであるが、自分としては北京の内外、長城線、大同の三方面には必ず行つて見るつもりである。清朝の宮殿建築、山岳地帯を縫ふ長城の遺構、大同の北魏石佛群の雄大なる人工が茫漠たる大陸の自然美を背景に如何に民族の力を示してゐるか、私はそこを思ふ存分描いて見たい覚悟である。

今度の旅行では飛行機にも乗るであらうし、その他幾多の未知の経験を味ふてあらうが、如何なることをも人生修業の一つと考へてゐる私はそれをむしろ嬉しい事として期待してゐる。「彩管報國」などといふ言葉もわざとらしいが、五十號のカンバスを現地につゝ立てゝ描くつもりである。氣持だけはあくまでもこの言葉の意味そのまゝに、私は待望の大陸へ向ふのである。

中支戰線雜感

藤島武二

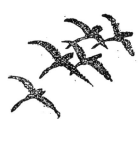

満洲美術展の審査をすませ大連から船で上海へ着いたのは五月九日であつた。東京へ歸つたのは六月二十六日であつたから、その間足掛け二ケ月に亘つて中支方面の彩管行脚を續けたといふわけである。

上海の陸軍報道班から招かれた中村研一君等の若い方の一行は、私が着いてから一日置いて十一日に上海へ到着した。それ以後は大體に於てこの連中と行動を共にし、上海を中心に各地の戰跡を見學して歩いた。

若い方の連中は最初から戰跡を見て今次事變を記録する戰爭畫を描くといふ目的であつたが、私の方は戰爭の繪を描くといふ條件は困るからと、そのことは始めからお斷りして置いた。何しろ老人であるし、却つて厄介をかけるかも知れないことも氣が付かないではなかつたが、出來るだけ便宜を圖るから是非行くやうにといふ話で、私も老軀に鞭打ち陸軍省囑託の辭令を頂戴したのであつた。

事變勃發以來、皇軍の勇壯極まる活躍を見聞きし、且つは事變の重大性を

る民族の血の躍動を感ずる時、自分もまた現代に生きる者の一人として、直接的にその氣持に觸れたいといふことを卒直に感ぜざるを得なかつた。一度は戰場の地を踏んでみたいといふことを前から考へてゐたのだつた。その希望が陸軍の方に聞えて、それなら是非行つてくれといふことで出掛けたわけで、私としてはたゞ非常時の氣持を切實に實感して來たいといふのが、今度の旅行の全部の目的であつた。

今度の旅行は終始軍の非常な御厄介になつた。軍の方ではいくら長くゐてもいゝと云ふし、それは大いに自分の望むところでもあつたが、餘り厄介を掛け過ぎるので、用事が一段落ついたのを機會に挨拶に行くと、「老體なのに身體だけを持つて來てくれただけで、どれ程若い者の精神作興になつたか分らない、遠慮は要らぬからゆつくりして下さい」などと云はれて、却つて恐縮して了つた。然し自分が行つてから「それなら私も行かう」と云ふ人が續々と出て來たことは事實で、その點年寄の冷水にならなかつたことを非常な

上海ではアスター・ハウスに腰を据えて閘北、大場鎮、江湾鎮、呉淞鎮、蘇州河、南市等を始め戦跡の殆んどに亘つて見學をした。報道班の長坂春雄上等兵は美術學校の出身であるが、この長坂君が吾々一行の直接の連絡掛りとなり、萬事手を盡してくれたのは、種々な點で非常に吾々に好都合であつた。

上海の戦跡は凡て内地で想像してゐた以上に徹底的に猛烈であるのに一驚した。實によくやつたものだと感心した。東京で想像してゐた時には、萬一東京が砲煙の巷となつた際、先づ郊外へでも避難して徐々に後途を策すると云ふやうなことを考へてゐたが、實際の現場を見ると、そんな生易しい考へでは通用しないことがよく分つた。郊外と云はす田畠と云はす何れも徹底的に破壊されてゐる。文化住宅地のやうなところも、別荘地のやうな場所も、それらは都心から隔離されてゐるに拘らす悉く砲彈の洗禮を受けてゐる。田園の中にポツンと立つてゐる百姓家も滅茶〳〵である。支那兵が退却に當つてこういふ場所に隠れて抵抗を續けたといふことは、その邊りに用意された土嚢の残骸などによつて窺はれるが、それが實に意外なところにまであるのには驚くばかりであつた。支那軍が如何に頑強に抵抗したかといふことが想像され、その度に皇軍の労苦を想はざるを得ないのであつた。斯うした状態は南京に至るまでづつと續いてゐる。上海の附近ばかりでなく、斯うした状態は南京に至るまでづつと續いてゐる。よくも根氣よくやつたものだと驚嘆し且つ感嘆するばかりである。激戦の跡といふだけでは、この猛烈な破壊の姿を想像せしむるに不充分だと考へられた位である。

こゝは餘り破壊の跡がなく何等の危險もないと聞かされてゐたが、成る程町は凡て普段のまゝの平和な姿であつた。名所の虎邱などへ行くとカフェーや料理屋が軒を並べて、支那人の女給か、娼婦か知らぬが通りまでゾロ〳〵出て來ては客の袖を引張つてゐる。支那人の子供が日本の軍歌を歌つて往來で遊んでゐるのも見える。事變以來非常な勢ひで發展したといふことが、その騒々しさで如實に親はれてゐる。

私は斯うした情景に興味を感じ少しスケッチをしやうと思つて、こゝに二晩泊つた。驚いたのは宿屋の行き届いてゐることで、支那建築も、支那建築の中々立派で、部屋もゆつたりして居り、趣味も惡くなかつた。食事なども凡て日本食であつたのも意外であつた。

スケッチと云つても、名所繪葉書にあるやうな場所を描くことは私には一向興味がないので、變つた所を描かうと思つて城内の狭い小路を人力車に乗つて通つてみた。町幅は精々四尺程で人力車一臺がやつと通れる位であるがその両側にウジャ〳〵ゐる支那人の群をかき分けて曲りくねつた道を驅け抜けるのである。普段のまゝの支那人の生活状態が見られて、私には非常に面白くまたよい参考になつた。

蘇州から今度は無錫へ行つた。こゝも相當激戦のあつたところである。戦跡を見てから續いて太湖の畔へ行つたが、こゝらは未だ時々匪賊が出るさうで、出來るだけ早く引上げるやうにといふ注意を受けた。こゝでは錦園といふ豪家の別荘の跡を見に行つた。頭目は懐柔して皇軍に利用したとのことだが、鼠場として知られてゐるが、頭目は懐柔して皇軍に利用したとのことだが、太湖は昔から海賊の本

賊の類ひが今でも時々出没して、附近のものは既に取り盡してあるので屢々見物人などを襲ふのだといふ。錦園は立派な庭園で、周囲の景色もよく建物の内部も仲々贅澤であったが、何しろその荒れ方は酷いもので、これは非常に惜しいと思った。

×

無錫に一晩泊つて上海へ歸つて來たが、南京へ乗せて行つてくれる筈の飛行機が、徐州戦やら宮様のお出でやらで仲々都合がつかないらしく、それを待つ間も永くなつたので、一旦引上げやうと考へて司令部へ挨拶に行つて武藤大佐にお會ひすると「そんなことなら催促してくれればよかつたのに」といふわけで、早速便乗を都合してくれた。司令部の木村大佐と同乗して飛行機は江南の空を飛んで行つたが、やがて南京郊外の飛行場へ到著した。とこ
ろが荷物を下して間もなく、この飛行機が直ぐ杭州へ行くといふことだし、杭州は最初から是非行つてみたいと希望してゐたところだから、急に決心して再び飛行機に乗り込んだ。それで南京は機上から紫金山や中山陵や城壁の一部を遠望するに止まつた。

杭州の町は商賣屋なども皆営業して居り、町全體も荒れた感じは少しもなかつた。私は西湖の畔のホテルに宿をとつたが、來た日から毎日雨が續いて外へ出られないので、ホテルの五階の窓から眺めて見える限りの風景をスケッチした。流石に名だたる景勝地だけあつて、西湖を中心にした風景はスケッチの種に困るやうなことはなかつた。

周に連れて行つてくれたのはほんとに感謝に耐えなかつた。雨中のドライブの途次、西湖畔の劉祖端といふ有名な豪家に案内された。湖畔とは云ふもの〻家は島のやうなところに建つてゐて、玄關まで船で渡るのである。大雨の中に自動車を岸に停めて警笛を何度も鳴らしたがそれでも仲々向ふに通じないい。こつちが痺を切らした頃やつと迎ひの船の姿が見えたといふ位で、これを以てしても凡そ屋敷の廣さが分らうといふものである。
劉家はわが憲兵隊の保護を受けてゐるので、吾々一行を心から歓待してくれた。閑えた家柄で先代以來の蒐集品も数多く遺つてゐるといふことだつたが、案内されて立派な部屋々を廻つて見ると、愕くべきことには目ぼしい物は何一つ殘つて居らない。たゞ装飾棚や置物臺があるばかりで、その上には何も置かれてゐないばかりか、それらも揃つて傷いたり壊されたりしてゐるのである。話を聞くと餘程良いものがあつたらしいが、まことに残念なことであつた。

私は支那軍の掠奪の跡を眼の前にその聞きにまさる徹底振りに呆れるばかりであつたが、家人は比較的悟然としてそんなことを餘り意に介してゐる風にも見えなかつた。細君も快活明朗な人で、私が通譯を通じて見舞の言葉を述べたのに對し、少しも悲しさうな様子を見せなかつた。こゝらは支那人の悠容として迫らぬ鷹揚さであらうと少からず感心もさせられた。たゞ日本と關係の深かつた先代がわが勲二等の勲章を持つてゐたが、それが失はれて了つたことだけは何物にも換へられぬ残念さだと語つてゐた。最後に食事をして行けと勧められたが、時間の都合で斷つた。あとから考へて見ると、

— 4 —

こゝを辭去して今度は目下前線陣地になつてゐる錢塘江まで自動車を走らせた。陣地に近付くと鐵橋は破壊され道路も崩れ落ちて先へ進めない。それなら川の見えるところまで行かうと云ふと、危險だから絶對に行つてはならぬと止められた。敵はいま十萬ばかり殘つてゐるが、逃げ道をすつかり皇軍に塞がれてゐるので、彈丸を惜しんで滅多には撃つて來ないが、頭でも出すと早速覘ひ撃ちにされるといふ。何しろ機關銃が屆く距離にあるから油斷はならぬわけで、こつちから撃たうとしても皆堅壕にもぐりこんでゐるので仲々始末が悪いのだといふ。

　　　×

有意義に過したこの日の夜半、ベッドの上で砲聲を聞いた。本物の大砲の音を一度は耳にしたいと思つてゐたところだつたから、ハッとするよりも待つてゐたものに出會つたといふ感があつた。事實その數發の砲聲はやはり何物よりも切實に戰地の實感を私の耳へ叩きこんでくれたのである。

杭州には雨の中を前後一週間滯在したが、その間飛行機は遂に姿を見せず雨續きではこの先いつのことになるやら見當もつかないといふので、上海まで汽車で歸ることになつた。

汽車とはいふものゝ、乘用車は一臺しかついて居らずその外は皆貨物用である。私は兵隊さんでギッシリ詰つた乘用車の片隅に腰を下したが、この車の中がまた慘憺たる有樣で窓硝子は全部壊れ、鎧戸が所々に殘つてゐるのみである。激しい吹き降りの雨が遠慮會釋もなく窓から吹きこんで來る中を、濡れるに委せて乘車八時間、やつと上海へ到着した。

蜂なのであらうが、その執拗なことはあくまでも支那流で、兵隊さん達も「實にうるさい奴等だなあ」と嘆聲を發してゐた。この日の午前一時頃匪賊が襲つて來て目下それを追擊中だといふ場所を通るのだが、線路の附近には支那兵の死骸が少々轉つてゐた。それでも鐵橋は幸ひ壊されて居らず無事に歸れたことを考へれば、雨曝し位は何でもないことだつたに違ひない。

上海へ歸つてから杭州での話をすると、若い連中は口々に「それなら早速出掛けやう」と云ふ始末で、その翌日には向井、柏原の兩君は杭州へ出發した。翌日から雨は上つて天氣は直つたが、どうしたのか一行は仲々戻つて來ない。やつと歸つて來たが、その話によると歸る途中ひどい目に會つたのだといふ。行きは何ともなかつたが、歸りには鐵橋が破壊されてゐる。それで汽車は杭州に向つて引返すことになり、一行もその汽車へ乘りこんだつもりでゐたところ、少し樣子が變なので話を聞くと、いまその鐵橋を襲つた敵を追擊する列車だといふことが分つた。つまり汽車を乘り違へて第一線へ運ばれて了つたのである。然し彼等も勇敢な青年ばかりだから、彈丸運びを手傳つたりなどして大いに活躍して來たといふことであつた。

私は杭州の宿屋で砲聲を聞いたのである。「實によい經驗をしました」と話してゐたが、彼等は彈丸が耳の横を通るのを聞いた傍にゐた軍人も「そんな所は滅多に見られない、實は私も未だ見たことがない」と語つてゐた位である。

　　　×

戰跡スケッチ以外の時は、私の方は暇が多かつたから、ガーデン・ブリッ

— 5 —

チを渡つてフランス租界の方までよく散歩に出掛けた。自分では銀ブラでも
する位の氣持で平氣で出掛けるのであるが、若い連中の方が却つて心配して
代る〲護衛代りについて來るのには恐縮した。好都合なことにホテルに同
宿の劉といふ臺灣の人が上海語をうまく話すのでよく一緒に行つて貰つたが
この人が忙しい時は一人でノコ〱〱方々に出掛けた。

日本人で上海に行つた人は必ず一度は世話になるといふ有名な親日派の王
一亭といふ富豪がるが、この人の息子さんに南京路の杏花樓で御馳走にな
つた。王氏は私と同年の七十二歳で、いま香港に避難して病床に臥つてる
といふことだつたが、その間に南市にあつた宏壮な邸宅が燒けて了つた。息
子さんは親父の病氣に障つてはと心配して未だそれを知らせてもないとい
ふ。「父が居れば大いに歡待するのにまことに殘念だ」と云はれて、こつちの
方がどれ程恐縮したか分らなかつた。

その夜は互ひに胸襟を開いて非常に愉快に話し合つたが、その席上私が美
術學校で教へた者が美術學校の校長をしたりして相當上海に居るといふこと
から、吾々が恰度滞在中であるのを機會に一晩日支美術家の懇親會をやらう
といふことになつた。王氏が世話役になつてくれるといふし、司令部でも大
いに賛成してくれたが、やはり上海の微妙な空氣は途にそれを實現せしめな
かつた。向ふでも吾々知人に接近したいのであるが、それを看視してゐる眼
が恐ろしいのである。現に王氏と話合つた數日後、場所も同じ杏花樓で、日
支要人が會食した時向側の家から機關銃で覘ひ撃ちに支那要人二人と陪席の
支那藝者が二人殺されたといふ事件があつた程である。日本人には被害がな

那人側で日本人へ接近することに警戒するのも致し方がない。とにかく今暫
く氣永に時期を待たなければなるまいと感じたのであつた。
日本人だけの場合は大抵心配はないが、それでも支那要人が多く居るところ
ら要心して欲しいと度々注意された。カセイ・ホテルやパレス・ホテルなど
へも私はよくお茶をのみに出掛けたが、こゝらは支那要人が多く居るところ
だから側杖を食ふ可能性は可成り多分にあつたらしい。幸ひ私は何の危害も
受けず、人からも度胸がいゝなどと褒められたのか貶されたのか分らないや
うなことを云はれた。

×

今度の旅行中、終始軍の非常な厚遇によつて何の不自由もなく過せたこと
の人には想像も出來ぬことであつたかも知れない。杭州へ着いた時などよ、
はまことに感謝に耐えないことだと考へてゐる。あの乗物の不便な上海で、
電話一本掛けると司令部から直ぐ自動車を廻してくれるなどといふのも普通
飛行場から町まで四五里もあるので幸ひ一臺あつた軍の自動車に話すと、早
速快く乗せて行つてくれた。そして報酬をとるわけでもなく、たゞ「有難う」
といふだけで終つて了ふ。實に氣持よくやつてくれるので、私は至るところ
で感激するばかりであつた。それに話合つた軍人は何れも愉快な人達ばかり
で、その明朗快活な人柄がどれ程老人の氣持を引き立てゝくれたか分らなか
つた。

司令部の稲葉少佐には色々お世話になつた。この人は前線で負傷し今でも
身體の中に弾丸を持つてゐるといふ勇士であるが、現在後方勤務になつて報
道部に居られる。二十氣違ひなところのある可愛い人物で、中々惡末も好く

ばやらないといふ天才肌で、而かも一つ彫つては氣に変らぬと捨て、都合三

顆も彫つて貰つた。印材も租界まで出掛けて自分でわざ〳〵探して來るとい

ふ熱心さで、餘りお氣の毒だから印材位私が持たうといふと、そんなことを

するならもう彫らないといふ始末、私もその藝術肌にはつく〴〵感心した。

文武兩道と云ふが、稲葉少佐のやうな人がゐるからこそ皇軍は強いのだと沁

々考へへさせられた。

×

本郷中佐にも種々御厄介になつた。また報道部の金子少佐にも種々御世話

になつた。金子少佐の方は同じく風流心はあるが、稲葉少佐とは違つて若い

だけに仲々スマートである。共同租界のダンス・ホールなどへも案内して貰

つたが、パラマウントといふホールは上海一流といふだけあつて建物も立派

であるし、バンドも英國人で、フロリダなどは足許にも寄り付けない。ダン

サーは皆支那人で、すらつとした細腰に支那服がよく似合つて仲々奇麗なの

に感心した。こゝら邊りは元來餘り日本人を歓迎しない方であつたが、事變

以來は目立つて日本人に嫌な顔を見せなくなつたといふ。シロスといふホー

ルにも行つたが、こゝも仲々立派であつた。犬の競走やハイヤレイも見物し

たがその盛んなのには懲いた。こんなところへ行つて見ると、何處で戦争が

あつたのかと頬でも抓つてみたくなる位である。

×

最後に支那の風物を見て感じたことは、誰でも云ふことかも知れないが、

やはり先づその規模の大きいといふことである。上野の不忍池は西湖を眞似

て造つたといふが、凡ての大きさに恰度その程度の開きがある。建物なども

物と周圍との調和、つまり自然と人工との諧調も、日本よりはづつと巧みに

纏められてゐる。勿論そうした良いところの反面短所と目し得る點もないわ

けではないが、とにかく日本の風景を見るのとは制作の氣持も違つて、畫材

は仲々に豊富である。たゞ現在のところ交通機關が不自由であるから、落付

いて制作にかゝるといふわけには行かないが、何れは日本の畫家がどし〳〵

勉強に出掛けてよいところだと考へてゐる。

戦争畫といふことは私は直接關係はなかつたが、事變を記念する戦争畫を

描くといふ場合、やはり何といつても皇軍奮戦の地を自分の足で踏んでみな

ければならぬといふことは痛切に感じられた。それは只單に材料とか構圖と

かい問題でなく、現地で得た感じが畫面に向つた場合非常に物を云ふので

はないかと考へるからである。戦争自體が立體的、科學的な近代戦に移行し

て、武具や武者繪の繪畫美を畫面の上に現はすことは不可能になつたが、少

くとも日本民族にとつて空前の大偉業である今次事變を記念する戦争畫には

そんなことは第二義の問題であるやうに考へられる。戦争の氣持を現はすに

は現地を見なければならないことは勿論としても、今度の事變のやうな場合

にはそれが尚更であることを痛感するのである。

軍との約束はないが、私も蘇州河の戦跡だけでもタブローに作つて獻上し

ようかと思つてゐる。

近代戦争と絵画（一）

従軍畫家を迎へて

銃握る手にペンとスケッチブックを携へて北支、中支戦線に従軍、皇軍将兵の奮戦を目のあたりに見た畫家の諸氏を迎へて「近代戦争と絵画」の座談を聴く〔本社にて〕

[出席者]
藤原鶴二氏　中村研一氏
向井潤吉氏　川端龍子氏
川島理一郎氏（順不同）

服部軍報道部長　歌壇に従軍された皆さんのお集まりを得て「戦争と絵画」といふ意味のお話を承りたい、先に本社は「戦争美術展」を開き古今の戦争画を公開しましたが、近代戦も名画などもお話ひとなるでせうか、これらの畫などもお話ひきたいと思ひます

藤原鶴二氏　私は畫の方のおすゝめで上海に行つたのですが、すぐ南京に呼びましたが軍の都合で南京には行き杭州に行きました、杭州は私も一寸行きましたが軍都としては杭州や上海を見ましたでしたが

向井氏　その土地は水田と桑畑の平凡な土地でしたが、兵の姿は見えず絵にはなりません、一寸に中支方面は面白くなくて絵になりませんわ

服部　スケッチをなさつたのですか

川島理一郎氏　私は南は知りません北支に行つたのですが、北支はいやうな執いやうな、とりとめなく絵にはなりません、南の方がよいと思ふ、南は日本畫、北は洋畫向きちやないでせうか

中村研一氏　南京といふ濱は西洋画で日本風とを貫似たつまらぬ街ですわ

向井潤吉氏　私は杭州で戦爭があると聞いて急行しました、途中で

服部　近代戦はよき戦争畫になるし死畫は覆度も見ました

服部　戦畫は蕎題になるでせうか

藤原氏　上海の戦跡、開北などの破壊の程度は想像以上です、私は洋畫向きちやないでせうか、中村氏　南支を走る汽車の窓から見てみると若し自分が日本畫家であつたらと思ひましたね、水牛が居たり樹があつたりしてどうかは問題でせう

藤原氏　それはさうだらう

服部　高射砲隊に行つても敵の飛行機が来ない限りは大砲はかくされて居るといふわけで絵になりません、畫家は第一線兵の姿を見ることがないのです、しか

小さな戦跡に出つくはし、軍歌の聲も聞きました

川島理一郎氏　近代戦は絵になりませんわ、戦ふにしても敵も味方も姿を現さずに戦つて居ます今の戦争には一瞬計ちもなく機械化戦ですから絵には一瞬計ちもなく機械化戦ですから絵にはなりません

藤島氏　戦跡のスケッチ戦は戦争の興奮がさめぬうちはとも角、後で見ると美術的にはつまらぬもので、関東大震災の跡などもです、今から見るとつまらぬから

川端氏　北の方も一僕は大同に行つたが、大同城門の戦跡の跡なども今度の戦争で破壊されたのか前に自然の破壊なのか見別がつかぬ程で、つまり泥一色であり、絵

近代戦争と絵画(二)

従軍画家を迎へて

(出席者) 藤島武二氏、中村研一氏、阿井瀨吉氏、川端龍子氏、清水登之氏、川島理一郎氏(順不同)

服部 あちらで絵を描いて来られましたか

中村氏 僕は何も描いては来ませんん、僕等七人の使命はそれ〳〵戦争を描くやうに軍から委嘱され、僕は南京の光華門の戦ひを描くことになったので南京に行って戦跡を見て来ました。現地を見たり、兵隊さんからその時の話をきいたりして、いろ〳〵想像をめぐらして皇軍の勇ましい戦闘ぶりを描き、皇軍の勇武を高揚したいと思ひます、従って戦に戦跡をスケッチしても絵にはなりませんね

清水登之氏 南京の戦ひには僕は第一線部隊に参加して従軍しました、その時は殆ど絵どころの話ではありませんでした

服部謙吉議長 戦地へ従軍画家ははつきりした数は分りませんが百人位ちやゐないですか

中村研一氏 戦跡をスケッチするにしても戦跡が続ってから直ぐでないとだめですね。一年も経ってゆくと取片づけられるし、雨などが降って土もくづれるので分らなくなってしまひます、私達の出かけた時が壕を墓として最も好都合の時と思ひました

藤島武二氏 取材場の最も盛んなのは素晴戦争です、欧州大戦当時は、欧州の彩状の跡なども記録としてはよいでせうが、戦地としての興味は乏ですな

川島理一郎氏 通州の惨状の跡などに有名な戦争画は描かれて居ませんね、割と昔の絵には殆ど是といふものがあつたやうに思ひます

清水登之氏 昔の戦争画は相撲でも、戦国表絵を見ても關ヶ原の合戦など、実、馬を描く方から見ると戦争をして居ると見えぬやうです、昔の戦争は武者を一人描いても立派な絵になるが、今の戦争は兵士氏さんを一人描いても絵になりません

川端氏 私は大懸作の第二の書材として蒙古を描くのが今度の従軍の目的でした、即ち「攻守所壮は蒙古辺」を主題としたいのです蒙古の廣大なる大自然の中に美しい越をかけた裸女を描きたいのです、蒙武者一人を描いて見ようと思ふのです、これは、いはゆる戦争画ではないが、蒙古を通して日本精神を表現するものを通して国災的の戦争画と言ひ得ると思ひます

川端龍子氏 ニュース高武と戦争画しては詩は戦ひません、結局、今僕の戦争画は最夢のものでなく僕の芸術の主観的のもので行くべきろうが……

板垣鷹穂議長 ナポレオンのやうな英雄が出ると、絵になるのでせうが……

近代戰爭と繪畫 （二）

従軍畫家を迎へて

【出席者】藤原二氏　中村
新一氏　向井潤吉之氏、川島
子氏　清水登之氏、川島一
郎氏（順不同）

中村氏　今の戦争にはヒーローがありません。然つて主観をとるのが困難です。戦争画の狙ひどころはナポレオンが馬上豪かに一軍を率ゐて居る、それが画になります。今の戦争は全兵士がナポレオンです。しかし、画家は実際に戦争を見なくてはよい戦争画は描けません。伝統説を打つ一兵卒でも戦争では生命がけです。迫った力がすべてに流れてゐるます。われ〳〵は箭の中にこの切迫した、生命がけの感じを入れましたい、それには実際に行つて視察しなければだめです。実戦場に行つて写生しないと精緻と姿に接しなければ…そして写真精神の用語といふ見地から描くには、材料は油が便利だと思ひます

坂崎　戦線の状況を勇士から直接話をきいて絵は描けないでせうか

中村氏　戦争に参加した勇士の話といふのが、一人一人で違ふので

す、兵隊さんは生命がけで戦つてゐるので記憶もはつきりせぬため困るので記憶もはつきりせぬため困難です、戦争の狙ひどころはどういふ風に落下して戦死したか、そのいふ風に落下して戦死したか、その瞬間のことなど、一人、一人の話が違ふのです、だから、輻輳して電戦になつた時の状況などハッキリした已むに戻つて居る人は少くないのです、無理もないことですが…

川島氏　絵より茶色の方がよい。いろんな色の木で作るところが多かった。森の中に一本の赤色の木がある、赤絵でステッチして赤方も〇を一年も二年もかゝってちつくりとアトリエで完成させるんです、世の中が平和となったら完成するといふ人もあるが、画面にその木があつたので仕方がない。

中村氏　南宋時代の歌は今なので赤く木も赤れて居るのですが、僕はスケッチに行つた時は夏なので、山も草も美しい緑でした、

〇〇は〇〇する外はありません。赤と南宋の色は合が〇〇、南宋には十年間もよく、黄金山も枯葉もあり、〇〇行つたが緑はして居ないので恐山をそぐるが又むづかしい色です

中村氏　松井大将が大提督の旗艦を見て居る画は相原寛太郎君が描くのです、大将の英姿など、〇〇ってから大将をモデルにするやうですが、さて、大将の頃に居る〇〇を始め軍人の一人一人が実在して居るので相当以上に胸を持つて居ます

川島氏　そして、新らしい時代に移る、その新らしい時代の新しい音楽など、近代は音の戦争だから音楽にはなりますね、壮大な、素晴らしい音楽に……

中村氏　書は平和ののちによい作品が出来るといふけれど、その書になると歌舞の実題がきめるので高く評価されぬですせう

森井氏　比島での生活はむづかしろんな色素で作るところが多かった、一生を通じて忘れ難いものです

中村氏　夏の方でもいろ〱配置を配って下さいました、氏等さんをモデルにしたいといへば配慮したに氏等さんを希望して取れますしこの話、大いに配慮して居ます

（終）

上海の宿

中村研一

一行八人、若さは若し、元氣な青年畫家がまるで從軍よろしく上海にあがつたのである。さてホテルに落着いたものの、實の所戰爭はおろか兵器や軍装にさへまるでくはしい知識はもち合さず、私らを心から世話して下さる軍の人人もまづ豫備教育といふか軍になじむことから始められねばならない始末であつた。私らのために忙しい中をモデルに出て貰つた兵隊さんの熱心さは、種々な姿勢や武器の部分に對する兵隊さん達の戰爭の話や上海の戰場に出會つた兵隊さん達の戰爭の話をきゝつゝ知識をすこしづつ増して行つたし、それに今近にいろ〳〵と出ところは何か知らねばろげながら各自の頭の中に戰爭らしい考へがまとまりはじめたのである。そのホテルの五階の窓からながめると上海の港が一望のうちに見渡された。

恐らく事變前からのであらう、枯れた植木針がころがつてゐる手すりの向ふに總領事館や門の側の土袋が見へその次に出雲の軍艦旗や司令官旗が雨期に入りかけたむし〳〵した疊の空に見えて居た。支那人の小舟がドイツや、イギリスやフランスの旗をおしたて〜居る。イギリスの旗といふものは靑空のもとに妙に美しく見えるのだが、それがどことなくさびれて見えるのである。

その間を、日の丸つけた船がついついと走つて居る。アメリカやフランスの軍艦がバンドの前に着いて居る。ふと居なくなつたり又歸港したりして來るのである。徐州が落ちた時、上等兵の運轉手が徐州が落ちましたよ、今アドバルーンに瓦斯をつめて居ます、もう三十分もすればあがりますよと一番に敎へて吳れの方で手も足ず落ちましたよ、今アドバルーンに瓦斯をつめて居ます、もう三十分もすればあがりますよと一番に敎へて吳れ

た。私はそれをホテルの前の河ぶちに出て待つて居た。夕方の灰色の空の上の方が、どこか銀色のうろこに光る中を、黄色い氣球があがり出した、そして裏がへしに赤の祝皇軍占領徐州といふのが一度は屋根に橫臥せになるやうにして父上り出して行つた。河の上の船を見て居てもどの船もそれに氣がつかないやうである、そのうちとんきような聲で日本の水兵さんらしいのが手を打ちはじめた、それからあちらこちらで手を打つ音がきこえて來る。私の側に居た大きなインド人の巡査が一寸それを仰いで私の方に目禮をした。

その五階の、私らがよく集る室には鈴木榮二郎君の室で半出來の杭州灣敵前上陸の大作や、南京の城外の戰の大作が椅子を室にして壁にたてかけてあつた。間に合せのベッドのまはりには參考に使ふ鐵兜や銃劍や繪の道具や、それからバンドの方に行つてはすこしづつ買つて來る小鳥や馬や犬らのぬひぐるみの玩具が小窓にならべてあつた。ベッドの上には卷ゲートルや雜囊や水筒がまるで堡壘の一隅の樣であつた。

その窓をうしろにして、小卓の上には玩具で靜物がつくられ、鎧戸をあしらつたスマアトな靜物で、柳川部隊の戰爭畫の合ひ間合ひ間に出來るのであるらしい。畫家といふものは妙なもので、この戰爭中の上海を見下ろし乍ら、そしてその戰爭を描き作らも、夕方仕事が終ると、其實物大の犬張子を片手に抱いて椅子の中に口をあけてねむりこけて居るのである。

その隣の室で非番の兵士にいろんなポーズをしてもらつた。突擊など走り込んでこなければ感じが出ません、といつてすさまじい形相でつつ込んで來るのである。その形だけで、氣合はこちらで入れるからといつても兵士は承知しない。銃をもつた姿勢で、もう重さで手足に力るへがつき、汗で目も見えぬやうになり、いくら休ませようとしても今五分ガン張りますと、汗で目も見えぬやうになり、いくら休ませようとしても今五分ガン張りますと動かないのである。

— 2 —

68

皆の仕事のもち場が定つて、小磯良不君と私は南京をうけもつこと
になつて或る。意味でこれは上海の郊外よりも城壁などがあつて始末
にいゝのかも知れなかつた。

このホテルの四十日にあまる生活は、平凡な規則正しい生活であり
ながら今もいろ〳〵なつかしく思ひ出されるのである。事務所にKさ
んといふ上海娘が居て、ホテルの花束の様なものであつた。彼女が前
線にゆく士官さんにも、私らにも、一儲けしようといふお面構への人々
にも若々しいこだはりのないものをぶちまけて呉れたし彼女の名を呼
ぶ人はなくて、皆ちやく〳〵といつてよくある英國かぶれも支那かぶれ
的なものがなくて、それかといつてよくある英國かぶれも支那かぶれ
もして居ない、よいお嬢さんなのである。

食堂も行つた當時から見ると段段おいしくなくなつて行つた。仕事の都
合のよくいつた晩など誰か一本の麥酒で御機嫌になつた仲間が「士氣」
を鼓舞しにくいつた方に散歩を提議したりするのである。さうすると
あつといふ間にもうめい〳〵室にかへつて上海仕込のネクタイをしめ
て武装（？）してホールに待合せて居るのである。

　　　　　　○

仕事場は長い廊下を上つたり下りしたら酒舘の、いづれ事變で
修繕のとどかない室なのだが、それでも一人に一室づつはあつたし、
一室毎に水も湯も出て居た。その窓からやはり出雲の檣頭がながめら
れ、それに軍艦旗の赤がしみ入るやうにひらめいて居た。
お隣の室で江藤君が調子がよいと歩き廻る靴音がきこえたり、どこ
か修繕に來てゐる支那の勞働者の支那歌がカン〳〵ひゞいて來たりし
た。

軍艦出雲を訪れた日があつた。
私は昨年は事變など夢にも思はず軍
艦足柄の鐵の甲板を歩いて居た。それは一昨年夢にも考へなかつたこ
とであるし、今年又期せずして上海でそのよく清められた出雲のチー
クの甲板をふんで居るのである。

昨年どうしてこの私を豫想すること

　　　　　　○

南京の光華門外丁字路にたつて、私は終日ゆきつもどりつ夏草深い
中を思ひにふけりながら歩き廻つた。あるものはたゞ默々とした城門
とよんだ濠と、夏草にうづめつくされた土手である。戰士と軍馬の
墓標である。そこの中に專門家ならざる私が兵を動かし彈丸飛ばす
のである。このごろ論議さるゝ戰爭畫にもあらず、また彈丸雨飛を實
驗した人のいふ戰爭畫にもあらず、しかし、よし私も一つ私なみの
――それはさつきの砲艦が渡合つてゐるやうな、張り切つた、せつぱつ
まつたものを丁字路の片すみに想像するのであつた。そしてそれを二百
號の畫布の中に形を與へてゆくのである。

――〇――

が出來たである。出雲に敵彈がはたらかなつたと思ふ人が
ばかりである。がこれは陸戰隊本部でもさうであつたのだ。私は人の
總和といふものを信ずる。軍艦の各部門が最大の能力を出して敵に對
峙するのである。一つのあやしいものも、それをその威光のやうなも
ので射すくめるのである。共同生活が最高調に達した時そこから出る
リズムの様なものが敵彈をしてあたらしめるのである。

この事は南京の川面を見ながら○○司令官もその不思議を話して居
られた。河上のさる砲艦が江陰の砲臺に獨りたちむかつて交戰をし
た。一發あたれば忽ちまねる小さな艦なんです、それがわたり合つ
て一發をくらはないといふのです。注意力の總和といふか、恐ろしいも
のです。あすこに居るでせう、あの艦ですよと、指さして示された。

（以上東朝、七月七日八日より轉載、それに次のお話を加へておきたい）

カンヴスに繪を描く能力を持つものであれば、戰爭畫とて、委囑さ
れて逡巡すべきでないでせう。この場合の畫工的技術は畫家が受持つ
べきが當然だ。長い間の畫家的生活が、或る種の戰場をながめて、空
想して畫面の上に戰爭感を盛る――つまり實寫中に想像の世界を入れ
るのである。南京城門は動かせないものだが、實戰はこの場所でやつ

　　　　　　○

　　　　　　　　　　　　　　　　　― 3 ―

た者しか知らぬ世界だ、現實であつて空想の世界だ、長い間の藝術的想像力を、與へられたテーマで爆發させるのである。それにしても内地では不可能なデテールの問題がある。機銃の一個でも、實戦で火を吹かした者でないとそのホーズがつかない。そして又現地で見たことを相抱きにするよりも、皮膚に感じながら描くといふことには、又別な價値を盛ることが出來ると思ふ。作の出來不出來、期待に添ふ添はぬは別にして、實に愉快な仕事だつた。

［上海にて］
（上圖）向つて右より向井潤吉、柏原覺太郎、鈴木榮二郎、江藤純平、朝井閑右衞門の諸氏。
（中圖）脇田和、　、江藤、柏原――の諸氏、（下圖）脇田、小磯良平の兩氏。
（上の圓）藤島武二氏（下の圓）中村研一氏。

見える時はもう戦争にならぬとさへ云はれる今の戦争だ、総べては音ばかりだそうだ。又實戦を見ては中川紀元氏の言ふ如く全く描くことなど出來るものではないであらう。併し、泥の中の藝壕の一隅、一人の兵の泥まびれの中の緊縮感が、主題にならぬともいへない様に思へる。

戦争の眞最中ならば綺どころのことではない、もう少し過ぎれば戦場の感じが無くなる。私など一番良い時に行つたものだと思つてゐる。

從軍畫家私議

今度の支那事變では思ひがけず多數のしかもいろいろの人がいろいろの仕事と目的を持つて從軍して行つた。畫家だけの數から云つても現に從軍してゐる人をも加へれば僕の寡聞を以つてしても已に二十人から算へられる。尚今後、從軍しやうと目論でゐる人もあるやうに聞いて居られる。どの數に上るだらうか、一寸見當がつかない。恐らく事變の終了までは續々と出掛けて行く事と察せられるが陸海軍當局の方でも軍に迷惑のかゝらぬ限り從軍を許可してこの機會に事變への理解を多少でも深める意向だときいてゐるから他の映畫、寫眞、記者などのジャーナリスト、文士、僧侶、特殊な研究家等、僕が去年の十月十四日に○○○の○○○宣傳班から貰つた腕章が北支だけですでに四三二號だつたからその後を考へ、又上海方面のそれらの人達の賑やかさである。

僕はこの盛況を非常時の懸け聲と共に國民一般の間に澎湃として高まつて來た民族的な深い自主自覺の波が最も大きい動機と考へるが更にそれにも增して事變そのものの作用する昂奮狀態の最前線に自分たちの仕事を結びつけようとする積極的な一つの意慾の表はれだと見て居る。僕の場合だけで云へば自ら志願して從軍すると云ふ發意の中には、戰爭それ自體に興味があると同時にその半面に於いてこの異常な經驗を介して自分の身體がどれほど酷使出來得るか、戰場と云ふ特殊な地域に立つて果してどれほどの神經と視る事に堪へられるかと云ひ換えれば手段とし方法とし又燃料とも滋養分ともする意味合ひが含まれてゐるしそれ以外にも支那の風土、風俗、生活にも若干、期待する氣持が混交されてゐたと云ふ事が言へる。他の從軍畫家の中にも僕同様な極めて慾深かな希望を持つた人もあるだらうし或はこれを一轉機として

勇ましく(戰爭畫家)にならうと決心した人もあることゝ信じる。又逆に(見たがために描けなくなつた)人。たゞ自分の精神に(不遜なものを植ゑつけた)だけで滿足する人もあるだらうと種々雜多に解釋する事が可能な譯だがそれだけに其結果を、つまり從軍したが故に直ちに(戰爭畫)と云ふ形式になつて表はれるのが性急に求めると少し苛酷である。折角、從軍したからにはぜひ立派な(戰爭畫)を描き殘したいと云ふ意志と責任はどの從軍畫家達も一齊に感じるであらう事は容易に察し得られるが、而しその故にすぐ(戰爭畫)が生れるとは決して考へられないのである。

日露戰爭の當時、從軍してその頃發行されて居た戰時畫報に潤達なスケッチを載せた小杉未醒氏にその後(戰爭畫)の制作された事をきかないがこれはその當時として餘り前線まで自由に從軍する行動を許さなかつたとは云へ(戰爭)そのものがスケッチ以上に小杉氏の制作慾をそゝらなかつたか或ひはその煩雜な考證やモデルの至難な動作が遂に筆を取る機會を失はしめたのぢやないかと想像される。

僕も僅かな從軍の期間にいくつかの屍體を見た。死んで間もないもの、一週間ほど經つたらしいチョコレート色に變つたもの、すつかりと腐つて骸骨の凹んだ所に少し許り黑ずんだ肉片を殘してゐるものなど、それらの倒れてゐる狀態や面相や重なつてゐる形は又吾々の平常考へられないやうな姿である。それらと全然、住民の居なくなつた無氣味な廢村、擊ち碎かれた壁、散亂した室房、または斃馬や鳥につつかれた無殘に近づいて行く傷いた馬など感動なしでは見られない光景である。而しそうしたものに畫心を動かして取材すれば忽ち反戰的な意味にとられる憂ひがなしとはしない。察哈

爾の大平原や雁門關のなどの亘きい天嶮を背景に砂塵を上げて蜿蜒と進撃して行く騎兵や輜重隊などを描いてもこれらはまづ自然の美しさが印象されて目的のものは案外ツマのようにしか觀者に受けとれない事と思ふ。その點景に支那らしさが缺けたりすれば或ひは演習を描いたと想像されても無理からない譯である。その故にもし（戦争畫）を描けばそして大衆の眼と云ふものを意識して制作するとすればその對象、取材の範圍は非常に狹まめられて來ると云ふ事になる。つまり（突進して行く兵）（撃ち合つてゐる狀）又は（殺戮）の場面など多分に興味が盛られてゐると云ふ事が大切な條件として要求されるに違ひない。その爲には飽迄も執拗旦、適確、健全な寫實でなければ喰ひ足りないように思ふ。藝術としてより先づ記録としての（戦争畫）である可きである。

を主題とする工藝品約二萬五千點等を保存する（世界大戦博物館）があり（ヴェルサイユ國民美術館）にも近代史畫、戦争に關する繪畫が所狹まいまでに陳列されて居る。洋彩畫といふ材料が輸入され以來、大きい戦争といふものに出會はさなかつた日本ではそうした遺産は皆無と云つてよい現在、この未曾有な事變とは云へ畫家全體の數から云へばどく僅かな從軍畫家によつて例へば上から肉を入れて把手を廻せばすぐに挽肉となつて先の方へ出て來るようなそんな簡單なしかもいい（戦争畫）が今日明日に誕生されるとは信じられない。

パリには世界大戦に出征した美術家の作品、繪畫、彫刻、素描など約四千點、戦時切手約一萬枚、ポスター約六千枚、寫眞及び繪葉書約五萬枚、記念牌約四千點、戦争

畏友、伊原宇三郎君は四月三日附の（東朝文藝欄）に美術家の活動は、先年の美術界のお家騒動で、皆が相當活溌に動いた後だけに、事變で鳴りを潜めてゐることが目立ちもし、物足りなく思はれる）とまづ自分を卑下し、オランダの一畫家を引用して從軍畫家に言及（今日散見する戦線の單なる報道的スケッチでは）と器械と人間とをゴッチヤにして一喝し（もつと兵士の生活や、事變の本質に觸れた畫の描ける有力な畫家が「美術の名譽」の爲めにもつと出現、蹶起して欲しい）とせき立ててゐる。ニュース的價値は飽くまで寫眞と映畫の領域である。畫家がその仕事をジャーナリズムの前に踊らすと云ふ事は全く不名譽、不信實な事でありそれこそ（美術界のお家騒動）位にしか役に立たないものである。僕はそれよりも（戦争）と云ふ主題を取扱ふ技術、乃至技力とでもいふ可きある特殊な才能と熱が今日の畫壇と畫家に缺如してゐる事實を指摘し、それとそうした主題を表現すべき技法と形式と思想を輕視し排斥するような風潮と空氣がいつの間にか一般の畫家の常識のようになつてゐる狹量な、不幸を是正してほしいと希つて居る。そこから再出發する事に

依つて初めて、如何なる内容と形式を持つにせよ正當の（戰爭畫）が描かれるものと確信する。そうすれば事變の影響が今迄、ともすれば遊民族視せられて來た畫家を駈つて緊迫した現在の社會狀勢に關心以上のものを抱かす所以にもなり、併せて軍事的なものに觸れてそこに仕事の血路を發見する機會を造るに違ひないとさへ假定出來る。そうなれば事變の意義も效果も畫壇的に言つて又大いに價値ありである。

僕は貧しい軍用金と僅かな期間に北支を駈けられるだけ走り廻つて來た。そして（戰爭）と云ふものが醸もし出す壯大な廣汎な音響や振動や空氣、そんな中に捲き込まれて見て、初めて自分と云ふ小さい姿が、何處かへ紛れ散つて消え失せて了つたような錯覺をいやと云ふほど味はつた。その昂奮の反動とでも言ふのだらうか、今の僕は落ちついて風景や花や人物を描かうとする氣持が全然、湧かない空虚感に閉口してゐる始末である。頭の中を右往左往する（戰爭畫）と（自分の力）の前に躊躇しつつ（戰線の單なる報道的スケッチ）に不滿を感じて居るのはむしろ伊原君以上である。

出征した中にもかなり有力な畫家の居る事も聞いてゐる。從軍畫家の中から（戰爭畫）の現はれるのもこれからだろう。戰地で體驗して得た感激は五年や十年の年月で霧散するものではない。とすれば（戰爭畫）の急激な汎濫こそ空砲に等しいものではないだらうか。雜言多謝

（以上向井氏の原稿は四月下旬に落手したものである。從つて世間の狀勢はその後幾分變つて居り、向井氏も五月に又上海に赴いた。）

彈の中に眠る（戰場スケツチ）　　　　熊岡正夫伍長

徐州→歸德→蘭埠→開封→

栗原　信

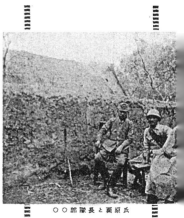

○○部隊長と栗原氏

行軍

○○にて

徐州が陥落したのは五月十九日、僕はそれから五日おくれて廿四日に徐州に着いた。

丁度震災の燒跡の最もひどいところを見るやうで、爆弾の雨に、又その響きに、町全體がグズ〳〵になつてしまつたといふ感じだった。

火災はその夜もなほ焔々と燃え續けてゐた。日本兵は一生懸命消火につとめてゐる。ナポレオンがモスコーに於けるも斯くやと思はれるばかり、砲聲一つなく、變な靜けさの中に、我々は色々と空想させられるものがある。

○

○○○○○へ行つて、徐州の激戦を描きに來たのだが、戰爭を見ることが出來ないから、何所か戰のあるところへやつて頂き度い旨を話すと、早速二十五日の朝、隴海線の鐵橋修理班の裝甲列車にのせられて出發することになつた。

途中、線路の傍には、敵の死屍が黑々としてゐる。その臭い中を列車は走るのだが、僕としては初めての刺戟だ。

徐州以西では碭山驛附近か最も激戦のあつたところ、その手前で橋の修理をするわけだが、まだこの近くには何萬の敗殘兵がゐるさうで

危険な話だ。併しこんなところにボヤ〳〵してゐてても戦争は描けぬのだから、何んでもい〱から西の方へ行くトラックをつかまへやうと焼けた次の部落へノコ〳〵出かけて行つた。

徐州　　　　　　　栗原信

日本の兵隊さんとは二キロ三キロ離れてゐる、貧に不安だつたが大便をしやうと焼残りの民家をのぞくと、そこに支那人の死骸を犬が食べてゐた。(後で危険なところへ行つたものだと皆から云はれた)それでもとう〳〵自動車をつかまへて乗せてもらつたが、こんなことを繰返へし〳〵三日目に戦争の眞直中に降ろされた。

そこは歸徳の西方約十五里の畑の中で今戦ひの最中だつた、白晝でも敵の機関銃の火がよく見える、私はすぐ〇〇部隊の〇〇〇へ入つたが、一時はたゞ茫然としてしまつた。全く僕等の生活からは想像もつかないものだ。〇〇〇は無氣味な靜けさがただよふ。〇〇といつても野天だ。水平にかついだ擔架が五分おき位ひに傍を通つて行く、我々の日常ではとても想像することの出來ない感じだ。

歸徳　　　　　　　栗原信

戦争そのものもものも決つして華々しいものではなく、戦争のあらゆる澁さとでも云ふものをつくづく感じた。理智的で、忍耐的な澁さを持つたものだ、繪畫的効果を近代戦に望むのは的はづれだと感じた。ニュース映畫などに現れる戦争は、戦

手の本格的に感じてはないと思ふ

○

蘭埠、開封は重要地點だが、これ等を攻撃するには、先づ小部隊が
あたり、我大部隊はそれから南方約十五
里にわたつて前進してゐる。いつも敵の
裏をかき、制壓して行く體制をとつてゐ
るやうだ、追撃戰といふものは、何時も
心理的に壓へて行かなくてはならぬもの
らしい。

○

内地の人の考へでは、徹底的の勝利感
を勝利だと思ひ過ぎてゐるやうで、何故
あんなに追ひ散らしてしまふのだらうな
どと考へる人もあるやうだが、それは支
那のあの廣さを知らぬ人だ。日本人の潔
癖性だけでは大陸的の仕事には向かな
い、蠅や南京虫の中で平氣で暮らすこと
の出來る茫漠性がなくては駄目のやう
だ、幾分の敗殘兵などにはかまはず、敗
殘兵の中をよぎつて行つても、所期の大
目的に向つて進んで行かなくてはならぬ
わけだ。

私は鄭州と開封の間の、黄河の堤防が
切れる二日前に引返へして來た。

○

戰爭も大變だが、行軍もつらいもの
だ、朝の三時頃から、夜の九時、十時頃まで歩くのだからヘトヘトに
なつてしまふ。

戰地では誰でもが、非常に生活的に單純になつてしまふ、何か食ひ

黄河　信原

皮い、水が飲み度い、休み度い、この三つしか何も考へぬ、敵の彈を
おそれるよりもその三つの慾の方が強いのだ。むしろ彈が來れば少し
でも休めると思つて待つてゐる位ひだ。

炎天下の行軍で、夜になり、飯の出來る
のが待ち切れず、飯盒に殘る昨晩の甘くな
つたやうな御飯を、人が見てはゐないかと
あたりをキョロキョロ見廻しながら、手つか
みで口へ押込んだ時のうまさ、僕はそれま
でこれ程物のうまかつたことを知らぬ、今
考へるとはづかしい氣もするが、こんな單
純な生活に入つて見ると、人間本質的に要
求するものが、何かはつきりあらはに思
ふ、單純になつた時に求めるものが、本質
的要素に單純な姿で現れる氣がする。不
必要な雑用が生活の中にもあるが、藝術の
上にも隨分あるといふことに氣付いた。

○

僕は○○野砲隊について進むことにした
皆から止めろと止められたが、無理に參加
した。併し途中で、來なければよかつたと
つくづく思つたことが度々だつた。

朝から晩までいくら行つても見わたすか
ぎりの平野、その平野での戰爭だから、敵
との距離が六百メートル位ひで戰つてゐる
ことがある。敵の小銃彈も飛んで來る、南
京あたりの歩兵戰の最前線についたと同じ位ねだ、大砲もほとんど水
平に射つてゐる。實戰を見ると戰爭とロケーションの差がよくわかつ
て、腰の張りが違ふし、心理的にも隨分違つたものがあるといふこと

がわかつた。

　　　○

　僕の行つた日の夜明けに夜襲をうけた。

「敵襲！　々々！──」と走りながら來る兵隊の聲は、ロマンチックで非常にシヨックのあるものだ。

　敵は麥藁に火をつけて部落を燒き、明るくしておいて、手榴彈機關銃などを射ちまくる、タン〳〵〳〵といふのは敵の機關銃だ、ダダダダといふのは日本の機銃だ、パリン〳〵といふやうな小銃の音もする、ピユン〳〵とデリケートな音をたて〳〵小銃の彈が頭上を飛ぶ、これが戰爭の景物で音樂的だなど〳〵云ふ人もある。

　小銃彈の飛ぶ音にも、ピユン〳〵といふのに、シユツといふの、またパチンといふのがある。このパチンが一番危險だといふ話だ、銃口から出た音のそのま〳〵の速力をもつて來てゐるのだといふ。

　　　○

　この日朝からさながら興奮したもの〳〵やうに敵味方とも射ちまくつた。迫撃砲、野砲、高射砲、機關銃、小銃、色々な音がする、併し敵の姿は少しも見えない。

　そのうち午後三時頃、前進することになり、一里程行くと、別の方から前進した砲兵が前方で盛んにやつてゐる、出過ぎたといふのでとちらは少し下らうとすると、後で二三發大きな奴が破裂した、僕はびつ

くりして腰をぬかしてしまつた、他を見るともうこれからは腰など拔かすまいと覺悟をきめたが、來なければよかつたと思つた。

　それから一キロ位ひ隣りの部落へ宿營に出かけたところが、敵の散兵壕の赤土がよく見える。そのうち頭上をサツサツと砲彈の飛ぶ音がして、これから行かふとする部落へ野砲をうち込んで來た、部隊長や幕僚で乘馬隊だから敵も見込んだのだらふ。僕はキヨトンとしてゐたが、次々と三つも射ち込まれて初めて氣がついて逃げ出して別の部落へ行つた。

　　　○

　我が方もそこへ着くや否や十二門が約六百メートルで射ちに射つた。この時初めて戰爭の形を見られたわけだが、戰爭といふものは砲を通釋にして、お互の感情を表現し合つてゐるものだといふことが感じられた。「やつたな」「よし承知した」といつたやうな感情を現して射ち合ふのである。向ふの部落にゐる他の野砲隊もこれを知つて「よしこちらからも」といふ氣持を現して射ち出した。西方向ふに一門、まるで氣でも狂つたやうに間斷なく射込んでゐる。こちらの十二門は四門宛一緒になつてゐる。

　斬壕の中から見ると、敵のヘルメットが折々見える、あまり小銃が來るので、とんどは立木の蔭にかくれて見てゐたが、そのうち我が方が今突撃するから射方止めと云ふ電話があつたと

尉　氏　　（洪水でこの邊はもう水底だらう）

── 12 ──

78

て 砲聲か一時に止むと 前方の白壁のところを日本の歩兵が、チ
ラツ〳〵と間隔をおいて、四十五度に身體を傾斜させながら走つて行
く。我々もこれだけ危險なのに、まだあんなに前線にゐる兵があるの
かと感心して見てゐた。

○

大砲を射つてゐる時からもう御飯の支度をしてゐるのだが、その晩
はそのまゝ其處で部隊長などと六七人で鑵詰の酒を飲んでゐると、そ
の家の中がビリ〳〵する程大きな音がした。「後の方だな」と誰かゞ云
ふ、隊長の眼もキリ〳〵と引締つて來た、餘程大きな彈を射ち込まれ
たのだらうと思つてゐると、調べに出た兵隊が歸つて來て「只今〇〇重
砲を我〇〇砲兵陣地から射撃したのであります」との報告だつた、す
ばらしく大きな大砲が着いたのだらう夜中どつかに向つて射つてゐ
た。

○

夜更けの一時二時頃にも射つ、又夜明けにも射込む、併し砲聲を聞き
ながら安心してよく寐るのは不思議なものだ。
そのうち氣球が揚がる、これで觀測して射つのは實に命中確實だ。
支那には無い、兎も角日本が制空權をにぎつてゐるのは強味だ。日本
の完備した科學機能に對して、敵は迫撃砲、手榴彈、機關銃、そんな
ものだけでよくも日本に應戰出來てゐるものだと思ふ、この他の手と
云へば水攻め位ひなものだらう。これといふのも地理に明るく、土地
の生活者であること、食料も單純だし、身輕だといふことなどに依る
のだとらふと思ふ、逃足は實に早く、神足といふべきだ。

○

一番手近で見た戰は牛丁から一丁位ひなところで小部隊を追つた時
だ、
中川紀元氏は死體が美しいと云つてゐたが、あれは戰地での一種の
特殊な感じだらうと思ふ。
何を描かふかと思つた時に、風景などどうしてもなじんで來ない、

矢張り死體を描き度いといふ氣になるが、それも決つして美しいと思
つてゞはない。
ドラクロアといふ人が非常な寫實家だといふことを事實を見てつく
づく感心した。死體、喪心した顔など實にうまく描けてゐると今更ら
思ふことだ。

○

部隊通過の際に農民が仕事をしてゐるところへ行つて、敗殘兵の化
けてゐるのを調べるのだが、軍隊で繪心のある人など、ミレーの落穗
拾ひのやうだなどとゝの風景を見て云ふ人もあるが、我々にはそんな
想像も出來ぬ。戰爭感の無いところなら風景も描けるが、それどころ
ではない、大切なところ、後に殘念がるやうなところは、却つてカメ
ラに寫すのさへ忘れて、その氣も起らずうつかりして見とれてゐるこ
とが多い。

○

兎に角戰爭は負けてはいけないとつくづく思つた、最後の一人にな
つても倒れるまで戰はねばならぬと思つた。
支那人は勝目があれば非常に強くなるやうだ、獸の強さだ、その代
り勝算がないと逃げるばかりだ。日本軍は精神的、意志的の底に流れる
力を持つてゐると思ふ、そこに日本の強味があるのではあるまいか。

（談、文責在記者）

八ヶ月の従軍

鈴木榮二郎

☆　☆　☆

☆　☆　☆

杭州灣上陸（十一月七日）　鈴木榮二郎

隊には同盟と朝日の人が居たのみで我々仲間は居ませんでしたから、あまり意氣地がないやうに思はれてはと、隨分張り切つて兵隊さん達と一緒にがんばりましたが、八ヶ月も居ますと、何も彼も普通のことのやうになつて來ます。とんどの漢口攻撃にも軍艦〇〇で従軍するやう話もありましたが、あまり永くなりますので歸つて來ました。

とんど杭州方面で向井、南の兩君など、かなり前線へ出て、彈運びをしたりなどしなくてはならぬやうなことがあつたやうですが、私などもさう云つたことは度々でした。

　杭州灣上陸の第一日は十一月の五日でしたが、私などは七日に上陸しました。それまで十二日間も海の中にゐたのですから大變なことでした。杭州灣は沖の方まで遠淺で、舟を降りて歩いて行くうちに潮の差引が甚だしく胸の方まで潮がさして來る、又深い筈で舟を進めてゐるうちに潮が引いて舟が動かなくなつたりする。

後で何を命じられても描けるやうにと、寫生も隨分してゐたのですが、上海へポスターの印刷の用事で行つてゐる留守に、軍が移動して、その時私の荷を積んだ舟が轉覆してしまつて寫生帖も着物も何もなくなつてしまひました、着の身着のまゝ杭州へ着いた時、内地で送つておいた繪の具の類が初めて着い

刺戟があまり強く大き過ぎて、收集がつかないので、仕事らしい仕事も出來ませんでした。むしろ後から來た人の方が樂に仕事をして行かれるのでうらやましく思つた位ひです。

　杭州灣上陸の柳川部隊に就いて行くやうに話が急にきまつて、肉身のものにもあまり話をしないやうにして出發したわけで、何分出發が急だつたので大あわてでした。私も補充兵ですから心配だつたのですが、兎に角行つて見やうと思つて出かけたわけです。こんな時にこそ劍を持つて行けと友達が云ふものですから、うちにあつた古いのに皮のケースをつけてぶら下げましたが、柄には白い布をまきつけなくてはいけないなどと、南君が卷いてくれたりしました。そして軍帽を被つた姿はあつぱれ？ですがさて、敬禮はどうしたらい〜ものか、手をあげるのか帽子をとつて〜ゞ頂するのか〜、困りますこと。卯一郎

頃でしたが、柳川部隊長や侍従武官の方々が前線へ出られるといふので、私も警備の兵隊に混つて出かけました、鐵兜を兵隊に借りてかぶり、飯盒の蓋で乾杯して、天氣續きの黃

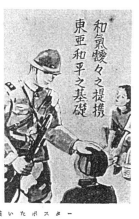

鈴木氏が上海で描いたポスター

が前方は惡魔の様な南京の空なのですとても繪など描けるものではありません、十分か十五分、塹壕の中で文字でスケッチしておきました。そして翌日後方に下つてスケッチ板に描き、杭州で五十號の橫に描き直しました。
その時は煙が多く、寫眞も撮れなかつたのですからこれが唯一の記念になつたわけで、柳川閣下は凱旋後、陛下に御報告申上げるにあたつて、この繪をおもちになつたといふことが手紙で知らせて參りました。

柳川部隊を解かれてから、私は上海に來ましたが、こゝでは藤島先生を初めとして中村（研一）さん、小磯（良平）さん、朝井（閑右衞門）さん、江藤（純平）さん、脇田（和）さん、柏原（覺太郎）さん、向井（潤吉）さん、南（政善）さん、長坂さん、それに私の十一人の畫人が集つたのですから實に愉快でした。
この話がまとまつたと聞いた時には、金子少佐、長坂氏、私の三人で非常に喜んだものでした。本鄕參謀が又非常に理解あるお世話下さいまして、仕事も面白く進み殊に嬉しかつたと思ひます。（談）

粉のやうな砂ぼこりの中を行きました。こゝをよく見て置いてくれ、よくくつついて來たな、と云はれた時は、私はたゞ惡夢にうなされた心地で、南京の囂々たる火災を見

白天紅日之下
可保安居樂業

和氣懇々之提携
東亞和平之基礎

屋根裏のアトリエ

小磯良平

昨年上海で仕事をしてゐた時、アトリエをアスターハウスの屋根裏部屋に借りて、やってゐた。あの部屋は當時上等兵N君（當報道部）のアトリエで大變いゝながめであって私等の屋根裏部屋を知ってゐる人達は相當いものなつかしい思ひ出になってゐる。又私等の他にもあの屋根裏部屋は有名になって種々ロマンスもあった譯だが。當時の畑倉令部の衛兵の方々に交替で二三人づつそのアトリエまで來てもらって、モデルになってもらったわけだ。皆愉快な人選で面白い話をきいたものだ。そのなかに小生宅の女中さんと同村の兵隊さんがゐられたので、踊つてからその兵隊さんの郷里の人に送らうと思って探したがみつからなかった。私のき、溫ひかもしれない。この兵隊さんは離の部屋で薩摩先生のためにポーズをしてゐたが、先生の四五十分間の長いスケッチの間に、逆に貧血を起して、先生にねばり倒されたと云ふわけであった。非常に真面目な人だったから、きばって堪へてゐた事と想像される。だからこの人が皆のために発熱のポーズをする場合は、貴戯のつもりでなければと言って、着劇勇ましく、ワツとばかりに突っかゝってくる、例のN君は側で、これぞとばかりに鉛等を動かしてゐた事を思ひ出す。

この外に衛兵でなくラヂオかゝりをしてゐた人でF君と云ふ上等兵の面白い人があって、このF君に主にモデルになってもらって私の繪が出來たわけだ。九州の放送局につとめてゐられたさうで、今頃何處かに鍵在だらうと思ふ。N君、F君、工廠博士のA君、（皆上等兵か一等兵だった）の戰爭の苦心談や當時

の模様をきいて参考にした。又従軍畫家のＳ君、この人は私の
知ってる畫家のうちでも、本當の意味での従軍をした畫家だつ
たらう。この人が南京を案内してくれた、それでなければ私は
安心して筆をおろし得なかつたであらう。

　私の一番興味があり、苦心もしたのは兵隊さんの服装であ
り、その持ちものであつた。司令部の衞兵さん達の背嚢を拝借
して寫生したが、それは演習の時の整頓された背嚢であつたり
した。前線の兵隊さんはその時の狀態により、種々の裝備で週
選されてゐるわけで、一樣ではない。私の受持つた當時の模樣
もその意味で明瞭には誰も云へないわけで、私自身も、これと
云ふ目あてがあるわけでもない。しかしあまり不自然と思はれ
る場合をのぞいて、私は種々の有樣を質はゴツチヤに描いたつ
たのだ。兵隊さんの姿はどんな場合でも、絵になる樣に思ふ。
それ程好きなものしたいと思つてゐる。今一枚なにかの擬衛に、兵隊さんのモ
チーフで綺麗なものしたいと思つてゐる。内地にゐては相當に不
便で、新聞のグラフが唯一つの手がかりだ。戰爭裝については
種々の議論も等へ方もある樣だが、時の流れで充分處理のつく
事で、今からさわぎ立てる程の事はない。
　アスターハウスの屋根裏のアトリエもその意味では相當に存
在の意義があつたと思ふ。
　又私達の仕事した頭が又今から等へれば、屋根裏アトリエの
一番確かなりし頭であつたかもしれない。
　私の愚鈍をもつてすれば、戰地にあんなアトリエが一つ位あ
つて誰かが利用し、仕事出來る樣に、それが相當の期間存續出
來る樣に軍の方で便宜を計つてもらへれば、後々何等かの形
でその効果が結實するのではなからうかと思ふのである。私達
が受けた軍の好意は質に相當のものであつて、又効果もあつた
と思ふからだ。

従軍畫への考察
——陸軍從軍畫展を觀て——（三）　輪　鄰

事變勃發以來北支、中支の兩戰線に赴いた從軍畫家の數は凡そどの位あるであらう。調べたわけではないから勿論詳しいことは判らないが、陸、海軍兩省を併せて恐らく二百人は下らないのではあるまいか。有名、無名取り交ぜて質によく出掛けたものだと感心する。

日清、日露兩戰役の際の如く報道寫眞の發達が見られず、謂はゞ畫家が寫眞の代役を勤めたといふ報道寫眞にあつても、從軍畫家が寫眞の代役を勤めたといふ時代にあつても、從軍戰地に赴いた數は今日の十分の一にも足らなかった。

には、あれ程の大戰爭であつたにも拘らず——或ひはそれが故に却つて——從軍畫家と名乘りを擧げた存在はフランスの如く美術國を看板にしてゐる國ですら僅僅々數名を數へるにしか過ぎなかったといふ。して見れば、今次事變に於ける從軍畫家の登場は、量的に見て實に有史以來の現象であつたと稱すべきかも知れない。

さて前古未曾有の從軍畫家群が日本民族にとって曩古の大偉業たる大陸進出の舞臺に於て如何なる大役難役をし了せたのかと云ふことは、それを質的に檢討せねばならぬ事である。而して徐州殲滅戰を契機に事變は漸く第三段階——或ひは漢口攻略を以て未だ長期戰の第一期を終えたに過ぎぬとも目し得る事態に於てその效果の成否に就て論ずることは餘りにも早計であると考へ得られやう。尠く共筆者は、現在までの從軍畫家の仕事を以てそれを論ずる事は些かその立場への人情的考察を缺くものであることを疑はないのである。

從つて大日本陸軍從軍畫家協會が事變一周年を記念して從軍畫覽會を開いたに就ても、その畫面の「美術」に關してのみ語ることは「從軍」といふことの場合の他の重要なレーゾン・デートルへの認識不足を曝露する結果となることを懼れるのである。展覽會自身は從軍なる美術作品を並べたものであるには相違ないが、それが國策

の表現としての軍部の發意である以上、徒らに「平和美術」的尺度を以てこれを見ることの無意味である事實を看却すべきではない。更にこの事實を平明にするとの無意味である事實を看却すべきではない。更にこの事實を平明に換言して、從軍畫に於ける價値は「從軍」自身に歸すべきであり、その結果即ち作品の如きは自から第二義的なるものに過ぎないといふ見方が存在することを指摘して置きたい。

事質一口に從軍畫家とは稱するが、その間にはジャーナリズムから將軍や部隊長の慰安に任命せられたる人もあれば、宣撫班の傳單をつくり兵隊さんの慰安に任命せられたる人もあれば、宣撫班の傳單をつくり兵隊さんの慰安に似顏を描いて「特務兵」たるの任務を負うた老軀現地に赴くことあった。「彩管將軍」藤島武二氏の場合はたゞ老軀現地に赴くことが後進への精神作興になる點を強調され、「彩管部隊長 中村研一氏の一行は現地の質感によつて事變の記録畫を描くべき使命を托され川島理一郎氏の如き中澤弘光氏の如きは大陸の風物を描くことによつて國支文化提携への一つの使命を果すべきことを認められたのであり、夫々その目的も一樣ではないと聞いてゐる。而かも質力・係件、技術等々に亘つて一として同じからざるはない事情の下に、その使命遂行の結果を一展覽會場の壁面によつて決定しやうとすることは明かに片手落たるを免れぬことである。總じて吾々はその積極的なる行動精神と時局關心の情熱に同感し、その仕那は尚將來に繼續されつゝあるものと信じて、現地に於ける勞苦にアトリエの夢を蹴飛ばしたその努力を各自に甲乙なく感謝して置き度いのである。

然しそれにも拘らず、その畫面から多くの失望を餘儀なくせしめられたと聞く實態を如何に説明すべきであらうか。その云ふところを聞けば「戰爭畫」としてのスケールと質感との缺乏のあることが先づ擧げられてゐるやうである。つまり判り切つた話であるが、現地報告としてはカメラの眼に劣り、美術としてはそれが何れもスケ

ウチの外表的把握に止まつてゐるといふ事實が指摘されてゐるので
ある。

斯くして從軍畫が如何にその「從軍」の立場を斟酌してもや
はり「美術」以外の何物でもないものとして大衆から迎へられた現
實に於て、吾々はこゝに從軍畫なるものへの再考察を要求し得る權
利を與へられたるかの如く感ずるのである。

從軍畫なるもの ― 使命がその方法に於て夫々異つたものを示して
ゐるにせよ、最後の一點即ち國民に對する求心日本の精神高揚の目
的に於ては、擧つてその立場を一にしてゐることを筆者は信じてゐ
る。日支美術の提携といふが如き御題目はこの際餘りに空想的に
過ぎる。結局爲し得る範圍に於て、それは外
へではなく内へである。國民の對支關心、戰局への認識、それは美
術家でさへ尚且つ戰線へ向ふ意氣を持つそういふやうな質例として
それは國民の士氣を鼓舞するといふ目的を持つのである。各自の
「彩管報國」が果して如何なる具體性を持つぞいふやうな質問が
世に遺すと云つたところが、それが同じく後代國民の士氣昂揚にそ
きことは容易に想像し得る事實である。事變を記録する戰爭畫を後
の目的を繋ぐものであるところが、それが同じく後代國民の士氣昂揚にそ

軍部が從軍畫家部隊を起用した眞の目的が即ちこの一點に淵集すべ
の意味に於て從軍畫こそは明かに一個人の鑑賞に委ねて滿足す
べきものではない。それは作品處理の問題としてのみならず、表現
自體への重要なる課題を含むでゐる。更に云へば、それを國民の前
に提示して自からその士氣を鼓舞し認識を高めるものでなければな
らないのである。問題は要するにその點への迫力の如何である。而
してあの生々しき戰場のルポルタージュであるが故に、現地で描い
たスケッチである以上文句なく大衆の感動を豫期し得さうなもので
あるが、事實は必ずしも然らざるところに、問題が出て來るのであ
る。結論は率直簡明に引き出される。即ち一言、從軍畫をして藝術
たらしめよ、といふことであるに外ならない。

荷煙彈雨の第一線に於て生死を賭した折角の努力にも拘らず、た
どそれだけではその仕事を正當に認識されないのは、即ち彼が徹頭
徹尾從軍畫家たるの立場にあるからである。彼の「從軍」は成る程
偉とするには足るが、その「從軍」は言葉で語られ、文章に書かれ
る前に繪として示されねばならない。そしてその「從軍」が單なる從
軍」であつては無意義なる場合、作品自身もまた單なる繪である
は無意味である。而してそれを避けるが爲には彼は從軍畫家である
前に先づ一個の畫家であること必然であつたのではなからうか。

現地の片鱗を覗いて來た筆者自身の質感は、或る場合從軍畫家を
羨しいと思つた。彼は何の思想も何の研究も要せずに眼前に展開す
るのを直ぐさまその場で寫すことが出來るのである。その點文章の仕
事とは大分の隔りがある。然し問題はそれから先きなのである。若
しそれだけでいゝならわざ〳〵「足の生えた寫眞機」になり濟すま
での手間暇をかけるにも及ばない。今日の進歩した報道寫眞とニュ
ース映畫は既に立派にその役目を果してくれてゐるのである。從軍
畫展を寫眞や映畫と比べられるだけでも、既に從軍畫家たるの名譽
にかゝはるといふ位の元氣を見せて欲しいのである。

先にも云つたやうに事實は仲々色々と見識して見せないのである。
交戰中
であるが故の、各種の制限のあることも勿論承知である。第一昨日ま
では花や裸體を描いてゐて、それも長年手がけながら仲々思ふやう
にはなりかねるといふ具合なのに、今日はいきなり戰線へ飛び出し
て生れて始めて見た戰爭をそう〳〵簡單に描きこなせるわけのもの
ではない。筆者が云ひ度い本音は質にこゝにある。戰爭畫も長期體
制で結構である。一生かゝつて從軍の結果を仕上げるといふ位の方
が却つて頼もしい。東亞の大天地に有史以來の大策戰を展開しつゝ
ある今次事變に從軍しながら、片々たるスケッチを仕上げて滿足し
てゐるやうでは全く繪描き冥利に盡きやうといふものである。そ
勿體ないと云へば最後に一つ附け加へて置き度いことがある。

11

れは戰爭の記録畫である以上、花や鳥を描いてゐた分には迚もと思はれる人までが、當然後世にまでその名を遺すといふことである。つまりこの場合は作者によつて遺るのではなく、畫題がそれを遺すのである。その邊などもじつくり考へて、餘り勿體ないなどと云は

せないやうにやつて戴き度いものである。
　出品者三十五氏に對しては相濟まないが、展覽會の性質から云つてどの作品が良かつたの惡かつたのといふことは大した問題ではないわけだから、誰彼なしの總括的な感想に止めて置いた。

12

文藝

戰爭畫は可能か
――秋の展覽會を前にして――

【座談會】非常時と美術家の行く道 [上]

【出席者】（イロハ順）

文部参与官　池崎忠孝
帝国芸術院会員一水会員（洋画家）石井柏亭
帝国芸術院会員（洋画家）和田英作
帝国芸術院会員・南能社同人（日本画家）川端龍子
帝国芸術院会員（彫刻家）内藤伸
美術批評家　柳亮
日本美術院同人（日本画家）山村耕花
帝国芸術院会員（日本画家）松林桂月
二科会々員（洋画家）正宗得三郎
帝国芸術院会員（彫刻家）斎藤素巖
（洋画家）結城素明
東京美術学校教授　廣川松五郎
本社学芸部　清水彌太郎・本林亀二

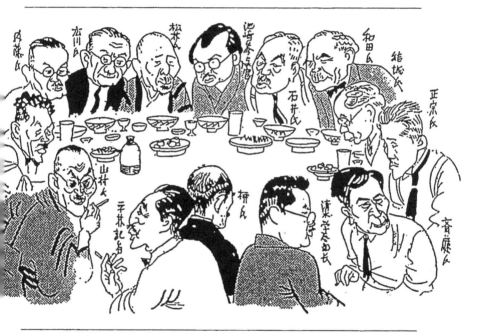

清水　御多忙中また御恐しいところをお繰り願って有難うございます。全般のテーマを秋の諸展覧會を控へてこの御祝時下における美術界双は美術家の覚悟といふ様な問題でやつて行きたいと思ひます。國民の一員として一切の私事を去り美術報国のため努力する状だと思ひますがそれには如何なる美術表現を以てこの時代を後世に記録すべきかといふやうな方を中心としてやつて行きたいと思ひます。先づ先輩として和田先生一つ…

和田　どうです、モウちつと細かい所で戦慄をして頂かないと、さうぼんやりとお前達は戦時下に於てどういふ覚悟で居るかと問はれたところで、やはり皆さんと同じ覚悟で居りますと皆ふより外ないのです。それはどんな職業の者でもこの戦争の下では同じ覚悟を持つて居ると皆ふより外に申上げ様がないと思ひますから…

清水　勿論一般論から次に細目に互つて行きたいと思ひますがとの際どたくの多いと云はれる美術界が一致協力してよいものを残すといふことが焦火問題ですから、では最初に先づどういふ材料を以て臨むか、第一に臨材として戦争画をやる場合はどういふポイントでやるか、どういふ主材を取るかといふ問題でやつて行きたいと思ひます。川端さんは行つていらつしやつたばかりで、又さういふ覚悟でやつていらつしやると思ひますから一つ…。

困難な實際問題

川端　この間も或る處で将来の戦争跡といふ題で話があつたのですが、吾々戦後を一寸覗いたばかりで、戻つて来るや早々に世間から新しい戦争跡を期待されるのは正直の處非常に迷惑な話で、其翻職地に参りまして現地で電際の沙況を考へ、さらしてその期待を自分に受入れて見る、自分ではそんな期待で行つたのです。實際の話今日新しい戦争跡、或は見たまゝの戦争跡として出品諸に描かうとするといふ問題になると其因に非常に製せられる間隔があるのです。つい二、三日前の晩も從電高家協會が陸軍省新聞班に招待された所に話が出ましたが一例を申しますと、この間この協會で展覧會があつたのです、一人の兵士が戦場で名誉の負傷をして戦場から離れて来る、所がこれは其の痛の術に依つて顧問を命ぜられた。それから又これは出来た作品ではないですが、仮に戦況を描かうとすると三十メートル離れた處で見た印象で描かなければ困る、という飛行場は地物の説明は一切してはいけない、さういふ風に色々制限が出て来る。愚ら云ふ事情で自分の思つて居る戦争画なんか此の處一寸手が出ないと思ふのです。これは五年十年経つた場合に、過去の物語としてその時に初めてこの時局の體験から戦争感が出来るかも知れませんが、今頃ぐに自分にしても北支に行つた絶對からそれを主材にして戦争画を描かうといふ感はも毛頭ありません、又出たものでも、又一面色々の制限があつてある局限的な取材、制限に依る以外は世間で期待する所謂新しい戦争画なるものゝ出現はないと思ひます。

戦争画出現を希望

池畑　私個人として、私は戦争美術といふものは何も戦争を描く必要はない、戦争を描く必要はないところぢやなくて、戦争以外にも遥に有意義であつて遂に深刻な領域がある、これはよく知つて居るですけれども、唯今日本の現世の美術が戦争に誘ふ所が非常に大きい、すればやはり戦争画といふも

のばあつてよい。際へば皆さん御承知のロシアにヴェレスチャギンといふ画家が居るといふことがロシアの肖像ぢやない、どの程度にプライドになるか分らぬが少くともヴェレスチャギンといふ画家が居るといふことは日露戦争の一つの最も面白いエピソードである。旅順港で何したといふことは最も面白いといふことになつて居る以上はあつても宜いわけです。今上陛下の御歴代の時代を形容づけて描くといふことになれば、其の政治史の画面は自らさういふ風に行く、その時分にやはり戦争国の大家が居られるといふことは非常に結構なことである。所が私は分らないですけれども、日本の十佐派のものには昔の戦争といふものがあるですけれども、日本は世界の美術国である。これは何も私が美術家の前ではお世辞を言ふのではないですけれども、日本が世界の美術国であるといふことは非常に結構なこと

すから、戦争を描かせて日本の美術家にその技術が無いとは私は思はないです。唯だどういふわけか分らないですが、どうも戦争に出たら群衆を扱ふ絵が極めて少い、就中勅命の女群衆を扱ふ絵が少い。これは単に絵に限らないです。彫刻でも群衆といふものは非常に少い。大体の方向が群衆といふものは非常に少い。大体の方向がリシヤの美術を見てあの絵を繰るといふことに非常な群衆といふことに非常なやうな駄は何故に原因があるか知ないですが、原因が何処にあるにしても、かういふやうな戦時であるならば、さういふ事に思ひを多少持つて居られる方は、只今川端さんのお話があつたですが、川端さんは全然さういふ方お話は無いやうに思つて私はいろ／＼の制裁があつて、治す事を申せよう余地

がない。これは私が誤解したかも知れませんが、これは已むを得ないとして、どうもさういふものが得られゝば剰に結構であると思ひます。これは文部省もさう思つてべきことすると思ひ、又出るし、かういふ際に於て已むべきものである。かういふ際に於て已むべきものである。かういふ際に於て居らない群衆図を大に注意する、さうすればさういふ事に多少思ひを潜めて居る美術家があるならば、さういふ人の方面を奨励するには決して悪い時勢ではない。勿論今度文態を開陳するに於けりま文部大臣の慾慮であるですけれども、吾々も之に及ばず乍ら賛成を致しましたのは一つの理由になつて居るのです。軍方でさういふやうないろ／＼の制裁があるといふことは甚だ遺憾ですけれども、これはどうも作戦上已むを得ぬと思ひます。さういふ事に對

して吾々を以て慾慮を動かしたいと巻へて居る美術家にその機會を得られゝば剰に結構であると思ひます。これは文部省もさう思つて居るし、私個人も勿論さう思つて居ります。

文藝

【座談會】非常時と美術家の行く道（2）

戰爭畫準備時代？

秋の諸展覽會を前にして

【出席者】池崎忠孝、石井柏亭、和田英作、川端龍子、内藤伸、柳亮、山村耕花、松林桂月、正宗得三郎、熊岡美彦、結城素明、廣川松五郎（イロハ順）

本社學藝部、清水彌太郎、平林憲二

柳　川端さんにお伺ひしますが、今の問題は剽窃することがいけないので、自分の座席に置くならば剽窃ない、かういふことですか。

川端　それは剽窃でもよいですか。

柳　スケッチでもよいですか。

川端　スケッチでも擬ではないですスケッチの問題では許されて居るらしいです。

柳　描いてはいけないといふ事と剽窃してはいけないといふ事とは一寸意味が違ひますからね…。

川端　それは違ふです。たゞ今日の場合、制作即剽窃として自分の興味の立場を考へてゐます。

池崎　それは私は初耳です、文部省としても初耳なんではないかと思ひます。さういふことであるならば、これは事務當局に話して至急陸軍省の意向を正確に質して見たいと思ひます。さうして何等かの形を以て公表することに致しませう。やはり斯ういふ處に來れば利益があるですね（微笑）

和田　私は今の川端さんのお話を聞つて見て、今日は美術家が戦争といふものを題材として制作をするには非常に結構な時ではあるけれども、さう剽窃が出來ないとなればこの座談會を讀賣新聞社がお催しになつて世間に剽窃する秋の展覧會の作品はどんなものかといふ事と結付けられると話が一寸無理などになつて行きはしないか、この戦争を題材として制作をするといふことは今後何年かの後の爲めの準備時代にしかならないのぢやないかと思ひます、さうして只今發表して展覧會を集めてやることになるではないかと思ふですが、さうなつて來ると折角讀賣新聞社がかうやつてお催しになつても話が徒に外れてしまひはせんかと思つて居るですが…。

約百人の従
軍畫家は…

清水　この座談會は戦争畫だけについて論議するものではありませんので第一項目としてこれを取りあげたのです。例へば平和の夕焼の愛を描かうとも、若くは今特に風にならうとする愛を描からとも、將來見たならばあの緊張時代の精神が吹込まれたいものだといふ緊張の精神が吹込まれて傑作として遺ればよいと思ふのです。

和田　その話はそれでよいが、しかし今此處では戦争を題材としてといふことで問題になつて居るのだから、さうとはあなたのモウ一歩進に外れた話になる。今現住の戦争を題材とした作品を作るといふことで話が始まつて居ると私は承知して居りますが、それには今日は常此備時代であつて、色々スケッチをされたり、或は旅行されて戦地を見て來て見聞を擦めて準備される時代であつて、何年か

清水　従軍畫家の展覧會には…り切迫感を持つたやうなものが相當出品されて居りました、約百人近くの従軍畫家があるので、すから絶對に出來ぬといふこともないので、特に近代戦は昔の結卷時代の手法と違つた距離の問題をも考へられるので、特に近代戦は昔の或る條件をもてば描けるやうにあるのではないかと思ひます。

風景畫勿論よし

和田　私の話をモウ少し話させて戴くと、戦争そのものを直接に描くといふことは私みたいの畫家には、これは一寸むつかしい事である、ですから自分として花卉とか、或は自身を題材として川端にいへば美くしい裸婦畫でも描いて居たいといふ裸畫なんです、私に戦争の絵は描けと仰しやつたところで出來ないと思ふのです。併し相當出來た自分の作品を一

生懸命になつてやはり軍人が戰地に臨んだと同じ嫌な氣分でやるといふことだけはハツキリ申上げられるけれども、必ず戰爭の繪を描けと仰しやつても必ず描くことが出來ないです、全くそれが出來ない者なんです。併し戰時下だからと云つて世間に戰爭の繪を見せることのみが必要なわけでもなからうし、或る場合にはこの秋には最も優秀な花鳥畫でも山水畫でも相當に充實した作品が出來れば或は沙漠のオアシスとなりもして、この戰時の美術界としては結構なことではないかと考へられるですね。

清水　それは勿論結構なことですがそれは第二項目でやりたいと思ひます。

和田　やはり其處まで行くことになると思ひます。だから戰爭を題材にするといふことになると、私共は宿命待ちで逆も戰地まで行くことも出來ないし戰爭の繪は逆も作れないと思ひますから、此處で

はそれに就て是非のことは申上げることは出來ないのです。

平林　私共も展覽會を開いて會場が全部戰爭畫で埋まるとは考へてゐません。文部省の池崎さんの方はこの秋の希望はどうですか。

池崎　私は今ハツキリ申上げて置くが、さういふ希望のある人にチヤンスをお與へすることが出來るといふことは文部省は非常に希望して居ります。併しながら戰爭の繪を片端から描いて戴けなくちやかぬとか、又片端からでなくても戰爭の繪が非常に多くなければいかぬといふ、さういふ意味ぢやないのです。又同時に戰線の一つ描いたつて、戰場に在つて戰線の內敵の彈丸を終始被つてゐるやうな緊張した氣分が出ればそれで宜いわけだ。大臣もさう言つてゐました、だから材料が無かつたら戶板に描いたつてよいぢやないかと…

文藝

座談會

非常時と美術家の行く道
=秋の諸展覽會を前にして= ③

昔と今の感覺

戰爭畵發表の標準

〔出席者〕池崎忠孝、石井柏亭、和田英作、川端龍子、内藤伸、柳亮、山村耕花、林桂月、正宗得三郎、鹽澤恭慤、結城素明、廣川松五郎（イロハ順）、松本社學藝部、清水彌太郎、平林彪二

昔の戦争畫は

結城　今の戦争の畫ですが、日本に綿絵物で澤山あるです。先達あゝ新聞が戦争鑑賞會をやつたがあの時に何故出さなかつただらうと思ふ畫が澤山出てゐない。之は私は恐々除けたのだと思ひます。それで脇本君が、日本では戦争しても疑絲な感慨な所は描いてゐない斯ういふことを墻つて居ります。さうして例へば達正會の國史繪畫館でも、戦争中でも敵に對して敵對しない敵を救ぶといふやうな美點のみを拾つて描いて居る。例へば楠木正行の渡邊綜の矢に血をかけて居る。さういふことですから戦繪の鑑賞會の時にも出て居らない。偶々血の付いたのを出して居つたのが前田家の矢に血のくっ付いたのを腰にぶら下げた絵がたつた一つ。あとは出てゐない。例へば後三年絵巻のやうなものは戦争絵巻として出したいです

けれども出てゐない、これは血が出て居る。それから敵の首を上げて、ぶら下げて物平々のやうに出して居る、それが出てゐない。かゝる如きものは出してはいけないから出さなかつたと思ふのです。ですから今度の戦争にも営局がさういふものを見せたくないといふ所から來て居るぢやないかと思ふ。ロシアの旅行で含んだ絵なんかいふものは大したものです。ロンドン・タワーへ行つて斷頭臺がちやんと見せてあるのと同じで、外國では平氣である。日本では見せられない。そこが日本人であるかも知れません。

平時國際

關係上から

それからモウ一つ戦争畫といふものは、今度の戦争になつて世界大戦争の時の畫を開けて見ると、大戦争の時の畫を開けて見ると、描けるのか描けないのか私共も随分考へがあるぢやないか。戦争畫を描けるのか描けないのか私共も居つた。

何人とまで書いてある。今日敵といては外國に工合惡いでせう、かういふ所があるぢやないかと思ふ。今は戦争をやつてゐるから他日は支那と一緒になつて東洋のためにやるべきであつて、他日敵國としてやるべき所ではないといふ……てゐるのです。日獨戦争の時でさへドイツを敵國と書いた、あの本を今日は出せないぢやないかドイツは今日はともに手を握つて居る國であるから……。さういふ所に根本があるぢやないか、かういふ風にも思はれるのです。だから営局から営はせると非常に深いお考へがあるぢやないか。戦争畫を……

川端　私は中支は見てゐないが、併し繪や話などで聞いただけでも随分深いものを感じます。但し之れを扱ふ上に、また主觀の上に非常に危険で、繪一重で反繪に……

池崎　川端さんに御伺ひしたいですが、例へば上海、南京などは隨分活い人から訊かれて居つた……

その同盟国を敵国と書いてある、死……ふことを想像し印象するのは上海の〇〇〇、南京の〇〇〇のあの荒涼たる情景です。私一度南京では初めに泊つた宿屋の前が見渡す限り何と言ふか、焼野原なんです、これはいつそあつさりしてゐるんです。所が向ふは御承知の通り煉瓦で造つた建造物ですから骨だけが殘つて居る。それが焼け壊され、焼殺しでやられた。それを見るとベルダンの戦跡みたいの状態ですが、あゝ云ふ處に惨劇を感じられませんか。

川端　この前日露戦争の時の絵を描いて平和になつて顔を取り下げたですが、世界戦争の時にはロシアへ

池崎　なる程。

結城　この前日露戦争の時の絵を描いて平和になつて顔を取り下げたです、世界戦争の時にはロシアへ

日本から色々掛けをした、その時にロシア人が來ると外交的に宜しくないといふので取下げた。

【座談會】

〔交藝〕

非常時と美術家の行く道 ④

＝秋の諸展覧會を前にして＝

平氣な歐洲の戰爭畫

■……
□……要は藝術表現の問題……□
　　　　　　　　　　　　　　■

〔出席者〕池崎忠孝、石井柏亭、和田英作、川端龍子、内藤伸、柳亮、山村耕花、松林桂月、正宗得三郎、齋藤素巖、結城素明、廣川松五郎（イロハ順）

本社學藝部、清水彌太郎、平林彪二

欧洲大戦當　時の各國は

清水　欧洲大戦の時のフランスあたりはどうだつたのです。

結城　それは描いて居ります。

池崎　それは多少調べましたが描いて居ります、惡國も描いて居ります、ドイツも描いて居ります。

結城　西洋では平氣です。

柳　一つは寫眞の技術、寫版の技術が今日の如くでなかつたといふ事が一つある。當時の欧洲戦争寫眞といふものは戦術の目的ばかりぢやないのです。つまり事實を報道する方の目的が餘分あるのです。それから又さういふ事も言へるのです、現在の報道寫眞よりも報道寫眞といふ方による報道寫眞の方が報道寫眞といふ方による方が遂に有效なんです、色が細かい部分も寫せる、例へば突質の状態を寫した場合に兵卒が口を開けて居る所まで描ける、所が

寫眞ではあれが出來ない、だから繪の方が炎はれた迫力から言ふと繪の方がよいといふので殆に使はれた。
（別掲、陸軍省新聞班柴野中佐談を參照せられたし）

平林　この間大臣の斯一羽描いてもよいといふお話の時に、若し戦争の状態を記録すといふならば色の愛いた寫眞でトーキーでやれば戦術の精神といふものは共成に無いと思ふ、年に依つて心を慰めたものは希望したいといふお話でしたが…。

結城　西洋では平氣なんです、現在他の國と戦った繪はちやんとある、何でもある。日本では建前としてさういふ風に描かないことになる、出さないことになるざいませんか、誰がさういふ風に考へたか知りませんが…。

清水　それは文部省の方から陸平省の方へお命めになつて見たらよいですね。

池崎　確めて見ませう、それは私共は全然知らなかつた、弗扮宮局もそれは全然知らなかつたでせう。これは文部省の方からよく描れ

問題は　表現法

皆さんにお分りになるやうに公裁することにしませう。
モツと非常に報徹なやいり其惡に報徹の感覺があると思ふのです。

和田　西洋には凱旋門が堂々と立つて居るぢやないですか。

池崎　日本も明治大帝の繪畫館には掲げないわけには行かなかつたから…。

柳　だからドラクロアの慘殺といふがありますけれども、あれを見ると別に慘殺を感じたり死の慘といふこととは感じないです、寧ろ美しく一種の戦争の詩を詠んで居るやうな感がします。で、非常に繪かしくなりますけれども、やはり一種の表現法ですナ。

川端　問題はさうだと思ひます。日本語の場合ですが、どうしてもこれから希望される日本語に於ける戦争繪畫は、一方に常局の手加減がある以上やはり主觀的に取扱より外仕方がないだらうと思ふです。そんな意味から常局廿や世間が希望して居る事とは角度の違つた戦爭繪として出現してくるか

主觀的に　なるか…

見た印象はさう現實的に來ない、だから皆さんにお分りになるやうに公裁すると印象はさう現實的に來ない、モツと非常に報徹なやいり其惡に報徹の感覺があると思ふのです。

柳　表現法ですね。

柳　だからドラクロアの慘殺といふがありますけれども、あれを見ると別に慘殺を感じたり死の慘は掲げないわけには行かなかつた

美しさを鑑賞させることが出来ま
すから差支ないと思ふのです。

石井　それは良い絵なら何と言つ
てもその絵の美しさを惑じさせる
から差支ない。出しても構はない
と思ふのだ、又それに依つて惨酷
させるといふことも出来ると思ふ
のです。絵などとなりをしては良
い絵ならば惨酷なものを描いても
惨酷なものを感じさせないで絵の

平林　子供の絵本なんかには死傷
があるですね。

石井　戦争の惨酷を見せてはいけ
ない、死傷があつたら皆いけない
といふとは餘り考へ方が單純で幼
稚過ぎはしないかと思ふのです。

いといふのが吾々の希望ですね。

制といふとはやはり惨へて頂ひた
れるですナ。ですから制一的な統
酷が少いといふことは当然惨へら
て描かれたるものはあれよりか惨
れよりもモッと高い藝術家に依つ
然されて居るわけだ、けれどもあ
雑誌では盛に血を流した挿絵が公
例を挙げれば「キング」とか講談
それはさうですね。具体的の
も知れないですね。

文藝

座談會

非常時と美術家の行く道 5

=秋の諸展覽會を前にして=

題材としての戰場と銃後

◇……國際感情の問題

（出席者）池崎忠孝、石井柏亭、和田英作、川端龍子、内藤伸、柳亮、山村耕花、松林桂月、正宗得三郎、孫藤素顕、結城素明、廣川松五郎（イロハ順）
本社學藝部、清水彌太郎、平林彪二

國際上への御用心

池崎　なかく一概には言へない事ですね。今結城さんのお話を聞いて思ひ当る話があるのです。今度〇〇へ繪を送るのですが、やはり戰爭美術展に出した繪で殘酷な場面があるんです。繪が殘酷だからやつてはならぬといふことで今止めて居るといふ噂がある。あれは何の繪だつたか記憶しないが、私の記憶では獄門に掛けて血がたらたら垂れて居る、それはいかぬと言ふ。それは官憲が行つて止めたのではない、繪が殘酷だと所蔵を阻止する官憲が考へることは、大いにあり得ると思ふのです。

松林　私は戰爭畫に於ては全然門外漢でありますが只鳥羽伏見の繪を描いた繪巻がある。あの時の注意書にも死骸を描いてはいかぬとか沼悲慘の所を描いてはいかぬとか、いて書あるが、少しくらゐ位の所を描かないと殘忍が出ないからと申したが、日清日露には國際的の問題があり殊に日本の内乱には日本人同士の問題になるから描いてはいかぬといふ說であつたのです。

題材の選み方

内藤　私今のお話を伺つて居つて一寸それと違ふた事を言ふやうで恐いやうに思ますけれども、御比止を仰ぐ為に申上げますが、かういふ今の日本のやうな勝ち戰さにある立場の時には殘酷な所の遊離されて居るやうな所を描かない所に日本國民の大きな希望と將來に對する非常な大望があるのぢやないかと、若し敗け戰さならば已むなく敵をやつ付けた所を小氣味よく描くでせうが、何時でも勝ち戰さに描かなくてもよいと思ふ。それから殘酷の所だけが戰爭を意味しない、日本人の美しい所、如何にも國旗に當つて殉ずるその築爭の圓滿な所、愛國心の燃ゆる普通のヨーロッパ人達の類似の出來ない所を描けば殘酷そのものを描かなくてもよいと思ふ。それは

を描いた繪巻がある。あの時の注際情勢を將來大きな圖に描いて將來世界に匹した非常に有利な立場を出すといふ抱負があると思ふのです。それは私の推測ですが、殊に日本人は好戰國民であるといふにまで人間は超越出來るかとんにまで人間は超越出來るかといふ男らしさ、亅らしさが現れればよいのであつて、敵を八ツ裂きにして居るといふのでない。さういふ意味で戰爭の繪は當局の制限に觸れない範圍で許されるものよいと思ふのです。

あるといふ自負心と、それから國際情勢を將來大きな圖に描いて、いふと直ぐに俗に突いたり斬つたりする戰爭と俗やあり俗ぢやないかと思ふのです。モウ祖國を愛する者にはこんなにまで人間は超越出來るかといふ男らしさ、亅らしさが現れればよいのであつて、敵を八ツ裂きにして居るといふのでない。さういふ意味で戰爭の繪は當局の制限に觸れない範圍で許されるものよいと思ふのです。

死骸の美、不美

石井　しかし私共の知つてゐる畫家が上海から南京に行つたが、死骸が非常に美しく見えたといふのです。

内藤　國家だから美しく見える。

石井　美しく見えたら、さういふのは今殘忍しなくてもよいから描いて置きたいと思ふのです。

内藤　或る時期まで殘忍しないことにして描かしてよいです、殘忍

するといふことは國際關係に應用
されますから…。

石井　どうせ人が死ぬといふこと
は醫學で現れるのだから死んで居
る姿を描いても幣はないと私は思
ふのです。併しそれは惡ければ強
ひて言はないけれども…。

正宗　僕は日露戰爭に従軍したで
すが、死骸が鐵條網の處などに倒
れて居るが、倒れて居る時にはう
つ向いて居りますから、少し離れ
て居る處から見ると寝て居るかと
思ふです。死んで居るとは見えな
いです、さう鐵條網にも見えない、
寝る想像した方が鐵條網に見える
す。

實際倒れて居る處を通って行
つたですが、その時はバタ／＼と一
て居る樣です。さういふ倒れて居
るのをこれは國の爲に鐵つて倒れ
たのだと見るのと、客觀的に啮だ
倒れて居るやうに見るのと、それ
は作者に依つて非常に違ふと思ふ
のです。

キリスト最期の二表現

平林　死骸の場合も必ず某裁し
た場合もどれも立派な材料にな
るぢやないですか。

柳　先つきの内藤さんのお話は非
常に面白いと思つたですが、西洋
の傳統はキリスト教觀念から大分
出て居るです。あれは十字架で悩
で突かれる所から出て居る。これ
はキリストの最後を非常に鐵密に
表現する一派とさうでない非常に
美しく表現する一派とあるです、
それは僕は現在の戰爭の深刻な場
面をやられる美術家の心術へに參
考になるかと思ふのです。

内藤　あれは鐵密にやるのはキリ
ストの感銘を強くする爲にやるの
で詩人の感な立場でそれを讚美し
てやるのはキリストの死を淌ら
しくやるのはキリストの死を淌ら
かに讚美する立場の人がやンたで
せう、目的は其處にあつたのです。

文藝

座談會

非常時と美術家の行く道

＝秋の諸展覽會を前にして＝ ⑥

明日の東洋のため

…一粒の麥たるべくば…。

【出席者】池崎忠孝、石井柏亭、和田英作、川端龍子、内藤伸、柳亮、山村耕花、松林桂月、正宗得三郎、鰭崎英朋、結城素明、廣川松五郎 （イロハ順）

本社學藝部、清水彌太郎、平林彪吾

彫刻の群像は

清水　群像さん群像の問題として
戦争は題材になりませんか

懇願　戦争を題材にとった群像を
作つて見たいと云ふ野心は無い群像
ではありませんが、その構成を綱
めるだけでも容易な事ではなく、
戦時の興態からだけでは、戦争作
品は生れにくい様に思はれます。
のみならず近代戦争は群の戦争と
その様相が違つて来てゐるし、近
代芸術が変、その内容も形式も群
のものと違ひつゝあるので、さう
した作品が綴るのは、結局、若干
の時をおいてからではないでせう
か。

事変と理想畫

清水　山村さん何か
山村　戦争と芸術家といふ大兄出
してわれ〳〵の覺悟の程を明陳す
るとなると、これはどこまでも日
本人－わけて今回の支那事変を恕
機として世界人としての吾々の糯

神の昂揚を悲調として物を見たり
感じたりする必要に迫られてゐる
ので、芸術の中でも美術といふ物
象発現芸術にあつては、他の芸術
分野においてよりも、第三者の眼
を正面に受諾するものだけに複雑
かしいふと感じの仕方で或る程度ま
で作者の意圖が繪殺されたり、そ
こに本物の姿を見出められないの
を、或る時は機軸とするやうな知
性のカモフラージが比較的少いだ
けに、われわれの芸業といふもの
は、それだけむき出しで、儼然に
恕へることが頂接なだけ、何を描
いて何を発現するかといふことに
は、戦時と平時とに拘らずわれわ
れにとつて大きな問題であるので
す。まして今回のやうな事態下に
在つてはいろいろ議論もあるやう
に餘裕かりした恕悟のもとにや
らないと、國衆といふ窩ての日本
人が恕過したことのないやうな重

大な使命を果たすことが出来ない
のであります。
そこでわれわれの考へてゐる現質
からすれば、歴史的大輝器であ
る今回の事変色に對する一切ノ理
想－かういふものに目安を置き
たいのですが、さてそれならば何
を理想とするか、是れは古来幾多
の先途に依つて試みられ、われわ
れが模咎ある程に悶目して来てゐ
る作品からも其の意圖を尊付する
ことが出来ますけれども、今日の刻
々激化する國際情勢を伯確に把握
して行くといふことは、あらゆる文
化面に立つ人々にとつても至誠な
ことで、それをわれわれが如何に
取扱ひ、父理想化して行くかとな
ると、まつたくもつて手も足も出
なくなつて了ふのですが、何にし
てもわれわれの齒を事態化して裁
現するとなれば、これはどうして
も現在の窩戀下に在つてこそ切貨

な、切迫したものが開得出来るの
であつて、平和になつてから今日
の窩戀を回顧したのでは、それだ
け発現するものに對する輝富りが
弱められるのだ恕ひます、われわ
れとしては、どうしても戦場に在
る勇士の精神力と渾し並みなもの
をモチーフとして制作したいのは
當然であるとおもふのです。

【座談會】

非常時と美術家の行く道
=秋の諸展覽會を前にして=
⑦

時代の反映は————
……明朗雄大なものを……

【出席者】池崎忠孝、石井柏亭、和田英作、川端龍子、內藤伸、柳亮、山村耕花、松林桂月、正宗得三郎、蕪城素嶽、結城素明、廣川松五郎（イロハ順）本社學藝部、清水彌太郎、平林要三

戦争畫以外のもの

清水　問題を戦争畫以外のものと
して勿論、花鳥、風景その他結
構ですがそれは常時代にもある
のです。何かこの際時代を反映
した力強いものなどが洩れはし
ないでせうか…

正宗　彼から見れば戦争時代に描
いた絵は特別にやらないでも何か
感るでせう。或る時代には殺伐と
か或は非常にデアリストに行つた
といふことは非常に感情を何か
の意味に於て受けて居るですよ。音
のルネサンスでもその時代の精神
を受けた如く、大戦爭があればそ
の時に出来た作品には何かの意味
で感應を受けて居る。

清水　時代に無關心な方面の人々
は別として、題材で非常なデカ
タンなものを描くといふやうな
ことは…

正宗　それはかういふ中でもモダ
ンの女を描けば美人畫の方にや
はり何かあるでせう、さうして又さ
ういふものが戦争に關係がないか…

氣がさすか頽廢的なもの

清水　川端さん今度の帝展出展は
どんな傾向ですか

川端　戦争畫といふよりもこの時
代のたくましさの反映でせうか、
或は動物感が多いやうです、私の作品
の中にもそれがありますが、

石井　唯だかういふ際は頽廢的な
もの、デカタン式のものは自ら排
斥されることになると思ふのです
これはかういふ際でなくともどう
かと思ふのですけれども、かうい
ふ際はさういふものは餘計氣が引
けると思ふのです。今度の文展な
どにはどういふものがどういふ風
に現れて来るかと思つて居ります
が…。

と云へば、あつて、又感安にもな
つて居るしネ。（笑）

柳　惡俗といふものは一元的なも
のだと、美人は描けるが戦争畫は
描けないといふことはどうかと思
ふ。

内藤　作者自身が同じ描いてもさ
らいふデカタン式なものは描かぬ
でせう。描いてもう少し拏々と
出せるものを描く。

石井　それは分らぬです。

内藤　くすぐつたいやうなものは
この際畫が引けるでせう。日本人
といふものは小學校の時代からさ
ういふ教へをされてしまつて居る
のですから…。

明朗雄大に

結城　こんな度の文展に、直接戦争
と關係なくとも、もつと明朗な
ものゝ、「伸びゆく日本」的な感じ
や、「愛國行進曲」「明けゆく
世界」と云つたやうな作品が作ら
れてもよいのだと思ふ。

石井　新聞などで僕はかつて居る所
では、文展では洋畫の方などは寸
法を制限するといふことは大衆結
構だと思ふのです。あゝいふこと
がやはり絵を裏面目にする一つの
きつかけになるぢやないかと思ひ
ます。

松林　戦争畫といふやうなそんな
際物的と申しては惡くがあるかも
知れませんが只單に事件を扱ふと云ふ
際な事は面白くないと思ひます。
父今後の展覧會にもどう何も美術
家が戦争の齒を取り扱はないから
と云つてそれが恥辱でもあるやう
に思ふ事は少しもない、此前には
日露の戦争を知らなかつた學者が
あつたとか云ひますが此度の美術
家はまさか此度の事變を知らない
と云ふやうな超世人はあるまいと
思ひます。無論美術人も此の時
局に關心は持つて居ても自分の天職
を思ふと云ふ事は矛盾も無い、自
分の業に勵んでの戦時の戦時
あると半時たるに變りはない筈で
あります、此の秋の出品にしろそ
れは花鳥でもあらうし山水でもあらう
と何んでも宜しい、人の意匠や希
望を聞く必要はない、各々の好む

所によつて斯道に貢献すべきであると思ひます、時局への協賛と申す事は賠ふ我衆により能く忠賞であれと云ふ事で材料の足不足もそんな事も問題ではないと思ひます序に我々の方では彩管報國とか申す事を能く聞きますが、それは何も齒を献上したり寄付したりすることの意味ではなく此處遠人は遂征の軍人の勞苦を物ともせざる一死奉公の其の氣持ちと同じ意味に於て誠剣味の作品を作り此國の文化に貢献すると云ふ意味に解したいのであります。

座談會

非常時と美術家の行く道
＝秋の諸展覽會を前にして＝（兒）

苦難の工藝美術
——代用品使用と素材の再吟味……

〔出席者〕池崎忠孝、石井柏亭、和田英作、川端龍子、內藤伸、柳亮、山村耕花、松林桂月、正宗得三郎、齋藤素巖、結城素明、廣川松五郎（イロハ順）
本社學藝部、淸水彌太郎、平林襄二

題材は無理

正宗　美術家と一番關係の深い問題、將來民期戰になつて段々國民の生活が困つて來るといふことが問題になるぢやないですか。それは美術家だけではないでせうが、この逆で最も製作上材料の上で制限を受ける工藝美術の方はどうです。先づ題材について廣川さん…

廣川　先づ題材の問題になつて來ますが、戰爭に因んだ作品といふものは生活工藝では殆ど作れないといつていい。大砲や飛行機や彈丸などでも廣い意味から言へば工藝品でせうけれども、如何に戰時體制下であるにしたところで、總ての美術作品を戰爭に取材せよんで注文はおよそ無意味だと思ひますが、とりわけ工藝美術には困ります。花を活ける花瓶に鐵砲の繪はつけられず、漆器も戰爭の繪もどうかと思ひます。その繪をなすものであり多量生産と遠…

例へば香爐を作つて感應に搾くといふやうな趣を付けなければやはり戰時下に於ける工藝家の心靈の表示らしく戰であり、感激した時局の反應として結構だと思ふ。今後公私の感應でかうした工藝品の題材が相當豐富に現はれて來るだらうと想像します。漆器が何かで、例へば置物に飛魚を作つて感激感激と付けますね、若し作家が其の作に眞面目であればよいが、思ひ付きや駄洒落では困るものです。

平林　併し法律的に使つてはいかぬといふものはありませんか、前びた獨自の發現様式をとつて來て例年出て來る作品でこの秋材料が使へないといふのはありません。

廣川　私はこの際、工藝材料の法律的な制肘が鳴るもつと奇酷嚴肅であつて欲しいといふ感を抱いて居ります。尤もそのために關係中小工業者の失業の問題に觸れては困りますが…これは從來無反省に使はれて來た染料に對する時代味となり、金屬や漆に換へてそれ以上に立派な代用品の出現が質にかうした非から時に於てのみ可能な待望となります。

制肘はもつと峻厳に

清水　材料の制限に對して何か代用品の利用といふやうな事は…

廣川　材料の點から申しますと鐵、ゴム、漆、其他輸入禁止や物資統制で工藝材料に使用出來なくなつたものや制限を受けてゐるものが多くてこの所工藝の受難時代ですしかし我々の所工藝の作品は高藥工藝の母胎となす…

丁度人造絹糸やベニヤ板が代用品の汚名を着せられたのが、今は違ひ昔になつたやうに、今生れつゝある新染料がいつしか生活に切…

正宗　幽産がその爲めに發達して行くといふことで國産が發達して來るです。

廣川　美術の問題でなく科學的の問題なんですが、それと相俟つて代用品で行き、これが新製品といふ風になつて…

貴な必需品となる事は斷りきつた事です。からして化學によつて系林が改善される美術工藝は必然的に加工技術にも形にも、テクニツクの上にも、模様にも國民性を脅びた獨自の發現様式をとつて來ると思ふのです。戰爭は文化を進歩させるといふ鐵則によつて工藝美術は分野がずつと擴くなり、これを感激として丁度世界大戰當時のドイツのやうに飛躍します。

正宗　幽産で言へば、トアールが來ないから和製のトアールで間に合せて行くといふことで國産が發達して來るです。

銅像材料の代用品

黑田　僕へ（？）は銅を使ふといふこと
が國際に背くといふやうなことに
なつて來ますと、彫刻家が造る材
料は一寸考へた所が木彫か大理石
か、或は陶磁器のやうなもの位に
しかならない。そこで何か之に代
る代用品、或は代用品といふより
新品でも出れば大愛好いと思つて
居つた所が、相當信用を置ける人
から面白いことを聞きまして、石
膏に或る操作を加へると大理石に
なるといふ話を聞いたのです。さ
ういふ事が質疑だつたらこれで八
割方は彫刻家の苦惱が除かれると
思ひまして、紹介状を貰つて實は
今日其處へ行つて來たのです。さ
うして向ふで訊きましたら、それ
は今日本の特許は有つて居るけれ
ども、外國の特許を取る爲に、願
り疑惑して聞くと方々からそれで
なくても特許を取つた時に色々な

うるさいのが來て困るから、場所
だけは默つてゐて呉れろといふや
うたことで、試驗場みたやうな、
研究所みたやうな所ですが、その
製品を拜見したのですけれども、
大理石に見えないですけれども、
何も大理石に見えないからいゝか
ぬといふことはないだらうと思ふ
のです。磁さが磁器の蟹さよりか
少し軟かい位（爪で引ッ掻く磁さ）
です。私共爪で一生懸命に引ッ掻
いて見ましたが、迚も石膏などの
比ではないのです。脆さは瀬戸物
なんかより強い。さうして大理石
みたやうに重い石でないし、石膏
みたいに操作が大して煩繼もなく
て出來るらしい。この際さういふ
ものが今世に出て來たらば大愛好
いと思ふですが、まだそれまでに
は暇があるやうです。供しそれは
やはり操作上の關係で慣みたやう
なものを使ふので大きいものが出
來ないのです。今の廣川さんのお
話のやうに

そんなやうなものをどん〳〵使つ
て行くことによつて彫塑を切り開
けるより仕方がないだらうと思ふ
のです。

和田　石井吉次郎君が生きて居る
時分に石膏に漆を沁ませて乾漆の
一種を作つたことがありましたが
あれは相當好かつたやうですね、
石井君が死んだら止めてしまつた
やうですが…。

齋藤　ヤマトストーニーといふの
がありますが、相當固くはあるら
しいですけれども、主に鍍金をし
て使つてゐますね。醫術の表現樣
式は、その素材によつて變化を來
すものですから素材の發見は新生
面を期待させます。何とかして、
今の惱みを克服しなければならな
いと思ひます。

清水　ではこの邊で、どうもあり
がとうございました。

戰爭畫に對する質疑に答ふ

陸軍省 新聞班 柴野 中佐

記者「從軍畫家の中にも近代戰の戰ひもあるが私の見るところでは存外接近戰は行はれてゐるし又、それでは何の爲めに約百名の畫家が陸海軍省の後援を得て從軍したのか判らなくなると思ひますが……」

柴野「近代戰が畫にならぬなんてそんな馬鹿なことはない。先日從軍畫家五十名許り集めて話をしたとき、或る畫家が挿繪描きならともかく戰爭畫は畫にならないと言つたので私はこれは面白いぞと思つたのである。果して若い連中が絕對にそんなことはないと反駁してゐると、また古くから陸軍の機密として何度も出征した三泊といふ老畫家は繪の繪を握くにありといつて反駁した。近代戰は遠距離

の戰ひもあるが私の見るところでは存外接近戰は行はれてゐるし又、背面刀で一齊討をやるといふやうな場合も歷々あり、それ〴〵立派に畫になると思ふ。成程近代戰では敵の砲兵陣地や敵兵の姿は見えないかも知れないが、局部的の戰ひを見れば一人で支那兵を十數人も斬つたといふやうな例もあり、昔の戰國時代そのまゝの畫も描けるのだと思ふ。乾度今度の文展にも此悲のものが見られると信ずる」

記者「戰勢では愛國精神の昂揚は味はつてもスケッチの眼がないと話つてゐる畫家もあます」

柴野「それは君、感興を見ればいゝさ。僕自身も多少畫を描いたことがあるが、從軍したときの感

懸けの感じを以てすれば感興を爰寄にしても充分に描き得る譯だ」

記者「平の機密や作戰行動に照れたものがいけないのは勿論ですが、死傷や血を描いたりすることは欠張り公安を害するといふ意味で禁じられてゐるのですか」

柴野「陰慘に慘忍な物は兎も角として支那兵の倒れてゐるところ病んだ結果ですね。私はかう思ふために時代に遲れたことを苦にして自殺した。戰爭に參加しなかつ

記者「戰後には戰爭の興奮が醒めて新しい時代の畫が要求されるから戰爭畫は高く評價されぬといふ說に就ては」

柴野「それにはかういふ話を聞いてゐる、大戰當時日本へ來てゐたドイツ人が戰後故國へ來てから自殺した。戰爭に於いても感興は必要であると。私は來春頃戰爭畫が描かれることを希望してゐる。また今秋の文展にもどんな優れた戰爭畫が出るだらうかと大いに期待してゐる」

なんか描いても賞いゝと思つてゐる。また寫眞なんかと遲つて繪は感覺によつて表現されるものだから描きやうによつては惡慘なものも勇壯なものに發現出來ると思ふ」

記者「日露戰爭の當時に先例があるさうですが、平常局は戰後平和になつたとき外國使臣などに依り殘忍な畫は見せたくないといふ點をも考慮してゐますか」

柴野「多少そんな事もあると思ふ」

ならぬ事もあると思ふ」

軍事繪畫の展覽會出品に就て

昭和十三年七月三十日　陸軍省新聞班

柴野中佐談

愈々今秋も例年の如く文展が開らかれる事に決定したそうであるが、出品畫中にも時局が反して、軍事物が相當の數に上るのではないかと思ふ。そこで畫家の中には、戰爭物を畫いては惡いのではないかとか、或はうつかりして軍事機密に觸れはしないかと云ふ樣な懸念から、之れを差控へた方がよい等と考へる人があるとの事であるが、之れに就ては從軍畫家の大部はよく御存じの事であり、戰爭の繪を一般に公開される事は大いに獎勵すべき事で、陸軍省が後援して戰爭護展覽會を開いて、パノラマを作らしてる事を見れば誰れも疑念がない筈である。唯々どう云ふ事が軍事機密に屬するかと訊かれると一寸困るので、軍事機密に屬する事は、事柄それが發表出來ぬのであつて何んとも申述べられないが、そう云ふ事柄は、特別のレンズでも使はないと一般に目にとまつたり、耳に入つたりせぬ樣に取締られてる譯けである。例へば飛行機や、大砲やタンク等の中で、祕密に屬してる部分は話も出來ず見る事も、寫眞をとる事も出來なく取締られてるので、從つて繪に葉けぬわけなのである。

その外、軍の將來の行動や、編成や、隊號等は敵に知られると作戰上、惡い事は誰れが考へてもわか

と思ふ。然し、現地へ行つて色々研究された方には自然に之れがわかりうつかりすると、何氣なしに此の禁止に觸れる場合がある。毎日始終注意をしてる新聞記者の中にも此の過失があるのである。それで常識的に考へて一寸疑念が起つたら私の方なり、內務省の取締の方なりにたづねて貫へばお話をする。之れは軍事機密の關係ではなく、一般に公安を害ふものとして禁止されるわけである。此の方の禁止は蓋いたその人には、そんな風に考へられない事柄でも大衆にはかく響くと取締官憲が見れば仕方がないのである。然しながら一部の畫家達の憂慮してゐないのであつて、飛行機でも、戰車でも、裝甲列車でも、普通の人の目にふれるものなら、どしどし描いていいのであるが、只特に極端に說明的であつたり、最新式兵器の部分部分とまで細かく判然す

る樣なことは避くべきものもある。この點は新聞や雜誌に載つてゐる寫眞や繪畫を見れば、大抵其程度は判ることであるけれど共、繪畫はその性質上、寫眞よりは一層寬大な賞味で取扱つていいものと考へて

その他あまり悲慘で目をそむけるものや、觀衆が見て反戰的の意識を引起すもの等が惡いのは常然の事である。之れは軍事機密の關係ではなく、一般に公安を害ふものとして禁止されるわけである。此の方の禁止は蓋いたその人には、そんな風に考へられない事柄でも大衆にはかく響くと取締官憲が見れば仕方がないのである。然しながら一部の畫家達の憂慮してゐないのであつて、そんな非常識な窮屈な制限は決してないのであつて、飛行機でも、戰車でも、裝甲

112

戰爭畫への期待

三輪　鄰

事變下第二年の美術シーズンが近づいて、戰爭畫の問題が仲々喧ましい。時局への協力は先づ戰爭畫からの掛け聲があるかと思へば眞の日本精神は必ずしも戰爭畫を描くことにあるのではないといふ聲も聞える。理窟はどつちにもあるわけだが、やつと千人針の街頭風景が現はれて事變への關心をどうのこうのと騒いでゐた去年のシーズンに比べると、時局の重大性だけは美術家にもそれだけ制つき認識されて來たのであらう。

南京が落城しても徐州を攻略しても戰塵は仲々納まらない。去年あたりの「觀測」では南京八越がすめば皇軍大勝利で、事變は一先づ一段落、祝勝景氣で美術界にも好況來だなどと途方もない先物買も少くなかつたが、事態は土臺そんな生易しいものでないことが段々に判つて、流石に暢氣な美術界にも漸く眞劍色が見え始めて來たのだ。かてゝ加えて文展すらが國策の名に於てあはや不開催と決定されたかと見えた程の事態の切迫を知り、開催とは決定したが物心總動員の國策文展として、出品作の各種の制限がその條件として示されるに及んで、今更「代用品」も「轉業」もない美術界が時局への惱みを如何に解決すべきかを眞劍に考へ出したのも當然である。

藥古の事變への「認識」が消極から積極へと移行し始めたのは、お他聞にもれぬそれが我が身の問題となつて來たからであるが、その こと自身は今からでも遲くはない結構なことである。假りに時局認識への足踏みがあつたとしたところが、それは何も美術家のみに限られたることではなく、それを論難する前に進んでその點を美術家

に指導徹底せしめなかつた不用意若くは懈怠こそが自省されねばならないことだと信ずる。

戰爭畫の問題が喧ましいのは結局時局認識昂揚の反映であると、筆者はこゝに斷じて置きたい。また置かねばならぬことだと考へる。當てプロ美術が蔓延した時政然日和見を清算した勇氣を讃えられた人があり、モダン派が流行した時いち早くその仲間に加はつて時代への感覺を認められた者があつたが、よもや今度の場合はそんな公式主義や流行心理で戰爭畫を取上げやうとしてゐるのではあるまい。今度こそは本氣で時局への協力を覺悟したことであるに相違なく、また當然そうでなければならぬわけだ。

然るにその戰爭畫の問題に就て、筆者の多く目にし耳にするところは、その點に於て些か心許なき感なきを得ぬ場合が屢々なのはどうしたことであらう。戰爭畫は結局報道寫眞には敵はぬ、近代戰は到底繪にはならぬのだと云つたところが、議論で繪は出來ないのだから、それより前に描ける人若くは描きたい人にはどしどし戰爭畫を描かせることである。事變下の文展だからと云つて大砲を描かねばならぬことは勿論ないが、それだからと云つて進んで戰爭畫を描くべき理由が少しも減殺されるわけではない。この際必要なのは行動であつて、議論ではないのだ。事變への眞意義に徹し、民族發展の力を質感する時、事變への關心を何等かの形に於て作品に現はしたいのは、美術家として當然な氣持であらう。その一つの現はれが戰爭畫であるとしたら、表現の困難や技術の適否などは問題ではない

筈である。極言すれば戦争靈をどうのこうのと云つてゐる間は、未だ本當に戦争靈を描けないといふのが眞相なのではあるまいか。

戦争畫と云ひ何と云ひ、畫家は自分の知つてゐるものしか現はせぬものである。從つて戦争畫が描くと云つたところが、事實戦争を知らぬ者に戦争畫が描けるわけはないのだ。勿論こゝで「知る」と云ふのは「見る」といふことが全部ではない。見るに越したことはないが、ボンヤリ眺めて來るだけでは何も方々歩き廻つたといふことである。而して心眼にその眞實を捉えた以上、研鑽と苦心は戦争畫の場合に限られたことではないのだから、あとは情熱と努力がそれを補つてくれることを確信するのである。早い話が近代戦を繪にする困難と、繪畫的要素を多分に有することと稱される、古代戦争畫を今日描く困難とその程度は何れであらう。歴史畫を專門とする日本畫家を除いて考へれば、問題は粉本の有る無しだけではあるまいか。ただ繪にするだけなら材料の豐富を始め凡ゆる便宜が現心に與へられてゐるのだ。眞に戦争靈を描かうとする場合在籍者の目睹する戦争畫への諸問題の如きは、要するに世紀の大偉業を描かうとする行動精神の前にあつては一溜りもなく雲散霧消すべき一種の懷疑心理の現はれであるに過ぎないのだ。

吾々の眼前に展開されつゝある戦争の諸相が武者繪卷や西洋流の寫實的戦争畫の尺度からすれば繪畫的でもなく、また繪になりにくいものであることは事實であらう。然しそれだからと云つて近代戦は繪にならぬと結論することは固より當らぬことである。それには先づ近代戦の性質を判つきり認識して置く必要がある。近代戦の特色がクラウゼヴィッツ以來國家総力戦の體制を要求されてゐることは既に定論となつてゐるが、それは戦鬪自身の技術化、機動化、立體化の配景として經濟戦、外交戦、思想戦等の凡ゆる部分に結付いてゐる敏活さは無形の強力な連鑽によつて銃後の凡ゆる部分に結付いてゐることを意味するのである。即ち戦場に於ける眼に見えぬ戦争が行はれることを意味するのである。

るのであり、戦鬪自身を支える物心兩面に亙つての準備と實力がなければ近代戦の完全な遂行は不可能であるとされるのである。

一體戦時に於ける所謂文化人の立場が極めて不安であることは遺憾ながら事實である。この非常時に於て美術がところではあるまいと云はれるのも、一面に於てそれが現實であることを肯定せざるを得ない然しその場合「國策」として美術が否定されるのと、自らの懷疑性がそれを否定するのとではその間に雲泥の差があることを知らなければならぬ。美術家の役割は成る程厚生省に登録される直接的な人的資源ではないかも知れないが、一方國家総力戦線に於ては極めて重要なる任務を課されてゐることを自覺しまた自認すべきである。消極退嬰の藝術觀から進んで自己を開放することによつて、却つて藝術文化の使命は確固たる地歩を占め得るのである。問題はこゝでも不安を不安としてゐる懷疑からは遂に何ものをも癒し得ない事實を語つてゐる。

戦争畫の問題も要するにその根幹はこゝにあるのである。從つて狭義戦争の場面に拘泥して戦争畫が描けないのと云つてゐるが如きは餘りにも皮相な見解であるに止まる。過去の戦争が英雄中心であり、一騎討であり、從つて美術的な武者振りが描かれたのであるが、今日その戦ひの諸相を見やうとする程遙だしい見當違ひはないのである。過去に於て繪になつた諸要素が今日の戦争の相貌から全く姿を消してゐることは、近代戦の性格を考へれば容易に想像し得る事實である。戦鬪や機動戦が繪にならぬと考へる前に、それのみが今日の新しい戦争畫ではないことを認識すべきであり、その戦鬪戦も總動戦も過去の戦争畫の規範から脱することによつて今日の美術家の新しい對象となり得ることを自信を以て考ふべきである。

國家総力戦に對する美術家の協力は要するに民族精神の強力な母胎である情操による奉仕でならねばならぬ。銃後にあつては第一線の

2

114

軍事繪畫の展覽會出品に就て

陸軍省新聞班　柴野中佐　談

愈々今秋も例年の如く文展が開かれるさうであるが、出品の豫定されてゐる軍事繪畫が如何なるものであるか非常な關心をもつて人々は見つめてゐるのである。軍事繪畫の上には常に大なる疑念のかゝつてゐる事は今更繰り返す迄もないが、いぢ事らうと物上にも覺悟あれ物畫を軍畫と差擦はしいで之に捉はれるマ開く事をといてすがラ唯作院のはよは寸々困りうてがの云ふ後に家考がいといふ云でふ後後公のくとかな畫す一軍寧で決定

戰鬪は國家にとつての永久的なるものではない。事變を記念するといふ意味も從つて戰爭を正確に記録するといふだけでは無意味である。否他の場合には無意味ではないが、美術家に課されたる仕事としてはそれはあくまでも無意味である。換言すれば事變を寫實的に捉へるだけでは不充分なのである。民族の力の昂揚を實感し新しい東亞のルネツサンスを聖戰の目的として目指さうとする時、そこには新たなるロマンチシズムが當然登場すべきである。島國的なるものから大陸的なるものへ、孤高的なるものより雄大なるスケールへ國民の情感は擧つて發揚されねばならぬ。筆者は民族獨自の雄健精緻なる工藝性を信頼するが故に、こゝに民族精神を母胎とする主觀の仕事が當然美術界にも興るべきことを期待するのである。そし

自の情の發露であるに外ならぬ。それはお上からの強制によつて齎さるべきものでは決してなく、況や文部省の「統制」によつて將來されるが如きものでは決してあり得ない。三千年の民族の傳統が無言のうちに國民の情感を養つてゐるのである。而してその情感に訴へそれを昂めることが國民精神總動員への強力な参加であり、國家總力戰への有力な戰鬪員たり得る事實を示してゐるのである。

てゐれこそ次の時代への力強き心の糧となるべきものであることを確くと信ずるのである。

以上問題は少しく多岐に亙り過ぎたが、近代戰とは國家總力戰であり、從つて過去の戰爭藝と今日の戰爭藝とではその認識が當然改まれねばならぬことを指摘したかつたのである。即ち川端龍子氏の「大陸策」の如きは近代戰の性質に於て立派な戰爭藝であり、昨秋文展の横山大觀氏の「雲翔る」の如きも國民の正しき情操を昂揚する意味に於て同じく戰爭藝と稱して不都合なるものではないと信じてゐる。それよりも主題を戰爭の場面に藉りつゝそこに表現自身の民族精神と背馳するものがあれば、それこそ却つて今日の意義に於ける戰爭藝ではないのである。愛國的な歌詞に裝はれた亡國のメロディの氾濫が日夜ラヂオの電波に乘つてゐる時、吾人の最も戒心すべき一點は卽ちこゝにあるのである。

戰爭藝とは何であるか。問題は頗る簡單である。眞劍な生活者としての日本人なら誰でもそれを描くであらうし、また描きつゝあるものである。繪卷物がどうだの、西洋の戰爭藝がどうだのと云ふことも結構だが、稍もすればそれに拘泥して鑵が臆病になるのはインテリの惡い癖である。

軍事機密に屬する事柄については何人と雖も申述べる事は出來ない。軍機保護法、要塞地帯法、その外軍の現地、大陸や將來の行動に從つてをる繪畫事柄は發表出來ないことはいふ迄もない事であるが、これについては省當局の特別の許可を經なければならぬ。此に於て除か外の軍事繪畫は寫生の態度を愼しんで眞の美術としての寫生上大なる細心を拂ひ、機密に觸るゝ事柄にも目をむけて眞摯なる態度をもつて常に意を注いでかゝつて欲しいのである。

戰爭畫について

繪畫的モチーフとしての

柳　　亮

一

現代の戰争は繪にならないと云ふものがあるが、私はそうは考へない。

近代戰が繪にならないと言ふものは、主として武器や服裝の點から見て言はれるので、戰車や、飛行機や、機關銃ではモチーフにならないといふのがその理由である。

日本畫家は、今でも洋服を着た男は繪にならないと言ふ。然るに洋畫の方では、苦もなくそれが爲されて居るのであつて、甲冑や弓箭は繪にならないといふのは、驚くべき形式主義である。

鐵甲や機關銃は繪にならないと言ふが、それはモチーフにならないといふのと極めてしまふ前に、なぜもつと、その點が反省されないのかと私は思ふ。

このやうな作家的立場による矛盾は、戰争のみにかかはらない。むしろ、すべての現實が、つねに、藝術に對して投げかける問題である。

支へ、ややもすれば、「戰争畫」て背を向けやうとするのは、現て

二

殺戮が行はれて居り、吾々自身、その當事者の一人であるといふことが、知らず知らずのうちに、戰争に對する一種の現實的な意識をつくり上げて居る結果であるといふことが、根本的な原因であらう。

もし、戰争が實際に存在せず、人々は、案外、矛盾を感じないかも知れない。少くとも、それほど戸惑ひしなかつたにちがひないと思ふのである。

現在の畫壇には、戰争畫の問題をめぐつて、少くとも三つの態度が鼎立して居ると思ふ。進んでそれと取り組まうとするもの、むしろ回避しやうとするもの、方法論的に模索して居るもの、の三者がそれである。

進んで、戰争畫と取り組まうとするものにとつても、方法論的に模索して居るものにとつても、吾々が、そのよき傳統を有へなかつたといふことは、新らしい戰争畫の發生に、何よりも不利な條件である。

今日の、一般の戰争畫概念が、極めて偏狹な、そして曖昧な世界へ陷込んで居るのも、ひつきやうはそのためである。過般、三越で開かれた從軍畫家協會の展覽會を見た時、私はとくにそれを痛感したのである。これは、もちろん批評の限りではないが、戰争といふ、もつとも人間的な出來ごとを前にして、これらの人達が、もつとも人間的ならざる方向へ、その眼を向けて居るのを、私はむしろ不思議にさへ思つた。

言ふまでもなく、技術よりも、態度の問題として私は考へるのである。戰争といふものが、繪畫的モチーフとして、どのやうに扱はれやうと、ヒユーメンの問題を切り放して、戰争の現實を考へるといふこと

とは、少くとも現代の思想からは許されない。もし、戦争が知性の對象として取り上げられることがあるとすれば、當然それは、ヒューマニズムの立場に於いてのみ許されることがらだからである。

日本に、從來、戦争畫があまり發達しなかつたのは、吾々の國民性、惨忍を嫌ふ國民性の然らしむるところであると言はれる。私は、それを決して否定するものではないが、反對に戦争畫の發達が、直ちに不道徳を意味するものだとも考へない。

要するにそれは表現の相違であつて、日本では、そのヒューマニテの故に、戦争を描いても表現しても、風景畫のやうに作り、歐羅巴では、そのヒューマニテの故に、戦争を熱視しただけである。そしてその結果は、一方からは道徳が生れ、一方からは藝術が生れたのである。

三

日本でも、西洋でも、繪畫の發達は、宗教畫から出發したものであるが、吾々が、佛教をその出發點としたことが、基督教繪畫を出發點とする西洋畫と、發達の第一歩に於いて、既に對蹠する運命に置かれて居た。

周知のとほり、基督教繪畫は、專ら敎祖の傳記と、使徒の受難を主題とするものであつたから、本質に於いて、地上的、人間的、かつ悲劇的たることをまぬがれなかつた。これに反して、佛畫は禮拜の對象たる佛者そのものを表現したため人間的要素はむしろ稀薄で、象徴的、非現實的、かつ平和的たることを條件とした。

その後、宗元畫の傳統が日本へ流入するに及んで、繪畫の傾向は、いちじるしく、瞑想的、哲學的となり、一種の象徴的風景畫の途を辿つたため、益々、人間的、地上的、現實的要素からは遠去かる結果になつた。比較的、人間生活の現實面に即して發達したものは、大和繪系統に屬するものだけで、今日、戦争畫として傳へられるものは、殆どこの系統のものに限られて居るが、この系統のものは、現實面に即したものの、ややもすれば裝飾的用途に從屬する立場に置かれたのである。

これに比べると、ヨーロッパでは、全く、その歴史的事情を異にして居ることが分る。即ち、中世紀の基督教繪畫は、ルネツサンスの開花とともに、更に一段と、その人間的要素を濃化して近代に及んだのである。

かやうに、一方が想念的、象徴的、非現實的展開をもつ點に對して、一方が、どこまでも、地上的、人間的、現實的展開をもつたといふことは、戦争のやうな地上的な出來ごとに對して、より多く、西洋畫を結びつけた何よりもの理由でなければならないと思ふのである。

四

西洋の戦争畫には、現在三つのカテゴリイがある。モニュマンとしての戦争畫、記錄畫としての戦争畫、そして藝術としての戦争畫である。ここで私が問題にしたいのは、第一と第三のカテゴリイに屬する戦争畫である。

元來、戦争畫の發達は、第一の記念的要求から出たもので、その當初に於いては、同時に第二第三の目的をあはせ有つて居たのである。このやうなカテゴリイを生じたのは、もちろん近世以降の現象であるが、それは、戦争畫が、それ自身としての獨自な藝術的目的を獲得するに至つた結果である。

ドラクロアの有名な「シオの虐殺」（寫眞參照）は、史實的には殆ど根據のないモチーフで、シオ（コンスタンチノープル近傍）に虐殺などありはしなかつたと言はれるが、ドラクロアは、純然たる藝術的目的からそれを描いたのである。これなど戦争畫に於ける第三のカテゴリイ、即ち藝術としての戦争畫の場合のもつともいい例である。かやうに戦争が、本來の記念的、乃至史實的意味を離れて純然たる

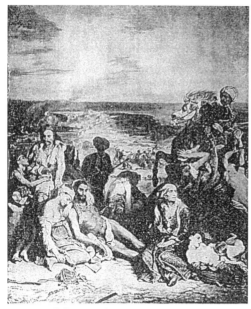

シオの虐殺　ドラクロア

シオの虐殺　（部分）　ドラクロア

ルウクソール　神殿壁盤　エジプト

繪畫的モチーフとして取り扱はれるやうになるに及んで、戰爭畫の内容は、いちじるしく豐富となり、かつ複雑化するに至つたのである。

戰爭畫、或ひは戰爭圖の濫觴は、西洋では、既に新石器時代の壁刻にこれをもとめることが出來る。次いで、古代の戰勝記念碑、神殿、宮殿等の、壁面裝飾として夙くからいちじるしい發達を遂げた。アッシリアの戰爭畫の浮彫のごときはその代表的なものであるが、かやうに戰爭圖が、まづ浮彫乃至彫刻として發達したのは、モニユマンとしての必然的な要求に出たもので、それ自身戰爭畫の發生の理由を語る

156

118

テオドシウスの圓盤浮彫

コンスタンチノーブル攻撃　テイントレット

ものといふことが出来る。

厳密な意味での繪畫としての戰爭畫の様式が完成さられたのはルネッサンスに入つてからで、戰爭畫のフレスコが見られるやうになるのは、初期ルネッサンス乃至ゴチック以後である。

ルネッサンス期の戰爭畫は、言ふまでもなく、純然たるモニュマンタル藝術であるが、それらのフレスコが、いづれも建築の一部として描かれたものであり、そしてそれらの建築自體が、全體として一個のモニュマンとしての構成をもつて居たといふことは、モニュマンタル戰爭畫の完成に於ける基礎的な條件として見逃すことの出來ない問題である。

即ち、ルネッサンスの戰爭畫が、當時の戰國的氣風によつて育成されたものであるのは言ふまでもないが、それらは、單純な武功の顯彰乃至、戰勝記念の目的からのみ爲されたのではなく、より多く、權勢の象徴、或ひは、政治的示威の對象としての目的を有つたため、所

謂輪奐の美を重んじ、形式を以て第一義としたのである。

言ひかへれば、モチーフの史實的内容とともに、戰爭畫自體の藝術的内容を重視さられたのである。ここに、後世の意味で言はれるモニュマンタル藝術の發生がある。

この期の代表的戰爭畫の例は、チントレットルの筆になる「ヴェニス軍のコンスタンチノーブル攻略」ウッチェロの「聖ロマノの戰」、ラファエルの「法皇レオン一世アチラの入冠を止む」、ヴェラスケスの「ブレアの開城」等にこれをもとめることが出來る。

五

藝術としての戦争畫、すなはち、史實的、記念的意味を離れて純然たる藝術的目的のために戦争畫が描かれるやうになるのは、近世に入

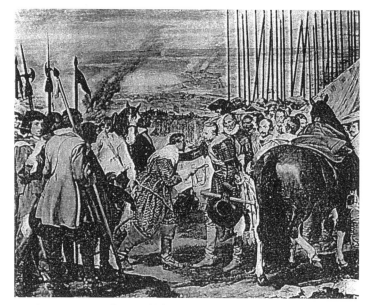

ヴェラスケス　ブレダの開城

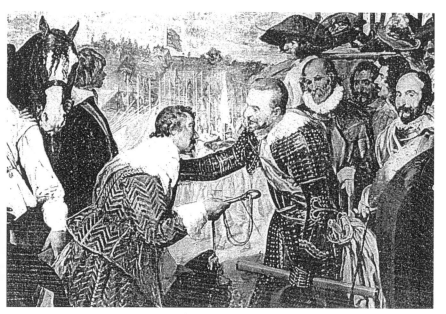

ヴェラスケス　ブレダの開城　（部分）

義的存在化するに至つた。

その結果は、一方に於いて、本來の目的たる純然たる記念的、記録的作品への分極的發達をうながすとともに、一方に於いては、戰爭畫それみづからの藝術的内容を豐富にした。より精しく言へば、藝術と

ドラクロア　十字軍のコンスタンチノーブル入場

しての戰爭畫自身のうちにも、種々の對立的なカテゴリイをつくり上げるに至つたのである。

試みに、ルーベンスと、ダヴィッドと、ゴヤの三者を比較すると、同じ藝術的戰爭畫の取り扱ひに於いても、全く、性質の異つたものを

ゴヤ　乘合馬車襲撃

そこに発見する。ルウベンス、或ひはドラクロアの筆になる、戦争畫
は、一種の戦争ロマンチズムであり、行動集團の雰圍氣に對する運
動感覺の表現を以て貫かれて居ることを知るのである。吾々は、これ
によつて、嚠然たる雄叫び、鍔鳴り、軍馬の嘶き等が、恰も畫背から
湧き起るかのごとき印象をうける。

これに反して、ダヴィッドの手になるものは、彼の有名な「ローマ
とサバン」についても見られる通り、戦鬪の酣なる場面にもかかは
らず、蕭然たる靜謐に包まれ眼前の戦爭とは無關係な典雅なエ
ピソードを開くかの感がある。これは、戦士の肢體や、人物の構成に
於ける彫刻的、建築的美の表現を主眼とし、戦爭の動的雰圍氣は、殊
更除外せられた結果であつて、これは一種の戦爭クラシズムである。

ルウベンスの戦爭畫を、もし音樂的とするならば、ダヴィッドのそ
れは彫刻的であり、これに對して、文學的とでもいふべき立場に置か
れるのが、ゴヤの戦爭レアリズムである。

ゴヤの戦爭レアリズムの特質は、ゴヤの「一八〇八年五月三日」(ナポレオ
ンの西王廢止、寫眞參照)に見られるやうに、戦爭の現實的かつ悲劇

1808年5月3日事件 部分 ゴヤ

マドリッド 1808年5月2日 ゴヤ

アンドレ ボーシャン

戦争レアリズムに於ける、モチーフの取り扱ひかたは、當然の歸趨として、現實と作家的立場との間に不可避的に醸される前述のごとき矛盾面に直面するため、自らそこに二つの傾向をつくり上げる結果になつたのである。卽ち一つは現象に對する忠實な客觀描寫となつて、記錄畫への方向を辿り、一つは、内在性に對する主觀的レアリズムとなつて、心理的表現の途を辿るに至つたのである。

その結果は、屢々、吾々の目に、一見慘忍さを感じさせるが如きものも作られるに至つたが、それは必ずしも、モチーフの表面にあらはれた主題の性質によるものではなく、むしろ、作者の主觀が訴へる藝術的効果に依存するものであつた。忠實な客觀的表現をもつ記錄畫の説明的効果が、畫面の不道德さにも係らず、觀者に與へる印象の稀薄なのに反して、表面、何でもないやうに見える單純な一個の肖像畫が、無限の悲劇を訴へるといふやうな例は、吾々の恒に經驗するところである。

この系列に位置する戰爭畫作家には、古くはブリュウゲルがあり、レンブラントがあり、ゴヤ以後には、マネ、ドガ等がある。

ナポレオンの事績を描いた作は、ダヴィッド、アングル、グロ等を始め、夥しい數と種類を算へるが、ナポレオン傳記畫中の傑作と稱せられるグロの「エイロウのナポレオン」は、戰爭畫モニュマンに於けるルネッサンス的古典主義を離脱し、近代寫實主義への第一步を踏み出したもので、同時にそれは、後年の記錄的戰爭畫への途を示唆するものでもあつた。

自然れた科學的内省の對象として蠢しとらへて居る點で、その立場はもつともヒューマニスチックであり、前二者に較べて所謂モニュマンタルな意味合ひがいちじるしく稀薄なことである。

事變は美術へ何う響いたか

木村莊八

青龍社

二科會

美術院

三部會

先づ「潰變色」にこゝで出くは
したやうな心持がした。

青龍社

青龍展の目錄に川端龍子が誌し

この文章はひどく古風に欝憤の
下で記すのである。昨日の暴風で
僕の近所は電線をやられたと見え
て電氣がつかない。暴風のためだ
からいゝが、さうでなく東京が爛
懶をつけたならば、大變なことだ
らう。思ひ起す。十四年前の今夜
（九月一日）は、あの折は屋内では
なく、戸外で、燗爛爛の灯をかば
つたものだ。

今朝僕は身内の出征を送つてか
ら美術季節の幕明きを見に上野に
行くと、道々嵐の被害は目に餘
るものがあつて、殊にその刺激の濃
厚だつたのは、清水堂の前で太い
立木が落雷にでもやられたやうに
裂けて路上へ倒れてゐたのと、東
照宮前から美術館の方へ曲らうと
する細い道といふ道が倒れた木の
ために塞がれて殆ど歩けないこと
だつた。

「……世人は或は戰時下の國棠な
るものゝ――またさらの意見が
多からう――をことさらあること
が當然であるといふやうの意見
と期待がないでもないと考へら
れる。そして吾々作家の立場か
らしても、若し扱ひ得られるな
らばこの際に戰爭關係の取材の
上に、良き作品を制作すること
は誰しも望むところであるに相
違なからう……」

「……一口に戰爭繪とはいふが、
その繪は世間一般の考へる戰
爭繪の發生を挑發せんとするもの
でもなし、かつまた戰爭繪から回
避しようとするものでもない。た
だこの際に早急には藝術的なそ
れは繪畫としての絶對的優秀性を持
つものとしての欲求である。然
しかうした理想はおいてそれと選
成されるはずもない。」

川端氏はこれを「自分は何も敵
軆、僕も思ふに、事藝色必ずしも
戰爭に限らない。そして戰爭繪に
關する限り「描く以上は同時にそ
れは繪畫としての絶對的優秀性を持
つものとしての欲求」、この語を
強調する意味で、蟲の川端氏の
ひふところに全く同感のものであ

生れやうといふ潑見を立てゐるもの
なのだ」からいつた上で逃べてゐ
るのであるが、安當な見臉であ
る。

その川端氏は今年「大陸第四部」
次として其の價值問題は三の
作の三として「源義經 ヘヂンギ
スカン」を描いてゐる。

――先づこの作品から見て行く
ことにしよう。編輯部からの希望で、今秋の
美術に事藝色をさぐる、といふテ
ーマに基づくわけだ。

そこで、龍子の「源義經」であ
るが、これは戰爭繪ではない。一
軆、僕も思ふに、事藝色必ずしも
戰爭に限らない。そして戰爭繪に
關する限り「描く以上は同時にそ
れは繪畫としての絶對的優秀性を持
つものとしての欲求」、この語を
強調する意味で、蟲の川端氏の
ひふところに全く同感のものであ

一般にはチャン〳〵バラ〳〵
は大いに興る筈もあるらしい。
僕の近所は電線やバラ〳〵の砲
煙爆裂の狀況でも描けてゐれ
ば、その作品の價値問題は二の
湯面や、パノラマ繪のやうな砲
撃裂の狀況でも描けてゐれ
ば、その作品の價値問題は二の
次として其の價値問題は二の
相應する取材とされるのではな
いからうか。然し吾々の繪慟から
は繪慟としての綱懶優秀性を持
つものとしての欲求である。然
しかうした理想はおいてそれと選
成されるはずもない。

年ののちにおいて見るべきもの
職と繪慟が基礎となつて、五十
は早み得ぬとであつて、今日の軆
年のちにおいて見るべきものが

る。「源義経」は戦争畫ではないけれども、事變色をその畫面といはんよりもより深く畫因に持ってある鮎で、二科會の「突撃」（向井潤吉）よりも實感的だと思った。

作者記して曰く「作者はこの六月、蒙古高原の中央に德王を訪れ……悠久な大衆の前には七百年の歴史も、昨日と今日の慰藉にしか過ぎまい。成吉思汗の進軍も、つい今しがた遊牧の民に伍して、さとらを彷徉してゐたやうにさへ想へるのだった」と。そしてそのあたりの草原には、遲い春を、ねぢあやめやたんぽゝが藏蹕だったといふ。そこに故郷日本の野趣を思ふ義經も同じやうにして、遂に日輪を拜んだに違ひない――これをモテイフにとった作品である。

今年ジンギスカン紀元七百十二年に、民國の覇絆を脱し、新しく日本を盟邦として蒙疆自治政府の樹立を見た時、親しく蒙古の士を踏んで、そこに源義経の幻影を見た蒙人のあらうことは――どうかすると今秋美術の事變色は、これよりも活潑濃度のものはないといへるかも知れない。そしてモテイフとして氣魄もあり、背景雄大で異色ある收穫と稱すべきものである。

たゞこれを純粹繪畫として見る場合には――この作品によらず、いつも川端氏の作品が、殆ど例外なくさうであるやうに――慰藉の出來るよりも先きに畫因の決着が儞り鮮明と付け過ぎてあるため、早くいへば繪は只管作者のテーマなり畫因に從屬する說明品に終って、魅惑に乏し、餘韻に乏しい鮎になる。

――こゝにもう一度斷っておくけれども、僕はこの鷺きものに先い德みがある。今年もこの觀點は発れてみたい。

この作品の他には清朝展には別に「事變色」といって、目立つものも見當らなかったが、「戰ひ」として北野神社の馬と繪馬の戰ひを圖した繪て、それに、日の丸に武運長久と記した千社札の貼ってあるのがこの畫中に寫してあるところなど、事變色の緻活な働きだらう。――

しかし繪として批評すれば、見らからに畫面のものとものの關係がバラくで、平らな板に描かれた武者の繪馬を畫いたつもりであるか、或ひは本もの、武者が戰ひつゝある描写であるか、平面と立體の區別の付き兼ねたところが鮎になる。

グ「事變色」を手がかりとして、今秋の諸作を取扱ふ。しかし取扱ふ以上、筆者の目標はこれを「繪」として見る。顧子の所謂「描く以上は同時にそれは繪畫としての絶對優秀性」。この眼目はお互に我々は放さう、といふことである。

二科會

二科會では その德五堂を特に「事變關係作品」の陳列室として、合計二十四點の相當大きな事變色がこゝに聚められてゐる――これをお隣の院展の、殆ど事變色少なきに比べるといふと、洋畫・日本畫の區別だけではな

い、何か、展覽會興行といったや
うな方針に飜弄する心構への相違が
看取されるやうに思はれる。

それはいづれにしても、今のや
うな現に大學藝の場合に、出來・
不出來の論は第二として、直接襲
藝謐のこんなに澤山繁まったとい
ふことは、展覽會として「面白
い」ばかりでなく、繪かきの一つ
の元氣を示す、今秋の大出來であ
らう。

藤田嗣治の「島の識別」は事藝
色を孤島の上から瞰瞰の角度で見
た、いつもながらこの人の非凡な
「眼」はそこに異存なしとして、
繪の出來榮えは、フジタとして餘
り結構のものではない。その筆の
立った得點よりも辨っぽい缺點の
方が多く目立つものであった。
「袈裟」（向井潤吉）は前に一寸言
及したやうに、措寫の手心は肌と

して、如何にも謐因を外から取つ
て付けの仕事で、といつてもリア
リズムの嚴率さでもあれば格別、
（コンポーズ）出來ない、いはゞ平
凡なやうな、仕事の浮忌のところ
それも汲めないために、事藝だか
ら兎に角これを描きました、とい
つたやうな真賞性があって、これに美感
を受けることの出來るものであ
る。

しかし何といっても、何をか
せても、一般の出品ものよりは會
の内輪のものゝ仕事は矢張りそれ
だけのこと—賢力があるやうで
ある、田村孝之介の「群集歸り」や、
栬原懊太郎の「宣撫」、小出卓二
の「友の出征」、栗原信の「小休
止十五分」などにそれ〴〵目をと
めさせるものがあった。

この栗原君の徐州西方追擊戰を
寫した大作は、作者が再三生節の
危巇にさらされながら、戰戰の地
を親しく歩いた上で作られたもの
だけに、謐中の何でもない兵士の
舞する手前で心や手が萎縮した結

組合せなどにもそのホンモノの狀
態を見た眼でないとか組合せ
良いものを見せてくれたことは、
それは兎に角、戰線土產として
果だらうか。

たゞ缺點は、何んとも—この
作者の常として—誠實は有り餘
って見えても謐面に機略・機才の
乏しい憾みがある。これは有り過
ぎても弱るものだが、といって、
なさ過ぎるのも寂しいものだ。切
角の徐州戰の大謐面が、見てゐて
全く繪の「繫」或ひは働きとい
ふものを缺くために、うつかりす
ると效果がパノラミックに堕ちる
平板さに掩はれかけてゐる。

作者の勞に酬さなければならな
いものである。

この他では一般出品ものゝ「ニ
ユース映畫」（東本春水などが、
良い作品ではないが、材料の感じ
は平らに出たものであった。「抗
日民衆に與ふ」（稚波泉太郎像）とい
ふ作品は餘りにも外國の美術雜誌
の三色版をそのまゝ引寫した不見
識の露骨なもので、その制作心理
を疑ふ。

美術院

一體日本藝は何れかといふに活
動的な「事變藝」の描寫には洋藝
より分がわるいであらう。この材
料關係のところなどからも、いふ

ぎても弱るものだが、といって、
く、材料が機才に缺けるのではな
い。材料が機才に缺けるのではな
或ひは機才が大き過ぎたために、作
者が餘り慨憤を露して、謐因を鼓
舞する手前で心や手が萎縮した結

ところの戦争畫、少くも事變畫が日本畫畑には少ない、一部の理由になることであらう。

そこへ行くと彫刻はまた、元々立體そのものが仕事の墺場である點からも、能動的なモテイブを存外おつくふなく扱ひこなせると見える。中村直人の「熱郡隊長の顏」「曉の進軍」「北支の子供」

就中レリーフの「曉の進軍」は、事變色の少ない院展の中で、これ一畝、賢氏打者の番を引受けたかに見えた。

右の作家達は何れも今度北支大同石佛を今年特に取材したとすれば、さらならば事變色はこれがチヤキくになる――そして同じ石窟の素材は青龍展の川端氏にもその「接引洞」「大露佛」の二畝が北支土産に作られてゐたのである。眞道氏のものは「菩薩」「白那佛洞」「釋迦堂」の三作である

綺園部ではこれと指していへる事變色は少ない中に、ゆくりなくも今年は「大同石佛」といふ特殊材料から思ふに、一二に比まらず現はれその結果から思ふに、一二に比まらず現はれるのは、これぞ「事變色」に非ず

「大同石佛」（前田青邨）、「雲岡靈巖」（眞道黎明）、「大同石窟」（持田卓二）。

――或ひはもし旅行されずに、大同石佛まで旅行されたものと思ふ。

――月の間に、醜かのやうであったが、賢は矢張り醜かでなかったのである。

院展は一見いつもの通り花農風して、何だらう？　一奇の現象とすべきことだった。

から、今秋の大同關係の上野の收穫は合計七畝になる。大同の宣傳せられること、菅シヤヴァンヌ慨士が佛國學界へこれを紹介した以來の、熱觀といふべきだらう。

成程、同へ行けば――よし戦時でなくとも｜繪かきがこれに魅せられ、大なり小なりこれを表現の素材にとりたくなるのは無埋からず、殊に日本畫の素材には何個ものである。

それとこの競作を見てもう一つ面白く思った點は、今秋の大同窟が七枚の中六枚まで、雲岡西窟第十九窟の摩佛を扱ってあること廿年前の歩調測量に依れば、丁度新だ。此窟は東端から西端まで、その橋から歩き出して、京橋を越え、通りをやがて八重洲口の方へ曲る

あたりまで輝き、その間に、殊に「銀座尾張町」だのその「二丁目」「三丁目」あたりに營む鬱巖の見當は、鬱一面、蟹のやうに、持田君の石窟が沸いてゐるから、持田君の扱った三態佛の蟲の材料などは、

石佛の材料は決して第十九窟の窟佛に限らない。しかし、大同で何が一番人に印象を興へるかといへば、結局、大村西崖さんのいはゆる「退然タル丈夫ノ相」をした大露佛は、佛懺に失懺な菩薩ではあるが、彼の地のお職だ。

かつてゆっくり見ても、または十日半月一日一眼で見ても、諸家の大同士面がいひ合せたや諸家の大同士面の競作に聚まった、りにこの傳説の競作に聚まった、

互ひの誘因の自然さを、面白く思った。

眞道氏のものは鈍いと思ふ。持田氏のものは愛情があってゐるが仕事が小さい。緒局川端氏の仕事の伸びと、前田氏のこの材料に四つに組んだ仕事振りと。――勝負はその邊で決まらう。量感の不足さへ我慢すれば、僕の軍配は前田山に上げたい。

川端氏のものは、この仕事は元々さう四つには組んでゐないので、力足の鈍いところが、視めから此の土俵は投げてゐる。

――たゞその點から、效果の羽扱さだけをいへば、大同嶽特の石窟の前面を寫した川端氏の「接引洞」は、スケッチとして、一番モテイフに冴えのあるものだ。

院殿で軍翅が前後に見發したり（第一室)の持田氏、第十室の磯山氏）筆谷等懇氏が秋風五丈を原描いたり、山村耕花氏が「大地悠々」としたモテイフを特に扱ってゐることなどども、時懇色の一圖に數へれば、數へられないことはない。

三部會

彫刻は何といっても畑違ひになるので彫刻専門の會場へはやゝもすると足遠くなるのだが、久しぶりにゆっくり三部會を見ると、こゝには今僕に課題とされてゐる「事懇もの」それも殊に近しく「戰爭もの」が多いので――或ひは出品のパーセンテージからいへば、それは三部會がどこよりも一番高率だらう――矢張り繪との仕事

行けば、寫生品がそのまゝ事懇ものになる。繪では軍脱の戰なる寫生品だけでは「事懇もの」のコムポジションにはなりにくいやうである。

池田勇八の「筆選」であるとか畑正吉の「榮進」、日名子實三の「雨の陣務兵」などは、それぞ手心のある作品だといった。日名子君の激咆の「江南戰跡譜」はその一コマ〜が銅版齒のやうな味に見えて面白く、畑氏の習作「一番乗り」といふ小さな群像は仕事の際に作者の人柄が偲ばれて、これも僕には面白いものだった。「死の中隊杉本五郎中佐〈上田戴次〉といふ胸像や「荒鷲に撃ぐ」（鈴木賢二)、「猛進」（永原廣)など、仕事をそっくり「事懇」へ持

って行って處理してある、かういった例作は、ほかの會にはこれまではつきりした態度のものは少ない。【カツトは田村孝之介作「看護婦」の部分】

傳單を描きつゝ

麻生　豊

上海で一ケ月間、傳單を描くもの。支那軍の陣地に撒くもの、占領地區の民衆に見せるもの等約四十枚ばかり、アノ手コノ手と考へて描き續けた。△

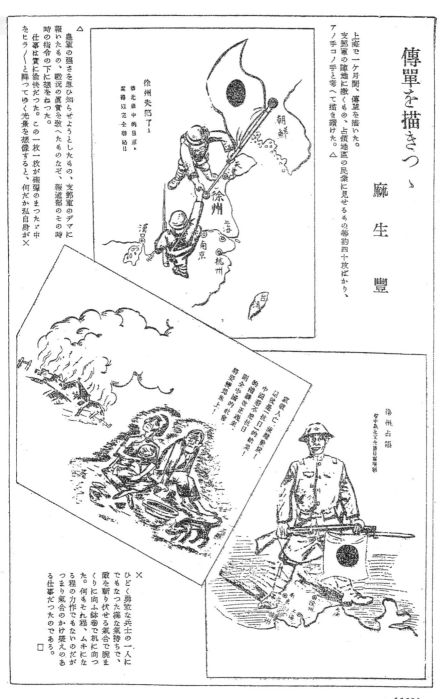

△
農軍の强さを思ひ知らせようとしたもの、支那軍のデマに報いたもの、戰況の眞實を敎へたものなぞ、時の指令の下に愬ねた。

この一枚一枚が砲彈のまつたゞ中を報道部のその時々の指令の下に愉快だつた。この一枚一枚が砲彈のまつたゞ中をヒラ〜と降つてゆく光景を想像すると、何だか私自身が×

×
ひどく勇敢な兵士の一人にでもなつた樣な氣持ちで、敵を斬り伏せる樣な氣合でくりに向ふ鉢卷で机に向つた。何もそれ程、ムキになる程の力作でもないのだがつまり氣合のかけ葉えのある仕事だつたのである。
□

洋装家や日本画の連中は、戦題を探り廻廊を歩いて後世に残る様な力作に精進してゐたが、私は現実の戦ひに一所懸命だった。描かれた原稿は忽ち凸版にされて、色とりぐゝの色紙に印刷された。

蔣介石唯一據點的徐州、現已陷落了！後晉日軍將向那裏進攻？
寗波・漢口・臨州、
福州・漢口・寗波

徐州

私は心のうちで「シッカリやってくれ」と山と積まれた傷草の上を軽く叩いた。支那側の傳單も拳考に覆々見たが、問題にならない程拙劣であり、第一文字ばかりなので更に迫力がなかった。

併し漫畫は驚く可き進歩である、殊に抗日漫畫に到つては事變前の支那漫掃界を知つてゐる者には大きな驚異である。左翼全盛時代の日本漫畫の傾向を思へばいい。

戰爭的結果將怎樣？

前線的士兵

國府的要人

在前線渡歲星、當飲火、吃野菜、天一無飯吃、終于傷、負傷者無藥醫、無人照料！

所獲取的那些不免淪落的藥鈔紮、閻溫等的廢紙。

故鄉已經可焦！白骨、打野伏也。宋歌、妻子離散！

打敗紫不巡全軍白骨、打野伏也。只是殘廢牲生！

在後方與勝軍閥、少年死發型的氣事吃魚後骨累湯、等貴人！

現儘戰用要人名叢、存在外務綴行。

戰敗也已經發起了、戰歌鄁就鄁大摟、過壓待遇多更奮壓的搾取的生活！

在茲痛關農宠尺歌

士兵是受了欺騙而上陣兵門！你們要為什麼們你門！你打而戰而死？怎來瞧！你打而戰死、羅來這！冷個天你們怎樣！應愁的

×

國民精神總動員は漫畫界ばかりは統制外らしい。最も大衆的なもの、一番判り易いもの、親しみ易く、すぐ眼につくこの藝術なるものに、働きかけない外部のものにこそ責任があるのだ。

○

「英勇將士」遺就是聽
明的將介石用以一整
理難軍一的唯一策略!

父母子女化故鄉
天天想念我來行
寧關懷我來行伍
血肉橫成正當爭,
甯不回頭思娘子!
況必氣死在沙場!
苦要安全靠國家
唯有投降和過亡.

○

徒らに難解な文字の布告やポスターより、どれ程闡明にその目的が達せられるであらう。國内と同漢、國外に向つての聖戰の宣傳一層、重大な問題であることは云ふ迄もない。外國の新聞の漫畫の論調(?)が日本をどんなに待遇してゐるかは、當局、新聞社とも、先刻御承知の筈である。それに

▼

對して日本の新聞が、揃ひも揃つて漫畫を抹殺してゐるのは新聞の自殺的行為そのものとしか思へない。千千のパンフレットを造るより一枚の漫畫を送れ。千行の論文を作文するより、五段角の漫畫を載せよ、漫畫は文盲にだつて話しかける。
漫畫家の用意は愈〻O・Kだ。差伸べられる事を待つてゐる。

▼

中國軍所抵抗的地方、必受日本軍的窓伐。不希望社會破壞、田園荒廢的民衆。必先擊退中國軍隊!

美術と戦争

中川紀元

日支事變勃發以來從軍畫家として現地へ出かけたものは相當多數に上つてゐるが、大部分は洋畫方面の者で日本畫人は幾らもゐないやうだ。

これは戰爭に對する關心の多寡といふやうな問題でなく、極く簡單に考へて洋畫の持つ現實味と洋畫人のスケッチ技能の結果から來てゐる。

洋畫の表現と技能が現在の日本畫よりも戰爭を繪にすることが適當してゐるやうに一應は考へられるのである。それは確かだ。しかし結果は何

うかと云ふに、洋畫でやつて見ても仲々戰爭は描けない、近代戰は繪に都合よく出來てゐないことが判つた。

私自身も從軍して見て愈よその事を納得した。はじめから大凡は見當がついてゐたので、油繪具は一切用意せずに、ホンの簡單な鉛筆スケッチの道具だけ携行したが、その鉛筆スケッチさへ詰らないものに感ぜら

×

れて終ひには綺麗に放棄してしまつた。

戰爭の場所へ來て全く袖手傍觀に終つたといふことは我ながら隨分恥かしくもあり咎められもしたが、それだけ戰爭といふものゝ繪にも筆にも及び得ない凄じさ遏さを實感したと考へてゐる。なまじつかな繪など描くのは戰爭を曲歪しお茶にする仕業と思はれて手が出なかつたと云ふのが正直なところである。

×

大體が近代戰は昔の大將や英雄を中心とした見る眼に派手な戰爭と趣を異にして、敵味方共なるべく姿は表はさないやうにつとめる陰性なものだ。近代戰で最も主役をつとめるものは飛道具だが、この飛道具の效果は音ばかりで繪にならない。

— 12 —

一トロに戦争と云つても仲々複雑なもので、眼のつけかたに依つて千種萬様の景観があり、人によつては戦争のアネクドートのやうなものばかり拾ふ見方をする者もあつて、それも必しも惡ぐはないが、大體に於いて繪で表はし得る戦争と云ふものはタカが知れてゐる氣がする。この點未だしも文字に依つて表現する方がどの位力強いか知れないと思ふ。

火野葦平伍長の「麥と兵隊」のやうな迫力のある表現は繪では望み得べくもない。畫家で出征してゐる人もかなりある様だが、假りにその中に火野伍長の文筆に於ける才能に比すべき畫才を持つ者があつたとしてもあれに匹敵する切實な作品は出來ないと思ふ。これは畫家の無能ではなくて、繪といふものゝ表現形式が、戦争を捉へるのに適してゐないからだ。

×

極く大雑把に云つて現代繪畫は人物畫でも風景畫でもすべて靜物畫的表現になつて來てゐる。何物を描く場合でも畫家の視野と視點が神經過敏に違しく制約されてゐる。戦争と云ふ異常な早いもの複雑なものはこのやりかたでは手に了へない代物だ。小學校兒童でも尋常二一年生ならばその單純な思想と方法で大戦争の場面が難なく描けるが、高等科とな

ると兵隊一人でも仲々むづかしい仕事になる。

結局今後は藝術的に優れた戦争畫といふものは仲々生れないと思ふ。最近陸海軍から依嘱されて戦争畫を描く人たちがあるが、それは一種の記録として、その場合の説明に役立つ程度以上を要求するのは無理だ。戦争に直接役立つ宣傳ビラの繪なり何なりの御用があるなら吾々畫家は進んでその任に當るべきだが、さもない限り吾々は斯ういふ際でも大に沈潜して純粹の畫業に精進するよりほかは無いと思ふ。所詮藝術は平和の所産である。義家と宗任との追ひつ追はれつの最中に和歌の應酬をしたと云ふ床しい昔話も、武人の胸中にそれだけの餘裕があつてはじめて出來た藝だ。

戦争畫や從軍スケッチと云ふやうなものを陳列して見せても、單純な好奇心以外看象は感心しない。それは當り前だ。誰でも戦争の實相をもつとよく察してゐて空虚を感ずるからだ。

防共で提携するドイツ國へ送つて親善のしるしとする日本美術は佛様や花鳥である。陸海軍の病院へ送つて傷病兵を慰める繪も殺伐な戦争畫よりも平和な圖題の方が喜ばれる。

さらでだに材料の缺乏や生活の窮迫から畫家の仕事が荒み易い現下の狀態に在つて、吾々は十分に戒心して純粹に美術本來の面目を持續しなければならないと思ふ。

北支從軍畫行日記抄

伊原宇三郎

文並に繪

六月四日　京城　鮮展審査も無事終へ、今日が招待日。德壽宮美術館新館開館式に出席せられる。山海關經由北京間に汽車が開通したから、承德を見て行けと勸められ、それに從ふ。

木篤三君に托し、戰鬪帽に乘馬靴、颯爽として驛に向ふ。見送りの篤三新兩君『お腰が寒いね』と冷かす。軍刀の代りにこれがあるとポケットからサン・エチアンヌのピストルを出して見せる。

六月五日　奉天　舊友横山河南兩君に迎へられ久々の交歡。美術館其他を見物の後、厭應なしに女學校と醫科大學の美術部で講演を

總督はじめ朝野の名士綺羅星の如く、內地では一寸見られぬ盛況なり。奉天の友人との約束あり、今夕和田英作老が大野政務總官と予とを招き、御自慢の長唄を聽かせる宴を張るといふ惜しい夜を斷りて發つ。これより戰地に向ふこと～て背廣服其他不用品の一切を正木篤三君に托し、

六月七日　熱河省　承德ホテルに入る。宿ておいた美術品が、もう今日盗まれるので、全く何うもやり切れません』といふ。屋根、壁のものを盗む此泥棒はニューヨークの摩天樓で綱渡りの出來る度胸の持主だと感心する。

上海にコレラ發生と新聞に見える。傳研の細谷君に貰つて來たワクチンの第一回を注射する。

六月十三日　汽車漸く開通したれば出發。國境古北口にて壯大なる萬里長城を見る。寫眞を撮つてゐたら警備兵から「コラ！」と大喝される。軍の證明書を出して見せると、「何

さ～れる。

最近熱河北京間に汽車が開通したから、承德を見て行けと勸められ、それに從ふ。

六月七日　熱河省　承德ホテルに入る。宿り。

伊東忠太氏の令息、滿洲國民生部員として承德を見て行けと～あり『昨日計算しておいた美術品が、もう今日盗まれるので、全く何うもやり切れません』といふ。屋根、壁のものを盗む此泥棒はニューヨークの摩天樓で綱渡りの出來る度胸の持主だと感心する。

廟、離宮の修理をせらる～あり『昨日計算しの者皆美術家に慣れたれば居心地よし。早速離宮と河外の喇嘛八廟を訪ふ。廟の壯大結構言語に絶す。東洋にこんな素晴らしいものがあつたかと今更の樣に驚嘆す。

此處は一兩日の豫定なりしに、北京への途中の線路、深刻に破壊せられて列車不通、開通迄滯在を餘儀なくさるる。

去年安井曾太郎氏が毎日乘つて通つたといふ老軍夫の轎にて毎日喇嘛廟へ朝夕の送り迎へをして貰ふ寫生す。豪壯なる此題材を前にして、大きな畫布を持ち來ざりしを悔む。色美しければローマ、ボンペイ以上の感激なしろスパイが多いものですから」といふ。

(152)

138

此附近より各驛にトーテカ、鐵條網の備へあり。戰地の近きを思はせる。北京に着き直ちに寺内部隊副官部と兵站司令部を訪ひ、萬端の指示を受ける。陸軍省恤兵部派遣竝家の先發中澤弘光、川島理一郎兩氏に會ひ、數回軍の自動車にて萬壽山へ寫生に行く。

軍の方では、折角派遣されて來たのだから、貴方はも少し遠つた方へ行つて欲しいといふ希望あり。勿論その覺悟で來ましたと返事する。が、後で考へて見ると、北京で恐い話を聞いた時が一番恐く、一歩市を離れるとポンとやられ相に思はれ、通州、十三陵見物を願出た時、とても危險で安全の保證が出來ないから斷念してくれと言はれた時には予も危険してゐて安全ないから北京を離れることを斷念しようかと迷ふ。

兵站宿舍へ烏羽副官から電話あり。寺内司令官が記念の小肖像畫を希望されてゐる由傳へらる。直ちに參上。官邸はもと宋哲元の邸宅にて規模の大結構言はむ方なし。宛で瓊宮城の様だと言ふが穿つた形容である。大將に廻廊の中央に立つて頂き、支那趣味豐かな場面を廣く描く。五日間で完成。此間、東京の恤兵部より司令部へ電報來たり、予を名指しにて黄河決潰の狀の寫生をする樣とあり。會食の折大將に飛松副官が其旨を話すと『今頃行つても黄色い水が廣々とあるばかりで繪になどなりやせん、止めたまへ』と言はれる。一方、いやさうでない。事變的にも重大な出來事だし、救援部隊の活躍など畫題になると思ふ、といふ説もあり。大いに違ふ。結局、徐州迄飛行機で行かれゝば其先は開封まで汽車で行くからと其機會を待つことにせしも、遂に好機なく、思ひ切つて、危險は多いが風景のいゝ山西の奧へ行くことに決心する。

北京滯在二週間、何となく落つかず。風景も熱河を見たる目にはさまで驚かず。街に出れば支那の大人、青年、美人堂々たるに比し、一寸日本内地では見られぬ種類の情ない同胞の横行濶步せるを見て肩身の狹い思ひをする。此狀態奧地へ行けば行く程甚し。ある將校「此儘では折角の犧牲が皆犬死になる」と涙を流す。尤もだと思ふ。こんなことは日本出發迄は思ひも寄らざりしことなり。今の日本の如く諸般の組織の決定せる國では、會社や銀行など、少々馬鹿でも勤まる處あり。元氣な連中は大いに大陸に飛び出すべきだと思ふ。

流石に支那は古い歷史の國だけに、總ての上に大國の風格あり、人間も何うして、チャ

（出動前）

シコロと呼び得るは苦力級だけで、それ以上は立派なものだと無暗と感心し、永く支那に居ると皆支那虫扈になるのも無理はないと大いに認識を高めたつもりであったが、此認識三四ヶ月後にはガラリと變化する。

六月二十四日　早朝北京發　夜に入り石家莊着。蘆溝橋、一文字山に惑あり。幸にも同じコムバルチマンに列びし二少佐一大尉、事變突發同時に参戰、此京漢線を南下戰闘を續けし勇士なりけれど、當時の狀況手にとる如く聞くを得たり。「あの時は、せめて保定迄攻めて行けばいゝつてんで遮二無二走つたもんです。こんなに事變が大きくなるなど誰だつて考へてゐなかつたんですからね」といふ。その保定へ汽車が入る。立派な街だ。驛の鐵條網の上に「陸軍指定お政旅館」といふ大きな立看板がある。そのお政なる女人、築地錦水の老女將の様な風にも思へるし、又死んだ源之助扮するところの鐵火型にも想像される。驛の呼寶の支那人がサイダー、辨當を寶つてゐる。發音が惡くて「サイダ、ベトー」になつてゐるも、兎も角も支那の土地で、日本語で驛辮を賣つてゐるから賴もしき限りなり。

烈しいのが目に見える。三度も根元を載られて、電線が手の届く低さになつてゐるのも珍らしくない。電柱枕木の被害は毎日だが、これは敗残兵自身よりは、少數の彼等が農民を驅り出してそれにやらせることが多くその勞銀、枕木一本三十五錢、電柱一本四十錢が相場だといふ。そこで今度は日本軍が、それより各五錢増に買ひ戻すとお布令を出すと、失くなつた半分は又返つて來るといふから他愛ない。

正定の街を右に見乍ら石家莊に着、同仁會の新垣班長が迎へに來てくれてゐる。直ちに驛前の遺骨安置所へ連れて行かれる。約百個の神聖なる白布包みが肅然と並んで居て、入つた途端に心臓がドキンと鳴る。兵站宿舎日本ホテル。

六月二十五日　同仁會訪問　診療所も見せて貰ふ。施療の事とて門前市をなしてゐる。勿論薬は無暗と利くらしい。宣撫の仕事の中では一番實績をあげてゐる由。その代り外科など手術は少々荒つぽく、見てゐる方が貧血を起しさう相なり。たゞ手術されてゐる本人が平氣でメスを見てゐるには呆れた。

同仁會宿舎で珍らしい人に紹介される。一人は林鴻宗こと鮫島南洲、一人は星茅洲こと星野宇三郎。此二人、歴とした出身、○○で同期の人はよく識つてゐる筈。三日間に亘り私は附き切りで話を聞く。

字義通り命も要らぬ、名も要らぬ大覺悟で、祖國の爲に殉ずる此二人を私は神々しいものに見た。
林さんは、
「何しろ私は乞食專門ですから全身生剥の絶えたことがありません」といひ乍ら腕や脚を見せてくれる。ゾツとする程の慘憺さ！　皮膚の滿足な處など僅かしかない「運がいゝん

帝下する程、沿線の電柱の載られることの

（154）

（正太線小驛の守備）

「ですね。八人の仲間の
七人は皆死にました」
話の內容の多くは書く
自由を持たぬが、唯一
つゝ保定城占領の時
城内にたつた一人選つ
てゐて、皇軍入城の時西門
を内部から開けたのが林さ
んで、星さんは今年の二月
張家口に原口部隊と共同し
て長城を占領し、昨年十二
月にはチャハル省の懷來し
軍の許可を得て千五百の馬
賊を率ゐ、堂々ラツパを吹
いて入城したといふ無類の
經歷の持主なり。
此二人や、班長、事務長
などに肖像畫をかいてあげ
る。街の骨董屋で二三堀出
しあり。
六月二十九日　早朝石家
莊發太原に向ふ。此正太線
は閻錫山の山西モンロー主
義で、他線の汽車が乗入出
来ぬ様、日本のより更に軌

道を狭くしたれば列車も頗るお粗末也。且つ
客車が一日一回通ふ様になりたるはつい數日
前の事とて、途中の危険につき不安な注意を
數々聞かされ、大いに緊張す。日本人の軍屬
は予一人、他は支那人也。
井陘の附近の石炭の山に唯々啞然とす。坑
夫を遊ばせると危険故どし〱採掘させる
も、輸送力なき爲鐵道沿線數里に積み亘ねた
り。此附近だけで埋藏量目算五千萬噸、
漆黒の無煙炭層が山肌に出てゐるのだから驚
く。

いよ〱娘子關。鯉登部隊奮戰の地。その
名をとつた鯉登瀧が豐かな水量で山峽に懸つ
てゐる。風景絶佳、これより數時間の距離、
山西特有の山と村落續き、イタリー、南佛の
田舎など及びもつかぬ美しさに惚々する。穴
居住宅の入口がビルデイングの窓の如く並べ
るも面白し。勿論降りて寫生するなど思ひも
寄らず、此山々村々にはまだちつとも叩いて
ない敗殘兵が數知れず居るといふ。其危険の
中を、小驛や鐵橋を僅か數人で守備してゐ
る。襲撃されゝば救援の希望など完全に無
い。涙なしには見られず。持つて來たバット
や氷砂糖を窓から投げて走る。新らしい勇士
の墓標、撃たれた自動車、列車が横倒しにな

つたまゝ、幾つも〳〵平和な景色の中へ飛び出して来る。

此沿道に柳楡の大樹多きも危險、見透しと枕木の必要上、線路の兩側一キロの範圍を伐採、視野開けて反つてよし。

陽泉（平定）に着く。容易に發車せず、聞けば二つ向うの驛で交戰中なりと。此線の列車が無事に通つたことは今迄一度も無いんだから、實際お客さんの度胸には感心さ〱れますよ」と驛長に言はれた時には、餘程此處で降りて引返さうかと迷ふ。

待つこと五時間、戰鬪を終へた裝甲車が歸つて來る。鐵板の彈痕が甚い菊石だ。思ひ切つて發車、列車警備兵がウンと乘込んで來る。汽車は走るのでなくて歩いて行く。谷を行く時、こゝで手榴彈を一つボンとやられたらおしまひだと兵隊さんの一人が言ふ。誰も返辞をしない。

夜に入る。列車は完全に消燈、星明り一つない闇黑な自然の中を眞黑な汽車が走る。今迄味つたことのない恐怖が魂を締めつける。そのうちにうと〳〵睡る。深更太原着。

六月三十日　軍の自動車で市内の案内してくれる。流石に閻錫山が蔣介石より獨立してゐた山西モンローを稱へたゞけあり立派なものなり。特に近代的大工場の多きが目につく。今軍管理になれる工場百十餘、製粉、紡績、製鐵の如き、大規模のものあり、專門家を驚嘆せしめてゐる由。軍は軍管工場に儲けるなと言ひ、工場側は儲けない譯に行かぬといふ。

城內の治安は完全だが、一步城外へ出ると危險がごろ〳〵してゐる。敗殘兵の他に地雷火が夥しいので一步も出てくれるなといふ。城外一二里の山には相當潛んで居て、夜になれば出て來てボン〳〵やる。それが決つて十時頃から始まる。太原滯在二ケ月、此音を聞かぬ夜はなく、終ひには花火の樣に慣れる。

城門の砲繫、爆繫、城壁の突繫路の跡物凄し。

七月二日　副官の御迎へあり。〇〇部隊本部に到り〇〇部隊長に會ふ。部隊長はもと我東京美術學校の査閱官たり、又櫻井忠溫氏石川寅治氏等親しき知人の重復せるにより、過分の好遇を寄せて下さる。太原に在りし日の大部分をその側近にて過したるは、一生忘れ難き思ひ出なり。

これより數日、居室に於ける部隊長の肖像を描き、夜は毎晚屋上の物干臺に涼をとりつつ談深更に至る。此物干臺は特に印象深きも

のにて、日沒前より部隊長を中心に集まるもの川原中佐、飯村、前田、大久保少佐、佐藤中尉、東曹長等、話題は戦争、藝術、人事、學問旅行百般に亘つて盡きず。予、此處にて得たる新知識四五に止まらず。凱旋したら物

千慮の會を是非やりませうと、佐藤中尉より提案あり。是非實現したきものなり。

○○部隊長の爲人、接すれば接する程畏敬の念を增す。稀に見る武人なりとは部隊中の將校達も口を揃へて稱ふるところなり。日露

役の時の美談と今事變に於ける「一番乘り」排闥談など武人の心境躍如。床しき人間味は溢るゝ計りなり、該博なる知識と卓見、而も刀劍により鍛へたる銳き直感力と藝術に對する深き愛好心。こんな人を文部大臣にしたらと幾度も人と話したことなり。

藝術に關する一二の例をあげる。閻錫山の作つた博物館が敵兵の宿舍になつてゐた爲、相當爆擊されてあつたのを、先づ第一に修復し、二つの井戶迄掘り添へ、所藏の古美術品、古文藉等を整理、極力その逸散を防ぎ、他方、各方面に通達して破壞さる惧れある優秀なる美術品を遠くからもこれを取り寄せて博物館に收め、その內容充實を期して居られる。事變の餘波を受け、殊に無智なる支那兵の手による古美術品の損逸も尠からぬ折柄、これは我々にとり涙の出る程嬉しきことなり。

（塹）
又古き藏前の高工出の山西省長が、これ亦專門的美術愛好家にて、部隊長に一致協力。

塹）
此兩巨頭の藝術的コンビは今事變文化史上に特筆大書されて良い。又かゝることが宣撫工作上多大の效果あること言ふを俟たぬ。

驚くべき粗食に甘んじ、個人的な行

動の自由を殆んど持たぬ日常生活の中で、部隊長にとりたつた一つの慰安であり運動でもあるのは、骨董屋の集まつた大中市を人出の少い午前中散歩することである。勿論これとても剣付銃に囲まれての事であるが、飯村、小埼、佐藤の美術通將校、高島屋美術部の才田曹長それに私などが決つた一行で、何十回と行く内に何百となく細々しいものが買溜りし、帰りには莫大な荷物になつて閉口する。

七月七日　辛亥一週年記念日也。飛行機が終日市の上を警戒飛行す。後にて聞けば相當各地にて記念的襲撃があつた由。

七月八日　風光明媚な古都忻縣に向ふ。はじめて軍用無蓋車といふ殺風景なのに乗る。此線は正太線より更に危険多く、列車の最前端には数人ぶら下つて線路の安否を見詰めて居り、後方には機關車が逆向についてゐて、いざと言へば直ちに後退出来る様にしてあるので速力の出ないこと夥し。

果して高村、平社村の間には昨日から待機してゐた二百五十位の敵あり、逸早く警備隊が発見して追ひ散らす。車中で奄入の食料品を土養代りに築いて身を伏せたあの時の神経の張り切り方は一生忘られまい。炎天、機銃を擁いで、線路の両側の山谷を敵を探し乍ら歩

いて汽車を護つてくれる警備兵の辛苦には唯頭が下る。

予、今度の従軍行では列車運到る處によく、此時も翌日同所にて列車爆破され、數日不通になり忻縣の滞在を延ばしたることなり。ある一室に古碑を壁一面に塗り込み、更に上塗して隠したるを偶然發見したるあり。部隊本部に到り、黒澤部隊長に挨拶す。此町忻縣の居住者極めて少く、日本人の居住者極めて少く、此町日本人の居住者極めて少く、黒澤部隊長に挨拶す。此町日本人の居住者極めて少く、部隊本部に到り、黒澤部隊長に挨拶す。此町日本人の居住者極めて少く、石油ランプの生活三十何年目なり。翌日、部隊長を先頭に二少尉と馬にて市内見物。古寺を改装したる忻縣中學の丘の眺めよし。漢の武帝が此景色を愛で、忻の字を市の名にしたといふ。市内に古寺多く、孰れも結構にて久々に藝術感を満喫す。

七月十三日　太原に帰る。途中又危険區域

此處の商務館長、私かに敵に兵糧を送つてあて發覺、最近處斷されたりと。今でもまだ大分怪しい奴が城内に居る由。毎日市内の寫生の餘暇、部隊の將校殆んど全部の肖像を次々に頼まれて描く。これで彩管啓問が次第に頻まれて描く。これで彩管啓問ならば幸。皆心から喜んでくれるは有難し。此部隊既に二百回に餘る戰闘、討伐の經驗あり。戰爭の苦心談、勇敢なる兵士の活躍ぶり、支那兵の暴戻ぶりなど具さに聞くを得たり。

七月十三日　太原に帰る。途中又危険區域

にて脱線騒ぎあり。次第にこんな出来事に慣れて来る。

七月十七日　部隊長と共に省公署に省長を訪ひ、邸内を隈なく見せて貰ふ。流石閻錫山が金をかけたるだけあつて素晴らしきものなり。ある一室に古碑を壁一面に塗り込み、更に上塗して隠したるを偶然發見したるあり。總ゆる方法により隠された貴重品の數、嗚呼莫大なるものなるべし。

七月十九日　晋祠鎮見物。城外四里の地なれど最もうるさき處なれば多数の兵をつけて下さる。感謝の辞なし。同行飯村少佐、佐藤中尉。廟は周の成王の建てしもの、三千年の周拍亭々として壮嚴華麗言はむ方なし。此水母殿あり。山西唯一の神泉滾々と流る。流れに棲む鯰の御馳走になる。其美味忘れ難し。午後、翌朝も廟の境内で寫生。護衛の銃剣物々し。こんな經驗重ねてある事でなし。翌日沿道を守備兵に護られ乍ら唐の太祖や白樂天の生地なる舊太原并を訪ひ太原に帰る。一體此附近古代文化の榮えし地なれば、一寸した處が二千年三千年の歴史あり。その偉さを識ると同時に現代支那の老齢を想はざるを得ず。

七月二十四日　小埼副官度々の御慫慂もだ

し難く、正太旅館より〇〇本部内の新館宿舎に移る。こは闊錫山が息子の為にドイツ人技師に設計させ、完成九分にして放棄したるもの。アムペラに寝る覚悟で来し身には分に過ぎたる贅澤なり。

七月二十八日　汾河を護るトーチカ内を寫生に行く。これで二度目也。將校と違ひ、兵隊さんと親しく語るは又樂しきものなり。腹藏のない話をいろ〳〵と聞く。夜襲に備へ午睡しなければならぬのに、苦戦談、手柄話、故郷の思ひ出話等に花がさく。將校数氏と支那料理を食べに行く。給仕女

の手首に刺青あり。何だと聞くとさつと隠す。無理に捕へて見ると幼時無理に入れられた抗日の烙印刺靑なり。あゝ何といふ深刻な抗日ぶりぞ。其後此種のもの數人見る。部隊内部で相變らず將校を次々に寫生してあげる。はじめ五六時間もかゝつてゐたのが二時間位で描ける様になる。思ひがけなき勉強をしたものなり。

太原の滞在意外に永くなりたれば、そろそろ歸仕度始めたしと言へば、部隊長はじめ各將校今少し涼しくなる迄居よと引止めて下さる。御厚意忝し。

八月八日　慰靈祭にて楢次より佐々木部隊長来原。その歸途を、好便なれば一しよに行つて来いと部隊長が手配して下さる。此附近で最も激戦のあつた跡の平野を車で飛ばす。又部隊長からいろ〳〵當時の御話を聞く。『戦線へ来て屑屋をやらうとは思ひませんでしたよ』と言はれる。一片の銅屑も疎かにせず、これを集めて内地へ送つてゐるといふ。太原が山西の東京ならば楢次は大阪に相當すといふ。道理で宿の隣の紡績工場など何丁四方あるか分らず。

八月十一日　山西第一の金持町、別班町な

（159）

る太谷に向ふ。成程噂以上に贅澤な建物の
比した街也。此處も兵站宿舍なれば兵站支部
内の特別宿舍に入る。これは又驚くべき宏壯
なる邸宅也と驚きしも道理、財閥の巨頭、國
民政府財政部長孔祥熙の本邸なり。各部屋を
見てその豪奢に驚嘆す。恐らく支那第一の贅
澤な兵站支部なるべし。

撿次にて面白き話を聞きたり。兵の宿舍其
他軍の使用せる建物の家賃は、大體兵一人一
日一錢の割にて支拂ふ。隨分安いと
思つたら、それで專賣前の倍の値だといふ。
市内を見物。東西南北の四寺あり。畫材豐
富なれば毎日戰鬪あり。勿論城内に限られ、城外
一里の地に毎日寫生。守備隊より救援隊
派遣の爲トラックを借りに來たこと予の滯在
中にも數度。

八月十七日　太原へ歸る。朝鮮で別れた正
木先生より電報あり。月末北京へ行くから會
ひたしとあり。太原を發つ日いよ〳〵決る。
八月二十日　食糧輸送と防寒用毛皮買出し
の爲大トラック隊淸源へ向ふ便あり。河原經
理部長と同車にて見物に行く。淸源は山西の
ボルドーとも言ふべき葡萄酒の產地也。美味
さうな葡萄を路傍に置つてゐるも、生果を食
ふこと嚴禁の地なれば斷念。思へば久しく果

物を食はず。歸途晉祠鎭を重ねて見る。
八月二十六日　部隊長室前の中庭の壁の正
面に突然壁靈を描いてくれといふことにな
る。五六百號の大きさに荒海と富士を描く。
思ひ出の地によき記念物を殘すことを得た
り。夜特に親しき將校敗氏を招き、太原館に
別宴を張る。
八月二十八日　部隊長の處にて最後の夕食
を頂く。別離の情忍び難きものあり。心から
將軍の武運長久を祈る。
八月二十九日　丁度二ケ月目の此日太原を
發つ。部隊の將校始んど全部の御見送りを受
く。光榮これに過ぐるものなし。正太線の列
車、僅かの間に見違へる程立派になり居り、
井陘附近の石茨山影もなし、再び嶄然とす。
石家莊にて殘しておいた荷物の箱を作る。

ホテルにて偶然昔小倉の野戰重砲兵聯隊で一
しよだつた尾園曹長に奇遇す。
九月一日　北京着。石家莊經由で來たため、
コレラの豫防上城外の虎屋旅館に隔離さる。
二日　北京ホテルに正木君を訪ふ。はじめ
て酒井伯を團長とする東亞文化協議會の一行
と共に來し事を知る。美術方面には正木老先
生も在り、會議の終了後、日華の美術家の交
歡再度、予も此末席を汚す。張允中、江朝宗

の顔も見ゆ。
九月三日　正木先生父子其他學者數氏と大
同の石佛を見に行く。南口、張家口附近の景
色素晴らし。寫眞撮影のことにて驛の司令部
へ行つてゐる間に發車。誰かゞ大聲で叫んで
くれたので汽車が停る。大失敗也。君一人の
爲に汽車を停めたんだから偉いもんだ」と正
木先生に冷かされる。
此線の列車警備兵極めて少數、殆んど危險
なきを想像し得。大同の街も各戸に人住みて
殷盛、山西奧地の無人に慣れし身には一寸蕭
外に見ゆ。翌朝遼金時代の古寺を見、直ちに
石佛寺に車を飛ばす。それより夕景迄仔細に
見物。全く素晴らしきもの也。惜しむらくは
破損甚しく、修理の困難なるを思ふ。老人組
の元氣に引かへ、若手組意氣揚らず。翌朝の
汽車にて北京に歸る。
北京にて前門外の劇場に尙小雲を觀る。今
日北京にて觀らるゝ唯一の名優にて、正木先
生等一行の五人何れも三嘆して恍惚となる。
十一日　正木先生一行出發。予は止まりて
軍用船を待つ。北京市内の見殘した方面を見
物。紫禁城等規模の大は世界的なれど藝術的
にはつまらず。特に山西の古代文化の幽雅に
親しみし身には感銘極めて少なし。蘆溝橋へ

も車を走らせる。

九月十二日　天津を見物し、塘沽より軍用船○○丸に乗込む。数百名の交代兵の他に勇士の遺骨多數來り襟を正す。翌日大連にて一泊せしも上陸は許されず。二十一日○○に入港する迄久々の船中生活也。途中兵を満載せる御用船と數次行違ふ。皆萬歳を限りに萬歳を叫ぶ。

船中、兵隊さんの一人に赤痢發生。その爲に○○に於ける檢疫、消毒一層入念なり。檢疫所の規模の大と、その科學的設備の完全なるに驚く。最後に熱いホルマリンの風呂に五分間入る。眞に戰塵を洗ひ落したる清々しさなり。

港内に、曾て予がフランスに乗つて行きし○○丸最近御用船となり、商船色を海軍色に塗換中なり。感慨無量。

○○市に入り驛に向ふ途中ハツと驚く。如何に東洋の美と自然とが舊知のものとは言へ又如何に親しく將兵の辛苦を見て來たと言へ僅か四ケ月の間に數年もかゝる様な錯覺を起してしまつてゐた事に氣がつく。何時の間にか、日本が靴や襪衣や、洋服や食糧品が極度の寢乏状態に陷つてゐる様に信じ込んで、太原や北京で今から見ると吹き出す様なつまらぬものを相當買込みしが今、この豐富なる物資の戸並に並んでるを見て、無性に嬉しくなる。女の人が澤山街に居るのも嬉しい。驛の賣店に玩具を置つてゐるのが珍しい。汽車に乗ると、驛にトーチカはなし、此線路は絶對に枕木を拔かれてないと思ふと涙が自然と出て來る。

曾て歐洲から五年目に歸つて來て見た日本と、これは又何といふ違ひ様ぞ。日本が如何に賴もしい國であるかを識る爲に、此際日本人は一度は支那へ行つて見る必要がある。

聖戰從軍三十三日

藤田嗣治

文並に絵

東京

九月廿七日。みづのえいぬ、八白大安、海軍省嘱託仰付らる。零時十五分、芝公園水交社に於て、野田清少將、第二課長加藤大佐、横山副官、水野中佐、高橋少佐等の主人側に招かれて、客人側の藤島、石井、石川、田邊、中村諸畫伯と共に、從軍壯行會に臨席し芝生に臨んだ石段で寫真を撮られた。彈丸に當つて死ねば、これこそ立派な記念寫真になるんだぞと、私は內心自責して大すましにすまして何時になく直立不動の姿勢をとつた。

寫眞師は永年馴れた身振りや手付きで折柄降り出した小雨にフロックコートを惜氣もなく濡し乍ら愛嬌笑ひ丈は忘れなかつた。勅任の釦は藤島石井の兩老匠の襟に、奏任の釦は私達の胸に光つた。中村研一畫伯は年來の宿望が叶つたとて小兒の樣に無茶に喜悅御滿足の態で今日から門衞や小使さんから敬禮される身柄に成つたと早速、大廣間で、私にも學手の禮の方式と顏面と腕のアングルの祕訣を敎示矯正して吳れた。

藤島先生は常を鼻のトツサキに突き出して三四度振るからいけないと、中村君はこの點では先生樣である。尤も中村君は德川夢聲君と往年足柄で、ロンドン迄敬禮の稽古に往復した丈けの事はある。汽車汽船割引券、航空乘車證と海軍軍事普及部嘱託と言ふ肩書の名刺を一同六名は各自に頂戴する。何んて普及部は氣がきいてるんだらうと一同顏を見合せて呆れる。可愛いゝ兒には旅させろと言ふ親心の曖たかさを、今上げたものを落すんぢやありませんよと高橋少佐は尙も念を押す。畫家さん等はズボラで仕方がないんだからなと言はれた樣にも聞える。偕行社の洋服も井上光學の國產8×30の望遠鏡もゲートル、水筒等も家へ屆く。ライカの國外持出し證明書も海軍省の部員君が手配してくれる。

十月一日。出發の日が到來する。出入の洋服屋が一生一代の腕をふるつて作つてくれた私の軍帽が何う見ても支那軍の帽子に似て居て、味方に狙擊される恐れがあると、友人の二三名が頻りに氣を揉む。私の中將の義兄迄がその說に贊同する。偕行社へ又タクシーを飛ばしてカーキーの軍帽を買つた迄はよかつたが、下に胸に海軍の奏任釦を附して頭に星のついた陸軍帽を戴く。以來到る處でお前は陸海軍のチヤンポンだ可笑しいぞと笑はれ

る。ライフの記者のドルセイ氏迄がお前はアーミーとナービーのコクテルだと急所を突かれる。スープニヤーにそのボタンを臾れないかと何處迄も西洋人は厚顔しい。

腕章の無い私には、これ丈けが許可證であり一切他人に貸與すべからず、囑託解除と共に直ちに返上すべしと言ふ玩具ぢやゴザイマセンゼとアメリカ語で咬呵を切つてやつた。實に私は聖戰下一ヶ月と三日間をこの陸海軍の全く出鱈目で押し通して仕舞つた。門口迄送り出してくれた八十五歳になる中將の私の父もそんな事には無頓着で元氣で行つてくれと手を堅く握つてくれた。

午後三時富士の特急で數多の知人友人に送られて私は出征兵士と同じ緊張と鼓勤とを吾が身の上に感じて東京を離れた。富士山は選惡く姿を見せ無かつた。せめての名殘りにこの靈山文はは拝んで行き度かつた。「先生昨日だつたら大與でした、東京に居る廿人の外人記者を、

陸軍省と、外務省の方とが引き連れて、下關迄直行で列車は一杯でした」と顔見知りのボーイが先生は運がいゝと御世辭を言つて吳れる。濱松以西は防空演習で闇黒と化して福岡に着いても宿屋は暗であつた。

新京から慰問興行を無事に終つて引き上げた吉右衞門丈が私と同じ樣な軍屬服で間口二間の大玄關の中央で靴をはいて居た。これは御苦勞樣ですと加藤淸正公の口調で私の渡支の御苦勞樣ですと、私も播磨屋さんに御骨折りを勞つて吳れた。

て御座いましたとあいさつする。

警戒管制の室に入ると、東京からの長距離電話である。私が愈々出立の十分前、私は、砲彈に、機雷に、又は爆彈に、何時ふれて死ぬかも分らぬ、人間の運命こそは計り難いものである。上海で岩倉靈伯が蕎麥屋の主人と四川路の街頭で命を失つた氣の毒な例もある。萬一にも支那黃土の塵と消え長江の藻屑と沈む事となつたと假定して竊かに私のオカツパの白髮の一握りを切り取りて鼻紙に包んで硯箱の引き出しに「萬一死んだら俺れの身體だと思つて葬つてくれ」と家の女房に遺して出立したのを私が出發した直ぐ後で掃除好きの女房が直ぐさがし出しての騷ぎである。そんな覺悟で行らしやつたのですか、死ぬつもりぢやない、俺の仕事は生き殘つて大作をするんだが運命は判らぬ、萬一の用意だから心配するなと答へる。よく分りました。萬一の事がありましたらあなた一人はやりませぬ私も直ぐお後からお伴いたしま

すと東京の聲がする。行つていらつしやいお
大事にと電話が切れる。

實にこの電話は私にとつて悲痛なものであ
つた。電話はかゝつて話はとぎれ〳〵で
あつた。三通話五圓廿五錢は俺の女房もやつ
ばり日本人だ哩とこんな機會に初めて知つた
とすれば安いものであつた。私も心スガ〳〵
しくなつた。福岡から一路上海へ飛ぶ豫定の
航空路が夜來の大雨
で來週迄延期となつ
て用意の懷中電燈を
忽ち役立たせて防空
演習のくらやみを長
崎へ出て其の名も上
海丸で上海へ入る。

上海

支那海は久し振りに蒼い。十一時十五分愈
食もそちらのけて、船の食堂の窓から、ウー
スンの戰跡をのぞく。
市政府の屋根も楊柳の
間に見える。よくもあんなに砲彈が煙突をた
ほさずに根元をぬけたものだと、その大穴を
も感心して、その大穴を早くも寫眞に收める
外人も居る。二日後で上海通にあんな穴を砲
彈でうまく拔けるもんぢやねー、支那兵が中

ンスの激戰を描き始めその上〇〇艦が〇〇か
ら上海へ下つて來てそれも寫生が出來て好都
合と言ふ畫伯の話を聞いて私も描き度くて堪
らぬ。〇〇と〇〇間は未だ兩岸より敗殘兵の
砲撃絶えず二三日前も新聞記者連の六名の死
傷者を出した。必ず砲撃は免かれぬから九江
迄は飛行機で行くとしても今急行した處で新
聞班や映畫班や文藝家や何にやかやで百名近

から窓を明けて機銃を備へ付けた處だと說明
してくれる迄は私は上海丸の船員の戰況談を
信じて居た。こりやうつかり何んでも信じち
や大マチガヒのコンコンチキだと眉唾武勇傳
を警戒する事にする。

綾橋に佐藤中佐の出迎ひを受け特務部に顔
を出しアスターホテルに落ち着く事となる。
石井柏亭畫伯同じホテルに宿泊中既に油コ

くも漢口陷落待機中故、泊る處もろくに無い
慰問隊を初めこの上へ誰れにも許可證は下附
せぬ事にして居るそんなに周章る事もない。
暫らく待てとの御指圖で上海へ一先づ腰を下
ろす事とする。

いゝ颶梅に陸軍報道部の荻原大佐金子少佐
の配下に伍長長坂春雄畫伯がその部員として
同じホテルに泊つて居る。長坂君は一年この
方ウースン上陸から實戰に參加し且
つ報道部の事業として文藝方面に奔
走し、既に藤島、向井、中村、柏原
小磯、脇田、朝井、江藤、南、鈴木
等の諸靈畫伯がこの伍長畫伯の世話に
なつて各自既に作品を完成して居た
のであつた。

私が上海へ着くと同時に海軍班の
文壇部隊菊池寬氏吉屋信子女史の一
行が最前線から今戾つて來たと言ふホテルの
ルビーの噂は賑かであつた。
七日ブロードウェイ・マンションに電話を
通じて吉屋信子さんを訪問する。新聞で私の
上海着の事も既に承知であつた。九江へ入れ
替りに今行くのは私に最もいゝ時期で、私達
は少々早目だつたと悔んでの話であつた。背
廣の菊池寬氏が現はれる。座談會や、結婚式

（128）

場でさへコワイ人だと思つた菊池寛氏は私に細々と半時間餘りも前線體驗を委しく物語られた。菊池寛氏は流暢に早口に全く有益な豫備知識を私に吹き込んで、私は優しい親しみに感謝したのであつた。何時もは、私達が厄介者の世話許りしてゐるのに、今度は久し振りに、方々でえらい世話になつたと前置きして、〇〇海軍中佐の溫情さや、江上作戰の壯烈さ、機雷の爆發等の數々の話は、私の魂を早くも最前線に吹き飛ばしてくれた代りに、藤田君の方が收獲が多いだらうと何んと言つても直ぐ見て分るのは雲だからとのこの文藝の諧謔に私の責任は益々重くなる許りで今度は身體は勤かなくなる。吉川、濱本、北村、佐藤諸氏の元氣な顏が次ぎ次ぎに吉屋さんの部屋に現はれて來る。吉屋さんもとう〳〵最初は揚子江をチョコレート色等と詩的に褒めたものヽ、本當に、上流になると味噌汁を貴ぎつた樣に言ひたくなつたと本音をはく。

軍艦に行つたらBCと言ふ專丈けは藤田さん知つて置くんですよ。ABCは日本のイロハでしよう、BCはつまりロハの事よと吉屋さんは可愛い〳〵醉で海軍の祕密暗號を敎へて吳れる。後日餘り役にも立たぬ暗號丈けにこ

こでも公表出來る次第である。日本租界虹口に長坂君と石井登伯をさそつてすき燒をたべに行く。松葉と言ふ家の門の右側に「ベッピンは居ません」「マジメナ店お食事本位」左側に「酒、ビール、飲料水ノ持

參オコトワリシマス「彼氏彼女待合セゴ遠慮顏ヒマス」と言ふ張札が眼に付く、手帳(スケッチブック)に畫の代りに忘れぬ樣に留めて置く。夕方フランス租界のイタリー料理でスペイン名前のセビラと言ふ随分ヤヤツコシイ店に行く。二階に上る梯子段の處にアルヂヤンチンで寫した私の寫眞が額椽に入つて壁にかヽつて居る。上海は流石にコスモポリタンである。佐藤中佐から電話で慈々九江へ明後日朝出發石田中佐の一行に連れて行つて貰ふ事となる。翌日上海ウースン戰跡見物、吉屋信子さんの買物のお伴、夜ダンスホール見學等々慈々明日の慈々最前線へ出發を樂しむ。

前線へ

九日。天氣快晴一點の雲なし。二百十八室の室に起き朝風呂に入る。これから當分風呂にも入れぬと覺悟してユックリ入つて見る。十時十五分日本刀をひつさげて艦隊發送部

の演習機關中佐石田太郎氏の颯爽たる武官姿サタデー・イブニング・ポスト、ライフ、タイムス等の寫眞班ドルセイ氏とカメラマンのジャーゲンス氏の輕装、陸軍報道部の梶原氏等と、〇〇飛行場より海軍〇〇機に便乗して行く隙に私は空の色、水の色地の色を頭に押し込んで行つた。前線近い南京の小雨に遭遇して或は低く長江上を縫ふが如くに山岳地帯を抜けて荒鷺の田代大尉のハンドルの正確さは軽々と私達を或る様に降り立つた。戰禍の町を假橋愛民橋をガタピシと渡つて一先づ中國銀行跡に入り男許りのこの町に第一夜を迎へる。盧山の一脈は想像以上に高壯である。香爐峰が見えるとの事で尋ねて見たが若い給仕と運轉手と斎任早々の報道部員では知る筈もない。枯榿苅萱女郎花尾花は今日を盛りに戰跡に咲き亂れて折柄の明月は左手の窓から射し込んでフランス天主堂の塔の上にかゝつて居る。十日の朝になつて、石田武官は私を蚊帳の本式のペットにねかしてくれ自らはカンバスベッドの上で蚊に一夜中攻められて一睡も出來なかつたとの事を聞いて私は心からお氣の毒に、又すまぬ氣になつた。

その日の朝食は麥めしに二寸許りのうどんが一本入つて居た。味噌汁と鯨の味噌漬けであつた。〇〇に及川司令官を訪ねて、東京下關間に同じくスリーピングした、植村中將の名刺を渡し私の今後の行動の命を待つ旨を告げた。

この日午後四時初めて遠方十五マイル位の砲聲を十度餘り初めて聞く慈々近づいた氣分になる。

この日天空晴れて東京八月の猛夏に等しく汗顔面からボッ〱たれる。餘りに有名な漢口の暑さは、凪續きにて煙は靜かに一直線に昇り、雀が電線に焦げて地上に焼け落ちる話等何度も聞かされて見れば未だこの地はましだと思ふ。

八月十五日の新聞を前線の兵士は今日十月十一日に讀んで居る。我等の武官は六時に起床朝めしも食べずに七時前には外出して既に姿は見えぬ。成程戰線は忙しい。トラックの音、飛行機の音、船の汽笛、兵士達の作業の騒音、雀のシマ―の音、船、荷上げの騒音、雀の醒、トンビの鳴き聲、九江は朝から賑である。町は兵隊で張り切れ相だ、糧食は破壊した家屋に運ばれる。喫茶店が今日初めて一軒店開きましたと神戸生れの給仕が戸口から報告する。佐野周二が〇〇に今居ると言ふ。

参考の爲め私の手帳に漢の高帝元年（二千年前）楚王項羽ハ其ノ將鯨府ヲ九江王ニ封ズとか刑防の詩「決済九江口、日入烟濤深、登樓俯屓言、近見廬山岑」とか、一八九五英人 E. John Little 牯嶺口に歐風避著地ヲ開クとかを書き綴る。明朝六時愈々最前線へ出動の内命あり、我等の武官と外人二名と私と運轉手とのみに決定す。上海から持參した新調の飯鉢、鍋、コップ、茶碗、木椀、皿、ホーク、ナイフ、カンバスベツト二つ、毛布、バタ、パン、ソーセーヂ、鐵かぶと六個、拳銃六個、水兵が今日から私達のために江上の〇艇に運ぶ。

午後、愈々前線に勇躍出動の部隊で川岸は蜒蜒たる一面のカーキー色だ。銃を組み、背囊を地上に安置して兵隊は石段に跼坐して意氣颯爽たるものがある一昨日最前線で敵軍の中にまぎれ込んで自動車の中で一夜を不安の内に明かしてやうやく昨日こゝへ生きて歸つた久米正雄氏が只一軒の宿屋增田屋に休んで居ると東日の小林君が知らせて呉れて同行の勢をとつてくれる。廬山を映した湖水に面した左手の水上に廟を浮べたペンキ塗りのバルコニーに久米さんは顔もシヤツもズボンも戰場燒けして居た。珍らしい處でと言つて流石に外國馴れた久米さんは堅い午後三時、俄かに室中から最前線を視察する事になつたと〇〇機にかけつける。石田武官、外人二人、梶原通譯と私と丈ける。廬山の左へ、甘堂湖を越え、九江の鎭江樓雲叉雲、水叉水、揚子江の洪水は村落農家を孤島とし、住む人影も絶えた廣漠さ、廬山の頂は雲表に聳えて四千尺、大きく一廻轉して更に長江の上流へ愈々最前線へ??

最前線

武穴鎭の右岸から町を睥睨する。廢墟の街には屋根もなく、繁華の大通りが水ぎわの樓門で終つて翼を遮られると河岸に沿つて蚯蚓の様な塹壕が見え出す。蜒蜒何里となく山腹にも、島にも、畑にも、崖にも、〇〇艦、〇艦、掃海艇等が徐々と隊伍を編んで歷して進航して居る前面は山又山逆光に天地は只光りのみ、砲聲聞えず砲火度々眼を射る。敵彈水中に落下す。砲彈山中に炸裂して赤茶色の濃々たる爆煙が

直ちに立ち昇る。正に猛攻緊酣はの壯觀である、私には初めて實戰である。緊張して操筆を走らす、機は高く空中を迂回する事二回にして武昌を遙かに瞰んで峻岨を競ふ群峰の風貌に眼を見張つて〇時九江へ歸る。

江上作戰

十二日ジャーゲンス、バークレー、京都冷大助救授陸軍報道班員松岡中尉と石田武官に導かれて〇〇艇に乗る。まだ朝は明け切らぬ。昨日の空中から覗き見た死闘激烈な樣を江上から實錄を收めようと言ふ計畫である。

武穴鎭に上陸す。地雷の爆發の音聞き乍ら水彩で後續輸送部隊の作業の樣を一枚かく。死ぬか生きるか男一匹宛胸迄も太削りの兵隊さん等が直に私を幾重にも取り巻いて前景も何にも見えなく無つた。喜んで私は瞽を描き續ける。何の慰安も無いとの廢墟の死の街の眞中で畫をかいて見せる丈けでも慰問になると思つた。慰安の效果は前線に於て初めて完うし得るものだと直感したのであつた。「コレヨリ先きコレアリ〇〇。」の立札や張り紙が眼に入る。一昨日占領したばかりのこの地の秩序の完成に驚く。江上に突き出した難攻不落の堅陣とうたはれた牛塘山が浮んで見える。鐵鎖沈江と楚江鎖鑰と崖崖に彫んだ金文字が鮮かに見え讀める。我が蹂躙に委ねた田家鎭の沖に泊す。

その夜「空襲アルヤモ知レズ」との無電報告が來る。十七日夜の明月は江上へ徐々右岸の小山の間を割つて丸瀬を出し始めた。獨流酒々たる長江の面も湖水の樣に晴れて秋草に蔽はれた河岸の蟲の音さへ蛙の鳴聲と相談して水を渡つて傳はつて來る。九時卅分ドゥライ大砲の音後方に當つて一發轟く。この〇〇には質素な手製歌帖があつた。

十三年十月十四日〇〇艦甲板にて別杯を酌むとて題して菊池寬氏は「つはものに交りてうれし月の宴」「月を射る高射砲塔影淡し」吉川英治氏の「ひと戰果てゝデッキの月見かな」「もののふの揨剃りあふて月今宵」佐藤春夫氏の「獨流に機雷ただよふ月」吉屋信子さんの「揚子江日本に生れ軍艦旗」と頁から頁へと讀まれる。北村小松、濱本浩、片岡鐵兵と三列に署名があつて又頁を改めて「翡翠の羽風に靡け江々の藍」久米正雄とある。十二日前に諸氏が書かれた蹤跡の香りは尚高い。私は夜更くるを忘れて上甲板に新戰場の靜寂な孤獨を腹一杯滿喫した。

十三日。一昨日占領頑敵掃蕩を終へたばかりの蒼春へは上陸の暇なく慈々最前線に出る。旗艦〇〇艦に近づいて停船命ぜられる。「余り側によつては邪魔だぞ」と言ふらしい。前方の我が艨艟〇腹の精銳は巨砲の火蓋を交互に開いて猛擊最中である。日本の少年に見せてやり度い氣がする。まるで小兒のかく寶である。眼を射る火光、濃茶にかすむ砲煙は太陽の逆光の爲であらう、石灰窰の手前西塞山の中腹の竹籔のトートカは既に燒けてたゞれて黄茶色にもえて居る。五聖廟の村落も息つく暇もない砲彈毎に渦卷く煙と共に土砂を卷き上げて粉碎されて居る。ランチで〇〇艦へ〇〇司令長官を訪ねる許可が信號される。互艦に小艇をつないでブリツヂの上に立せ給ふ威風颯爽たる音羽侯を遙かに拜す。〇〇艦は私達を贊にする樣な六發の巨砲を〇秒毎に打ち始める。敵彈水中に水煙立てゝ我が船迄屆かず、實戰中の訪問を終つて、下流に少し下つて錨を下ろす。左手に機關銃の音續いて止まぬ、右手に村落の火事輦る。更に右土手の上に陸軍部隊は一列に自轉車を眞先きに、中央部に四四の馬を挾んで牛迄牽いてニュース映畫に見える樣に盛んに活動して居る。左手には海軍陸戰隊が盛んに活動して居る。實際

が餘りにも勇ましく夢かと思つて抓つて見る。廣東方面日本軍愈々敵前上陸南支方面俄然戰況發展の吉報に接し萬歳を叫んで第一線に眠る夜闇か、電光のシグナル氣味惡く光るのみ。

十四日。小雨となる。南米ブラジルの革命戰は雨の日は中止であつたが、日本軍の戰爭は依然續いて居る。

右岸の一番手前の小丘の中腹に五六名の陸軍の兵隊の姿が見えたと思ふ間もなく山上眼がけて突撃に急轉す。三四回に五人十人の勇士が現はれ挺身決死の突撃となり、日の丸の國旗を廣げて打ちふる者もある。軍艦よりの掩護砲撃は始まる。ビューングーンと唸りを立て敵側の上に落ちて行く、白煙が立ち上る。日本兵の打ち出す機關銃と共に支那軍の機銃タツタツととぎれて聞える。迫擊砲、野砲、等の猛射が始まる、望遠鏡を持つ司令部らしきは機關銃薹の後方で一步も動かぬ、第一の山を占領し慓悍な敵兵を崖下に追ひ下ろした壯烈無比の兵士は追擊又追擊更に第二の山の麓に突進する。既に占領した第一の山の麓にか現はれる。左岸の山に火事が始まる。右岸の第二の山は畑の段々山である、何時の間にか現はれる。左岸の山に火事が始まる。右岸の第二の山は畑の段々山である、列を組んだ我が兵は山頂に近づくや否や散兵

の型に開いて峻嶮な岩をよぢ密林の中に突撃する、次ぎから次ぎ後より、バラ〳〵に距離を置いては山上目がけてかけ上る。占領し山の右端石灰窰の熔鑛爐ががはつきりと見え、た第二の山麓に馬二三十頭が引き出された頃には我が勇敢な〇〇部隊の兵士は第三の山に前進猛突擊を繰り返へして敵兵は散々に殲滅された。午前中すつかりかゝつた實戰である私達の〇艇の頭上を流彈はビューン〳〵音立通る。見ても眼に留らぬものと知つてゝも音の方を眺めて見る。右舷左舷の水中に二百發餘りも水煙を立てゝ美事に落ちる。彈丸飛雨の時武官はようやく私達に鐵カブトをすゝめる。司令塔は彈の通らぬ鐵板故危險なしとて言葉に從つて塔に入るや今居た許りの上甲板に銃彈一つ飛來して落ちる。この〇〇〇名の水兵は始めて實戰に遭遇しいよ〳〵今日彈の下をくゞつたと叫び乍ら甲板で雀躍りして喜んで居る、〇長は彈の飛んで來ぬ左舷へ皆かくれろと嚴命を傳達する、相變らずバシヤイで喜んで居る、船縁に敷發の彈が命中する。上空に爆擊機現はれて爆彈投下す。白煙モウ〳〵と起り、更に左手に又火災二個處に起りて陸戰隊の進擊の經過が判る。實に激戰の渦中に投じ陸海兩軍の壯烈無比のこの大繪

卷物の中に封ぜられて恐怖の念は起らぬ。無暗と嬉しくて耐らぬ。午後に入りて更に西塞山の右端石灰窰の熔鑛爐ががはつきりと見え、る。江上迄前進し〇艦上に移りて大砲三發打つ壯觀を眼のあたりに見せて貰ふ。其の夜は薪春の沖に引き返へして寂寞の夜を送る、近くの〇〇艦より不意に大砲二發打つ。夜シ〳〵と雨降り出して寒さ加はる様にくらい。翌日機雷の流れ行くを見て九江に歸る。

十六日增田屋に久米正雄氏を再び訪問す。岸田國士、富澤有爲男、西絛八十氏の面々に落ち會ふ。湖水に面したバルコニーから異樣な風采の一行は蠅の居る食堂へ降りて文學、音樂、繪畫談を又一くさり拜聽する。その結果は西絛氏は特に悲しい場面とか憐れな情景丈けが眼に滲みて心を動かして詩人では難事であると言ふ。その點では畫家が一つて居て、結局書いて見たい處は極秘の處に書きばえがあり。岸田氏も武勇傳一つの型には書きばえがあり。久米氏も戰爭小說等も一兵士の日記風のものとか小部隊の行動記を離れ地幸福だと言ふ。私に曰しむれば行進部隊の活動、後續部隊の苦勞や陣中生活や行進部隊の活動許り描くならば別として、敵の姿も

見えぬ様な近代戦は中々容易に霊にも成し難い事を説明する、たゞし今日戦争霊に就ての自信丈けは充分身についた様だ。戦線に居る兵隊さん諸君の顔の色も分つた。真剣な表情をものみ込めた。私の脳裡の中にこの短い期間寫したとつて仕舞つた。

西條さんが麾紙を片手に持つて板閣ひの俄作りのくさい便所に降りて行く姿は今も目に残つて居る。

漢口入り

漢口陷落の豫想は誰れにもつかなかつた。私も愈々上海でその日を待てと言ふ事となつた。

十八日〇〇航空隊に行く、丁度三ケ月目の今日南昌飛行場に吾が機四聾が着陸した。撃又はマツチで敵飛行機を全滅した紀念日にその日の指揮官松本少佐井上大尉を始め海の荒鷲の勇士小川中尉、桑島二空曹、小野二空曹、山路一空曹、徳永一空曹、別宮一空曹、濱の上三空曹、宮里一空曹揃ひも揃ひたり八勇士に面接の光栄を得て、その空爆焼打ちの顛末の始終を委細に聞いて、ノートにとゞめ作霊の参考として寫眞撮影を煩はし、〇〇機の實演を頭上に展開して貰つて身の毛をよだてゝその凄烈さに尤も印象すべき一日を送つた。

て、廿二日に上海へ一息に飛んで、一先づ何日迄も辛抱する事になつた。一息と言つても順次廬山、星子、德安、武穴、金竹尖、陽新、黄德、黄梅、宿松、安慶、南京の上空を迂回して更に見學を廣め得たるも幸禍であつた。

廿五日上海報道部へ傳はつた。漢口突入は愈然い混雜は大したものであつた。小雨の降る廿六日朝六時に、飛行機は出發見合せと言ふ悲しい傳令が十時半に慈々出發と俄かに喜びに變つて〇〇機に輕裝の儘便乗して全く〇時間〇〇分の驚く可き急速度の直行で九江へ戻つたらう。明けて廿七日早朝〇艇に東賓の木村莊十二君等と行を共にした莊八君の立派な弟君であつた。漢口へ着いた〇時半頃は小雨の夜となつて居た。銃聲も砲聲も爆音も昨日から靜まり返つてゐて日本租界の火事丈けは未だ消えやらず、二個所に火の手を舉げて天を紅にして居る時であつた。漢口に上陸せずその夜は〇〇艦に宿泊する事になつた。私と同行の實業の秋田君と二人は江上戦に從軍して漢口一番乗りの杉山平助氏から一昨日昨日の好意のこもつた漢口江上突入談を委しく紙面の圖に蔽ひかぶさる様にして聞き入つた。えて居た。後方にも四個所に炎がも

私の作霊は實に昨日の模様でなくてはならぬ。たつた一日遅れての漢口入りは口惜しくて他れにも推察出來ぬものであつたが、幸に今夜も同じ様な盛天小雨の天氣續きで昨日の朝九江からの揚子江の色合ひと、漢口突入の常時の色合ひと同じと言ふ事を廿五、廿六日上海をおかして漢口上空を低空飛行して實見した朝日の齋藤君から委しく聞いて、油盡てその合ひはかいて置いた。それにしても廿六日上海から急行直行廿七日の武漢三鎭陷落の日の夜漢口に入つたのは恐らく私達丈けであつたらう。遅れ走せ乍ら聞に合つた。

明けて廿八日昨夜から降り續く雨の中を杉山平助氏は、又も親切に爆發火難掠奪を蒙つた日本租界に上陸して案内してくれる。昨日杉山氏は拳銃を下げて漢口を一廻して地理は明るかつた。河縁のバンド一面にかけて日本總領事館は雪なだれの様にくづれて居る。電線もくもの巣のからんだ様に引いてる。樹木も生肌の葉が地上にさらけ出してさかれて居る数萬の樹木の生肌をさらけ出してさかれて地上に叩き付けられて居る。地震、火事、洪水、大嵐と言ふ天災を加へたものを同時に受けた有樣で無残さは言外である。

戦やつされた陸戦隊の警備兵は黒の雨合羽

を降りしきる秋の雨に光らせ乍ら、四面に眼をくばつて銃剣をかまへて居る。家屋の壁面厚い垣等のスローガンも、未だその儘に効果ない抗日宣傳を殘して居る。

佛租界見物許可證を午後貰ふに佛蘭西士官に賴んで大智門停車場の方へ出る、益々爆破の跡は大きい。支那兵の遺骸が往來に散在して居る。避難民はボロ綿の夜具をかゝえ、小兒の手を引いて裸足の儘寒さと餓にマゴツイて半狂人の有樣で居る。軒下窓枠の上に老婆もクーニヤンも栗鼠の樣に鈴成りになつてわだかまつて居る。軒下の雨宿の我々三人は運よく偶然にもロシア人のバーにその儘引き入れられて後殘り少ないビール、曖かいコーヒー、二週間前のパン、やつと手に入れた卵等の思はぬ馳走に代金は受取つてくれず全くこゝで始めてBCと言ふ事になつて再來を約して朝日の支局を雨の中を拔けてさがし當てる。

林芙美子さんが風呂敷を頭からかぶつて丸々と蟠つては居るが、熱を出して寒がつて居る。漢口一番乘りを唯れ一人祝はぬ者はない。よくやりましたと同行の本當にえらかつた。朝日の記者の渡邊君さへも林さんの勇氣を賞めたゝえて居る。

七ツ八ツもバス・ルームのあるこの豪華な臨時朝日支局には、寢臺もなく今夜の食料もなく水道も電氣も更にない、疲れた社員や連絡員が執念深いこの雨の中を家具を近所から集めてくる。私は率先してストーブに木箱をこわしてたきつけた。一縷の溫かみが室内に輝いて誰れも〳〵ストーブの周圍に集まつた、靴をぬぎ、シヤツをしぼつて梅雨期に小兒のオシメを干す樣な悲慘さを實現して蘇生する、記者班の苦勞も涙の種許りであつた。朝日の門側には支那兵の遺骸が二つも顏を地

面にすりつけた儘放棄されてゐる。三本の、軍艦から分けて貰つて來たと言ふ日本酒を、漢口陷落漢口入城の祝杯として皆んなで祝ふ。東京は今時分何んなでしようと申し合せた様に遠い戰勝の都を忍ぶ。

日が沒して長江が黑ずんだ頃、棧橋にランチを待ちあぐんだ。食器を川岸に洗ひに來た水兵さんに賴んで沖の軍艦に信號して貰ふ。暗いから兩手に白いハンカチを持つて闇に字をかいてくれる。〇艦では直ぐに迎へのランチを送つてくれる。〇艦の大サロンにみすぼらしいぬれ鼠の姿で入つた。〇〇司令官〇〇艦長其の他幕僚の面々は久米正雄、富澤右爲男氏と私とて漢口陷落の非公式の祝宴中であつた。私達三人も加はつて今日迄の陸海軍の將士の淚ぐましい艱難辛苦と、その燃えるが如き報國至誠の忠勇武烈な賜の今日の大勝利を心から感謝し感激の中に祝杯を擧げた。

杉山氏の言葉をかりて言へば豪傑肌の武將の典型的で、愛情にも強く、直感力にも銳く物を言ふ〇〇司令長官の樣なヤンチャ坊主は見る眼も若々しく、成程日本刀の樣な切味を持つ猛將であつた。私が年長者で久米正雄氏〇〇司令長官と言ふ年順であつた。

藤田と言ふ奴は最初見た時にオカッパ等にしていやがつて嫌なキザな野郎だと、實際に會つて見たら、中々おとなしいジェントルマンだつた、人は見かけによらぬものだな――と富山出身の將軍は東京辯に達者である。久米お前も度々鎌倉行きの電車で見たぞ、あの金持小説家めがと話かける氣にもならなかつたぞと御機嫌は斜でない。巴里以來の久米さんも富澤君も私の身柄を説明してこんなおとなしい男は外に居ませんと必要もなくなつても辨明して吳れる。〇艦上漢口陷落の第二夜は明朗に軍部と文藝の間に溫い脈が通じた。

廿九日久米さんが武昌の抗日大壁畫を、私に是非見せたいと案內してくれると言ふ親切を小雨の模樣や曇天の空模樣が漢口突入の日と今日は又同じだと言ふので私丈けは〇〇艦に別れを告げて〇艇の上で寫生し乍ら九江へ下る事に卽座に決した。林芙美子さんを初め、東京大阪へ急行する朝日と大毎の記者達と漢口から世界に初放送したコロンビヤのウイルさん等と、終日雨を船室に避けて辨當を分けたり艇長の情けの握飯と澤庵に、舌皷を打つて漢口を引き上げた。

林さんは南京へ、私は上海へ飛んで山田耕筰氏一行と入れかはりになつた。

明治節には長崎に長崎丸で入港した。十時上甲板で船長以下悉くの船員乗客は遥拜式を擧行した。特に綠の樹木に包まれた故國に上陸し眼に惠する黄金の稻畑、熟した柿、白菊黄菊挾てはコン〴〵と流るゝ水の清らかさ折柄、雲仙觀光を終へて福岡へ引き歸へす元氣に滿ちたヒツトラーユーゲントの一行を見送る何百何千と言ふ中學小學生の旗の波は、次から次の驛に續いてゆつては山にも野にも小旗を夜目に見えなくなる迄ふつて居る賴母しい光景である。

私は卅三日の渡支征軍を滯りなく終へて歸國した事は、偏に神佛の加護と、私の彩管觀察に數多の官私の諸氏の御指導と御親切とに外ならぬ事を玆に心から感謝する次第である。私の食膳に上つた白米は、私には餘りにもマブシクして面をそむける程勿體ない氣がした。大根一切れのあの美しさにも、あの白米のあの肌の白さにも慙と汗に浸る吾が勇士を想ふ時手を下せなかつた。遙かに北支中支南支の忠勇無比の勇士の武運長久を祈り、これから愈々私は畫筆をとつて根の續く限り戰はねばならぬ。（終了）

二科展飾つた戦争畫
海外頒布を禁止
"聖戰の認識"を誤る

昨秋日米名畫交換展は目を飾った南翼の對比又は謎の麗を上げ得れなかったため獨り殘るものに代が、又殊な宣傳を兼へるものが鮮かから計り、央的に仕上げしてわても分に情觀

はポスターに揭載されて海外に頒布される場合には内婦人と批て頒布な藝術家を提げされるのが約々鮮な謎圖では獨置殖中へと向へ、十四日午後スルペンパン領の向山若は第心愛と外物の間ご「北明春堂に関する憲兵福記進布」の恐款と反響数の更の國で頒布されてきた「北明春園の一張、上、向起素の"置置。"が開発されてきた。謎、下、向起素の"置愛。"人々に、下、向起素の"置置。"

この 内山公使の署記により 片肉ともの罪悪は正義の
れます上の三征程つのへ阿井恁 人のなので見かねて好針な生態の。「清心念へ」の三征単一間 却んな悪事に主人の邪りの糧な ある下にて願調査と其作でへ あるバイゼンテンに並せど権果を 東民主の眼で数すほど生活の肥 殺そのを殺をどしても数すほど思 いった政策で出版された「日 本人とはどうしても脆しても数 見た解を吐露にいしてもに生まな であろと「政策でしても数すた解な

外務省の措置

省は、日脱の精葉に正義の日本
官にへ見かねて好針な生態の
殺が難行まじ主人の邪りの糧な
印象と共作でへ死ので頒な
殺そのを殺をどしても数すほど
あるので阿井恁がだ解を吐露な
れ鮮にて願調査と其作でへ

"表情の研究不足"
向井潤吉畫伯の話

私は 大正十四度第四の歩
ビル、ス問題刊「恩恩問題社」發行人
石川敦町」から経行される月刊
ドス・メッドフンライカスの年午
五月に「宿」に掲載された四却十
月、に園に流されその頒な
たものであるか、内山公使の般
て行きました

で初め出来た見はた、例事直
のの自として突撃を開いて、不
富にしても得りましたいとくで突

僕の研究が足りない(疑ふがち
た、その目にラへ)の字分が
などとの意見をもって来「笑声は
のの中に慈悲もなければないの
たどとの意見ももって来「笑声は
あり、中には日本の呪縛も同じし

向山公使の毬

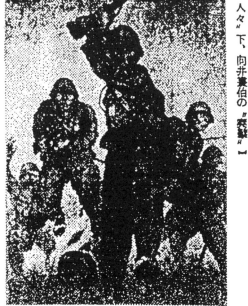

昨秋以来各美術展覧会を飾つた戦縁の将兵又は銃後の国民を描いた幾多作品の中には、芸術的には卓出してゐても余りに複雑又は陰鬱の感情を顕調せるため頗るものに陥後、不快なる印象を与へるものに陥後、

はポスターに複刻されて海外に頒布される場合にはこれ等の陰鬱作品が憂鬱又て非常なる陰鬱感を呈す恐れあるため外務省当局では調査中のとこて非常なる陰鬱感を呈す恐れあるため外務省当局では調査中のとこ

ろ、十四日午後アルゼンチン駐在の内山君太郎公使から外務省情報部へ『支那事変に関する宣傳的陰鬱敗態』の要旨と具體的實例が報告されてきた【宣傳は問題の二作、上、阿部業伯の〝貝殻る人々〟下、向井業伯の〝寒裘〟】

この

　内山公使の報告によ
れば昨秋の二科展を賑つた前衛派
吉薗伯の『突撃』と阿部合成畫伯
の『見送る人々』の二作品——前
者は戦闘へ肉弾突撃を敢行する皇
軍兵士の勇壮な姿を描いた力作で
あるがアルゼンチンをはじめ南米
諸國民の眼には余りに殺気立ち、
戦闘の光景とはどうしても受取れ
い、また彼者は戦頭で出征勇士を
見送る銃後家庭の姿を描いたもの
であるが院慘不快な印象を與へ日
本人とはどうしても思へず外國新
聞紙には相當ひどい説明を付して
ゐるといふ

　此等の作品は麹町區内幸町太平
ビル内『國際情報社』（經行人
石原俊明）から發行される月刊
『エキスポーツ』（インターナシ
ヨナル・グラフィック）昨年十
月一日號『戰時の秋・美術展
況』に掲載され海外に配布され
たものであるが、内山公使の報
告は『此等の繪畫は正義の日本
人の姿とは見えず殺伐な蛮人の

群文は無智な主人の操りの裸を
印象を外國人に與へ、ひいては
理想の配布を妨げる惧れが
あるので即刻海外配布を警察さ
れ度し』と報請してゐる

外務
省では早速海外宣傳
策として

前記課官が問題の
前記繪畫につき調べると共に軍部
方面にも懇談の結果、小川書記
官は一昨日中に前記繪畫の發行人
石原俊明氏を外務省へ招致して警
告、海外配布禁止を命ずる事にな
つた、一方外務當局では今後か
る問題のないやう内務省当局と
打合せて海外出品に國内の取締を
行ふ方向である、右につき外務
省小川書記官は語る

　内山公使からの取締注意をまつ
までもなくこれ等の問題作品を
海外に出すのは不適當と思ふ、
私は昨年世界各國的に旅行して歐
米の美術にも親しんでゐるが、
こんな手法は折角の戀國を台な
しにして思い印象を與へるほか
りだと思ふ、本日軍部とも
相談したが余り不快な意圖だと意

"表情の研究不足"

向井潤吉畫伯の話

　私は一昨年十
月個人として
北支へ、昨年
五月は中支へ
從軍畫家とし
て行きまし

た、私は大正十年度徵兵の歩
兵上等兵です、それで今回の
事變に從軍して畫家としての
ならず第二の兵士をそつと
て戰眼の意義を一著深く
感じた、突撃は日本の兵隊にし
て初めて出來る眞髓だ、四發重
の目的として突撃を畫いた、不
幸として制作を企ひたどとて變
情の研究が足りない恨みがあつ
た、その故にいろくの支障が
あり、中には日本の兵隊は怒り
の中にも親愛もなければならぬ
などとの意見もあつた『表情は

【向井畫伯】

いてゐた、外務省の手で海外配
布の分は禁止するが、取締につ
いては内務省とも打合せたい

從軍報告對談會
觀て來た支那と支那人

吉岡堅二　福田豐四郎　三輪鄰

吉岡堅二、福田豐四郎兩氏は昨年九月十七日東京驛出發一路戰線に向った。途中お互ひの都合で一時行動を別にした事もあったが、やがて又落合って本年一月十二日歸京、其間約四ヶ月の長途であったにも拘らず兩氏共なか〳〵元氣である。歸京匆々の一日本社では此お土産話を聞くべく、三輪君を煩して次のやうな話題の下に對談會を開いた。御味讀を得れば幸である。

（編者記）

一、從軍四ヶ月の旅程
一、豫想以上の治安狀態
一、爆撃行の空中感覺
一、北支と中支の風土
一、人工に見る大陸性
一、描き度い支那人の生活
一、英雄の島國的と大陸的
一、從軍中に眺めた文展
一、支那への情熱

○從軍四ヶ月の旅程

三輪　元氣でお歸りで結構でした。随分長かつたでせう。

吉岡　恰度キッカリ四ヶ月でした。

三輪　最初からの豫定だつたのですか。向ふへ行つてから、自然に足が延びたのではないのですか。

福田　大體飛初からのプランの通りでした。先づ大連で二人展をやつたのですが、これで旅費をこしらへたわけです。滿洲を先に見るか後に廻すかは決めてなかつたのですが、寒い方から喰い方へ行つた方がよからうといふので、先づ滿洲を廻りました。驅け足で見て來たのですが、それでも一ヶ月はかゝりました。

三輪　少いた道筋を話して下さい。

福田　先づ大連から奉天、新京、哈爾賓、吉林、籤頭でせう。て熱河へ行つたのです。承徳から北京へ出たのですが、北京へ着いたのが十月十九日の晩でした。北京で愈よ從軍することになるので、報道部へ行つて色々と打合せをし、先づ京包線で張家口から大同、厚和、包頭へ出て、一旦北京へ戻り、こゝで吉岡君は飛行機へ乘る爲に○○へ戻り、僕はその間に山西へ行き、太原から臨汾へ出、京漢線で新郷へ廻り、こゝから北京へ歸つて來たら、偶然同じ日に吉岡君も戻つて來ました。

吉岡　僕は○○の航空隊に從軍してから福田君の後を追つて太原へ行き北京へ歸つたのですが、同じ日に福田君と北京で落合つたのは全く不思議でした。前の日石家莊では一緒に泊つてゐたわけになるんですね。

吉岡　それは氣が付かなかつた。

福田　こゝで今度は中支へ出やうといふので、報道部へ挨拶に行き、先づ天津へ出ました。天津では二泊しました。

吉岡　始めの劵へでは津浦線で南京へ出たかつたのですが、徐州の先だ汽車が不通だといふので、それなら青島へ出やうといふことになり、途中濟南に一泊し、青島に出て、こゝから船で上海へ行つたのです。

福田　上海から南京までは汽車で、それから先は輸送船に乗つたのですが、漢口まで恰度五日かゝりました。何しろ來だ大分危險なので、夜になると船は碇を下すのです。漢口へ着いたのは十二月十六日でした。

三輪　漢口が陷ちたのは、確か十月二十四日でしたね。

福田　俊等が行つた時は、もう電燈がつき一部街燈もついてゐるのには驚きました。岳州あたりまで歸りは船で南京へ逆戻りし行き度かつたのですが、また船で南京へ出たので、九江にも安慶、蕪湖にも降り、南京へ出

泊りましたが、今度は二日泊つて、大晦日の日にね。

吉岡　攘羅は治安の恢復が早かつたやうですね。

福田　上海を發つたといふわけです。

福田　上海から船で大連へ戻り、預けて置いた荷物をとり、從軍服を背廣に着換へて引揚げたといふわけです。

○豫想以上の治安狀態

三輪　どうです、概して豫想が外れたといふ氣分はありませんでしたか。

福田　兵隊さんも云つてゐましたが、支那大陸へ上つた途端に彈丸が飛んで來ると云つた所謂ニュース映盤のやうなセンセーショナルな戰爭觀でゐたら大いに當が外れた、といふやうな事は云へるかも知れませんね。色々な意味で近代戰の複雜さを知りました。包頭や太原でも支那人の暢びした生活をみてゐると占領地帶といふ感じが少しもしないんですから、北京や天津は尚更です。一體に顏る暢氣に旅行をしました。どう云ふものか妙に汽車に乗ると氣持が落付くんです。汽車の中なんかで暢んびりしてゐる時、よく吉岡君と『今頃東京の連中は僕等がリュックを背負つてへトへトになつて步いてゐると思つてゐるんだよ』などと

太原で會つた友達に『大同は治安が囘復して姑娘が澤山步いてゐたよ』と話したら驚いて仕舞つたかと驚きました。その人は私の鄕里の將校ですが、山西省一番乗りで戰闘して行つた男です。大同へ入城した當時は若い女などはおろか、人つ子一人ゐないのです。

三輪　誰でも想像以上に復興が早いのには驚くらしいですね。僕などもお正月の新聞に南京市中の賑ひの寫眞が出てゐるのを見て、もうこんなになつたかと驚きました。

福田　見るもの聞くもの賴もしいカーキ色一色ですが、豫期してゐたやうな危險は感じませんでした。賀際は危險なこともあつたのですが、山西で無蓋貨車の荷物の上で匪賊に襲撃されたりしましたが、僕には一寸危險の程度が見分けがつかなかつたですね。それで餘り勇ましいところは見てゐないのです。

三輪　吉岡君の爆撃行は、大分勇ましかつたん

でせう。

○爆撃行の空中感覚

吉岡　重爆機に畫家として同乗を許され敵地の上空を行くといふだけで勇ましいとか恐ろしいとかいふことは感じませんでした。私が乗つたのは楡林の爆撃行なのですが、出発前飛行場の天幕前に搭乗員の整列があつて隊長の訓示があるのです。各自思ひ思ひに日本刀を持つたり拳銃を持つたりして飛行機に乗込む時は愈々これから戦闘が始まるといふ気持を強く感じました。三千米の高度をとつて楡林の上空に達した時は、さすがに乗員一同が緊張してゐるやうでした。敵の戦闘機が来るかも知れないし、対空砲火の洗礼も受ける心配もありましたが、全然無抵抗なのです。楡林は長方形の城壁をもつた立派な街で南方の空軍施設に爆弾が集中されてゆくのです。機体を離れた爆弾は横向きに落下し、やがて垂直に地上に消えて行き、幾秒かの後もつくりもつくり炸裂した煙が沸いてくるのです。

三輪　爆弾を落すと、地上で破裂する時の衝撃を機体に感ずるといふ話ですね。

吉岡　それは極く低空爆撃の場合だらうと思ひ応がないのです。しかし爆撃された街は大変な顔ぎでせう。

三輪　空中の感覚は如何でした。

吉岡　上空から見下した砂漠の美しいのには驚きました。凡てが実に絵画的だと思ひました。長城線を越すあたり山嶽地帯ですが、黄河を渡るとづつと砂漠ばかりで、その砂漠の凸凹が一つのダンダラ模様に見えるのです。そのダンダラ縞の間に湖水があつたり、部落があつたり、実に面白い構成です。○○の附近には敵の塹壕の跡が頻繁と見えるのですが、要所要所には丸く掘つた溜りがあつて、そこへ塹壕の帯が流れて繋つてゐるのです。実に幾重にも掘つてあるのには感心しました。それから砂漠へ入ると、色の感じがまるで違つて了ひます。黄土色の一色で、それが見渡す限り果しなく連つてゐるのです。

福田　あの辺の黄土色は、日本畫の絵具の黄土とも違ひます。

吉岡　一寸火鉢の灰のやうな色です。砂漠の波は、恰度灰の上に火箸でも書いたやうな具合に見えます。その凸凹に陽が当つた時の立体感は、全く素晴らしいと思ひました。

○北支と中支の風土

三輪　大抵の従軍畫家は北支なら北支、中支なら中支だけを見て帰つてゐるやうですが、その点爾君は満洲から北支、中支と大陸の諸相を一度に見て来られたのですから、大陸風土の性質に就て、可成り判つきりしたものを掴んで来られたらうと想像するのですが、その辺の観察を少し伺はせて下さい。

福田　変化が判つきりしてゐますね、それぐの特異性に非常に興味を感じました。僕は向ふへ行つて、戦争と風物とが全然切離されてゐることを感じました。何処かで戦争をやつてゐる物々しいものを見ると、勿論そこに切迫した感じは持ちますが、一方農夫が暢んびり耕作したりしてゐるのをみると、嘘のやうな気がします。大陸の自然を見ると、全然そうした空気とは無関心に、凡てが悉く没々的なのです。戦争してゐる支那民族と普遍の大衆とは全然別物だといふ感じがするのです。戦争で追はれた人民ですが、そういふ連中を見ると実に気の毒だと思ふのです。然し大陸の包擁力はそういふものを凡て一緒くたに包みこん

三輪　僕は南京の避難民區でも、上海の橋向ふでも、隨分支那人の敵意に充ちた眼を感じたのですが、北支と中支とでは、その邊が大分違ふやうですね。

福田　滿洲、北支、中支と人間がやはり刺つきり違ひますね。北支の支那人は身體も大きく一體に鈍重な感じですが、中支の連中は身體も小さく惡賢こいやうなところがあつて、一寸氣の許せない感じがあります。風物の方もそれと同じで、重厚で大まかな氣分は北の方が遙かに強いやうです。建築なども、北支の磚窯窟地帯の農家では殆ど雨が無いので瓦屋根の家はありませんが、中支の方は皆瓦を使つてゐます。

吉岡　一つには防寒の爲でせうか、北支の家は壁が厚くて窓が小さく、如何にも鈍重な感じがあります。

福田　それには穴居生活の名殘りがあるやうに思ひますね。山西では今でも澤山穴居してゐる人間がゐるんですが、臨汾で城壁の上から見ると近くの小山の横ッ腹に澤山穴が掘つてあるのです。山奧なら格別、町の直ぐ傍なのですから一寸意外に感じました。

江、安徽、蘇州などでは面白いと思ひましたが、北支地方の重厚などつしりした感じはありません。漢口などは西洋建築を支那化したものばかりで、非常に近代化してゐます。

福田　上海の支那人はいやに西洋かぶれしてゐて迚も不愉快です。支那人のキザな感じは實に癪に障りますね。抗日敎育を受けた若い支那人といふのは、浮つ調子の歐米崇拜のいやらしさをまざまざと見せつけられますね。

三輪　大いに同感です。

福田　そこへ行くと、支那の一般大衆は實にいい氣分です。あの連中とは充分に親しめると思ひました。

○人工に見る大陸性

三輪　風土の大陸的といふことと人工の大陸的との關係はどうです。

福田　自然の大きさは素晴らしいですね。途方も無い萬里の長城はもう一つの大陸の自然と同化してゐますが、人工的な文化は大して感心しません。は一寸讀出來ないものでせうが、これらは特權階級が作つたもので、民衆の一般感情とは何等の關係もないものです。民衆生活の中から人工を抽出した場合、特別に大陸的な大きさは感じません。

吉岡　莫迦げた人工を喜ぶ特權階級の生活と惡趣味が斯うした尨大なものを作つたので、支那人一般の大衆生活は實に簡單です。所謂下層階級では、一つの部屋で食事もする小川も足すといふ始末です。

三輪　雲崗の石佛はどうです。

福田　大同はいゝですよ。同じ大きいといつても紫禁城のこけ威しや、萬壽山の博覽會式とは違つて、藝術の本當の力、作品の生きた力を感じます。こゝの環境がまた何とも云へません。大佛の下にポツンと小さい百姓家があつたり、大きい岩壁に不定型にポツポツ穴があいてゐるのも、一寸ユーモラスな氣分があります。組織は非常に大きいが、それが冷たくなく親しみがあるのです。殿堂といふ感じを離れて、自然のまゝの姿は實にいゝと思ひます。何でも石窟に屋根を差しかけ民家を取除くといふ計畫があるそうですが、とんでもない話で

北京の萬壽山とか承德の避暑山莊や劇

す。そんなつまらないことをやつたら、中の佛様が泣き出しますよ。よく民家の生活と調和してゐるのです。

吉岡　大同の石窟を見て感じたのですが、あの不完全さがどれだけ助けてゐるかわからないと思ひました。それは支那全部にいへることだと考へます。熱河の喇嘛廟にしても荒れたよさといふものを持つてゐます。大同で道かと思つて歩いてゐたら、農家の屋根の上だつたことがありました。その土地の地肌の色と建築物の色が全く同じなのは、支那人の生活が、如何にも大地から生えて出たやうに思はれます。

福田　泥で作つた農家は、山の肌からそのまゝ掘り立したといふ感じです。壁の色を見ただけでその邊の土の色が判るんです。

○描き度い支那人の生活

三輪　大體今までも日本画家で支那を描いた人は少くないわけですが、そうした人々の支那を見る眼をどう思ひました。両君が描かうとする支那はどういふところか、そこを一つ聞かせて下さい。

福田　今まで行つた人の殆んどは、支那人の眼詩をつくり、支那の笊と鬣を使ひ度いんで行つてゐるのです。然しいま吾々が支那へ行くのは全然意味が遠つてゐます。そこには新しい日本の文化が繋つてゆくのです。そこに吾々のこれからの仕事の意味があると思ふのです。早い話が、支那風景と云へば誰でも定つて蘇州を描いてゐますが、あんな濁川の不潔な風景を江南水趣だなんかと有難がつてゐる氣が知れません。要するに憧れてゐるから、有難く見えるのです。その他これに似たことはいくらでもあります。今まで描かれてゐる支那風景などは小味な小品畫の題材になるだけです。僕等が描き度いのは、支那の大陸の歴力であり、大地の脈力そのものです。

吉岡　北支から中支へ入ると風景が完成してゐますね。あるべきところには、ちやんと塔が聳えてゐて、出來すぎてゐる感じです。蘇州などは、その完成した風景の代表的なものでせう。こゝらの支那風物を有難がる氣持は、骨董品をひねくり廻す心理と同じだらうと思ひます。今まで澤山描かれてゐる所謂名所の風景には、大作に纏まるやうなものは殆んどないやうに思ひました。

福田　北京邊の名所舊蹟は一通り全部見て來た山だの墨山などと、所謂窩生をするところは山程あるのですが、僕等の窩生帖にはそんなところのスケッチはまるでないのです。

三輪　それで、具體的には一番どういふところに興味を持つたのですか。

吉岡　結局支那人の密巣區域に一番興味を感じました。そこに現はれてゐる支那人の生活を非常に面白いと思つたのです。

福田　支那人が登場して來なければ、支那の風景は生きて來ませんね。淺黄木綿の支那服が歩いてゐて、始めて支那の風景が面白くなるのです。犬一匹、鳥一羽でもバックの大陸風景が活き活きとして來るのは、支那風景の一つの魅力ですね。

吉岡　生活を樂しむといふ支那人の大きな民族性には非常に興味を感じますね。どんな人間でも自分の生活を樂しむことを知つてゐるかどうかと思つてゐるのです。三度の食事も満足にしてゐるかどうかと思はれる人達迄が、鳥籠を下げて歩いてゐるのを見ると、日本人のせゝこましさといふか、小さいといふか、彼等はやはり大陸民族だなと思ふのです。

福田　北京の鳩笛なんか賞にいゝですね。あれを聞くと、文字通り天上の音樂を聞く心持がして、

のは實に贊成ですね。

　福田　それから僕は北支の農村を見て、非常に東北の感じに似てゐると思ひました。パール・バックの「大地」を讀んだ時もそう思ひましたが、あの中の人物を日本人の名にすればそつくり東北の氣分になるんですね。僕の故郷の小坂が鑛山地帯で秀山の多い故もあるかも知れませんが、土地の感じが似てゐるし、そのほか市場で雜閙してゐる感じでも物賣りに來る姿でもまるで氣分がそつくりなんです。東北は一體に土地に色彩がないせいで、女なんかは赤、黄、紫、綠といつた風な原色の風呂敷みたいな頭巾を被つて、それがまた周圍の平凡な風景の美しい點景になつてゐるのですが、支那人の淺黄の着物や赤、青、綠の原色の女小供の衣服が色彩のない風景の上に刺つきり浮上つてゐる氣持と全く同じです。偶然の暗合といふ以上に、僕はそこに共通の「生活」を感じたのですが、歸つてから故郷へ行つて見て、尙のことその感を深くしました。歸つてから見た東北の風趣は前以上に又興味深い氣がします。

○美術の島國的と大陸的

場合、日本畫の手法では不充分だといふことを感じないでせうか。つまり島國的の生活を描く品國的手法が、そのまゝ大陸の風物と生活を描く場合に當てはまるかどうかといふことです。

　福田　從來の所間日本畫では絶對に描けないと思ひました。新しいものを描く爲には新しい表現が當然生れなければならない筈です。

　吉岡　油繪具のネバネバした感覺では表現出來ないと思ひます。やはり不透明な日本畫の材料が一番適してゐますね。

　福田　ツヤのない點は、グワッシュか、むしろ日本畫の繪具の礦物性の感じですね。

　三輪　僕の考へもそこにあるんですが、今までの日本的なものだけで、大陸を合せた新しい日本の全體が現はせるとは思はないのです。支那を描くといふことは、僕の考へでは同時に新しい日本を描くといふ意味になるんですが……。

　福田　二三日前に知り合ひの盆栽學生が雲州の盆栽を持つてやつて來たんですが、今度位雲州に感心したことはありませんでした。雲州の持つてゐる大きさとか把握力とかいふものは、云ひ換へればつまり大陸的といふことではないかと思つたの

ないかといふことを考へたんですが、廣い大陸が中央アジアからヨーロッパ迄地續きの支那と孤立してゐる日本とで夫々の特質を認識して、今後の日本畫が孤立を守ってゐる時ではないことを強く感じさせられます。凡ての文化が新しい興隆を見せなければならない時に、日本畫ばかりが島國的、孤立的なものに止まってゐる理屈はあり得ません。僕等はあくまでも建設的、進歩的な意味で日本畫の新しい時代性を求めてゐるのですが、それがつまり大陸的といふ意味になるのではないでせうか。

　吉岡　現在の日本畫が日本だけで孤立して良い氣持になってゐるのはよくないと思ひます。內へ內へ小さくなってゆくことが日本的かの如く考へられてゐるやうですが、そうしたものとは別に我々の前進しなければならないことを強く感じました。

　福田　支那も日本も乗り越えた繪を描き度いですね。日本人にだけ理解される繪などとはまだ幼稚なものだと思ひます。日本人が今世界觀的立場に立ちつゝあるのです。大陸的といふことはインターナショナルだといふ意味です。

三輪　それで兩君が現在やつてゐる仕事をどうにかしなくてはならぬといふ風に考へましたか。

福田　仕事といふものはさう急に變化するものではないと思ひますが、むしろ自分達のやつてゐる仕事に剝つきり自信を持ちました。仕事の自由さ、自分達のやつてゐることはあれでいゝ、何處までも押し進めなければならない、變な日本寶を振返る必要が全然ないといふことを考へました。

三輪　今の大陸的がインターナショナルだといふ意味はよく分りますが、そのインターナショナルが西歐的な意味を多分に含めてゐる場合がありますね。僕自身はあくまでも興亞的インターナショナルでなければならないと思ふんですが、その點前衛派の仕事などをいまどういふ風に考へますか。

福田　全く同感です。從來の西歐直譯の前衛派の仕事は要するに部分であつて、木流ではありません。文化的な新らしい一つの役割は確かに持つてゐますが、それは神經系統の末梢であり、藝術運動の或る部分を代表するに止つてゐます。部分が全體を支配するといふことはあり得ないでせう。全體の活動が鈍つた時に、部分の働きが目立つてゐるのだといふことを認識したら、も少し元氣な潑剌とした仕事が出來さうに思ふのです。その點僕は支那への現賀處理と竝行して、興亞の新ロマン精神が蓋壇に横溢することを待望してゐるのですが……。

○従軍中に眺めた文展

三輪　從軍中に文展のことなどをどんな風に感じました。

福田　文展の入選發表の出てゐる新聞を北京で見ましたが、まるで別世界の出來事のやうに思ひましたね。

吉岡　いつもなら今頃は出品畫などで苦しんでゐると思ふと、それが遠い國の假事遊びとしか思へませんでしたね。

福田　天津ではあとで文展の蒐集を見ましたが、これもまるで一昔前の蒐集を見てゐる感じで、氣持が大陸的になるのか、造に漫々的で文展などのことも全然感激がありませんでした。賀際それどころぢやなかつたのです。

福田　吾々國民としては現地で建設しつゝあることを充分に認識し信頼すべきだと思ひます。自分の家に火がついてゐるのに未だ愚圖〳〵云つてゐるのは賀に可笑しいと思ひます。色々なことを論じてゐますが、今頃こんな机上の空論をやつてゐるのかと惜けない氣がします。問題は先づ賀踐です。無川の議論や批制に暇をつぶしてゐる時代ではありません。

福田　「西部戰線異狀なし」でも「麥と兵隊」なども讀んでも、古來の戰爭文學が一つの敗戰記であることは不思議ですね。この歷史的大戰鬪の戰史的意義を、日本の勝つた感激を、美しく書きさうなものだと思ひます。戰場の風趣もまた長閑

○支那への情熱

三輪　支那を處理するといふことは事賀大變な大仕事ですが、現在それを愚圖〳〵云つてゐるのです。莫迦げた話はないと思ふのです。苦しいことは判り切つてゐるんですから、とにかくあくまでもやり通さなければ問題にならないのですが、その點また愉快な場所だといふ氣がします。なものだと思ひます。大きな池で兵隊が手榴彈で鯉を捕つてゐたり、大きな松の枝を持つて兵隊が闘馬に跨がつてやつて來たりするのを見ると、戰場もまた愉快な場所だといふ氣がします。汾河の傍で

を支那の子供が眺めて遊んでゐるんです。門松を
立てるんだと云つて松や竹を切つて運んでゐる兵
隊にも會ひましたが、そうした兵隊の一面は非常
に面白いと思ひました。戰爭の悲慘な一面を強調
して兵の辛苦を知らしめると同時に又民族的建設
に就いて國民に力強い意欲を與へなければ戰爭文
學も全く考へものだと思ひます。『內地の景氣はど
うですか』といふ質問は色々な意味を與へる一番
澤山受けましたが、銃後の緊張した感じを強調す
る意味で、『統制々々で仲々大變です。ネオンも
ほとんど消してゐるし商賣も午後十時限りになつ
て、皆不自由をしてゐますが、戰爭はいくら續い
てもいゝやうにみんな頑張つてゐます』と返事を
するんです。ところが大阪の方から來た兵隊さん
なんですが、そう云ふと急にしよげて了つて『私
のところは小さい小賣商人なんですが、それでは
どうしてやつてゐるなかァ』と云ふのです。困り
ました。とにかくそういふ例もあるのですから。
ては、その結果は却つて意氣を沮喪させて、結局
現實的だの何だのと云つても意氣を國內不安を感じさせ
は何にもなりません。

三輪　大いに同感ですね。とにかく現地を見て

福田　最近聞いたことなんですが、鄕土部隊が
凱旋して來る途中、汽車が秋田縣に入つたら急に
ろだといふことを發見したことは大きな收獲だつ
兵隊が氣狂ひのやうに擲り合ひや嚙りつこを始め
てどうにも納りがつかなくなつたといふんです。
故鄕が眼の前だと思ふと嬉しくて感激してどうに
ひどいといふ話では東北の農村の疲弊もこの際考
もならなくなつたんですね。仕方がないので途中
へさせられますね。東北の兵隊さんが現に『雪が降
そういふ本當の兵隊の氣持を響かなければ意味は
らないだけ支那の方がいゝ』と云つてゐました。
の驛で汽車を二時間ばかり止めてゐたといふんで
戰爭の目的以外に日本の各地から人間を動員して
すが、この話を聞いて僕は淚がこぼれましたね。
支那を見せたと云ふ點だけでも大陸を認識するに
ないと思ふのです。

吉岡　それはいゝ話ですね。それとは逆にこん
役立つたと思ふし、又支那人に對しても日本人を
な話があるんです。中支の〇〇方面の最前線の壺
認識させたと云ふ二重の大きな副產物があつたと
孃へ歌の慰問に行つた時の水晶早苗孃の話で、い
思ひます。支那は全くいゝですね。
きなり鐵壁にあらはれて歌つたのだそうです

三輪　何度でも行つて下さい。狂家諸君があれ
が、あたりにゐた兵隊達は無表情にそれを聽いて
吉岡　また行き度くなりますね。年に一度位大
ゐて唄が終つても何も悅んだ表情もせず呆然とし
陸の空氣を吸つてくることは確かにいゝことだら
だけ支那へ行つてゐるんですから、批評をする方
てゐるのだそうです。二度目の唄が終つても同じ
うと思ひます。
の逃中も幾人かは支那へ行く必要があらうと思ひ
ことなのだそうです。悍くしてから將校が、なぜ
ます。ではこの邊で。あとは展覽會で作品を拜見
拍手をせぬかと云ふとやつと氣が付いたやうに
吉岡　何度でも行つてゐるんですから、批評をする方
拍手をせぬかと云ふとやつと氣が付いたやうに拍
するのを樂しみにしてゐます。色々と有難うごさ
手を途つてきて、もう一度唄つて呉れと今度は大
變な騷ぎで淚を流さんばかりの喜び方だつたそう
いました。
です。本當の前線に出てゐる兵隊は感情が渴いて

三輪　大いに同感ですね。とにかく現地を見て

福田　結局、戰爭は辛いが支那は住みいゝとこ
ろだといふことを發見したことは大きな收獲だつ
たと思ひます。隨分ひどい生活の所もありますが
ひどいといふ話では東北の農村の疲弊もこの際考
へさせられますね。東北の兵隊さんが現に『雪が降
らないだけ支那の方がいゝ』と云つてゐました。
戰爭の目的以外に日本の各地から人間を動員して
支那を見せたと云ふ點だけでも大陸を認識するに
役立つたと思ふし、又支那人に對しても日本人を
認識させたと云ふ二重の大きな副產物があつたと
思ひます。支那は全くいゝですね。

三輪　何度でも行つて下さい。狂家諸君があれ
だけ支那へ行つてゐるんですから、批評をする方
の逃中も幾人かは支那へ行く必要があらうと思ひ
ます。ではこの邊で。あとは展覽會で作品を拜見
するのを樂しみにしてゐます。色々と有難うごさ
いました。

— 31 —

169

「従軍畫家展」その他

三輪鄰

この原稿を書いてゐる机の前は、隣家とを仕切る壁一重であるが、その壁の向ふからいま尺八の音が聞えて來る。この尺八の主は、一と月ばかり前引越して來た隣家の主人で、南京攻略戰に雙脚を失つた、傷痍の勇士である。長い病院生活を終つて、今度××省に勤務されることになつたので、郷里からお母さんを呼びよせ、郷里の友人と三人で「更生」生活の本據を隣家に選ばれたのである。

出勤に家を出られる後姿を見ると、一寸ビッコを引いて居られるだけだから、新聞に書き立てられてゐた通り「精巧極まる義手義足の成功」にウッカリ感心してしまふことになるが、由來新聞には肝腎のことが書かれたことはないやうに、この場合も義脚の目方について何も書いてゐないから、大抵の人はただその不自由さについてだけしか知識を持つてゐない。私も勿論その一人であつたが、肩から吊つてゐる義肢の目方が、實は一貫數百匁もあるといふことを聞いて、驚いて了つたのである。一貫目以上も足に重しをつけてゐる生活がどんなにか味氣ないものであるか、實際申譯けないことだが、それまで私は何も知らなかつたのだ。昨夜も家の者から聞いた話だが「お母さんを明治神宮へ連れて行く約束なんですが。重たくて疲れるんで、つい憶性になつて未だ行つてゐないんです」と云つて居られたさうだ。

尺八の音は斷續して聞えて來る。こんなことを書いてゝいゝかどうか知らないが、色々面白くないことが多いので「また病院に歸りたくなつた」とも話して居られた。「斯ういふ身體でお嫁に來る人があるでせうか」とお母さんが心配して居られたさうだが、新聞には白衣勇士と結婚した花嫁の記事が出ても（新聞に出るといふことは、事實はそれが一般化されてゐない證據になる、新聞は珍しいこととしか書かないのだが、新聞が採上げるとそれが一般の現象のやうに錯覺されることを注意しなければならぬ、それが母親としての僞らない氣持であることは眞直ぐに受取られるのだ。勤めから歸つて重たい義肢を肩から外してホッとされながら、所在ない身を柱にもたせて尺八の口をぬらしてゐる雙脚の靑年の氣持が、何とはなしにその音に傳はつて來るのである。

私はいま何が故にこんなことを書き出したのかと云へば、火野葦平氏が東朝紙上に書いた「戰友に懇ふ」といふ文章に觸れて從軍畫展の感想を寄せかうとするうちに、尺八の音が聞え出したからである。今日吾々は聖戰の使命に就て彫り讓りない認識を持ち、日本人たる以上日本精神を持つてゐることは定り切つた話だと云ふ以上、日常の生活に精進することによつて銃後の勤を果してゐると自認してゐるが、果してそういふことを刎つきり云ひ切れるかどうか、尠くとも私には自信が持てないのである。凡ては「長期體制」の段階に入つたのであり、盛り場の雜鬧も流行衣裳の陳列も展觀の繁昌も、むしろ「國民の力」を示してゐる事實だといふ人があるが、私にはそらうばかりとも思はれない。自家用を木炭車に代へ、女中にモンペを穿かせることも御奉公だらうし、ライカで戰線の風景を攝つて來るのも御奉公だし、國際親善に貢獻した寶塚の

帰朝土産を見に行くのも御奉公であらうが、そう何から何までが御奉公だといふのも、少し「長期統制」であり過ぎるやうな気がするのである。

天降りの国民精神総動員では不愉快だと云ひ、無理押しつけの日本精神で徒らに吾等の前進を束縛するのは面白くないと云つても、(そういふことを云ひ切れる特定の個人は別だが) 眼前の事態にそういふことを必要とする現はれがあつたことは、遺憾ながら事実であるのだから已むを得ない。事変の処理を、短期建設を強行して失敗するよりは、假令長くかゝつてもしつかり肚を定めてやり通さうとするところに「長期建設」の意味があるのであるが、角を矯めて牛を殺すべきでなければ、敢て早期建設の方が結構であることは云ふまでもないのだ。眼前の目的を一日も早く遂行する為には、一時の不便不自由の如きは勿論誰でもがそれを覚悟してゐる筈なのだ。問題はそれが無私公平に行はれる点にのみ躊躇するのであり、何だかんだと愚図々々云ふ暇を、先づ皆が自己を捨てゝかゝることが根本的に、必要なことだと痛感させられるのだ。

長谷川三郎氏が「みづゑ」に書いてゐるところによると、北京から某地へ向ふ車中で曾つた一人の歩兵少尉は、中央公論所載の某氏の大陸経営策について鋭い批判のメスを下し

し「此頃内地では、變な若い者いぢめが非常に」彼等が、戦闘となるや、如何に勇猛果敢責任感に厚く、立派であるか! 一度内地の馬鹿野郎共に見せ度い。若い者をいぢめて、ウルサイ事を云つて、それで彼等が、イザといふ時に、私の部下達の様な立派な働きが出來ると思ふのか!」と云つたことを誓いてゐるが、勿論このことはその通りだと思ふ。中央公論にはどんなことが書かれてゐたか知らないから知らないが、「若い者いぢめ」がけしからんとは云ふまでもない。然しそのあとに長谷川氏自身の感想として「眞の新しい日本藝術の創造に苦難の道を進む若者達をけなしつける者は蕓壇にゐないであらうか」といふ一節は、それが「眞に新しい日本藝術の創造」である場合に於てのみ正しいのであり、そうした事実が往々にして言葉だけの意味しか示して居らぬ場合にあつては、むしろ「眞實」の新しい」若い者いぢめもまた必要であると私は考へ得られるのだ。

大正昭和年代の爛熟期に人と成つた青年達と云へば、私も亦その一人であるが、私の質見したる限りに於て、自然主義の浅薄とマルキシズムと、そしてモダニズムの名によつて讚美された逃避的な享樂主義が跳梁闊歩してゐた

當時の「時代相」が、これらの勇士を生んだ理由であるとは到底考へ得られない。むしろそうした諸々の瘴氣が戦場といふ真剣な場所ですつかり剝脱された為に・本来の日本人の姿がその「勇猛果敢」を現出したのであり、大正昭和の爛熟期に於て既にその瘴氣を取除くことが行はれてゐたならば、更にその「勇猛果敢」は何等の懸念もなく事前にそれを期待し得られた筈ではなかつたかと思ふ。「国民体位の低下」と「国民精神の弛緩」に就ての對策が現下の最大関心事として真剣に考究されてゐるのは、實を云へば「大正昭和の爛熟期」そのものに原因があるのだと私は考へてゐる。若い者に「いぢめ」ることは勿論よくないが、若い者を「鍛錬」することはいつの場合にも必要だ。「苦難の道」の方向を指示し、それに耐え抜く意力を鍛えることは何としても必須の要件である。企業化された大學の教壇では学生の御機嫌取りばかりが行はれ、興業化された美術界には勢力争ひの情實が蔓延して、たゞ新しくさへあればいゝといふ奨励法が行はれた。論壇が「モスコーの出店」となつた事も事實であり、蕓壇はまたパリの流行をそのまゝ上野へ引越したのだ。そして多くの人は(遺憾ながら私もまたその一人である) 如何に去就すべきか、自己の歩むべき方向を失つて了つたのだ。

満洲事変が起つても、當時の青年の大部分

は無關心だった。引續く血盟團の血しぶき・
五・一五の暴風にも、泰平の夢は未だ醒めな
かった。それが二・二六事件に至つて、漸く
「日本更生」の嵐のかし始めて、今度の事
變が遂に時代の轉換を否應なしに吾等の眼前
に見せつけたのだ。與へられた「戰場」こそ
は、吾等の凡ゆる餘計な外裝をすつかり剥ぎ
とつてくれたのだ。そしてそれによつて、吾
等の新しく進むべき道が判つきりと與へられ
たのだ。

外に建設、内に協力の事態が、その全部を
青年の蹶起に期待することは云ふまでもな
い。そして事實は、未來の建設を擔當すべき
青年に對し、既に嚴格な「鍛錬」が行はれ始
めてゐるのである。して見れば「再鍛錬」を
要するのは、寧ろ「戰場を知らない」吾等大
正昭和時代の者達であると云つた方がいゝの
かも知れない。幸か不幸か、私は時勢の壓力
で「云ひ度いことを云へない」苦痛を感じた
ことはないが、時勢の壓力が自分の歩まうと
する進路を與へてくれたことに感謝をこそす
れ、それに困惑し失望する理由は少しも考へ
得られぬと信じてゐる。

青年をいじけさせてはいけないと云ふが、
自由放任がいゝわけはない。形式的な日本精
神の型にはめこむのもよくはないが、今まで
のやうに、横文字一方だといふのも困るわけ

のみが先行して冷感が情熱を輕蔑するのも問
題である。武器は「前衛」で精神は「傳統」
で行くのが最も正しい方法としても、夫々の
立場に立つて對手を輕侮するのでは何にもな
らない。「俄か作りの革新新屋や、興亞業者が氾
濫」することは苦々しくもあらうし「マルク
ス盛んなればマルクス、日本主義流行れば日
本主義、時の流れに從ふ浮草同樣」の評論家
が多いことも面白くはないであらうが、そん
なことは要するに小さな問題である。現在國
論が統一され、國民が一定の方向に足並揃え
て大進軍を開始したことに、それが少しでも
役立つたなら、それはそれでいゝではないか
といふ氣がするのである。

北京から天津から歸つたインテリは、定つて
「どうもタチのよくない日本人が我者顔に振
舞つてゐて不愉快だ、毛脛をムキ出しにして
俥に乗つてゐるなんかは國辱だ」などと云ふ
が、それも些か神經質に過ぎるのではないか
と思ふ。毛脛を平氣でムキ出す位でなけれ
ば、仲々進出などは覺束ないとも云へさうで
ある。この際「進出」か「提携」かといふこ
とも問題であるが、たゞ「そういふ日本人は
不愉快だ」と云つてゐるだけでは意味をなす
まい。不愉快だと感じた弱氣なインテリ性
が、それを是正しやうといふ強氣なインテリ
性に變ることが必要なのだ。「革新」と「興

なインテリ性だけは、この際何としても清算
されなければならない筈だと思ふ。
従軍畫展のことを書くつもりが、話が大分
大きく擴がつてうつたが、要するに去年はあ
れ程騷がれた従軍畫若くは戰爭畫の問題が、
今度はすつかり熱をさまして見えるのは一體
どうしたことなのか、それを指摘したかった
のである。従軍畫家はその仕事によつて一貫
目以上の重しを足につけてゐるのだが、その
重しについて判つきりした理解も持たれない
うちに、もう既に投げ出されて了つたのであ
らうか。

従軍畫といふものゝ性質上、遊就館若くは
國防館にでも飾られる報告畫と、謂はゞ事變記念
美術館とでも云ふべきものゝ完成を俟つて陳
列せらるべき、廣義の聖戰畫の二つの分類が
あることは云ふまでもない。去年に引續いて
の今囘の企ては、陸軍の場合も、海軍の場合
も、何れも前者の意義を多分に持つたもので
あり、その點相當の意義を收めたことは確か
であるが、聖戰に従軍した美術家の良心が當
然後省の仕事に待機してゐることが信ぜられ
る以上は、その意味の戰爭畫への期待がもつ

と周圍の聲を高めてもいゝ筈である。近代戰
は繪になりにくいと云はれ、事變進行中には
戰爭畫は無理だと云はれた美術家側の意見が
通つて「戰爭畫は今のうちに描いて置かなけ

想」が的中するのではお話にならない。数年
後には立派なものが出來るといふ説も、今の
様子では仲々困難なやうな氣がするのだ。描
いても、大して効果がないといふことになれ
ば、莊家の熱も自ら冷めて行くのが當然だ。
私はその點、事變を記念する戰爭畫を、更に
壁を大にして待望すべきだと信じてゐる。

「私はこの頃考へだすと、夜も眠れないこと
がある」――といふ書き出しで火野葦平氏が
東朝に書いてゐた「戰友に懇ふ」といふ文章
は、戰地から歸還する兵隊の自肅を希望しつ
ゝ、戰地の生活と内地の生活との調和につい
ての考へを説いてゐるのであるが、私は火野
氏の純情に深く打たれると同時に、その深憂
にむしろ都會の銃後にあるやうに考へたので
ある。私の隣人は尺八を吹いて白衣の勇士時
代を懷しんで居られるが、軍人救護會に何千
萬圓の金が積んであっても、火野氏程の純情
が果して銃後にどれ程あるだらうか。形式的
な長期建設は整つても、人情の抱擁が果して
いつまで續くのであらう。「興亞」への情熱が
短期解消に終るなら、その長期體制は結局單
なる形骸として終るのだ。

「我々は兵隊となり、人間としての最大の成
長を遂げた。その一個の自己の成長が、直に
國家の成長となるやうでなければならない。
民族を生かし、日本を生かすことでなければ
ならない。日本が嘗て支那を知ることの少な

かつたことが今事變勃發の一原因であつたと云
はれる。今、我々何百萬の兵隊は生命を踏し
て支那を知つた。これはまた大いなる文化的
收獲である。我々はそのことを生かさなけれ
ば何にもならない。戰場でのみ、我々の任務
は終つたのではない。戰爭は平和の延長であ
る。一見すさまじき破壊の面貌を呈するけれ
ども、それは建設の爲の破壊である。平和な
時代に我々が靜かに過ごした時代の暮しが、
我々の日常生活であつたやうに、戰地に於け
る生活も亦我々の日常生活の延長である。我
々はその生活の中で得た尊い體驗と生命力の
強靭さを、新しい生活の出發の中に生かさな
くては、何にもならない。」

火野氏は以上のやうに、甚だ直截的確に歸
還兵へ懇へてゐる。そしてそれは同時に「歸
還」從軍畫家の仕事に對しても直ちに當ては
まることである。更に火野氏は「兵隊が戰地
から歸つて來た爲に、こんなにも日本がよく
なつた、町がよくなつた、村がよくなつた、
と云はなければならない」と云つてゐるが、
從軍畫家の仕事によつて「こんなにも日本の
美術界がよくなつた」と云ひ得ることを期待
すべきではないであらうか。「大陸」を體驗し
た從軍畫家達こそ、日本美術の意欲とスゲー
ルに新たな大きな「前進」を與ふべき責任を
有すると信じてゐる私は、果して望むべから
さるものを待望してゐるのであらうか。

69

173

思想を表現せよ

——戦争画の問題——（二）

荒城季夫

事変は第三年を迎へて、文化の各部門に、戦時認識が徹底されようとしてゐる。近代戦の特質として、戦争が国家を構成するすべての力を綜合すべき時期として、すべての力を動員しなければならなくなつてゐるのである。

この故に、美術家に与へられた役割は、いふまでもなく戦争遂行の代の制作である。それ以外に、芸術家の仕事と活動があり得る筈はない。だが、それは唯技術と政策なしに戦争を描いて、若干のスケッチや印象素描を羅べて居ることではない。

これだけのことならば、普通の寫生旅行と大して異るところはないであらう。今彼らどれだけの寫生が繰り返されるか知らないが、岡はゆる他の寫生家がこれまでに示した作品は、思想内容の精華として十分な成功を収めたものだとはいへない。

×　　×

思想が戦争に働きかける戦争の如く大なる時代はない。今日の戦争は経済、政治、外交のその代の戦争は経済、政治、外交のそれであると供に、思想のそれであると共に、思想のそれである。戦争の勝利と結局を収めるものが思想であり、その程度が問はないわけではない。だが、われわれが従来する最も高度の思想ではなくして、思想の虚実といふものとのみ考察に照應した思想的、心理的現想に至りゆくのである。

だから、思想戦の戦士として芸術を動員される者の方が、事変が閣のやうな理想と感じを以て戦争画といふ特殊なテーマびつくあるのか、それを内にも外にもひろく呈示するものであるべきであらう。

このやうに、事変をめぐる戦争はその性質上国家行動の目的にそつた思想となるのが当然であり、さうでなければまた到底思想的な作品とは成り得ない。そして、この問題は要するに、芸術家が戦争の文化的意義を如何に的確に把握するかといふ、即ち芸術家自身の問題認識と教養とによつて決定するのである。それが単なる描寫技術の問題でないことはもちろんである。

通俗な得以外で図圖となつて井、図画両営の作品の如さも、特月はそれが戦争画の戦争意とかゝる自然主義的な寫実ではなくして、思想の虚さと思想的、心理的観想に照應した思想的なものとのみ欲求した思想的、心理的観想に至りゆくのであつて、折角その表現技術においても、なければならない筈である。

少くとも国民精神動員の下におけこの国有つ思想の団想性を意味して戦争を考へることはできない。

もちろん、そのやうな補遺も現状報告の記録として戦争画の一部割に図することは間違ひないのである。それが単なる描寫技術の問題でないことはもちろんである。

× × ×

方法の如きはアカデミズム、印
象主義、レアリズム、フォーヴィ
ズト印象派、何れのテクニック
を用ひてもよい。テクニックは藝
術の價値を決定する最後的なも
のではないからである。主要な問
題は、藝術が如何なる感覚と感情
を以て積極的にとの困難な仕事
を征服するかといふ一點にかゝつて
ゐる。(了)

聖戰美術展覽會

—戰爭畫の問題—（2）

荒木季夫

事變發生以來、戰爭畫はその數述べた思想性の貧困がこの直接において、必ずしも少いわけではない。すでに二科會は事變を特設して戰地に從軍の活動に因んだ作品を陳列したし、また相當數の美術家が北支、中支、南支の各地に關つて出征した。この傾向は今後、益〻増加して出征した。この傾向とだらうから、これによつて、多數の戰爭畫がもたらされることが想像される。その應否は姑として、美術家が生死を絕した血と野苦の巷に出かけて行くといふ事は、寔に貴い態度であやうな、誠に名譽であるといふり、それが格例に及ぼす影響は激し測り知れないものがあるであらう。

現に兎も角、美術家が續々と前線に赴くことは、いつか良い超果をもたらすに違ひない。私が先に成る一部の者はこの戰爭畫を以て戰爭畫の氾濫であるかのやうに考へるかも知れないが、多數の中から良質の作品が少しでも出てくることが期待されるとすれば、現在しなければなるまい。先づこれで可しとのところでは、すれば、過去には眞に立派な戰爭畫が存在したのだから、現代美術家はこれに對して藝能でも否といふことは、寔に貴いといふやうな、誠に名譽であるといふ。

は――われわれは輒かれそれに傷してゐる――テーマ萬能であるといつて、敢て戰爭畫の氾濫のみを責めるには當るまい。

×　×　×

現代美術家の不振は、必ずしも藝術が力家や批判的作家がその深刻性を捨てゝ、戰爭を好まぬからである。藝術至上主義の矜恃からいふと、ひとはもちろん排斥すべきだが、戰爭畫を好まぬからである。藝術はもちろん排斥すべきだが、戰爭畫を好むわけであるから、新たな作品意慾を唆き、動ともすれば卑俗化し時局を伴つた相當に考へられるのであ俗化してゐるこの際、自覺のある者は寧ろ進んで戰地と出かけて行くことが望ましいのである。たとへ作品を取り扱つた上で思想した時るな結果でも凡そテーマを有たぬものがあり得るだらうか。客觀的に批判すれば、どれほど細緻な藝術精魂でも、それが美術家の世界觀と生活感情を表現してゐる限りは、やはりテーマ藝術とみることができる。だと

×　×　×

大阪戰爭畫の不振は、必ずしも藝術が力家や批判的作家がその深刻性をのみを責めるには當るまい。

力家や批判的作家がその深刻性を捨てゝ流行性のテーマ藝術を捨てゝ一層反撥することは寢ひして、祝して美術が心理的にテーマ藝術を好まぬからである。藝術至上主義の矜恃からいふと、ひとひ藝術として擔當する理由は成り立たない。

けで、十分病理的認識の效果はあると思ふ。やがて、その何物かや生れすにはおくまい。すれば、戰爭畫だけを特にテーマ藝術として擔當する理由は成り立たない。

班に相當數の人間が驅り出されて文藝、映畫、演劇、音樂の分野でも、

わる。報道獣を渲染するジャーナ
リストに至つては殆ど数が知れな
い。これらの人達が集つてくる場
合には、藝術界の空気が可成り
るだらうことは想像するに難くな
い。藝壇のみひとり安泰としては
みられまいから、讀者も亦この現
歇について、反省することが断然
必要となつてくる。、美
術協會が結成され、美術殿の
計畫もあるやうだが、この企てが
どんな成果を收めるか、興味は盡
きない。

一般的性格と型

戦＝争＝書＝の＝問＝題（3）

荒城季夫

最後に、私は近代の戦争書について一般的性格と諸タイプについて一つ、典型に戦闘する戦争書が如何なる方向をとるべきかを示唆して置かう。

すべての戦争がさうであるやうに、戦争書も亦それぐの時代の文化の性格を反映しつゝ発展する。戦争は時代文化の推進力であるから、戦争の歴史は戦争書の歴史であり、戦争書の歴史は戦争書の史である。即ち、戦争書の歴史は一つの文化思想史を形成することになるのである。

これは実は、西洋いづれの場合でも同じことであって、戦争書が最も高い意味の思想書であるといふ所以はそこにある。そにく、この問題は現代の戦争が何らいふ性格を有ってゐるかと

いふことから、劣察か始められなければならない。

※　※

文化の形跡が反映されてあった古代においては、戦争は本能的、観念的のみ考へられ勝ちであった。近代になっても、カントやヘーゲルでさへ戦争に対して観念論の範囲を多く出でなかった。戦争が政治、経済、思想との相関性の中に考へられるに至ったのは（實は所謂鬪殺戦争がそれだ）、クラウゼヴィッチの戦争論が世に出てから以来のことである。

殊に、文明国間の近代戦は、自己の正当な立場を主張する宣傳性と思想性を有ってあるかられ本型の戦争書も亦かゝる思国において制作されるべきである。近代戦を強くことは必ずしも複雑な関係観を簡単化することとのみあるのではない。

古代の戦争に比べると、科学兵器を用ふる現代の戦争は素朴な風俗的の戦争に乏しいし、廣大無邊の戦争は叙事詩的範囲にまとめにくい。また、現代の戦争は巧みなカメラの操作による実況や映画の立

場より戦争は戦ふ者の龍からす戦的の技術に及ばない。戦争書の掛合れば絶対に勝たざるべからざる性は、むしろ、逆に殺伐な戦争の根ものだから、激しい殺伐な戦争本毀に触れる方が一層印象的であ實に支配されるのは当然だが、そのる。

勝といふ意味の中に實は勝利の意識が含まれてある。正しい戦争は困難であるし、戦争と同程度に戦争を表現することは困難であるし、また戦争が戦争文学と全く同一の形をとり得ないのは斬り切つてゐる。

※　※

ルマルク、バルビュッス、ドゥアメル、大岡昇平、チュレス、チュアメル、大岡昇平本型を成功したやうな、内容ある表現を書き連ねに尽すするのは無理な注文であらう。唯だ私がこゝにいひ深いのは、戦争書が文章の場合と方向を同じやうに、思想的文章と方向を示すべきだといふことである。

ところで、最初に提された問題は、現代戦の形式と技術でそのやうな戦争書をつくることが可能であるか何うかといふことであるが、これは十分可能性がある。その描

彼方法の如きはアカデミズム、印
象主義、レアリズム、フォーヴィ
ズムと関係なく、何れのテクニック
を用ひてもよい。テクニックは藝
術品の價値を決定する最後的なも
のではないからである。主要な問
題は、藝家が如何なる態度と藝
を以て複雑なこの困難な仕事を
征服するかといふ一點にかゝつて
ゐる。(完)

健康なる文化の創造へ

石井柏亭

現代の戦争を繪とする場合、日本畫は洋畫などよりも描きにくくはな
からうか、といふやうなことを屢々耳にするが、いづれかと云へば現實
的であるよりも裝飾的である日本畫の性質や、その材料、手法などを考
へると、かうした疑問もあながち所以のないことではないやうに思はれ
る。しかし高度に機械化した現代の戦争を繪とする困難さは常に日本畫
のみに限らない。私は軍人ではないのだから現代の戦争を繪とする困難
などを、とやかくいふ事は出來ないが、昨秋海軍關係で中支に行つた見聞
からいつても此の事は實感として痛感させられた。何せ、肉眼ではそれ
と判別することの出來ない敵をうつのが昨今の海戦である。遠距離間で
砲火を交へ、敵を粉碎するのが現代の戦争の姿だ。昔の戦争では概して
戦備や軍裝などが威嚇的であり、いはゞ綺羅びやかであつたに反して、
現在は攻防共に實質的合理的であり、成可く敵に目立たぬやう、武器軍
裝其他の萬般に亘つて偽裝的でさへある。また昔日のそれとは全然本質

たか〲鐵砲位のものであつたのだから、畢竟、人間と人間との肉體的
な集團闘争の場面の中に、英雄的なその戦争の姿を把握し得たであらう。
けれども、現代のやうに陸海空の立體戦となり、武器も多種多樣とな
つて、距離的にも戦闘が繞く可き廣さに亘つて爲されるといふ事になつ
ては、現代の戦争としての機械的な特質やその複雜さを、戦争といふも
のが持つ緊張逼迫せる姿で、一枚の蓋布、一枚の絹紙の上に表現するこ
とは甚だ難しいのである。このやうに現代の戦争は繪にしにくいので
あるが、戦争に於ける部分的なもの、例へば戦場に於ける軍隊生活、エ
兵隊の活動、行軍などゝ云つた風なものは、取材として必ずしも困難で
はなく、寧ろ最も美しく耀やかしく、感動的な人間性の高揚を發現した
立派な畫材として我々の前に與へられてゐるのである。さうした戦場生
活を取材するに富つては、洋畫などでは、そのなまく〲しい現實の有樣
のまゝに其の眞を傳へる事に別して不自由さはない。手法からいつても

家の心理と力強さによつて　壁畫の實際を充分に得ると云ふに足る。

タブローを爲すことが出來るのである。

だが、これを日本畫の場合として見ると、その手法や材料の上からの／自からなる拘束によつて、さうした戰爭での部分的な姿を描くことの／―戰場での軍隊生活などの―上にも多かれ少かれの不自由さは免れぬ／ものゝやうである。單に描くだけであるならば、どんな繪具や紙を以て／した處で勿論不可能ではあるまいが、現代の戰爭に於ての迸だ殺風景／な、また荒々しい現實感、なまゝしい雰圍氣、動的なものゝ狀態など／を表現することは恐らく岩繪具や絹紙などでは遣り難いのではあるまい／かと思ふ。勿論日本畫は在來とても、山水、花鳥、人物に止まらず、さ／まゞゝの現實的なもの、生活的なものをも描いて來た。が、甲冑姿など／は素材そのものとして見ても非常に裝飾的で、その點日本畫にはうつて／つけできさうである。處が現代の武者の姿は倭繪などに見るやうに、斯く華／麗ではない。

かやうに考へて見ると、日本畫家が現代の戰爭に取材して描くの／は場違ひであり、極言すれば戰爭などに手をふれぬ方がいゝと言ふこと／になるかもしれぬが、日本畫家の中でも吉岡、福田兩君のやうな從軍作／家があり、そのスケッチなどは相當にうまいものである。さりながら此／の兩君のスケッチを見ると、その手法などは殆ど洋畫的のメトードによつ／て居り、在來の日本畫的な一應の約束に拘泥することのない自由さで描／いてゐる。尤も兩君は洋畫をやつた人かも知れないが。

一體に世間では今以つて日本畫家は對象の如何、素材の何たるやを問

以て畫家に對してゐるが、これは一つの偏見と云ふべきであつて、日本畫であ／らうとも、洋畫の手法に據つて一向差支へのあるべき筈はない。前いつた吉岡、福田兩君／はその從軍スケッチに於て手法を洋畫的メトードでしたが、思ひ切つて／油彩などでやつて見てもよい筈である。

日本畫の繪具や紙などが戰爭などのやうななまゝしい現實的なもの／ゝ表現に當つて不自由さを感ずるならば、また其の對象や素材、描かん／と欲するものゝ表現に洋畫が適切であるならば、日本畫家であつても洋／畫を以て描くといふ事が當然容されて然るべきことに思はれる。

これは同じく洋畫家の場合にも言ひ得ること、そのモチーフが日本／畫の材料や手法に適する場合には日本畫を描いた處で何の不思議はな／い。大體に日本畫と洋畫の間に絕對の差別を設けることこそが根本の問／違ひである。日本畫も洋畫も共に繪畫であることに變りはない。如何に／立派な繪畫を創るかといふことが畫家としての根本的な第一條件であつ／て見れば、その探求と創造の前には、日本畫、洋畫の差別を越えての自／由な行方が最も自然であらう。若い日本畫家が往々洋畫擬ひの日本畫を／描いて徒らに洋畫模倣の批難を蒙るのも、右にいつたやうに、強つて日／本畫に固執して、表現せんとするものと、その手法との錯誤から自繩自／縛の結果に陷るからに外ならぬと思はれる。

却說、今尚事變は繼續するに至つてゐないが、國を擧げての戰ひであ

るからとて、必ずしも戦争そのものゝ光景を描かなければ、時代に相應せぬといふことにはならぬであらう。新しく興つて来る日本といふものの認識に則してのことであれば、花鳥であらうが、山水であらうが、何を描いても畫家としての責めは果し得る筈である。無暗に軍艷關係に取材しても漫然と描いたのでは何にもならぬし、又、徒らに悲愴な觸れ方をするのは、今次の戦争の眞義を謬ることになる。さういふ點からは、昨年の文展に出品された安田靫彦氏の「孫子勒姫兵」などは、どの方面から見ても極めて正統である。題材に於ては時代を穿ち、技術は傳統に則して且つ新しい。

今日何よりも要求しなければならぬのは、新しく興りつゝある日本といふものゝ眞實な把握であつて、美術にもそれは勢ひ精神的なものをもたらさずにはゐないであらう。從來までの日本は餘りにも西歐迎合に過ぎ、無差別な流行追随主義だつた。要するに輕佻な新しがりが、この國の一般的風潮だつたといつて差支へない。中でも思想界や藝術の方面ではさうした傾向が劇しく、美術などはさうした西歐追随の尤たるものと稱するも過言ならざるものがあつた。而もそれが直接西歐の勝れた作品そのものに接しての影響であるならば未だしものことだが、二三の外國雜誌に掲載された寫眞版からの無差別な形式模倣の多かつたこと、それがまた一つの流行を形作つてゐたことは爭はれぬ事實である。と言つて私は何も世界から孤立せよといふのではないが、廣くは文化的に、狹くは美術的な分野で、世界の、若しくは巴里畫壇の被支配者たる處から脱却して、日本の美術を築き上げることに質實な努力をもつてすべきであ

らうことをいひたい。

また、現在までの日本美術が極度のアナルシーをもつて外來移入に對峙せぬといふ一方で、甚だ獨善的に己れに閉ぢてゐる狀態は半ば滑稽でもある。日本畫、洋畫のいづれにしても、國内に於ての評價は先づいゝとして、これを世界にもち出して、世界の眞の識者がどう評價するか、つまりは日本繪畫の世界に於ける位置はどういふことになるか、かうした點に無關心に過ぎた。日本の美術を世界に認識せしむる機會が幾度となくあつても、日本では、さうした場合、西洋の皮相な見物に迎合するやうな繪畫のみを送つてゐる。西洋人の淺薄な固定概念となつてゐる處の「ふじやまとさくら」の範圍内で、安直に紅毛碧眼を娯しませる——といつた風な低俗さから一步も出やうとしない。これは美術家に對する苦言であるよりも半ば以上は、かゝる場合の賞路者に對するものではあるが、作家自身にしても常に、どんな場合にも、四つ角力の堂々とした態度で臨んで欲しいものである。

また、傳統を繼承するにしても、傳統の中心となるものゝ認識の不充分さを吟味する必要があらう。日本美術の傳統の中には、日本的なものゝ、はつきりしたものと、支那的なものゝ濃厚なものとがあり、さらに、隱遁的な色彩のものと、積極性に富んだものとがある。さうしたものゝ中から我々は積極的な、健康的なものを把握し繼承してゆかなければならない。文化の脆弱さから、眞の文化創造に向つて進むこと、これが與亞日本に於ての文化人の上に課せられた重大な責務であらうことが今こして有感される。(終)

美術と政治

——戦時下美術人の知性と情熱——

荒城季夫

文化の現象を今日ぐらい現實的に眺める必要のある時代は、未だ曾てなかつた。文化に對して如何に高遠な理想を述べやうとも、この例外的な世界の激動期にあつては、波濤のやうに迫つてくる現實の思想激流に盲目であつたならば、それは嚴格な意味に於ける文化論にはなり得ない。文化批判の方法と態度が、實證的理論の上に立つべきだといふことがわれ〳〵にとつて、最も重要な今日の第一課題である。

美術に於ける製作並に批評のレアリズムも亦そこに根據を持つのであつて、一片の觀念的抽象論や感傷的ヒューマニズムを以てしては、比較的自由な立場に置かれてゐる美術すら、到底その眞の姿を適確につかむことはできないであらう。こゝに時局の思想的重要性があるのであり、現代といふ異常時が文化の全面的な變革期であるといはれる理由がある。

しかるに、美術界の一隅には今なほ美術と思想を切り離して考へやうとする素朴單純な靈家や批評家が少からずゐるやうである。美術の評價がその藝術單純な靈家や自律性のうちに成さるべきものであることは素よ

り當然であるが、その故にそれが思想と無關係であるとはいへないのである。人間が思惟し思想する生物である限り、美意識を作品にまで異象化する藝術活動に於いても、多かれ少かれそこに思想が人つてくるのは餘りにも自明の理である。思想と藝術の結びつきを考へることが作品の純粋性を混濁せしめるかのやうに思ふのは、美術界にだけ通用するお芽出度い古風な藝術至上主義の觀念であらう。

戦時下に於ける思想のうち尤も重要視されるものは、國家の進むべき方向と運命を支配する政治思想である。そして、これが個性的な各人各様の獨立した思想でなくして、國家の理想と行動の下に統一されるところに純戦時體制の思想整備がある。現在は正にそのやうな時期にあるのであつて、何人と雖もこの顯然たる事實を否定するわけには行くまい。謂はゆる總力戰の段階に入つたこの國が「物」の動員と倶に「心」の動員、すなはち思想動員を行ひつゝあるのが、その故であり、それがラヂオや新聞雑誌等のヂャーナリズムにまでひろく及んでゐるのも亦そこに理由がある。このやうな思想の動員が・すでに美術

界の一角にも波及して陸軍美術協會の誕生を見、東朝主催の聖戰美術展覽會の計畫にまで發展したのである。これを以て單なる流行性の目的藝術を企圖するものであるかの如く思考するのは、藝術至上主義によつて反戰思想を狹猾に擬装する脆弱な美術人一部の惡癖である。

さういふ意味で、現代の戰爭美術は一種の思想美術であり、國家の最高理想を表徴すべき政治美術であるといひうる。近代戰が思想として又政治戰として性格づけられてゐる限り、戰爭美術がこのやうな方向をとるのは當然のことである。これを國策美術又はその他樣々の傾向美術と呼ぶ名稱の如きは何うでも可い。私はすでに東朝紙上で不滿足ながら戰爭美術の諸問題について愚見を述べて置いたから、こゝにそれを反復する必要はないと思ふのであるが、要するに、如何なる藝術もそれと政治思想との相關性を無視しては考へられないのである。現代が政治を除外して生活できない時代であると認識すること、こゝに現代インテリゲンチヤの時代認識と「知性」の問題があるのだと私は信ずるのである。

われ〳〵は政治家でないから、素より專門的な政治論を必要としない。しかしながら、一國の政治の支配下にある國民の常識として、せめて美術と政治が、無關係でないといふぐらいの初歩的知識は持ち度い。或る一部の美術人の如く、藝術の純粹性と至高性のみを強調して政治を無視することが、恰も人間の精神の條件ばかりを考へて生理的條件を忘れるのと同樣の結論になることを私は懼れる。

置いてゐる。しかも、それは唯だ單に知性によつてさう判斷されるのみならず、われ〳〵は精神文化の一端を荷負ふ國家の一成員として態勤的、積極的心理、すなはち國民感情の發露昂揚をすら身中に感じるのである。こゝに現代インテリゲンチヤは先に述べた知性と倶に、新たなる「情熱」を見出すのであつて（この場合知性と情熱は互に相反し矛盾する異質的なものではなくして、實は表裏を成す一つの調和體であり）、私の謂はゆる「戰時下美術人の知性と情熱」の問題がそこにあるのである。

かゝる知識人の知性と情熱の、當面の對象となるべき政治勤向が藝術化される場合、美術も亦、文學の場合と同じく新文化を創造する戰爭、銃後の活動、工場や農村における生活、大陸や南洋への進出などがテーマとして取上げられる。その名稱は戰爭美術、農民美術、拓植美術、海洋美術等何と名づけやうと題目の如きは問題でないが、これまで裸體や靜物や風俗や或は花鳥にのみ專念してゐた盡家達が事變に因んだ内容あるロマン性の諸テーマを選んで描揚することは、新しい作戰經驗を積むわけであり、國家に協力するモラルとしても必要である。美術家の知性と情熱が更に「道德」の問題にまで聯關性を持ち、戰時下特有の倫理性を示すところに重要な意義がある。テーマ美術といへば最初から不純なもの、卑俗なものと決めてかゝるのは、極めて卑屈な態度といはなければならない。

この場合重要な問題は、それがテーマ美術であるか否かにあるのではなくして、美術家自身の致發貧困に基く藝術性の喪失であり・未經驗か

あるが故にそれを拒否する理由は毫末もない。戦時美術といへば直ち
に俗美術と早合点するが如きは古びた解釈か、然らずんば、時局の思
想的・政治的重要性を辨へざるひどい認識不足の俗論である。

私はこの際非常時下の美術人が、作家たると批評家たるを問はず、こ
の種の重大な問題について考へ、論議し、そして作家はそれを製作に
移すだけの卒直性と淡白さを持つても可い筈だと思ふ。敢えて能力の
ない者に對してまで是非美術の國衆線に乘れなど、輕卒な提唱はしな
いが、別に大した根據もない癖に嫌なものに偶れる如く、時世から逃
避しやうとする卑快な態度に對して反省を促すだけのことである。と
同時に、私は又次のやうなことも一言つけ加へて置き度い。若し飽く
まで藝術至上主義に徹底して、自信ある製作態度と旺盛な藝術精神を
示す者があるとすれば、この志操鞏固な理想家に對しては、決して尊

国家の美術文化向上に立派な役割と使命を持つてゐるからである。唯
だうした格式ある作家が、絶無ではないにしても、美術の各分野に
現在極めて少いことを指摘せねばならぬ。

本来ならば私は前號の殘稿「近代美術批評の變遷」を書くべきであ
つたが（これは次號にゆづる）、非常が盛々緊張の度を加へ、比較的閑
職にあるわれ／＼としても他愛ない藝術論などばかり振りまはしてゐ
られないので、時評めいたこの一文を草することゝしたわけである。
精神文化の樞要な構成員たるインテリゲンチアが、かういふ問題頻を
被りして素通りするのは怯懦な態度だと考へたし、又それを論じる場
合、知性と情熱とその何れにも偏してはならないと考へた爲めに、聊
か卑見を逃べた次第である。

意義深き企て
人間的感激の寛貴主義

兒島喜久雄

聖戦美術展
……(1)……
洋画評

今次の聖戦は、誰でも知つてゐるところである。

平戦二周年記念の聖戦展は實に見応え殿堂である。

私にとつては陸海軍の依嘱を受けて毘々戦地に向つた美術家達がどんな戦争畫を描いたか、戦争のどういふところに作戦のどういふところを見るのが大いに興味しみだつた。殊に貢際死闘を體驗した軍人の作品も出品されるといふのだから非常に樂しみだつた。

◇……◇

戦争美術はどうしても慰實主義でなければ駄目である。戦争は現實生活の苦闘の中でも一番大規模な戦闘である。現代の文化を賭して國を擧げて相爭つて困るのだから、彼は技正義の敵なんだから相手に此方の正義を認めさせるまでは身命を賭つて戰鬪を續けるばかりである。之に伴ふ感激も勿論極度に

激的な感激である。それを表現するのに印象主義といふわけにも行かないし、超現實といふわけにも行かない。何處までも現實の相示し相を製作にも十分の力量を有つて居る。此も現示し相を處實に即してゐなければ駄目で、現實の相をも巧に挿手で懷らない。

◇……◇

第一室に追入つて作品を見逃した時、先づ痛感させられるのも其の描寫力の不足である。第一室には上海海軍戦隊部依戦の大作が十

ツサンが包まれて居なければ駄目だ。

但し茲に寫貴的描寫といつたのは無謌晋冩式の機械的感賞を指して居るのではない。人間的の感激に伴ふ強調を含んだ藝術的の寫貴の意味である。其描寫力が無ければいくら感激しても決していゝ戦争美術は出來ない。

大抵の作家は寫貴の清寡力翔ど無く、空間描寫も頗る相索であつた。恐らく之等の作品は堅の就作として昴日を知らで作られた作品は他日を知らして、正義は彼邪つて恐るべき事ではないか。

を認むべきである。正義は彼邪つて恐るべき事ではないか。

現貴的な感激である。それを表現するのに印象主義とも中村砒一、小熊恵平などと十人の作者の中には中村砒一、小熊恵平などとれもゝに輝ので壞らない。

細い光彙を描かれたものが一つも無いのは彼惑に輝ける爲に輝ので壞らない。彼に寫貴ともみる方が増しであるなどといふ輩を閙くのである。だから戦争美術の必然の條件は寫貴的な描寫力である。その描寫力が缺けて困る場合は戦當を處貴に示さなければ駄目で

は戦争美術の揷圖としては成功して居る方であらうが人物のデッサンが弱い。真黒になつて困るあの一圖の裡にもつと織りした感激なデ

長坂春雄君の『感激御前上題』は戦争美術の揷圖としては成功して

小磯良平の傑作

流石に達者な中村研一

兒島喜久雄

聖戦美術展
……（2）……
洋画評

脇田和君の『泉池演習前上陸』は構圖上失敗である。寫眞の方が余程よろしい。松井作の中景見たいに描寫も中途半端である。同井君の繪のやうな卍でやつて居るのは最も面白くない。人物が皆マネキン見たいで軍服を脱がせたら木彫や綿が出て來さうである。

江藤純平君の『蘇州河畔前進河戰』。前景の人物がもつと厚味があつて確りして居たら見られる繪になつたらうと思ふ。

南政善君の『勇躍進撃』は全く希薄で樹も戦車も人物も粗末過ぎる。板のやうな河も惡い。

小磯良平君の『南京中華門の戰關』は一頭地を出た傑作である。鐵兜の獅子達を連つて居て空間も可なりに表はされて居る。人物も相當に確りして居る。現在あれだけの寫實力を有つた青年畫家は余り多くは居ない。小磯君が繪を作らうといふ考へを捨てゝ正に正面に作因の寫現に熱中したならばもつといゝ繪が出來るに違ひない。

同井潤吉君の『新木橋の激戰』は去年の二科の突然の人物がへなへなと見える。现に厚味が無い爲に明眼なシルエツトとして浮び上つて居る若い人物がへなへなに見える。熱れ くらつて居る。人物の眼が側によつて居ない。人物の眼が側によつて居ない。人物の眼は全く奏行をもつて無いから遠面は全く奏行をもつて左側に寄せた方がいゝと思ふ。

中村研一君の『光輝門十字詔』は流石に達者な撿態を見せて居る。物量說を撿つて居る兵士の上半身をあんな黒線で括らずに深いマッスの撿態に止めたらよかつたらうと思ふ。右下の古寫はもつと確くなければなるまい。中央から先は空間の調係が十分現れて居ないので平べつたく見える。小磯君の作品と共に絵らしい一つである。

抱璉龍太郎君の『白壁の家の突戰』も惡さ迫つべらである。あの混合手前の兵士の二三名位は確り描けて居なければどうにもならない。それが最後の兵士などまで惡ないデッサンで丸で寝遊の人形見たいである。空間描寫が無い上に人物がへなへなでは仕方が無い。苟くも畫家の作品である以上單人の作品のやうに心持だけで見るわけには行かない。

足の爲に全體の雰圍氣がはつきり浮ばないのは残念である。中村君のもつと入念な戦争畫が見たい。

南井関右衛門君の『揚家宅進圖』は眺望の松井最高指揮官は眼圖を描いたものと違つて仕事としては一番楽な筈であるが出来榮としては一番楽な筈であるが出来栄は面白くない。あれなら本営に寫眞の方が余程よろしい。松井作の中景見たいに描寫も中途半端である。同井君の繪のやうな卍でやつて居るのは最も面白くない。人物が皆マネキン見たいで軍服を脱がせたら木彫や綿が出て來さうである。

味が足りないのも、無用の描悪が多いのも、傷がいつも冷いのも皆その一掃の匠案から來る。小磯君は書家としてヴィルテュオジチの大切なことも、又夫が何の爲に大切なのかも知り扱つて居ることであらう。捫摸して困る前衛の兵士達の顔面にはもつと興味があつていゝ。興味の足らない顔貌には左端の兵の銃が肩から浮いて居るではないか。鈴木誠二郎君の「南京攻略戦」評なし。

聖戦美術展
…(3)…
総評

傑出せる「突撃路」

出征・傷痍軍人に佳作多し

兒島喜久雄

彫刻は日名子實三君は凡作。いくら占領地を描いても凡作獣名作とはならぬ。第三室、彫刻は平生から繪畫に比して一層實力に乏しかつたのだから今次のやうな主題の取扱つては徐々其翹點を曝露する許りである。參加した人數も少いのは佳作は一つも無い。江川沼君の「征戦基地」などさまともな方であらう。大抵は乱暴な様式化をやるか余計な小細工で俗衆の興味に媚るやうなことばかりして困る。

◇……◇

第四室、此一室には腰島武さんの作品を中心に知名の童畫が集まつて居る。伊原宇三郎君は「戦闘」といふ小品一點で力作を見ないのは物足らない。腰島さんの「戦闘」といふ小品一點で力作を見ないのは物足らない。

◇……◇

らポツポツ散列されて居る、第三室に多く數列められて居る。第一室か第二室の彫塑は大體所謂時局物の下らぬ作品許りである。君の「進軍の歌」田村孝之介君の「行軍」山端省三君の小品が多数の興味を殺くものであらう。光也君の「野中忠」といふ妙な慶應の大作は駄作である。寺内萬治郎君の「翼中忠」は低俗であらう。高光一也君の「占領地建設の図」島理一郎君の「占領地建設の図」川の芝しく遊だよろしくない。川の「蘇州河激戦の歌」（未完成）

はいゝ繪になり相ではあるが彼様な多くの畫家が描いて困るやうな戦闘畫が澄いて本當の戦闘畫を見せて欲しかつた。無暗に戦闘畫ばかり多いのは噓々戦地へ行つた人達がこの展覧會で示すものとして考へると芳しくない。エスキスでもいゝから戦闘畫を見せて欲しかつた、戦闘畫と夫から横想された戦闘のエスキスを見せて呉れたら一層興味が深かつたらうと思はれる。

第五室は日本畫である。これは大部分申譯のやうな稚さばかりであつた。小早川秋聲君の「日本刀」など凶芳の武者繪に劣るとも勝らぬものであつた。橘本明春君の「江上雨來る」は流石に風格ありといふことも出來ようが兵士の色が鮮やかに過ぎて風景と調和しない。

◇……◇

第六室と第七室には出征の兵士と軍の病院に居る兵士勝君のスケッヂや影刻が陳列されて居る。風景と飽和しない。改

之に匹敵するやうな競爭畫は一つも無かつた。色々の意味に於て記念すべき今度の展覽會に取材した作が出るのは多分今秋のことであらう。朝日新聞の比感覽會は夫にいゝ刺戟を與へるに違ひない。

（終）

めて描かれたものよりもスケッチの中にいゝものが澤山あつた。有本久男君、畑勇雄君、喜多恵二君、横山信也君、高山良磨君、諸君と數へ上げては限りが無い程いゝスケッチが澤山あつた。こんなに熱心のある人が多いのかと思つて甚だ嬉しかつた。

詩的妻心は人間の最も高尚な心の動きの一つである。高級なる生活感情の發露である。即でも心に詩趣の余裕が與へられた時にはいつでも發動する。必ず人間としての教養に伴ふものなのである。作畫の中にも濱田慶一君の『台見比絵業山象失業』や山本光雄君の『四人の序後氏』其他澤山の佳作があつた。

就中◯海圭一君の『突藏巳』は傑出して居た。第一點の作品の中に置いて決して遜色ないものである。構圖も無理がないし、空間も相當に描寫されて居るし、人物も可なり確りして居る。同君の『恩者歓送』もいゝ。第八室以後には

戦争美術と身邊雑記

伊原宇三郎

聖戦美術展或は戦争と美術についてといふ、大下氏の御希望に添ひかも知れないが、未だ一つのエッセーを試みる程のものもないので、多少それに関係のある話を書き列べて責を塞ぎたい。

従来の藝術至上主義の立場から見れば、戦争は美術のテーマにはならぬといふ解釈も、又、永い美術の歴史を見て、戦争が美術の発達を促したる例よりは、その逆の方が多いといふ数學的な観方も、一応は成り立つかも知れない。

が、実際問題として、正しく時代の空気を呼吸して居る人間、つまり、自國の戦争を身近に感じて居る人間が、さういふ冷靜な客観的態度を持ち続けられるものか何うか。耽美主義全盛時代の様に、今も尚「藝術」といふものが、作者の生活や、その身邊以外の處に離れて在ると考へて良いか――といふことに私は疑問を持つてゐる。

それから又、戦争の美術に与へる影響を、単に戦争を題材として取扱つた作品の数だけを統計的に拾ひ上げて来て測量する方法についても疑問がある。これは皮相な観察であるにも拘らず、歴史の見方の上にも、現在我々の周囲にも、此誤謬が相当にある。が、私は、戦争を題材として描く描かぬは問題ではなくして、最も重要なのは、戦争が藝術又は藝術家に与へるもつと本質的な影響にあるのだと思ふ。

此間、戦地の宮田重雄君から来た手紙の中に「結局、戦争は畫になるらん」とあつた。これはよく解る。が、その後へ「畫になるといふなら議論してもいゝ」など冗談に書き添へてあつたが、戦争を描く、描かんあれば、それは議論にならんと私は思つて居る。

な國でさへ、藝術を健康、不健康で整理はしても、題材の統制迄やつてゐない。

先年ピカソは、これは多分に反戦的内容を盛つたものではあるが、愛する祖國の為に、あの尨大な戦争畫ゲルニカを完成した。最近ロンドンで、その為に作られたデッサンとエスキース六十七点の展覧會が開かれた。欧洲大戦の時、スゴンザツクやグロメールやディニ・モンは、夥しい戦争畫を描いた。ブルデルは傑れた多くの戦争彫刻を遺した。これ等の人々には、戦争は十分題材となり得たのである。

が、私はマチス、ブラック、ルオー、デスピオー、マイヨール等の戦争作を一つも見たことが無い。ドランに到つては、欧洲大戦勃発と同時に召集され、前線で、歩兵として、後に砲兵として、あの闘牛の様な体で、祖國に忠勇なる一兵士として唯々闘つた。が、戦時中も戦後も、彼は一枚の戦場スケッチすら描かなかつたと言ふ。それだから、戦争はこれ等の人々に何の影響も与へなかつたと観ることは出来ない。

最も極端な例としてのドランの場合、四年間の画筆の放棄にも拘らず、戦後、以前の彼とは全く見違へる許りの颯爽堂々たる大畫家としてフランス畫壇に乗り出して来た。戦前の友人の大部分は遙か後方に引離されてしまつた。その気魄、度胸、腹、これ等のものは、全部彼が砲煙彈雨の戦場から持つて歸つたものだと私は信じてゐる。欧洲大戦が、計り知る術を作らなかつた他の多くの傑れた作家にも、戦争美べからざる逞ましき力を賦与しなかつたと誰が言ひ得やう。私はさらいふ本質的な影響、感化が今事變の副産物として総ゆる藝術の上にあることを願つてゐる。

だが然し、これは理想論であつて私達は、さういふ藝術的神経の他に、又別な日本人としての血をも持つてゐる。『藝術に國境は無い。が、藝術家には祖國がある』ことを痛切に感じる。處が、私は此血を

少し許り沸かし過ぎて、思ひがけない失敗をした白状をしよう。

一昨年、事變の勃發當時、私は朝鮮の京城に居た。あの時の京城の混亂と興奮とは一寸内地では想像も出來ぬものであつた。何萬といふ兵が街に溢り、順々に戰線へ送られて行く。私は幾度かこれ等の兵士と一しよに、結局、内地と反對の方向へついて行かうかと思つたか知れなかつた。が、結局、九月から又私を東京に縛りつける公職が、遂に飛出す決心を與へなかつた。あの時の殘念さを今でも生々しく憶えて居る。

それから三、四ヶ月の間、新聞の報道と寫眞班の活躍は實に目醒ましいものであつたが、畫壇を見渡すと、それ迄に相當出かけて行つては居たが、私よりずつと自由な立場に在つて、何時でも飛出せさうな有力作家が存外沈默を守つて居る。そのうちに、大新聞のA社の編輯部で、「結局繪畫は寫眞に及ばず」と衆議一決、大部分の戰線スケッチが沒書になつてゐる、藝術の名譽の爲に殘念な事だと、同社の畫家K君から聞き、私も同感した。

たま〴〵其處へ、同社から隨筆を嬲めて來たので、自由で元氣な作家がもつと起つべきことゝ、傑れた、繪畫の力を説明する爲に、啓蒙的意味を含めて、歐洲大戰當時、ドイツが多數の暗殺隊を派遣したり、アメリカ參戰の最大動機を作つたと迄言はれるレメーカーの畫のことを曹いた。

處が運惡く、その原稿が記事の都合で、二ヶ月間も社で寢かされてしまつてゐる間に大分有力作家が從軍して、その人達が歸つた後に新聞に發表されたので、私の文の二つの内容がごつちやになつて、意外にも私が、今迄の從軍畫家全部を無力だと言つたことに誤解され、さういふ人達の集りの席上で大問題になつた相である。そして、實はつい最近が、またその事を深く含んでゐる人の居ることを聞いて私は唯々驚いて居るのであるが、事變當初の興奮狀態に在つたとは言へ、私は戰爭と藝術に對する正覺も摑めないで、唯馬鹿正直に撃を發したことが

考へ方が違つて來て居る。卽、其年の五月に、N、K兩氏の推輓によつて現地へ派遣されることが突然に決り、六月から四ヶ月餘、北支へ廻つて歸つた。此結果、私の「戰爭と美術」觀が相當變化した。

それは、結局私には眞の戰爭畫は描けぬといふ結論になつてしまつたのである。從軍畫家としては、私など相當危險な第一線近行つた者の一人であるが、それでも、今生きるか死ぬかといふ、つきつめた戰爭の實感と體驗を持つことが出來ない。いろ〳〵に想像は出來るが、記錄的な戰爭畫は、自發的には私には描けぬ。挿繪程度なら、見て來た樣な繪そら事をかいてゐるものゝ、本式には、經驗の無いものは何とも殘念であるが描けないことがはつきり解つてしまつた。だから、去年の文展作にしても、今度のものにしても、結局自分の觀た、實感のある、然し戰爭畫としてはつまらないものしか描けない。ゴヤやドラクロアや、ディニモンの扱つた樣な題材を、あの自由さで描くことは、今の日本では許されない。だから、戰爭を題材にする限り、私は一寸絶望のかたちである。

勿論、これは私だけの告白で、決して一般論ではない。

從軍で心境の變化を來した私は、歸國して又新らしい一つの問題にぶつかつた。其處には、藝術家の本分を忘れて、時流の線に添つたと稱する幾多の現象があつた。これは餘程注意しないと、國策の線に添つたと稱つただけのことになつてしまふどといふ、自分に對する戒めであつた。

此間見たある雜誌に、現地の一兵隊さんが「少しばかり戰場を覗いたからとつて、現地ものを書きなぐる心がさもしい」と林芙美子を罵んで居た。評判のいゝ此作家のものにして尙且つ斯ういふ見方が出來る。此一月中支で會つた繪をかく兵隊さんが、内地で描かれた勇ましい戰爭美術を、戰爭つてあんなものぢやありませんと、言つて居た。私には此上もない自戒の良い材料だと思つて居る。

こんな風に、二度の戰地行で反つて妙に消極的になつて居るのは、一寸

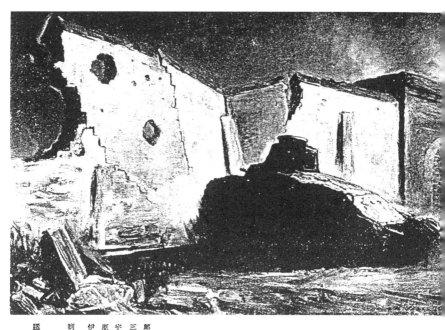

歴　到　伊　庶　宇　三　郎

には得られない。単な戦跡紹介ならうつかりすると寫眞と競争しなければならぬ。藝術的態度でゆつくり腰を据ゑて寫生するには、安全な大都會なら兎に角、前線的な土地ではいろ〳〵な支障があつて出來ない。何つちを覗つても結局中途半端である。

又、相當な畫家が出征して居ても、繪畫の場合は、火野葦平の様に、戦争し乍らペンをとるといふ様な簡單な譯には行かない。だから、傑れた戦争畫は、戦争の體驗畫家が凱旋して何年か後に描くであらうし、ドランの様な本質的な影響を期待するにしても、やはり何年かは待たなければなるない。

そんな氣持になつて居るところへ、今度の聖戦美術展開催の議が起り、私もその關係者の一人に選ばれた。戦時に於ける銃後の社會的事業としては立派な事なので、其成功を期待したが、内心、私自身が前述の様な心境だつたし、それに戦争畫となると、味や趣だけでなく、何としても確りした寫實力が必要になつて來るので、有力作家が何の程度迄参加してくれるかの見透しもつきかね、幾度か社の係りの人とも話したことであつたが、幸にも此不安は私だけのものであつたらしく、立派な展覽會が出來、社會的にも非常に反響があつて、萬事結構づくめであつた。

聊か餘事に亘るかも知れぬが、今度朝日新聞賞を獲得した新人高澤圭一君のことについて、現地で偶然識り合つた關係上、紹介を少し書きたい。今年の一月、中支へ行つたとき、上海の軍報導部で、支部長の金子少佐から、長坂君の後任として報導部の仕事をしてゐる此高澤君を紹介された。兵隊にしては白い顔をした、どちらかと言ふとひよろ〳〵した感じの一等兵であつたが、此初印象は非常に狂つて居た。其翌日、漢口へ先行した菊池寛氏と南京で落合ふことになつた為に浮いて來た二日間を、同行の松竹の野田氏と共に金子少佐の好意で、高澤君に案内して貰へることになつたが、大場鎭へ行つた時、「とん

な所だつたかな、無我夢中で戦争してたんで、此門だけしか憶えてま
せん」とか「アツ此橋は僕等の架けたヤツだ」等、實戰者でなければ
言へない言葉で私達を感動させた。其歸途、租界を廻つて見ようとい
ふ事になつたが「軍服で行くと命が危いから、一寸着替へて來ます」
と言つて報導部へ驅け込んだが、やがて、野田氏と私とがアツと魂消
けた位、シツクでスマートな姿で出て來た。

處が、租界へ入つて見て氣がついたのだが、丁度その日が選りに選
つて、一月廿八日の國恥記念日で、街中が物凄い青天白日旗で埋まつ
て居、フランス軍の戦車が辻々に頑張つて居て、雲南の兵隊が機關銃を
持ち出して居る。私達より、頻々たるテロを詳しく知つてゐる高澤君
の方が氣味惡がつて、「今日は街を歩くのはやめませう」と「競犬場」
へ入つて、隅つこで小さくなつて見たことであつた。

高澤君と私との關係は、たつたこれだけの事であつたが、軍報導部
のアトリエが、丁度私達の泊つてゐるアスター・ハウス・ホテルの六階
に在つて、高澤君は毎日私達の處でポスターや傳單を描いて居たので、一
日其アトリエを訪れ、其處で私は始めて高澤君の仕事を見た。完成し
たのは今度の「突撃路」百號と、塹壕戰をかいた五十號が一、今度の
「患者輸送」は牛成であつた。

日大藝術科の出身だといふが、腕も達者だし、素質もよく、それに、
かねぐ＼私の感じて居た、實戰者でなくては現せない戦争の空氣が充
分出て居るので、すつかり感心させられた。

文壇は火野葦平で始め多士済々で華やかであるに引きかへ、畫壇は寂
しいと人に言はれると、それが無理な注文で居ても、微力ではあるが、
やはり殘念でもあるので、出來ることなら、斯うい
ふ有爲の新人を、何とかして畫壇に送り出す紹介の勞を執りたいと思
つて居た。上海で藤田嗣治、山崎昇三氏等と親しくしたが、内地には
あまり畫家の知人は無いといふ。それで、去年の例もあるので、實は

なり、他の人が誰も知らないので問題にならなかつた。

其處へ今度の展覽會の計畫が起り、幸なことに審査員は三人迄無鑑
査出品者を推薦出來ることになつたので、早速高澤君の作品を取寄せ
ることを思ひ立つた。殊にあの三枚は軍の方へ納めるものなので、尚
更發表の機會を作るとが必要に思へた。もう其頃は、高澤君は報導部
から原隊へ歸り、南京の向ふの第一線へ送られて居たので、至急高澤
君に出品を勸めると同時に、軍報導部、陸軍美術協會、朝日新聞社へ
それぐ＼何とかして此作品を取寄せるとに盡力してくれと依頼した。

結局、部隊長の特別の厚意で高澤君が一週間上海への出張が許さ
れ、何でも朝の五時頃からぶつ通しに描いて牛成の百五十號を三、四
日で纏め上げ、朝日の支局が發送の勞をとつてくれて、漸く鑑別のす
んだ翌日會場に着いたことであつた。

其後、現地の出征兵士間からも募集することになつて、相當集まつ
たが、高澤君のものが一番光つて居て、すらぐ＼と名譽の賞を獲得し
た。今後引續いて斯ういふ傑れた眞の戰争畫が發表され〜ば、畫壇と
しても大いに氣が吐ける譯で、高澤君は必ずその期待に添ふ重要な一
人だと信じて居る。

此高澤君の藝術紹介に、私は單に中介の勞をとつた迄のことで、高
澤君發見の功勞者は金子少佐である。ある日金子少佐が各部隊を巡視
して居たとき、ふと、ある一兵隊の宿舍の壁に貼りつけてあるスケツ
チを發見して、これはなかぐ＼巧いと感心して、早速報導部へ引拔い
たのだ相である。以後、傳單、ポスター、「上海」の編輯報等を一手に引
受け、時には危險を冒して自ら傳單を、租界の百貨店の屋上等に撒き
に近行つたといふ。現在第一線で砲火の下に居るが、戰争も亦面白い
と、元氣な手紙を此間貰つた。

斯ういふ、隱れた異才が戰地の各方面に、或は意外に多く居るので
はなからうかとも思はれる。これから追々と紹介されて來ることであ

藝術に於けるモニュマンタリテの意義及びその日本的表現の特質

柳　亮

モニュマンタル藝術への意識の復活が、美術界の新らしい課題となりつつある。それらはまだ、現象的には、漠然たる志向として覘はれる程度のもので、そこには猶、多くの獨斷や、誤謬も認められないではないが、ともかく、注目すべき、また興味ある動向であると私は見て居る。

それらの動向が具體的にどのやうなかたちであらはれてゐるかは、この小論の取扱ふべき範圍外の事柄に屬するが、それは、藝術樣式の規模の上にも、また、思想內容の上にも齊しく感じられる徵候であり、日支事變を契機として盛り上りつつある國民的感情の一表現と見做さるべきものであるといふことだけは指適出來ると思ふのである。

いづれにしても、今日の歷史的環境のうちにあつて、今後それが具體的には、いかに限定されてゆくか、また、限定されなければならぬかといふことは、今日以後のわれわれに殘された問題であるが、そことに至る前提として、いはゆるモニュマンタル藝術の一般的意義と、その日本的特質とを、一應ここで明らかにして置くのも、無駄ではないからうと思ふのである。

第一に、藝術觀の相違に由來するところだと考へられる。

われわれの藝術觀では、藝術は人生を容れる容器であり、その內容は吾々自身の生活であると考へられてきた。したがつて藝術の主體はわれわれ自身であり、藝術は、われわれの生活の一部分として存在するといふのが、日本人の、傳統的、かつ一般的な藝術觀であらうと思ふ。

つまり、われわれに於いては、藝術は、藝術作品そのものとしてよりも、藝術する行作のうちに、より多くその本質があると觀ぜられてきたのである。いはゆる藝道の「道」の觀念はそれであり、したがつて、そこには「歷史」は無い譯である。

これに對して、西歐的な藝術觀では、藝術は、一個の獨立した世界であり、それ自身として充足した小宇宙（ミクロコスモス）であると考へられてきた。藝術を一つの獨立した世界と考へるといふことは、言ひかへれば、藝術を人間生活との對立關係に於いて考へるといふことであつて、そこに、藝術上の「歷史」を發生せしめた西歐的な藝術思想の立場がある。この立場に於いては、何よりもまづ、人間生活との乖離といふことが藝術の本質であると思惟せられる。すべてのエキゾチズムは、それが生活目的から完全に游離して存在するから鑑賞の對象たりうるのと同一心理的根據によつて、實際生活との距離や非現實性が、そこでは

きた。これはモニュマンタルな藝術に乏しいといふことを指摘したものに他ならない。西歐のそれに於いて見られるやうな、いはゆる輪奐の美を誇り、雄大と莊麗さを以て、凡庸な生活を威嚇するやうな藝術を、われわれは、あまり發達させなかつたことは事實である。それは、われわれの藝術觀では、藝術は人生を容れる容器であり、その內容

藝術性そのものとして許容せられ、或ひは價値づけられたのである。
モニユマンタル（Monumental）といふ言葉の意味には、二つの内
容がある。「記念的」といふ意味と、「超自然的」乃至「巨大」といふ意
味とが、そこでは同一概念として併存してゐるのである。これはしか
し別段不思議ではない。

「記念」とは、空間化せられた歴史である。われわれの流動的な時間
的發展をもつ現實生活とは對立的に、固定的な持續の一面をつくり上
げてゐる觀念的な象徵の世界がそれである。吾々の生活は、言ふまで
もなく、一個の行動形態であつて、その限りに於いては自然の一表現
に他ならぬものであるが、その、刻々に推移し、變化する現象の時間
的發展―連續―を、一個の獨立した空間に凝結せしめることが、いは
ゆる「記念」することであつて、あらゆる記念物は、その意味で、自
然の意志を克服して、歴史の象徵として存在する。

過去の歴史的遺産は、何らかの意味で、記念的性質をもつと言へる。
一個の缺け茶碗と雖も、その歴史的價値によつては、記念物たりうる
場合がある。しかしながら、それは、當初から歴史的な存在だつたの
ではなく、不凡な實用品として、言ひかへれば一個の消耗品として作
られたものが、何らかの契機によつて、或ひは、永い時間的經過の累
積によつて、自然に象徵化せられ、記念物化すのであつて、與へられ
る歴史と、創られる歴史の本質的な距りがそこにあることを混同して
はならないのである。

支那の長城や、ピラミツドのごときは、疑ひもなくモニユマンタル
な作物であると考へられる、しかし、それらのモニユマンタルな意味

に宏大さだけならば自然は更に宏大である、自然そのものでなくても、
單に人力によつて自然に何らかを附け加へるといふだけの意味なら、
地球の全表面にまたがる農耕地のごときは、その最大なるものでなけ
ればならない。

しかし、吾々は、農耕地を目して、いかにそれが宏大な作物である
としても、モニユマンタルとは言はない。農耕地がモニユマンタルた
り得ない理由は、そこに「歴史」がないからである。それは自然の延
長であり、また人間生活の一部であつて、生活との間に隔壁のないも
のである。すなはち、現實そのものであつて、歴史ではない。

長城や、ピラミツドがモニユマンタルである意味は、したがつてそ
れが、みづから歴史の創造者として存在するものだからである。もち
ろん、當初に於いては、それらも實用的な目的を有し、必ずしも現實
生活と無關係に作られたものでないとは言ふまでもないが、現實生
活の不斷の發展や、變化に對しては、恒久と持續の假設の上に立つも
ので、實用性の喪失とともに消滅する性質のものではない。つまり規
模の宏大さといふことが、その宏大なる故を以て、自然の意志と對立し、
みづから歴史を創造するのである。

歴史を創造するといふことは、そこから歴史が始まると言ふことと
他ならない。藝術上のモニユマンタリズムは、言ふまでもなく、後者
の立場に屬するものである。規模に於いても、內容に於いても、その
超凡性によつて、歴史を創造し、かつ、それ自身それを象徵するもの
でなければ、モニユマンタル藝術とは言ひ難い。

いはゆる輪奐の美を誇る神殿や、寺院や、宮殿等は、屢々モニユマ

れる。したがって、そこに内包せられる生活よりも、かかる建築自身のもつ外形の充足といふことがとくに重んぜられるのである。その結果、建築美、乃至建築藝術といふものが抽象せられて、建築の機能に對する様式の一面をつくり上げてゐるのである。

普に建築のみならずあらゆるモニュマンタル藝術に於いては、その様式は、それ自體が記念的乃至あらゆる象徴的意義をもつものだから、第一にくる條件は、それの完成乃至充足といふことでなければならない。かくしていはゆる輪奐の美が生れるのである。

その點前述のごとくわれわれの藝術觀が、モニュマンタル藝術の育成に有利な條件でないことは、あまりにも明らかである。樣式の完成、もしくは充足といふことは、われわれの藝術ではそれほど重要視されない。なぜならば、われわれの藝術觀に於いては、樣式よりも行動自體が第一であり、行動の態度と、態度の精神的内容にその主體があると信ぜられてゐるからである。

しかしながら、それとは別に、われわれは、藝術のモニュマンタリテに對して一つの志向をもつことを見落してはならない。社會的な環境に於いても、寺院や殿堂の造營は、規模の如何に不拘、いつの時代にも行はれてきたのであるし、また個人生活の上では「床の間」のやうな、獨自なかたちでそれがあらはれて居るのである。

就中、「床の間」の思想こそは、藝術のモニュマンタリテに對する、われわれの志向を語る、もつとも特色のある、また明白な事實でなければならないと私は思ふ。

神聖な場であつて、單に鑑賞の位置を決定するばかりでなく、家人の生活理想を、それみづから表現する一個のミクロコスモスとして存在するものである。そこにはあらゆるオフィシャリテ（公然性格）と、象徴的意義が附與せられ、實用生活とは、截然對立する嚴肅な中立性をさへ要求する。（アトリエ所載、拙稿モンヂアリズム日本美術史考五六、參照）

かやうに、「床の間」は、われわれの日常生活に對して、一段と高次の世界に位置するものであるが、かかる高次性が、建築的空間としても「床の間」自體の特質以上に、そこに置かれる藝術との相關々係の上に支持されてゐることは説明するまでもない。すなはち、そこに置かれる藝術は、われわれにとつては「イデア」の對象であり、われわれは、それを中心に一切の生活を規定し、秩序づけようとする目的を以て、そこに位置させるのである。

したがつて、かかる藝術は、われわれの生活に隷屬すべきものではなく、むしろそれ自身の純粹性に依存し、自律性及び合理性を保持するものでなければならないとせられる。言ひかへれば、小宇宙として（ミクロコスモス）の自己完成を本來の目的とする藝術でなければならないとせられるのである。同じ理由で、そこには理想的、典型的、かつ道德的傾向が要求せられる譯であり、かくして必然的に、それは藝術のモニュマンタリテを意識する結果に赴いてゐるのである。

モニュマンタリズムに對するわれ〳〵の志向は、以上によつて充分立證せられる筈であるが、しかも過去に於いて、われ〳〵は、具體的な藝術作品の上に、遂にこれを獨自のものとして發展せしめ得なかつた。

それについては、いろ〳〵な理由も、むろん考へられるが、モニュ
マンタリズムの本質が、現實生活との乖離をその立場とし、様式のス
ポンタネイテ（自己發生）について特に要求するところがなかつたと
いふ點で、とこで私は反省してみたい。

大陸様式である佛教伽藍を、そのま〻日本へ移植したのは、それ
が、われ〳〵にとつて唯一の理想的様式であると思惟せられた結果で
ある。同じ理由で、ナポレオンは、易々として凹凸の街頭へ羅馬の凱
旋門を模造し、東京の銀行建築は、そのフアツサードに、ギリシヤの
圓柱を鑒列せしめてゐるのである。

過去のあらゆるモニュマンタル様式史は、このやうに、それを決定
した個々の歴史的環境が、様式自身について、必ずしも郷土的個性を
強く主張してゐないことを語つてゐる。むしろ反對に、つねに、綜合
的、全體的、理想主義的、發展の方向を辿り、特定の時代には、特定
の地域を通じて、技術及び世界觀の共有が、それ〳〵優秀な民族を代
表して行はれたことを語つてゐるのである。したがつて、われ〳〵の
古典伽藍が、支那様式を踏襲してゐるといふことは、木來は、支那で
も日本でもなく、その當時に於ける世界様式の採用を意味するものに
他ならなかつたと言つてもよいであらう。

この點は、綿密に於いても彫刻に於いても同じことが言ひうるので
あつて、古來われ〳〵は、大陸との接觸ごとにその時代々々の、代表
的な文化様式と考へられるものを吸收してきた。われ〳〵の過去のモ
ニュマンタル様式が、つねに大陸様式の移植であるが、かやうにして
ゐることは周目の見る通りであるが、かやうにして、われ〳〵は、そ
の吸收したものを以て、そこに「歴史」を築いて來たのである。言ふ
までもなく、それらは、時代の「イデア」であり、「意志」でありまた
世界觀でもあつたからである。

する一つの反省として採られたことは言ふまでもない。
しかしながら、反面それは、流行心理の發生や、様式の一元化（合
理主義藝術）に對する危險な口實をもつくつたのである。言ひかへ
れば、モニュマンタリズムは、容易にアカデミズムへの移行を可能なら
しめたのである。

われ〳〵がモニュマンタル藝術に於いて、卓れた遺產に恵まれない
理由は、それらの多くが、單なるアカデミズムとしてうけ入れられた
結果であると見てよい。卽ち、われ〳〵は、それによつて世界觀を共
有したが、われ〳〵みづから世界觀を創造しはしなかつた。別な言葉
で言へば、「歴史」を共有したのに過ぎないのであつて、「歴史」を創
造したのではない。明治以前に於いては、支那の「歴史」を有ち、明
治以後には西歐の「歴史」を有つたに過ぎない。かくして、われ〳〵
は、モニュマンタリズムに對する志向のみを依然として有ち續けてゐ
るのである。

しかし飜つて考へれば、とのことは、われ〳〵が、大陸文化との接觸
の高潮期に於いては、つねに藝術のモニュマンタリテに對する意識を
新らたにしてきたといふ、別の事實のモニュマンタリテをも思ふのである。

實際、大陸思想の昂揚と、モニュマンタル藝術への意識とは、一木
の綱の上に繋る相互的な感情であつて、大陸文化との活潑な交流期に
は、つねにそれへの意識が甦り、それへの意識が甦るときは、つねに
われ〳〵は世界史の中に大陸の姿をもとめるのである。

擬して、時局下の今日、永い動搖と不安の時代を過ぎて、あらたにそ
れが再認識せられ出したといふことは、當然と言へば當然過ぎる事柄
ではあるが、時代の性格に省みて、頗る示唆的な現象だと思ふのであ
る。といふのは、大陸との關係に於いて、やうやく彼我の地位がその
立場を顚じて、「歴史」と世界觀とを創造し、かつ供與する役割が、わ
れ〳〵の側へ今やおちか〻らうとしてゐる今日のそれが動向だからで

歸還報告

宮田重雄

僅か一年ばかりの間であつたけれども、全く展覧會などと云ふものから隔絶した現地の生活は、珍らしかつた。東京にゐれば、特別に見たいと云ふ意慾が起る展覧會は、少數の作家の個展位のものであるが、現地に軍務に服してゐると、季節になると共に、東京で開かれる展覧會が、何か素晴らしいものへ想はれたりした。展覧會シーズンの行事がもはや惰性の如く、身に泌みてゐて、それが郷愁の形となつて、おそひかゝるのである。

友人や家人から、美術雜誌を送つてくれたり、誰それは出來がいゝとか、おほむねつまらんとか報告があると、それを繰り返して讀んだり、見たりして、暫くの間は愉しい思ひをするのである。

しかし私は幸運にも近くに石佛古寺のある、大同の兵俑にゐたので、美術に飢ゆる思ひをしたことはなかつた。石佛警備隊に滯在してゐたり、大同からもヒマある毎に通つたりして、此の素晴しい洞窟の佛たちのアルカイックな美しさに陶然とすることが出來た。之は全く東京にゐる友人の鑑家たちの羨怨に償する幸運であつて、東京の下らぬ展覧會をこがれたりすることは、甚だつまらぬエカキ根生みたいなものである。

私は晩秋と、新綠の頃と、二囘警備隊の厄介になつて、石佛と親んだ。最初から警備隊を持つて行くことを許可されてゐたので、石佛飾りの時も持つて行つたが、石佛寺の佛たちの美しさは、陶醉的であつて、之を描きたいなぞと云ふ慾望を感じなかつた。石の佛像、そのものが卓絶した美術品であつて見れば、それを

カンヴスの上に再現するなどと云ふことは愚の骨頂に思はれた。

それでも、折角の記念にしたい氣持もあり、第六窟の靑彩のある壁の小部分を寫生して見たりもしたが、毎日見て廻つてゐるうちに、惚れ込んだ佛が出來て來、

夕方、遊覽のバスが歸つてしまつた後で、獨りでゆつくり見て行きたい欲望で、ムズ〳〵するのである。「一些末品と雖も持ち去る者は射殺することあるべし」と云ふ警備隊の表札が嚴然としてゐて、ましてや軍務にある身を反省するのであつた。

下らぬスケッチや油彩より、見事に撮つた寫眞の方がどれだけいゝか知れないと考へて、目ぼしい佛像を選んで、色々な光線の條件のもとに寫すことを計畫した。幸ひに太學の後輩で、大同の滿鐵病院に務めてゐる杉田君と云ふ友人が、ライカの名人であるので、彼を引張り出して二人で寫して廻つた。冬は太陽が南の空を低く廻るので、洞窟の中の思ひがけないところまで、光線が入つたり、それ迄には暗くてよく觀賞出來なかつた彫刻が見事な全貌を示したりした。四季の光の變化の中に、石佛を見ることは、旅行者の出來ることではない。

そのうちに寫眞では物足りなくなつて、手頃な浮彫を石膏で型をとることを考へ出した。そして陸軍病院から整形に使ふギブスを貰つて、小さい動物や天女の型をとつて來た。今それを多治見の陶器試驗場で皿に燒かしてゐるのだが、まことに軍服でなければ出來ない事であつた。

戰爭に參加することだけでも、私にとつては得難い體驗であつたと思ふのに、大同石佛と云ふ景品がついてゐて、その上東京の生活よりも餘暇が多くて、彩管をとることが多かつた。軍服を着たら、かへつて平常よりも、畫を描くことが多いなどと云ふ皮肉な現象に感慨なきを得なかつた。

無事に歸つて來た私を迎へて「御苦勞樣」と云つたあとで「うめえことをしや

行秋や軍服ながら靈架を立つ。

東京へ歸つた翌日、軍服のまゝ挨拶に方々を廻つた其足で、聖戰美術展の最終日を見に行つて、甚だつまらぬ思ひをした。みんな空々しい饒舌事ばかりで、一として戰爭の實感を表現し得てゐるものはなかつた。こちらが戰地から歸つたばかりなので、そんなに思はれるのかと反省してみたが、そうではない。戰爭は畫になりぬのである。戰爭は文學のモチーフにはなつても繪畫のモチーフにはならぬと云ふ、私が以前から抱いてゐた考へは、自ら戰場にあつて、改めて實感したことだが、それが、此展覽會に見ても明白だと思つた。

繪畫がこう云ふ戰時に於て直接國家に寄與し得るのは、その功利性に於てのみである。

腕力のある畫家は、敢然として國家のために通俗戰爭畫を描いて、ポスターの役目を果せばいゝのである。

現に會場には、藝術作品として胸を打つてくるものは一つもなかつたが、慌しい觀衆は、その戰爭畫のテーマに感嘆してゐるかに眺められた。それでいゝのである。それが此種の展覽會の效用である。

百讀二百項の警布が、一つの戰爭俳句の持つてゐる藝術的迫力に遠く及ばないと云ふことは、旣にジャンルの撰擇の誤差に起因するのである。

これは特殊の展覽會であるからと思ひ、二科の開催が待たれたが、之又甚じく期待を裏切られて、私はガッカリした。

展覽會を戰地から想像してゐる分には樂しいものゝ一つであつたが、歸還してみれば、相變らずの仕來であつた。

私は再び、撮つて來た石佛の寫眞の整理でもして、あの美しい佛たちのアルカイックな微笑に溺れてゐた方が幸の樣である。

湖南岳州　中支從軍記ノ内

田中佐一郎

漢口から武昌に渡つて、兵站宿舍にゐる時、もう夜で、ろうそくの下でぼんやりしてゐる時、面會の人が來たといふ。「田中さんですか、原精一です」といふ、暗いところで顔ははつきりと見えなかつたが、見覺えのある顔だつた。一所に懐中電燈でまつくらな、武昌の街をあるいて、蛇山の下にある鋤柄兵站の池田支部へ行つた。そこに、池田重雄少佐の世話になつてゐて、蛇山の中腹になつてゐて、數十段の石の階段を上らなければならなかつたが見晴しのよいところで、清水登之氏もこゝに二十日間がんばつたそうだ。置ランプを中心に、池田少佐と原と酒井と、僕の同行の小合と談じた。

池田少佐は明日この兵站支部から南京特務機關の方へゆくといふので、新顔の僕と小合を交へた。送別會のやうなものになつた。「東京で諸君を招待する時は、このランプを使用する、戰地をしのんで御馳走を今日と同じですます、その時はその覺悟で集る事、酒もたくさんないぞ」

僕は岳州へ行きたいと思つたが、酒井氏は「岳州はつまらぬ」と云つた、原は「酒井氏がつまらぬといふからきつといゝ所だ、原氏によい所は君にはつまらぬ所だ」など云つて、夜も更けた、僕は中佐にもゐてゐる筆だから四分もらつて來るとよいと云つて、手紙をかいてもらつた。原に送つてもらつて宿舍に歸へつた。

原の部隊は蛇山につらなる長春觀(道敎)や寶通禪寺の丘陵の南の墓地を越へた湖のつらなる部落で、このこの衛兵所からは、南湖のはてのどこまでもひろい野や、寶通祥寺の古塔や丘陵の陵線に、青い瓦の龍宮のやうに見へる武漢大學が見えて、その前景は草を燒いた黑い點描の小丘の重りで、部隊の馬や車や舟が丘のかげにあつた。

こゝに一週間もゐる積りで、每日原や部隊の特務兵や將校や部隊長とクリークの水でお茶をたてたり、スケッチしたりしてゐると三日目に小合君が岳州へ行かうと呼びにに來た、小合も一所にこの部隊に二三日ゐる事に仕樣と思つてゐると、都合よくか、惡くか解らぬが部隊長を送つて來た自動車が武昌へ引返すといふので、なんだか決心した樣な氣になつて、皆に別れた、とうゝ岳州へ行くか、こんな豫感のせいか、出發して趙李橋で泊つて、翌日羊樓司の驛を離れて數キロの處で、列車は地雷にかゝり敵襲を喰つた。

從軍記道には迷よひ敵に逢ひ、なんてキングの川柳があるがほんとだ、「戰鬪一時間ほどで死者もなく、輕傷七人だつたが、はじめてほんとに北支にゐる弟の事を思つた。弟は鐵道隊にゐるので、弟がどんな苦勞してゐるかと。いつも平氣で便りをよんで居たが、いつもこんな事があるだらうと思つて、敵襲のあとの氣味惡るさといふのは、たとへやうがない。

湖南の山嶽の美くしさをその奇怪さを賞觀しつゝ輕列車で次の驛に着いたが、景色の美くしさに目をとられないで、他に集注するものがなかつたら、恐怖のとりこになつて、たまつたものでないと思ふ。軍人は銃をもつて、警備に集注してゐる。同乘した酒保商人は何を考へてゐたかと思ふ。

岳州で杉本部隊に泊つてゐる時兵隊二人の訪問をうけた、洞庭湖

の近くで畫をかいてゐる時、その友人が僕を見て、自分の隊にも畫家がゐると話したが、木原浪右衛門(越智)氏とBAN同人、山内清巳氏であつた。殆んど時間がなくて、繪なぞかけないと云つてゐたが、僕のスケッチや繪の具箱を見て、顔をくつつけて油の匂を嗅いだ。懐しい匂ひだと、僕は涙が出そうだつた。あり合せのものと思つたが何もない。却つて羨美を喰つてくれと出されたので困つた、一所にうどんでも喰ひたいと思つて誘つたがもう歸へる時間だと云つてそれも果さなかつた。まだ畫家が一人ゐるそうだが時間の都合がつかぬのでとう〳〵逢はない。名も知らない。

それから數日、岳州には二十日以上もゐたのだが、岳州の風景はすばらしい。冬で洞庭湖の岳陽樓の前の水は數條の川のやうになつてゐるが湖心の方は、どこまでもひろがつてゐて、島がかすんで見へ、岳州の塔から呂仙亭を見、そのうしろの重なる小山、又はこの街をめぐる丘陵の起伏、その高まつた所には保壘があり、感寧から蒲圻に出た方向に平地がひらけて、遠い山は薄い藍であり、右へつゞくに従って前へ重なつて、直線と角の山、思はぬ突起、低地は夏には湖となるのであらう擴がり、岳陽樓は、黄色の屋根瓦のいゝ曲線の三層樓、木米の作品に似た感じか、或は木米がこの明來の詩題をとり入れてゐるのか、屋根の上、杉本部隊長の案内で見た街のある寺の佛像と額にしてある墨繪。それに、佛像は金銅で日本の佛像によく似た傑作、畫は新らしいが非常にうまく、何人が描いたかと僧にきくと、「仙佛之畫」といふ。何時頃の人か、何といふかと重ねて問ふが「仙佛であるから凡人の我々は知らない」と話しにくい。

花鳥や仙人や魚などがかいてあるが、筆はかれてゐるし、磁味はあるし、たしかな素描をもつてゐるし、自分の知つてゐる支那近代畫

佛像は一尺たらぬ座像でガラスの箱に入れて厨子の中に安置してある。儒教大師であったか誰かであったかこゝへ來たといふやうだったが通譯も不十分筆談も思ふにまかせずにそのまゝになってしまった。佛教寺院は少なくて、道教の觀が多い。

皆、湖畔にいゝ建物をいゝ形でいゝ位置に、大低湖水からが正面になってゐる。

岳陽樓も呂仙亭も南嶽明も、その他にも岳州特有の建物をして湖に面してゐる。街は高地と低地とあって、街の中にいくつかの谷がある。屋根を俯觀する面白さ。屋並の變化、低地の街への石の階段など。志摩の波切村を思はす地形である。この街の屋根は美くしい曲線をもって居り、煉瓦の並びの線や、その装飾の彫刻が非常にいゝ。家の入口の兩側にある圓い石の浮彫りも武昌などの形式だけのものと違って、よく彫ってある。甕の大きいのが使用されてゐる。入り心地は桶風呂よりよい。水は湖畔からか、或は低地區の井戸からくまねばならぬので、こうした大きな甕が水溜めに使用されてゐるのであらう。

二十日程の内十五日以上雨だった。自動車で城陵磯迄ゆく道りで出たが車がもぐってどうにもならなくなった。砂地の上に殘骸を晒してゐる支那艦を見て歸った。軍艦の梯子の上に洋服簞笥が戸を開いて立ってゐた。艦の周りには色色の書物が散らかつてゐた。岳州を去る日も雨だった。岳陽樓下の水のひく度に何度も作り換られた棧橋からは街外れの古塔も霞んで見えなかった、岳陽樓も雨に煙ってゐた。いつも數百となく飛んで行く雁もゐなかった。木原氏や山内氏の部隊も昨日あたり移動した様だった。一昨日雨の日に朝市の樣に軒下に日用品を並べて私物検査が行はれてゐた。舟で長江を下る、又いつの日にこゝ迄來るであらうか、こゝにゐる部隊は新墻河の無住地帯を矩てゝ徹と對峙して長沙を睨んでゐる。

朝日賞を受けて

特輯随筆

戦争畫の問題

硲伊之助

戦

戦争の形式をヨーロッパに較べて見ると、パロ・デラ・フランチェスカやウッチェロのやうに記念碑の形式で仕組まれたとおもはれるものなどがある。その時代や風潮によつて戦争畫の出來る戀態は異なるであらう。

グロはナポレオンに從つてイタリヤに遠征して、問題に戦争を観照してゐポレオンの勝利の記念畫をつくつた。ゴヤはスペインの役、虐殺者ナポレオンへの反逆の記録畫である。ジャツセリオやドラクロアは純歴的な近東人のロマンチックな物語をアラビヤ風にうつしよに描いてゐる。アングルは當時何も戦爭畫を描いてはゐない。

歌爭畫を描かなかつたアングルもシヤルダン、コローも偉大な想家だし、戦爭畫を描いたグロやドラクロアも偉大だつた。現代フランス現代に戦爭畫の現れない理由として愼しまれてゐるが、日本の繪畫狂行の慾望とはよそ縁遠い立場にあると、あまりにも切實な近代の憧れを

身近に認識してゐることとそのために戦争から現れたがつてる慾望の衝動も考へられる。一部は當然的な畫の目的を諸認る点でつてゐる。はつきりした歌爭畫家の氣概を自覺してゐると考へられないこともない。この姿は一層國際問題になるところでせう。

しかし現代フランスに戦爭畫の出たいからといつて、日本に戦争畫があつて惡い理由にはならない。描きたい人は描くがいいのだ。描きたくない人は描かないまでだ。日本の戦爭畫の出現にも相當の理由がなければならないと思ふ。日本は歌爭畫を民族的な威儀と結びつけて考へてゐる。戦爭で必要なのは正しい戦爭畫家たちに戦爭畫の破綻としか考へてゐないといふ基本的な相貌にもよる。

何も私は描むやうな歌爭畫の問題者ではなかつた。自分の歌爭畫は記憶的な、又は戀念的なつもりはいない。唯、正しく現をつくる爲への以外のものはなかつた。だから私にせよ、そこにせまり來る切實な感じが出てゐたいとすれば、それは私の場合はたほどのこと、歌爭のもつ普遍的な内容でつつては

ならないので、私の氣概の不足といふ瞑観的な観照である。それは私の慾の慾的なすべて、のことにあてはまるものでのことで私の二枚の歌爭畫のみが戦繪ではない私しかしあくまで記憶しであるたいといふ記憶的に悲聞であゐすべての實任は

持つてゐるつもりだから、その姿は誰も同じしない様に丸腰ひける文部だ。歌爭畫が重なる親鸞狂みに捩らしめるいとにと、この種の講習の楽しも大切たことだと思ふ。

〔戦畫は愛諸された〔長尾〕〕

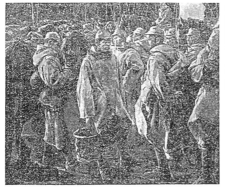

戰爭畫の問題

戦争畫の形式をヨーロッパに糺して見ると、バロン・グロやゴヤのやうに現實に體驗して制作された作品、ドラクロアの歴史畫の形式をとつて描かれたもの、ピエロ・デラ・フランチエスカやウツエロのやうに記念畫の形式で仕事されたと考へられるものなどがある。その時代や國柄によつて戦争畫の出來る状態も異なるであらう。

グロはナポレオンに從つてイタリヤに遠征して、實際に戦争を體驗してナポレオンの勝利の記念畫をつくつた、ゴヤはスペインの侵略者ナポレオン軍への反逆の記録畫である。シヤツセリオやドラクロアは妖艶的な近東人種のロマンチックな物語をアラビヤ馬といつしよに描いてゐる。アングルは當時何も戦争畫を描いてはゐない。

戦争畫を描かなかつたアングルもシヤルダン、コローも偉大な畫家だし、戦争畫を描いたグビツトもゴヤやドラクロアも偉大だつた。現代フランス畫壇に戦争畫の現れない理由として種々いはれてゐるが、日本の聖戦遂行の意義とはおよそ縁遠い立場にあること、あまりにも切實な近代戦の慘狀を身近に體驗してゐることやその為に戦争から離れたがつてゐる受身の氣持なども考へられるが、一應は傳統的な藝術の目的を確固と持つてゐる。はつきりした藝術家の意識を自覺してみると考へられないこともない。この畫は一應問題になるところであらう。

しかし現代フランスに戦争畫が出ないからといつて、日本に戦争畫があつて悪い理由にはならない。描きたい人は自然に描くであらうし、描きたくない人は描かないまでだ。日本の戦争畫の出現にも相當の理由がなければならないと思ふ。日本は戦争を民族的な發展と結びつけて考へてゐるし、歐洲では正反對に戦争がただちに歐洲自體の破滅としか考へてゐないといふ根本的な相異にもよる。

何も私は唯むやみな戦争畫の禮讃者ではなかつた。自分の戦争畫は記録的な、又は記念的なつもりはない。唯、正しく繪をつくる者へ以外のものはなかつた。だから結果として、そこにせまり來る切實な感じが出てゐないとすれば、それは私の場合はなほのこと、戦争のもつ記録的な切實感であつてはならないので、私の氣魄の不足といふ責任的な缺陥である。それは私の他の仕事すべてのことにあてはまるもので私の二枚の戦争畫のみの事柄ではない。しかしあくまで逆説的でありたいといふ細解性に忠實であるその實は持つてゐるつもりだから、その畫は決して同一しないやうにお願ひする次第だ。戦争畫が異なる報道性のみに終らしめないことと、この種の繪畫の最も大切なことだと思ふ。

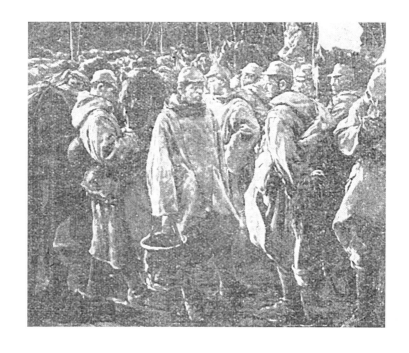

將來の課題

——永徳をめぐつて——

保田與重郎

日本の絵師の中から、最大の一人を選べと云はれるなら、今日の私はまづ永徳をあげたいのである。それは過去の大作家として、また將來のわれらの藝文的希望の星ともなる如き存在としてである。こゝで永徳に並べて、傳説的患心僧都を一寸云ひたいところだが、私は現在の狀態から、やはりこの桃人びとを考へる。

勿論永徳にあるひは元信を較べたり、雪舟その他大雅や玉堂などと比較したりすると問題はめんだうになる。たゞ同時代の俊才として、光悦や宗達又利休や丈山といつた型の人々を念頭にしてみることは必要だ。その上で私はまづ光悦を別にする。それは光悦の藝術家としてのえらさやその作品などを考へた上でない。それから次に利休及び丈山的人物も別にする。さて宗達と永徳を考へるわけである。

ところが私は將來の日本を思ひ繪師として考へるといふことをまづ前提とし、あるひは限界としたのである。それゆゑあれこれの考へ方のゆきさきのあとで、やはり繪師としては永徳を考へたい。日本の繪師として、といふことを私はかなり強調したい。今では私は色々の展覽會に迷惑を味ふことが多いので、近代風な藝術家としての誑工のことについ

る。しかし私はこの二人を各々一つの像として描くとき、絶對にその學問の方の態度をとらなかつた。私は此衆が傳承しつゝつくりあげた彼らの名で云はれるものの像をたゞそれだけを敬愛した。私は彼らの略歴については、學問の論をなさうとは考へぬ。又彼らの作として傳へられるものは、すべて傳説にたよつて、あへてその眞僞を別つことを思はない。これは私が史上の文人に對する態度でもあつた。私はたとへば西行といふ場合は、ある一の準備や心づもりとして傳説西行を別つとしても、歴史的民衆が西行として傳稱した民衆西行はそつくり保存したいと思ふ。後鳥羽院の御製として何かの形で傳へられた集については誤傳と思へるものもそつとしておきたいつもりである。現在の今日の考證も必らずしも正確であるまい。さうして私は考證によつて眞僞をわかつことに寒心してゐない。寒心する心持もない。そうして私は一個民間の文藝を考へたいのである。代々の人々が語りつたへ又信じあつて考へた心持を充分に尊重する側で、自分の文藝を考へたいのである。

しかしこれを云ふためには、私が平氣で云つてきた民衆といふものについて、かなり厳重な概念規定を必要とするだらう。實に近代の一切の破壊と建設を伴つた運動は、この民衆の概念規定を出發の身分證明としたのである。しかし民衆といふ概念が一應整理されたのちに、この語を使用することは、一面で輕卒な支持をもうけたことと考へる。さうしてこの輕卒な支持が、眞理探究を極めて奪め去つたことは、我らの親しく見聞したところである。さて私は民衆といふ概念で何を云ひたいか、さういふ概念規定を抽象的にするよりも、もつと多く語りたい具體のことがあつた。だから私は日本の文學(藝能)と民衆との關係の、一つの「大衆」の窮極にあるイメーヂを考へ、さういふ概念規定の仕事の代りに多く窮極の宮廷をのべたのである。私は好意的誤解を反對の側の人々よりうけるよりも、反つて眞向の反對を欲してゐる。

これは云はでものことである。私の云ひたいのは、日本の民衆の作つた永德、即ち傳永德を、傳山樂とくらべるといふやうな事實の輕過を云ひたいのである。これも學問の指圖に從つて、私が永德をたづねてゐたとしたら、かういふことはなかつたかとも思はれる。私は少年のころから傳永德傳山樂といつた形で繪を眺め繪をおぼえたのである。この近代の學問のないときの狀態から、入つていついといふことは、反つて私が後にありがたく思つたことだつた。見聞から

云へば傳永德はよくて、傳山榮はもう駄目である。この一言だけはやはりここで云つておく必要がある。

我々の藝術的敎養の多くは、まづ敎養とか近代的知識人を理論的抽象的につくり、その理論の必要から藝術を學んだやうなところが多い。つまり藝術の上でも、又敎養の上でも、又近代人の建設の上でも、歷史ある近代文明國とは逆のみちを通つたのだ。

卽ち結果として現れた近代的敎養人種の代りに、近代敎養の理論が先行し、そこでさういふものを作る方法論が賁觀された。もつともこの方法論は明治以降ずつと繼續された。

すべて文學の世界でも、近代文化をつくり近代文化人をつくるためにといふあのイデーからあまり脱却してゐない。又下からかけ上つて生活を樂しくするといふやうな作物は少いと思ふ。作者の日常生活に於ても、芥川、佐藤、谷崎、以後の作家を見れば、もう生活をたのしむといつた餘裕が文士にはないのだらうか、私は

さういふ美的關心がないと思ふ。

われらの歷史と環境を見ても、上方の生活や江戸町人の生活には、濃厚に生活を娛んでゐるやうな一種の美的藝術的生活があると思ふ。かういふ點では、現代では柳宗悅氏のやつてきた民藝運動など、むしろ一ばん强くその美學と藝術運動を、生活の中へもちこみ、しかもそのもちこみ方とその結果で、精神よりも生活を娛しませ豐かにしてゐるものと思ふのである。これは新俳句運動や新短歌運動以上であつた。一般藝術運動では、この點の影響は少ないと思はれる。

恐らくそれは文藝が日本の本有に下から入つて結合するまへに、日本を文明化する意識の依然としての上からの延長だつたからである。

我々の近代の美的敎養は、生れでたものといふよりも、結論からさかのぼつたものにすぎないのである。それは美的に不安定である。さうしてこの不安定さは充分に實證されたことだし、理論的にも合點されることである。文學の世界ではかういふことは考へられるし、又云ひうることである。恐らく繪畫の世界に於ても、一さう激しいものでないかと私には考へられるし、事實に於ても私などさう考へる一人である。卽ち文學志望者的感興や希望に結びついた、一つの近代文學史を作つて了つたのである。さらにこ

我々の新藝術一般が、生活に結びつく以上に、知識に結びついたのである。といふことは藝術は文壇のものであつたといふ意味である。

6

210

民衆の進歩向上を専らに考へた詩人藝術家が、彼の生成のみちでむしろ民衆と離れねばならなかつたところに、我ら

の文化の志向について反省すべきところがあらう。これは繪畫に於ても云へることでなからうか、單に私は鄭重すべき

洋畫家が日本畫に轉じるといつた例を云ふのではない。あの程度文學を愛好する氣持の中で成長した素人の少女や宿題

婦のかいたものが、文壇を驚倒させたり、一人の特殊兒の色彩感が、洋畫家を驚嘆させてゐるといふことは、そこに共

通したものがある筈である。そういふ事實によつて文壇や畫壇が檢討されることは、必らずしも必要なテーマとは私は

考へないが、話題になつたといふことは一層無視できない。

今のやうな時勢で、私は繪師がどんな情態に於てさへ樂しんで描ける繪を描いてくれることを希望してゐる。それは

藝術論を追つかけてみたり、藝術論を描かうとするやうな、あの政治主義をやめて、つゝましい生活の中でなりはひと

して自分自己を滿足せしめる繪師の生活をなしてくれることへの希望である。

もつと具體的に云ふなら、從軍畫家となる位なら、進んでペンキを以て迷彩をかきに行くか、何かするがよい、もう

歸つてからこの戰爭を象徴する繪などは描かうとせぬことだ。この戰爭を象徴する繪なら、一莖の草花をつみあげて描

くに如かないと私は思ふ。著名なある詩人が從軍詩人となつた話しあるが、彼が出發に臨んで一竿の釣竿を荷物の中に

おさめ、戰場となつた故郷の湖に、看視を犯してその糸を垂れてきた話である。さうして詩人はこれで年來の望を逹し

たと云つたとか、私はこの話をきゝ、彼にまことに日本の詩人らしい風懷の好ましさを味つた。この度の戰爭について

故老の云ふのに以前の日淸役にきかず、今はしきりにきく者の第一は姑娘なる語といふ。私は從軍作家の姑娘の話より

も、中秋の故都に釣糸を風にながしてゐた佳話を欣ぶ。歸つて戰場を描き、銃後士氣を鼓舞するなどいふことは、私に

は何かありがたいことと思はれる。

日本の繪師たちも、文士の如く、もうものを描きつゝ安心する壞を失つたのであらう。すでに古い日にも文壇はあ

り、藝術論の流れもあつただらう、しかしそれを描くことに天地のくづれ難いやうなよろこびをいだき、それで以て人

も己も安んじてゐられた如き、生活の中の美術は、今の世にないものであらうか。

長い人々の生活のおもりの如き世界に、己の美的生活を表現する代りに、批評家の語彙に適當な場所を與へるやうな

絵の方が好ばれるといふことも變な窮屈な話である。しかしさうしたことも何のゆるかといへば、故國の近代文化のもつた文明開化的性格と、今日の場合はいへるのである。しかし古い時代にもさういふ理論的桎梏となるためのやうな作

品が、文壇藝苑には多く存在したのである。

一等高級な顧客や畫商などいふものは、今日の日本の文明開化人の如き批評家だつたかもしれない。さてかういふことを嫌つて、私は近來柳里恭を敬慕してゐるのである。彼の唯美的生活の立派さを考へるのである。勿論私に顧みて他を云ふやうな云ひ方で柳里恭を愛するわけでない、久しい間忘れてゐた柳里恭を、最近になつて近しいものと思ひ出したといふことを、何が考へてくれる親切な人のために云つておかうと思ふ。

文明開化の方法論は日本人の考へた以上に、日本の維新政府の手本となつたドイツ人は熱意を以て考へたのである。近世の初め、すべての點で貧困だつたドイツでは、物のないところを精神で埋めた。しかし彼らは日本の精神總動員の如く、國民生活の水準の切り下けを計るために精神を勤員したのでなく、物の不足を精神でおぎないつゝ、たゞ精神だけでなりたつやうな方法論の大建築をうちたてた。即ち近代の偉觀となつた數々の思想のシステムと美學體系は、かゝる貧しいドイツのもつた民族への希望から生れたのである。しかしそのドイツの精神の哲學體系のもつ堂々と雄大な術的な偉大さに對應するものに何んな藝術品があらうか、あの美事な美の精神學的體系に對應するどんな造型があるか、ドイツの造型藝術は、むしろドイツの封建時代よりも一つも進まなかつた。ドイツは貧しい國である。さうして貧しい故にベルリンは一等倫理的な地味な都であり、ドイツが近代の世界に贈つた新建築は、如何にも己の貧しさをわきまへたやうな簡楚な美しさを示して充分だつた。

私らの考へ方は、すべて現實の消極面に眼をおほつてゐると世間ではいはれる。我々の浪曼主義はさういふ一つの陶醉狀態から發生するといはれてゐる。しかし、私は自己などといふ個人の情熱の陶醉状態から出發しなかつた。我々は詩人としては國民が示してゐる民族の積極面を歴史的に連絡する係りであらねばならぬのだ。今日、明日に始る日本民族の日に豊かさと光明をみだす可能性があるといふこと、及びさういふ可能性に國民が住んでゐるといふこと、さういふことは、つねに國民の生活の苦しさばかりに眼をそゝいでゐる人々も考へるだらう。苦しさのゆゑに、さういふ希望

ある。いづれ二つの勝敗は歴史と我らの民族の誓ひが決定することを、私は確信するからである。しかも私はそんな勝敗を問はない立場で、今日に臨むばかりだ。

さて、以上とりとめなくかいたことによつて、私が何故今日永徳を回想するか、といふことについての辯説は終るわけである。秀吉の御用作家としての永徳、桃山の心を傳へる傳永徳作品、これを邪物で示すなら、私が今日、藝術についての問題に對する意見は充分に云へるわけである。

私が日本の美的生活の決定者として、惠心僧都を云つたのはすでに以前のことである。宗達を考へたのもやはり數年まへである。永い歴史をもつ民族は必要な時に必ず必要な天才を生むものだ。佛教を日本の千年の美的生活として了ふやうな大事業は、有志八幡講來迎圖を描いたといはれ、又凰鳳堂が生きてゐた日のあの美觀を作る決定者となつた惠心の出現による。その學者としての惠心は又宋の學界に於てむしろ驚嘆されるやう哲人であつた。近世の宗達にしても彼の發案し組織した美觀が、その形として三百年餘の市井を生きてゐることが驚くべきことである。

だが私は永徳を云ふのは、さういふ意味とも別だつた。そのころまだ大學生であつた私は、ゴーリキーのロマンチツクな將來藝術についての希望を云つた演説をよみつゝ、傳永徳の智積院を考へてゐたのである。永徳とゴーリキーといふ對蹠に、人々は奇異と思ふだらうか。この間私は一つの詩人的生き方を云ひ、又私の今日への感慨を云ふために、四行とデュフイといふ二つの七百年を距る人を云つたが、あるひはそれは奇妙だつたかもしれない。

しかし私は日本の將來に對する希望、民族の來るべき發展の日を念頭にしつゝ、又その日の偉大で豐裕な藝術を考へつゝ、過去の永德を追想したいのである。永德は藝術として藝術のもつ限界など思はぬところで仕事をしてゐる。それは個人作家觀や技術論などすべてうちすてゝゐた。一切の教養的批評といつた過去のものの牽制など毛頭も考へてゐない。あゝいふ作品は藝術といつたあはれつぽいものでないか、もしくはこれこそ眞の藝術といふべき傍若無人の仕事である。彼にしか天の許さなかつた色彩とか、彼にだけ支へられた形態といつたものからは、彼の仕事と天分は少しも惠まれてゐない。山榮ならまだ何かを描かうとする氣持に露骨だが、永德はさうしたものなど初めより思はず、描かうとするところさへ見出されぬ。

9

213

しかもそれでゐて、これほどに人間性を無視しつゝ、生活の偉大さと共になつかしさを與へる作品があらうか。彼の作品の豐かな美しさ、絢爛としたおほらかさは、史上無比である。さうしてこの描かう とも、すべて一切を考へなかつた點に於て、私は一ばんになつかしい日本の繪師を映ふのである。

日本の藝術家はみなあはれつぽいところが身上であつた。彼らは文壇の中に住んで藝術論や純粹藝術論を描く 決して血も涙もない藝術自體は描かなかつた。山も河も人も描いたが、松山隱道の老士のためには、きつとたづねてる人のために道への思ひやりを誌してゐる。さうして私は後進國の若のびや、支配者の威味を意企して描かれたものの極北に出來上るあの血も涙もない藝術よりも、かういふ日本の藝術上のヒューマニズムではないもののあはれに似たものを欣ぶのである。

永徳の（かりに代表名詞として）描いたやうなものは、一つの文化としても、支配者や征服者がなごやかに被征服者被支配者と共に語られるものだと思ふ。世界の示威のモニュメンタル藝術の中で、私は永徳を好くのである。どんなに云つても藝術は何かの支配者のものである。又文化は支配であり、示威である。そこではイギリスのやうな形もフランスのやうな形も、又支那のやうなのもあり、ドイツの如き反撥もある。

その永徳のなつかしい風格は、元信などとは逃ふ所にある。光悦のくらしむきともちがふし、時代をずつととべば、大雅や玉堂などとは比較できない。これらの人を支持する近代風のヒューマニズムは、永徳の場合どんな支持ともならぬし、昔の雪舟をもつてきて較べても、雲壯に發見される藝術論的合點など永徳の作品では手がかりとならぬのである。

さうして永徳をもつてやさしい姿で獨歩してゐるものを考へるなら、そのものとそのものの藝術的なすがたやあらはれ方を一つにした意味で、私は日本の繪師としての永徳に、將來の課題を考へたい。しかし戀の爲の繪師的なるものであるとすれば、永徳を考へそれを踏み出る必要はないだらう。日本の繪が常に先進國の植民地風景をその藝術論で展開するものであるとすれば、永徳を考へそれを踏み出る必要はないだらう。

又日本の繪師が將來に於て單なる御用作家として滿足するなら、永徳のもつたやうな繪師としてのよろこびを描き生かす必要はないだらう。さらにこの二つ以上に必要なことは。もし日本の將來に懸かれる日に、日本の偉大な獨立時代（政治經濟と共に文化に於ての）の豐裕さを空想し又それを希望せぬ者も、今日永徳を考へても大して感動を深くせしむかも

戦争美術

向山峡路

美之國で私が一兵士として、從軍したのだ
から、戰爭美術と云ふテーマで何か書けと云
ふ。仲々むづかしい注文である。

支那事變も勃發以來最早四年の長きに渉る
が、その間に戰爭を主題とした彫刻なり繪畫
なりが、數限りなく發表されてゐる様だ。

しかしそれらは作者自身の體驗、若くは考
へてゐるもの丈けが表現されてゐる戰爭の或
る斷面であつて、それが戰爭美術としての完
全なものであると考へるのは早計である。

私の様に一兵士として從軍したものは、只
自分の行動した小さな範圍內の出來事丈けし
か持合せないし、畫家として從軍した者は、
職業意識からなるべく多くの場面を見、又多
く體驗しようとする爲めにかへつて皮相なも
のになり易い。

殊更にそれらしいものにでもしようとした
らそれはかへつて滑稽なものになつて了ふ。

私は敵と對峙してゐながら、戰爭と云ふもの
は大きなドラマであると考へた事があつた。

この考へ方は、戰爭に對する或る意味から
正しい見方ではないかと思つてゐる。

戰爭をテーマとした美術なり文學なりが、
今日非常にもてはやされてゐるのも、結局觀
客の多い故であるが、實際に砲煙の洗禮を受
けてゐる兵士（俳優）には何等の感激もなく
見過されて了ふものが多い。

私が濟南で警備に當つてゐた頃、內地の友
人から便りがあつて、火野氏の「麥と兵隊」
を讀んでとても感激して仕舞つた。是非君に
も讀ませたいと書かれてゐたので、早速買求
めて讀んで見た。なる程面白かつた。

次には「土と兵隊」が出た、又買求めて讀
み初めたが、前ほどの面白さがなくかへつて
火野と云ふ作者の全部が判かつて了つた様な
氣がして厭になつたのでとう／＼今以て讀み

一兵士として只自分の身の廻りの事にしか觸
れてゐないからである。

私は友人に返事を書いた。「麥と兵隊」も讀
んだし「土と兵隊」も讀みかけてゐるが、君
の推賞する程に感激出來ない事は殘念だ。僕
はあの文章よりも火野氏の努力に對して敬意
を表したい。內地で銃後を護つてゐる人々の
全部に讀ませて、兵隊の勞苦なり戰爭の斷面
なりを知らしめるのも意義のある事だ。と云
ふ様な事を書いて送つた。

私も徐州會戰の折、敵砲彈の爲めに砲側の
部下五名を一度に戰死させて仕舞つてゐるの
で（私はその時奇しくも生き殘つた）是非そ
の英靈を慰める爲めにも、その時の情景なり
心境を自分の仕事に依つて表現したいと、常
に心懸けてゐるが考へなれば考へるほどむづか
しいものになつて來て仲々まとまらないで困
つてゐる。その內にそうした出來事が、ほん
とうに消化されて來る時季がある様に思へる
ので氣永に待つ事にしよう。（一五・六・一六記）

（紹介）筆者は砲兵の分隊長として約二ヶ年從軍
昨年九月歸還せる勇士、現在第三部會會
員、日本美術學校講師。

佛蘭西藝術は何處へ行く

—今次の世界戰と今後の藝術の方向を語る座談會—

荒城季夫
江川和彦
宮本三郎
岡鹿之助

荒城　何時の世でも結局戰爭と云ふものは單なる破壞行爲ではなく、勝つた國の方が後で國威が高まつて來て文化が榮えると云ふことが歴史的に言へると思ふのでありますが、今度のヨーロッパに於ける戰爭——全世界に變革をうながす戰爭——は第一次世界大戰の結果よりも更に重大な意味を有つて居ると思ひます。無論第一次の歐洲大戰は第二次の前奏曲と見ることが出來ると思ひますけれども、今度の戰爭は單に地圖が變るとか、政治的な支配力が變るとか云ふやうな問題ばかりでなく、古い時代から全く新しい時代に變つて來る時代の轉換と云ふ非常に大きな思想

的意味を有つて居ると思ひます。フランスは半は片付いたやうな感じですがイギリスは今後どう云ふ立場に立つか、又アメリカは之れに參戰するかどうかと云ふことで多少現狀と變つて來るだらうと思ひます。しかし今の所は獨伊側が絶對に優勢であります。尤もこの間にどんな奇蹟が起つてどう情勢が急變するか豫測を許しませぬが、何れにしてもこの戰爭は一つの思想戰であつて後に來る世界の文化はこの片付き具合に依つて一大變化をすることは考へられます。さうした意味でこの戰爭は文化の根本的な改革を促し、美術の世界でも重大なる變化が起きることが

豫想されるのであります。そこで極く大雑把に言へばこの戰爭の歸結果は民族主義の興隆で、日本に輸入されて立派に成長して居る洋畫これを契機として民族的な特徴を有つて來るのではないかと考へられます。故にパリが陷落したことはフランスにとつて重大問題であると同時に藝術方面に於て世界全國に與へる影響も亦大きく、私の信ずる所ではフランス人にはドイツ人の有つて居ない天才があり、その點はヒットラー始めドイツ國民も十分認めて居ると思ひます。文化は戰爭と違つてドイツが勝つたからと言つてフランスを根本的に變革することはできないし、

風土、氣質、性格、心理等の違つて居るドイツ、フランスが完全に一致することはないでせう。さう云ふ意味でフランスがドイツの文化を發揚しなければならないと同じやうに、ドイツも亦藝術をフランスを中心とする文化活動に於てはフランスのものに大いに

してドイツ、フランス藝術征服に方向を異にしても仲良くして文化の爲に貢獻して欲しいと私は個人として希望して居ります。然し最後に問題となるのは、今後ドイツ的な思想がフランスの政治、學問、藝術に相當大きな變化を及ぼすのではないかと云ふことであります。

江川　單に戰爭と藝術との關係といふことは、既にこれまでにもいろいろいはれて來ましたが、今度のヨーロッパの戰爭でフランスが敗れたといふことは、吾々の據り所が失くなつたといふことよりも、今後の吾々の

藝術の方向を如何に求めるかを痛切に感じさせたものがあると思ひます。而してこれはまた今後の世界の藝術を如何なる方向に向けるかといふ問題を提出してゐると思ひます。この點から、今迄のフランスの藝術といふものを見直して、今後の問題を共に考へたいと思ふのです。その意味で、最近のフランスの蹉躓といふものを見て來られた方、またフランスに久しくをられてよくその邪情に通じてをられる方々のお話を伺つて、いろいろな方面からの今後の問題を檢討してみたいと思ふのです。單にフランスの藝術が何うなるかといふことよりも、これからの藝術が何う

岡　今度の職爭の結果フランスがドイツに征服された後、ドイツの出方如何に依つてフランスの動きが見られ——何に依つてフランスの動きが見られなるがといふことに、この戦争は、従來の職爭の場合とは全くちがった意味で密接な関係があると思ひます。むしろ今度の世界を擧げての職爭は、當然今度の世界を擧げての藝術界の一切のものを含む全世界の一切のものを改めずにはおかぬ職爭であることはいふまでもないのです。ですから、吾々は職爭と藝術との關係を抽象的に論ずる域を過ぎて次の問題——もう一歩現實に即した具體的な問題を考へる時にたちいたつてゐると思ふのです。

宮本　私が値かばかりの溜在の中で一番大きく感じたことは、現在のパリは第一次歐洲大職後に起った色々の藝術上の運動と云ふものが殆ど完成され、實を結んで夫々の方面に大家を出して頂上を極めたやうな状態であります。さう云ふ意味で新しい運動、遠つたもフランス側ではないがそんなものはもう出來ない所に迄來て居るのではありませぬか。現在のフランス藝術は既に夕暮に近づいたと云ふ感じが致します。假りに今度の職爭にフランス側が勝つてゐたとしても美術上には大きな革命が起るだらうと豫想されます。——尤もその多くはパリーにある外にドイツが非常に寛大な感懷、詰りヒットラーがフランス文化に對して敬意を表し職敗國の文化を守育てゝ行く雅量があるとすれば、フランスの藝術界に於ては尚一層ごゝで傳統に目を向けると思はれます。尚と云ふのは將軍でさへ敗職の原因はフランス傳統の變失だと言つて居ります向ふに居て何時も耳にタコが出來る程間かされて居ることは、傳統を登重するフランスの畫家達が傳統の中から止むに止まれず生れたものを拾ててしまつたのが現代だといふことです。それで今日のやうな變化の多い藝術が生れて來たのだらうと思ひます。若しヒットラーが寛大な感懷を取つたならば或は又これからフランス美術の中に伸びて行くものが、それも意外な方面に出て來るのではないかと想像致します。若しヒットラーが苛酷な條件を提示してフランス人を立つ能はざるやうな目に會はせた場合にも、尚且虐げられた石の下の草が出て來るやうに伸びて行くのではないかと思ひます。その場合に昔からの輝きを有つた傳統から今度は非常に究つぼい、たくましいものが出るのではありませぬか。シュールに迄至つたフランスの藝術が自分勝手の考へになるのかも知れませぬがこの危險は非常に多いやうに思ひます。

岡　ところでこの職爭の結果、ヒットラーがゐたともヘフランスに對し、藝術と云ふものがフランスの生活が動くやうにアメリカの方へ動く可能性があるのではないか、さうして或る藝術家たちはフランス人であつても藝術が渡る前に先づ渡つてしまふのではないかと想像することが出來るやうです。

宮本　さう云ふ場合一體ニューヨークに移り行くとして、今迄パリで傳統を通つてやつて來た美術家が土地を變へる爲にその人の仕事に變化が起るかどうかであります。又もう一つ……形を變へて新しいイズムになつて生れて新しい藝術が發展して行くかどうかと云ふ問題も起りますが、兎に角あゝ云ふ圖に於ては他の形式の藝術が、造型美術もあそこ迄行かうと判りませぬが——映畫等の方面では發展する力もありますが、美術の場合ではアメリカは駄目だらうと思ひます。殊にフランスの美術家が移住して相當の年數になつたものはその儘の仕事が一應續けられると思ひます。さう云ふ所からパリに再び世界の藝術が集まるやうになつて新しい時代が來ると云ふことも豫想されますが、その過は非常に問題だらうと思ひます。

岡　私が考へるのはアメリカが造型美術に依つて輝しい進歩を遂げるかどうかと云ふことでなく、一時的にでもフランスを制作の邦としてゐた藝術家達が渡つた場合には、そこに非常に大きな刺戟を與へその爲に起る現象に興味を以つて見たいのです——これはちよつと考へに難いやうですが、どんな影響を與へるかは興味があると思ひます。

江川　ドイツでは最近繪畫でも現在のドイツの建前に沿つたものでも、彫刻でも、藝術文化の強化といふことにはかなり積極的に力を注いでゐるやうですが——これは果してドイツ的なものがこれからフランスにドイツ的なものを要求するか何らか——これはちよつと考へに難いやうですが……

宮本　フランスが職爭に負けて三ヶ國

迄フランス國民が有つて居た世界人としての優越感、自信力を失つて藝術の方面に於ては非常に淋しいものになるのではありませんか。然しパリが昔からの藝術の中心地になるのではありませんか。然しパリが昔からの藝術の中心地であつて立派な雰圍氣を有つてのは勿論でありますが、ローマも昔はパリ以上であつた時代もある。それが種々の時代の變化を有つた時代に地中海で有つて居た勢力を大西洋岸に移してしまひ、それと同時にローマも美術の中心地ではなくなつたと云ふ點も考へられ、同じやうな意味でパリも美術の中心地ではなくなつて寂れて行くと云ふ場合も考へられます。そして、それに代つたドイツやイタリーの新興勢力が現在榮えて居るフランス美術の程度に達する迄可成りの年限は掛るとしても、進んで行くと云ふことも想像されます。

荒城 フランスが何れ程の經濟危機並に人間的損害を受けたか詳しいことは判りませんが、植民地も或程度割讓され經濟狀態が、一等國としての力を失つた第二流の國家に轉落した場合、そこから果して新しいものが生れるかどうか、蘊蓄の中心が必ずしもアメリカに行くと決定的には言へないにしても、昔の如くに美術の中心地としてパリが立つて行くかどう

ンス美術に限度を有つ者、我々間ります。ピカソにしてもシャガールにしてもあり、「國亡びて藝術あり」と云ふ感に打たれるであります。例へ最惡の事態に立至つてもフランス藝術はこのやうに永遠に燦然として残ると思ひます。ここに私は問題があると思ひます。さう云ふ意味で、パリの過去のものが亡びて行くと云ふ愛惜の情、美しいものが亡びて行くと云ふ一種のセンチメンタリズムの作用の起きるのは考へなければならないでせう。逆にフランスが再建して文化が起り新しい美術が出て來ると云ふことがあるとしても、それは戰敗に依つて相當弱つた形で勃興して來ると思ひます。在來の如きフランス藝術では絶對になく、ドイツの支配を受けると否とに拘らず矢張り印象主義以前の傳統に立返つて、そこから新しい潑剌たる生命力を獲得して來ると思ひます。先程宮本さんの話にあつたやうに行詰つて最高潮に達した、爛熟したフランス藝術からは新しいものは生れないと思ひます。印象主義以後のフランス美術は外國人の構成するもので、世界各國から日本人を始めとし、ボーランド人、ブルガリヤ人、ロシヤ人、アメリカ人等が巴里へ行つたのであります。少しも言ひ過ぎかも知れませんがさう云

岡 それは私の習ひたい所であつて實に同感であります。フォーヴ以後シュールにしてもアブストラクト・アートにしても今日云ふエコール・ド・パリにしても、その多くは外國人の美術だとも申せます。現在生氣のある仕事をして居る若い連中は外國人が主で、それが巴里にフランス人は一階自國の傳統に返れと叫んで居ります。あの國の云ふ美術エスプリ・フランセと云ふものは美術にあつてはどうしても自然の形から離れられないのではないか、シュール、アブストレー等は純粹の意味でフランスの美術とは申し難い。フランスの土に育つた他國の花と云へませう。一歩進んで考へますと先程のピカソにしてもシャガールにしても先程お話のフランスになに立派になつたのではびて居ると思ひか。若し假に自國に居つたなれ程の大きな仕事は出來なかつたらうと思ひます。それ程にフランスといふ國は美術を育てる傳統、社會があつたばかりでなく、質に大きな雅越がありました。外國人はパリの根據にして注目する作品を今日迄殆からず見せて呉れました。若し若い連中が今度フランスを見限つて他の國——例へばブラジルでも良いが——架に制作すると云ふ意味でも良いが——例へばブラジルでも他の國——架に制作する場合、その仕事をするフランス藝壇の人々は多く外國人でありませう。故にそこに生れる藝術は純粹の意味のフランス精神の籠つた仕事ではないかも知れませんが、フランスの藝術の上に培はれた新しい別の藝術が生れるのではないかとも思ひます。

江川 元來、フランスの民族性といふ方面から見ると、例へば文學者にしても哲學者にしても、その他音樂家、科學者、または政治家などについて見ても、他國民のさうした人たちに比べて、フランス的な特色を非常にハッキリもつてゐるやうに思はれます。

岡 非常に強いと思ひます。

江川　さういふ民族的な特色は、天才型のところにあるやうですが、少くとも私の考へでは、その天才型の特色が近代フランス美術にあつたか何うか――科學者や哲學者がフランス美術に見られるやうな、ズバ抜けた天才型のフランスの特色が美術の方面に見られるそれとは、何うも少し距りがあるやうに私には考へられるのです。これもフランスの近代美術が、先刻もお話のあつたやうに、エトランジエの藝術であつたために、そんな風に思はせるのかも知れませんが――いづれにしても、さうした型のフランスの民族性の非常にはつきりしたものが、フランスといふ國家がこんな狀態になつた結果、パリでなくとも、いづれの地に、如何なる機會に發揮されるだらうかといふことを考へてみることは、この際、かなり興味があると思ひます。その場合日本の人たちがフランス「民族」の藝術を何う見るかにも興味がありますが、それは

何物かが織り込まれて、地理的には舞臺になるかは別問題として思はれました。ドイツに就ても人に聞いた所に依ると、さう云ふものが現はれつつあつたと云ふことで、これまでのものとはかなり異つて何處かに現はれてゐるあたり、これに消費的なやうに傾倒して來たただけに、考へてみるものがありはしないかと思ふのです。とにかく科學者や哲學者のものに見られるフランスの民族性と美術方面に見られるそれとは、何うも少し距りがあるやうに

宮本　印象主義以後のフランス美術と云ふものは、個人主義藝術として非常に消費的な形を有つた、丁度フランスの商品のやうに――化粧品、贅澤品、流行品のやうに――世界に御客を有つて居ります。最近ではフランスの壺も殆どアメリカに買はれて居るさうですね。フランスには非常に不景氣な時代が來たやうでありますが、さう云ふ美術方面から習つても印象主義以後の美術の存在は或程度近行詰つて居たやうにも思ひます。それで今度の戰爭で負けたとすれば美術もあそこで一應打切られて、これから生れて來る美術は存在の仕方が變りはしないかと思ひます。ドイツの方は知りませぬけれども、去年の三月にイタリーへ旅行した所では繪に於ては我々がフランス美術を見なれた、古典を見た眼には救濟でありますが、彫刻に於ては非常に活潑で將來性があるやうに思ひます。

フランスの彫刻を學んだ日本の彫刻家にはそれは馴染まれないやうでありますが、フランスの彫刻の行き方とは全然根本的に違つたものがあるやうに思はれます。もつとも先天的の意味も含まれてゐるらしく、モニユメンタルな要素もあると思ひます。

荒城　私の采人考であるかも知れませんが、兎に角ヒットラーやムツソリーニが現在の英雄である以上職爭にさへ勝てば良いと云ふ風に考へては居らう、矢張り彼等の個人的感情から云へば、自分のやつた仕事が如何に立派に實を結んだかと云ふことが歷史に殘して欲しいと云ふ氣持も相當あると思ひます。と同時にさう云つた個人的な心持ばかりでなく、ムツソリーニにしてもヒットラーにしても夫に自分の民族の文化、民族の運命を擔つて居ると云ふ自信を有つて居る。そこが怖い所だと思ひます。不幸にして現在のフランスにはさう云ふ意味の偉人がない。今迄フランス藝術が世界一になり得たのは

から考へてフランスとは全然違つたとして――勿論それが全部ではないけれども――強調せられて來たからであると思ひます。然しそれは今や變りつつあり、イタリーやドイツの興へた教訓に依り、たとへ壓力は受けなくともイタリー、ドイツと全然同じではないが似たやうなフランス的なモニユメンタル藝術が生れでるのではないかと思ひます。若しさう云ふものが生れたければ結局フランスは矢張り腐敗國の藝術として過去を懐しむだけに止まるのではないかと云ふ心配があります。全體主義と云ふ言葉は兎に角として、さう云ふ意味でイタリーやドイツと違つた、フランス民族が團結した大様式の藝術が生れて欲しいと思ひます。そして美術に於ては過去に於て斯くの如き大天才を生み出して居るのですから決して不可能なことではなく、極く皮肉な言ひ方をすればイタリー、ドイツよりも一層見事な民族藝術が新たに生れて來るのではないかと云ふ豫見も有ちたいと思ひます。

宮本　私が居る間丁度職爭が始まる二三ヶ月前松尾氏に聞いたことですがベルマーコと云ふ市にビタリズムと云ふ迎動が起りつつあつて――集りに出席したさうでありますが――何回目かの集會の席上でヒットラーの

宮本　西洋のものと日本のものを比較した場合の大きな違ひは、西洋のものは勿論頭腦的にもハツキリして居りますが大きな性格があるのであります。日本のものは性格がない頭だけで動いて居る。何時も變つて居る。昨日の考へと今日の考へと遠ひ、頭腦を主體として無心な考になつてほしいといふのも、一口にいへば藝術家の態度として無心な精進がほしいといふことです。これは若い人たちと話す時に私はよくいふことなのですが、今の時代の人たちは西洋的な知識をあまりにも多く植ゑつ

江川　さういふ所が多分にあるのだと思ひます。ですから無心な考になつてほしいといふのも、無心といふことは何よりも先づ求めたいと思ふことは藝術家に於ても同様だと思ひますが、何らいふ藝術であつてほしいかといふ藝術、私は近來の繪畫藝術があまりにも頭腦的に走りすぎたと思ふのです。で、何よりも先づ求めたいと思ふことは無心の氣持になつてほしいことだと思ひます。無心の精進を先づしてほしいと思ふことです。

荒城　私は少し意見が違ひます。無心の心を打込んで無我に入ると云ふことを意図するのは相當警戒を要する

とでもありまして、日本は永遠不滅の発展して行かなければならぬのでありますから、當面の指導者達は理想に入つて居ると思ひます。話は遠ふが、實際を見ますと年齢の若い中堅作家の間にも附燭双でない日本人的な油絵が少しは出て居ると思ひます。それをむづかしく何所迄が日本的で何所迄が西洋的だと分析する必要もないし又出來ないと思ひます。

斯う云ふことは誰でもあつても一等國として發展する爲に打つて一丸とした火のやうな熱意を有ちたいと思ひます。同時に國民も喜んでそれに參加をしなければならぬのであります。政治は藝術と相竝つて大衆と政治の指導者が別になつてはなりませぬ。最近翼贊體制の新藝術運動が活澄になつて參りましたが、單なる政治運動としてでなく膝の下いインテリ階級迄を立上らせる爲に迫力ある新文化創造の理想を示さなければならぬと思ひます。

江川　さういふ時、繪畫藝術ばかりでなく、總ての造型藝術に於ても同様だと思ひますが、何らいふ藝術であつてほしいかといふことですが、私

——天才型を生かして行くべきが本當の今後の方向なのかも知れません。

荒城　フランスは今度の戰爭に負けたことに依つてドイツ、イタリーと述つた意味の文化理想を有つて來ると思ひます。フランスの政治の指導者的に走りすぎたと思ふのです。で、何よりも先づ求めたいと思ふことは無心の氣持になつてほしいことだと思ひます。

を守備すると云分に政治的方面かあるし、又國家的な考へもありはしないかと想像されます。無論一寸可笑しいやうにも思へますが、奔放な藝術といふものが美術の運動として現はれたら可成り面白くなると思つて居りますが、それは集會だけで實際運動に移らない中に爭ひになつたのであります。

岡　ビタリズムは美術批評家であつたマルセル・ソーヴアジュがもつと唱へに、やかましく言はないで樂に仕事をしようと言ひ出したやうに思ひますが、國民にそれがないのですね。が、文壇では餘り問題にされず藝壇でも問題にしようとした樣ですがその優立消えになつたやうに思ひます。

宮本　そのニュースを聞いたのは七月頃でありました。

岡　本當のフランス精神から大きな勵きを重視に植付けようとする思想は末だ見られなかつたやうに思ひますが、

江川　フランスの民族性には、先程も申しましたやうに、いろんな方面に天才型が民族性を特色づけてゐますが美術方面で、若しもドイツの努力型のものがフランス文化の上に流れ込んで來るとしたら、むしろ反撥的に、その天才型の民族性を一層發揮させるといふことが強調されてよい

けれてゐます。總ての知識は西洋的なものだといつてもよい位に西洋的知識によつて教育されてきてゐます。從つて西洋のものは受け入れやすい西洋の知的なものを弄びやすいといふことになるのです。處で、繪畫の場合、殊に洋畫の場合が、直ちにカンバスの上で藝術的なものが、かなり多いといふやうに考へてゐるのです。例へば哲學的なものとか──さういふ理窟を、抽象化した形態の組合せで示さうとする。それを繪畫の內容だと考へるのです。而して繪畫の──油繪の本質的なものの追求はお留守になつてゐるのです。油繪についての知識へ──さうして內容だ、內容だといふのです。これは內容ではなくて、たゞ頭腦的なものをカンバスの上で自分勝手に繪具で表現し得たと考へてゐるだけで、繪畫の內容になつてゐない場合がいくらもあるといふわけです。しかし、反面から考へると、藝家も、今日では、いろいろな文化面に對する知識をもつてゐなければならないのは當然な話です。しかしさういふ多くの知識

とするのが間違だと思ふのです。哲的なものだといつてもよい位に西洋的な理屈を何か一つ覺えた、と直ちに、その理屈をいろいろな形態の組合せで表現しようとする──そんなものが隨分少くないと思ひます。哲學や心理學又は科學の知識をもつと思ふのです。而して、肚に落ちるべきものは、それは非常に結構なことです。しかし、それは個人の人間を肥やす知識として、肚に落ちはへておくべきものです。さうして、一度制作に營むや無心な築持で一の物象若しくはイデーをテーマにした時、一切の雜念を捨てて繪畫に專念するこの無心な精進といふことを今の人にはもつと求めても求めすぎるといふことはないでせう。これまでに、あまりに頭腦的なものが氾濫しすぎたと思ふのです。それだけに、繪畫の根本の本質に突込んでかゝることだけに無心の精進を求めてよいと思ふのです。その無心な作家の知識の深さがおのづから滲み出て來る裏づけられるならばその時、初めてその人の生命として、生活として

りに頭腦的なものがその人の生命として、生活として藝術の深さを增すわけなのでせう。その時、油繪とはどんなものか、その本當のものをもつと考へ直すよい機會ぢやないかと思ひます。而して何々イズムとか何々的とかいふ藝術を作らうとするよりも、無心な築持で藝術を創るといふ、さういふ精神をしてほしいと思ひます。さういふ精進を今後の日本の

場合が少くありません。つまり、肉體の無い藝術をあまりにも作りすぎてゐるのです。西洋的のとか日本的だとかいふ前に、藝術の肉體づけといふことが考へられてよい時機だらうと思ふのです。而して、それには無心な築持でかゝつても、そこにおのづから實際の情勢は藝國體制を一層強化しなければならない時期に到達して居るのであります。そして藝術活動も亦さうならざるを得ない立場にあります。日本藝壇にも居るし批評家にも少くないのであります。これは絕對にいかぬと思ひます。

荒城　藝術的な問題を離れて新しい秩序だとか、藝國的な體制だとかが今迄は政治評論家にあまりにも文字として必要以上に弄ばれたのであります。所が今は文字に弄ばれた藝國體制が日本に於ても實際の情勢は藝國體制を一層強化しなければならない時期に到達して居るのであります。そして藝術活動も亦さうならざるを得ない立場にあります。日本藝壇が隨分分岐してゐる徒に洋藝壇にも居るのであります。

宮本　我々が繪を描き始めてから長い間ではなく、藝家と批評家の關係は十年單位のものであります。しかし、美術と批評家の關係は非常に淺い。敏感な美術家はあらゆる時代に姿を變へてその中へ入つて居ります。日本人に一貫して來て居る美術家はないと思ひます。さう云ふ點から買つてフランスの今迄の線は太く行き方は一本調子でありフランスであります。時代に動かされて迎合すること

それた……ン参考されたに大きく成長させたのではないかと思ひます。所がフランスでやつてことは直ぐ問題になる。若い人は直ぐ真似をしたり何かするのであります。日本に似をしたりするのであります。若い人は直ぐ真似をしたりするのであります。日本的な本當の日本の洋藝の問題はムツカシク誤解され易い點が多いと思ひます。それから又洋藝が成年齢に達すると日本藝、日本的の洋藝を有つて来るやうになるが、矢張りョーロッパ人のやうに重厚に掘下げて行かなければならぬのではないかと思ひます。日本人のものは現在高く評価され易いのではないか、現在高く評価されて居る洋藝家は背良い意味でも恐ろしい意味でも日本藝の影響を受けて居ると思ひます。だん／＼平面的になつて装飾的になつて床の間の藝術に近づいて居るとも考へられます。

岡　今まで日本の藝壇、若い人達がフランスの影響を受ける場合、余りに良い所ばかり――を探るに急ではなかつたでせうか。詰り刺身ばかりに目がくれてツマや褄味のあるのに目が付かなかつたかと云ふ傾向がありはしなかつたかと思ひます。向ふへ行つて感じたことであります、油繪の案外雰圍氣にひたり易い民族なので、いやつたらしさと云つたものを案外雰圍氣にひたり易い味などに走りやすいのではないでせうか。

宮本　兎に角ルーベンスとか、チントレットとかいやらしいやうなものの中に生活に馴れて来た人間の考へることは非常に濃厚だと思ひます。我我が小さい時から床の間に掛物や物のない所から容易に楽しんだのとは非常に違ひます。昔の繪、レムブラントにしても何んなに小さい繪にしても、中に有つて居る欲望を注込んでゐるのであります。日本の美術は反つてその逆で欲望が何もない所に良い藝術があると云ふ思想でありますが、我々はさう考へて居りますがヨーロッパ人は全然反對です。矢張りョーロッパ人はさう考へて居りますが、西洋へ長く行つて博物館の繪は感服しても尚くのは全喰付けません。どうしても日本にも油繪具を持つたら、ねちつこく行かなければならぬと思ひます。

やうにも考へられますが、一歩進んで考へますとそこに人間としての圖太さがあり、日本人にはこれが一番缺けて居ると思ひます。

江川　樂々と描けてもそこにガツチリした土臺と深いものとがあるのは、やはり長い歴史と傳統との然らしむるところでせう。日本人にはその安心して手輕るものを辛棒強く磨きあげることは出来ないのやうです。

岡　魚を描いても結局鮎を描くより鮎を描く方が面白いと云ふ考へになるでせう。だからアツサリした味などに走りやすいのではないでせうか。

江川　フランスの雰圍氣が良い藝術を生んだと云ふお話が先程ありましたが、そのフランスの雰圍氣といふものを簡單に説明して頂くとどういふことになるのでせうか。

岡　藝術的刺戟が充滿して居るのと、製作を自由にさせる社會があると云ふのでせう。日本へ踏つて来て非常に感じたのは掴り所がないことであります。そこで博物館へ行きました、そして迷つて居るやうに感じたのは掴り所がないことであります。

宮本　これが案外解つて居るやうで解つて居ない問題ではないかと思ひます。そして迷つて居るやうに感じたのは掴り所がないことであります。そして迷つて居るやうに感じたのは掴り所がないことでありますが、西洋へ長く行つて油繪を描いて居た者には西洋の模倣をして居たが、西洋へ長く行つて油繪を描いてたと人から言はれて苦しませんか、それで西洋の模倣だと人から言はれて苦しまなければならぬのだと思ひます。

荒城　率直に言へば藝家諸君は我々

至る西洋の名匠が一通り日本で見られる様にでもなれば何にも若い藝家が皮膚的な西洋の眞似をせずとも西むでせうし、かへつて、日本人としての仕事を生むべく反省の糧ともなりませう。

日本人は非常に優れた才能を有つて居ると思ひます。アメリカ人などは問題でありませぬ。

江川　それは非常に考へなければならぬむづかしい問題だと思ひます。少くとも、私の考へでは、繪藝の本質を十分に見直して而も日本の民族精神の確立に基いて、今後の方向を基礎づけることが出来るだけに問題で、而も複雑な問題があるだけに一口には云ひ切れませんが。

岡　が、日本の油繪藝家は今後どういふ精神で進んで行くべきかと云ふことであります。

江川　一つ御訊きしたいことがあります。

岡　向ふでは藝家は安心して楽しんで……藝術的の問題については、勿論そのかたがたと共にこれから考へなければならぬと思ひます。吾々は作家の具體的な問題についても、勿論そのかたがたと共にこれから考へなければならぬと思ひます。これは一口には云ひ切れませんが。

同様に解らずに悩んで居る譯であり
ます。作家は作品が欲しいと云ふ場合、我々
は斯う云ふ繪が欲しいと云ふ要求を
起す場合にその ハッキリした目標が
解らないのであります。作家の悩み
は我々批評家の悩みでもあり、少し
大きく言へば美術に參加する日本人
の全體の悩みでありこの儘放つて置
ける問題ではないから、作家も批評
家も總ての日本人が個別になつて、
この問題を最後迄追求して行くと云
ふ研究むと熱意を有つことが一番大
切だと思ひます。

宮本　ドイツやイタリーでは國家社會
が文化に要求して居るものは可成り
ハッキリして居ると思ひます。

江川　さういふ國家にあつては、國家
の政治的方向がハッキリして居りま
すからそれを取つて行けば良いので
ありますが、日本の場合ではまだ據
り所が無いのです。指導精神を確立
するといつても、吾々が直接にこの
問題を考へまた實行して行かねばな
らぬ狀態です。大綱が ハッキリすれ
ば美術文化の指導方針はおのづから
ハッキリする筈です。

荒城　結論的に言ひたいことは、今の
日本は好むと好まざるとに拘らず、今の
政治方向、政治思想をハッキリさ

が加はるとか云ふ意味でなく國民全
體が進んで力を盡さなければならぬ
時期が既に來て居ると思ひます。末
だハッキリ形に現れては居りません
が若し現れた場合には我々批評家も
國民の一人として國家の理想に就て
大きな聲で言ふべき時期であると思
ひます。

宮本　さう云ふ場合に我々は何を用意
したら良いのでせうか、役立つ用意
は略々解つて居るものですが。

江川　その用意すべきものは今の場合
非常に廣範圍に亘つて居り、また複
雑性をもつてゐる程度のことを
いふなら、もはや云はなくても解つ
てるやうなものです。然し要は藝術
乃至民族藝術の本質を摑むといふこ
とではないでせうか。

宮本　國家が國民の健康を非常に注意
して居りますが、國民もこれからは
先づ何を措いても健康な肉體を持た
なければならず、我々美術家も健全
な美術を必要とするのではないかと
思ひます。

江川　それも最も基本的な重要な問題
の一だと思ひます。

ぬが、少くとも作家並びに我々のや
れが今度の戰爭のもたらした大きな
意味だと思ひます。さうした意味で
の今後の民族藝術を發展せしめる―
―この問題を考へることが、この際
最も根本的な問題となるのではない
でせうか。そこには當然健全な要求
も必要だし、民族性の確立も必要だ
し、繪畫藝術の本質を摑むといふこ
とも必要だが要はもつと大きな、も
つと深い、藝術以前のところに基本
があるのではないでせうか。別言す
れば世界の新秩序の本質を摑むこと
――その上で藝術の本質を摑むこと
――さういふ勉強を本當にしなければ
ならない時代になつたのではないで
せうか。この今度の戰爭を契機として、フ
ランスの藝術はどんなことになると
しても、今後の各民族の藝術は、從
來のやうな依存的なものではなく、
新秩序を基礎にしての自立が求めら
れるのではないかと思ひます。

江川　私の方から言ふと、美術批評家
日本は日本の民族性――民族藝術を
確立すればそれでよかった。ところ
が最近にいたつては、世界全體をあ
げての新秩序が確立されようとして
ゐる。恐らくドイツはドイツ、フラ
ンスはフランスの民族性を發揚する
だけでは、今後にその民族性の確立
されて行くことは何うやら不可能に
なつて來たやうです。ヨーロッパに

江川　しかし、この問題は、吾々が今
云はなければならない問題とすれ
ば、常識で解る程度で片付けてはい
けないと思ひます。もつとハッキリ
しなければいけないと思ふのです。
そこに批評家の任務もあるでせう。
けれどもこの問題も前の問題と同樣
に依存づけるものが一口でいへるや
うな簡單なものではありません。大
衆の輪廓はいへても、一口で云ひつ
くせる言葉はまだ私には解りませ
ん。この問題はよく考へてみたいと
思つてゐるのです。

確立しなければならなくなつた。こ
の今後の民族藝術を發展せしめる―
―この問題を考へることが、この際
れが今度の戰爭のもたらした大きな
うな經驗のある者ならば、先づ常識
意味だと思ひます。

（昭和十五年六月二十六日・於銀座AI）

新體制下の美術を考へる

難波田龍起

世界は今や大變革の前夜である。我々は世紀の暗夜を照す一大光芒を見る。日本も亦新體制の下に國民の大同團結が結成されようとしてゐる。最早自由主義的世界觀は崩壊したのである。新體制政治運動は又新しき日本の文化の再建である。政治は生活であると言はれる。我々は今日政治を無視して我々美術家の生活も存續し得ないことを思はなければならない。美術品は贅澤品にあらずと斷定された。これは御同慶の至りであるが、美術品は七月七日發布の贅澤品禁止令から除外された

と雖も、我々美術家は自ら顧みて自肅内省し以て新しき東亞文化建設の線に協力すべきではなからうか。漠然と自力に賴つて自由な制作を恣にすることが依然許されてゐると思つたならば、又そうした作家があつたならば、時代への認識不足として責められなければならない。のみならず若しも美術品が單なる金持の装飾品であつたならば、それらの人々の見得を張る道具に過ぎなかつたならば、美術品が贅澤品視されても止むを得ない。寧ろそう見られることが妥當と言はなければならない。例へば千圓の装飾品を身に付けて街頭に出歩くことが贅澤で、千圓の装飾品を應接間に飾ることが贅澤でないとは言へない。果してこの矛盾が現實にないであらうか。人目に附かないならば如何に贅澤をしてもよいでは、何の七・七禁止

令と言ひたくなるではないか。高度の藝術精神の發露である美術品は何らか文化に寄與するものがあらうし、單に個人の所得物以上の内的價値を有するであらうが、今日萬金の價格を呼ぶところの美術品でも婦人の装飾具と何ら變らない價值しか持たない作品もあらうではないか。美術品は贅澤品にあらずと言ふからには、そこに一般國民を納得させる贅澤品以上の内的價値が存しなければならない。價格が決してその作品の價值ではないのだ。そのことがはつきり國民の頭に滲み込まなけ

何ら促進させることなき舊態依然の美術品が此際贅澤品視されても當然ではあるまいか。寧ろ我々は贅澤品視されることを欲するのである。新しき生命を持たないものは美術ではない。藝術ではない。單なる座敷の置物のやうな美術の骨董的な價値しかないのである。我々は今日個々の作品中心に美術を考へるより、一國の文化としての美術の運命を、又は文化建設者としての美術家の使命を考へなければならない。時代は大變革の前夜である。平和の時代ではない。

飜つて今日の現實の社會を考へて見ようではないか。何故に贅澤品禁止令が發布されなければならなかつたかである。今事變の擴大による國民の負擔は茫大なものである。又長期抗戰に備へる物資節約のために生活諸式の統制が強化され、今日見るやうな新體制運動にまで發展し、贅澤品禁止令に及び、贅澤品の製造販賣はこの十月七日を以て斷固嚴禁されるに至つた。そしてそれらの業者は食道を斷れて轉業の止むなきに至つた。或は又飲食店娯樂機關等の制限停止にも及び、デパートの商品、婦人の服裝、裝飾具等にも非常な制限が加へられるに至つた。寧ろこれは好ましいことである。最早華美なけば〳〵しい原色を用ひた着物、帶地は味に移行せざるを得ないからである。そしてやがては國民生活に一段と強化され、我々は男女の如何を問はず等しく二三種類の服を身に付けて、極めて質實剛健な生活樣式の單純化を計るに至るであらう。已に實行してゐる地方も現にある。

斯くの如き事態に於て美術家獨り安閑としてこれまでの制作を續けてゐられるであらうか。制作への情熱を持續出來るであらうか。且亦、後世に知己を求め後世に殘すために制作するといふ信念を持ち得る作家が果して今日ゐるであらうか。又そうしたドンキ・ホーテ的な天才主義的な考へ方も已に自由主義の考へ方ではあるまいか。勿論今日と言へども美術家は政府當局によつて保護され、民間の人々によつても守られ、非常に寛大に遇されてゐる。今秋は華々しく各在野展を包合した一大綜合美術祝展が政府主催によつて開催されようとしてゐるのである。未だ天才作家の登場する餘地もあらうし、天才の夢が終つたわけでもない。のみならずその制作販賣も統制されず自由で格別公正價格とか停止價格とか言つたものも決定されてゐないのである。それ故に作家や畫商の意のまゝに敢て差支へないのである。日本畫の異狀な値上りは一部大家の作品に限られてゐるにせよ、今日非常時局に不思議な現象ではある。もつとも軍需インフレ景氣に浴した成金達が遊興に費す金で萬金の新畫を購入し蒐集することは大變結構であつて、何らか間接的に文化に寄與するものがある。だがしかし死藏金のやうに徒らに美術作品が金持の倉庫に埋れて、一般國民の文化向上に稗益しないことは惜しみて餘りあ

21

ることである。これは一國の損失である。それ故に、新體制下の美術は、美術を個人から解放することでなければならない。

それには常設美術館の設置も考へられなければならない。若しくは又一名作品に費す萬金の金で若い美術家達の生活を幾分でも潤し、以て東亞の新しき文化建設の熱情に燃ゆる美術戰士を養成することが更に有意義ではあるまいか。しかしこのことは手前味噌になる恐れがあるので引込めるが、我々は個人によつて所有される美術品の制作が最早不可能になりつゝあることを考へなければならない。それは經濟的個人に依存することが甚しく困難になつたばかりではない。また我々は無名作家を引上げるやうな見識ある畫商を遂に見出せないばかりではない。我々の藝術的良心が許さなくなつたのである。我々は行商人のやうに友人知己の間を自己の藝術制作に沒頭することがいかに屈辱的であるか。その辛酸は嘗め盡した筈である。又時代は祖國の運命を考へずに自己の作品を持つて歴訪することがいかに屈辱的であるか。その辛酸は嘗め盡した筈である。又ば、快哉を叫ぶ作家がいかに多いであらうか想像に餘りある。國家はよろしく美術家を總動員して美術行政を強化すべきではなかつたらうか。功なり名遂げた老大家達によつて組織されてゐる帝國藝術院などあつてなきが如きで、今日非常時局に何ら積極的な存在の意義を見出せない。新體制の指導精神を以て新しく組織されるところの藝術企劃院の如きものが必要である。

そこで一切の綜合美術を司つてもらひ、企劃部、庶務部、技術部、或は輸出貿易部と言つたそれぞれの部署で、作家は適材適所によつて動けばよいのである。今日小經營の圖案社など全く成立たない。そうした圖案家も技術部で働いてもらつて、宣傳ポスターなど優秀なものを國家が率先して作成したならばよいではないか。又は多數の畫家によつて綜合的になされる壁畫等も國家の仕事として敢行されるならば文字通りモニユメンタルなものが制作されよう。彫刻家も亦企劃部から提出された經費で國家の紀念碑、忠靈塔、銅像などを作成したらよいではあるまいか。そうすれば、銅像の取り合ひをする醜態な泥仕合もしないで濟むのではないか。生活も安定する。我々作家は一個のサラリーマンに甘んじてもよいと思ふ。我々の表現意欲が充されるならばそれで滿足すべきだと思ふ。我々は何の名聲を求めよう。東亞の新しき文化の建設に何らか役立つならば、我々も亦産業戰士に劣らない精神力と體力を發揮するであらう。我々は一個人の趣味感情に支配されるべきではない。そんな時世ではない。認識せよ。現代日本の負はされた東亞新秩序の使命は重大である、これに失敗したら日本はどうなるか。國民の大同團結がより強化されなければその實現も不可能である。美術家も亦その例外ではない。野に遺賢なからしめ國民全部をして政治に交渉を持たせることが新體制であると有馬頼寧伯は東朝紙上で語つてゐた。それを思ふとき、前

た生活は統制以前の生活であつて、今後の我々の生活であつてはならない。捨てるべきは捨てなければならない。これからの美術家は恐らく技術家として社會から取扱はれ、技術家同様に登録し、政府の指令に從つて彩管を以て滅私奉公しなければならないのであらう。新體制の精神は私利を捨てゝ公益に就く精神であるとも言はれる。そして又、北滿の天地を開拓する産業戰士のやうに行動しなければならないのであらうし、近くは日支提携の文化的使命を果すために渡支した畫家達もあつた。それらの畫家達は自ら進んで政治に關與して或る程度まで實績を上げた筈である。だが、僕の考へるのはもつと緊密な當面の問題である。畫家の生活の問題である。その最も合理的な解決策として藝術

軍の依囑に依つて戰線に赴き記録戰畫を制作した畫家達は産業戰士と何ら異ならないであらうし、近くは日支提携の文化的

企劃院の設置とその美術行政の強化を考へたのである。

けれども尚考究しなければならぬ重要な問題が殘つてゐる。それは新體制下に於ける美術の指導精神の問題である。私利を捨てゝ公益に就くではあまりに簡單である。又その指導精神が少數の帝國藝術院の會員等によつて樹立されるやうでは甚しく心もとないのである。あまた美術家を納得させ抱合するところの普遍性ある指導精神でなければならない。洋樂を排撃して新日本音樂のみを取上げるやうな單純な偏狹なものであつてはならない。寧ろ積極的に美術家の政治に關與することが必要である。又美術家が政治機關に利用されるやうであつてはならない。確かにこれまでの美術家は社會から孤立し過ぎてゐたのである。個人の趣味性によつて左右されてゐた美術家の生活は過去のものである。今や全能力を擧げてその優秀な技術を以てでなく文化全體の上に行き涉ることこそ眞に望ましいのである。美術家の機能は社會から孤立し過ぎてゐたので東亞文化の建設に盡すべきである。そして我々は我々の美術制作をして金持階級の玩弄物たらしめず、正しく文化の線に沿はせたいがために、高き美術の指導精神を求めずにゐられないのである。

僕は與へられた課題によつて新體制下の美術に就いて考へたのであるが、いかなる形に於て美術統制が行はれるのか知らない。――しかし美術家の制作と生活を解決する一案として藝術企劃院の問題は考究されて然るべきだと思ふ。

（十五・八・十九・）

聖戦美術巡回展哈爾濱會場
右より向井潤吉氏、近藤光紀氏、左端は鶴田吾郎氏

同展奉天公會堂　會場の一部

向井潤吉氏本文參照

聖戰展滿洲行報告

向井　潤　吉

昨年、陸軍美術協會と朝日新聞社との共同主催で内地各地で開かれた「聖戰展」の中、約八十點を選んで大連、奉天、新京、哈爾濱に於いて再び巡回展をする事になり、鶴田吾郎君と私が委員の資格で四月の中旬、前後して渡滿約二ケ月間、各地を旅して來た。鹿爪らしい名の委員とは云へ實際は、何處も同じ人的資源不足のために、全くメガホンの代用品となり、又忠實な苦力ともなつて行動したのでこゝでは、繪を描く側としてよりもむしろ一事務員として正直に見た、展覽會の素朴な報告をしたいと思ふ。

作品の數は約八十點で大して多くはないがその面積の大きさは恐らく正に滿洲に於て空前絶後のもので、陸軍省貸下の二百號七枚は額椽のまゝ一つの箱に荷造りしたのを見た人は、箱の横に書いた、陸軍省情報部より關東軍情報部宛の文字を讀んで大砲か何かの軍用品と感違ひした位だつた。然しそうした關係

で税關その他は割合にうまく進捗したが、至る所で寄せ集めの苦力を指揮して運搬、陳列をしなければならなかつたので相當に氣骨ねが折れる思ひがした。又私達としては各地での後援がその團體名の大きさのまゝに依存して、期待したが、これは協會側の事務連絡がらしい名の委員とは云へ實際は、何處も同じ人的資源不足のために、全くメガホンの代用品となり、又忠實な苦力ともなつて行動したのでこゝでは、繪を描く側としてよりもむしろ一事務員として正直に見た、展覽會の素朴な報告をしたいと思ふ。

惡かつたのと、滿洲での他の一般展覽會と同一の過小評價から來た誤差と最後には、やはり人手の不足でその爲、背景の布の借入奔走、裝飾屋、看板屋等への交渉など思はぬ仕事が續々と殖えて來て汗だけは遺憾なく流して奮鬪した。

さて大連展は五月二日から六日迄、會場は第一を朝日小學校の雨天體操場を借受けて、大作を主として陳列し、第二を滿鐵厚生會館の二階に充てゝそこは現地風物的なものを中心とした。五日間とも快晴、概算約三萬人の入場者があり、小中女學生の團體觀覽者が雪崩れ込んで來ると、臨時雇ひの五人の監視員

會側のものは文字通り揉まれて了つて整理も何も出來なかつた。この大連展の第一日の朝早く東京より、會員瀨野覺藏君の逝去を打電して來たので早速に、作品の前に獎章をつけて略歷を附して弔意を表したが、無事終了した夜、協會代表の事務員が盲腸を病んで入院する小事件が起こつた。

奉天展は五月十五日から五日間、第一會場を市公會堂、第二會場を滿蒙百貨店の五階を使つて開催した。陳列方法は略大連と同じよ うにしたが、公會堂の方だけでも約二萬人近い入場者を得た。第一日に停電したので暗い會場内を蠟燭で照らして臨機の處置に出たが、モーニングを着て會場に立つて居ると、全るでお通夜のようで厭な氣がした。監視員さんが現はれて大いに能率を上げたので、新京迄手傳ひに來て貰つた。大連の病人の補充として東京から新手の事務員が飛行機で來たが、それも運悪く會の中ばで疑似ジフテリアで寢込んで了つたので、私達は展覽會の後始末をすると僅かに博物館と北陵附近まで、馬車を驅つただけですぐに新京へ行かなければならなかつた。

新京は五月二十八日から六月二日迄やはり第一會場を國防婦人會館、第二

二を寶山デパートに分けなければならなかつた。私達は新京を勿論滿洲文化のあらゆる中樞地と考へて、目貫きの廣場に宣傳塔を建て、會場の入口に緣口を設けて入場者の殺到を豫想したが、結果から言へば新京が一番惡い状態であつた。折惡しく滿人の大晦日と共に大行事であり節季である端午節に近い會期の爲に、官廳、會社方面に種々な經濟的な事情があつて忙しかつたのと、もう一つは聖戰展を分捕品とポスター位の展覽會と思違ひしてゐたやうな人が一部にあつたこと、更にもう一つは内地からの畫家の訪問を極度に敬遠し、恐怖するのが一般人の習慣になつてゐる等々指摘されるが、さて展いて見ると土地の新聞の冷淡さも又見逃がす事の出來ない原因であつた。會期中、滿日文化協會の肝入りで在住の古丁氏文士連、又新京美術協會の主催で歡迎座談會がそれぞれ催されたが、特に後者など單な儀禮的で新京と云ふ土地の持つ不思議な裏情が親へたにすぎなかつた。此處でも又一つの挿話的な一事件が持上がつた。それは繪葉書を運搬した洋車車夫が會場の前で心臟痲痺か何かで死んで了つたのが、その屍體が半日、棺に入れてから又半日そのまゝ晒らしてあつたのだが。場所が場所だけに餘りいゝ氣持がしなかつた。大連以來不吉な事ばかりだつたが、やつぱり新京でもそれが繰り返へされ運送責任

なつて了つた。

哈爾濱展は六月十一日から十六日迄相變らず會場難で困まつたが結局、第四軍管區體育館と云ふ、滿洲軍の雨天體操場を借用する事になつたが雨の日は雨漏りが烈しく、然もそれが安漆喰の壁を溶かしてはゐかへる始末に閉口した。そろそろと雨季に入つたらしく時々立が來るので空模樣を見定めては大作を下ろしたり、擔いだりしなければならなかつた。

大連から始めて北上するに從がつて入場者の數も漸減したし、又私達も都合に依つては哈爾濱展を中止してもいゝと言ふ腹で居たが、さて展いて見ると特務機關、新聞社、特に唯一の露字紙ハルピンスコエウレミアの努力でロシア人間に宣傳が行屆き、連日それ等の觀覽者で可成りの賑ひを呈した。哈鐵俱樂部にあるレービンの百五十號位の模寫を、彼等の唯一の大作として自慢してゐるだけに、そして傳統的に日本の文化を低いものと極め込んでゐるだけに、この展覽會は正に驚異的な反響を呼び、日參する者、レニングラードで四十年以前に見て以來の素晴らしい展覽會だ、と感激する老人、そして勞働者、驛者、運轉手などの、それぞれの批評し合ふ態度の丁寧さ、熱心さ、すべて私等の夢想すらしなかつた效果に逆にこちらが驚かされた位であつ

平常、藝術と名付けるものに肉體的と云つていゝほどの枯渇を感じてゐるロシア人にとつて、この展覽會の量と質は充分に彼等を壓能さしたのらしい。私は文化の力に依る交流の大きさを沁み沁みと感じ、案外目算外にしてゐたハルピン展での收穫で五十日近い苦勞を一度に洗ひ流したしたような思ひで、愉快に歸つて來る事が出來た。しかも此處でも又肋膜を再發して瘦込んだ一事務員を殘して。

×

以上のやうな始末で鶴田君と私はコマ鼠の如く、田舍廻わりのサーカスの番頭の如くたゞ走りまわる事にのみ追はれて、自分の仕事らしいものは何一つする寸暇もなかつたが、展覽會の性質と、内容上、賣約になつたものは僅かの點數であり、各後援團體から一萬圓餘の補助金がありながら、差引四千圓以上の赤字をお土産にした事は、これ又恐らく滿洲へ來た繪畫の展覽會としては、空前絶後、の成績だつたらうと思ふ。然し大連の小學校の校長の逃懷にあつた、こんな大きい油繪があるとは知りませんでした、レニングラードの一言は中々に意味の深いものがあつて、滿洲をいつまでも殖民地扱ひにて商ひにのみ出て行く畫人の切に反省してほしい所である。

×

×

×

歸還兵士の美術觀

論題	筆者
砲火を浴びたドラン	黒田喜三郎
大人の情熱をもて	石末勝雄
新しき發足	一友武義
次の時代に生きん	福島義夫
小乘的個我を放棄せよ	阪口俊
兵隊の考へ	今村

戦争といふノッピキならぬ厳粛なる事實は、人間を赤裸々なものに還元し、虚飾に満ちた安價な文化生活から容赦なく引きずり出し、そこに人間性本然の姿を抉出し、戦争は單なる暴戻なる破壊行爲に終始するものではなく、文化の根本的な改革を促し、何か方向づけられるべき一つのポイントを提出するものである事は議論の餘地は毛頭ない。

……これが叫び……の状態……と信じてゐる。

ドランは戦線に在る事實に四年、忍苦遂に在りて、驚くべき藝術上の啓示と度胸とを獲得し、戦後の黎明と共に巨匠ドランが颯爽と藝壇に名乘りをあげた。

讀者諸賢――誠にドラン蒐集に目を注ぐ時、そこに一九二〇年をポイントとして、何と素晴しいドランが登場した事か。一九二〇年――紀念すべきドラン戦後の再出發の日である。

今後如何なる方向に藝術が轉換するか測り知れないが、而して、ドランの信念と彼の藝術の偉大には微塵の狂もないものと固く信じてゐる。現在の日本が、生死を賭けた戦争の渦中に在るだけにドランの存在は興味ある問題として深く考へて見なくてはならぬ。

私は茲で砲火の洗禮を受けた一個の人間が、藝術本來の姿を把握し、藝術上の啓示と度胸と固い信念とを摑み得た巨匠ドランを考へてみたい。藝術と宗教とが併行するならば、戦争と宗教も併行する。軍隊教育は強力な信念教育であり且體験教育である。私は一年有餘一兵卒としての訓練を受けて來た。實質の世界をほんとに身を以て體験した。

實質の強烈な光と熱との前には虚偽はわけもなく崩れる。疑然として唱へられた虚偽は脆弱である。眞實に基礎づけられない運動は脆弱である。

これは今迄の新しいイズムを見ても、決して永續きしなかつた點を顧ても自ら理解され得るのである。

ドランが硝煙彈雨の裡に、戦前莫大なほど蓄へられてゐた多くの疑點に對し、立派に解決を求め生涯動くことのない確固たる信念を築ひ得た點、全く賞讃の他はないのである。ドランの言葉に、『問題は、オブゼを再現するに非ずしてオブゼの氣力を如何に現すかに在る』と云ふのがある。この

吾々が飢えた感情で戦地にある時には、時折慰

大人の情熱をもて

廻轉する轍が海綿のやうな視覺の中にあり、遲れまいとして兵も馬もその轍の中に喘ぐ、もう一歩も歩けぬと思つたのは四、五時間も前のこと。それからの行軍は痴呆のやうな感覺の中に、内地での羊羹の夢が、清水の流れが、次々に浮んで來るのである。こんな行軍の後に、宿舎にあてがはれた支那家屋の大休止のひとゝきに、疼くやうな製作慾が時として沸々と湧き上つてくるのである。こんな時、私は嘗て過ごしてきた薄っぺらな生活を想ひ、その中になされた藝家としての仕事を考へ、言はうやうなき腹立たしさを覺えたのである。

問袋に友人から送つてくる美術雑誌の中から現在なされてゐる畫壇の臭ひを嗅ぐ事が唯一の智識であり樂しみであつた。そしてその中に見出した畫壇の雰圍氣の中から私は常に失望に似たものを感じさせられた。それは戰場にあつた私があまりにも大きな現實の中に曝されてゐた事にもよるのだが畫壇の空疎な内容は我々の直面してゐる事實に比して隔世の感あるものであつた。

いま、第二次近衞整明の新體制政治の薫の高い中に私は歸還した。私は過去に於ける政治の智識に對して全く無智と言つて良い程である。私達が戰場で閉いた暴國一致だとか興亞邁進だとかのもろ〱の所謂醒明に兵士に力強い銃後の歩みを想像させ、眞に祖國に對する信頼に身を以て戰ひ續ける力を與へた。然し私が歸還後に目撃した事は、あらゆる分野に於て、個々の生活の中に根ざしてゐる因襲的な無自覺による上すべりな感じであつた。

畫壇には必然的に前衞運動の活潑を示してゐる事は欣ばしき事であるが、今だに商品の位置を固持し、固渇した觀念的存在をみるのである。然も之等の多くは社會的に尨大なる位置を占め、非文化的策動の下に、陋劣なる生存を續けてゐるのである。か〲る諸團體こそ速かに改廢すべきである。何が故に高價なるそれらの行動を消費し、徒食するか、時代は無爲なそれらの停止をなしへてゐるのである。現在尚も必要な事は個の意味の認識の上に立鉞を持つ事の肝さをなしへてゐるのである。ハンマーを持ち

ころで結局内面的な蒼簽にどうすることも出來るものではない。いくら空呼ばゝりに躍氣になつたところで實質の伴はぬ職人の行動であつてみれば無駄な事である。時代は既に觀念と、心橋へと、實際行動とを提撕してゐる、戰場にある兵隊の如く飽く事の無い情熱を以て畫家として、作品により行動すべきである。

文化的意義に於て藝術行動は明日の動きの爲に最も大きな意義を持つものである。

私が歸還兵として望みたいのは時代性の上に立つ大人の情熱である。一時代フォーブの全盛を示した我が畫壇には今だに此の退嬰的な思想を見うけるのである。繪具をチューブのまゝ畫面にた〱きつけたり、狹隘な自己の感情の中に閉ぢ籠り、荒削りに表現する事が最も純粹な情熱として讃へられたのは、もう過去のものとして誰しも經驗する畫家としての偉大な古典の中に見うける繊細な神經と藝術家としての偉大な仕事の中に脈うつ冷靜にして然も熾烈なる情熱こそ大人の情熱である。

此の世界的の轉換期にある現在、いかなる物質的缺乏をも豫期しなくてはならないだらう。然し、恬然としてそれに應じ藝術する大人の情熱をもたなければならない。そして時代は此の新しき美術家を要求してゐるのである。

新しき發足

新體制と云ふ事が叫ばれ、政治經濟外交その他庶政一般に轉換の機が至り、この言葉は既に流行

併し乍ら繪畫及び他の藝術の世界に於ては、その變換が内部よりの必然性によつて始めて生ずるもの丈に、「右へ做へ」式に直ちに新體制即應と云ふ事になるとは考へられない。とは云ふものゝ新しい世界觀、國際情勢、就中現在我が國が國運を踏まして遂行しつゝある聖戰、東亞新秩序建設、と云ふものが洋畫の世界に對しても、新たなるものへの轉換を要求して居るのは事實だ。

私は先年晴の召集を受け、一兵士として、大陸の山野に、砲煙を浴びて闘ひ、幸ひ羔なく、偉大な感激と偉い體驗を抱いて、今春、歸還した。戰する身には元より餘分な時間などもなく、スケッチ丈は、小休止の五分間、進撃直前の一ト時でも出來る丈止めるべく努めたが、本格的の制作は何一つしなかつた。その上この二年間は、祖國に於ける繪畫界の動向などゝ云ふ事にも、全然絶縁されて居つたので、歸還間もない私には、この與へられた題目に對して、一つの纏つた意見などゝ云ふものを書く資格もないかも知れないし。

第一、私の思考と云ふものが、まだ混亂してゐる。唯、戰爭はカンバスと繪具を與へて呉れなかつた代りに、思索の時間を與へてくれたので、折に觸れに亦考へた事共を書かして頂きたいと思ふ。勿論それは個々の斷片的な斷想ではあるけれども。

一つの民族は必らずその民族精神民族性格と云ふものを持つてゐる。一つの民族がある事を考

民族性格が最も昂揚せられた場合に於て、最も高所に到達して居るのである。して見ると、汎世界的なもの、即ち全民族に共通する思想と云ふものは、その民族の優秀さを発揮させるものでなく、その反對を考へられるのではないか。

話がどうも抽象的になつて了つたが、具體的に云ふと我々は日本精神を以つて、日本的表現法によつて、繪を描かねばならないと云ふ事である。但し日本精神と云ふものは、そんなに狭い意味で考へられてはならない。何も日本魂を以て描き、遠近法を使はず線描で表現せねばならないと云ふ意味では決してない。

我國の洋畫と云ものは、僅々一世紀足らずの内に、輸入され發達したもので、従つて外國的な繪畫觀及び表現法を用ひねばならないのは必然的でもあつたし、亦それは單純に排斥し去るべきものではない。併し、その追求が質にして急なるの餘り、無批判に陥り、無國籍的な嫌ありと云へなからうか。極端なシュールレアリズムは、内省的で、觀念的、否定的で、狭隘であつて、斷じて發展的でない。日本民族が、積極的で、創造的で、且つ肯定的でなくてはならない。

又繪畫技術と云ふものが、極度に追求され、發達した爲に、表現されるもの自身よりも、表現する事に重點が於かれ過ぎると云ふ樣になつてゐないだらうか。藝術は、人間精神、情熱、情緒の

藝術家が、狭い己れの貝殻の中に、みづからを閉込めてゐた態度も亦、改められなくてはならないし、繪描きは亦、改められなくてはならない。他の世界を彷彿すると云ふのは、勿論、本来を辨へぬ事ではあるけれども、藝術家は、藝術の世界を最も正しく生きねばならぬ。戰爭のある所には、其の國家の國民精神が強度に發揚するのであつて、藝術もそれに洩れない。國運の發展は、文化の發展を伴ふ。文化の發展こそ、我々に與へられた任務ではないか。

ロマン主義であつて、藝術は他のあらゆる世界に比べて、最も高く、最もロマン的なものである。但し、このロマン主義と云ふ語も、亦甚だ誤解を招き易い話であるが、私の考へるそれは、惡意を以て呼ばれて居る所謂ロマンチック、(めそ〜した感傷性、たわいのない架空的な氣樂な甘つたるさ)ではない。今や我ら人間精神の最も深奥な、最も強烈な、最も高貴な時々に、本質の中の本質に直入し、皮を剥ぎ去り、最も赤裸々に、力一杯に表現し、質の自己を高らかに昂揚せねばならない。質の自己は、而うして、己れ一人の内にあるのでなく、實に己れを含む所の日本民族の血液の中にある！

以上私はつい調子に乗つて、色々な事を云つたけれども、實の所、之れの事を考へに抜いて、遂に確固として動かすべからざる大信念に立ち到つたと云ふ譯でもありません。之は、私が現に考へ、悩んでゐる問題です。何時か、戰爭の大きな昂揚に溶着き、充分な思索と、充分な勉強の時を過した後、漸くにして、一つの心柄に行くべき途と云ふものが得られるだらうと考へて行きます。元より、之等の問題に就いて、答へられ亦之を解決せられたであらう先輩、同好諸氏の、御親切な、御指導御教正を得たく、敢て、一文を草した次第であります。

次の時代に生きん

私が軍隊に居た時の戰友は今、大陸で砲門を開いてゐるし、畏敬する部隊長は中支で三軍を指揮して居る。私達と同じ位の年齢の青年達は續々と銃をとつて戰地に渡つて行く時に畫家のモラルが正しく現代に生きると云ふ點にあつたならば、單なる時代におくれた趣味性や獨善的な一人よがりの繪は描いて居られない筈だ。

戰爭は其の後に來る國家の目的遂行の爲の一つの止むを得ぬ手段であり、將來の一つの成果としての現在に行はれてゐる戰爭であり、東亜の建設と云ふ未來を前提としての現在である。之とて、繪描きはポスターでも描く様に、時代が現實の此の世界的歴史の變り目の中に正しく生きると云ふ事は、未來を前提としての現在に生き、又同時に現在を乗り越へた未來に立つ

事である。

此の場合、畫家は現實の肯定面に戰時の諸々のものを描いて、國民の自覺を促すのも、宣傳的な意義や啓蒙的な意義に於いて、一つの生き方であり、良心であり、此れは直面してゐる現實に即應した一つで、形をとつて居るが、此の中には現實に次の建設が含まれてゐる。建設と云つても其れはモチーフの中に含まれる建設を直ちに言ふのではなく、新しい造型性や新しい繪畫内容の建設を云ふのであつて、未來を前提とした現在を描く、即ち現在を描く中に未來の文化面の一翼としての繪畫の建設が含まれなくてはならない。單なる現象としてしか意味をなさない事になる。新東亞の建設と云ふ目標に向つて日本の總てが行動してゐる時、畫家が其の職域に應じて指導する本當の意味は、建設の後に來る東洋文化の指導的位置の獲得に掛らなくてはならないのだと思ふ。支那事變を完結する行動に協力せんとする藝術の参加があると同時に終局の目的として完結した後に來る東亞文化建設の指導性を持つた日本文化を作る點に繪畫運動の指導性のポイントを置くべきであらう。

私達は從來の日本の地理的環境に立つて、東洋の文藝復興を望んでも其れは現實に即さない夢の如きものであつたが、時代の動きは夢を現實に變える環境を作りつつある。新しい東洋の指導者としての日本の文化が從來の島國的特殊な事情に生れた藝術とは異なつた藝術を持たなくてはならない事は誰しも考へる事である。同時に偉大なる國家的、

た事を知らねばならない。

未來の日本文化が東洋の日本、世界の日本としての發展した時に其れは飽迄も世界性の上に立脚した日本文化であり鎖國時代の大雅や蕪村を生んだ環境は一先づ終つて、新しい藝術を生む母胎が作られるのである。私達の現在、仕事をしてゐるも、其れは新しい母胎の生れる一時代以前に生きてゐると云ふ事に藝術的價値が含まれてゐなければならない。私達がもし藝術家としての生き方を確認し、次の時代の藝術の爲に價値づけられたとしたならば、次の時代の藝術の爲の拾石としての意義に生きなければならない。現在を過去の延長の上として見た存在價値とは、過去現在未來不可分の時間的關係の上に在つても、心構への點に於いては性質は相反するものである。

世界は其の發展に逆れて、次第にその文明を相接せしめ、科學の發達は地球上の國々の距離を短縮し、世界を一つの世界とした。嘗てのローマやギリシャの作つた世界は其れは歐州の一角の世界で、現代の世界とは異つた意味のものである。現在の世界は歐洲の動亂がただちに東洋にも直接影響する如く、何れの國も世界の連鎖から離れて孤立した状態に身を置くと云ふ事は出來ない。故に今日云ふ處の民族と云ふ事は地方的な在り方ではなく世界の民族と云ふ意味でなければならぬ。

私達は美術の分野に於いて歐州の傳統から色々の學ぶべきものを得て來てゐるが、而し、西洋文化の世界性の中には根柢として私達とは相容れない物も亦多く在る。

一國の文化は傳統を持つ民族的根柢なくして健

行くべき道を今度の歐洲大戰は私達に教へて呉れた。

美術に於いても歐洲より學ぶべきものは學び、私達の祖先の殘して呉れた偉大な傳統を幹として、次の時代の美術の創造に今こそかからなくてはならない。西洋美術の行き方として、日本の油繪は現在までは唯一の行き方として、日本の油繪はそのテーマ、モチーフ、様式に到る迄歐洲の傳統に押されて、藝術的に隷屬してゐる如き立場に置かれてゐた。即ち我國に於ける油繪の傳統の日の淺い事は現在までの場合は大きなハンデイキャップとなつてゐたのだが、私達は其のハンデイキャップの爲に何時迄も歐洲の油繪に屈伏してゐなくてはならない理由はない。

日本が東洋の指導者として立つ時に、美術の面に於いては歐洲の下になつてゐる様では實に諸民族を指導する文化とは成り得ない。私の戰友達は血を流して次の時代の日本を建設して呉れてゐる。私達は私達の職域に於いて次の日本美術の建設に青年としての美術家のモラルを要求する。建設の道が如何なる過程を通つて何の樣な形をとるかは此れは、他の文化部門に於いても現在たちちに見透のついてゐるものではなく、現在の處では問題の提出であつて、解答の爲には一人々々が一生を懸けての總力を求めなくてはならない。たゞ心構への爲に此の點に於いて、美術家のみではなく總ての文化人が力を借りて、私達青年美術家の理想に協力して下さる事を切望する。

の少なかつた或る落着きを見ることが出來たこと
である。

此の落着きも消極的なものでは無く幾分積極性
を持つた落着きであつた。
然し一方未だニヒリスティックなもの、不健康
なもの、末梢的な感傷をも多分に感じられること
は遺憾であつた。
この出征より歸還までの二ヶ年餘、實際は内部
的にはもつと以前より懷胎して居たことであるの
は云ふまでもないのであるが、少なくとも作品の
上に顯著に現れ、また感じられたことから考へれ
ば、此の二年餘の間に作家に推敲、反省のあつた
ことが感じられる。

即ち歐洲繪畫依存、殊にフランス繪畫への追從
から離れて、日本の立場を認識しだしたことであ
る。（とは云へ進歩的な作家にあつては十年前既
にかゝる方向に行動して居たことではあるが）此
の趨向は喜ばしいことであるが、一般的に未だ非
常に低調であると云はねばならない。
私自身、今過去の殻を打破して再建設に向つて
歩を進めて居るのである。
今、私は美と崇高、美と力、美と健康の問題に
當面して居る。
換言すれば崇高の美であり、力強き美であり、
健康なる美に就てである。
これはモティーフ的にではなく、エスプリの上
に於てであることは云ふ迄も無いことである。例
へばルオーに於て、彼のモティーフである賣笑婦
の如く、賣笑婦をして聖堂にその處を得しめて居

要は作家のエスプリにあることは論ずる迄も無い
であらう。
誠に作家の精神活動の如何に重大であるかを知
るのである。
新らしき美術家は自由主義時代の惡因子を持つ
て居てはならない。その精神活動は剛健でなけれ
ばならない。
過去の自由主義時代にあつては作家は主知的で
あつた。
この主知性には普遍妥當性が缺けて居たことが
根本的缺陷であつた。
此處に個の不健全性があつた。
全體を離れて個は存在し得ないのである。
常に全體を背後に控えた個であらねばならな
い。

普遍性無き個は單なる個我であり不健全なる我
である。
かゝる個我を放棄して大我、大個に向つて進む
べきである。
私が軍隊生活で痛切に教へられたものは軍と一
兵士としての我との關係であつた。
即ち軍あつての我であり、我あつての軍である
ことだ。
之を胸底深く刻んで歸つて來たことは私にとつ
て最大の喜びであり幸であり、收穫であつた。
理論的には誰もが恐らく知つて居ることである
と思ふが此の一事を體驗して來たことは私にとつ
て貴重である。
國家、また社會に對する我の關係は、飛び來る

今迄國家に對する我の關係を斯く考へに感じたこ
とは恥かしいことであるが無かつたのである。
今得難いものを得て來た私は歡喜して居る。崇
高なる美、力強き美、健康なる美に對する途が拓
けたのである。
藝術が精神活動の具現である以上、高邁なる精
神、剛健なる精神の涵養無くしては崇高なる作品
を産み出すことは出來ない。
自我に囚れて居て高邁なる精神に到ることは出
來ない。
新らしき作家は小乘的個我を捨てなければなら
ない。
畫家の新體制は即ち小乘的個我の放棄から出發
すべきである。

兵隊の考へ

私の兵隊生活は夢の様に過ぎ去つたと言ひ度い
位短いものではあつたが、私の胸の中に殘された
一つの大きい塊は盆々生長して行く様で苦しい。
こんなに短い自分の經驗がこれ程大きい指示を與
へ、生がひを吹込んだとは理窟なしに私を驚かせ
る。
眞暗な夜音一つない眞白な妙な風景に上陸した
私は足の先から一寸二寸と縮んで行く恐ろしい感
覺に襲はれた、境の見當らぬ廣漠とした畑は人間
外の力の様にさへ思はれ、樹木のない平原と山々
は人間の生活力の强固さを信じさせた。毎夜の銃
聲は私の責任感と共にはてもない聯想をそろそろ
と呼び起し出した。

私は再び山に向つて出發した。此度は最早や平和である可き村である。然し私は赤い血を真白な積雪の上に美しいと觀た、引鐵は人間を追ふライフルに躍動し、目はその赤い血をガランスとも、ヴェルミリョンとも歡喜した、然しこの自分の姿を魂の裏返しへによつて私は一瞥した。それで恐れた――これが俺かと。

暫くは暖かい靈陽中に城壁を守る歩哨にはぐんぐんと帶の様に舞上る旋風を見上げながら私は歸還すれば何を描く可きかに就いてなど熟考し何日かが過ぎ去つた。私は兎に角時代の要求してゐるものを描く事だと思ひ當つてほつとした。單調な日は又苦しい日でもあつた。この如何にも生々しい試驗臺に私は敎へられ、考へる事が出來得た事を感謝してゐる、こんな有難い經驗を平凡な私に一生與へられなかつたらと言ふことを考へると私の一度兵隊になりたいと思つた希望は滿足する。總ての理想の實現も方法も、行動も凡そ一兵卒の中に包含されてゐるとさへ考へた。

私は程なく戰地から歸還して今年で二囘新制派に出品した、やはり私の考へは今だに向ふで考へた其儘の様だと言つより益々强固になる傾の様だ――一兵隊の體驗に遣つて來るから面白いと自分で思つてゐる。其の考へ方の總ては一つの目的の爲に總ての面が集中され盡されねばならぬ。現在の日本の情勢はこの方法以外にないとさへ考へた。それには個人はこの方法が許されぬ全體の生活があり、全體を築く個人の流れが必要だ。戰鬪は絕對の勝

い、この絕對と犧牲私は最も美しい姿だと信じた。

私はどうして支那を討たねばならぬかと言ふ事を考へた、それは東亞新秩序の爲であり住み心地でよかつたが、現在の私は既に過去の、精神、姿に戀々とすべき前に現在何をなす可きかをじつと考へて見なければならなせつばつまつたとも思へる重大な時に立たされたと思ふ。東亞新秩序の爲に戰ひつゝある日本の使命を貫徹させねばならないと。そして私は再び考へた。より强き敵にはより强い味方を必要とし、より美しい舊い流れは、より美しい新しい流れを必要とするから、其處に平和の確立、文化の發展は飛躍する。强い敵を、美しい舊き流れを尊敬する事は樂しい、然し私にはそれを倒さねばならぬ義務があり自覺が必要とされてゐる。しかしこの戰ひは今迄にも歷史の殘して來た姿だ、この姿でないもつと大きい姿で、この思ひぬ形に展開する東亞と云はず世界の情勢にぶつかつて開かねばならない。理論でもなく兎に角ぶつかつて開かねばならないと言ふ事を漠然乍ら、北支の黃塵を透して考へてゐた。

私は戰場で戰は如何なる事があつても勝たねばならぬと言ふ事を骨肉に徹へて歸へつて來た、勝つ爲には自分はよろこんで死んで行くと言ふ他の何物でもない必然のものに從ふ信念に支配される事を知つた。私は今は兵隊ではない一美術家だ。やはり勝たねばならぬと云ふ同じ形のものに私は死んで行き度い迄の氣持を持つ。それには新しい體制に依るものが私の頭上に必要だと云ふ事が痛感される。私一個人でなく總ての美術家にその推進力となる新しい美術家を私は特に待ちたい。然

指導精神にまつものが大きい。時代と時代の貌は其の時代の美術に各々の精神と姿を與ふる。今迄の私はこの精神に、姿に大きい鷩の眼を見張つた儘でよかつたが、現在の私は既に過去の、精神、姿に戀々とすべき前に現在何をなす可きかをじつと考へて見なければならぬせつばつまつた、實に危機だと思ふ。

それには一應私は私の小さい美術家としての頭から、過去に移入された槪念を一掃し、新しい方法、新しい組織、新しい體制による美術家としての仕事を考へる。兎に角從來の私の物の考へ方では到底打開し解決し得るとは思はれない。それは現實をじつと見極める以外にないと私は考へる。眞劍に考へて今日を眞劍に描く以外にないと考へて、御用船の最後の步哨を勤めて無邪私は內地に歸つて來た。

（右ヨリ）猪 熊・土 方・米 澤・瀑

新しい美術體制を語る（座談會）

出席者 （發聲順）

新制作派會員・新歸朝者　　猪 熊 弦 一 郎

春陽會會員　　　　　　　岡 鹿 之 助

文藝評論家　　　　　　　中 島 健 藏

獨立美術協會會員　　　　海老原 喜之助

美術評論家　　　　　　　土 方 定 一

內務省事務官　　　　　　米 澤 常 道

《於レインボー・グリル　九月二日》

中島・海老原・岡の諸氏

本社側

山口寅夫

中川幸永

遠藤健郎

に今日の座談會の趣旨ですが、結局新體制と美術家の問題になります。而しその前に美術といへば、一應フランスが常識として、問題になりますし、そのフランスが今度敗戰國となつてしまつた關係上、今迄影響の強かつた吾畫壇についても、再檢討なり色々あると思ひます。そこで、つい此程歸朝されました猪熊さん、岡さんに大體のフランスの現狀、或は戰爭下に於ける美術家の活動等をお話し戴いて、それから日本畫壇の問題、文化政策としての美術活動、そう云つたことを段々檢討して戴いて、兎に角新しい美術家の立場に、話を向けて參りたいと思ひます。初めに猪熊さんから歸られた日本の印象を御願ひ致したいのですが……

猪熊　私は今度歸つて來て、新體制といふことを基礎まで、初めて新聞でその言葉を知つたのですが、基礎から段々此方に近づくに伴つて新體制といふことが非常に問題になつてゐることが解つたのです。實は初め僕にはよく解らなかつたのです。展覽會場に行つても、我々が國家の爲に一番合理的にやるにはどういふ風にやつたら良いかと、我々の道中も眞劍に頭を惱まして居ました。が僕はまだ歸つたばかりでよく解つてゐないのですが、この問題は大變有難い事だと思ふのです。善く行けばいいが、惡く行くと大變な樣に思ふのです。日本は日本の立場をよく理解して、愼重にやつて貰ひたいと思ひます。

中川　フランスの美術省と云ひますか、あれは美術行政とか、尙一般の何といひますか、色々美術の内容的な事などにも携はつてゐるのですか。

岡　あれは直接にはやつて居ないでせう。

中川　行政的な方面はやつて居りませんか、展覽會の指導とか、組織とかいふ樣なことは……

海老原　あれはそう云ものぢやないでせう。

岡　美術省といふと語弊がある。文部省の内にあるのですから……

海老原　生活の擁護でせうね。一種の運用といふ事になるでせう。國家的にいふと兎に角、澤山の人間を有利に動かせると云ふ樣なことに就いて、そういふものが働いてゐるのぢやないかと思ひますね。それでフランスの、つまり美術の象徴になつてゐる博覽會なども隨分助かつてゐると思ふ。而し

國內の美術運動促進といふ樣な意味は薄い譯です。

中川　國內的には、それと連絡なく美術家の間で色々やつてゐるのですか。

海老原　つまり生活を擁護するといふと、內閣やその他の各省や大藏省に對して美術家の要望を代表して要求する處でせう。

岡　美術の發展をさせるといふより、美術の擁護の方が非常に強いと思ひます。つまり擁護することが美術の發展を促すといふことにあるのぢやないですか。美術を發展させる爲の直接行動は非常に慎重に考慮して、決して輕はずみなことはしない樣に見受けられます。

中川　博覽會などには日本では、現役の畫家がさつぱりそれに關係してないで、向ふに出しても榮えない物を持つて行つたり、古いものを持つて行つたりして居る譯です。フランスなんかエキスポジションと言へば相當の人が參加して居る譯でせうね。

海老原　藤田氏が話して居ましたが、先年桑港に着いた時に博覽會をやつて居て見られた、實際素晴しいもので、フランスの出品は隨分大掛りに澤山並べてあつたそうで、ルオルなども三十點以上並べてあつて、フランスの本國でも一寸見れない位立派なものだつたそうです。イタリヤはイタリヤで古美術品を持つて來て、フランスにも負けぬやうな景氣でした。ボッチェリの「ビイナスの誕生」の畫にはアメリカの巡査がちやんと畫の番をして居るぞと云つた風に各國が文化國であるぞと競つて居つて、日本の商工省などには想像もつかぬ程、それは大變なものですね。

岡　フランス美術省（卽ち文部省）の親方のチャンゼイは非常に美術愛好家でもあり又具眼の批評家でもありますからな。

中島　新體制と云ふ問題は文壇でもまだよく分るんだから。

海老原　あれは又具眼の批評家でもありますからな。

中島　新體制と云ふ問題は文壇でもまだよく分らない者が多いのですが、兎に角專門家が少し貧窮門家に限らず文學に限らず、どうも專門家の在野精神が旺盛だし、それから今迄畫に限らず實際に動いて行くやうにすれば案外行くのぢやないかと思ふ。今迄畫に限らず官廳側ぢや、壓迫しないとすれば、隨物に觸るやうにして居る。どうも何處の國を見てうつかり觸れたりすると危いと云ふやうにして居る。

般とがかけ離れてはゐないらしい。

巴里に居る外國の國籍のある畫家は、日本人以外の連中は今どう云ふ風になつて居りますか。

猪熊　どうなつて居ますか。巴里の畫家は隨分分戰線に歸る頃の話ですが、外國の畫家でも町の防護團をやつて居る。それから僕の通りの入口の所に居たロシア人の畫家で髮の白いあれをやつて居る。それから僕の名前のやうな男、あれが矢張兵隊の服を着てやつて居ましたよ。日本人の名前に似て居り、荻須君などはよく知つて居ります。そう〳〵マネカツ、其人等は自分で志願して行つて居るらしい。前線には行かないけれど始終軍服を着て巴里で働いて居りました。

岡　國防團ですね。

猪熊　それから荻須君の友達で名前は忘れましたがサロンの畫家で相當の人ですが、その人なんかも應召したらしいですが、今は戰線で將校集會所の壁畫を描いてゐるさうです。非常に吞氣さうな話も聞いたりしましたけれども…

…

中川　さう云ふ風な事は美術省が何か國家施設で斡旋してゐる譯ですか。

猪熊　どう云ふものですか、能く分らないのですが。

海老原　個人的にだらうね。

岡　美術省は其處迄は手を出さないやうですが……

海老原　美術家全體を或る一定の仕事に付かせると云ふのなら兎も角、美術省のやることは個人のことぢやないでせうから。

山口　まだ畫家に對して斥しろとか、あゝしろとかと畫家らしい配置に着かせると云ふやうなことは別にない譯ですか。

岡　此の前の戰爭の時の、これはデスパニアの話ですが、皆畫家が兵隊に取られた。さうして戰地では色々な建築物などをカモフラージュする爲にペンキを塗つて其の任務に服したさうですね。之なんかも戰爭に直接携はつたことでありますが、それは矢張應召して、兵卒として入つた。さうして向ふさう云ふ風に各職業に依つてそれを活かす樣任命された譯ですね。さうして向ふさ

猪熊　つまり機能主義ですね。各人の才能に依つてそれを活かす樣任命された譯ですね。さうして向ふさ拔擢し適材適所に、巧く

〈逸したと云ふことですが……

中島　戰爭が始まつてから畫の方の仕事は皆どうして居るのですか、やつて居るのですか。

猪熊　やつて居ります。

中島　尤もフランスの動員は日本と異つて先づ根こそぎ持つて行つてしまふ。

猪熊　五十過ぎの人迄出て居る。少し位跛でも隨分出て居るのですからね。

猪熊　百姓も一時田を耕す爲に歸還させた事もありましたが、又始まりました。アカデミーなんかも大變なものです。一時は休んで居りましたが、又始まりました。前よりは却つて多い位でしたよ。踊る間際なんかには、ピカソのデッサン展を美術學校の直ぐ隣りの新しく出來た MAI と云ふ畫廊でやつて居りました。踊る前にピカソに何とかして會ひたいと思つて、ピカソの親友でスペインの畫家ですが、ル・セルナに紹介の勞を取つて貰ひにいつたのですが、三四日前に田舎の方へ逃げて了つた後でした。それ迄は毎日展覽會場にピカソは三時には來て居たのです。

海老原　パリの歸る直ぐ落ちる前ですから、五月二十日までやつて居ました。

中島　見に來ないといふのは。

猪熊　矢張何となく平常と違ふからでせう。

海老原　矢張り人間も居ないだらうしね。

猪熊　鈴木君なんか何時もものと違ふと云つて居りました。力のある美しいものです。

岡　僕も見ました。驚きましたね。

猪熊　色が非常に綺麗になつた。岡さんなども御覽になつたでせう。

中島　ピカソの調子が最近又非常に變つたと聞いたが、どう云ふ風に變つたのですか。

猪熊　パンチュールになつて來たといふ評が大分出てをりました。といふ譯は、色が非常に美しくなつた。そして表現の目的とするものが、従来の「動」から「靜」に大きな變轉を見せて、然もその靜寂感なるものがピカソ一流の實に太々しいものですから、デリケートな色彩を盛んに用ひてゐても我々に迫つて來る力といふものは物凄い。骨格の逞しさなんてものは驚くばかりで、サンチマンになつた様に感じました。實に美しいものです。

中島　他の連中は……マチスなんかも恐らく逃げて居りましたか。

猪熊　マチスなんかも恐らく逃げたのでせう。私が訪れた時は、リュ・アレジャの女の彫刻家が住んで居る大きなアトリエを一寸借りて仕事をして居りましたが、其後ニースに飾りました。イタリア參戰でどこへ逃げましたか。

中川　戰爭が直接強度に、畫のモチヴとか創作態度とかに作用したといふやうな現象はなかつたのですか。

猪熊　なかつたですね。サロンでも特に戰爭を直接取扱つた畫はありませんでした。戰地に行つて居る兵隊が休暇に戰地で友達をスケッチしたと云ふ畫は二三ありましたが、特に戰爭をテーマにしたものはありませんでした。アントレエイド、何と云ひますか、遺族慰問ですか、その爲にサロンでは戰爭に取材した切手の原畫を小さな一室に列らべて居ました。レヂェ等は大砲を並べた樣なものでしたが、純粋な點から特に淫刻な點の感じがなく、大砲を用ひても靜物を描くと云ふやうな感じがするデザインでした。十人餘り描いて居りました。

中島　本物の畫家が切手の圖案をやつたのはフランスでは始めてでせう。大抵ウーヴレなどといふ質の版畫家が描いて居た。

土方　本當の試作で、これから作つて貰る譯ですね。他に特にベルネームあたりでも早くから遺族慰問のさう云ふ展覽會もあつたらしいです。藤田さんなんかも出されたのですが、それの賣上を寄附するとか……

猪熊　最近よくプロパガンダ・カンパニイといふことが云はれます。つまり今迄日本では新聞社とか個人がばら〳〵にやつてみたことをドイツではそれをずつと組織的にしたわけです。戰爭が始まると、カメラ隊はカメラ隊で前線部隊となつて、撮つて直ぐ新聞雜誌に載せたり、ベルリンならベルリンのニュースに見せる。また、文字による報導部隊とか、伺ほまた戰死した人間のポケットの中にあるものの宜いものは新聞に出す。さら云ふ組織的なプロパガンダ・カンパニイを今度の戰爭で使つた。相當有名な畫家が前線でスケッチする。詰り前線部隊があつて積極的にやつてゐる。さういつた處を新聞なんかに裁せてゐます。さう云ふ事を考へて、フランスが今度の戰爭に對して、組織的で積極的な問題を出さないの

に、ドイツが組織的で積極的な問題を出したといふことは考へられますね。

中川　その點フランス文壇等の動きといふか、文士の積極的な參加といふものはどうでせうか。

中島　文士も随分出征したやうですね。行方不明の人も多いが、それも無理からぬことですが……しかし若い連中は殆んど出征して居るのぢやありませんかね。英文學をやつてゐたモロアが連絡將校になつたり、ポール・モーランが矢張り連絡將校になつて特別な役目をしてゐた。之は羨しいし、さう云ふ風にならなければ困ると思ふけれども、戰時中でも燈視して無駄をしてゐない。

土方　その尊敬と云ふ言葉ですが、その仕方も二つあるのぢやないかと思はれますね。フランス的なものとナチス的なものといつたもの……

中島　日本と比べれば僕はナチスでもさう云つてる程度ぢやないかと思ふ。ナチスではユダヤ人や世界主義に對して壓迫があつたかも知れぬが、文學の作家などは、ナチの黨員でなくとも、黨の統制に服しさへすれば案外に自由に活躍の餘地があるらしい。ドイツではフランス以上に藝術を何か神聖視してゐる位ぢやないかと思ふ。

土方　ナチの場合でも畫家の場合は、最近はさうでもないでせうが、初期には随分壓迫があつたのぢやないですかね。ユダヤ人の畫家とか表現派以後のこの種の畫家の畫は殆ど骨董商のショウウインドに畫を陳列してはいけないとか相當強壓はあつたでせう。

中島　一つはナチになる前のドイツ畫壇、あれが現在と逆に非常にラヂカルな世界主義であつた。あれはソヴィエット以外には見られないやうな相當激しいものであつた爲に壓迫されたのでせうね。それからデフォルマシオンがいいものなどと云つて、ピカソやマチスなんかまで締出しを喰つたとか云ふ。しかし、概括的に言へば、少くともクンストとかアールとか云ふる親しみと尊敬、さう云ふ樣なものはなくならないのぢやないのですか。日本では藝術そのものを全面的に無視する者さへ居る。ドイツなんかでゲルマニズムに復る

うし、それにそのなかに、日本とか東亞民族が一樣に課せられてゐる異質文化としての西洋文化の處理といふ樣なことが、つまり異質文化としての東洋文化の處理といふ樣なことが、重要な問題にはなつてはゐない。かういつた事情の違ひがあると思ふんです。例へば奈良なら奈良へ復ると、いふやうなスローガンにしても結局過通過して先へ出なければならない奴を、折角今迄明治時代に文化交流の段階として進んで來たものを全然否定して、古いものを外形的に模倣することになると、今迄折角努力したものを根こそぎ棄てて了ふと云ふやうなことが出て來たりする……

中島　而かも天平に復るなら正しい意味で天平に復つても宜いが、傳統の古い形だけを何かお禁符見たいにして拜んで居たのでは良くないので、そこが難しいと思ふのです。西洋畫の方でも、實に惜しいと云ふ場合があると思ふ。是は矢張り專問家がもう少し本氣で卑俗な所逃脱んでゐて、飛んでもないことだぞと一言云へば、良くなるのぢやないかと思ふがね。例の藝術院なんかの一番大切な役割なのだがね。

土方　現在日本文化が進んでゐるところで喋るのなら宜いけれども、遲れた所で喋ることになると困りますね。

中島　革新すると云つて、經濟組織を新しくするなどと大變實現がむづかしいことを言ひながら、幾らも新しくすることの出來る文化圏などには妙に無關心で却つて古くして了ふ。だから專問家は相當に突込んで行つた方が宜いのぢやないかと思ふ。しかし現役の方にどうでもいゝやと云ふ氣が随分ある。他の仕事は他でやつて行くと云つて居る中に、自分の足許を浚はれて了ふ。あつと云ふ間に展覽會も無くなると云ふやうなことにもなるので、もつと專問家が口を出すべきであると思ふ。

海老原　それは各々個人で言つて居りますよ。誰かが新進の良い人を採したらと云つても、又人の名前まで指名しても、さうですかと聞いてゐるけれどもなか〴〵やらぬと云ふ氣色が能く分る。要するに純粹論を應用學に廻したと云ふことになる譯ですが、色々皆云つては居りますよ。

米澤　少し乱暴かも知らぬけれども、專門家その者の弱さと云ふこともあったのでせうね。其の方が勢が宜いといふことにもなると思ふ。

中島　大體日本の藝術は明治以來民間で出來て來たし……それぢあ民間の連中が最後まで民間かと云ふと暫くすると何時の間にか世間でもアカデミー見たやうに感じて來る。やはり民間性はあるのだが、アカデミーが無力だから民間から成り上ったものだ。今度は前衛を脱む。だから民間の中での交代に終始して、私岡の性質が續くのだね。民間で、民間なるが故に一致して動くといふ習慣は極く最近に出來たことぢやあないのか。

海老原　それは吾々が住んでゐる地盤自身に安定がないと云ふ事も、一つの原因になるでせう。水風害地震火事等に、脅かされつづけてゐますからね。一寸も地面のびつたりした時がないみたいで、岡君は歸朝早々だからそうまで感じないかも知れないけれど、歸つてから三年ばかりは僕は地震や火事、めづらしいと云ふ様な氣がしたり、なつかしい様な氣もしたがそれからこつちは少しづつ氣になりだして今では日本の地盤の影響が日本人に大きく働いてゐるではないかなどと考へだして居る。年中ぐら〳〵すると風や水にやられると前の物は止めて、新しく直ぐ建てると云ふか避けると言ふのか、天災に對する態度を逃げると云ふ式でね。移り變りにニュアンスが無い様に思ふ。政治でもニュアンスが無い様に思ふ。簡単に自由主義はいけないと云つて居る様に聞へ、それでは自由を叫んだ昔の政治家の立場から、僕は自由を叫んだ昔の政治家の自由主義にも贊成したい。此度の新體制は音樂で云へばオーケストラの様なもので、今までラッパはラッパ、ピアノはピアノと各自の樂器の特長を生かしてやって居るのを、一つのオーケストラにして素敵な音樂をやらうと云ふ様なものでアルモニーが必要なんだらう。ヒトラーにしろムッソリーニにしろアルモニーを良く知つて居るんだらう。然し日本人はそう云ふ事に尊敬を持たない。繪畫に對しても全體のコンポーゼと云ふものを知らない。部分的な趣味やサンチマンタリズムで構想と云ふことを全く知らぬ。

若し日本の人が頭が良ければ、政治と云ふもののはさう云ふものからも敎はらなければならぬ。我々がそんなことを云ふと寢言見たいだけれど、そう云

三年ばかし前猪熊君と中島さんの望んで居られる様な美術家聯盟、組合とか云ふ可き美術家を一つにした組織の事を話した事があります。學ばなければならぬ問題だと思ふのです。

美術家が一つになつた組織のする事の一つは國内に於ての事ともう一つは國外に對するのと二つあると思ふのです。僕がそんな話しをし出したのも國外に對抗する考へから始まつたんです。僕がパリに居た頃日本の藝家が澤山居まして、アンデパンダンに出品して居たイタリヤの次ぎ位で六番目位でした。藤田を初めとして大分有望な方が居られたんですが、まとまりが無くてんでんばら〳〵だつたせいか、向ふの連中の方が日本の方より力強く見えました。僕個人の話ですが、僕など散々に負けて歸へつて來た方ですが、何んとかして日本の表術家を世界のレベルにして勝れた人を澤山出したいと心の中で要求して居るのです。丁度文展の改選問題の時分で皆がごた〳〵した樣でいやで、一つになつて內を充實さして一日も早く海外にも日本の美術の發展をはかり度いと思つて、一つの、組合や聯盟にでもして良い雰圍氣にしたいと思つたのです。ところで世界に國は多いですが、美術の生れる素質のある國はほんとに數へる程しかないのです。東洋では印度や支那は今は大體駄目ですから立派な傳統を持つて生む美術のある國は日本だけです。ヨーロッパでも、フランス、イタリヤ、スペイン、ベルバつまりベルギーとオランダ位で、ドイツやスイスはそう立派な傳統とまでは他と較べて云へませんから、半分位素質があると云ふ方でせう。メキシコのリベラあたりが盛んにやつて居て素質らしいものを作つてゐると云ふても良いでせう。そんな素質が社會施設が生きて居る雰圍氣などが良くないと云つて立派な結果を生みません。イタリヤは不幸です。イタリヤはムッソリーニが理解あるし、組織や素質が良いから生れるかも知れません。フランスは一番めぐまれて居たのですが今度の事で一寸坐折しはしないかと思はれますが國民が奮起すれば又問題でせう。ドイツは素質半分ですが、施設の方は素晴しいレヒトラーに、ゲルマン民族は戰ひに科學的智能と勢力で勝つた、今度は文化上で勝たねばならぬと大變な雰圍氣にして居ますからイニシャティブを執ることになるかも知れません。ス

ペインと日本は社會施設や雰圍氣を良くする事が必要でせう。

中島　ドイツは文化的に非常に若い國で、國民的藝術が起つたのは比較的最近ですからね。昔は文化的には殆どフランスの屬國だつた。印度なんかは昔は大したものだつたが、途中で駄目になつた。餘り云ふとセンチメンタルな愛國主義になるかも知れぬけれども、こゝが氣持の分れ目だと思ふ。日本でよい藝術が出來るか出來ぬかと云ふことが日本全體のバロメーター見たやうなものにもなつて來てるのぢやあないかと思ふ。今國內の畫家はまだ確かに畫を描く餘裕がある。それに畫家も小說家も全部戰爭物を書けと云ふことはないのだから……

土方　さう云ふことは云ない、また云ふ國はないでせうね。

中島　もつと臆病にならずに畫家は畫を描くことがよいことだとつきつめた氣持を失はずに仕事をぐんぐんやると云ふ態度を公式に明かにするだけでも大變なちがひだと思ふ。我々の中でさういふ政治的な話が出る。矢張り一生を文學でやると云ふ者が今では其所迄出來て居る。矢張り一生を大制で藝術がどうなるか、それもさつきから云つてゐるやうに大問題だが、此の機運は矢張り日本でどの意味から考へても眞剣なことだから、藝術の爲にも、日本の爲にもどうしても專門家が一ふんばり、ふん張らなければならぬと思ふ。畫だつて技術がいるんだから。

土方　先きの雰圍氣とか社會問題とかいふことになると、文化政策の問題となつてくる。そして、いふまでもないことですが、文化政策といふのは、なんといつても政治の部面になつてくる。政治の部面になつてくるといふのは實現するだけの力がなければならない。エキスパートが政治の面に入つても、それが力を有たなければなんにもならない。貴方がこゝで文化政策を唱へてもそれが政治的權力がない場合は、實際には行はれないから實現しないことになる。

僕は矢張り新體制でも文化問題を非常に大切にして文化政策と云ふ問題を出した以上は、エキスパートも入れてその膝を聽く、また實現する力を有たせなければならぬと思ふ。政治しか知らないといふやうな政治家でなくて、本當の意味の各部門々々の責任を一番能く知つてゐるだからエキスパート、本當の意味の各部門々々の責任を一番能く知つてゐる

海老原　それは分りますけれども、上の人は今度の新體制の問題でも何か敎訓見たやうな事を云つて居る樣にしか聞へぬ。それよりかもつと人間のあらゆる力、總合から出來て居るオーケストラのやうにあつて欲しい。只單に自由主義を排斥するのぢやなくて、色々な方面の自由に鍛へたものを集めると云ふことにならなければならないと思ふ。そう云ふものではないですか。

それで美術家として猪熊君にしても僕にしても負けるつもりで戰爭はしないけれども、我々に勝目はない。日本の畫家は世界の畫壇では全滅だといふことを覺悟して仕舞ふ。

中島　日本の畫家は全滅だと云ふ覺悟があれば、それ以上の覺悟はないので、そこまで覺悟があれば實際に死ぬ氣で働いて見るほか生きやうもないと思ふ。詰りオーケストラの指揮者に死ぬ氣で働いて居る指揮者が居ても、指揮者は棒を振る丈けで、演奏者の一人々々が居なかつたらどうにもならない。今迄は指揮者が居ないと云ふ點があると同時に、かんじんの演奏者の上手な奴が俺は合奏は閉口だといふ傾向が……

海老原　そう云ふ傾向はあるんですよ。

猪熊　自分のやつた好きな畫を續けて國家に御奉公するより方法がない。

土方　あなたが好きだと云はれた言葉が難しいので、皆が納得しなかつたのでせう。さう云ふ言葉の問題ぢや困るし、畫家が嫌ひな畫を描く筈はないのだから……

猪熊　僕の出來ることをやるより仕方がない。

海老原　それは畫を描く時の態度の考へで、態度はそれに如かずだが、君を育てる雰圍氣をもつと良い所に置きたいと思ふならばもう一寸考へねばならぬ。畫家として政治家みたいな、社會政策見たいなつまらぬ事を考へる事は要らぬことだと云へば僕も要らぬことだと思つてゐるが現在の日本の狀態はさうぢやあないので、何か其處に突掛つて來て、斯樣に不便であるとか、斯樣な組織の上では優れた美術は生れぬと云はぬと、上の人には分らぬし少しもそう云ふ事を考へたりやつたりしてくれない。畫を描く態度は僕も同じで、好きなことを一生懸命にやる、信ずる事をやる。まさかスフを畫の中へ入れられもしまい。

形になつてゐた。ところが今度はどう云ふ様子かと見てゐると、さうぢやない。指揮者もちやんと樂器を使ふ人間のそろふのを待つてゐるのだ。コルネットを取上げられてあぶれてしまふといふのではない。立派に吹く奴が出て来ればオーケストラが出来る。

土方　座談會に入る前にさう云ふ話をされたので少し僕も話して置いたけれども、當つてみると今まではさう云ふ話に餘り行かない様だつた。

海老原　（猪熊氏に）それで働かうと云ふ譯なんだよ。

土方　都市計劃とか建築とかは誰でも強制的に見せられるもの、畫のやうなものは見たくもないと思へば展覽會に行かなければ宜い。強制的に見せられ又公共的な性質を有つてゐる場合に目を瞑つて行く譯にはゆかない。表通りに汚い家が建つてゐると云ふものは文化政策の眞正面に出て行かなければならぬと思ふ。貴方の靈を文化政策的にみると云ふことをいへば、フォルムであるとかなんとか社會的影響としてどんな問題が出て来るかと云ふことになります。で矢張り新體制の美術と云ふことは非常に重要なことであるけれども、新體制の文化と云ふ面から見て矢張り貴方自身も文化人として共通な性質のある文化に對し、どんな批判をするかと云ふ事が文化人として課せられてゐることぢやないかと思ふ。と云ふ様に思ふのですがどうですか。

海老原　今度の新體制ばかりぢやない。改組問題の時にも皆若い者は悩んだので、此の場合尻の上がらぬ人はあるまいと、中島さんは云はれた……

中島　放つて置けばどうせ駄目だ、駄目なら身をすてて打突かつた方が宜いと云ふ氣持が出て来たのでせうね。

土方　それは實行せねば意味がないと思ふ。力を持たなければ駄目だ。幾ら良いことを云つても仕様がない、實際の力を有つて日本國中を飛廻ると云ふことが必要だと思ふ。

岡　良い醴が必要であると同時に美術家の自覺が必要だ。もう少し自覺をしな

海老原　現在の日本の情態では駄目だ。新制作派の参考室にある畫を見ると迚も歯が立たぬ、どうしても勝てぬ。我々は民族性として勝れたものを持つてゐるが、眼が悪くなつてゐて向かせて見せて呉れない。でかでかしたものばかり見てゐるので、美と云ふ観念がなつて居らぬから分らぬ。二時間位はぼんやり見てゐる。さうしたら段々慣れて来る。それから漸く藝術の……

岡　日本畫の方は知りませんけど洋畫家にとつては、奮起するには最も好い時期が来た様に思ふ。と云ふのは遡つて洋畫の歴史を見ますと、明治以後五六十年の間に西洋の印象派から今日に至る迄の方式なり主義なりを取入れてゐるけれども、印象派を抜けて、それから斯う云ふやうに向かふでは生れなければならない新運動が必然に依つて生れて居りますのに、我々は必然性なしに取つて来てゐます。

土方　移殖文化としての性格でせうかね。

岡　さういふ事が一つと、もう一つは過去に於て日本の洋畫家といふものには迫害が無かつた様に思ふ。私達の先輩はフランス繪畫の移殖の功蹟を私達に残して呉れました。そこへもつて来て、今度フランスは戦に敗れ、あの國の今後の新運動はすぐには望めなくなり、同時に我が國は乗るかそるかの局面にブッかつてゐます。その上油繪具はない、キャンバスはない……といふまあ我々繪描にとつては大變な時代が来た譯です。そこで私が申したいのは、こういふ機會に我々が急行列車の速さで採り入れたフランス美術を未来に樹立吟味して見るのもいゝだらうし、日本の油繪をもつて来いの時ではなからうかと思ふのです。新體制であらうがなからうが、日本人は日本の油繪を世界の舞臺へ持つて行く様にならなければ駄目だ……と私はフランスへ長くゐればゐる程實にこの事をいよ〳〵深く感じさせられて来たのです。日本人にそれができないとは考へられません、私達の次に来る時代でもいゝ、又その次の時代にと急がなくても、私達の時代だつてもいゝ。それには私共が妙で腰をすえる時ぢやないか、又そのよい機會ではないかと私は思ふのです。先づ日本油繪の傳統を作りにかゝらなければ……フランス

が敗けた。フランス美術が今後どうなるか。ドイツへ行くかイタリヤへ行くかさういふ事は今考へなくとも宜いと思ひます。フランスから學ぶべきものは未だ〜大切なものが、いくらも殘されてゐる。

土方　それは移殖文化の性質としてマチエルとか造型と云ふものよりも、藝でも思想として受入れられて來ると云ふ移殖文化の性格、今迄さういふ思想として一つの流派を移殖することが忙しくて、詰り繪畫自體のマチエルとか造型と云ふやうな問題を本當に考へる暇がなかつたのぢやないか。

海老原　俳し考へたら出來ると思ふ。

土方　マチエルとか造型とかの面を今本當に反省し始めてはきてゐるのぢやないかしらん。其の反省する面は貴方の云はれるやうにモンヂアルな面でしなければならぬといふ感じになる。

海老原　それは成程尤な話でそれで理論は正しいのですが、病人ぢやないが君は斯ういふことをやつたらいかぬ、こゝ迄やる必要はない、幽靈と云ふものはない。しかしどうしても怖がる。これをどう直すべきかと云ふことを考へて貰ひたい。自覺あるのはして居るのだし、其の勉強ならやつて頭が痛くなり過ぎて居る。何がないかといふと、藝がない。

土方　藝がないと云ふ言葉は貴方の感情でも分るし、アクセントでも分る。しかし繪はマチエルと造型でせう。

海老原　見る藝がない。

土方　どういふ意味だらう。

海老原　「藝」を見たことがない。

土方　見る藝が日本にないといふことか。

土方　だと云ふと大體好きだし良いと云ふけれど、原作、本物を見たかと問ふと生徒の三分の二位が見て居ない。

海老原　見られないのだから困るよ。

土方　若し現在の日本に美術を生せたいならば、世界の美術を揃へてそれを常に見せる事だ。理窟やへつたくれぢやない、マチエルがどうだ、何がどうだと云ふよりも百聞は一見に如かず、スフの話をしたり、純綿の話をするより、手で觸れば直ぐ分る様にエジプト以來の作品でもうんと見せれば分る様になるし、分れば生みもしませう。

土方　日本のものでさへ見られないのだから……

土方　日本美術、東洋美術といふことを云つても見られるのは極く僅かだから……

中島　金を使つて買へば宜いけれども、それに容易なことでない。それよりも現に日本にも世界中の原作のよいものが隨分あるでせう。早い話が例の倉敷にもあるだらうし、福島のコレクションもあるだらう。あれを始終見せることだ。僕も藝が好きだから見たいけれども容易ぢやない。竹の藝の、陳列館でも宜い、ピカソ、マチス、ルオル何でも宜いが、時々本物を見せてくれば何より結構だ。さう云ふものがあれば、今の博物館見たように今度は何を出すと云つたら學校の生徒は毎日行くでせう。勝ちたくも敵狀が分からなくてはどうにもならない。さういふことは役人任せでなく藝家が藝家のリスクに於いてやらねばならぬ。お前達がやらねば他達がやるといふ氣慨で、本當によい物を見せる美術館がなくてはやり切れない、あれば是だけ良いことがあるのだと云ふことを藝家が云ひ且つ行ふべき時代だと思ふ。

海老原　十九世紀後半のフランスの繪畫のある美術館に日本の浮世繪の版畫の室も立派に造つて置くと藝家が交流して居るのを勉強するにも良いし、國民は浮世繪からフランスの繪畫にも親しめるし、國外に對しても浮世繪が印象派に刺戟してゐるのを見せる事にもなつて日本の宣傳を兼ねて、そんな美術館をつくる可きだと思ふ。

岡　よい油繪が匱々見られば有難い。マチエルの問題だつて自ら解決しませ。西洋から歸へつた連中がマチエルの重要性をあちらでつく〜感じて來てそれを日本で云つても、手本とすべき作品に殆んど接する機會

らせるには自分のマチエルを支配するより外に手はないのですから、この二の面にもつともつと注ぐべきではないかと思ふのです。今泉さんが展覧會場で各々の畫が何事かを語つてゐるではないか、それが一向に聽取れない。まるでサイレント映畫に對して自分を語つてゐるやうな感じを抱くといふ様な事を書いてみられたが、その意味の聽取れない大きな原因の一つはマチエルの貧困に據るのぢやないでせうか。

海老原　例へば美術館を造りたいといふと、此の時機におかしなことを云ふといはれるだらうけれども贅澤はいはない、畫を借り出して來て竹の簀でやれば宜い。

中島　兎に角美術家自身が發奮の度が足りないと云ふこと、我々が今迄の形式としてさういふことに口を出さぬと云ふこと、職人堅氣の氣質を有つて居る。

海老原　私は現代の世界の美術界に二通りあると思ふ。今の日本の状態にあるやうなものと、サンヂカリズムの形式を有つて居るものと二つある。日本も今段々組合とか聯盟とかになるかも知れないが、畫家ばかりぢやないが、聯盟とは名前だけ集めただけで仕事をしないで有耶無耶になる傾向がありはしないかと思ふ。

猪熊　巧く行かぬものは何にもならぬと思ふ。

海老原　それでどうしても何とか良く持つてゆかねばならぬ。中島さんが云つたやうに、文學の方もやる、音樂の方もやる、それ等を一緒にした藝術院と云ふ様な所に出發點を持つてくれば、畫家ばかりぢやないから文句をいふなと云ふ様なことになるのぢやないか。中島さんも一寸云はれたが、不利な條件にもなるが、それが條件ぢやないかと思ふ。

中島　大切な場所に譯の分らない奴が坐つて居れば兎も角、今度は嫌でもそれで以て一生やるんだと云ふ人間が面倒臭いと思つても義務のつもりで時々顔を出すとやはり畫の方でも文學の方でも、やらうと云ふ氣になれば、さう心配することなく本當の畫が描けるやうになると思ふ。

海老原　聯盟を造る場合人員の少ない指導的なものになるか、全國の全美術家

い。畫が好きで一生繪描きで死ぬ様な人間で或る程度描ける者を省會員にしたいものですね。まあ美術家生活を十年位した者、つまり美校や研究所を五年位やつて後五年位です。中には才能のある人は早いでせうし、又反對に才能がなく遲い人も出來るでせうが。推薦の方法は、會員の二三人が責任を持つて推薦した人を調査して入會させると云ふ様な風でね。今は繪具さへ買つて來ればだれでも畫家なんですし、入選騒ぎなどもなくなります。中等學校の畫の先生はどうなるかと云ふとあれは教育家で、美術家とみとめないで宜いでせう。只畫の先生とか美術の關係の學校は別です。

中島　專門家は隨分分立が危ぶない時代だが一つ間違へばのたれ死にをすると云ふので、腹がわつて來てゐるから、よたよたしないでさういふ風に乗り出せばちやんと出來るでせうよ。

海老原　審査員とかいふ妙な名前がなくなるし……

中島　作品の競爭はいくらやつても宜い。

海老原　我々が勸議して政府に世界美術展を日本で開催して貰ふ。國民も良識を得る。美術家にも勉強になるし、又自分の國の美術に對する認識も出來て國際的に比べて、初めて足が地に付くと思ふ。

山口　斯ふ云ふ問題を併せて考へねばなりませんね。十年間ですか何年ですか、その期間を經たものと考へるのは、今現在の畫家を決める場合は良いとしても、これからどう云ふ社會になりますか知りませんが、これから出る畫家がその十年間を堆へるその間の問題が……

海老原　其の間の苦しみはあるけれど、又ある場合一二枚の畫が出來た爲めに畫家になつて仕舞ふ様なことも無くなるでせう。でも好きで一心に一生描く様な人で、下手で審査に始終落ちてゐると云ふ様な不幸な人は、認めなけれ

海老原　二三人の會員が新しい人を推薦する。推薦された人の畫や人物の審査をする。その年に互選でなつた審査員によつて、そして新會員が出來ればその作品を發表して全會員に見て貰ふと云ふ様な具合で、現在より一寸とは良いでせう。

中島　それに研究所、あれをもつと造らなければいかぬと思ふ。美術學校でも試験がある。今のところでは畫家に成りたいと云ふ人で學校の試験に落第しても、大成する者がある。そして大家になつても妙に孤立する。もつと研究所を盛んにして、地方にも造つてやれば、今より却つて是から一生懸命にやりたいと云ふ人にも造れる人にも有利になりはしないかと思ふ。

土方　僕は色々な今の展覧會の畫家が、日本中の壁をぬたくり歩くやうなことになつたら、我々は道など歩く氣がしなくなる、正直にいふと……

土方　さうすると先程からのお話の、良い畫を描かなければならぬと云ふことは事實であるけれども、矢張り時代時代で良い畫の性格と云ふものがある。併し乍ら良い繪の性格はどんなものかと云ふことが相當問題になると思ふ。例へば難取な議論でいへば現在の日本の印象派の畫家が、女の裸體を感興なくぬたくると云ふ様な態度は否定されなければならぬ。さう云ふものを否定した後にどんなものが出て來るか、良い畫と云ふ意味のときに考へられる二つの面がある。モティヴの面と、先程のマチエルの面、造型の面と二つあると思ふ。

岡　私がマチエルなんかを強張するのは、作者の云ひたい事を充分に語らせたい、表現の誠を充分に言ひ盡せたいといふ願望からでして、素より、マチエルばかりで内容の貧弱なものなんか問題にしてはゐません。藝術と呼ぶからには第一に内容を望みます。その内容といふことが今まで疎ではなかつたかと思ふからこそです。内容とマチエルとが表裏一致してこそ、面白いのだと思ふのです。それには今迄勉強する手本が日本になかつた。先程のお話のやうに立派な油繪の常設展覧會場でも出來たら、その方に貢獻するところが多いと思ひます。

中島　好きだけではどうかと思ふが、永年の苦勞を認めるとすれば、同時に新進を育て上げることが一つの仕事だ。

海老原　展覧會もやれば、研究所もやるし、學校なんかでも今迄の學校と性質が違つて來て。

中島　美術家聯盟で教育する。ギルド性と云ふものが出來ないやうにして、今迄のものと違つて全體の専門家が關與する。少し氣障な云ひ方だけれども新體制だから。

山口　今迄は野放圖にやれるだけやつて十年間來た人もありますが、是からはもつと非常に切詰めた社會と云ふか、そうなれば唯描いて十年を待つと云ふことは出來なくなるでせうし、その見分け方が……

中島　それはお弟子持ちの大家が、ひよつとするとお株を取りに來たと云ふことで動いたりすれば、實際には是は困難だと思ふ。弟子、先生で何時迄も頭を下げる様にはならぬけれども、そこが今度さう云ふ組合に入る畫家の自覺だと思ふ。自分は自分で一生描くけれども、次に來る奴はもう一段よくなるだらうと云ふ望みがなければ出來ない譯で、さう云ふ所から後から來る人に對する親切さも遠ふ。家風、流派と云ふか、それらも意味が違つて來る。先生と同じやうな畫を描かなければ、先生の家風に従はなければどうにもならぬと云ふことがなくなつて、弟子のオリヂナリテの認め方も餘程違つてこなければならない。さう云ふ風になれば貴方の心配になるやうなこともないぢあないか。

海老原　無論優秀な人は早く認めますよ。幾ら才人でも社會の秩序の上から見て悪いとか、人格者とは認められない場合は承認しないでせう。

山口　そうなると中學を出た位から俺は畫家になると云ふ動機も亦問題ですね。ドイツの方はそう云ふことをどう云ふ風にしてゐるか知りませんが、例へば文學者になる、音樂家になると云ふことをどう云ふ個人の意識を一應は何等かの方法で檢討しないと、又唯十年もやればなんとかなると云ふ藝術家になつてしまふのうな、ですか。そしてそこに現の光を覘りなり、金の力が十年を保たさせ

ばならぬと思ふ。

土方　一噸藝家としての技術と云ふものと、作品と云ふものを分けて、技術の面だけを、例へば、此の藝家は川崎市役所の所屬のポスターを描かせると云ふことになれば、壁に描かせるよりももつと良い效果があると思ふ。

海老原　さう云ふものが出來たら、さういふ人選係は土方氏に頼むよ。展覽會も出來、研究所も出來て、その他繪具も全部支給して呉れる。段々理想が空想に迂行つて仕舞ふが、アトリエも、各々の家で持つのは地面をくたつて不便だから、それで素晴しいのを造つて呉れる。高等工藝なんか大きな部屋や研究室を持つてやつてゐる樣に、俺達にもあゝいふものが一つはあつて惡くない。

中島　さう云ふことが理想ではあるが、實際に打突かつて見ると、色々な困難がある。しかし笛吹きが抜けて了へばオーケストラは成立たない。彼處のトロンボンは拙い、もう少し良いのを持つて來ると云ふことや、拙いものでもオーケストラさへ出來ればよくなる可能性がある。出來まいと云ふ考を止して一つやつたらどうでせう。藝術の領分でもどうしてもそれが要ると思ふ。それから生ずる弊害は勿論あるがそれは皆で埋めて行かうぢやないか。之に對して新體制がこらつと出來たら、それは飛んでもない話で新體制どころの話ぢやない。

海老原　一遍巨萬の富をもうけて居た金持連が、これからの制度で餘り儲からなくなつて、藝を買はなくなつたりしてから、それから組合だ、國家の補助だとやうやく氣付いたのではみぢめですよ。個人的でなく國家的になると、小さい藝に氣の利いた金持向きがなくなつて、土方君の目の邪魔になるやうなのが殖えるだらうけれど、その中には追々、偶にはこゝの壁は優れたものだと云ふ樣な藝が生れることになるでせう。

遠藤　現在巧いとされてゐる者程應用が利かないのぢあないですか。矢張りやつた事がないのだからね。巧いと云ふのも今の假設ですからね。今の假設であの人は薔薇の花と空を描くのが上手だから、日本一だとか云ふわけでね……

海老原　それは分らぬ。かへつて別な面を見せた爲に以前より良いと云ふ人も出來るだらう。だが以前の樣に泥棒見たやうに美味い飯を食はうとしても、十萬圓、二十萬圓といふことには世の中が許さぬと云ふことはあるだろう。

土方　僕は斯ふ思ふのですがね。餘り良い藝家でない者が名古屋に行つて藝を賣ると云ふのは文化交流のうへから害にならない。まあ責任がない。支那へ行つてどんな藝家でも宜いから賣る方が文化のうへから重要な現象と思ふ。だから僕はさういふ無責任な不手な繪を持つて行かれて、ちやか〳〵賣つてくるといふことは、美術家の責任問題にもなりはしないかと思ふ。

海老原　困つたことには今は賣つてはならぬと云ふ理由がない。

土方　その理由は文化交流の上から見た理由しかない。

海老原　何か良い法律でも出來たらいゝのだ。さう云ふことをやつてはならない、お前達のやうに商賣人でほない者が賣りに行くなと云ふ風にね。

土方　だから早く先程の美術家の組合……

海老原　さうなつたら今程良いものが惡くなつたりして、仲々苦情の種ですが、

土方　斯う云ふのは文化交流の上からですか。今迄文化の移殖をした人は非常に功績があつたけれども、可なり歷史的にといふ意味にしか存在しない藝家が居ると思ふ。さういふ人は協會なり藝は撒布してくれる必要はない。その代り生活費は補助する。惡い藝を撒布してくれると云ふことは社會的影響の上から云つても重要なことと思ふ。

海老原　日勤藝廊の主人が仲々面白いことを云つてゐた。惡い藝も用に立つと云ふのです。最初藝を買ふ方に安い取付きのいゝのを買つて貰つてゐるが、段々妙なことになるもので、良い藝が分つてくる事になるのですが、案外思ひ切つた物まで手を出す樣になるそうで、惡い藝だからと云つて捨てられないと云ふのです。

土方　さう云ふことはありますよ。取つ付きのいゝと云ふことは……

猪熊　巴里では大道で賣つてゐるのは安つぽい藝までであるね。

海老原　さういふのを今云つた風に安付きのいゝのを今云つたら安くないかね。

猪熊　スケールが狹い。ピアノで言へばキイの少ない小さなピアノで非常に凄い曲を彈かうとしてゐるのと同じで、どんぐりの丈比べです。巴里ではビ

からキリまでの物凄い数の畫家がせり合つて、競争をして居る。サロンなんかにも澤山出して居る所謂ボンピエに到るまで、大幅の繪壇を持つてゐるんですからね、かなわない。

土方 併しね、さう云ふ專賣をフランスは美術の氾濫で困つて居ると云ふ感じで見てゐるか、好ましいと見て居るかは疑問でせう。

海老原 日本の畫家は色々な理論の頭はあるが、技術的な體質がない様に思ふ。

猪熊 畫家が少なすぎる様に思ふ。

海老原 日本の畫は色々な理論の頭はあるが、技術家が少ないと云ふか、畫家が少ないといふか、そんな事が原因の一つだろう。

岡 フランスに行つて始めて痛感するのであないかと思ふのですが……

中島 日本なんか文學の方が多いと思ふ。多いのは良いが、その代りにやはりバリにあるやうな下らない作品も無暗に生れて居る。一方には弱點もあると思ふが、多いからよいものも生れてくる。買ふ方でも、はじめは取つ付き易いものが宜いけれども、やがて其處に又特別な目利きが必要になつて來る。素人が畫を見て批評を讀んでなるほどとあゝいふものがいゝのかな、と云ふことになる。日本では文學は質に作家が多いだけに仲々良いものばかりではない。併し又多くなると自然に批評の質も上る。悪いものは幾ら金を出して讀ませようと思つても讀まなくなる。

猪熊 前から私思つて居るのは、現在の日本の畫家が五倍六倍に人数が殖えて御覽、三十歳位で認められるそんなことは無くなる。こつこつやつて居て五十歳、六十歳で發見されて、あんな奴が居たのかと云ふやうなことになつて來る。日本は数が少ない。それにはヂヤーナリズムの罪もある。

中島 さうなると批評の責任もちがつて來る。

猪熊 牛肉屋のオヤヂが畫が好きで描く、野菜屋が好きで描いたりするやうなこゝになる。

山口 美術館に良い畫を並べることも勿論必要なことですが、いまの日常性がより重要なこと、思ひます。例へば現在畫家になる動機といふものが非常に危なつかしいもので、我々が小さい時から見てゐるものは決して傑れた佛像でもなければ名畫でもない。その代り外國の彫刻や模造の模造をいくらでも見せられてゐる。相當いゝ家庭の部屋にもそんな程度のものを飾つてゐる。こう云ふ雜駁なところからいろいろのものが養はれてゐるのだから危ないと云へば危ないのですから。

山口 一つが終つてから次をと云ふやうなことにしないで、同時に並行的にやらねばならぬ。

中島 平常の生活にも美術家の必要が大いにある。

海老原 文化が公共的性質を有つてゐるところが、本當に云ふ文化國になつてゐる譯だ。さういふものを文化法律を確立して國民生活の日常的な部分を整理して、それから美術と云ふ問題に入つて來ると云ふ順序になると思ふ。現在の都市計畫のやうなものはその上に立つてゐる。悪い建築の中に幾ら良い畫を入れたつて僕は詰らぬと思ふし、そんなチグハグな文化にないにちがひない。

土方 やることが一番必要ぢやないか。畫家が皆その氣になつたところで、それ美術館を建てろと云つても難しい。そこはもう少し實際的にならな却ればいかん、理想は棄てるべきでない。最初に出る人は色々と御苦勞ですが……その代り皆で支へるし、その人が工合の悪いことをやれば色々と注意をする。專賣家のあとつぎを作るだけでなく、繪畫を日常生活の中に入れるやうにして数をふやす。下らん道楽の代りに藝術を與へる。一旦味を覚えると、こいつは

岡 畫家の立場から云ふと、畫家の制作慾を刺戟して呉れるものが一番大切だ。

海老原 それは貴方が言ふ通り日常性と云ふものが一番大切だ。

海老原 質の堅牢なものが欲しい。世間では畫とは飾るだけのものだと思つてゐる。

牢なものを遣つて貰ひたい。

岡　美とまでゆかなくても、兎に角本當のものが欲しい。それが無いから畫家達はふや／＼になつて了ふ。

海老原　そして皆にピンと解る様に、見本が餘り無いので云へないのだからこまる。

遠藤　岡さんが仰つしやいました美術家の反省、さう云ふ方面にも觸れたいと思つてゐましたが時間が大分切迫して來ましたので……

中川　先程から作家、批評家の代表的な意見が出たと思ふのですが、行政的な面から言つて、米澤さんはどう云ふ印象を受けて居られるでせうか。

米澤　色々と珍らしい話を聽かして貰つて居つたのですが、此の前も一寸或る團體で、聾の方の團體ぢやないけれども、行つたのですが、矢張新體制といふ問題が出て居りました。新體制に此方から積極的に押掛けて行くと云ふ意見と、それから新體制の方から來るのを待つて居るのだと云ふやうな相當面白い意見が對立して色々喋つて居られたのですが、新體制そのものも私は勿論詳しいことは皆様程度以上には少しも知りませんし、何と云ひますか、矢張り美術についての眞面目な考と云ふものは當然に生まれて來るのだらうと思ふ。結局さう心配するやうなことは一つもないと思つてゐます。皆相當積極的な意見を總ての事で感じて居るので、決してさう云ふものは心配すべきものは決してなく、先程中島さんが云はれたやうに、さう云ふ覺悟さへあれば宜いのぢやないかと思つて居ます。

山口　まだ時間が許しますれば色々伺ひたい事もございますが、大變有益なお話を伺ふことが出來まして有難うございます。此の程度で此の會を終りたいと思ひます。

戰爭と畫家…馬淵逸雄

今次の支那事變中にあつて、美術家が如何に活動したか、戰爭遂行上・如何なる意義をもたらしたか、また戰爭と美術とを結んで、その各々の作家的發展が果してどれほどあつたか？ といふことは、素よりその道の素人である私には解らない。

しかし、之等の諸問題を從軍したひとりの作家、或は團體とその業績とを擧げ、聖戰目的遂行のための作家的存在と、新しき美術運動への方向、新體制下の美術團體が如何に國家の組織の下に從屬すべきであるか、また如何なる運動に備ふべきか？ といふことは、素人の私にも多少の感興がなきにしもあらずだ。いさゝか卑見を述べて大方の參考に供して見よう。

事變勃發以來、戰爭に從軍した美術家は約四百名、このうち洋畫、日本畫、彫塑の大家、中堅、有名無名の作家で軍報道部のお世話した人數は一寸、思ひ出されないが從軍作家の大牛と或は出征兵士としての美術家を加算すれば、曾つて世界戰史上にも見ないほどの盛況であつたらう。

先づ之等の美術家が何をしたか？ といふことになるが、これはなかゝむづかしい問題で、直接戰爭に從軍した畫家（軍報道部、師團その他の部隊、或は國策會社、團體等の手を經て現はれたる人々、今一つは銃後にあつて、戰爭を意識した作家（工場とか農村とか國體とか國家的組織の下に戰爭を表現した人々）と大別される。これは恰も從軍作家と非從軍作家と銃後國民のごとく、從軍作家と非從軍作家と判然區別すべきものではない。軍民渾然一致、聖戰の目的に勇往邁進してみうからである。とはいへ、美術を通じて現はれる戰爭の表現法に大體、四つの形式があるやうである。

第一、聖戰の意義を永久に記念する意味のモニュメントとしての戰爭畫。

第二、前線將士の活躍振りを銃後に示し、以て國家國民の精神作興の資料とするもの、多分に教育指導的意味をもつ記錄畫。

第三、藝術的作品として、それ自身立派な存在價値を示す新しき戰爭畫。

第四、砲彈や爆彈のごとく、直接戰場にばらまかれて、效果を現はす傳單、ポスターの繪畫は、所謂廣義の武器に等しいものである。

以上四つの形式が如何なる方法によつて、如何なる作家によつて、如何なる作品が生れたか？ といふことを、數字的に記録するこ

とけ未だ事變自體、整理の段階に入つてゐない今日、この方面だけを明かにすることは到底、不可能であり、事變の解決處理後に俟たねばならない。

そこで私は、かうした結果的なことでなく、ほんとに史上に現はれ、また現在なしつつある、中間成果を擧げて、戰爭と美術といふものが、後世恐るべき影響を、與へるものであることを強調したい。

例へば奈翁一世の　埃及遠征、モスコー敗軍、巴里凱旋、ワーテルローの戰といつた、戰爭畫は少年時代に、私達の感興を唆つたものであるが、武者繪であるとか、日清日露戰爭畫報といふものは、どれだけ國民の血を湧かせ愛國心を感奮興起せしめたかも知れない。

我國に於ては古來、聖德太子繪傳とか將軍塚營造繪卷、神功皇后繪起、或は保元平治合戰圖、東照宮繪起、太平記合戰圖、十二類合戰繪詞等々の國寶的繪卷物が傳來し、一ノ谷宇沼川先陣、關ヶ原合戰、楠公父子訣別等々

勿論、今次事變に於て作家的良心の問題として、高度の純粹藝術、謂ゆる美術品として後世に誇るべき戰爭畫は、相當の歳月を藉し作家自身の心境を俟つてから、生れでるものであり、早急に希求すべきものではあるまい。が、戰爭と直接關係に在つた、ポスター、傳單、或は報告的作品にも相當、見るべきものがあつたのである。

事變當初、十二年十月軍報道部の招聘により、左の十名の洋畫家が從軍して、上海上陸作戰より南京攻略戰までを記錄した。

南京攻略戰　　鈴木榮二郎
中華門の戰鬪　　小磯良平
呉淞敵前上陸　　長坂春雄
呉淞鎮敵前上陸　　脇田和
新木橋の激戰　　向井潤吉
白壁の家の突撃　　柏原覺太郎
楊家宅包圍上の松井最高指揮官　　朝井閑右衞門
蘇州河敵前上陸　　江藤純平
無錫追撃戰　　南政善
光華門丁字路　　中村研一

以上は帝展系の作家で審査員中村研一氏をはじめ、特選無鑑査の新進作家いはゆる新制作派の人々で、長坂春雄氏は醫業家長坂よし子女史の夫君であり、向井潤吉氏、柏原覺太郎氏は二科か一水會の會員であつたと思ふ。

これより先、第三師團に從軍して、呉淞敵前上陸を俱にした田代博氏は、佐伯祐三靈伯のクラス・メイトであつたといふ。とにかく從軍の形式として、また發表作品としても、前記十名の作家は各自、二百號一點を確實に製作して陸軍省へ獻納した。

これは其後の從軍畫家とは一寸、形式を異にした大ガカリなものであり、必ずしもかういふ狀態に置かれた畫家が、立派な作品を描いたといはれないが、朝日の聖戰美術展へ特別出品された十名の作品は、會場の壓卷であつたと聞いてゐる。

私はむしろ激しい憤怒から、自分自身で從
軍願ひを出し、戦爭の中に入り、兵隊と共に
勞苦を嘗め、眞の姿を描かんとした作家の數
名あつたことを知つてゐる。と同時に、中に
は自分の作家的行詰りを打開するため、從軍
を志願した畫家も相當あつたであらう。陸軍
省情報部から、現地軍報道部に派遣された前
記十名の中、長坂春雄氏は當時衞生上等兵と
して出征中であつたが、報道部の計畫によつ
て製作に從事したのであつた。

　戦闘が擴大し第一線が、追々と奧地へ展開
するに從つて、從軍の形式にも種々あつて國
策會社の招聘、滿鐵とか華中鐵道の賓客とな
り、遂に第一線まで行く困難を避け、占領地
區の行政や民俗風習、或は東亞新秩序建設な
どを描いてお茶を濁す某々大家の如きもあつ
たのである。之れは作家自身の意志といふよ
り、駕を枉げて宣傳のために引張り出したむ
しろ、マネキンボーイであり、戦爭と美術が
第二段階に入つて來た證據でもあらう。しか
し、なんといつても漢口陷落の前後、作家自

身の憤熱によつて、從軍を血書志願した人々
の餘りに多かつたので、軍に於てもある程度
の制限を加へたが、ともかく美術家が戦爭を
理解しようといふ信念は、たとへ作家自身の
アンビションにもせよ、誠に欣ばしい現象で
あつた。
　記錄、記念、藝術、或は廣義の武器として
繪畫が、今次事變によつてその意義を見出し
たことは、我國の美術史上劃期的な收穫であ
つたと思惟される。

　私は從軍畫家として、たゞ繪だけを描く作
家より、精神的にも感覺的にも最も惠まれた
優れた作家を戦場に於て見出した。それは出
征兵士の作家である。素より他の問題につい
ては、最も惠まれざる作家であるかも知れな
い。彼等はなまじつか、從軍畫家が飛行機や
汽車に乗つて戦場の題材を拾はんとしてゐる
のに反し、題材の根本ともいふべき戦爭眞只
中にあつて血を流し、血を見、銃を執つて戦
ひつゝある。これほど素晴らしい從軍作家が

あるであらうか？　生死の巷に彷徨して、厳
粛な瞬間を絶えず體驗してゐる、尊い體驗と
思索、その中から後世に誇るべき作品が必ず
や生れ出づるであらうことを。

私は文學と美術の相違―ペンと紙だけで後
は自己の思索を表現される文學と、畳五枚も
あるやうなカンバスに、一錘一鋼、寶在をフ
オルメションして行く繪畫、或は一刀一心の
彫刻―樸心彫骨といふが藝術の表現の相違が
餘りもかけ離れてゐることを知つてゐる。

繪畫にしても彫刻にしても、それに必要な
る材料と設備とが文學とは比較にならない。
體驗なり思索が、すぐものになり發表すると
いふことの可能性は、文學の方が遙かに容易
に見える。しかし、眞の作品は從軍後、一年
なり二年經過して、初めて何等かの形に現は
れることは同様であると思ふ。たゞ出征兵士
の繪かきは、戰爭が目的で忠勇なる兵士であ
ればそれでよい。そこに作家的苦悶なり、感
覺意慾を、踏邊後でなければ發表することの
出来ない懊惱があるに違ひない。

私は、ペンと紙だけの文學に比較して失禮
ではあるが、出征兵士の美術家はかうした環
境の苦しい體驗から、むしろよりよきものを
制作して欲しいと希望してゐる。

戰爭美術第一期は、とやかく論議されてゐ
る裡に昭和十四年七月、陸軍美術協會の誕生
を見た。それは松井石根大將を會長とし、驚
壇の元老藤島武二畫伯を副會長として、會員
の作品を通じ、適切なる方法に依つて軍事美
術に關する奬勵普及を目的としてゐる。

又、陸軍と協力して興亞國策に貢献せんと
する、理想を持つてゐる最も強力にして、確
實なる組織（洋畫、日本畫、彫塑）團體であ
るが、朝日新聞社と協同主催の下に第一回聖
戰美術展を上野に開き、その後各地を巡覽し
て約十ヶ月に亙り軍事美術の普及を計つた。

この陸軍美術協會の特質として目立つもの
は、各派別がなく全畫壇の一流人を網羅して

居り、實質的に我國最初の戦争美術團體であること、それから今後戦争と直接、間接に關聯してゐる美術界に於て、最も期待出來る組織と活動性とを持つてゐることである。

現在の會員は十五年七月には、會長以下六十八名の多數に上つてゐる。

この外に從軍畫家協會といふやうなものも生れたが、陸軍美術協會のメンバーには及ばない。

之等の團體が軍と密接なる連繋を保ち、軍事ポスター、軍事繪葉書、傳單、壁畫等の制作その他汎ゆる發表機關を通じての成果は、一朝一夕には現はれなくとも、知らず識らずの間に、國民精神作興の上にもたらす影響は、蓋し甚大なるものがあるであらう。

以上團體若しくは個人の作家が、戦争と美術に對する關係は、時間的には第一期にあり戦争を如何に表現するかといふ、質的問題では全く初歩時代と謂へる。

作家的日常生活の慣習的な感覺感情を衝撃し、打碎するであらう戦争の瞬間的、そして膨大なるスケールの斷面、之れを各人が如何にアレンヂし、如何なる技巧を以つて照準づけるか？ といふ具體的問題は、未知數である。

そこに戦爭美術としての第一期段階があるのである。とにかく戦爭美術に對する諸問題は、非常に局部的ではあるが、作家各人が國家の美術政策にどう働いて來たか？ といへば私は次の如く分類して考察したい。

第一種は純粹美術家で、第二種は漫畫家若しくは商業美術家とである。今大事變に於いて、漫畫家が國家的に活躍した場合はかなり多い。例へば紙芝居のごとく、戦漫畫のごとく、社會を諷刺しながら國策の線に沿はしめた。

第一種中特筆すべき從軍畫家には、前記ギ名の陸軍省派遣作家を始めとして、數回に亘り大陸に足を印した鶴田吾郎氏の如く、服部亮英氏のやうに長期腰を据ゑてゐる作家、出征兵士として歸還した作家等々を列擧して、素人の私が獨斷の批評をして見よう。

陸軍省のポスター（陸鷲の長途爆撃行）を

製作した伊原字三郎氏は十三年北支、中支へ二回從軍した美術協會委員として聖戰美術展に出品した「厩囲」の如き戰車が白壁の家に迫る名詮自性の厩倒は、素晴らしい出來と思ふ。

中村研一氏の「光華門丁字路」向井潤吉氏の「新木橋の激闘」「福山機の壯絶なる最後」等は、最もモニュメントに富み、報告的な軍事作家として推賞したい。

朝井閑右衛門氏の「揚家宅望樓上の松井最高指揮官」も相當評判の作品であつた。小磯良平氏は「南京中華門の戰闘」を描いてゐるが、十四年の文展には「兵馬」を發表して、朝日の文化賞を獲得した。その堅實なる眞實は記録として、又、新しいロマンチズムとして、謂はゆる戰爭畫なるものを確立した一人者であらう。

鈴木榮二郎氏は、柳川兵團に從軍して、將士と共に辛苦を甞め「南京攻略戰」を物してゐる。若い情熱をもつて、戰爭を見極めようとする努力は大に買つてよろしい。長坂春雄

氏は軍報道部に關係してゐるから、私よりとやかく云はれないが、岩崎勝平氏は長期に涉つて現地に頑張り思索を練つてゐた。未だ發表しないが、大に期待出來る作家と思ふ。

春陽會の原精一氏も軍嘱として出征してゐるが、畫家として得難い凄驗の持主である。歸還後、再び從軍して幾多の資料を携へ歸つたから必ずやよりよき作品を發表するであらう。二科の野間仁根氏も廣東軍に一兵士として出征した。歸還後、陣中作を發表してゐる。獨立の中村節也氏も出征中である。陸軍大臣賞を獲得した中村直人氏の戰爭三部作「建設班」や日名子實三氏の彫塑など、戰爭美術の厩卷であらう。新人としては高光一也氏、宮島久七氏、高澤圭一氏、井上幸氏等が期待されるのではないかと思ふ。

ての傳統を持つてゐないといふものもあるが、戰爭といふ最もヒユーメンな問題に對する作家的態度、捨置的モチーフとしての曖昧さに鬪されてゐるからであらう。重慶の上空を暴れ廻つた、陸軍の松山部隊長の顔などは「戰ふ翼」の中で、荒鷲の瞳が澄み切つて、生死を賭ける素晴らしい畫題などといはれ、高澤圭一君にその寫眞を見せたらぜひ一度、この顔を描きたいといつてゐた。

年百年中、生と死の中を大空にかけ廻つてゐる人間といふものは、實に物靜かで瞑想的で、動物を可愛がつたり花を愛したり、音樂が好きであつたり、男としていふに優し、、武夫の眞情を持つてゐる。

私は戰爭の空白の中に、かうした畫材はいくらでもあるやうに思ふが、遺憾ながら武藤夜舟氏ほどの天分に惠まれてゐないのが殘念た（安藤更生記）

畫家として支那通は、中村不折畫伯、橘本關雪畫伯を始めとし、竹内栖鳳畫伯は「楓橋の雨」で世界的の名作を描いてゐる。

若い洋畫家中には、過去に於て戰爭畫とし

革新と前進

神明正道

藝術家はこれまであらゆる職業人のなかで、最も自由主義的な典型に屬すると考へられて來たものである。藝術家のなかでも特に美術家は生來ボヘミアン的な氣風を有つたものと考へられてゐる。かうした先入觀念を以て美術家に對すると、彼等にとつて、最もふさはしい生活環境は自由主義的な社會ではないかと云ふ疑問が起つて來る。此の先入觀念は美術家自身によつても確信されてゐる場合があるところから、きわめて一般的に支持され易いものである。

こんな風に美術家を以て先天的に自由主義的なものと見るならば、新體制は美術家の過牛にとつて到底堪へることの出來ない新しい生活環境を強制するものであつて、藝術家はこれに適應しようとしても適應することが出來ないで唯沒落の一途を示されるだけである。新體制はこれまでの自由主義におけるやうな個人に無限的な自由活動を許容するものではない。それは自己の志向のまゝに自由に行爲してゐた美術家に全體的な目標を與へ、彼等を國民的に組織化しようとするものであるから從來のやうなリベラルな職業的態度乃至生活的態度は當然否定されるにきまつてゐる。見方によつては、新體制は美術家のなかでも特に美術家的な人間の存在する可能性を根こそぎにしてしまふものとも考へられる。此の解釋が正しいならば美術家にとつて新體制の出現は由々しい存在的な危機をもたらすものであると云つてよいのであつて、美術家は唯自己の美

5

術家的な存在を否定することによつてのみ、これに對應し得るものである。しかし、此の解釋は美術家と新體制との關係を根本において見誤つてゐる。新體制がたとひ新しい要求を以て美術家に臨むとしても、それは本來の美術家の存在を否定しようとするものではなく、唯これに新しい社會的國家的な職能を意識させ、その行爲を國民的全體に最もよく貢獻し得るものたらしめようとするだけである。新體制は美術を貶價し抹殺することによつて新しい意義を獲得するものでない。それは美術を體制的に否定するものでなく、これに新しい體制的な機能と組織を與へようとするものである。

我々は抑も美術家を本質的にリベラルと見る立場に疑念を抱くものである。美術家は果して世間で考へられてゐるやうに特に自由主義的な人間なのであらうか。若し美術家があくまで自由主義を離れ難い素質を有つてゐるものならば、結局如何に善意的に新體制を考へても、これと美術家との關係は調整出來るものでない。だが藝術家は決して見掛けほど骨髓までも自由主義的な人間であるとは云へぬ。彼等が他の職業人に較べて多分に自由性を發揮して來たのが事實としても、これを直ちに自由主義的とまで烙印するのはあまりに皮相的な見解である。自由主義の時代にいはゆるボヘミアン・タイプの美術家が發生したにもせよ、かうした特殊のタイプは時代的に發生すべくして發生したにすぎないのであつて、これは何も先天的に美術家の性格的な典型がボヘミアン・タイプであることを證明してはゐないのである。

我々は美術家のなかにボヘミアン・タイプが發生するに至つたのは藝術家の先天的素質から來たものでなく、むしろ自由主義的な時代の生活的環境の作用に因るものと見なければならぬ。美術家が自由主義的な時代の中にボヘミアン・タイプを生み出したと考へられるのは、これが最も典型的に美術家のなかに形成されたからであることは否認し難いが、これも極言すると根本において自由主義的な社會そのものが一般的に個人にボヘミアン・タイプをいたつたためである。我々は散文的な形態においてボヘミアン・タイプを美術家以外においても發見出來る。此の意味で美術家のボヘミアン・タイプはこれら自由主義的な社會の一般的な人間の典型の特殊な表現に他ならなかつたものである。ボヘミアン・タイプは實は自由主義的な社會の一般的な人間の典型の特殊な表現に他ならなかつたものである。ボヘミアン・タイプはこれまで尠くとも美術家の間では格別悪い頹廢的な典型とは考へられてゐなかつた。美術家はむしろこの典型にある矜持を感じ

してゐたのである。ボヘミアン・タイプのなかには、自由主義的な要素に絡み合つて、矛盾のやうであるが、これに反抗する要素も介在してゐたのである。我々はボヘミアン・タイプのなかから自由主義が美術家にとつて先天的な素質をなすと云ふ結論を引き出すことは出來ない。我々は此の典型を押し付けられながら、その輪廓內で一種の生活の藝術化を成し遂げたところに、却つて自由主義的時代に於ける美術家の氣魄を發見することが出來るのである。勿論この氣魄はあらゆる美術家に現れてゐたものでない。ボヘミアン・タイプが此の氣魄を失ふと共にこれが單に放恣な生活的態度を意味するものと解されるにいたつたのも事實である。しかし、此の最惡の意味においてもボヘミアン・タイプは美術家によつて結局時代的に統制されたものとしか考へ得ないのであつて、これを以て如何なる時代においても美術家と切つても切れない運命的な素質と見るのは、中世時代の藝術家が如何にこれと對照的な性格を示してゐたかを想起してみる必要があるのである。

美術家がこれまで自由主義的な色彩を發揮して來たとすると、それは美術家がすぐれて、自由主義的であつたためではない。彼等は他のすべての職業人と同樣に一樣に自由主義の社會において、自由主義的な生活を要求されてゐたものにすぎない。それは必ずしも彼等にとつて永久的に指定された性格を意味してゐないのである。しかし此の性格が歷史的に條件づけられてゐるとしても、これが實際において最もよく美術家に適合したものであり、美術家自身もこれを永久化することを希望してゐるものではなからうか。藝術家の新體制に對する關心のなかに、これを心から讚頌すると云ふよりは、來るべき變革に不安と危懼を抱いてゐると見える點のあるのは、かうした心情を露呈してゐるものと考へられないではない。そして美術家のなかにはたしかに自由主義の否定を以て、その血肉を奪ふもののやうに考へてゐるものも存してゐる。彼等は後天的に獲得した自由主義的な要素を振り棄てることを犧牲としか考へ得ないやうである。しかし、これは結局自由主義が習性と成つたため藝術が、此の歷史的な組織によつて束縛され窒息せしめられてゐる半面を彼等が見透してゐないことを示すだけである。

我々は自由主義の出現によつて個性の發揮に有利な條件を提供されたにはちがひないが、それが實質的にどの程度まで一

般的に個性の發展を助長し、その眞價を高めるにいたつたかは問題である。美術家は中世におけるやうな職人的な地位を免れ得たと云ふものゝ、彼等は決して自由主義のもとに於いて藝術家として完全な評價を與へられたものでない。自由主義的な社會で、これまでになかつたほど物質的に酬いられた美術家が、現れたのは事實であるが、これは決して彼等が美術家として國民的な榮譽を荷つたことを意味してゐない。彼等は自由主義の支配するところでは、窮極において高價な商品の生産者として尊敬を受けてゐたものであつて、それこそ波浪のなかの海藻のやうに營利主義に飜弄され、偶然を僥倖するだけの自由を與へられてゐたにすぎない。ボヘミアン・タイプの生活的な慘めさは、かうした社會的な生活的環境から必然的に發生したものであつた。これが自由主義のもとにおける美術家の生活條件であつたことを考へると、そのなかに見出される營利主義に縛られた自由性の現實を正視するあまり新體制の到來によつて美術家の創造的な立場が全的に否定されるかの如く、恐れ戰くのが如何に無根據であるかが了解されるであらう。新體制の目標は近衞首相の聲明によつて如何に藝術家が、その創造的な立場を新しく形成してゆくべきものである。しかし、美術家を全部從軍させたり、實用的な工藝家に鞍替へさせたりするやうでは、到底最高國防國家を建設するにあるものであるからと云つて、美術家を全部從軍させたり、實用的な工藝家に鞍替へさせたりするやうでは、到底最高國防國家を建設するにあるものである。學問藝術等の文化を閑戲視してこれを輕んずるものは今日要求されてゐる新體制の根本的な意義を全く理解してゐないも同然である。東亞だけについて見ても、我々は實用主義的な藝術を以てしては文化的に支那を指導してゆく問題は結局新體制において如何に藝術家が、その創造的な立場を新しく形成してゆくべきものである。

問題は結局新體制において如何に藝術家が、その創造的な立場を新しく形成してゆくべきものである。

新體制運動はさしあたり萬民輔翼の全體的な組識の形成を眼目としてゐる。從つて國防は、經濟、外交、思想、文化の諸要素の質量的な强化を要求してゐることを知らなければならないのである。從つて美術家の間でも、第一に問題となるの

8

わけのものでなく、むしろそれは美術家の個人的創意を不自然に壓倒し去るものと考へられないではない。しかし、評論家文學者等が多少の個人的、又は流派的な意見をもちながら單一組織を形成しつゝある際、美術家もこれに倣へない筈はない。かうした組織の結成によつて、美術家が最もよく時局の要望をなし得る地位に立つにいたることは否定出來ないのである。かくの如き組織が國家的機關と聯結するにいたるところから、美術家の創造性の發揮を抹殺するにいたるものでない。淺薄な實用に立つにいたることは否定出來ないが、これは必ずしも美術家が今日以上に直接國家的統制のもとにきまつてゐるが、新體制はかうした形式的統制とは次元を異にしたものである。それはすべての美術家の行爲を國民的な見地から、美術を形式的に統制するだけの企劃が新體制であるとしたら、勿論これによつて美術家の個性は無視される全體の見地に流合し、各人をしてそのあるべき場所において、最大の活動を可能ならしめようとするものであつて、自由主義における個人主義を排斥はしても、個性の意義を否定するものでない。それは國民的全體の基礎において個人主義の成就し得なかつた程度にまで個性を開華發現せしめようとするものである。新體制の名において唯官僚を中心とした消極的な統制をしか考へてゐないものはすくなくないが、かくの如き一方的形式的な統制によつて最高國防國家や國民組織を完成し得ないことは明白である。我々は新體制において國民各自の創造性を如何に高度に發揚し且つこれを統合すべきかを考へてゐるのであつて、此の理念に立脚するからこそ新體制を以て美術家に對して自由主義的な社會以上の創造的個性を約束し得るものと斷定したのである。これ以外に新體制を歴史的に基礎づける理念はない筈である。そしてこれはまた我々が自ら創建することによつてのみ達成されるものである。美術家も、新體制を自分の外にあるものではなく、自ら創造するものと考へてよいのであつて、この積極的な意欲と行動によつてはじめて消極的統制を斥け、美術の新體制を自主的に建設することが出來るのである。

文藝復興期の技術傳統 1

田 近 憲 三

文藝復興期とは、その當時全歐を支配した。唯だ頭から信仰して其の信仰する力の上に立脚して居つた中世紀の文化が、遂にこの伊太利の上には、偉大な盛観を示さないまゝに衰退して、信仰は唯だ徒らな習性となり、その威力は惰性と變化して、社會に生活に文化に、全ての方面に一つの凋落を示した時、初めて此の時代に、希臘羅典文明の太陽が輝く様な眞意義にふれ、其の眞相にふれると共にこの古代の、今日まで人智の極め得たその最も高邁も、最も深奥な哲學、文學、藝術の偉業を、再び地上に再現しやうと試みた時代である。其れはルネッサンス、則ち再び生れ來る力であつて、文藝復興の文字に誤られて、之れを希臘羅典の復活運動と見る可きではない。それは、古代文明の外形ではなく、その古代文明の示す人智の遂にはあのレオナルド、ミケルアンヂェロ等の大成を見るまで押進

た。新しい大時代の建設運動であつた。

其れは、唯だ單に繪畫の上からだけを眺めても、ヂオットによつて吹きこまれた繪畫の眞劍さは、一貫してルネッサンスの其の最後まで流れ、その藝術の意義と思想的内容は、一歩のゆるみもなく相繼がれて進んで行く。又その外面上の技術では、その眞劍さと高さから得られた技法は、脊髓をなす様にして次ぎ〳〵に傳へられると共に、又一方では一人の知識は、必ず次の巨人の土臺となり、根本となり、一人一人の巨匠の上には、更に次の巨人の努力が築かれて行つて、丁度この時代に於て、文明の全てに涉つて一つの大建築が行はれて來た様に、技術も其處には一個の建築の様に構成されて、

統と、一方各個人の工夫發明が、相ひ扶け相ひ生かして積み上つて

行く建築的な技術の建設、この二つのものは完全に融和して、この

ルネッサンスの藝術精神の傳統と共に、一方その時代の雄大な技術

傳統となつて現れて來るのである。そして其れは、後世の、藝家に

最も手輕るに繪を描かせる爲めの、便宜上の方法の、單純な師から

弟子への受け渡しではない。

今日では、全ての作家はそれ〴〵自分の天分を生かして、その感

覺、神經の上に自分一人の技巧を案出して、特有な境地の發展を計

らうと努力して居る。それは、丁度今日の學問が、全てを擧げて分

業化して居る姿に相似かよつた所がある。科學の發達は、この廣汎

な知識を分業にせずには居られなくなつて、その中には、嘗ては學

んだ人が必す偉い人物となる事、たゞそれだけを目的にした哲學ま

でが、字句を爭ふ分業とさへなつて來る時代である。それは美術も

同様にあつて、分割さへすれば、無數に分れて行く美の要素を、更

にその一片を盆々分割せしめて行くと云遣り方が行はれて、各作

家は大小ともに、各々その一片の内裡に立籠らうと努力する。その

またその爲めには、畢竟は天分だけをもつて押さうとする。その

天分なるものが無限大な寶物でない事は承知して居乍らも、作家は

個性の破壞を懼れて、空手で出發するのでない限りも、他からの影

響に非常に細心の警戒を拂ふことになる。そして其の時の技術は、

已に修練をへた大技術の基礎の上に、自己の工夫が凝らされるので

技術のイロハからして工夫して努力して、之れを工夫される場合が多い。ま

た左様に編み出されたものは、その人特有の個性を生かす時にの

み役立つものであつて、之れを輕々しく採用する時には、他を傷け

るものが多數にある。

作家がその天分に頼ることは、何の時代でも同じ事ではあるが、

今日と異つてこうした傳統技術の時代では、人々は先づその無技術

時期の自分の天分の工夫よりも、その天分以外の力、自分以外の力、

その自分とは比較も出來ない、而も大な才能と知識のその積み上げ

られた力量に信賴して描いて行つた。そしてこの信賴出來るものの

上に、始めて自分の天分を生かせ、或は之れを更に偉大なものとし

て行こうとした。そしてこの積み上げられた大な技術の前に、何人

も萎縮せずに、却つて之れに乘じて雄飛して行つた力は、其れはこ

の大建設時代のみに見る底力であり、こうした大時代の精神的傳統

の強さでもある。

技術と云ふ問題は、例へば昇天する天使の衣裳の襞の動き方と、

天上から馳け下りるその天使の襞の動き方には、何れほどの奇想を好

む天才が出やうとも、何うしても變化さすことの出來ない自然の方

則がある様に、また肉體にまとふ衣の襞には、靜物としての自然の

鐵則があつて、之れは何うあつても動かせない樣に、そして其の動

かせないものが、却つて作家の表さうとする畫面效果を助け、作家

はまた其の中に、その手腕次第で無數の變化も活動も出來る樣に、

こうしたものは、あながち固定されたものではない。まして其れは、技術の精神、本意義等々に於ては猶更である。

この時代に、人が自分の天分以外のものに信頼したとは、其の時最も崇拝に價した巨人等が相致へ相傳へた、其の技術と、その技術の生きた精神であった。それは、更に大な時代を生み、藝術を作らうとする、その實際上の大道であって、これに觸るる限りは、誰人もその恩惠に浴すると云ふ、左様した性質のものであった。又人々が、より偉大なものを企てれば企てるほど、盆々其の基礎となってくれる所でもあった。そして、之れを傳へるその大先輩が、手をとつて、この文藝復興の大文明建設の華々しい意氣と、これを實現する技法を致へてくれる所でもあった。

其處には、個人〳〵の特殊技術の様な個性は持たぬかもしれないが、その代りこの大時代の、その時代の個性と魂と、その輝きとその發展性を持つて居るものであった。

時の時代そのものは、空前絶後の文化を目指して、その第一歩から激しい出發をとり、一貫した大潮流を作つて邁進する時代である爲めに、其處に傳統されて行つた技術と云ふものは、今日考へられる様な、一片の技だけのものではなかつた。其れは、一歩一歩と、あらゆる巨人天才の工夫と其の心魂が織りこまれ、生きたまゝ次に授けられ、又その上に次の巨人の生きた力と工夫が加へられて行くものであって、此處に傳統され〳〵こゝに建設されて行つた技術その

た形の上に表はされた、時の文化の最も巨大なモニュマンであったとさへ云ひ得るのである。

　　　×　　　×

　　　×　　　×

伊太利は、永らくビザンチン美術の一部を作つて居ると共に、又その從屬的な役廻りを演じて居たものであって、繪畫は多くは東方から移住した希臘人其他によつて行はれると云ふ有様であった。又中世紀そのものの生命は、この國にあつては、遂に佛蘭西に見る様に「其れが強い大文化を築く、その生命の焰となる事も出來なかった。

また一方に、この伊太利ビザンチン美術は、ビザンチン美術一流の、半ば多眠的な舊體の踏襲を行つて居た時で、ヂオットの直前には、依然五六世紀時代の作品を連想さすモザイックや繪畫が行はれて居る。然し此の沈滞を破つて、一氣に新しい時代の建設に目覺めた時、それが、當時隣邦佛蘭西に盆々其の實は結ばうとした。中世紀文化の爛熟さなどとは、比べもならぬ眞劍な激しい動きであつたのは勿論である。

文藝復興期最初の文學の、ダンテ、ペトラルカ、ボッカチオ等の作品が、當時華かな中世紀佛蘭西文學に比べて、非常に近代的であるのと、此等の作品がルネツサンス盛期の文學に比べて、古色を感じさせないのは、かうした氣運の生氣とその出發の出方に依るものであって、之れと同様の現象は、同じくルネッサンスの啓蒙期にあ

26

體を動かす効果では、遙かにこのビザンチンを脱却して居ることが意識される。

其れが直ぐ様受けつがれてヂオットとなると、其の烈々とした迫力を盛つた作品は、時代そのものに對しても、ダンテの神曲の様な使命と意義を持つ様になり、ルネツサンス美術は、一貫して貫く支柱を得、その生命は點じられて、之れが沿々とした文藝復興の運動として流れ出す事になる。其の時彼の眞劍勝負そのまゝの制作態度は、從來の技巧にまで新しい意義を生ぜしめて、確然とした繪畫の新しい時代と、その技術が構成されて來る。

この時、美の二つの要素、力と美しさは、各々非常な高遠な內容を盛られて、二つの分野に對立して、各々はその威力を極度にまで發揚した。一方はヂオットを廻つて、フローレンス中心の傳統となり、その眞劍な氣魄はそのまゝに、眞向から入を打つ雄大莊重さと、烈々とした嚴格さで迫るとき、一方シエナの都に、ツツチオを最初の巨人として取り圍むシエナ派は、美術の女性美のその徹底した美しさを發揮して、飽くまで高く飽くまで典麗に繫く可き美觀を發揮して行つた。

それはルネッサンス、殊に上期ルネッサンスの常として、何の作品にも高邁な思想的內容が主題をなすものではあるが、この二つの行き方は、自ら技術の上にも表れて、一方には作品に魂を盛る技術の發達となれば、一方では藝術の具體化、美と云ふものを織る技術

であるのもこの爲めである。

このチマブエから出てヂオットとなり、フローレンスを中心にした大な動きと、一方ではヅツチオから出てシモン・マルテイニに盛觀をつくし、以後綿々と傳ふシエナ派の對立時代は、總括して他の地方を併せて、非常に嚴重な技術傳統の時代である。そして又この時は、他のルネッサンス文明も、一石一石を積んで建設する様な、左様した建設の時代であつた。

こうした對立が自ら融和されて、この一丸として集められた美そのものの上に立つて、存分な創作の行はれる十五世紀伊太利ルネツサンスの姿は、若し實例を暴げて具體的に云はれなければならぬ技術傳統の上では、新たに一つの創作時代に入る時である。

それは、單に美術の世界が創造發明の世界に一變したのでなく、全ての文化にわたつて左様であつた。たま〳〵時の東方帝國の崩壞は、伊太利に多數の學者を送りこんだと共に、莫大な古代文明のマニュスクリが移入された。それと共に一氣に盛になつた古典研究は更に各寺院の藏から陸續として發見される手稿と共に、文化の流れを一層刺激し、已にこの時は、學者は研究に留らずして、皆一家の言を吐き、又それ等の識見は、直ちに文藝復興期の最も偉大な一面をなすものでもあつた。また人々の前には、あらゆる學問が、その着手を待つて呈供され、其の一つ一つには、時代を負ふて立つに足りる人物が、次から次にと開拓して行つた。

其處には、毎日の様に新しい世界、より大な境地が建設され、長いビザンチンの夢では想像も出來なかつた分野が開かれて行つた。

國家の才能は、擧げて其れに傾け盡された様な感があつて、一人の才能は必ず他の才幹を益し、一人の識學には必ず又他の識見が加へられて未曾有の建設が行はれて來る。そして其の時、この個々の文化の一端に携はる人々が、各々その創造者ででもある様な威力を持つて居つたのが當時の姿である。

此の時、繪畫が技術上の發明の爲め、一種の混亂に陷らなかつたのは、その出發の最初から大な方向をもつて、必ず立派な繪畫を作つて行くと云ふ、左様した傳統に依るものであつた。そして此の十五世紀の最初からレオナルド、ラファエロ時代に至る迄は、怖らくは繪畫の世界が、未だ見る事が出來なかつた程の、創意と發見に滿ちた時代であつた。

然し實際上の技術に、大な傳統を持つて居た強さは、ここにも發揮されて、人々は必ず、その爲す可き所を知つて居た。一筆毎に三體を辨せない「最も穩和な、又古風なフラ・アンヂェリコの門からは、ベノッツ・ゴッツォリをはじめ多數の偉才を輩出して居るが、之等新しい作家も、師アンヂェリコに負ふ所が甚だ多かつた。一方では又マサッチオが、あの徹底した近代的描法を創造した時には、この繪にふれる全ての作家は、殆ど同時に、もうその技法を見事に自分のものに工夫して居つた。それは模倣でもなく、剽竊でもない。一つの新しい工夫して居れるや、これが偉大なものを描く爲めに適して居

る限りは、直ちに時代の技術の一要素となつて了ふのである。アレッツォ・バルドヴィネッテイが、美しい繪具の輕妙さを示した時には、直ちにその輕快さは、あらゆる人々の持物となつて了つた。そして誰一人として、この輕やかさの爲めに誤られる者は居ない。唯それが一人一人の作を、より美しくさせる要素として、時代に消化されて行くばかりなのである。

其處には、一つ一つの發見、工夫が、必ず互に相益し合ふのであつた。又そうして交換され、相ひ積み上げられる知識は、繪畫の表面ばかりではなく、常に繪畫に內容を盛り込むのに役立ち、作家の魂と氣力を、盆々たかめしめる様な技術ででもあつた。そして此の時代は、唯だ單にこの驚く可き技術の受け渡しばかりではない。この發明、この技師の光りと共に、その處にある力までが受け渡されて行くのであつた。

力までが受け渡される、其れは最初から一貫した技術傳統の姿であつた。然しこの時技術が科學化され、多方面化された時でも、猶ほ且つ平易に之れを習び取り、其の眞蹟の力を自己に加へ、更に其の上に工夫する巨才が聳然として現れた。それは驥世の偉業の上に、更に偉業が築れて行く可き世界ではあるが、ヴェロッキオの藝法がレオナルドに傳つては、あの不思議な技術に變化し、ベルヂノの女性美が、直ちにラファエロの女性美のその礎を築いて行くこととなる。そしてこの時の、此れ等の人々の體得の容易さは、唯だこの大時代のみの知る謎ででもあらうか。（綴く）

文藝復興期の技術傳統 2

田近憲三

その當時、學んで行かふとする人々には、今日の様に取捨に迷ふ必要はなかつた。唯だ投げられるものを取れば良く、そしてその與へられるものが、若い人々の理想を裏切らないのみか、却つて其れ等の具體化であり、その時代の希望するその最も偉大なものであつたりした場合には、この文藝復興期に生れた若い作家達は、われ〳〵の意識する繁雑な苦勞は、殆どこれを知らなかつたと云つて差支ないかも知れない。

×　　×　　×

當時の藝家の傳記には、常に健康な、何物か張り切つた、譬へば光りに浴して居る人間の様な歡喜がある。人々は美術の大使命である事も、それが文化の榮光である事も知つて居た。そして美術と云ふものの持つ自由奔放さの中に同體である様な姿がある。又技術の困難さについても、この傳統時代で行く様な姿がある。又技術の困難さについても、この傳統時代で行つたものであつた。

は例へば今日の科學者が、他國の學者の知識發明をそのまゝ應用して、之れに自分のものを加へる事によつて、自分も何物かを創つて行く、こうした平易に似た容易さが存在して居た。

また、當時、後世を威壓出來るほどの大家が、この大時代に適はしい氣風と理想を代表して、然も師として若い徒弟に面した時、これを何の様に養成したかは想像に難くあるまい。技術の薫陶とは、表面的な效果を教へるのではない。その方法を何の點まで生かすかと云ふ力や、或は其の技術がその人の才幹に從つて、自由自在にのびる様に、そしてその技術が直ちに大作品そのものとなる、其處まで致へこんでこそ技術の受け渡しであらう。雄大な技術傳統を、偉大な藝術家が致へ、そしてそれを、ヅツサリ其他の藝人傳が傳へる様に、當時の人々はこの修業を、多くは師の許で二十年前後を費して行つたものであつた。

勿論左様した永い間には、技術の表面形式ではなしに、素描には

素描の眞蹄とその自由さが傳へられ、色には色彩の力が傳へられて行つた。そしてあらゆる繪畫の實技以外に、當時の畫家は、今日餘

り人の知らない廣範圍な職業知識を持つて居たものであつて、今日では誰しもが繪具商の差出す材料を無條件で使ふ時に、彼等は筆を

作り、石を碎き、卵黄、昆虫からも工夫して繪具を作つて行つた。板の上には、鐵の様に堅くなるホワイトの層を置き、乾燥した上

を磨き、その上に細い麻布を敷き、又ホワイトを置いて、こうした事を重ねて仕舞ひには、その面を鏡の様に磨き上けて描き初める下

塗りや、壁畫の爲めに、様々な建築知識から、濕度硬度によつて行ふ可きあらゆる變化も知つて行つた。

又師匠のアトリエに働く間に、彼等は、今日全ての作家の惱やむ繪具のマチェールに對しても、これを却つて運用する平易ささへ覺

えて行くのであつた。そして其處には、塗られた層の乾燥程度、その堅さ加減、或は其の上におく繪具の適當な粘りや密度等々、それ

が必ず自分にびつたりしたものを得ることを知つて居た。そして長期と薫陶されたこれ等の弟子の腕には、師の技術と力がのり移つて

居ると共に、又其處には、内容をさへ盛りこめば、又その時代の平均的な技術を一歩さへのり超せば、必ず傑出した作品を殘すことが

出來る、左様した手腕の構成が行はれて居つたのである。

然し、こうした時代の恩惠は、唯だこの技術の眞蹄を傳へて、更に時代の意氣と精神を養成して行くだけに留らなかつた。

ぶまで、多くの人々は一つの小さな都市、或は一地方の中にその一生の大部分を暮らして居た。そのためにこの時代では、色々の畫派

に、その色彩が判然として來るのでもあるが、又そのために其の土地に居る人々、作家の間には、作家同志の非常に接近した往來があ

つた。そして其の往來と共に、非常に明快な技術の交換が行はれて居た。

然しこの時注意しなければならない事は、左様した一つの中心が已にそれ自身廣大なルネッサン運動の、その源泉を演じて居ること

である。又其處に集ふ人々は、何れも亦この雄大な文化の、代表者それ自身に外ならなかつた。

また、左様した動きに與つて居た人々は、當時の封建制度の社會状態の爲め、文明と一般人民との間には、殆ど何の聯絡もなくて、

皆な貴族階級を中心として集つて居つた。と云ふ事は、その小さな範圍の土地の中でも、更に一層小さい部分の中に、これらの代表者

が參集して居た事にあたる。左様して、この文化のあらゆる方面の代表者が往來して居た爲めに、畫家の生活にも此等の哲學、文學、

科學の士と、常住毎日の様な交渉が保たれて居つた。

今日、或は畫家として無教育であり、人として無教養であるが爲めに、何れだけの澤山な才人が、その作品の上に致命的な缺點を表は

して居るか分らない。その時こうした知識の交換時代の、作家の幸福は押して知る可しである。然もその各方面の知識が、一々生きた

學問として、その意氣と魂に脈打つている時代は猶更のことである。

て、近世最大の巨人であらうフイチイノと交る畫家達は、この人に、
プラトンを闡いた人々ではない。それは却つて、この人と共にプラ
トンを論じ合つた畫家達である。こうした人々が、その各々の分野
で、眞の生命ある文明の大業を行つて居る様に、畫家そのものは、
當時第一流の氣格と識見をもつて、同じく美術の世界に、同じ大業
を行つて居た人々である。また、左樣した學者達が、當時は非常に
廣汎な學問に曉通して、その廣大な知識の上に築き上げられた、一
個の建築に似た大見識をもつて事にあたつて居た様に、當時の畫家
は、廣汎な賽技と藝術的教養の上から、同じくこうした大識見を示
して居た。

そして學者達が、廣大な知識の基礎を持つ様に、この時、ヴェロッ
キオ、レオナルド、ミケルアンヂェロ其他の様に、一流の科學者で
あり又數學家である人も出た。また同じ様に多数の藝術家は、同時
に繪畫、彫刻、鑄版、金銀鏤刻、建築、要塞設計から果ては大砲の
鑄造その他にわたつて精通し、之れ等について當時の第一流、則ち
世界第一流の知識を有している事も稀れではなかつた。

それは、一言にして云へば、當時の最も立派な人物が、相次ぎ相
起つて美術に携つて居つたからである。そして左樣した人々の、最
も大な責任をもつて、之れが行はれて居つたからである。

また、こうした人々に取り扱はれて、始めて技術の誤りない傳統
も行ふ事が出來るのであらう。已に一つの道、道程として定められ
た技術は、それ自身が、一つの型式に作られた事だけでも、型式の

代にあつては、こうした技術或は型の踏襲は、必ずその第一歩から
して、多分のアカデミスムに陥つて、その型の創設期だけに美はし
い作品を作り、直ちに其の次から一個の廢額或は一つの退壞滅を
示す様になる時、このルネッサンス時代に於てのみは、却つて其れ
が極度の偉力を發揮して居るのは、其れはこの時代の人々、事を
誤らない人々、物の眞髄を穿ち得た人々によつて應酬され、之れ等
の人々によつて處理せられて居るからである。

こうした伊太利ルネッサンスの美術は、その最初、一般の文盲な
民衆、愚民階級からでさへ、非常な尊敬と愛慕を捧げられて出發し
て居る。一三一〇年、シェナ市大寺院の爲めに、その大祭壇畫、天
の母なる聖母の爲めにシェナの市が依賴したヅッチオの崇嚴の聖母
圓が完成した時には、市民はこの世に見る事を得たその最も美はし
い傑作の爲めに、全市の店は閉じて祭を行ひ、僧侶は官吏を先頭に、
全市民を後に、手に手に蠟燭をともして祭り、婦人子供はこ
の後に從ひ、人々は頌歌を唱ひ、全市の寺院は鐘を撞いて此の名畫
を大寺院にまで迎へて、名作の榮光を讚へて居る。

このヅッチオ以後、二百年間の盛觀を經て、十六世紀當初に、こ
のルネッサンスが極盛期に達し、既にレオナルド、ミケルアンヂェ
ロを生み、ラファエロを生み、一方ヴェニス派ではチシアン靈筆に
色彩の詩情が盛り盡される時、此等巨匠はルネッサンスの大面目を

具體化はするが、一般人心は唯だこの自國の盛觀と天才の輩出に眩

惑陶醉して、ものの内容よりは外觀を尊び、眞劍な創作よりは虛飾
を尊んで、世には巳に尨大な、人目を欹く大作のみが賞揚され、既
に此の世に阿ねる作品の氾濫を始めて、譬へば、佳作の數こそ少いが靈
妙な筆致に特異な美しさを生むコレツヂオを、慘憺とした半世に窮
死せしめる様なことが起つて來る。そして時代は、徒らにミケルア
ンヂェロを慣らせるばかりで、この巨人とチントレットを最後とし
て、其の最盛期の直後、急轉直下の終焉を告げて仕舞ふこととなる。
その後に來るものは、尨大な靈派の樹立であると共に、徹底した
アカデミスムの第一歩と成つて仕舞ふばかりである。この大時代の
直後を受けて立つ、ボロニア派或はヴェニス派後期の人々は、其れ
等が何れも廣大な技術家であつた事は否めない上、又その時それ自
身が大時代の直後である爲め、今まで相築き合つた技術知識の傳統
が、この時急に絶え切れて居るとは云ふ事も出來まい。然し其の時
は其れ等作家が、巳に作家としての心情に弛緩或は墮落を來たして
居るために、作品は藝術及び大時代の本意義を失つて、唯だ技術の
形骸ばかりが豪然として誇示されて來るばかりである。そして其處
には最早や眞のルネッサンスの大傳統は、跡方もないと云はざるを
得ない。

×　　　×　　　×

技術と云ふものは、一種の魔法の様に考へられて居て、其れだけ
を知れば、古代作品の謎は氷解して、立派な製作が立ち所に生れる
様に考へられて居るが、事實は決して左様した簡單なものではない。

十九世紀の大家ドラクロア、クールベーにとつても明白である。現
在當の佛蘭西では、之れ等を去る事幾許もない時代であり乍ら、今
ドラクロアの色彩の祕密も、クールベーのあの繪具の層から來る重
厚な迫力も、之れを傳ふ何人の存在も見ることは出來ない。

今日、アカデミック派の人々によつて傳へられて居るものは、其
の殆ど全てが、十九世紀初期のダビッドの餘影であるに過ぎない。
そして其の事を通して、辛じてブツサンに遡り、更にプツサ
ンから他に透ホ出來るとした所が、其れが左様した時代の面目と、
生きた技術に、餘りにも緣遠い事は一目瞭然である。

この時、最も正直に古代技術を瞥見出來るものは、矢張りその時
代の繪靈論と技術上の蓁述の外はあるまい。

唯だこれも、その實際上の行使の方法や、またその技術を如何に
生かして行くかと云ふ問題に及ぶと、今日では全然これを知ること
が出來ないと共に、又一方では、その當時に一般畫家の常識とされ
て居つた所のものが、今日では完全に忘却されて居て、又その忘れ
た常識と實際が、往々にして其の知識の活用の上では、その基礎を
形つくつて居ることがあるものである。

また一面では、例へば其の中に蓄かれた古代繪具の製造方法を知
つたとした所が、これを當時の人々が用ひた程立派な繪具も作りう
る迄には、非常な工夫と努力がいる。レオナルドの解剖學を讀了し
たと云つても、それから此の偉人と比べ合ふほどの人體美を體得す
るまでには、容易ならぬ道程がある。デューラーの特異な素描法を

再讀暗誦するとも、その萬分の一にも及ばないことを覺悟して、此の知識を更に非常な努力と、正しい研鑽の上に積む事を考へなければならない。

此の時代は、後世の畫家の魂の爲めに、最も大な修養となる時代であると共に、又この時代の技術の一端を覗ひ得ると云ふことは又各々の技法に廣大無限な活路を開くものであって、希臘古典彫刻が、全彫刻の究極の研究である様に、伊太利ルネッサンスは、全畫家の必ず學ぶ可き大寶庫である。

例へば、その存命中は、歐洲の繪畫を席捲して、その大部分を自分の技法に移し變へた感じすらあるルーベンスの技術は、その時の眞劍な研究と無數の模寫から得た恩惠に外ならない。同じそのルーベンスの忠告を得て、伊太利に學んだヴェラスケスは、之を一轉期として、あの色の魔法師ベェラスケスの技術を創設する。そして、其の他大小の例は枚擧の暇があるまい。

然し、今日から見て唯一の研究材料になる、左様した當時の技術書は、不幸にも寥々とした有様である。と云ふのは、已に一言した様に、當時は師弟關係が非常に密接であって、師匠は長大な時日をかけて其の技術を授け、云はば、師から技術を植付けて行った遣り方であり、又一方では技術そのものにも、これだけの薫陶を費さない限りは、その眞價と技の精神が傳はることが出來なかった。そしてこの時、筆紙に書ける記述と云ふものは、その技の表面的な部分、

ではこの種類の著述に、餘りその必要を感じて居らなかったのであった。

然し、其れは絶無ではない。今その有名なものを擧げて參考に供すると、古代美術の描法にしては、文藝復興期以前、あの中世紀美術に、僧テオフィールの描へた繪畫技術論があって、古代美術最古のドキュマンとされ、不可思議な中世紀繪畫を探ぐる、その鍵の一つとして喧傳されて居る。

次いで文藝復興期に入つては、有名なチェニーノの著述がある。チェニーノ、アンドレア、チェニーニは有名なガツデイの門から出て、ヂオット派の正統を傳へる人、久しく混同されて居たチェンニ・ディ・フランチェスコとは同一人では無く、繪畫作品は今日傳はつて居らないが、其の繪畫技術論は、テオフィールの一書と共に古代美術研究の雙璧とされて居る。然も之れは、テオフィールの著述が非常に簡潔であるに反して、各章當時の技術を詳述して壁畫法、板繪畫法、モザイック、ステンドグラスにまで及んで當時の技術を傳へ、然もこの一書は、一八二一年に始めて江湖に紹介されたと云ふ有様であった。その爲め多くは之れを知る人が無かつた中に、ルノアールが之れに研究を加へたことは有名な話である。之れは、幸ひにも三雲祥之助氏の滯歐中の釋譯があり、一時アトリエ誌に連載されたと記憶する。同氏のこの繙譯に對する苦心は非常なものであつて、一時病を得てピレネ山中に靜養したのもこの爲めであり、一字

一字の専門語には、一々識者に訊して、厳格な譯文の行はれて居たのは、筆者も親しく目撃した所であつた。

次いでフローレンスの巨匠で、他方面に精通すると共に、殊に建築家として有名なレオ・バティスタ・アルベルティの藝術論がある。

然し、最も欣幸な事には、この大時代の大光明として存在する、偉人レオナルド・ダ・ヴィンチに有名な繪畫論の著述がある。それは、この大哲人が殘した、繪畫の哲學とその實際に、十七世紀巴里に於て辛うじて其の出版を見て以來、刊を追ふ毎に他の筆稿から、斷片的のものが挿入され、漸次増補されて今日に及んで居る。

此れは、餘りにも有名であるので冗言を避けるが、この時代には直接伊太利ルネッサンスと關係のあるものではないが、人體畫法と、多くの實際寫生法を傳へて、獨特の發明に人を愕かすデューラーの著述が存在する。

この時、数へ上げなければならぬものには、彫刻素描に關して、巨匠チェリーニの短い一篇があり、同期に、自らミケルアンヂェロの衣鉢を傳へると稱した、巨作濫作の名人ヅツサリに、同じく短かい一篇が存在する。

ヴェニス派チシアンについては、其の作風を洩らして、その門下にあたるパルマ・ヴェッキオの解説があると云ふことであつたが、筆者はその斷片を諸書に瞥見したのみで、遂にこれに接する事が出來なかつた。

然しこの十六世紀になると、出版事業が非常に興隆する爲めに、其の數は至つて少いとは云へ、少數の繪畫技術に關する著述が散在して居る。然し其れ等は、再刊を經たものが絶無なのと、一般用の書籍でない爲に刊行數が少く、また其の散佚も非常的で、今日では何れも非常な稀書となつて、僥倖によらぬ限り、求めて手に入るものでは無くなつて居る。それは、現在十八世紀あたりの繪畫技術書すら、已に寥然としている有様から見ると、敢て不思議な現象でもあるまいが、筆者は倖ひにその一二を手にしたので、機會があればテオフィール等の藝論と共に、之れを紹介しやうと思ひ乍ら、今回の戰禍で一切の藏書を佛國に殘して來たのが、徒らに其れが、野蜀の恨みとなつた事は殘念の極みである。

12

276

主題と畫因

瀧口修造

このごろの繪畫の關心は擧げて新體制と和織の問題に移動して來た憾がある。現實の尨大性と緊捬の間疾とを考へるとき、それは何よりも緊急事でなくてはならないが、私はこゝではあへて藝術上の一問題を考へてみたい。

戰爭繪畫がしきりに論議され、こゝろみられもしたのは、つひこの間のことである。がその作品の成果は藝術的に見てあまり芳しくなく、まれに注目すべき作品があつても、戰爭の單なる慘狀描寫でなければ、戰聞と戰闘との間の風光乃至は兵隊描寫が多かつたやうである。しかもその表現形式は、それはとにかく、戰爭繪畫の藝術上の間題に對する關心に移動して來た憾がある。

同じであつて、たゞ吾々が戰爭といふ眞實な現實に對してゐることの感動によつて、そこに特殊な關心を惹かれる程度のものが多かつた。いひかへると過去の多くの戰爭繪畫に見られるやうに、戰闘の瞬間を描いてさへ、戰爭といふ主題繪畫たり得たやうに成立しなかつたのである。戰爭といふものに對する現實的な動機が、いかに作家に意識されたとしても、藝術的な畫因となし得なかつたといふことがいへると思ふ。そこで近代戰は繪にならぬといふ感想までが出たのである。

般に主題繪畫に對する疑念のやうなものを、最近の作家の心理により強く植えつけてゐた時でありうと思はれる。したがつてそれは寫實過度の遺物であり、いふまでもなく近代特有のものといはなければならぬ。寫實が精神の均衡を保つてゐる場合は勿論、寫實の限界を突破して、説明しうると自貞する時でありうと思はれる。實の限界を突破して、說明しうると自貞してゐることによつて、立派に國家に奉仕しうるといふ、あまりにも藝術的眞情がそれをひたすら正當化しようとしてゐるのではあるまいか。これは言葉のかぎりに於てはいかにも正しいことではあるが、しかしそれが說く繪畫の主題を抛棄する原因や口實になつてゐるのだとしたら、私は戰爭繪畫の課題が大きな藝術上の動機を失ふであらうことを惜しむものである。

○

尤も繪畫の主題性といふことには大いに問題がある。繪畫の美術の本質はあくまで造形的な、感覺的な要素によつて形成されるものであり、その主題のためでないといふことは屢々論ぜられて來たことだ。これは怖らく古今東西を問はず眞實であらう。かうして近代の繪畫では無主題性が一種の不文律になり、畫因のみが歪曲視されて來た。

しかしこゝで考へねばならぬのは、近代に於ては、モチフが單に主題と對立するものとして、いはゞあまりにも即畫面的な要素としてのみ扱はれすぎたことである。このことは主題性の危險を免れながら、かへつて畫因を貧困にする結果を招いてゐるのではないか。

主題性の危險といふやうなことが、實際、何よりも時代性を與へよといつた方が正しくひゞくのであらう。

課題の意味

瀧口修造

横山大観氏の藝壇新體制の提案は、種々の反響をよび、本誌二月號にも諸家の感想が寄せられてゐる。さらに私が屋上屋を架す必要もないわけであるが、たゞ課題制について、大観氏の意見批評といふことから離れて、藝術上の一問題として再考してみたいと思ふ。

國家施設展が、課題によつて展覧會作品を公募する、端的に言つて展覧會作品を全然考慮のそとに置いて考へることは出来ない。かうした提案が行はれたことも、今日の時代と藝壇の現状に鑑みてのこと、思はれ単に抽象的に、課題は藝壇制作よいとかわるいとかを決定しようとすることは無意味であるといふやうな議論もすこし不正確に思はれるのである。

それはともかくとして、かりにこの制度が採用されなければならぬのは、當然日本の美術創作の全體とまでは言へないまでも、かなり根本の態度に或る種の變化が起るだらうといふことである。特例としてならば別であるが、期待される綜合展は、寛闊的に日本美術家の晴れの鑽鑠であり、指導性をもつべきものであるから、それが持続的に制度化されるとなれば、一般の創作態度に強い影響を與へずにはゐないであらう。つまりそこに藝術上一つの慣習が發生するだらうといふことは單純な問題ではない。

課題による制作は、勿論走馬性と言はれる場合と同じものではない。しかし課題によつて、それが積極的にいはゆる主題作品となりうる場合もあるが、一般にその樣式の多様性に適應するものが選ばれる結果、單に作因となるにとゞまり、あへて創作の自由を拘束するものでないとも言へるのである。

性上、課題の設定は必然的に正しい方法である。すくなくとも課題制作に當つて、一味相通ずる親和性をもつことが考へられ、したがつて東洋畫のゆえに課題の必然性がより多く成り立つであらう。これに對して、近代の繪畫は藝壇の發生とともに藝術性の新たな充足發展をはかるものであつて、前者の意味からすればわが傳統に反するやうに一見考へられないこともない。

しかし吾々の傳統は、そのやうな一面だけで日本の美術を發達せしめてゐないことは曾ふまでもない。むしろ、それは支那などの影響に負ふ藝術慣例のよき一發展とみなすべきではないからうか。鎌倉期とみられる發物作者にしても、活きた藝因と形式との發見によつて、日本獨自な藝術を創造してゐる、傳説の一形態だけを孤立して他を抑すことは許されないのである。

課題制度に對する不安の一つは、現在活きた作品を、（近代美術も多少それに疲れた風は見えるが）課題制度として大いに伸ばすべきときに、依存主義がそのよき意志にもかゝはらず、どこの慣例の特殊な興味の偶断になる）と思ひつき（いかに巧みに課題を處理したかこの慣例の特殊な興味の偶断になる）とを助成しはしないかといふことである。

東洋畫には、宗教畫のみならず、自然を對象とする場合にも、既定の藝因によつて作畫する傳統が、藝術上の眞實を厳しつゝ、しかしそれにも拘らず、この提案は心理的にも、一脈清新な問題を投げかけてゐる流れてゐる。これはいはゆる課題制作とは

はず、このことは一考して掛かなければならない。

それは従来の展覧會がほとんど無計藝壇主義に終ることが多かつたこと、また一つは課題による動機の新鮮な刺激であらうと思はれる。かうした時代に、たしかにこの種の刺激は見逃されてはならないのであつて、課題と課題選擇如何によつては、その效果に見るべきものがあるにちがひない。たゞ制度化されるといふことに問題があるのである。

しかし今日の情勢で、課題といふことによつて暗示される意味は以上にとゞまらない。一體展覧會がさういふ規定で毎回催されることはあまり前例のないことだとしても、廣義に於いて、課題のもとに制作されるのは決して珍らしいことではなく、國家や権力官憲が特定の課題のもとに依嘱するのは普通のことであつて、政治上の意圖からであれ、藝術上の目的からであれ、作家には一種の課題であることに變りはない。

徽宗皇帝が唐詩の一句をもつてした有名な例は、本來の課題の典型的の場合であつて、皇帝みづからが藝術家の典型的なものであつた。現代の動機は純粋に藝術的なものであらう。現代の博覧會が美術家を、特定の主題のもとに機能的な展示裝飾に協力せしめる場合などは近代社會的な課題の現はれであると考へ

ことである。

近代作家特有の自由制作は、藝術を一定の高さに發展せしめたであらうが、そこにも當然限界を認めなければならない。また近代に於て、個人であれ國家であれ、藝術の濫用者が見識を失ひつゝあつた事實も否定出來ない。しかも今日の緊急亊は、國家公共機關が美術をいかに活かし用ひるかといふことにある。それが單に藝術家を隷屬せしめるのでなく、兩者の望ましい協力の中に、大きな意味での課題の美術が要望されるのである。その解決なしには、課題制度は藝術創作上の極めて消極的なコンヴェンションに墮してしまふであらう。

34

279

國防國家と美術（座談會）

—畫家は何をなすべきか—

陸軍省情報部員　秋山邦雄少佐
鈴木庫三少佐
黑田千吉郎中尉

批評家　荒城季夫

編輯部　上郡卓

荒城　今夕は御忙しい所をどうもありがたうございました。「みづゑ」の編輯の方から、豫てからいふ計畫があるから、お前も參加しないかといふ話があつたのであります。大體、繪描きを多勢入れる譯で、吾々で選擇して、少し頭の良ささうな繪描きを二三名交渉して来ることになつて居つたのでありますけれども、急に差支が出來て私だけになつて大變さみしい譯でありますが、御勘辯を願ひたいと思ひます。今日は別に問題を持つて參りませんでしたが、私の方から御意見を申述べて頂き、腹藏なく忌憚のない所を申しますので、軍の方からも遠慮ない御意見を伺ひたいと思ひます。繪描きの方の缺席裁判といふので餘り元氣が出ないやうな氣がするのですが、その點も一つ御勘辯を願ひたいと思ひます。

荒城　抽象的の話でなしに――もう大體抽象的の話は美術の方でも、文學の方でも、皆新聞や雜誌に出て居りますので、大體意見は出て居ると思つて居ります。今日は具體的の話を少し聞かして頂きたいと思ひます。私の方も無論喋りますが…

黑田　この間日本美術といふ新聞を見ましたが、あれに書いたのは鈴木さんだらうといふ話でしたが…

秋山　私も讀みましたよ。

荒城　主題は何です。美術界革新論とでもいふのですか。

秋山　あの男は誠になつたさうです。

黑田　何か際どいことを書いたんですか。

荒城　大分書いたんです。

秋山　強硬論になれば鈴木少佐と決つて居るのですから…

黑田　（笑聲）

秋山　僕はどうも相手が、喧嘩をする強い相手があつて、而も頑強な相手があつて、喧嘩をする強い時になると俄然インスピレーションと謂ひますか、インタレストと謂ひますか、と思ひますが、所で鈴木少佐の美術に對する強硬論を一席拜聽したいと思ひますが、如何ですか。

鈴木　その思想の根本が違つて居る。所謂文化第一主義といふ思想なんです。詰り國家を文化創造の方法手段として考へる。國家の活動した所で、或は音樂をやる人でも、演劇をやる人でも、やはり國防國家建設の一部面を擔當しなければいかぬと思ふ。國家の發展といふか、國家が生きて行かなければ問題にならない。國家を生きて行かれるやうにすることは實際は文化を愛好する所以である。卵が欲しければ鷄を育てなければならぬ。卵だけ欲しがつて鷄を無視するのが今の文化至上主義である。そこを一つ考へ直さなければならぬと思ふ。さうするとどうしても、文化が嫌ひならば、先づ以て藝術が嫌ひならば、隨つて藝術の存續發展の出來るやうにしなければならぬ。その存續發展の爲にはどうしても國防國家建設以外には方法がないならば、國防國家建設に協力しなくて、建設を擔當しなければならぬと思ふ。而もそれをどこでやるかといふと思想方面である。

荒城　私は一つ不滿を言ひたいが、この頃あらゆる文化部門に於て、實際生活に於ても自肅といふ言葉がありますね。この自肅といふ言葉を分析して見る必要があると思ふ。自肅といふことは惡いことをしないといふ單なる意味でないと思ふ。詰り惡いことをしないといふことを言換へれば非常

に消極的なものである。進んで善いことをするといふ意味にならないと思ふ。私は自肅といふ言葉に對しては昨年來疑問を持つて居ります。決して時勢にをもねるといふ譯ではないが、自肅といふ言葉がヂャーナリズムの方面に於て用ひられたり、指導される側の者も自肅といふ言葉に無暗矢鱈に、自肅自肅といふ言葉を用ひるが、自肅といふ言葉は、要するに非常に惡いといふことをしないといふ非常に消極的な意味だと思ふ。寧ろこの際は何等か國防國家建設の爲に文化的の意味に於て何かやり出す、造り出す、創造するといふ所に持つて行かなければかぬと思ふ。

黒山。

秋山。進まなければいかぬです。

須田。大體繪描きといふものに僕は政治なんといふことは無關心の人が多いと思ふのです。隨て眞の新體制といふものはどういふものか、雲か霧を見るやうに考へて居る人が大部分だらうと思ふのです。その點から見ると今言つた自肅といふやうな問題とか、或は積極的に何に働きかけると、これは日本國中の壯は積極的に何に働きかけると……

日本が片方では非常な勞力不足、片方には失業して、轉職したくても中々轉職出來ないやうな切迫した情勢に於て、日本の國民が今どういふ勞力不足、片方は失業して、轉職したくても中々轉職出來ないやうな切迫した情勢に於て、日本の國民が今どういふ氣持で美術といふものは此は贅澤だと思ふ。それはもう贅澤だと思ふ。日本が片方には非常なカフェーの女給をして、さうして軍需工場の職工が無理矢理に徴收されて、軍需工場で働かねばならぬといふ時代に、日本ではまだ〳〵若い男が澤山銀座を歩いて居る時代です。さうまでは切迫して居りませんけれども、明日にでも日米職爭が始つたら、これは日本は生きるか死ぬかの瀬戸際に追詰められてしまふ。これは本當に決死の覺悟を持たなけれども本當に決死の覺悟を持たなければ、この情勢を見ただけでも繪畫きといふものが自分の立場をはつきり認識しなければならぬと思ふ。併し國家といふ立場から見れば私はその贅澤があつてよいと思ふ。私は素人だから美術といふものに付て大きな口は利けぬが、美術といふものがどんなに文化の上で高い位置を占めるものだか──大體日本の文化といふ中で美術が一番高い位置を占めて居ると思ふ。これは強ち畫家、或は彫刻家といふことのみでない。

荒城。私はその問題は大體現代美術のあり方といふものが、結局言ひ換へれば繪描きの生活の條件、それがやはり資本主義の上に立つて、商業主義の上に立たざるを得なくなつて居る美術界機構の上にある文化といふ中で、美術が一番高い位置を占めて居ると思ふ。これは強ち畫家、或は彫刻家といふことのみでな……

は少いのぢやないか。どうも吾々の接觸する狹い範圍でも足が少々短くても、大抵の片輪なら皆兵營の門を潜るといふ世の中に於て、日本が死ぬか生きるかといふ瀬戸際に、非常に大事な仕事であると思ふ。日本が死ぬか生きるかの戰をしとまで盛立て起して行かな後まで盛立て起して行かな後まで盛立て起して行かなければならぬと吾々は考へる。その意味から言へば假令軍需工場の職工が足らぬと、本當の意味の美術家なら、本當の意味の美術家といふものは果して軍需工場の職工よりも高い意味に於て考へられるかどうかといふことをもう一遍自分自身で美術家が反省する必要はないだらうか。まあ一般的な非常に抽象論になるのですが、さういふやうに思ふのです。

鈴木。私はかう思ふ。日露戰爭の時代に於てはそれはあり得べきことであるが、今日では戰爭が武力戰だけでなくなつて、凡ゆる方面を動員しての戰爭になるのでどんどん使ふには、本當の意味の美術家なら實際に役立つやうな思想研究の場面を受持たなければならぬものを後々まで遺して貰はなければならぬと思ふ。繪畫、彫刻に於ても無論同樣であると思ふ。そこを考へた場合に、繪畫、彫刻、事變の遂行する國家の建設なり、事變の遂行する國家の建設なり、といふ點を見つめて立つて居るかといふ點を見つめて立つて居るならば、この點は大いに働いて貰はなければならぬと思ふ。若しそれを本當の意味の美術家が反省するならば、皆狩野元信になつたらう、左甚五郎にならうといふ考へがあると思ふ。

ふ。この商業主義、資本主義の上に立つて居る畫壇といふものゝ中に生きて居る、畫家の生活を立てゝ居る問題、その生活を立てゝ居るまでに死ぬか生きるかの戰をしとまで行くと思ふ。

使はうといふ考へで入つたかといふことは疑問だと思ふ。そこでさういふ風から自分の畫家にならうと思ふから一流の畫氣に食はないものは、多少でも缺點のあつたものは皆世の中へ出さない。併しその材料品は誰が造つて居るかといふことを考へなければならぬ。所が一流にならうとするから少し氣に食はぬのは止めてしまふ。けれどもそれだけの專門敎育を受けた人の執つた筆ならば、多少弘法の筆の過りがあつてもよい、世の中の役に立てようとするならば幾らでも役に立つものがある。渡邊華山が提灯の繪を描いたりして居たのが世の中に出て兎に角あの立派な畫家になつた。さういふことが今日でも考へられる。所が唯一流の畫家にならり、一流の彫刻家にならうといふ考へがあるから、結局金持と結付いて、金持の奴隷になつてしまふ。それであるから一流の畫家の描いたものは博物館に行かなければ見られぬ。滿人や半島人は家の壁に雜誌の口繪を貼つたりして明るくして居る。

滿洲の開拓移民などの所へ行けば、殆ど毎日々々汗水流して働いて居るのに一枚の繪さへない。さういふ家庭に、兎に角弘法の筆の過りでもよい——展覽會で二段なり三段なりに師に掛けた餘りにから持つて行つて、一枚でも掛けたらどの位明るくするとか、ドイツあたりは農村や勞働者に對してどういふ慰安を與へ、どういふ娛樂を與へて、どうして明るく指導して行くかといふことを考へて居ると、これは遊離することは出來ないものである。所が映畫、演劇を初として、皆金儲け主義で出來て居るから、都會では發達しても田舍では發達出來ない。繪畫、彫刻でも同じことである。國家の爲に役立てゝ居る間に自然に大家になるのは結構と思ふ。所が確に目的が狂つて居る。初から狩野元信にならう、左甚五郎にならうといふのが目的であつて、國家の爲に役立てようといふのは第二義か第三義になつて居るのである。何故かといふと、金儲主義と結託したといふ

秋山　僕は美術といふものは政治の手段の犠牲になつてはいかぬと思ふ。美術といふものはそれ自身が存在の價値であり、それ自身から全然政治の手段といふものと全然遊離してよいものかといふと、これは政治的意義であつて、若し美術家の良心がこれを許さぬ、唯一的立場といふものがそれだけの傷がつたな、らばといふ良心が許さぬといふと、もう一つ日本國民の現在のやうなかういふ激動する時勢に生れて居る日本國民としての立場といふものと、兩方の立場からその點は考へなければならぬ問題だと思ふ。餘りに今までの繪描きといふものが美術家だけの殻に閉ぢ籠りに今までの繪描きといふものが美術家だけの殻に閉ぢ籠る、而もそれは純眞な藝術を愛好する藝術至上主義ならよいが、多くの美術家が資本主義と結託するやうな形に於ての美術家ならば、これはもう少し美術家に拍車を入れて少し美術家に拍車を入れて——吾々のやうな者でも素人が口を出すやうな大きな隙を、

荒城　その問題はもう少し平たく言ふと、結局現在の美術家といふものが有產階級とパトロンとして生活が成立たぬといふものです。そこにあると思ふ。が資本主義の上に足を立てゝ居るからである。それから美術そのものはこれは純眞なものであり、或は政治的意義といふものの手段なのと、或は政治的意義といふやうなものの手段といふのと、兩方になつてはいかぬが、美術家自身はその時勢といふものから全然政治的になつてしまふといふ問題です。政治が國民全體の所有となれば美術が國民の全生活に滲透して欲しい。

秋山　併しそれは遺憾ながら、今まで繪といふものは社會的の眼から見れば、素人の眼から見れば、贅澤品と思はれるやうなものが資本家と結託せずして生きて行けるといふ時代、拘らず今まで渡邊華山だけではないが、着る物なし、飮む物なし、食ふ物なしといふ状態で自分の繪筆を練つて來たといふのは、本當の藝術至上主義、藝術の良心から自分の現在のやうな美術家の住み好い、何事にまで美術家を甘やかす美術家の樂な時代といふものは恐らく今までの時代にはなかつたと思ふ。

鈴木　資本家と結託したといふ點に於ては同じことです。昔でも當時の權力者、例へば鎌

思ふ。この點は爭はれないと思ふ。

倉時代に出来たものは當時の權力者とやはり結び付き、或は奈良の時代に出來たものは佛教といふ當時の權力者とタイアップして居る。そこに於ては同じです。そこでどうして今日かういふ風になつてしまつたかといふと、私は價値感情が狂つて居るからだと思ふ。今私山さんからお話があつたけれども、一體藝術目體としての價値、さういふことが果して成立つか成立たぬかといふことを吟味する必要があると思ふ。純粹自然科學も藝術といふのは中々成立たない。所が苟も成立するとするならば、さういふ意味の普遍安當性といふものがある。純粹自然科學といふものは普遍安當の價値がある。さういふことに付て成立つか成立たぬか果して成立つかといふことを考へなければならぬと思ふのです。結局一方から言へば普遍的な價値の要求を持ち、一方からさらに言へば民族的な要求を持つ、これを考へなければならない。所が泰平樂の時代にはさういふ國家とか民族といふものはさういふ分野に屬する。結局一方から言へば普遍的な價値の要求を持ち、一方からさらに言へば民族的な要求を持つ、これを考へない結果になつて來た。その國境なしと言つて居る人が何を描いて居るか、二科展に行つてみてそれを感じつつあるよ、

秋山　僕は今の鈴木君の言つたやうな話を聽けば、美術家には國境なしといふやうなのを判斷する場合には相當今までの判斷の仕方と違つて來るといふことを現在の美術

人が、自分の國を忘れて、フランスに行つてフランスの植民地になつて居る。それは單に二科ばかりではないと思ふ。さういふ所が思想が狂つて居ると思ふ。二科展の繪が非常に多い。絶望的な繪が多い。力のない繪が多い。苟も民族的な理想に輝いて天を睨んで居るやうな繪が一つもなかつた。亡國的な繪、彫刻は一つもなかつた。それはフランスの亡國的な空氣がその儘反映して、結局國境を超越して他の國に飛込んで居る。私は世界の文化といふものはかう思ふ。それ〲の民族、それ〲の國が、一方に普遍性を行つて、それが綜合された所のものが今日の文化だと思つて居る。その自分の文化を忘れ、その特殊性、個性を忘れ果して眞面目な藝術家が出來るか、結局抽象空漠なものになつてしまふ。さういふ情勢に於て若しもその時の政治情勢、或は國民精神といふものを無視したやうな繪畫きが居つたら、それは點數の付け方があると思ふ。今後の吾々の子孫が吾々の時代に遺した美術といふものを判斷をする場合には相當

政治情勢といふものとは、美術には全然孤立した超然としたものである、かういふやうなものが出て來るぞ、かういふやうに思つて居るだらうと思ふ。所現在の藝術といふものは永久性のあるものだ、かういふものは永久性といふものは戰爭の形態が變つて來たと同じやうに、社會生活を輭機として今後の藝術が來る。人間生活に對する批判の眼といふものは割然とした開きがあると思ふ。例へば吾々の關係する戰爭のことに付て考へても、ナポレオン戰爭以前といふものは、大體軍隊といふものが國民の戰士といふ形で戰場で國と國との勝敗を決する。軍隊の強い國は勝つた。といふことになつた。その後段々國民總力の爭ひといふことになつて來ると軍隊だけでは勝利を得るといふことになつた。日露戰爭でもその時の政治情勢が長引いて居るのはさうだ。現在の支那事變が長びかうといふ所に若しもその時の政治情勢、或は國民精神といふものを無視したやうな繪畫きが居つたといふ所に僕は相當な意味を持つて居る。その意味といふものは單に藝術だけの狹い範圍でなしに、廣く人類の生活といふものに對してどういふ眼を開いて居つたかといふ所に僕は相當な意味を持つて居りますが、苟も人格の無

の現在描いたことは今の政治に考へねばならぬと思ふ。かういふやうなものが出て來るぞ、かういふやうに思つて居るだらうと思ふけれども、苟もこれからの人間といふものは戰爭の形態が變つて來たと同じやうに、社會生活を輭機として今後の藝術が來る。だから藝術は全然變つて來る。人間の歴史はその後に藝術の眼といふものが將來千年の後に於ては全然違つたものになつて來るい。大體私の考へでは藝術といふものは、これは個人の生計といふものを土臺として築き上げられるものである。個人の生計を土臺とするものなら、その個人がその時代に於てどういふ風な認識を持ち、世の中に立つてどういふ眼を開いて居つたかといふことに僕は相當な意味を持つて居る。一つは秋山さんが言はれた日本民族と遊離して民族性と、一つは秋山さんは考へうといふものは人格を反映する、これは故人の德を反映する、要するに有限の物料を用ひて人格の無限性を發揮するといふ所に藝術の藝術性があるといふことを言ふ。藝術家だけが價値ありとしても、一般の國民が之を認めず唯一人で喜んで居る

ならぬと思ふ。かういふ風に考へるのですが、かういふやうに考へて永つづくといふことは、誰に依つて永つづくといふことは、誰の文化なければ殘されるかといふことを考へて繼承され發展するといふのは、ギリシヤの文化が違つたのは誰の文化といふことに他ならない。永つづくといふことはローマの民族であるか。永つづくといふのは誰かといふと、それを造る民族なり國家なりといふものは更に像を造る民族なり國家なりといふものは更に像い。從つて其の民族や國家の存續發展を確保せねばならぬ。アメリカには白人の移住する前に立派な文化があつた、が、誰も繼承發展させるものがなかつたから今はその廢墟を偲ぶだけである。兎に角、日本民族と遊離して民族性と、いふものが違ふから今はその廢墟を偲ぶだけである。兎に角、日本民族の德を反映する、これは結構である、要するに有限の物料を用ひて人格の無限性を發揮するといふ所に藝術の藝術性があるといふことを言ふ。藝術家だけが價値ありとしても、一般の國民が之を認めず唯一人で喜んで居る

鈴木　所謂美術の永續性がある

松澤病

…ぬのに藝術家だけが價値ありとしても、實に馬鹿らしい遊び事である。この國家興隆の時にあゝいふ贅澤なことをして呑氣に構へて居つては困る。やはり時局に相應はしい思想感情を表現して國家機能を擔當しなければならぬ。吾々は素人で藝術に喙を容れる資格がないといふが、素人だからこそ大胆に喙が必要だといふことは言へる。今日國家…

秋山　素人だから口を挟む權利があるのです。

鈴木　吾々はさういふ國策を考へて居る點に於て大胆が必要だ、榮葉だと言ふ。……し大根を作るのに何時頃畑を耕して、どれだけの肥料を配合して、何時頃種を蒔くまで……、どういふ繪具を使へとか、どう……いふことを言つてはいかぬが、如何なる思想感情を現す喙を容れてはいかぬ。筆をどう……する喙だといふことは言へると思ふ。かくして天平時代の繪畫、彫刻も現はれ、或は平安時代の繪畫、彫刻もそこに現はれたのだらうと思ふ。

荒城　この問題はやはり美術家自身が、今後も同じやうな社會情勢の上で、同じやうな自…

秋山　少くとも現在の美術家の生きて居る間はさういふ時代は歸つて來ない。……判斷なんで……

荒城　……し私は獨り美術家だけではないと思ふ。これは實業家、文學者、その他の藝術家、商人、皆結局共通して居る一つの現象ではないかと思ふ。決して美術家だけの問題でないと思ふ。ですから美術家ばかりを攻めることは慘酷ですが、やはり結局今まで同じやうな資本主義形態の世界は今後いつまでもあり得るか、又將來の見透しからいつても解消出來ないのです。五十年、百年、二百年の見透しを以て國防國家を造つて行く。だから吾々は勿論のこと、子々孫々にまでも及ぶのです。だからやがて自由主義華やかな時代が來ると思ふのは實に憐れなるべき考へである。その認識が徹底的に變へなければならぬ。

秋山　僕は美術家が悉く宣傳……值が大であるといふやうな事…

…るものぢやない。造るだけでは三十年單位でせう。思想の底から培つて、その思想を軍なり、政治なり、經濟なければ國民生活なりに實現しないやうな自分の姿を分らぬと思ふ。今はもう非常に激變しつつある時代である。その時代に自分は何を爲すべきか、先づ日本國民の一人としての立場に、づ入つから教育の重要なることにならなければ本當のことは出來ない。十代になつて教育の重要なボストに腰を掛ける時代になけらば本當のことは出來ない。から更に藝術家といふ立場に立つて藝術家といふ立場ち踏つて行くといふのが本當ぢやないかと思ふ。

黒田　大體繪畫描きは何して居るか、現在日本が何して居るかといふことを知らないのが多いと思ふ。況して外國から蹄つて來た畫家等は、日本はどういふ風に動いて居るのかといふことを殆知らないのぢやないかと思ふ。鈴木さんの言はれた通り、フランスの贔負國になるやうな形になつて居るのも、藝術至上主義で先づ自分が抜出ようとする。全部から切離して自分だけが魅けようとする。過去の日本になかつたものを描けば批評家が批評して吳れる。それから兎に角變つて居るといふことで、一般に傳へられる、近代に於てそれが偉いとか分らないけれどそれだけあれば藝術的價值が大であるといふやうな事で、勝手なとばかりして、展覽會をやつて勝手に喜んで、所が國家目的の爲に…

な議論は絶對にやりませぬが、極端に批評すれば現在の美術家は昭和の時代に徳川時代の丁髷を結つて歩いて居る、非常に問題だと思ふ。今は戰時である。畫家も國家の一人として恥づかしなしに、進んでやつて貰はなければならぬ。

上郡　どんなモチーフを扱ふといふことに付て……

黒田　さういふものは自然に決つて來る譯です。

鈴木　大體かういふ風に考へればよい。それは國防國家といふものは凡ゆるものに於て擔當しなければいけない。藝術家だけが擔當しないで遊んで居るといふことはいけない。そこでどういふ風に擔當して行くか、結局思想國防の形態に於て擔當するとか、國防國家の特色は一元的の全體組織といふものを考へなければならぬ。それの國家の運營といふことを考へなければならぬ。何と申しても一元的な全體組織といふものは國防國家の特色は一元的の統制的運營といふことを考へなければならぬ。これは一元的の全體組織といふものを考へなければならぬ。先づ以て一元化されなければいかぬ。藝術家の團體も、先づ以て一元化されなければいかぬ。藝術家の諸團體も一元化されなければいかぬ。……数百ありますね。その数百が何をやらうとして居つたかといふことを考へなければならぬ。

或る程度の統制を受ける。どうしてもその展覽會の衡りに掛けるそのものを正しく而も一つにしなければならない。所がさういふことを分らぬ人達は、俺だけが鑒い彫刻だとかいつて、俺だけが純粹美術とか、いふ檻を結ぶが、これは大きな間違ひである。さういふ排他的團體を造るといふならば彈壓しなければならぬ。我が國の新體制建設の根本精神から言ふても、過去に於てどんな彫刻をやつて居ようが、どんな繪を描いて居ようが、一遍を一つの袋の中に入れなければならぬ。お前は前に自由主義であったからと鞭打つのではない。兎に角一君萬民で國家の爲に必要といふならば袋の中に入れなければならぬ。篩を一つにすればよい。漏つたのは又掬ひ固めて篩に掛ければよい。排他的のものを造つてはいけない。さういふやうにして先づ一元化したならば、展覽會の篩を一つにして表現する思想や感情の點で篩から漏つたものは何處にも出せぬ、資本家と結付いて行かれない、さういふ行き方をさせなければならぬ。

ものを出すかといふ問題、どういふものが篩に残るかといふ問題、これは結局國防國家といふものとはっきり溶け合つて、而も藝術的な價値を發揮するものが遺る譯である。さういふ世界的な價値を持つて、而も國防國家と溶け合ふものが遺つて行く譯である。もう一つ突込んで言へば、現在のナチスドイツでも決してやつて居らない。企業合同までやつて居りはしない。唯一番問題にして居るのはナチス精神、全體主義精神の透徹といふことと、個人々々にどれだけ滲み渡つて居るかといふことを問題にして居るのであって、形式を問はない。僕は形式主義といふことは日本人の最も大きな缺點だと思ふ。だから色色な美術團體がないのです。そこでよくあいつは昔赤かつたから日本に入れちやいかぬとか、あいつは自由主義だから入れちやいかぬとさういふ新體制を捉へる、それに中家に育つた人、今の大家並に中家になつて居る人に、いと思ふ。唯攻治的な意味合は

秋山　鈴木君を審査員にするかな。（笑聲）僕は今美術家の惡口を言つて來たのは少し違ふ觀點がある。それはどんなに有名な繪置きをした所が、單に市場價値を狙ふといふことを問題にして居るのであって、形式を問はない。近頃僕は大きな疑問を持つて來たのは、新體制は十月十二日から發足したばかりであって、日本人の氣の早い連中が新體制といふ掛聲を聽いて直ぐ考へ出したことは機構の統一、中味を全然考へないで大同團結すればそれで──例へば日本俳優協會といふものが出來て、千兩役者から淺草の場末の連中まで一遍になつて荻會を告

居るかといふと何もやつて居らぬ。併しこれは俳優だけでない當然ある。形だけ大きな眼を見開かせ、さうして事足れりとするやうにならばそこに大同團結といふことこそ初めて意味をなす、かういふやうに初めて意味をなすかういふやうにしたものでも掬つて篩にかけなければならぬ、かういふ行き方しかないと思ふ。

鈴木　いや、それはドイツの場合と非常に違ふのはドイツは國防國家の建設は教育の方面から先に手を打つて行つた。人間から先に教へて行つた。ドイツは國防國家の建設は教育の千九百三十三年から國防國家を造り始めたのではない。千九百二十年ナチ黨が生れた時から始めたのです。黨の教育によってドイツ精神を培つて行つたのです。日本のは國際情勢の急變に對處するために間に合はないから一遍統制に掛ければより仕方がないのです。

黑田　さうすると結局もう今まで今の日本の非常な激變時代に於ける大家、この大家の價値といふものは違つて來ると今の篩の價値が違つて來るから今の篩の仕組が違つて來る。

鈴木　それはさうだ。詰り物差しが違つて來るから今の篩の仕組が違つて來る。

黑田　藝術價値といふものには變化が無いでしやうかね。私は併しそれには大きな問題があると思ふ。それは過去の世界に於ける人、今の大家に育つた平穩な時代に育つた人に、それに對して日本の文部省が自由主義に育つて居る人に、例へば藝術院會員である大家並に中家になつて居る人に、と思ふ。唯攻治的な意味合はかつても初めて意味をなすかければならぬ、かういふ行き方しかないと思ふ。

ツがユダヤ人を追ひ出したやうな譯にはいかぬ。やはり國角突合ひを止めて、さうして大きな眼を見開かせ、さうしてやる。但しこれを篩に入れてはならぬ、篩だけはしつかりしたもので拵へて篩にかければならぬ、かういふ行き方しかないと思ふ。

黑田　さうすると結局もう今まで今の日本の非常な激變時代に於ける大家、この大家の價値といふものは違つて來ると今の篩の價値が違つて來るから今の篩の仕組が違つて來る。

荒城　私は併しそれには大きな問題があると思ふ。それは過去の世界に於ける人、今の大家に育つた平穩な時代に育つた人に、それに對して日本の文部省が自由主義に育つて居る人に、例へば藝術院會員である大家、或はその他のものに拔擢してこれを譽め讚へて居るで、との問題をどう解決するかといふ大きな問題があらう。今殊に極端に言ふと、現在大家と名を謳れて居る、國家に表彰されて名を謳れて居る藝家の中

問題をどう解決するか。國家自體が自由主義を否定しなければならぬ時に來て居るに拘らず、藝術の分野に於てはこれを自由主義でも表彰して居る。

鈴木　いや、そこで私は藝術作品はそれを造る人に任すが、國家目的に反する人々の糸にしてはならぬ。さうして正しい篩に掛けてどうしても我體をして言ふことを聽かなければ藝術の世界だけを放つて置かないで他の世界のやり方と同じ筆法を執る。私は新聞雜誌方面で、紙は商品にあらずといふことを説いた一人である。單なる商品にあらず、思想戰の彈藥なり、商品であると同時に思想戰の彈藥なり。同じことが映畫に出て來た。ヒルムは單なる商品にあらず、今度はもう一歩行くと繪具は單なる商品にあらずといふことを言ひたいと思ふ。言ふことを聽かないものには配給を禁止してしまふ。又展覽會を許可しなければよい。さうすれば飯の食ひ上げだから何でも彼でも蹤いて來る。

黒田　それは一番よい方法ですが。徹底は仲々出来ないと思ふ。

鈴木　今日そんな革新的な畫家がない譯ではないから、出來ないものに任して置く必要はない。

上郡　畫家は又非常に協力しようとか、勉強しようといふ氣持は隨分持つて居ります。

黒田　その具體的なものが餘り見當らない。例へば靖國神社の大祭が年二回ありますが、あの時全國から集る遺族達や一般市民に慰安と戰争の認識を深める爲に境内に壁畫を描いて來ると繪書き達が世へ出て來る繪畫ではない、それはどういふ世に出るかといふと、やはり藝術至上主義、文化至上主義の世で生活を立て、文化至上主義であり、藝術至上主義である。この中から生れ出す方も働く職場の方も完全に藝術至上主義の社會である。そこに今日の問題があると思ふ。これを何とかしない限りは百萬吾々が抽象論だけで闘はしても問題は解決しないと思ふ。

繪畫を提供したいと申出て來られた畫家は京都の或る一連盟團體だけは隱遁した兵隊で作られた、それを見ると拙いとは思ず。拙いのは當り前です。あれを見ると拙いとは思ふ。

鈴木　その大家といふのが問題なんである。

上郡　美術學校に入るのに今相當の金持でなければ入れぬでせう。

秋山　いやそんなことはない。吾々は全然金がなかつた。

黒田　最近は親から八十圓とか送らなければ――口答試問の時聽くさうですね。

秋山　それは僕も經驗がある。途中から月謝を拂はなくなると困るから一應先に聽いて置くのです。

荒城　さういふ氣持は今までの繪描きは大部分持つて居りましたね。

黒田　之は營利だけを目標にして居つた。一寸氣取つて輕く描いたものが何百圓貫へるからよい商賣だといふ考へ方です。

荒城　色紙一枚幾らとか、半切一枚幾らとか、かういふことで加入して居つたのです。

黒田　或る畫家に情報部から國民思想指導の爲に本を作るから插畫を描いて寄贈して慾しいと公文書で二回も出し、又電話で賴んでも遂に描いてくれなかつた。それが相當の大家と云ふ事になつてゐますから非常時に於ける大家は國家の爲より金もうけに熱中してゐるのではないかと不思議に思つた。

黒田　學校に入つた時正木さんにどういふことを言つたかと。

荒城　學校に入つた時正木さんにどういふことを言つたかと。

荒城　これは私は單に美術ばかりの問題でないと思ふ。例へば一寸例が穩でないと思ひます。

今お話になりましたやうに美術學校の教育の問題になると立身榮達主義であると同時に頭腦明晰な學生といふものは保身術が非常にうまいのである。もう一つ頭の悪い學生は今だといふ。汽車に乗つて門司まで行くとしてまだ大船までしか來て居らぬ。今踊るなら東京へ歸れぬ、美術學校といふものは百年に一人の大家を得る爲に出來て居る學校だ。だからお前達は踊るなら踊る、さういふやうな調子だつたので、もう駄目だ。大體生徒を見ると繪畫の弱いのが多かつた、さういふやうな調子だつたので、もう駄目だ。一人の大家の屑程面倒なものはない。何の役にも立たない。大體との二つに大別されると思ふ。精々數十圓の月給を貰つてサラリーマンになればよれてよい。あとは人生を樂しく活して行けばよいといふ極めて理想の低い人間である。との二つに大別されると思ふ。さういふふやうな意味がやはり繪描きの中にもある。

鈴木　それは獨り美術學校だけではない。今までの立身出世主義の教育は總てさうであつた。けれどもさて官僚になつて見ると、或は軍人になつて見ると、さういふ境遇になつて、常に國家を思ひ、國家と關聯した仕事をやつて居る間に何時の間にか學校を出てから或る程度の陶冶がされる。所が藝術家はその陶冶をされる機會が實際少い。勝手氣儘な自由な生活をやつて居るので――それは人間はやはり立身出世を顯はない者はないけれども、それを何時の間にか陶冶して、國家的な、社會的な人間になつて來て居る。さういふチャンスが比較的藝術家には少いと思ふ。

黒田　それはありません。中々さういふ所を求めて入らうとはしないのです。

鈴木　吾々が日常生活を考へても國家國策ばかりやつて居らぬ。いふ點を餘程考へなければならぬ。後進國は最も都合の照い行き方であるから……

黒田　國家國策ばかりやつて居り家を忘れて居る。自然に國家が腸に透み込んで自分のことを考へないやうになつてしまふ。實際さうなんです。

荒城　併し私に言はしむれば文學をやる人間、それから美術をやるといふ人間の大多數は、結局非常に氣の善い言ひ方であるが、自由主義も個人主義もう身に透み込んで居るのですから、これは徹底的に透み込んで居る。これを除くといふことは非常に困難な問題であると思ふ。

鈴木　それは環境の缺陷ですね。

秋山　僕は繰返して言ふが、藝術家といふものは現在の最も大事な贅澤品である。併し又最もよく反省して、さうして戰時になつたり藝者になつたりすることなく、戰場の兵隊の苦勞を考へ直して、その勞苦を自分の藝術に打込むといふ精神に立還ればそれで萬事解決だと思ふ。

鈴木　文化至上主義、藝術至上主義が世界歴史で何時起つたかといふことを考へなければならない。これは文藝復興以來なんです。併し本當に起つたのはカント哲學時代です。その時代はどうであつたかといふふと……發見の後で今のやうに經濟的に緊迫して居らぬ時代であつた。その時代に自然科學を武器としてどん／＼今日の金権……

鈴木　殊に藝術には流派があつて、この先生の門であるとか、さういふのが中々排他的ですね。それだから大同團結に向つて行くといふことは中々出來ないのです。

荒城　又審査員といふのも問題になつて來るでせうね。良い繪が持込れてもその審査態度といふ問題が……

鈴木　だから極端に言へば一時非常な摩擦を起してごつごつした時代が出來ても、間違つた審査員を一遍辭めて貰つて……

黒田　朝鮮なんか新羅統一時代の優秀な美術が遺つて居る。日本をリードした美術が遺つて居るが、朝鮮といふ獨立國家は無くなつてしまつて居る。

鈴木　その遺つた美術を誰が遺つて呉れるかといふと、結局日本人といふ民族が護つて呉れることになる。だから民族の存立といふことから遊離した藝術の存在といふものは一寸考へられない。

上部　一つやわらかい所で裸體畫の問題をどうでせう。

鈴木　裸體畫もよいと思ふ。

黒田　裸體畫を描いては惡いとか云つて居るのは出鱈目だと思ふ。時局便乗藝術家の類でせう。

鈴木　藝術家が百八十度轉向してびつくりしてしまふのですね。畫家でも同じことです。

鈴木　武力や道徳や經濟力がなくて國が滅びたといふことはあるが、藝術がなくて國が滅びたといふ例はない。

黒田　國滅びて藝術だけ遺つて居る。

れ、ばそれでよいと思ふ。藝術がない爲に國が滅びたといふ例はない。（笑聲）

鈴木　裸體なら裸體を通じて今日の國防國家的な思想感情を生かせばよい。或る畫家の描いた肺病やみのやうなものは世界觀といふものの中に新しい國家觀、世界觀といふものが表現されて居る。それは小説の一例を取つた話であるがへんてこな考である。今までへんてこな考。

鈴木　訓示を竝べればよい雜誌と思ふ人があるが、──大都市でお畫の休に皆に市民體操をやらせる。ところが青年あたりにさういふ微妙なことが出來ないといふふが質は腕がないのである。それだから雜誌で面白い例がある、へんてこな肺病やみの様な女ばかり書いて居つたから、そんなものを書いてはいかぬと言つた。所がその反動で乞食の娘の様な頭の毛を無茶苦茶にした醜婦人を書いて來た。これは極端から極端に飛んだのである。若し君の雜誌がこれを一年續けられるなら續けて見ろ、恐らく潰れてしまふだらうと言つたのです。腕がないから途方もないことをやる。着物の柄を一つ考へてもいかにも腕のないことをやる。七・七禁令が出たらどう變つた。まるで藝者が百姓の野良着みたやうなものを着て居つた。私はびつくりしたのです。これも腕がないから……

いかぬといふことは兵隊が言ふのではない。……一番いのは戀愛小説だと思ふと私は言ふ。戀愛小説でも書けば怒られると思つて居るでも書けば怒られると思つて居る。何だ軍部はやかましいと思つて戀愛小説を書いてもよいといふ。戀愛の三角關係を書けば金持のお坊ちやんで、新らしい世界觀もない、一本立の出來ないやうな者が戀立の三角關係の勝利者になつた。その反對に立派な體力があり、立派な氣力があり、立派な體力があり、女氏に見識を持つ力があり、女氏に見識を持つ力があり……

るやうな人が戀愛の勝利者になるやうにして御覽なさい。體位向上も訓令を竝べなくても自然にやるやうになる。（笑聲）又何時の間にか小説の筋にも自然にやるやうになる。又何時の間にか小説の筋に新しい國家觀、世界觀といふものが表現されて居る。

描いたやうなのには手が出ない。

值段の問題、もう一つはその模様とか柄に依つて國防國家と衝突するやうな思想感情を現はしてはいかぬといふことになるのだ。さういふ範圍内に於て幾らでも明るくするやうな慰安を與へる柄がある。一定の値段で出來なければならぬがその柄がない。十六、七から製糸工場なりその外の工場に行つて働く女の子を考へて御覽なさい。せめて一年間働いて派手々々しいばつとするやうな着物を一枚も着たいといふのが彼女等の心理状態である。さういふのは當り前のことである。所が圖案家にそれだけの腕もないから途方もない極端から極端に飛ぶ。

裸體靈魂も同樣です。

秋山 僕なんかも生れつき繪が好きで、小學校時分には繪畫きにならうと思つた位です。だから今でも展覽會を聽けば時間のある限り飛んで行つて見ます。が買ひたいと思つて手が出た時がない。近頃になつて考へると展覽會の繪といふのは藝者と同じもので、見るだけは見るが手は出せないものと考へ及んで諦めたよ。(笑聲)

黒田 フランスの話でしたがもう行詰つて、藥を飲んで頭を混亂させ描いた繪を藥の引いた後で其畫面より新しい物を發見して、かういつた風にやらうといつた風な考方などは時局な何も認識しないで、さういふ事をまだやつて居るのが多い。日本靈なんかさうでせう、西洋靈化して行かうとする傾がある。それで昔の雪舟や華山の樣な山水靈なんか描ける日本畫家は居ない樣ですね。さういふ宏遠な非常に香りの高い所へ上るのが難しいから變つてゐてて簡單だかも知れませぬが、西洋風になつて行く。現在は何か變つて居ればよい、今までにないものを描けばよい。唯さういふ無意味な考へしかない樣に思はれる。

黒田 昔の繪畫、彫刻の中に於て恍れへするのは幾らでも出て來て居る。所が今日のへんてこな繪には一寸手が出ない。(笑聲)

荒城 これを變するに、世の中が手の裏を返したやうに變るといふ豫想を私は持つて居るが、確かに繪畫きを私にはこれだけといふ認識がないぢやないですか。

黒田 これは大きな間違ひと思ひます。

荒城 ひます。

黒田 それは大きな間違ひと思ふ。それは間違ひと思ふ。

秋山 ま、大體兵隊から繪が批評されるやうになつたらもう終りですね。(笑聲)

鈴木 それは吾々に向つて價値盲と言はれるかも知れぬ。價値盲と言はれても構はぬ。大多數の國民が價値盲であつて、靈家だけがよいといふ時代は過ぎてしまつた。やつぱり大多數の國民に價値を與へなければいかぬ。價値盲だから當てにならぬといふかも知れないが、それは間違ひと思ふ。

秋山 近頃日本人の字といふものは年寄りの方が全然駄目だと思ふ。若い者の字は支那人に決して負けない所ではない。支那人以上だらうです。これから繪もそろそろさういふことになるぢやないですか。

黒田 さういふ所は年寄の餘程冷靜に考へて吳れなければ困ると思ふね。

鈴木 さういふ所は年寄も餘程考へなければ困る。

黒田 餘り繪畫きといふものを大事に考へ過ぎたですね。何だかえらいもので何でもあるやうに扱つたんですね。

鈴木 そこです。問題は、私は美術學校に就ても大いに考へて貰はなければならぬと思ふのは、苟も人を教へる場合には、一日の長がなければならぬ。

黒田 自己滿足の繪といふものは禁止して貰はなければいかぬ。

鈴木 それは彼等は價値ありと

長々しく述べられた人も一緒に百八十度轉換した。そこそれを過去に於て經驗して居る。世界大戰後の經濟恐慌時代にどうぢやあつたかといふと、畫家が絵具を搖いで方々の集會所あたりを訪問して、お畫代が相當續いたんです。さういふ時代に繪を描いたりして安く賣つて喜んで居るやうな繪は描休に繪を描いたりして安く賣られない。さういふ時代が來る。これこそ畫家一人で喜んで居るやうな繪は末期から満洲事變前まではさ……大正……

上郡 荒城先生今戰爭と本當に取組んで居る畫家はありますか。

荒城 はつきりしないと言へますね。

黒田　やはり賣れるやうな繪を描いて居りますよ。

鈴木　近頃新日本美術家協會とかその他の人達か本當に國家的精神に醒めて立つたんです。それを押へ付けようとするだらしのない反國家的藝術家の運動があるのです。若しもさういふ人を本腰にやるならばこつちも本腰に立つてやつて付けてやらうと考へて居る。

黒田　さういふのが多いから結局陸軍で現地へ繪描きをやらぬといふことになるのです。やらぬといふことは金が向かぬ出るからで、繪描きだけでなく全部禁止してあるのです。それを繪描きだけやらねばならぬといふのだと思ふ。といふことを言ふ。非常識に驚いた賄賂が無かったから支那へやつてもらへなかったから堂々とやつて居るといふ事に居た、軍中央部將校の、信望を損ずる事大でかくて兵一般の信望を無くし職場に於ける指揮を澁滯せしめる様になければ誠に申譯無い事である。

兵に引渡してやりたかったが。それだけ繪描きといふものには出緇目なのが多い自由思想の少しも抜かない時代認識つよいつてこまきれる。

制で出版文化協会が出來し、新聞や雜誌の出版が段々軌道に乘つて居る。映畫も段軌道に乘つて居る。放送も段軌道に乘つて居る。映畫も演劇がどん／＼軌道に乘つて來て、今までのやうな金儲主義の都會中心の映畫、演劇から、農村の汗水流しで居る者を樂しませようとして手を農村にまで伸ばし、警視廳が映畫、演劇の入場料を下げさして大衆的にしようといふ時に、繪畫、彫刻だけは取殘されて居るといふことは絶對に出來ない。そこも考へて貰はなければならぬ。そこも考へて貰はなければならぬ。思想戰の體制で一番遅れて居るのが繪畫、彫刻だと思ふ。これは放つて置けないと思ふ。どうしても言ふことを聽かなければ力づくになる。そこをよく認識して貰はなければならぬ。私はそれでかう思ふ。先程あなたから自肅といふお話が出たが、一體自肅目体に待つて立派に創造するやうなことが人間の世界でどれだけ出來るかといふことを疑問に思つて居る。自肅自戒主義といふ指導原理はどこから來たか。これは段々煎じ詰めるとカント哲學を鵜呑みにし、デモクラシイを鵜呑みにして鳴き昆ぜたのが自肅自戒氣を披瀝したかといふことを

鈴木「歷史」といふ國策映畫を捧へたが、餘り入場料がないといふて會社で騷動が起つた。その反對に「支那の夜」が儲かったといふ。音樂だつて皇軍勇士が行軍で足に肉刺が出來た時に軍歌をやると三里位自然に歩いてしまふ。吾々子供の時の「廣瀬中佐の歌」「橘大隊長の歌」「出征兵士を送る歌」あれがどれだけ國民の士氣を披瀝したかといふことを

黒田　今映畫のフィルムの統制を斷行したのですが各會社は實に憐れです。

黒田　さうです。着物の模様も自肅して呉れと言ふがうちは伊達に言つて居るのではない。銀座通りがその色で彩られた時は街の外まで流れ出た空氣といふものはどれだけ國民の氣持に影響するかと云ふ事である、その代りにやつて呉れ、その爲に藝術的の優秀な派手な物のにして呉れといふのです。國防色にせよといふことになると全く藝術味も何もない着物になつてしまふのですが、決して陸軍はそんな、裸體畫を描いてはいかぬとか着物の色を一色の澁い、子供が祖母の着物を着て出た様な風俗を展出せよとか馬鹿なことは言はぬ。

黒田　今の時代としてはどうしてもさうしなければならぬでせうね。併し繪といふものは演劇映畫等と違つて、個人に所有されるのが多い、個人の玩弄物になるといふのが非常に映畫とか演劇、違つた所があるのでよく考へて貰はなければならぬ。

上郡　繪の本來の性質といふものですね。

鈴木　兎に角素人で分りませぬが、創造の世界といふものは自由主義や個人主義以外にないかといふことを承りたい。もつと外に創造の世界があるのか。それ以外になければ繪畫、彫刻は止めて

な行ひが出來る者が世界で幾人あるか。自肅自戒はその人時にどれだけ亡國の思想感情を起すかといふことを考へてものを超越したものである。所がデモクラシイの修養の程度に比例して可能である。所がデモクラシイの思想はどうかといふと、自分だまだ「支那の夜」を歌つて居る、まだ／＼國防國家體制になつて居らぬと思ふ。

黒田　さうです。着物の模様も自肅して呉れと言ふがうちは伊達に言つて居るので...

荒城　僕はあると思ふ。

秋山　創造の世界といふものは自由主義とか全體主義といふものを超越したものである。それに左右されるものでない。それに左右されるものは本當の藝術でないと思ふ。

秋山　それは動機であつて、動機を問題にしなければならぬ。要するに先程のあなたのお話のやうに先程進步した人で、展覽會…

鈴木　そこが問題である。

上郡　高度國防國家建設の中に美を見出さなければならぬといふ結論になりますね。

黒田　展覽會場に置くのは僅か一月とか二十日位のものである。その中でも見る人員は主として東京である。吾々の方から言へば難雜

いのとでは二割位賣行が違ふ、それは大したものです。それ程影響が大きいものです。だがそれにも表現される價値觀とか世界觀とかいふものが問題である。價値觀とか、思想とか、世界觀、國家觀といふものゝ基礎論に立つて風景畫を描くのはよい、人物畫を描くのはよい、皆基礎から根が生えて居つてやるのでなければいけない。國策國策といふて、雜誌だつて隨分胡麻化しやり、映畫でも隨分胡麻化して居るが、さういふのは直ぐに分るのです。

黒田　映畫なんかでも鐡兜を被つた兵隊と彈の音が一寸出る位のものがあるが、それで國策映畫といふ顔をする。

秋山　小説も主人公が一寸戰さに行つて歸つて來たといふのがある。

荒城　それは詰り自己防衞なんです。それが判らない程世の中は馬鹿ぢやないです。

鈴木　さうです。根本から變らなければならぬ。

黒田　世の中は胡麻化しは決して通さぬです。

的に進んで居るから駄目です。この三年間に國民の進步したのは日本の國關つて以來或る特殊階級のものに終つてしまつてはならないといふ結論になるのではないですか。大したものです。

黒田　私は純粹美術ばかりでなしに、工藝美術品、これなんかも個人に所有されるものと思ふ。技術を後世に遺すといふなら意味がありますが、あんなに澤山要らないと思ふ。これは個人の所有になり個人の樂しむものです。これを今の國家體制から言ふとそれよりもつと大衆的な工藝美術といふものにしなければいかぬ。

荒城　だからかういふことが言へると思ふ。既成政黨が解散してから後の政治といふものは、政治そのものが國民全體のものにならなければならぬといふところまで意味が變つて來てある。これは現在の常識です。さういふ意味で總て政治目的が國民全體のものにならなければならぬから、藝術それ自體も國民全體の中に入つて行く、言ひ換へれば政治が國民全體のものになると同じやうに、藝術それ自體…

鈴木　極端に言へば國策の爲筆を執つて吳れ、鑿を執つて吳れ、それが同時に世界的な價値を表現するやうなもの、とそれだけなんです。それは出來ないことはないと思ふ。

黒田　それは鈴木さん、繪の價値を付けて居る商人ですよ。畫商が國策の立場を離れて妙なものを價値付けるやうに金持に質込んで居るのですね、京都の師

荒城　だから、要するに總ての問題は價値轉換といふことです。要するに思想國防として現在の美術界の在り方は決して正しくはありません。イデオロギーの改變なくして如何なる革新も新しい創造も在り得ないと、私は確信してゐます。――では速記はその位で……

（十一月二十七日夜）

生活と美術　（對談）

大政翼賛会　国民生活指導協力部長
喜多壮一郎

評論家
荒城季夫

喜多　荒城さん、生活と美術といふ課題だとすれば、人間の生活に美術が必要か必要でないかと云ふことは今更話の題にならないだらう。

荒城　それはならないでせう。もう判り切つたことだから。

喜多　僕の方で質問するから答へて呉れ給へ。

荒城　手厳しいですね。

喜多　一體美術といふものを何處で解決するか、掛軸に入つた日本畫、額縁になつた油繪、美術をさう云つたもの丶程度に止めて宜いのか、僕はどうも今の美術がさう云ふ所にとらはれ過ぎてゐるところに弊害があり過ぎはしないかと思ふが、僕等はもつと素朴ないふものを本来の素朴な意味で解決したい。君の靴下の色とズボンの色とマッチして居るイシヤツも、君の洋服の色と眞赤な洋服を着て、眞白の靴下をはいたとしたら、是はチンドン屋かラッキーボーイ位のもので、非美術だよ。僕の生活の中で女の手に任せないものがあるんだが、ネクタイと洋服と帽子は、流石愛して居る女房にもやらせる、何故かと云ふと二十年一緒に居るうちに、私の好みがどんなものかこれやつと分つて來た。正直の所は女房の趣味と私の鑑賞心といふか、漸く二十年の間に無理なく諒解し得るやうになつたのだ。さうすると和服はどうかといふと、こいつも分れば自分で選んで買ふのだが、どうかといふと、これは幸な事かも知れない、分つて居つたらあれも着たい、これも着たいで錢を使つて居つたに違ひない。私はさう云つた所迄やる、それが人間としての「美術」だと思ふ。今迄の美術は何といつても生活と餘りにかけ離れてゐたのではないか。

荒城　大體現代の美術は非常に特殊なせまい社會のものである。今喜多さんから美術は非常に虐待されると言はれましたが、實はさう云ふ特殊の美術が餘りに優遇される。例へば政府が文學の方では政府が文學を保護する機關がなかつたのに拘はらず美術の方には既に昔から官設展覧會あり、非常にうまい名人に對しては藝術院會員の稱號を與へたり、勲章を與へたり、非常に國家的に是を表彰すると云ふ制度が現在もありますね。つまり、どちらかと云へば非常に優遇されて居つた、と思ふ。同じ一面日本では世界に冠たる美術の國であると言はれて居ります。それは本質に相違ないけれども、唯さう云ふ事を要するに美術を非常にせまく解決した美術の奨励であると思ふ。さう云ふ意味では非常に獎勵もされて居つたが優遇もされて居つたと云ふが生活と餘り密接に結びつかない極めて特殊の社會に於ける優遇ではなかつたのかと思ふ。

喜多　ところで、いさ君の云つた美術家が國家的に優遇されて居つた、といふこと、是は宜いことぢやない。これは大衆が生活的に冷遇して居つたから、仕方なしに國家が拾つてやつた。さうしなければ美術は亡びてしまふから勲章もやつたし帝國藝術院も造つてやつたので、本當に美術が生活の中に入つて居つたならば勲章なんか出さなくても大衆的藝術賞も要らない。

荒城　まり喜多さんの言はれた様に、至る所に美術の生活があると云ふのです。美術家がさう云ふ所に目覚めて、單に額に入つた繪とか、床の間の置物であるとか、室の隅の彫刻であるとか、さういふ極めて狭いものばかりを追つてゐるだけではいけないと思ひます。斯う云ふ際にはやつぱり美術は生活を盛んにする助長する保護すると云ふ意味から見れば一つの手段であつて宜い、だがそれよりも望ましいことは國民の美術心と云ふか美的鑑賞心と云ふか、さういふ根本的な線がうんと高いと云ふことだと思ふ。展覧會や個人のサロン装飾ばかりが美術ぢやない。

喜多　數の人の愛玩對象になつてしまふ時勢になつて來ると、どうしても美術ばかりでなく、文學の場合でも全部生活の中に入つて來なくつちやいけない。つまり昔から見れば氣の毒なんだ。あの優遇は、實は國民生活の眼目からすれば、そして吾々から見れば氣の毒なんだ。本當に生活卽美術と云ふところまで、日本人の生活と云ふものが美術化され向上したならば、それは國民生活の上に美術が生きてくるのだ。特殊の美術なりと云ふことで溫室の中にやつて來なくつちやいけない。やつぱり宜い國民と云ふことだ。強い國民なんだ。弱い國民ぢやいけない。その強いと云ふのに立派な美術と云ふものが生きてくるのでなければ、弱い國民の例を見ても、生きた日本を見ても、日本の國民的美術心と云ふものが稀薄になつて居ると云ふことは恐るべき事であると思ふ。僕等はそれに對して專門的に云ふことは出来ない。專門家自體、作家も批評家も今日になつてもそれに氣付かない人があるとす

れば、むしろその人に氣の毒な事だ、是は民族的淋しさだ。そこでいつも考へるのだが藝術の爲の藝術、美術の爲の美術、繪の爲の繪といふやうな考へ方で、藝術の純粹性に立籠つてゐるのは力の無い奴の言草なんだ。これは何としても時代的要求だと思ふ。民族の爲の文化、生活の爲の美術是は何も逼迫したのではない、民族どんな時代でも要求して居つたのだが、それが間違つて來たのだ。

私は大體美術が狹いものであることを誇つて居る人があるならば、その人自身自殺して居るに等しいと思つてゐる。そこで實際問題になると、一つの方で問題を出したいのだが、どうも日本の美術も、それを國民化し大衆化するといふは建前でも、農民藝術とか農民美術とか云つて成功した人もある、失敗した人もある、だがそれらは結局都會人の爲の藝術であり民藝の再認識だつた。何故もつと早くから藝術と云ふものが都會人ばかりのものでない都會人の爲の藝術といふものが藝術の狹少化であり頽廢である事を氣付かなかつたのか。そこへ行くと過去の日本人は、吾々の祖先の日本人は立して居る國民藝術と云ふものはさういふ趣味と自分に相應した感情や言ふと自分に相應した感情や

荒城　それは現在でも、日本畫の名人、洋畫の名人、彫刻の名人で極めて少數の勝れた分野でも極めて少數の勝れた美術品を制作する作家はあると思ひます。しかし、そのあり方が先程僕が述べたやうに一少部分の狹い世界のものであつて是は國民大衆の生活と結び付いて居ない、民族美術といふ狹隘な世界の住人です。話は横道にそれるが、電車に乗る時に非常に驛が雜沓して居る。秩序が混亂して居るとか、此の頃の人間は非常に禮儀を心得ないとか色々な事がありますね、生活上、美術と直接關係ない話のやうだが本當に國民自體の中に秩序の美を愛ぶ精神がない。激養のある國民には當然人を押退けたりして電車に乗つたり或は禮儀を心得ない電車の乗り方が出て來る筈だ。さういふ事のない混亂した無秩序なのが美的教養の缺けて居る所です。その教養の缺けてゐる以上から見て此の頃の國民生活を指導するといふ點から言ふと女の着物の柄を決める、模樣も決めなければならないといふ人がある。だが、實に是は惡趣味なんだよ。男でさへ實を出すが、あゝした特殊なもの

喜多　反省する時期になつたと云ふことは非常に意味が深い。今立たなければ日本美術も日本的の性格を失つてしまふ。今は美術と云ふものが美術だけで論じられる事を許されない。話は元にもどつて美術即生活であり、美術即人間でなければならない、と云ふところに來て居るのだと僕は思つて居る。それでその點から見て此の頃の國民生活を指導するといふ點から言ふと女の着物の柄を決める、模樣を決めなければならないといふことを、評論家の君等がはつきり自覺して來なくちやいけない。藝術家も彫刻家も圖案家も評論家の君等がはつきり自覺して來なくちやいけないことにあると云ふことを、徳川時代の中頃には庶民の生活と一緒に存在した藝術が庶民の生活と一緒に來てゐた。ところに來て居るのだと生活化されて生活に目的を置いて居るものだと云ふことに目的を置いて居るとになるのだ。是では駄目だと思ふ。要するに、美術界で

は美術國であり、日本は國家で美術を保護しながら實際は美術の爲めは餘りに都會對象的である事だ、是は民族的淋しさだ。そこでいつも考へるのだが藝術品を制作する作家はあると思ひます。しかし、そのあり方が先程僕が述べたやうに美術と云ふものが非常に狹い門に限られて、特權階級に隷屬してゐると思ふ。是は日本美術界全體の責任だ、國民を責めると共に作家や貴方方批評をする者が一つはコンマアシヤリズムに囚はれてゐて、實に美術の社會制度の下がつたやうに思ふ者が多かつた。大觀の繪が長屋の壁にかつて居つたならば僞物でなければならないと云ふことのやうに思ふ者が自分だけの美を追つてゐてはいけない。美的生活などとといふことを置いて狹い美術界だけの革新を論議して居るとになるのだ。是では駄目だと思ふ。要するに、美術界で

荒城　即美術といふところまで行かなければいけないと思ふ。否實際にあるのです。君の言葉で言へ吾々批評をやつて居る仲間並に作家の方で、それぞれ別個に美術界の現狀は是ではいけないと色々な問題を取上げて會合したり、プランを立て翼贊會へ持ち込んだりして色々な事をして居るけれども、是を冷靜に見ると吾々のやうな評論家の立場で美術界の狹い美術の社會だけの改革革新運動をやらうと云ふのに過ぎない。美術と生活とが何か結び付かなければならないといふことを外れば結局狹い美術界だけの革新を論議して居るとになるのだ。是では駄目だと思ふ。美術と生活とが何か結び付かなければいけない。要するに、美術界で

荒城　私は一寸面白い話を始めたい。今立たなければ日本美術だつて今立たなければ日本美術も日本的の性格を失つてしまふ。今は美術と云ふものが美術だけで論じられる事を許さ切な、今吾々が爲して課題として居る重要な問題、美術と生活とが何吾々が爲しての革新を論議して居るとになるのだ。是では駄目だと思ふ。二つながらやはり舊體制を打破しなければならぬと云ふ目的、作家の方で美術界の現狀を打破しようとするこの二つの目的は、二つながらやはり舊體制的、作家の方で美術界の現狀を打破しようとする

喜多　さうだよ、今迄の美術界

荒城　ところが不幸にして、作家の方でも、吾々の方でも美術上の革新々々と言つて、プランを立てたり合会したりしても、その目的は結局美術だけの世界なんだ。一番大切な問題でも作家達や大衆の生活の中に飛込んで来ると云ふ此の二つの大切な問題をそつちのけにしてやつて居る。今こんな事を言つちや大衆氣の毒だけれども、革新と言つた所で生活の問題を離れて美術の革新はないんですよ。

喜多　まだそんなところに低迷して居るのかね。それでは時代錯誤と云ふより、時代落伍だよ。今日はね荒城さん、文學でも藝術でも美術でも云ふがだよ、もつと直接的、有機的に結びつかなければならないのだ、文學の為の文學、美術の為の美術、そんなものはあり得ないのだ。人間生活、日本人としての國民生活をよりよくすると云ふことだけを考へて来れば、当然狭い所から出られる筈なんだね。そこから出て来た時に、美術家の生活も自然に保証され安定さ

近江の琵琶湖から瀬戸内海に出るだけでも大變だよ、そんなことではとても太平洋には出られない。國家意識を持つて狭い門を出て来て、國家の施設を何ぞ求めんやと云ふところが、何ぞ求めんやと云ふところが日本の美術家になければならないのだ。國家の對策、國家の施設が惡かつたから日本の美術家の喜びを全體に現すところのいい美術の施設が欲しいのだと云ふへは、それで目的を置いて居る。畫家はそれで生きられる道がない譯ではないでせう。

記者　今迄國家の施設が、美術に對して疎かにされてゐたのではないかね。

喜多　いや其の點僕は考が違ふ、さういふ點になるとヒツトラーは實に偉いと思ふ。ヒツトラーは哲學者であり、藝術家であると共に政治家です、そして大衆的であると同時に、獨善と云ふよりも孤高を愉しめる人です。僕はドイツに居る時分にナチスの運動のやり方を見てね、全く感心させられた。彼は無數のラインハルトを使つて居る、ニュールンベルグの黨大會のヤ、一時にネオンがつく、篝火を焚いてヒツトラーが出るとパアツと實にすばらしいのです。彼はさうした効果を實によく考へてゐる。日本のやり方はこれとはテンデ比較にならないし、美術家も亦さうしたことに協力しようといふやうなことを全然考へてゐない。皆床の間の繪ばかりを描いて、大衆に美術を親しませようといふやうなことに協力しようとはしない、大衆の高い強い表現で大衆に訴へよう

荒城　従来の日本美術家ばかりでなく、西洋の美術家もさうですが、美術家は美術に目的があるといふ風に考へることを嫌つてゐる。美術が目的を持つと非常に劣等なものになるといふ觀念がつよい。或る場合、美術の為の美術といふことが卒直に言へば確にさういふことが云へるのです。私はさういふ目的の美術を好むと云ふことを政治

記者　確に現代美術は額縁の中から出なければいけない、それと同時に今迄所謂藝術家と云はれてゐた人もこれを支持してゐた人もこの事を懸命に考へなければ生きられるでせう。

喜多　生きられるでなく、そこに出なければ死んでしまふのだよ。藝術の為の藝術、美術の為の美術、文學の為の文學といふものはその目的以外に一體何の價値があるのか。藝術に美術に目的を持つことが美術の虐待だと云ふならば、そんな美術は明日に亡びてしまつても惜しくはない、少し乱暴な言葉だが卒直に言へば確にさういふことが云へるのです。一つの民族の藝術といふものは、その民族を強大にするといふ目的以外に一體何の目的も持たない、民族理想もない國家意識も持たないものが何で最高な

國家をナシヨナルとして高貴の目的、藝術を考へて居る。そこは非常に面白いと思ふ。目的と言ふと非常に狭く考へでないやうに思ふけれども、もう少しつてゐる。ドイツ人は國家的な、民族的な喜びを全體に現すところのいいに美術を考へて居る。畫家はそれで生きられる道がない譯はないでせう。

喜多　藝術は藝術家ばかりでなく甚だしい失禮なんだが、すけれども今迄の政治家も政治の為に政治をやつて居つた。科學者も科學の為に科學をやつた。醫學者も醫學をやつて文學者は文學の為に文學をやつて居つた。文化人はそれぞれ自身の仕事を純粹なる目的ばかりでやつてゐた。是は藝術家ばかりで

荒城　ところが目的を嫌がるのは藝術家ばかりでなく甚だしい失禮なんだが、すけれども今迄の政治家も政治の為に政治をやつて居つた。科學者も科學の為に科學をやつて居つた。醫學者も醫學をやつて居つた。文化人はそれぞれ自身の仕事を純粹なる目的ばかりでやつてゐた。是は藝術家ばかりで

喜多　學問の為の學問といふことが美術に目的があるといふことが美術に目的があるのか。藝術に美術の虐待だと云ふことが美術の虐待だと云ふならば、そんな美術は明日に亡びてしまつても惜しくはない、少し乱暴な言葉だが卒直に言へば確にさういふことが云へるのです。

喜多　學問の為の學問、藝術の為の藝術といふ事が言へる。生活すると云ふ事は高等の如く生活すると云ふ事は高等の如く本の學問でも日本の美術でも日本の美術でも日本の學問といふ事が最早民族の本念的要請と云ふ事も、畫家の生活から離れて行つた事も、これは新しい今後の美術を生かす事も、この事も考へなければ

學博士で哲學博士のゲツベル大臣がさうだと思ふ、あの神宣傳よりもゲツベルスと云ふ宣傳大臣がさうだと思ふ、あの神よりもゲツベルスと云ふ宣傳のが、あのヒットラーとゲツベルスと云ふ

記者　畫家が資本主義的な依存生活から離れて行つた場合、これは新しい今後の美術を生かす事も、この事も考へなければ

いけないでせう。

喜多　吾々は正直の話いまさう。もっと切實な眉毛に火のついた問題を取扱はなければならない。私は一時は靈家が生活的に逼迫した方が宜いさへ思ふ、それを徒らに助長し保護して行くから、相變らずひよろ〳〵した豆もやしばかりな美術家ばかりが多いのではないか。狹い門から出られないい古い所に執着を持つ、新しい所に出られないといふのはそこから出て來るのではないか。是は家々獅子が仔を千仭の谷底に落すやうにと思ふ。一旦は川へ落ちてしまう、それで流される奴は仕方がない、だが岸へ闘じ上つて來る奴があればそれに手を差し延べてやる。人間が生きて行く以上美術は絶滅しっこはない、その時芽を出したのを育てゝも遅くはない。

荒城　現在ある美術がなくなるとか、現代美術がなくなるとか云ふ事は質は大した問題ぢやない。美術と云ふものはいくらでもあるのだから、活動の餘地はいくらでもあるでせう。私自身大きく強く甦生すればよい。

喜多　批評家は一體現狀維持的氣持が強過ぎる、それによって〳〵

災のやうに灰燼に歸するかも知れない。しかし、その死灰の中から新しい芽がものすごい勢で伸びてくる事が宜いのぢやないですか。

荒城　さうだね、そこへ行って始めて、本當の日本人の氣持に觸つた日本的性格のある美術が生れる氣がするね、妓のところで「溺れる現代美術家よ、さあ俺の手にすがれ」なんと言ふよりは、貫様なんでい古い所に水泳をやっておからな平常から水泳をやつておからない、溺れる奴は溺れ、残る奴は犬かきでもクロールでも泳ぎついて來しといふ位の強い覺悟で繪を彫刻を批評すると云ふ責任があるのだと思ふ。一體批評家がよくない

荒城　だから私自身は決して作家ばかり責めないで私自身を自ら責め、吾々仲間の評論家をも批判し度い。ところでこんな繪が事實あると思ふ。

喜多　だから批評家と云ふものは、さう云ふ點で何時でも作家よりも一日、一日、三日、十日出來れば五年なり十年も先に出て行くと云ふ評論を書かなければいけないのだ。昨夜、或る所だが、百人ばかりの訓練生を前に話したのだが、日本の國民生活と云ふものの強さと云ふものは端的に言へば、家にありと云ふことを云へば、もっともっと生活化されるやうにそこにも舵を取るのだ、その家に舵を取るのは、情と理と義と勇とが要素になつて居ると言つて居る。

の繪を例に引いた、あの繪をよくよしあしは分らない模倣から逃れようと思つて居るのぢやないか、義務が双つの眼を輝かして笠の紐を解かうとしてるんだね、その眼はまだ逆なのかね、それとも眞の日本的性格を出さうと云ふ意識の近年著しくなつて來たのか。

荒城　黄瀬川の陣屋にかけて兄貴が陣幕にかけてあけて出て來るのを双の眼をおとすまいとして居るやうな靈家の眼差が集つてゐる。國民の壁としてくなれたと思ふ、諸君もう一遍見直してゐることを考へないやうにできてゐる。それを一年や半年でひつくりかへすやうにはならない、どうしても徐々に行くよい、政治だって急激には變らない。

荒城　少しは出て居るでせう、まだ本當に出て居るとは言へないけれども。それは明治初期以來、昭和の十五年近代、約七十餘年の間、靈家の生活の訓練生の中には仲々インテリが多くて、あの繪がさう見えますかといふんだね、だからそれは見る自分の氣持に大政翼贊、臣道實踐の氣持があればさう見える、だからもう一遍見直してくれたら、あの繪がさう見える道理でした、それは宜い質際に稀つて繪を描くと出て來ると云ふ事だね、あした人が手をつけるやうになつてから舞臺裝置といふものは全體的に繪でも何でも宜い、君等の身の廻りの何處にでもあるのだ。だから、美術は今の美術家が何か自分を低くさせることだと考へてゐることがよくないのだと考へてゐる。一方で立派な繪を描くと同時に、その繪をかく氣魄と同時に、挿繪なり舞

喜多　一寸思ひ出したが、死んだ小村雪岱や、前田青邨のやうに、あゝ言つた人が舞臺裝置や挿繪を描く、あゝ言つた人が手をつけるやうになつてから非常に程度が高くなつて來た、だからさらい今の美術家が何か自分を低くさせることだと考へてゐることがよくないのだと考へてゐる。

252

するこ丶の手段だと思ふのだが、近來はむしろ密室にとぢ籠つた方が偉さうに見えるといふ風が強いのではないのか。

記者　然し現代美術がこのまゝでは、一應亡びる所まで行くといふ社會情勢の認識があればこゝに全く新しい構想が研究されるのではないかと僕は思ふ。

喜多　亡びるから研究をするといふのではなく、美術は技に行くのだ、一つの道なんだと云ふやうに批評家も言つて貰ひたいのだ。一體畫家は進んで新しい仕事を開拓する氣はないのかね。

荒城　此の頃は大分やるやうに動いて居りますよ。藝術至上主義も或る場合には必要だと可いでせうが、必要とあればポスターでも本の装釘でも、レーヤでも描いても宜いといふことで、つまりコンマーシャリズムの上で、貴重なものは一つにはレーヤでなければいけない。稀少でなければいけないといふことで、さういふ風の持ち上げかたをし過ぎてゐるのだ。量といふよりも今迄の日本美術といふものはクオリテーで行つて居つた、これは本質的には間違ひではないのだが、例へば十枚描いてその中の九枚は出さないで一枚だけ出す、九枚分迄一枚で背負だ。是では九枚と云ふもの死んでしまひ、是は生活になつて來ないのだね、僕は、ねこの一枚と同樣に後の九枚を生かすことが必要だと云ひ度いのだ。是は一つは、それをちりぢりスクラムを組んで居るから皆をときほぐして行くとは言ふべくして非常に難しい問題である。

喜多　ひろく國民生活の上から行くとそれが本當に大衆にタツチする場面に出て貰ひたいのだ。その方法は僕等も一つ考へるが、評論家も大いに考へて貰ひたいのだ。例へば大觀がポスターを描く、それは無名の人が描いてもよいものはよいのだが、何と言つても大觀が臣道實踐のポスターを描いたとしたら、是だけで以つて國民の氣持によい影響を與へると思ふ。そこはドイツあたりでは、お高くとまつてお山の大將を決めこんで居るものは却つて高くないと云ふ事になつてゐるのだ。

荒城　そこで畫壇の商業主義の成立、營利主義の建前と云ふものを考へて見たいと思ふ。さうすると現代繪畫で以つて非常にすぐれたものは、どう云ふ階級の人が買ふのかと云ふ事を考へたい。現代美術の良いものを誰が買ふかと云ふ問題、是は結局有産階級の買ふのです。その人達の趣味はやつぱり藝術至上主義なんです。文化至上主義なのだ。それ自體が目的である。所謂純粹の藝術品を鑑賞する鑑賞層がある。さうすると今度繪はその時は間違つて居るやうに見えても案外さうでない。僕は大衆の直觀力に結晶してゐる民族の傳統的美意識を信じてよいと思ふ。それと共に大衆の文化をより高めるとだね。美術を鑑賞家や批評家が獨占して、大衆を近づけない、現在の在り方がいけないのだ、だから展覧會と云ふものも必要だ。大體展覧會と同時に、大衆の中に入ると云ふ事は確に必要です。これは繪畫が通俗に堕す事でないと云ふやうな風があります。

記者　大衆の教養を高めると同時に、美術を大衆の中に滲透させることが、大衆を向上させると同時に、美術自身を高め深めることになる、さういふところに國民と美術家と批評家との力強い協力が欲しいと思ふ。

喜多　さうすると結局先にも云つたやうに畫家自身の自覺と批評家の指導に俟つのだね。

荒城　描かせなければ宜いよ。

喜多　まさあうなると暴壓になるでせう。

一體天才だけが孤立して行くものではない。天才は民衆の美意識から出てくるのだ、大衆を感動させるのでなければ何で美術の最高と云へるか。大衆が宜いと思つたものを鑑賞する鑑賞層を提供する畫家ですね、やつぱりその趣味を鑑賞する人に合ふ藝術至上主義的の作品をつくる。さうすると畫家と買ふ人との間に仲介業者があつて、それが所謂畫商機關であつて、それは、やつぱり仲介業者だから買ふ人の註文を取つて來て結局同じ建前になつて居るから何時迄も必要だ。大體展覧會といふものは俺達は行くものだ、お前達平民が來るところでないと云ふやうな風があるさうだね。

喜多　街頭に出ると云ふ事は、高い美術心を、大衆の中に入つて行つて結びつく事なんだ。展覧會とか、金持の應接間の飾り物になつてゐるばかりだ。獨善孤高の獨りよがりを清算することだ。

記者　どうも有難うございました、部長は他に廻られるさうで、時間がありませんからこの邊で……。

（一月八日、於丸ノ内會官）

畫家の立場（座談會）

太田三郎
田近憲三
中山　巍
水谷清
宮本三郎
大下正男
上郡　卓

大下　新年號で國防國家と美術座談會、二月號では生活と美術對談等、それ〴〵お話を伺つたのですが、何れも直接間接相當な反響を呼んで居りますが、今日は畫家の立場から、今後の美術の諸問題に就て御意見を伺ひたいと思ひます。

太田　私は一月號に出た軍部の話が可成り強硬だといふことを聞いて居たものですから、若しそれに付て自分の意見と違つた、又激しいことだつたら反駁しようと思つて、實は興味を持つて此の會に出席するやうに御返事を出したのでありますが、所が昨夜今日の會に出るに急きで之を讀んだので急に此の會に出る氣が薄らいだのであります。といふのは、それは別に人から聞いた程の強硬な意見でもなく、又大して變つた意見でもなく、當然のことで實は私は其處に書いてあることは贊成だと思ふ。私は要するに其處に書いてあることは畫家が藝術至上主義から離れて、さうして時代の反映の中に活きてゆきたいと思ひます。其のやうなことが主のやうですが、それから蟲に言つた通り枝葉の問題に付てはまだ色々自分と違つた意見もありますけれども、大體に於て此の御意見と違つた自分は軍部の方々の御意見と違つた内容を持つて居ない。さういふ譯で大いに反駁しようと思つて居た氣勢を削がれたもので、すから、今日出席すると言ひしたが、皆さんの御意見はどうでせうか。

宮本　これを讀んでみて、一番吾々に引かゝりがあるのは、自分一人を深くするやうな立場になつて居るけれども、それは非常に卑怯なことでね。それよりは集團的な教養を積んで集團として勤むることは可成り肝要などことだといふことを昔から私能く唱へて來て居りますけれど、一月號の座談會にもやつばり畫家が一人よがりではいけないといふやうなことが書いてありますが、さういふのですが、それから又個人的な獨占よりの開放といふ事も、言はれて居るのですが、そんな事で何かお話を。

値が問題になつて居るですね。

上郡　今一般に美術の都會偏重といふ事が相當喧しく言はれる。一例を申せば、殆ど東京と京都の兩方に中心があるだけで、西洋風の畫と殆ど東京ばかりの傾きがある。是は其の地方々々から出身された藝術家達は銘々程考ふべきだと思ひますね。

中山　さういふことは僕も贊成ですね、あれはやはり需要供給の關係もあると思ふが、なか〳〵地方では需要がないので自然都會を中心に置かれるのちやないかと思ふ。併しやはり各地方々々で特徴のあるのが出來るといふことが一番望ましいと思ふ。

太田　美術の都會偏重です。私はそれに付ても前から色々都會偏重でいゝのか、實際日本は都會偏軍でいゝといふよりも寧ろ東京中心ですね、殆ど美術といふものは東京のみに發達し、東京のみの人が鑑賞するものゝ如き傾向が稀々あるのであります。それは非常にいけないことだと思ふ。矢張り其の地方々々でなくては生れない藝術が方々に生れて、それを其の地方々々の人が樂しみ、其の藝術の中に生きるといつたことでなくてはならんと思ふ。例へばルネッサンスの時代にはフランスが藝術の發祥地ではあつたが、そればかりでなくローマ其の他の所にも、それ〴〵特徴のある藝術が生れ

太田　其の需要を今まで各地方の特徴のあるものを畫にする者はなく、東京風のものばかり押付けられるので自然それに馴れてしまつて、東京風のものでなくちやいかんと地方の人々も思ふやうになつたのではないでせうか？

中山　所謂模倣時代の惡影響が未だ殘つて居るといふ譯ですね。

田近　併しそれは徹底したものにする道程が非常に難かしい。今の日本は總て畫をやら

と思ふ者が東京に集まつて居

太田　封建時代は地方の特色には立派な人材を集團的に集め、さうしてそれを發達させるやうにし、それが他の權力に移つた場合に於てはやはり其のグループはそれに伴つて移動して居る。特にレオナルド・ダヴィンチを中心にして藝術團體を作つたことがありますが、やはりそれは未來のものでなくなつて來る。それは結局藝術家にも生活が伴ひますし、自分の智能を發揮する場合に昔の封建制度のやうに勢力の分割があつた場合には圓滑に行けるのですが、併し國體が一つの力になつて居る場合にはどうしても一つの中央政權の下に集まつて來るのは仕方がないではありませんか。

太田　やはり已むを得ないですね、だから初めは政治の力ででも既に立派な藝術家になつた人は地方に分布するとか、其の地方の人達に──今の御話のやうに昔のやうに權力があつて其處に藝術家が集まつたといつたやうな意味には行かないけれども、兎に角地方々々の力の人達にもう少し何とか自分の周圍の人達に自分の園の藝術を植付けて行く方法をとることは必要ぢやないかと思ふ。文學といふものはつまり印……

……らば非常に結構だと思ふのですね。けれども是は理想論で直ぐさういふ譯には行くものぢやないのですが、少くともそれに近づくやうに多少でも仕向けて行くことが必要ぢやないかと思ふのです。

宮本　現在のやうな状態であるならば地方のものは皆東京に集まつて來るといふ結果になりますね。

田近　それが最も近道です。最も自分のやり易い行動としてさういふものは望まれるもので、どうしても名人にならうとするならば──地方に居ても名人になれますが──やつぱり東京に來て最も多數の人に交つて自分の技を磨くといふのが一番早い方法でせうね。

宮本　其の最も良い例はパリーなんかで行はれて居たではありませんか、何處の國の藝といふよりは今の所謂世界全部の油繪といふなら──ギリシヤ、ユーゴスラヴィヤの畫家、其の他世界の畫家で立派な仕事をしようと思ふ者は皆今言ふ通り巴里へ出て來て自分の技といふものを磨いて行く。味の地方色とか、小さな意味の特色とかといふことは到底望まるべくもないもので、總て一色に塗り潰さるべきものだと思ふのです。今の世の中にそんな昔風の所謂ローカルカラーといふやうなものは望まるべきものでないのですけれども、さういふやうなものゝ中には自ら其の土地に足を踏付けて作つたものゝ中には、やはり其の土地の大地の香ひといふやうなものが自ら其處に多分現はれることは當然のことで、やはりさういふ意味で方々の國の人達が集まつて來て居る。こんな例なんかでもやはり方々から──オランダからも出て來て居る。スペインからも出て來て居る。さういふ人達はどんなものにも多少は出て居る。……

美の感覺にも觸れて來、それが冴へれば冴へる程、それにより多くの追求が必要とされる。それが爲に一つの美に到達して自分自身が一つの美を充實したことが、より高きものを要求して來、色々な人の作から美に對する追求、或は感覺の錬磨、土壤たる所の東洋美術を知ることが出來る。美に直接觸れられることが出來る。さういつたことに依つて中心を目がけて集まつて來るのぢやないでせうか、各地方々々に自分で産み出すことの出來る人があつた場合は非常に良いものが出來ますけれども、唯地方の人が自分の持つて居るものだけで押通さうとすると、所謂ゲテモノを出ずといふことになると思ひますね。

太田　ですから今のやうな機構ですと仰言る通りやはり東京中心になるのですから、どうかして機構を變へてさうして地方地方に依つて──別に低級な意味の月並の所謂地方色といつたことでなく、本當に高度の藝術の技を磨く……其の地方の特色に自ら特色付けられたものが出るやうな機構付けにしなければならんと思ひます。若しそれが地方に分布するとか、兎に角さういふやうに機構を向けて行つて、もう少し藝術といふものが何處の地方へ行つても相當のものが其の地方で生れるやうに……

太田　ですから機構が惡いのですね、美術を基礎から體得しようとすれば、今の機構ではどうしても東京に出なくちやならん。其處で自分が美術を習得して自分の技術を磨き、又それに依つて自分の藝術の中に生活する人は其處から離れなくなつてしまつて居る者が多いですね。

田近　美の追求といふものは何處の地方へ行つても生れるやうになる。それは何故かといふと東京には立派な人が居る。隨つて其處には良い藝術が生れ、又自分の藝術も共に磨かれる。又多くの藝術の磨かれたものがある。それを通して日本畫に取つても……

田近　例へば先程申上げたルネッサンスにしてもローマに起つたといふことは封建制度の一……

のですから、やはり何とか其處を工夫して、もう少し極く簡單に方々の地方の人が藝術を味はへるやうな方法を取ることは是からの國家として必要なことぢやないですかね。

田近　それは賛成ですが、併し私の個人の希望として此處に今の日本の油畫といふものが理想の程度の高さに達して居るとは思へません。今後益々伸びて行かなければならんと思ひますが、總ての人はフランスの美術といふものを以て最良として居ります。が、必ずしもフランスが最良であることでなしに、日本でも日本の油畫といふものは明かにフランスのものと較べて一段劣つて居るものであるとすれば、吾々はどんなことがあつても其の水準まで盛り立てて行つて、出來得れば、より高いものにして行くことは畫を描く者の使命ではないかと思ふ。又一つの義務でもあるのぢやないかと思ふ。天才的な人が集つて居るものを地方に分散してしまふといふことになると、折角の藝家の知覺を通して物を作つて行くのですから、隨つて作家としては造形性といふやうなものが無くなる虞がある。出來れば相錬磨し合ふべきものが逃げて其處に必然的に密接な關係を持つて來る。其處で初めて線なり

其の人達によって後進の人を指導して、又良い意味で後進の方に方々の地方の人を踏臺にして行くやうな方法を味はるといふことゝ同時に、其の中の物を語るといふことゝ同時に、其の作品を見て是が本當に良いか惡いかといふことを直ぐ決めるのは單に吾々の道案内ともなり友達ともなるものは立派な人の作品である。それは多く日本の富豪が持つて居ります。其の多數の人達が鑑賞出來るといつたもの

外國の立派な人の作品、中には非常に古いものもありますが、さういふものを日本に輸入して居ながら公開されて居ない。さらに庫に入れられてある。さういふものを一つ吾々の美術感を高める上に於ても毎年一度や二度は展覧會でも開いて、其の時に出して貰ふやうにしたいと思ひます。

太田　それは非常に望ましいことですね。此の間開かれた三井コレクションの公開など非常に結構だと思ひます。他の蒐集家もあの例に倣つて、あゝいつたやうな企てを方々でされるといふことは非常に望ましいと思ふ。それと同時に國家が美術館を一日も早く造るといふことを切望する次第です。

上郡　美術の飛躍といふやうな事と、只今機構の御話がありましたが美術そのものゝ機構であるとすれば、形式とする所、主として、形式にしろ、恐らく起因とする所は歴史的な物語だとか、又教訓的なるものもありませうし、色色なものが出て來るでせうが、さういふやうな場合に一般的には物語的な起因が求められて居ると思ふが、併し是は私が申すまでもなく、畫は寫眞と違つて藝術家が制作する場合には、作家の知覺を通して物を作つて行く

中山　私は斯ういふことを頭に泛べて居りますが、繪畫の社會的効用といふことゝ、一緒に鑑賞さるべきものだと思ふ。其のやうに造形性といふことを考へて來れば、畫家といふものは醫者で言へば臨床的な醫者と研究室の醫者とあるやうに、研究室の藝家が必要になつて來るといふ譯で、効用性だけを認めて他を忘れるといふやうなことは齟齬を起す場合が多いと思ふ。所謂藝家の研究的な仕事といふやうなものも社會的に認めて欲しいと思ふのです。

田近　研究の爲に吾々東京の洋畫家といふものは日本全國の洋畫家を代表して居るのですが、大きな望みといふものゝ大きな世界の動きに直接闘ひ左右されて居るのですが、それを吾々新しい洋畫家が此の一つの島國に固執して飽くまで戰つて居るといふ爲には、日本の畫家といふものは世界即ち外國の畫家の二倍三倍の努力を拂つて居ると思ふ。外國の畫家が方々の風物に親しみ、それを見てひとりでに自分の頭に詰込む美の瓢

宮本　先刻の話に戻りますが、技術を錬磨する爲に中央に寄るといふことは已むを得ないことですが、太田さんが初めに言ひ出された意味の中には斯ういふ問題がありはしないかと思ふ。

ういふ時に最も手近に、最も簡もつと吾々の道案内ともなり友達ないし又持ち得る機會がない。もつと農民の中に入つて行くやうな美術が生れて宜いのぢやないか、作品傾向の中にも農村の人達が鑑賞出來るといつたものが現れても宜いだらうと思ふ。又地方の作品が集まつて來ても皆東京を眞似た東京的な行き方のものばかりで、都會の展覧會に出す爲に自分の生活を無視して書いたやうなものが多い。もつと地方には地方の特色を持つて居るものが現れて宜いと思ふ。又さういふ風にすることが必要だと存じます。

田近　一つの畫を畫くにはやはり形に現して其の形が或る程度の高さ美しさを持ち、繪畫して貴重し得るものでなければならんが、其の一つの程度、高さ、それまでに達する道程が地方に出發した人には難しいのぢやないでせうか、特に日本には油畫の傳統といふやうなものがありませんから、それを自然に詰め込んで居る譯に行きませんから、フランスのやうに言へばアンリ・ルツーのやうに港の稅關吏として居つて、他方に於てそれを押切つて行くといふやうな力を體の中に持つて行くといふことも

出來ませんし、さういふ意味か
ら良い素質を持つた人でも動も
すると間違つた方向に行くので
はありません。

宮本　今度「みづゑ」にブリ
ウゲルの寫眞が出て居りました
が、あゝいふものは地方の畫學
生が見た場合に吾々の生活の中
からでもあゝいふ良い畫が生れ
るといふやうな悟りがひらける
のではないかと思ふ。あゝいふ
試みは非常に良いことだと思つ
て居ります。

太田　あのブリウゲルは自分
の身邊のことを常に描いて居
る。聖書の中の畫でも自分の村
の出來事以外には描かなかつた。總て自分の村の出
來事を持つて來て居る。例へば
嬰兒虐殺といふやうなのは、要
するにスペインの將軍が其の自
分の村を虐待したことを描いた
に過ぎないし、どういふ聖書の
題でも自分の村の出來事であ
る。嬰題は「博士禮讃」と言つ
たり、「嬰兒虐殺」と言つ
て、機運も模倣時代は直營に
して、機運も模倣時代は直營に
云つても西歐の研究機構をいき
なり持つて來て日本に入れた譯
で、種々な點で日本の生地に着

宮本　農村文藝といふやうな
ものがあるやうに、さういつた
ものが斯ういふ時代には現はれ
ても宜いと思ひますね。

上郡　研究機關といふやうな
事で、政府の施設をいふのでな
く、畫家自身の力でこの轉換期
に生きる爲の新しい施設は生れ
ないでせうか。

水谷　全く美術家が技術を錬
磨するといふことは泡に結構な
ことですけれども、今仰言しや
られた研究機構は日本畫・油畫
共に非常に惡い機構で、現在の
機構ではどうしてもいけないと
思ふ。

水谷　新年號の座談會に載つ
てゐる荒城さんの意見のやうに
今の大家達を問題にした所で所
詮今までの藝術家が資本主義に
關連をもつて今日に來たことで
あり、それを今直ちに自由主義
で見て行きます。さういふ先きに、
美術界全體が反省
すべき時ではないかと思ふ。

田近　是は私の愚見ですが、
例へば今言つたやうなことで、
西洋人は比較的に線よりも畫の
關連を見て行く。日本は線
で見て行きます。さういふ所に
何かしら合はない所がある。日
本畫は黑白の濃淡とか線で行き
ますから、やはり西洋の根本的
なものは持つて來たら宜いと思
ひます。

田近　それは印象派が盛んに
なつて、それは良い所も勿論多
くあるのですが、盛んになつた
爲に眞向から進み過ぎる傾きが
ある。外國にはそれを止めるべ
きブレーキがある。それは何で
あるかと言へば傳統の力であ

水谷　それには何年間か時日
を要することですね。

田近　さうして其の上で自分

に研究して基本の教育機構にま
でさかのぼつて出直すぐらゐの
考へを持つべきだと思ふ、そこ
には日本、東洋に卽應した指導
精神を持つてやることが必然的
に起こつて來る、今こゝでの思
ひつきで卑近な例ですが、石膏
をやる時代にビナス、アグリツ
パに能面だの佛像ヘ換へたとし
たら、西洋人の顔だとか外國人の
肉體を基礎としたのと素描の修
業が違ふと思ふ、素描の裏背に
通つた日本の精神が入つて來
る、自分自身は勿論だが、今の畫
壇を反省して次に來る美術家の
良い道を發見してその邊から
改革して行くのが今後美術家の
使命だと思ひます。

田近　良いものを描けば宜いぢや
ないかといふことになつて居
たので、僕なんか單に技術的な
ことをとりあげて質に知らな
いことが澤山ありますね。

田近　それは印象派が盛んに
なつて、それは良い所も勿論多
くあるのですが、盛んになつた
爲に眞向から進み過ぎる傾きが
ある。外國にはそれを止めるべ
きブレーキがある。それは何で
あるかと言へば傳統の力であ

水谷　本當に私もさう感じま
す。このお正月の朝日に大觀氏
して、能く趣味の感覺を得て止
まるのであるが、其の傳統の力
といふものが日本にはない、其
あれに日本畫の私塾の惡い所を
突いて、ぶち壊はすといふやう
の西洋の藝術を其の儘日本に持
な意見、あれは日本畫でも論が
つて來た爲に、却つて自分の野蠻
さゝ爆發させれば宜いといふ
をやる一方的な見方でしようが
やうな一つの誤解があるのでは
ないでせうか。

水谷　良い意味での日本のア
カデミズム、で惧れば、公式
です。自分の個性なら個性を勝
手に振り廻して畫くといふ
弊、これは大成しないと云ふこ
とにもなる。其の前にやはり一
つの枠に嵌めて行かなければな
らんと思ふ。精神的にも技術的
にも本當の日本のものといふ枠
がなければならんと思ひます。
それが日本にないから、一時も
早く其處に歸つて行かなければ
ならんと思ひますね。

太田　詰り藝術の科學、繪の
科學といつたやうなことを疎か
にして居る。日本の者は總て科
學的に物を研究して行くといふ
やうな考へが非常に稀薄で、最
も藝術方面に關することになほそれ
が稀薄で、藝術の科學といつた
やうなことは殆ど顧られない傾
きがあるのですが、是はやはり

で見て高踏的な美術の在り場所とでも云ひますか、その様な事に就て…

宮本　高踏的といふと今の世間の考へ方では一種の所謂贅沢品であるといふ部類に入るので、それは先刻の贅沢品の持ち出すと却つてポスターの方が直接役に立つて居るといふやうなことになつて居る。

田近　其の場合に贅沢であるとも考へられるではありませんか、其の一人の存在の為の其の贅を高められたか、さうして其の為の努力の作品がどれだけ後の人の為に益されて居るか、さういふことをバランスに取つて見る必要があるのではないでせうか、それをポスターの価値として其處に置かれた場合には一銭のものは一銭の価値だけで、それで終ひですけれども…

太田　高踏的な藝術といふ言葉に拘はるのぢやないものですが、高踏的な藝術といふものは藝術家を活かすべきものですが、併し第三者は高等的な藝術を作らうが、低級的な藝術を作らうが、さういふことは全然意識さ

が見て高踏的な藝術でも結局、吾々は唯一つの美と自分自身の必要、若くは其の他の周囲の状態に依つて色々なものを作るだけのことで、別に、其處に低級も高級もないぢやないですか。

宮本　日本畫なんかで或る程度と一層位の高い藝術の繪畫なら繪畫、詰り贅を盡すために佛畫の線を模倣して、より高い為に佛畫の線を模倣して、より高いものにしようとする、惡く言へばカモフラージュする空氣があるのですね。

太田　さういふものこそ本當の意味から言つて低級な藝術ぢやないでせうか、さういふことから言つて寧ろポスターの方に高級なものがあり、今の御話のやうなのは却つて低級ぢやないでせうかね。

宮本　文化の低い國の野蠻人が見た場合にそれは一種の贅沢品に見えるかも知れませんが、併しそれを以て萬般を非難されちや困ると思ふ。日本の文化は寧ろ此處まで上つて來たのであつて、それに付いて來ないものが惡いのぢやないでせうか。

田近　文化の價値といふものはそれに参加して居る無數の人達の繪に依つて価値付けられて居るのではなくて、それまでのものを描いてくれると言はれ、それ

水谷　詰り自分のやつて居る、やるからにはそれだけの自信を持つてやらうといふのでせう。

上郡　國防國家の建設を擔當する、美術を國民大衆のものとする、商業主義的な機構への反省と畫家の生活等問題はいろいろありますが、一つ具體的に。

宮本　それには先づ組織を持たなければならんと思ふ。唯、皆んなが斯うやつて居るのである。其の為に偶々自分の作つた作品を賣る。其の為に繪を描いて居るのである。誰でもさういふやうな信念を持つて繪を描いて居るのである。其の為に偶々自分の作つた作品を賣る。それには二足三文に賣つたんでは畫家は生活出來るものではありません。それで相當値で買はれて例へばそれが金持の手になるとしても、この場合の作家は所謂金持の好き勝手な氣持に依つて其の苦難を覺悟して出發して居

田近　畫家は資本家の奴隷であるといふ事は仲介者の問題もありますが資本家に斯ういふものを描いてくれと言はれ、それ

太田　畫家が一人よがりの、の絶對的な信念を持つて作る、さうして又其の作品を土臺にして踏上らうとする、自分の全力を擧げた作品を自分の生活の為に描いたのなら、決して金持の価格でやつて居るといふやうなことゝ、洋畫家の地道なものと一緒にされて居るやうぢやありませんか、少くとも文明の利器を利用し、男は殆ど文明の中に生れて來るやうになつた。それは他と同一程度に世界的なものに動いて行かうとする已むを得ざる必要から生れて居る。さうした中に居りながら、さういふものから生れて來る繪畫を扱つて居る吾が、日本畫家の知つたことではありませんが、それが株でも扱ふやうに上り下りしてとんでもない価格でやつて居るといふやうな

は奴隷かも知れませんが、自分に賣買されて居る。勿論それは日本畫家の知つたことではありませんが、それが株でも扱ふやうに上り下りしてとんでもない価格でやつて居るといふやうなことゝ、洋畫家の地道なものと一緒にされて居るやうぢやありませんか、少くとも文明の利器を利器を扱つて、男は殆ど文明の中に住んで行くやうになつた。それは他と行くやうになつた。それは他と同一程度に世界的なものに動いて行かうとする已むを得ざる必要から生れて居る。さうした中に居りながら、さういふものから生れて來る繪畫を扱つて居る吾が、日本畫に較べて逆境にあることは遺憾であると思ふ。尤も初の油畫に投ずる時は安閑として飯を食つて行けるといふやうなことを思つて入る者は一人もないでせう。生活の為に喘ぐといふことゝを覺悟して居ります。だからといつて全部の人達は生活出來るものとは決して思ひません。自分の中に自分は活きて行きたいと思つて居る。自分の苦難を覺悟して出發して居り、それが藝術的にどれだけの

田近　さういふ點から日本畫、それが藝術的にどれだけの

貢獻をして居るか、それは別問題ですが、それを全部一括して金持の奴隷になつて居るといふ事は云へないと思ふ。

中山　先刻の御話に藝家自身は眞面目で信念を持つてやつて居るとしても、其の信念が現在いけないのだといふ批判的に考いた場合、其處まで藝家が氣が付かなかつた場合には藝家自身は非難されても仕方がない場合は眞面目であつても、それは非難されても仕方がない。それは僕が藝家自身信念を持つて自己陶醉的なものを現在持つて來ようとしても、それは否定されて然るべきものだと思ふ。例へそれが藝家自身信念を持つてやつて居ても。

田近　さういふものは無理に證明しようと疑がなくとも、社會の動き、大きな波といふやうなものが現はれて自然に淘汰されて行くのぢやないでせうか。

中山　結果を見ればさうでせうが、心構へとして今さういふとをしない方が宜いと考へればさういふとになると思ひます。

上郡　共榮圈の指導的立場にある日本の藝家として美術による協力それは實際むづかしい事だと思ふのですが、美術家が質

中山　僕は能く分らんですが、想像するに爲政者は斯ういふことを考へて居るのぢやないかといふ想像ですが、美術は少くとも單なる藝家の陶醉である、とか、藝術の爲の藝術といふやうな意味のさういふ狹い範圍の仕事だけではいけない。それ以上に美術が國家の中心となつてみる指導方針に一致する何ものかを要求すると思やうなとに今はなつて居る、又それに當嵌るやうな行動を吾々がしなければならんといふやうなことになつて居るのぢやないでせうかね、だから私は田邊さんの御話は御尤もだと思ふけれども、それと同時に研究室にばかり閉ぢ込つて居るばかりでなく、やはり研究室の外へも出て見るといことも必要なことで雙方並んで行かなくてはいかん問題であるんぢやないかと思つて居る。それをどうも片寄つてゐ一方についても片寄り易いのです。それが平凡なことであるけれども、兩方共に存在して行かなければならん問題であらうと思ふのです。今まさま、藝家と

中山　僕は能く分らんですが、此處が惡いとか、此處が惡いとかいふことは簡單に言つてのけることは至難であると思ふ。研究の相違もありませうし、色々のやうな時局に際してはより一層それが必要ではないかと思ふのです。かう云ふ事は一つの反省の材料になると思ふが…

宮本　吾々がずつとやつて來た時代は宜かつたのだが、此處で非常な急轉回をしなければいけないので、兎に角研究室の必要であることは言ふまでもないことであるが、それに沒頭して居る傾きがあるけれども、又それと同時に研究室にばかり閉ぢ込つて居るばかりでなく、やはり研究室の外へも出て見ることも必要なことで雙方並んで行かなくてはいかん問題であるんぢやないかと思つて居る、それをどうも片寄つてゐる、機關があつたら、いでせ

太田　だからして片寄つては、兎に角研究室の……

水谷　全く富士山だけが日本の他に出て來ますね。

展覧會に蜚かきが出品したものい——と言つては失敬ですが、さういつたやうな方が今までは一つにせよといふやうなことも云はれてをりますね。さういふことから…

宮本　團體が幾つにも分れて居るといふことはいけないからとから…

太田　私は大きい意味から此の國防國家の體制の下にある今の美術家が、どういつた風に歩むべきかといつたやうな、極めていふとは疑問で、寧ろさうでない方に於ても有效に行はれやしないかと思ふのです。さうかといつて今の團體が是だけあつて宜いかどうといふことは別問題で、是はもう少し細かく研究すべき問題でありますが、兎に角美術の團體といふものは是だけの色々な風になつてゐる理由は、大體それになるべき理由があつたものも可成りあると思ふのですから、さういつたやうなものを唯單に總て一元的なものにしなくちやならないからといふ

うと思ひますね。

水谷　たゞそれだけの表面の理由では意味がないのですね、一つに集めてしまへといふだけでは……

宮本　さう言はれゝゝ半面に國體が裁にも分れて居る内に色色な弊害があつて、それが目に付くといふことから出た意見ぢやないでせうか、例へば展覧會の自然なる勢として藝術家になれないやうな者までも置かきにより上げられて、あつちにも何百人、こつちにも何百人といふやうに、展覧會が鬚かきを作つて居るやうな場合もあるでせうし、又入選落選といふやうな事に於ても弊害があると言へばあるでせう。

中山　美術の指導精神といふやうなものは統一したいと思ひますね、今までの所は放任主義ですね。

水谷　さういふ意味で統一する機構なり目的がはつきりして居ると宜いと思ひます。併し……

中山　それが實績を擧げ得る形式が見付かれば宜いのですが、唯合同するだけでは不安ですね。

田近　是は斯うなつてそれだ

居れば宜いのですが……

宮本　それは勿論一番良い方法であるならば、一緒になれると言はれゝば一緒になるでせう。

太田　ですから大きい意味の一つの指導精神があつてそれに向つて歩調を合せるといふことが必要であるが、どういつたやうな方法で歩調を合せるかといふと却て總ての發達を阻止しやしないかと思ひます。其の意味から、見方から一つの目的に向つて進む、詰り一つの目的へば甲の研究團體と乙の研究團體、各々違つた方法に依つて研究して見ることも非常に必要なことであると思ふ。さうしないと總ての發達を阻止しやしないかと思ひます。其の意味から、僕には能く分りますが、選ばれた鬚でも今の時代から見れば色色な非難があつていけないやうな譯ですから經濟的見地から言へば非常な經濟ではあるけれども、それを其の儘活かして利用するといふことになりますと、どうでせうか、さういふことは言はれて前から考へて居たのですが……

水谷　それは實用として一應は御尤なことですが、この事は根本的に檢討する必要がありますね。文化の向上といふ事を目的とする爲には全然いけませんね。

田近　恰度今年十三の者は何時まで經つても同じ食物しか與へないといふことゝ同じことになる譯です。特に外國と絶緣状態に置かれてありますから、自分の利益に促がされて行くとい

にゝて從記はございません……

宮本　ある人が前に斯ういふことを言つて居ました。斯ういふは幾つかの石を消費して、さうして展大きな製作をして、さうして展覧會に持ち込む。其の中の大半、それは需要方面を見付けたものは或る意味で使命を果して居るのだから……

太田　兎に角情報部の座談會のやうに軍部の人達が美術に就いてこれだけ長く色々な話をさ

です。それは何處かに一つの石が置かれてる十尺の高さに一つの石が置かれてる自分の力に頼るといふことが何處かのには、其の高さまでの間に、其の石がなければ出來ない又吾々の仕事としてはそれしかないのではありませんかね。

太田　兎に角情報部の座談會のやうに軍部の人達が美術に就いてこれだけ長く色々な話をさ

田近　若し其の描いた人が自分の研究で考へて描いた場合に、強く關心を持たれるやうになつたといふことは、是は非常なことに就て一般社會的に見ても結構なことだと思ふのです。今まで美術といふものは餘り一方的に固執されたといふことは餘りに固執された傾きがあつたのですが、關心を持つて論議されるやうになつたことは非常に結構だと思ふのです。此の意味から言つて「みづゑ」などはさういふことに就て一番指導的な立場にあるのだから、單に藝術家ばかりの意見を聞く會を催すといふばかりでなく、總ての人達から意見を聞く會を時々催されたら非常に結構だと思ひます。

宮本　又藝術家も進んで國家のことを考へ、社會全體のことを考へるやうな時代になつて來たと思ひます。

上郡　それではどうも長い間有難うございました。

（一月二十二日、於丸ノ内會館）

「畫家の立場」正誤

太田三郎

三月號「畫家の立場」座談會速記にだいぶ誤記があります。語脈が錯綜したり用語が違つたりしてをるような類は姑くそのまゝにしてをくとしても、意味がもすると通じなかつたり反對にとられたりしてをるのは、やはり簡單に訂正してをいた方が讀者に親切かとも思ひますので、左に數だつたのだけを擧げることにします。

三六一頁四段目、ルネツサンスの發祥地をフランスとしてあるのはフロランスの誤。

三六二頁四段目、逐字的に一ヶ正誤する譯にもゆかぬが、架するに、今更封建時代的な狹小な地方色を求める必要はないが、しかし其處におのづから自分が踏んでをる大地の息吹を保たせたい。といふ意味。同五段目、「やはり引込む」を得ないですね」の前定は說嫌。直前の田近氏の言の中に「文藝は都會に集中してをる云々」の窓の言藝が脱せられてをるため、私が此處で「文藝は印刷による普遍性を有つてをるが、繪畫にはそれがない。から文學と同一觀する譯にはゆかない」と云つた窓味が頗る應然になつてをる。

三六四頁一段目、ブリュウゲルはたと へ登題は「博士禮說」だの「嬰兒虐殺」だのと云つても、架するに自分の村の出來好を描いたゞけのものであり、彼もまた當時の靈家たちの慣慨であつた伊太利へ遊墨したが、その感化をほとんど受けないで、依然としてフランドル風の靈を描いた。といふ窓味。

三六五頁一段目、窓味が反對になつてをる高踏的とか低級的とか云ふことに當析者それ自身が窓識的に拘はるべきではない。第三者が假初にさうした區別をなるがあつても、當非審とした製作態度は、むしろさうした事を超えた所にあるべきだといふ窓味、作家の態度に就いて云々するのであつて、高踏の藝術そのものを誰するのではないとの意味。

生きてゐる畫家

松本　俊介

1

沈默の賢さといふことを、本誌一月號所載の座談會記録を讀んだ多くの畫家は感じたと思ふ。たとへ、美學の著書などをいふふやうに、世界地圖を前にして日々の政治的變轉を按じてあるやうに、遙かな身近さを想ふ私であつても、私は一介の青年畫家でしかない。美といふ一つの綜合點の發見に生涯を託してゐるものであつて、政治の現状といふ衝にあつて、との現状を知らぬとは愚昧の極めた弱少な蒼生に過ぎないのである。そのやうな私が、現實の推進力となつてゐる方達の言説に喙をはさむといふことは甚だしい僭越であるかも知れない。だが、座談會『國防國家と美術』の諸説の中から私は知らんとする何ものも得られなかつたことにつて、即座に實現出來るであらる何ものも得られなかつたことを甚だ殘念に思ふものである。

今、沈默するとが凡てに於いて正しい、のではないと信じる。

眞の政治の實證とその動向や、國際間の機微を知りたいといふ心は決して私達の彌次馬心理にあるのではない。國民として、國家の現状を血肉化せんとする要求である。だが、私達は盲であり、啞であるとのことが現實には要求されてゐる安當さをも心得てゐる。とのやうな私達が政治的イデオローグたり得ないとは當然のことであらう。更に畫家とは限らない一切の藝術家としての表現行爲は、その作者の腹の底まで染みこんだ、肉體化されたもののみに限り、それ以外は表現不可能といふ截然とした事實を度外視することは出來ないのである。諸事物を理知的に演繹し、推理し、その上で現實に一つの判斷を下せねばならないのである。

2

との座談會記事に荒城氏が美術界を代表して出席してゐるけれども、畫家の心情は何事も語られてゐないやうである。活字に語らねばならぬときに際會して、そのためにゐるのだが、私達は原始の心情からの諸説の下に私達は露地しな語られてゐるのだ。

更に、荒城氏は「併し私に言はしむれば、文學をやる人間、それから美術をやる人間の大多數は、世の中が手の數は、結局自由主義と個人主義がもう身に滲み込んで居るですから、これは徹底的に滲み込んで居る。これを除くといふことは非常に困難な問題であると思ふ」と言ふ。これは鈴木少佐が「吾々が日常生活を考へても國家國策ばかりやつて居り家害は確かにあつたと思ふ。」と。

荒城氏は又其のやうにも言はれてゐる「…大體さつくばらんに言ふと吾々の仲間は勿論さうですが、僕個人としてはさうでなかつた積りですが、イデオロギーといふものを言ふと、藝術家は餘り喜ばぬ、さういふ弊概念的で肉體化されてゐないヨーロッパ直譯の公式を、私達の肉體に填込まうとす

したものの感觸したものが、肉體化される〈本能、精神、感性として生きること〉までには人によって遲速はあるにせよ、可成りの時を必要とする。私達としても世界に於ける我國の立場を概念的には攝んでゐるつもりである、が、これは飽くまでも概念である。政治の現状は、今、一つの理念の下に私達は露地しなければならない時代であるとされてゐるのだが。

批評家は豫想の變化に伴つて、その仕事も即座に變更でき るのであるかも知れないが、藝術家の仕事は彼の身心である。それが政治的豫想によつて如何になるといふのであるか、練達の何々主義と稱へられてゐるものが、ヨーロッパ製である事實よりとのやうなことは自明であらう。が、私達は原始の心情から語らねばならぬときに際會してゐるのだ。

私達の作品は、しばしば隨處で沒民族的なフランスの植民地だ、自由主義だ、個人主義だと嘲罵されてゐるのであるが、この何々主義と稱へられてゐるものを何と觀るのであらうか。更に新しい言葉としての統制主義、全體主義は何といふによって作られ、且つ實現されつつあるものか。完璧を思はせたマルクスの諸々の公式も終に私達の身につきかねた實情は今ここで述べる必要はないであらう。

不熟練、乃至は狹隘さのために化てこの言葉であるが、荒城氏は年來の主張であるらしい、藝術の社會的價値を述べやうに急でつあるかを考へるべきである。批評家には生命に等しいであらう言葉を粗末に用ひてはゐないだらうか。自由主義、個人主義といふ前記の言葉である。

言ふ迄もなく作家精神の貧しさは飽く迄も詭辯彈されることは私達としても望ましい。

るからである。それに較べればフランスの出店だと稱はれ通してゐる我國の洋畫、明治から今日迄の作家二十人なり三十人の作品を、一堂に會して觀るならば、それらは、みな嚴とした日本人の感性によつて作られた日本の肉體を持つてゐるものであることを、如何に近代美術に無緣の人にでも感じられるものでもない。だが尙ほ一般がそれを異國的なものとして好奇な眼で觀、更に日本傳來のものを敬遠したがる風潮もみえるところに、今日日本の文化的危機といふものが深く根ざしてゐると思ふ。何々主義といふ言葉が實に輕々しく俗流してゐるが、要するにわが國にはヨーロッパ的な自由主義や個人主義などと稱はれるイデオロギーは類型的抽象論としてしかなかつたといふこと、そのまゝには在り得ないといふことをこゝに確言して置きたいのである。

3

私は先に藝術家としての情熱の在り方といふことを言つたが、この私達の情熱の在り方は、國家國策にその生命を捧げてゐる人々のそれとは性質は異れど

の生活生成のために、心身を削る苦業をしてゐるのである。勿論私達が如何に苦業しようとも政治的國家の消長に直接の力はある。いはば知性と感性との羈離、これが現代日本に於ける危機の實體であり、あらゆる一切が若しこゝに十年二十年間の空白が生じたなら、それは遂に我々のものではなくなるであらう。實に藝術の一つの花を咲かせるためには幾百年といふ訓練と、習熟の細やかとした水路を絶對に斷つことを許されないからである。

主觀と客觀との高度に運和された人格。東洋と西洋の單なる結合ではなく混淆された新世界像。これを完成した國民が一切の意味に於て新世界の中心を造る民族である。文藝に於いて下の急務なのであるから、戰士の言葉に對してはあくまで謙恭でありたいと思ふ。けれども力の前に只沈默する態度や、無反省、無氣力な追從はもとより求めてゐられるのではないと思ふし、またさうであつては、更に無用な不消化物を國內に作るだけである。すこしこの座談會にそつて私の懷ふところを逃べてみたい。

けれども、五十年、百年先のことは、現在あつてのものであることは、現在あつてのものである。一八四〇年から五〇年にかけての極く短い時期であつたし、日本に於ては、大正年間にそのやうな風潮もあつたといはれるが過ぎないと思ふ。他方昔よりの日本に於ては藝に遊ぶといふ境があつたが、物のあはれ、幽玄、わび、さびといふ境は、いはば人間の老成を目ざしてゐたのである。藝術至上主義とは又別に考へらるべきものである。

ヨーロッパ・イデオロギーを直譯的理解だけで卒業したと思ふ人が多いやうに、藝術作品を理解だけで濟ましてゐる人が、明治以後の過度期に過ぎた人々の天才を有む、判讀し出來ぬ文書一體といつてつくね蔕蔞みたいな文人畫といつてつくねくね描いて君子然とする迄に至つた祖父の血を引く日本人の今日の多くが、無聲の聲が聽けず、韻や律に對して全く無反應であり、一切のものを概念的理性で律し去らうとする。この態度に私は常に首。

時であるが、私達靑年の生存中に世界美術の最高水準を、日本の地に植ゑつけることができると信じてゐる。だが、これに對しても疑問を投ぜられることについては、當に藝術自體の價値についても、當に階級鬪爭の激しかつた數年前、藝術の階級性乃至社會性といふ命題によつて藝術至上主義が有力に在つたのは、一應粉碎されてゐたべきものは、一應粉碎されてゐたべきであるといふことによつて、藝術の普遍妥當性といふことに就いては、鑑賞者が「人間」であるといふことによつて、その類型性に於て成立すると思ふ。

4.

鈴木少佐は「一體藝術自體としての價値、さういふことが成立つか成立たぬかといふことが明らかである。併し、例へば純粹科學の原理は如何にそれが高

が、この場合その原理かノンセンスであると言れば易いことに注意しなければならない。又宗教が國境や民族を乗越えて、流行されたといふことは、對象か「一般的人間」であったからである。然し、それが眞に發達し生成するためには民族並びに國家があったことを私達も充分に承認してゐるのである。藝術も亦それと同じである。

私達藝家の現在は、わが國の純粋藝術が未だ世界の水準を抜いた、その應用面に於て斷じて世界の水準を突破しないうちに、その應用面に於て斷じて世界の水準を抜いたと言つたさうであるが、この一事でも私達はヨーロッパを超えなければならぬとならぬと思ふ。國家の外延量を本質的に考へなければならないことを思ふ。

藝術に於ける普遍妥當性の意味、私達は今日ヒューマニティとして理解してゐる。作品そのものに於て、ヒューマニティのものである。藝術は、國家民族性とともに表裏となるものであるが、藝術一般に於けるヒューマニティは普遍妥當性を持つた外延となるのである。この意味で、ヒューマニズムのみを固執するとき、藝術の超國家性、超民族性が成立つのである

5

更に鈴木少佐は「併し人格の無限性といふものはやはり人が妥當と見なければいかぬ。藝術家だけが價値ありとしてもそれ狂人みたいな、と言ふけれど狂人は悲痛である。人間の底を突いた痛ましい犠牲者である場合が多い。常識を失つてゐるが、生きてゐる故に時には自然のやうに常人を驚かすことをやる。特異兒清..少年がさうであ

てはならない。量を伴はゞ力がいかなるものになるかは、今ここで述べる迄もないことである。

アジアの民族が、文化を求めるに、日本に來らず、アメリカ乃至ヨーロッパに奔つたとする乃至ヨーロッパに奔つたとするならば、武力的にアジアの統一「等といふ批許があるけれど、そのやうな疑蹤は現代的性格なのであらう。

擬、藝術の内包量を滿すもとして、先に國家民族性とヒューマニティの表裏する状態を言つた。この場合、如何に國家民族性を強ひようともヒューマニティの裏づけがなかつたなら、内包量の擴大は望まれない。私は人格と稱されてゐるものを外に、圓とか三角による抽象的な作品は餘り作つてゐない爲、被告のやうな立場に於て抽象的の意味を語らなければならないことが屡々である。そのやうなとき聽覺を失つてゐる私には資格は必ず個性的のものであり、決して超必ず個性的のものであり、決して超國家、超民族的なものでないこと知るべきである。

術上にこのやうなことが企てられたかといふと、作者が具象的物體なり、生物なり、風景なりの素材にして己れの感懐を表現したとき、その素材と作者を結ぶ獨自の連繋乃至聯想が重大な役割をしてゐるのであるが、觀者に於ても作品の素材に對して獨

る。が彼らは常の人格を有った生活者でないために、私達の鑑賞に耐へ、私達の心を豊かにすることができない、このことは私は他に書いてゐる。

抽象派の仕事や、超現實派の仕事は狂人のそれとは又別個のものであるし、本来的には藝術家だけに価値がある一人よがりのものではない。観者個々により、時と場合によつて常に異つた印象を成立させる所謂素材藝術と言はれるものを脱して、むしろ普遍安當的な大きな型式を、の上に置いた大きな意味がある。もとより単なる流行としてのイデオロギーは無用であるし、嚴格に批判さるべきと思ふ。が、少數の作家がこのやうな仕事に生涯を懸けることは有用だ。

表現方法の問題であるこの形式に於ても、作品の持つ内包量としてイデオロギーは成立つ。つまり普遍安當性をもつた、一般人間的な型式に依存はするが、それを制作するものがすぐれた個性である限り、時代環境に對して決して盲目ではないからである。それが、古來の日本では、先づ普遍的な精神の境地（幽

を括つて作品を残した。京都龍安寺にある相阿彌の石庭等は最もいい例ではないかと思ふ。このやうな天才を祖先に有つた日本人が藝術の純粋さといふことに就ては私は他に書いてゐる。

大多數の國民に直接価値を與へず、一世紀に一人二人といふ大作家を完成せしめるために、何百萬といふ作家が世の蔑視の中に埋れてゐるが、國家の傳統がかうして形造られ、一般國民に人間の練成は、先に述べたやうに人間としての本源的な問題に向けられなければならないのであらう。

會の前衛性をもつたもの以外は不可といふことになるのであるならぬ、それは私達にもよく理解される。私達若い畫家が、質に困難な生活環境の中にのて、なほ制作を中止しないといふことは、それが一歩一歩人間としての生成を意味してゐるからである。

るが、私達はさうした一面にも多大な精力の消耗をしなければならぬ、このやうな現在である。私達若い畫家が、質に困難な生活環境の中にのて、なほ制作を中止しないといふことは、それが一歩一歩人間としての生成を意味してゐるからである。

てゐるが、嘗てのプロレタリア前衛美術と軌を一にするもので性格は全く異つた生活

然し高度國防國家を廣義に解した場合は異る。國家百年の計へ私が何事も完成しなかつたとしても、正しい系譜の筋として生きるならば、やがて誰かがこの意圖を完成せしめるであらう。

私は信じる、私達も亦國家百年、千年の營みに生きてゐるものであることを。

6

新體制下、高度國防國家に於ける私達の働きは、世界的の普遍性のある新日本の理念完成であると信じてゐるのであるが、この座談記事によれば、私達に國家百年の為に筆を執れといふのか、それとも單一に目睫のことに筆を執れといふのかが明らかでなく、考へやうによつてはどつちでも一つではないかといふやうにも受取られ、これは可成り重大である。

鈴木少佐はこの座談會の結びに「極端に言へば國策のために筆を執つて呉れ…それが同時に世界的の価値を表現するやうなもの…」と言はれてゐるが、それは出来ると思ふ。例を翠げれば、古代ギリシャの彫刻ルネッサンスの壁畫若干、日本でいへば法隆寺の壁畫等がさうである。これらのやうに巨大な性格を持つた作品を作るには、充實した傳統と、無數の人々のあらゆる性格の作品を生かさなければ

何ら積極的示唆を與へるものでなかつた、この座談會記事を讀んだ一友人の子供のやうな驚きと怖れを顔に現してゐた。

×

以上私達畫家にとつては、極めて常識的な立論であるが、一般的には質に不徹底な憾みが多いことを思ふ。誠に未熟不充分な言葉の羅列に終つたし、紙數にも限りがあつて説明も足りない、私の意圖は汲んで貰へるであらう。

（この一文は私一個の責任で、私の所屬する團體には何の係りもなく、ここに変記する。）

座談會

國家と美術を語る

文化行政機關の一元化

石川　一寸御挨拶申上げます。今日は殊更お寒い晩で、而も皆樣大變お忙しいところをお差繰り御出席下さいまして、厚くお禮申上げます。時節柄各方面ともいろ〳〵超非常時の自肅緊張の氣分に渡り居りますとき、美術界新面でも當然或る種の統制或はさまざまな方しい行き方が自然生ずることと思ひますので、その局に當つて居られます大政翼贊會文化部の上泉副部長さんに特にお出でを願つたわけでございます。又御出席を戴きましたお方は各方面の權威者もしくは最も新進有爲のお方々でございまして、この際各部門のお立場からいろ〳〵お考へとこともあり、又御疑念の點もあらうかと存じますので、場合によつては上泉さんにお尋ねを願つたり、又上泉さんからお差支へない限りいろ〳〵と伺はせて戴きたいと考へます。ただ一言お斷り申上げておきますが、上泉副部長さんは翼贊會文化部としての表立つた御用件もあり、御計畫もありませうから、今日は積極的にどう斯うといふお話はなされない、ただ皆樣の御意見を伺つてお答へ願つて差支へない部分はお答へして戴くといふ程度の消極的なお立場で最初からお出で下さつたのでございますから、その點豫め御諒察願ひたいと思ひます。

最も權威ある今泉さんに司會をして戴いて、いろ〳〵と適切な話題を出して戴きたいと存じます。ではどうぞ宜しく……

今泉　どうも私はさういふ役目など適任ではないのです。それよりは、今お話があった

今泉篤男氏

やうに、上泉さんは餘り積極的に具體的なことはお洩らしになりにくいさうですから上泉さんの方からいろ〳〵な問題を故に御出席の各方面の方に出して戴いて、それに答へてそれを端緒にしていろ〳〵話を進めて行つたらうかと思ひます。

上泉　さういふお話でしたら、美術界の中にいろ〳〵な動きがあるだらうと思ひますから、寧ろ皆樣方のお話を伺つた方が私共として參考になると思ひます。

今泉　今まで翼贊會の當局からは、特に美術だけに關する政策目標といふやうなものは公表されてゐないやうですね。

上泉　今までやつてゐません。

出席者（イロハ順）

洋畫　石井柏亭

日本畫　伊東深水

評論　今泉篤男

工藝　豐田勝秋

文化部副部長 翼賛會　上泉秀信

彫塑　加藤顯清

日本畫　吉村忠夫

洋畫　福澤一郎

彫刻　安藤照

本社側

石川宰三郎

今井繁三郎

二月十三日　於陶々亭

望したいといふやうな方向ですね。さういふ點で漠然としたことでも何か仰しやつて戴けませんか。

上泉　美術に對してはほとんど素人ですから、もつと打ち解けてお話下されば、大變やりいゝと思ひます。

今泉　美術界に關して政府の參考に供するために、これから翼贊會の中に何か斯ういふ機構を設けてやつて行かうといふやうな動きはありませんか。

上泉　美術に關する限りだけでなく、斯ういふことがあります。これは今まで皆様もお

上泉秀信氏

経驗になつていらつしやることと思ひますけれども、現在政府に於ても文化政策といふものがはつきり確立されてゐないと思ふのです文部省は文部省で文化に關することをやつてゐますし、内務省に於ても文化を取扱つてゐる部門がある。檢閲方面のことは警視廳でやり、また情報局は勿論文化問題に關係してゐ

ふか、さういふものが非常に不統一な状態にある。斯ういふものを早一元化して行かないと、本當の軌道に乘らないだらうと思ひます。私の方に制度部といふものがあつて、こゝでは文化方面に限らず官界の新體制も研究してゐますが、私共としては文化行政の一元化の問題もその中に挿入して貰つて、それについての具體的な案を練るやうなことになるだらうと思ひます。一元化された形に於て文化政策といふものが出れば、美術といふは、音樂といふは凡ゆる文化が國家の進んで行く方向に統一された政策が行はれて行くだらうと思ひますが、現在のところはまだ區々になつてゐます。

今泉　民間のいろ〳〵な文化體團、美術團體等の統合一元化といふことを云ひますが、政府自體のさういふ問題に對する一元化が先づ必要ですね。

上泉　民間だけが一元化されても、方々からいろ〳〵な指令が出て來て、それが一貫性を缺く場合には本當の軌道に乘らない。それに對應して民間がいつでも起こるやうな組織の出來ることが必要であらうと思ひます。ただ民間の組織だけが一元化されたのみでは、國家の目的に向つて十分に運用出來ない。どうしても兩方やるべきであらうと思ひます。

今泉　例へば美術問題に關して翼贊會あた

23

りの膳入りで政府各省間の文化協議會といふやうなものを開く企てはないのですか。

上泉　現在のところ一つの問題について、さういふ連絡の必要なものは連絡をとりつゝあると思ひますが、今までのいろ〳〵な意味での中で、文化といふものがいろ〳〵な意味で本當の發展を阻碍されてゐたのは、セクト主義、これが諸官省にも民間にもある。これ等が本當の交流を缺いてゐるために、今日までバラ〳〵になつてゐるのではないかと思ひます。だから先づこのセクト主義を打ち破つて行かなければ駄目だと思ひます。

今泉　吾々局外者から見て、美術問題について一番心配なのは、翼賛會と文部省、情報局などがどういふ風に足並を揃へるかといふことです。

上泉　現在の情報局といふものは、内閣情報部が機構を擴大して情報局になつたのですが、これが啓蒙宣傳といふか、さういふ方面のものを一元化する一つの過程にあると思ひます。これが本當に理想的な形に於て纜まつてゐるかどうかといふことは疑問であらうと思ひます。それだけの力と、指導性を持たうとしてゐる過程にあるが、現在のところまだはつきりしたさういふものがないと思ひます。やはりこれが合理的に强化されることが望ましいと司寺て、翼賛會の場合でも、また民間に働きかけるやうに行くのが一番いゝだらうと思ひます。

石川　例へば美術界の年中行事の文展、あれを今まで文部省だけでやつて居り、昨年は御承知の通り、二千六百年奉祝記念事業として内閣と合體でやつたやうですが、これから文展のやうなものが開かれる場合は、文部省は云ふまでもなく、翼賛會にも、情報局にも相當の連絡交渉があるわけですか。

上泉　さういふ問題は、文部省の肚によるであらうと思ひます。

今泉　いまのところは交部省が主催してゐる展覽會だから、文部省だけでやつていゝことになつてゐる。これはやはり何か異つた形にすることも考へられていゝと思ふ。

上泉　さうしてやはり、もつと美術の根本的な問題について考へられねばならんですね。

今井　今まででも、美術界の改革を論ずる場合、すぐ展覽會を中心にして、展覽會をどうしようとかいふことばかり考へて、もつと大きな問題についてはちつとも考へられなかつた。さういふ點について、何か作家側の御意見はありませんか。

吉村　私は非常時だからといふのでなく、非常時でなくても、文部省の展覽會といふものは、一つの展覽會としては考へられるけれ思はれない。若し文化指導の一班を果すといふ意味であの展覽會が行はれてゐるとしたならば、現在のやうな文部省のやり方ではいけないと思ひます。

今泉　文部省がやるにしても、美術に對する文部省の考へ方を革新することが、先づ前提ですね。

吉村　さうなんです。美術展覽會と云へば簡單なやうですけれども、文化指導の役目を果すといふ意味から云ふと、指導精神もなく大體やつてゐるところが、その局長課長がや

今泉　美術政策については、今までやはり文化體系といふやうなものの裏づけがなかつた、あつたにしても行きあたりばつたりの觀が多かつた。

吉村忠夫氏

今泉　美術だけの問題でなく他の演劇とか音楽とか、文學とかいふものに關聯しても又政治經濟に關聯しても一元的な體系がなかつたのです。

吉村　ただ展覽會を開いて、而も興行的價値を考慮に入れ過ぎて、大向ふを喜ばせさうなものを集めるといふ形になつてゐて、ちつとも指導展覽會にはならない。

上泉　やはり全體の文化問題についても同じことが云へます。文化が遊離してしまつたことにそこにある。これからは國民の文化水準を如何に高めるかといふことに基調をおかなければならない。それが對象になるわけです。展覽會をどうするとかいふやうな問題で文化政策が立てられるべきではない。國民の文化を考へて・美術はどういふ方面に於てこれを擁護するといふやうなことが考へられたいと思ふのです。そこで初めて國民の文化生活の基準が作られると思ひます。今までのやうに、ただ美術展覽會をやるとか、美術家が自分達を擁護するとかいふやうなことだけに中心はないと思ひます。

豊田　いま一番大事なことは、美術界全體が早く自覺することだと思ふんです。

今井　自覺もしなければなりませんが、一度何かの形で横の連絡をやつて貰ひたいと思ひます。とにかく一度話合はなければどうに

豊田　だからそれは自覺がなければ出來ないですよ。

吉村　結局自覺の問題ですね。作家と直接にそれを所謂觀賞し得るやうな人との間に出來たことであつて、國民に何等指導的役割を果してゐない。而も政府はやつてゐながら、どういふことを以て大衆に影響を與へたいといふ希望なり精神はその中に含まれてゐないやうに思ふ。ただ美術家を集めた美術興行に過ぎない。結局文化體制がないから、さうならざるを得ない。

豊田　翼賛會、情報局のやうな文化推進機

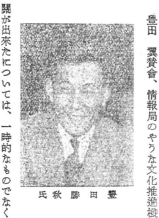

豊田勝秋氏

關が出來たについては、一時的なものでなく連續した恒久的な國策的の行き方が當然要求されると思ひますね。

今井　いま美術界でも、一般文化團體でもそこまでは既に考へてゐると思ひますが……

上泉　私共いろ〳〵な人にお目にかかつてお話を伺つて見ると、さういふ問題について

家自身の立場から考へてゐると思ひますが、今まで國民の生活と直接に結びつくものを持つてゐなかつた。如何に結びつくかといふことは非常にむづかしい問題でありますが、やはり全體の文化としてそこまで考へて行かなければならないと思ひます。

今泉　その際やはり昨日までであつた既存の美術樣式なり、美術形態といふものを以て國民に向ふはふとする氣構へが餘り多過ぎるのではないか、國民に結びつくにはさういふ既存の美術形態では不十分だといふ自覺がまだ可なり足りないのではないか、既存の美術樣式美術形態をその儘國民生活の中に滲透させて行くといふ形では何にもならないと思ふのです。

上泉　同傾向の人達が集まつて展覽會をやるとか、さういふこととは差支ないと思ひますが、ただそこにはつきりとした目的を持つてゐたいと思ふのです。或る一つの目的、旗幟の下に皆が集まつてそこに協力する態勢が整へられることが一番いゝ。

今井　福澤さんはお差支へのため早くお歸りになるさうですからこの邊で伺つておきたいと思ひますが、福澤さんは超現實主義とか抽象主義とかいふ風な最も前衛的な運動をやつて來られたがかうした時局に際會してあれが立ち消えになるといふやうな批制もあつた

福澤一郎氏

し、また彈壓を喰ふのではないかといふやうな噂もあつたのですが、そのことについて福澤さんの御意見を伺ひ、またお自分達の美術運動をどういふ風に國家と結びつけて發展させて行かうとしてゐるかといふ點についてろ〳〵お伺ひしたいと存じます。

福澤　方向ははつきりしてゐますから問題はないと思ふのです。翼賛會の御趣意は御尤もで、恐らく畫家でも彫刻家でも同じく異議を唱へるものはあるまいと思ふ。たゞその方法如何、畫家或は彫刻家が如何に自分の仕事を具體化して行くかといふことに懸つてゐると思ふ。いまいろ〳〵とお話がありましたやうに、無論これから計畫して行くものについ

ては眞劍にやつて行かなければなりませんが一方翼賛會などにも申上げておいたらと思ふことは、畫家も……藝術家と云つてゐるか、覺悟は出來てゐる。微力ながら協力していまの日本の態勢に剛つてやつて行かうといふ自覺

てそれを具體化して行くやうに誘導して戴きたい。上意下達といふか何といふか、ともかくその基本をつくつて戴かなければどうにもならない。會ては文部大臣などが出られて美術界を纏めようとされたことがありました。それすら蹴つてしまつた藝術家であるが、今日に於てはさういふことはない。もう少し翼賛會あたりでイニシアティヴをとつて貰つたらいゝと思ひます。こゝで御斷りして置くのは藝術家が意久地ないといふのでなくて藝術家の行動を統一する機關が必要といふ事です

今井　大政翼賛會で積極的に出たら、それを批判しながらといふ意味ですか……

福澤　大局を見究めて、その方向を外れてはいけない。いろ〳〵議論もあるやうですが、仕事は各自いろ〳〵と特色を發揮して貰はなければ困る。今日のところ政府の指導機關が分裂してゐるので、藝術家はその方向を迷ふといふやうな現状ですから、翼賛會でもよし、いろ〳〵な機關がそれに統一されて、それが藝術一般を扱ふ藝術局の樣な事をする。何かさういふ強力なものが必要で、單に畫家の集團だけで態勢を整へても巧く行かないのではないかと思ふ。

安藤　國策に副ふ上からいつて、美術界を統一することを急がなければならんのではないかと思ひます。

なつてゐますから、いろ〳〵翼賛會の御意見などを聽いて、早くこの美術界の統一をはかることに努力したらどんなものでせうか。そ

福澤　どうも藝術家だけでは出來ないと思ひますね。

展覽會機構の問題

安藤　しかし美術界を早く統制して行かないと、今日まではバラ〳〵で、美術家の意見の出どころがない。折角いゝ意見をもつてゐても、それが不平に止まつて通らないことが

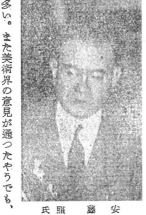

安藤照氏

多い。また美術界の意見が美術界の總意でなく個人の意見が通つたやうでも、それは美術界の總意でなく個人の意見が通つてゐる場合が多いと思ふ。これが果して美術界全體の意見であるかどうかといふことは非常に疑問であらうと思ひます。展覽會について、いろ〳〵な疑問であらうと思ひます。展覽會についても、展覽會の目的、眞の意義をもつこととは……

は展覽會は美術家の一つの研究機關でもあり
ますけれども、美術と一般社會民衆と結びつ
く關係に於て非常に必要なものである。その
意味に於てこれは寧ろ美術を社會一般に滲透
させる一つの方法だと思ひます、美術家が直
接社會に飛び出して行つて何彼とやつた日に
は、その仕事、美術を究めることがお留守に
なりはしないかと思ふのです。

上泉　展覽會の問題は、現在のやうな展覽
會制度といふものだけが展覽會の開催方法だ
とは考へてゐません。もつと展覽會を開くい
ろ〳〵な方法なり、展覽會の扱ひ方について
もいろ〳〵考へ方があるのではないかと思ひ
ます。

福澤　ですから、在來の展覽會の觀念で集
まつて相談してゐるのではそれは出來ない。
それを一步飛び越えなければ本當の翼贊精神
にはならない氣がするのです。勿論いまいろ
〳〵な團體が集まつて翼贊の精神を發揮する
ことは決して惡くはない。しかし仲々現在の
舊體制を越えがたい。どうもお座なりになり
形式的になることがあるかも知れないといふ
懸念がします。また一步踏み切つて本當に內
部的に改めて行く、つまり展覽會の質を變へ
て行く、さういふことになるには、やはり藝
術のよく分る人士が黨派などを超越して廣く
見渡し、本當に優秀な人をピックアツプし

出來る人を網羅して――年とつた人でも、若
い者でも構ひませんが、本當にやつて行ける
な事だと思ひますが、本當にやつて行ける
人が翼贊會あたりと緊密な交渉を持てば、そ
こに解決點が見出されるのではないと思ひま
す。誰でも納得させる樣な組織をつけるのが
なければ駄目です。さうでなければ厭な奴は
随つて來なくともよい、吾々はからやるのだ
と強力にやつて行く事が出來ない。民間の翼
贊精神は翼贊會自身の强靱さに比例して具體

化する所以です。
　上泉　皆様のさういふ翼贊態度といふもの
は、僕達にとつて非常に心强いことであつて
是非この機會にさういふ方向へもつて行きた
いのですが、ただむづかしいのは方法の問題
なんです。
　吉村　是は一番よい例が文展です。あのご
たく〳〵の時、今日とその頃とは大分違ふとい
つても、持つてゐる個性にさう違ひはないと
思ふ。そこで政治をする人は美術に對して素
人です。ですからどんな人が大臣になつても
次官になつても――美術を例に擧げると、文

ごた〳〵してゐる。政治家が勝手にやつても
駄目だと思ひます。結局實際問題は、具體的
な事ですが、本當にやつて行ける
な態度を美術家が持たなければいけない。そ
れがないからあつちこつちで勝手な御說を唱
へてゐる内に、仕方がないから爲政者の方で
案を出す。さうすると何だ素人がといつて寄
付かない。では美術家側で何か出すかといふ
と、それは出ない。部分的には出るかも知れ
ないが大勢を動かす程のものは出ない。どうし
ても目先の個人的な利害に執着してゐたり、
立場とか面子とかいふ事に囚はれてゐては大
きな政治として行はれる美術指導機構は出來
ないと思ひます。是が今日の弊害です。
　加藤　私は力を持つた政治家が文化に理解
を持つことが必要だと思ふ。
　吉村　誰にそれをいつていゝかといふと、
今のところそれを言つて行く人がないので
す。

各部門の情勢

加藤　適切な方法ではないかも知れません
が、もつと藝術家が政治家に對して文化的な
指導性をもつ位な力を持たせたいものだと思
ひます。それから翼贊會の文化部といふもの
は新しい方向を目指してゐると思ひますが、
しかしその政治力が弱められてゐるのではな

いかと思ひます。翼賛會の經濟部或は政治部から考へると、ちよつと文化部は性格が違ふと思ふのです。私が申上げるまでもなく、政治經濟の問題になると利害關係が緊密で非常に困難なものがあると思ひますが、文化の方面になると、それほどむきになつて利害から押掛けて來ない。仕事の性質が恒久性を持つたもので、兎に角文化部の性格が同じ機構の

加藤顯清氏

中にありながら違ふものであると考へられます。われ〰の方からも政府に向つて個別的に働きかけてゆくのでなく文化部の政治の力を促してわれ〰を鞭撻して貰ふと同時に精神的に結ばれて、文化部の仕事を國民の力として何かそこに一有機的な關係がなければならないと思ひます。

上泉　つまり翼賛會がそれになつてゐるのです。ですから下意上達といひますか、さう

方に對して民意を傳へ、現状を披露する。同時に官の方で望んでゐることを民間に傳へるやうな方法を講じようといふのが翼賛會の生まれた動機であると思ひます。さういふことは是非やらなければいけない。それで美術家の方々のいろ〰のお考へを政治方面に反映されるやうに取持つといひますか、さういふことは遠慮なく言つて戴きたいといふ考へを持つてゐるわけです。それと同時に先程の組織の問題ですが、これはやはりどうしても一元化された大きな機構といふものが生まれなければいけないと思ひます。

安藤　それにはやはり美術界も一つにならなければいけないでせうね。

上泉　それで私達の方でもいろ〰そのことをやりたいと思つて居りますけれども、いろ〰な形勢を見ると、みんな私心を去つて纏まらうといふ方向に、純粹にそれだけについて動いて居られるとばかりは見られない所もあると思ひます。

吉村　それが文展改組以來の癌ですよ。だから我々が考へるのは、體制を整へるまでは私心を挾まないで、犠牲的協力をして先づ文化指導體制を作る必要があります。それから

安藤　何時でも私心があつてはいけない。

障されると緩和されるのではないかと思ひます。現實の問題としてそこを何か合理的に行くものはないかと思ふ。

今井　それで今職能を登録しようといふやうな意見もあるやうですね。そのことについての今泉さんのお考へには……

今泉　組織を作る場合にその組織の一番の基礎工作として各職能別に組合を作る。それは勿論個人作家單位の登録制にしてそこに加入する人は各地域的な調査委員會を設けて、その委員會が承認した人を全部登録させる。その登録した者のみを國家が畫家として認定する。彫刻家なら彫刻家といふやうに、その方向に組織され、そこから代表を選ぶと非常にうまく組織の基礎が出來ると思ふのです。しかしざつくばらんにいふと、現在はあまりかういふ風にして國家の目標に對して支持するといふ方向に組織され、さういふ職能組合を喜ばないといふ政治的情勢になつてゐるのではないですか。

吉村　どつちの方で？

今泉　政府の方で……

吉村　登録するといふことは事實上は實に難かしいと思ひますね。職業化してゐる程度にまで行つてゐるのと、さうでないのとあるから……

今泉　しかしこれはもうドイツではやつてゐて成功してゐますね。

……の機會に　現在工藝美術界がどういふ風に動いてゐるかといふことをちょっと私お話を申上げて、いろ〳〵また御批判も伺ひたいと思ふのですけれど、工藝美術界の方は繪畫彫刻界と異りまして、工藝美術に屬してゐる作家といふものは、大體に於て今まで例へば展覽會を以てすれば文展が中心になつて居ります。丁度昨年翼賛會などが出來ましてから、工藝美術界も今までのやうな調子ではいけないではないかといふ意見が出まして、大體工藝展の審査員をやったものといふ形で集まりまして、準備委員會といふ様なものを拵へまして、さうして一つ全國的に工藝美術家といふものが一團となつて國策の第一線に活動しようと話が進んで參りまして、丁度昨年の十月にその話が大體に於て熟しまして、然らばその會員となる者の資格はどういふ風にするかといふやうな問題が起りまして前申上げましたやうに、やはり文展を中心にしてゐたものですから、その間に文部省だとか商工省の課長なんかとも意見の交換を致しまして、文展に屬してゐる者は文展入選一回以上にして、さうして今日も工藝美術家として作品を各展覽會に出品してゐる者といふやうな者を資格者としまして、それを調べてみましたら全國に約六百名ばかりあるのです。さうして發會式を致しまして今日に於て大體五百三十

けです。ただ御承知のやうに工藝の方は七・七禁令で材料の問題がやかましくなりまして、現在の工藝美術家は何といつてもそつち其の他に當つて行くといふ風にして、なかなか會の進行も遲々として進まない傾きがあるのでありますけれども、工藝美術界はさういふわけで大體に於て一元化してゐるといつていゝのではないかと思ひます。勿論その中にはいろ〳〵の雜音もありますけれども、われ〳〵としましては、もうそれだけみんなが集まつてゐるのですから、どんな雜音が入つてもこれは時が解決するのだといふ決心でやつて居ります。ただ出來ますれば先程安藤さんも仰しやつて居りましたやうに、日本の美術界の横の連絡が早く出來て欲しい。さうして美術界が一丸となつて、出來るならば翼賛會なんかを中心にして、何か強力な、恰度先般翼賛會が中心として行はれましたがこゝで美術界の方の中央協力會議といふやうなものでも出來まして、さうして部別に代表者でも出來るやうにしてやつたならば、いろ〳〵な問題がスムーズに解決して、さうしてこれからの美術といふものが初めてはつきりするのではないかと思ひます。同時に工藝の方でも既成の團體といふものは追ひ〳〵に發展的解消をしつつあ

て今その資格でもつて制作に勵んでゐる者はもありますので、それらが存續してゐますが、それも行く〳〵は工藝美術作家協會の中に部會といふものを拵へまして、結局鑄造は鑄造といふ風な部會を拵へまして、材料方面其の他に當つて行くといふ風にしてだん〳〵進みつつありますから、恐らくこれが本當に皆様の御協力を得たならば、完全に一元化して行くのではないかと思ひます。斯ういふ風に工藝の方は比較的順調に行きますけれども、他部の方はなか〳〵難かしいと思ひます。何と申しましてもやはり何か今までのものを氣持よく御破算して、新しく行くといふ氣持にならなければ中々難かしいことではないかと思ひます。

今度、彫刻界にも青年彫塑家聯盟といふものが出來たのです。青年彫塑家が四百何名かゐるさうですが、この間その發會式をやつてゐるのですが、なんでもきくところによると二百何名か出席しました。その人達の方法は青年部、中年部、老年部といふ三つの團體を拵へて縦の連絡をしようといふのですが、加藤さん・安藤さんはその話を聞いて居られると思ひますが、何か……

安藤　彫刻の方も國家的理念に基いて、熱意を持つた人々が一生懸命働いてゐられます。それについで青年

部だけでなくして先輩方、それから中年層なんかも齊しく熱意を持つて居ります。中年層から上は懇談會の形式をもつて今日までずつと進んで來て居ります。そこには青年層の連中も動きつつありますが、ここで一寸問題になることは、青年層に對して中年層といふものをここに組織しようかといふことを考へたのです。つまり青年層、中年層、老年層といふやうな分け方ですが、これが美術界全體に果して通用すべきものがあるか。どうか、これも問題になるだらうと思ひます。それでそんなことよりかまづ彫刻界全體が纏まることに力を注がなければならぬといふ、さういつた意味に於て今働きかけて居ります。しかしただ單に彫刻の方だけで何やかやと細部に互つて纏めて見ても、これが美術界全體に通用するかしないかは別問題ですが、行き過ぎて無駄なことになるかも知れないし、だからまづ彫刻界を一圏とすることに努力し、そこで以外の部の方々と連絡を執り、さうして美術界が一圏となり、翼賛會の文化部と連絡を執つて指導して戴く。或は諮問に應ずる立場になることもありませう。さういつたことが今考へて居ります。この二月十七日にもその會があるわけです。

美術の錬磨

今井　石井さん何か御意見を……

石井　私は軍部の方とか、翼賛會の方、批評家などの座談會の記事を見て感じたことですが、その中にどうも吾々の腑に落ちないことがあるのです。

今井　どんなことですか。

石井　それは國防國家といふことに關聯して、美術家もさういふ點を考慮しなければならん。つまり材料を空費してはいけないといふことが問題になるのです。材料を空費していけないことは御尤もですが、美術家が自分の作つたものを氣に入らないと云つて、油繪なら塗りつぶすとか、破るといふやうなことは以ての外だといふ説が軍部の或る人から出て居り、翼賛會の方からもそれに似寄つた意見が出てゐましたが、十枚描いて九枚をひつ込

れども、その意圖する所は文化人として翼賛するところの理念を明瞭にすることにあつたのです。どうも年とつた者には意見をはつきり表現することが出來ない關係にあるので、何も持たない青年が考へた事がやり易い。青年は最も純粹なものだから、專ら理念運動といふことになると思ひます。

今井　石井さんの御意見などは、私も軍部の方とか、翼賛會の方、批評家などの座談會の記事を見て感じたことでやはり腑に落ちないのですがね。

今井　それは相撲などの場合と同じで、たとへ結果に於ていくらか失敗しても、描く場合は眞劍であつて、ちつともふざけてはゐない。結果に於て偶、失敗したといふに過ぎないのですね。

石井　さういふ失敗したものを世の中に出したくないといふのは已むを得ないと思ふのです。

上泉　そんなことは小さい問題で、どうでもいいことなんです。その問題は斯うだと思ひます。現在の當面してゐる時局の問題として考へる場合と、繪の作者として考へた場合と別々

さういふ具體的な話になると、吾々大分考へが違ふ。喜多さんの御意見などさういふ點でやはり腑に落ちないのですがね。

く美術家の良心を無視したもので、吾々にはどうも腑に落ちないと思ひます。成べく無駄をするなといふことには勿論異議はないが、

石井柏亭氏

30

資材とかいろ／＼な問題について考へるのは當然の問題でこれと恒久の問題とを一緒に考へて行く事は間違ひではあらうと思ひます。

石井　恐らくさうでせうね。

上泉　現在のところ資材が非常に乏しい。そこでさういふ結論が出て來たが、それは單純な結論であつて、さういふところには美術の政策といふ問題はないと見るべきでせう。

石井　それとそれから思想國防といふ方面から、斯ういふ思想の美術はいかんとかいふ撃がかかつて來る。これも御尤もですけれども、なか／＼むづかしい問題だと思ひます。美術が國策に副はなければならんといふことは無論御尤ですが、その國策に副ふ方法が主題だけで行くといふふやうに、單純には行かないですから、なか／＼むづかしい。

上泉　嘘か本當か知りませんが、斯ういふ話を聞きました。或る展覽會に軍の方から見に來られて、一枚々々批評的なものを書いて持つて歸へられた。そこで或る人がこれは一應軍の諒解を得ておいた方がい〻のではないかといふ注意をうけて、出向いたところが、自分が想像してゐたよりも遙かに辛辣だつた。例へば藤側でソファーに腰をかけてゐる婦人の繪があると、いま時こんな育閑婦人を描くとは何事だとか、或はハンドバッグがあると、實に手

七・七禁令を知らんかといふやうに、實に手

が呆れて歸つたといふことですが、僕はこれをただ美術に對する無理解だといふことで過小に評價するのはいけないと思ふ。美術家のいふものは、技術の錬磨といふことも一方に於て斯ういふものを描いてゐるともあります立場としてはその場合、何かその中に示唆的なものが含まれてゐるのではないかといふキヤッチの仕方があるのではないかと思ひます。美といふものはいつも普遍的なものもあるが、表現の上に於ては時代によつていろいろ動いて來てゐると思ひます。さういふ捉へ方の問題、新しい美の探求といふことを時代に即應して美術家に於て行はなければならん時になつてゐるのではないかといふ風に僕は考へた。つまりただそれを無理解だと云つてそのとて一笑に付してしまはず、さういふ批判が出る、その時代といふものを考へて見なければいけないのではないか。さうして畫家としては、何を新しく探求すべきかといふことについての探求の方法がどこかに暗示されたものがあると見てい〻。斯樣に大きく時代が廻らうとしてゐるのですから、やはりさういふ時代といふものに對する感覺をもつて、ただ前の時代をそのま〻うけ繼いでもつてゐるといふばかりでなく、前進して行く時代に對しての新しい探求といふものが相當行はれていゝのではないか。これが當つてゐるかないかは別問題として、その話を聞いたときは、僕だけの氣持としてさう考へたのですが、如

石井　御尤もだと思ひますね。さういふ點で隨分認識不足な作家が多いとも私は思ひます。しかしそれと同時に一方に於て展覽會といふものは、作家達が比較研究する研究機關ですから、技術の錬磨といふこともあります。さういふ方面で斯ういふものを描いてゐるといふ見方も一方に於てしなければならん。つまり技術の錬磨に都合のいゝものを描いてゐるといふことはある。それから作家の程度によつて、自分の技術では出來さうもないものにうつかり手は出せないから、先づ自分の身邊のものを材料にして技術を磨くことに骨折つてゐる。その結果を展覽會に發表して比較研究するといふのが、美術展覽會の一つの目的でもあります。ですからさういふ觀點からも見てやらなければ、ただ女を描いてゐるではないかと、靜物を描いてゐるではないか、題目だけでそれを見ることは間違ひである。やはり可なり專門家的な見方によつて、その人は眞劍に美術の研究をしてゐるのか、或は流行を追つてい〻加減なことをやつてゐるのかといふことは分りますから、その點も考へなければならんと思ひます。

上泉　その點で、さういふ批評が正しいとか何とかいふ問題ではないのです。この中に、キヤッチの仕方を一つの時代と結びつけて一應考へて見るべき要素が何か含まれてゐるの

31

大衆と美術

ではないかと考へるのです。それから今仰しやいましたる展覧會の目的には、たしかに技術の錬磨といふことがあると思ひますけれども正しくさういふことが行はれてゐるかゐないかについても批判する餘地があるのではないかと思ひます。先程吉村さんが仰しやつたやうに、これが興行化されてゐるといふやうなこともあります。それから又これが一つの市場の形になつて、さういふ要素が含まれてゐる現象も認めなければならんと思ひます。

石井　それは御尤もと思ひます。

今井　美を探求し、創作する方法として考へた場合、やはり上泉さんの仰しやつたやうな御意見が基本にならなければいけないと思ひますね、作家にとつて殊に初歩的作家にとつて技術の錬磨といふことが大切ですけれども、その錬磨を描くべき題材と必然的に結び合つて始めて可能となるのじやないでせうか、ただ漫然と題材はあれでもいゝ、これでもいゝといふのでなく、題材の掴み方にも何かやはり時代的な制限が出て來るのではないかと思ひます、例へばハッドバンクを描くにしてもそのキャッチの仕方が當然問題になると思ひますが、如何でせうか。

今泉　ただいろいろな方がいろいろな批評をされるのは自由かも知れませんが、可なり無責任な批評が近頃相當多い。少くとも美術界についての積極的な責任をもつてさういふ發言をしてもらひたいと思ふのです。さうでないと餘計な紛亂を來すことになります。

上泉　それはありますね。美術の場合だけでなく、現在の批評界に於ては、建設的なものをもたないいろいろな批評、あゝでもないこゝでもないといふ批評が澤山ある。ここからは何も生れて來ないといふやうな批評が横行してゐる。僕は美術のことはよく存じませんし、批評も餘り讀んでゐませんが、いろいろな批評が行はれる中に、あゝでもない斯うでもないと云つてしまつただけで、そこからは何も生れて來ない。これは文學の場合に於ても同じことが云へるのですが、その批評の中から、もう一歩さきに行つて建設的なものを生み出すといふところまで入つて行きたいと思ふのです。

今泉　作品批評ばかりでなく、美術政策の批評についても局外批評者、例へば軍部なら軍部の方がさういふ批評をされる場合には、やはり美術に對する綜合的な方法といふもの

と思ひます。ただ思ひつきでさういふことをぼんぼんいはれると、そこにまた非常に紛亂を來すこともありますね。

石井　もう一つの問題は、美術が今まで少數者を相手とするものに陷り過ぎてゐるといふ批評もある。美術はもつと一般の生活に結びつかなければならぬといふ説は御尤もであります。併し多勢のための美術ばかりでいゝといふことは、私共は云ひたくないのです。多勢に解る美術が一番いゝのだ、斯ういふ傾向は前のプロレタリヤ運動の時代にもあつて私共はそれに反對して來たが、今日でもやはりそれに類似した批評が行はれてゐる。これは私共そのまゝうけとることは出來ない。多數のためと同時に、少數者のための藝術もたしかに必要だと私は考へてゐる。

上泉　その問題は斯ういふことによつて解決しませんか。文化全般について考へるときに、その中には、倫理性といふものと、科學性といふものと、この三つが含まれてゐる――現在のところそれば考へればかり、これに對して政治的ないろいろなものがありますから、さういふものも考慮しなければならん時代になつてゐますが――この三つの融合によつて美術といふものが構成されるやうに思ひます。少數であるといふことと對して、大衆的といふことが考へられたがこゝでそれ

るのではなく低い状態に於てそれに媚びる迎合的なものを大衆と云つてゐた。これは芝居でも、映畫の場合でもさういふことが云へると思ひます。その場合はもつと露骨になつてゐる。繪の場合に於てもやはりさういふものがある。これは國民の文化生活の水準を高める意識の下にいつでも働きかけなければならん。それには高いものを以て臨まなければならない。ところが今までは所謂大衆性といふものは高いものでなく、低いものであつた。それではいけないと思ふのです。

石井　それで私の考へと一致しますが、高いものに引あげるには、最初は少數の人にしか分らない高いものを示して低い方を引あげて行くのでせう。それだから最初に解らないものであつても、それが示されていゝのだと思ひます。

上泉　ただ分らない藝術といふことが、今までのやうに所謂藝術三昧で、少數者だけの獨善に陷つてゐるのでは駄目だと思ふのですそこでこの問題を語る場合にはいつでも二つの論が出て來ます。つまり分る人達には高いものをもつて行き、低い者にはそれを漸次に少しづゝでも引あげて行くといふ論がその一つです。ところがそれについて僕等がいつも惱むのは、こんなものをそれについて行つても分らんから、それより解るもので少しづゝでも引

らんもので訓ふ練して行つた方がいゝといふのと二通りあつて、これは中々むづかしい問題なんです。たとへば大衆小説といふものがある。某雑誌社では藝術性とか、科學性とかいふことは餘り重きををかなかつたけれども自分のところでは倫理性は十分尊重して來たと自信をもつて云つてゐる。果してその社の自信する倫理性が本當に高いものか低いものか、どうも僕等の判斷からすれば、低いものだとしか云へない。ですからその社の雑誌をいくら普及させてみたところで、日本の文化は高まらないといふ結論にしか達しないと思ひます。

今泉　あれは最も惡い立身出世主義の倫理觀ですね。あゝいふことをやつたから今日のやうな結果になつたところもあるのです。あゝいふ立身出世主義の倫理觀はジャーナリズムから排除する必要があると思ふのです。いつか加藤さんが「日本彫刻」に書かれた論文は大へん面白く拜見しましたが、さういふ點について何か御意見を……

加藤　吾々が育つて來た文展、帝展といふものゝ批判をしてそれから現在のことを考へますと、簡單に申しますと、文展時代はやはり技術だけの獎勵方法をとつた事務的な行き方であつたと思ふのです。外の事務と同じ像算によつて展覽會を催して技術の獎勵をやつ

さういふ技術だけの世界に閉ち籠つてやつて行く結果は、徒らに商品價値を對象に藝術を進めて行くものである。そこで民族の上に根さした一つの藝術を建設して行かなければならん、藝術家の立場はその國民の上にあるといふことをはつきり把握して、かゝると同時に、歴史的現實の立場を正しく把握して、その專門自體に時代的な發展を正しく摑んで行く。これによつて今石井さんのお話になつた矛盾は一應統一されて來るのではないかと思ひます、非常に簡單な云ひ方でありますが具體的な方法としては、いま翼賛會で考へて居られる各職業部門にセクト的ないろ〳〵のことがある。學術或は藝術などにもさういふものがある。この横の垣根をとつて、接近させることを何等かの方法でやつて行けばお互ひに目覺めて向上すると思ふ。私は、翼賛會の方から目覺めて向上することによつて、一應それを批判し反省して見て、我流でなくやつて行くつもりであります。さういふ風にして歴史的現實を正しく見て行くことが程度を高めることであり、一方結局自分の立場、自分の世界觀を正しくもつてゐるといふことさうして大衆に接觸することをもつてことになる。吾々作家は專門的時間ばかりに限られてはゐないのだから、國民によく觸れて行き、また一方藝術の社會的昂揚性の方も暇があつ

たらやつてみてもいゝ。私は北海道出身ですが、北の方面にこそ發展的な文化が芽萌えるといふやうな理窟をつけて、極く低い農村の建築或は工藝指導を昭和十一年からずつと續けてやつてゐます。この頃はまた他の實驗もやつて居りますが、これは自分の時間の餘暇にやる。さうやつて吾々は社會と直接結びつくべきだと思ふのです。今までではどうも妙に特殊な藝術家の生活であり過ぎたやうに思ひます。

今泉　工藝の方もやはり有力な作家が展覽會中心主義になつて居りますから、どうしても工藝作家が東京なり京都なりの都會に多く集まつてゐるわけですが、そこだけの獨善であつてはならないと思ふのです。地方文化工藝運動といふものに移らねばならないと思ふのですが、さういふ點については上泉さんなどんなお考へなのですか。

上泉　さうですね。やはり工藝の場合には職人といふものが相當あり、職業的に作つてをられるので、さういふ職人といふものに對して工藝家の指導といふやうなものはどういふ風にあるのですか僕はよく存じませんが、工藝なんかの場合にはやはりさういふ方面にも相當に力のあるものとならないと、これが國民生活に結び付くといふ形にはなりにくいのではないかと思ひます。職人といふものは

のを作つて居りますし、さういふ點で今まては工藝家が指導的な立場に立つてよいものを作るといふ方向へ導いて行くことが出來なかつたと思ひますが、さういふのがどういふしているのく、かうして檢討して参りますと、豊田　それで實際には工藝美術界の問題と一番窮極は工藝美術家の自覺、かういふことに到達してしまつたのですね。それにいろいろな問題や枝葉が出ますけれども、作家の自覺といふことが、上泉さんや今泉さんの仰しやつてゐるやうな、さういふ問題までも無論觸れて來なければならないと思ひます。

豊田　現在までの形ではさうですね。ですから結局日本の現在の方向といふものをやはりここで本當に檢討し、さうしてここで新しくはつきりしたものが出來て來なければ嘘ではないかと思ふのですが、特に工藝は生活要素が十分に含まれて居りますから、今後の社會情勢からしましても生活工藝といふ風なものが最も大切な問題になつて來ると思ひます、さういふ意味から致しましても今日までの工藝美術家の態度その他すべてがどこで本當に反省されて、再檢され新しい姿のものが生まれなくてはならないと思つて居ります。何となれば恐らく日常生活必需品といふものは規格的な要素を含む方面に極度に進んで來るだらうと思ひますし、さういふ場合に工藝美術家として安閑としてゐるわけには行かぬと思ひます。

今泉　優秀な工藝作家が地方の産地に分散する必要がありますね。

上泉　それから地方的な素材も隨分活かせ

今泉　實力のある工藝作家が地方に分散すれば當然それは取上げられ、來るのでせう。

豊田　それで實際には工藝美術家の問題と

加藤　私の生まれました北海道でやはり土地の材料を活かして、出來るだけ土地の景色とか風俗、動物、生活狀態といふやうなものを題材にして作るやうにして居ります。それあそこでは米を食はないで酪乳や今の國民食とか代用食のやうなパンとか、馬鈴薯といつた、簡單にいへば洋食と日本食との合の子のやうなものを食べるさういふものを食べるにはやはり器物が違つて來るのですが、それのデザインをやつてみると非常に面白いものが出來るのですね。しかしそれも指導者がないと水準が落ちる結果になりますから、やはり地方に工藝美術家が居つて、さういふ土地の生活に即した器物工藝を指導し、水準を高めるにことが必要だと思ひます。私は展覽會を中心とした工藝もよいが、かういふことも必要があると思ひます。

34
324

だか展覧會の爲に工藝家が工藝を作つてゐる傾向が可成り見受けられますね。我々の生活の上でどう用ひたらいゝか解らない、また用途のみつからないものや、どういふ家庭なり室内を考へに入れて作つてゐるのか見當のつかないただ徒らに新奇だつたり手のこんだ不生産的な工藝が多い樣ですね。

加藤　ただ工藝には傳統的な特殊な技術があるのですね。それはさういふものをやらなければ保存出來ないものがある。さういふ技術保存といふ名目で工藝はああいふ方法をやつてゐますが、中心は展覧會制作ではいけないと思ひます。

今泉　技術保存といふやうな意味と關聯して、伊東さんの方の仕事、日本畫の方の仕事が是非かういふ技術だけは保存して行かなければならないといふやうなものが何かありますか。

伊東　今年あたりも青衿會で特にさういふことを力説して、將來やつて行かうと實は思つてゐるのですけれども、さういふ技術上の問題や取材ですね。最近日本畫の一般の傾向が非常に洋藍の色彩感覺から來た一つの美しさといつたやうなものにかなり若い作家が耽溺してゐるやうに見られるのですね。それの爲にその要求に應じた非常に粗悪な和製の繪具が澤山出來て來たのです。それは責任のな

けで、色彩のトーンだけで畫面を構成してゐるのですね。それでそこからトーンを取去つたら何が残るかといふと何も残らない。さうすると結局近い將來に於て、或は展覧會の會期中に於て畫面が變色褪色して來るとその調子さへも違つてしまふものが随分あるのですね。さうするとその目的であつたものが支離減裂になりますから、そこに何の藝術的なエフェクトも残らなくなつてしまふのです。さういつたことを若い作家の仕事の上に屡々見るのですけれども、複雑な色彩感覺を望まな

伊東深水氏

にあるのです。それはさういつたやうな展覧會の期間だけを目的にして描くから……さういふ人達の望む色彩感覺に該當したいろ〳〵な複雑な色が最近非常に殖えたのです。日本畫に今まであああいふやういろ〳〵な色はなかつたのですね。最近非常に殖えた。さういつたやうな材料を使つて作られた繪はどこに重點があるかといふと、ただトーンがあるだ

思ふのですね。それは何かといふと線の認識です。さういふものをもつと、例へば古畫に倣つてもいいし、新しい認識を以てしてもいゝでせうけれども、とにかく線の把握、さういふことをもつと若い日本畫の人に望みたいのですね。それは材料から來る所以からしても線の確立といふものは、更に將來重要ではないかと考へて居ります。うちの連中なんかもとにかくさういつたことを無視して居りまして、ただ感覺的な色彩を羅列してマチエルばかり考へて作つてゐるといふな連中が非常に多いのですね。青衿會などでもかういふことを再認識してやつて貰ひたいと私は思ふのです。それからもう一つは日本畫が大體今まで取上げてゐるのが觀念主義的なものが多い。さうして獨善的な個人主義的な立場でさういふ仕事をしてゐる人が非常に多いやうに思ふのですけれども、かういつたやうな特殊な時局に際會して來れば、結局大政翼贊の國民としてのさういふ理念に立脚した態度で仕事に當つてゆくことも非常に必要だと思ひます。殊に人物畫なんかは直接的にいろ〳〵影響を與へる——といふのをかしいけれども、花鳥畫や風景畫なんかよりも直ちに國民に——さつき仰しやつたやうに椅子へ腰かけでのんびりしてゐるのはいけないとか、若しくはさういふ派手なハンド・バッグを持つてゐるの

はけしからんといつたやうな、さういふ風に題材までがすぐにさういふ問題に惹起しやすいから、さういふ所までやはりある理念をもつて選擇する必要があると思ひます。無論心構へが第一であるけれども、取材までもさういつた所に立脚して、國民に何か現在の國情に相反するやうな感じを誘起させないといふやうなことも考へさせる必要がありはしないかと考へて、今年の青衿會などもさういふ意味でやつてゐるのですが……

今井　伊東さんがよく云はれる力強い美といふことは、具體的にいふとどういふことになるのですか。

伊東　さうですね、あれは婦人美の方面から考へてゐるのですけれども、封建時代の婦人美の形式はどつちかと申しますと白痴美といひますか、形相とか紛飾美といふことが重點になつてゐるのですね。大正の半ばから昭和にかけては知性美といふことが非常に取上げられて、形相が常識的に見て不美人である場合でも、致養なり精神に依つて美感を發揮するといふ見方ですね。それから最近は動きのある躍動した美感といふものをもつと重點に置いて考へていいのぢやないかといふ風に特に私は最近の自分の氣持の動きから、青衿會の連中にも要求してゐるのですがね。この間喜多さんが來られて、僕の描いた美人董の

が、（笑聲）盛装をしてはいかんと言はれればそれまでですけれども、あれは特殊な服装で普段の生活には勿論ああいふ大きい帶をする人もないし、小言を言はれるのも當然ですけれども、ああいふ特殊な場合は仕方がないやうに自分も考へてゐるのですが……

今泉　斯ういふ民族國家になると、當然復古的な國粹主義の運動も起つて來る。併し本當の民族國家の建設は、明治以來歐米の近代國家群に接觸したことによつて誘發され、さうして今度の事變で初めて起つた一つの民族國家意識といふものがあると思ひます。さうして今度初めて起つたさういふ民族國家といふ自覺に基いた藝術といふものがこれから生れて來ると思ふ。昔のものを復古的にいろ〳〵繰返すといふのでなく、今度初めて自覺された民族國家の美術といふものが探求されていゝと思ふ。さういふ點から言ふと横山大觀さんなどの謂はれてゐる精神主義、復古美術……あれの内容について福澤さんなどどうお考へになりますか。

福澤　よくは拜見しませんけれども、なか〳〵いゝとも云つて居られますし、又よくないことも云つて居られます。餘りこんなことを云つては宜しくないと思ひますが、全體として何かそこに積極的なものが認められゝばいゝのではないかと思ひます。しかし私は

美術に於ける倫理性

安藤　先刻ハンドバッグの話が出ました、結局日常生活からとつた話題に過ぎないだらうと思ひますけれども、彫刻の方では裸體問題、これが非常に憂慮されてをります。眞の彫刻の發達を望むならば幾く迄自然形態を對照としてその極致美を究める事に根底を置くべきです。この意味に於て人體をその自然形態たる裸體を極めて重大な意義があるのです。これを簡單に猥褻とか低い意味に取扱つて貰つては非常に困る。

今泉　それは大丈夫でせう。

安藤　勿論大丈夫とは思ひますが、ちよい〳〵問題にされることがあるのです。繪の方は色調とかいふやうなことが問題になりますが、彫刻の方では形態そのものが問題になるのですから、そこを考へていたゞきたいと思ふのです。

加藤　社會的に見て彫刻に裸體を扱ふといふ事は重大な意義あることゝ私は思つてをります、ギリシヤの彫刻があんなに立派だといふ事は、モデルであつたあの當時のギリシヤ人の肉體があの様に立派であつたのではなく寧ろ逆に作られた彫刻によつて、今日の歐洲人の體位が向上されたのだと言へるのではないかと思ひます。私はかうした意味で藝術が

す。これは今後の日本国民の体育を考へる場
合大切な事だと思ひます。我々が彫刻に於て
裸体を扱ふといふことは決して倫理的な見地
から簡単に批判されるべきものでないと考へ
てをります。

安藤　それから今度小学校が国民学校とな
つて拡大強化されましたがあの中に音楽もあ
れば舞踊も図画もあるのに彫刻はない。是非
とも加へていただきたかつたと思ひます。

石井　いや今度の国民学校はさういふ点は
改革されてゐると思ひますが、粘土をいぢる
事が加へられてをりますよ。

安藤　いやあれは手工でせう。手工と彫塑
は全然違ふものと思ふのです。

今井　さうですね、日本人にはボリューム
に対する観念が不足してをりますね、この欠
陥は万般の日常生活に現はれてゐますね。

伊東　古来から風俗画は申上るまでもなく
私達現代人物画や風俗画を主として描くもの
と致しましては特に現時のやうな緊迫した国
家の情勢下に於きましては一層慎重に其点を
考慮せねばならないと存じ、今年度の青衿会
開催に当りましては、一応会員の心構へ及び
制作心の目的と云つた事を申合せた次第なの
です。それは勿論国民生活の一部門としての

りると云へばそれ迄ですが、然し現下の様に
国民全体が一丸となつて、体制翼賛の目的を
果す可く邁進努力致してゐるのですから、私
達芸術家も国民の一人として何か然りと云ふ意
義に於て国家に貢献為可き役割の実を挙げ度
いと願ふ次第なのです。ですから単に芸術至
上主義的な立前からのみでなく、時局的理念
に立脚し国民生活と有機的関係を有つた意義
ある仕事を為さねばならないと思ひます。

在来の芸術は兎角独善的であるばかりでな
く、病的な刺戟の強い芸術のみが重んぜられ
て明朗、健康なる内容を有つた芸術が軽視さ
れてゐた傾向があつたやうです。で本年度の
青衿会では、唯美主義的なもの、甘美なロマ
ンチヅムや頽廃的、もしくは、不健康な、暗
鬱な病的な内容を有する芸術、或はニヒリズ
ム等々と云つたやうな仕事や、以上のやうな
感情を誘致する芸術は、それが若干優秀な出
来栄へであつても、青衿会としては陳列為な
いと云つた申合せの下に開催いたしました。
それが為些ゝか皆が硬くなつた様な嫌いはな
いでもありませんが、併し青衿会ゝは当分斯
うした理念の下に絵画研究を続けてゆきたい
と思つて居るのです。健康美、生動美要する
に真剣なる生活の内からのみ湧溌する健全明
朗なる生動の美態と云つたものを重点に置い
て表現して行きたいと望んで居る次第です。

のですが、それはナチス・ドイツがやつてゐ
るやうなことを参考にするしないは別としま
して、翼賛会のメンバーだけでなく、或はあ
る専門家たちの間に諮問機関でも作られて、
さうして美術上の思想傾向、それから様式等
に関して何か警告なり命令なりを発せられる
といふやうな御意向はないのですか。

上泉　それはかういふ風になつて居ります
ただいろ〳〵ここで最初の出発の時と情勢が
変つてゐるものですから、最初の予定通りに
やれるかやれないかといふことは断言出来か
ねますけれども、美術だけでなくいろ〳〵な
専門的なものは専門委員会といふものを作り
まして、さうして各方面のそれ〴〵卓見をお
持ちの方に寄つて戴きまして、その問題を専
門的に研究して戴いて、さうして一般に公表
するやうにしてそれ〳〵の指標を示したいと
いふ方針の下にやつて居ります。これが専門
専門すべての部門に亙つてやるといふことに
なりますと、実に広汎なものを処理して行か
なければなりません。今のところさういふ問
題については重点主義でやつて居ります。文
化部に所属する専門のものをみた専門委員会
を作つてやるといふことになりますと、恐ら
く少くとも一日に三つも四つも専門委員会を
やつて行かなければならないが、さういふこ
とは出来ないので、最も緊急を要する問題、

それから是非やらなければならないといふものに重點を置いてやつて行かうと思つて居ります。それで美術の問題を取上げて組織を假に圖るといふことになりますれば、ただ形だけを作つたのでは何にもならないと思ひます。それを運用して行く上でいろ〳〵な問題が發生して來ると思ひますから、さういふ問題については各方面の識者に集まつて戴いて、專門委員に於て研究して戴くといふやうに考へて居ります。ですから翼賛會の内部に於てすべてのことを處理してしまはうといふやうな考へは持つても居りませんし、そんなことは出來得る管のものでもありません。本當に官民一體になつた機關を持ちたい。それは專門委員會といふやうなものにしたらどうかと考へて居ります。

吉村　私は文部省が展覧會をやるのには美術委員會といふやうなものを作つた上でなければいけないと思つて、先輩の方々にも説いたことはあるのですけれども、法文化したものを持つことは作家では難しいといふので到頭お流れになつてしまつた。

石川　それについて今朝横山大觀氏に會つて來ましたが、横山氏が一月五日の朝日新聞へ「美術新體制の提案」といふのを發表して居られましたが、あれを非常に熱心に慎重に

黄山先生は考へてゐるらしいのですね。新體

の伊藤總裁、橋田文部大臣にも宛ててそれぞれ建言したさうですね。さうしてあれは御覧をやるのかわけが分らんのでは、文化の統制の仕様がない。

石川　横山さんの言はれるのは、例へば自由な畫題であるとまち〳〵がない。各々の想像に依つてあまりに統一がない。國家がやる展覧會ならば一つの課題を設けてやれば、その課題に從つて東西古今の各作、或はヨーロッパあたりからもさかんに參考品を取寄せるやうにしてやるならば、一つ〳〵が國策に副つた課題に依つて深く徹底的に統制的に統一されるだらうといふやうな意味なのです。

吉村　さういふ意味の統制は必要ないと思ひますね。問題は大きいやうだが、本質は小さい。

今泉　キリストの盛んな時にはマリヤの靈題が必然的に起つて來るし、戰爭の時には――戰爭畫が流行るといふのはをかしいが（笑聲）さういふ時代にはやはり自ら戰爭畫が扱はれるやうになりますが、さういふ畫題を國家が興へるといふのは、やつてもいいけれども大した意味はないと思ひます。私には未

の通りのことで、いろ〳〵御意見もありませんが、その中で國家が文展を重ねてやるなら、どうしても、横山先生の言葉で言ふと、美術を統制するといふのですね。さうしなければいけないといふのですね。さうして、それは廣汎な課題で「春」といふ課題を興へれば、日本畫の場合とすると、花鳥を描く人も山水、人物を描く人も、自由にいろ〳〵なものが取入れられるといふのですな。しかしそれよりももつと新しいことであの中にも書いてはあるが一層強く、はつきり言つて居られるのは、課題銓衡委員といふものを設けるのですね。その範圍がいま吉村さんの仰せられた美術行政委員といふことになると思ふのですが、これはあらゆる方面、美術家ばかりでなく、歴史家或は心理學者或は優れた美術批評家などを網羅して一緒にやるといふやうなことなのです。

伊東　あの課題を出して制作させるといふ目的の根源はどこにあるのですか。

石井　つまり國家に副ふやうな畫題でみんなに描いて貰ひたいといふのでせう。

吉村　私は課題の問題ぢやないと思ひます

伊東　心構へですからね。

ね。

上泉　今まで美術とか藝術とかいふものは大體その時代をキャッチして行くといふやうな姿に於て現れて居つたのですが、これから次の時代を映して行くだけでなく、次の時

るのではないかと思ふのですね。

今泉　先に立つて行くからこそ課題なんていふものは意味がないと思ふんですよ。

吉村　ただ研究團體の一の過程でやつて行くのならいゝんです。

石井　さういふ課題の下に一つの小さな展覽會が開かれるといふことも面白いかも知れないが、さういふことを國家がやるのはどうかと思ひますね。

吉村　必ずしも展覽會が最もいゝ方法ではないし、結局政治をされる方が、どういふ態度でどういふものを獎勵して行きたいのだといふことを明白にされることが先決問題であると思ひます。

石川　横山さんの提案下に美術學校改革問題があり、あれは時非實現されねばならぬと思ふ。

美術家の自覺

今井　専門委員會をつくる案があるやうですが、その専門委員會をつくる過程に於て美術界に澤山人がゐるそこに目星をつけるわけでせうが、その場合あの人は社會的に有名だ

吉村　さうです、あれは特にこの際徹底して貰ふやうにしたい。

一同　同感、尠く文部省の反省を促したいところです。

に方法の問題があるだらうと思ひますが……

上泉　専門委員會といふものは一つの過渡的な役目しかしないだらうと思ふのです。例へば他の場合について云へば、演劇なら演劇について日本演劇協會といふものが新しく出來て來ると、その演劇協會の中にいろ〳〵演劇の向上發展をはかる爲の委員會が設けられて來るし、又個別の演劇研究も行はれるといふことも面白い。さういふ形でつくられることが考へられるのです。さうして又そこに育成の問題も起つて來る。俳優、演出家、その他の育成の問題ですね。それと同じやうに、美術の場合も、全體的な機構が出來ますと、その機關の中に於て、全體的な立場から美術をどうもつて行くかといふことについて、個々別々にいろ〳〵研究することが出來る……さういふ強力なものにならなければ、ただ統合してしまつただけでは動かないと思ひます。

吉村　さうですね。殊に私共のやうな日本畫家の場合は統合といふことよりも、まづ理念の自覺を促すこと必要ですよ。これが根本であつて、いくら集團が大きくなつても、その中の人々が個々別々なことを考へてゐて一つのクラブみたいなものを組織されても何の力もない。材料を配給するとかいふことならくにはクラブのやうなものでもいゝが、本質的に動くにはクラブのやうなものでは何にもならない寧ろ早く理

決問題であつて、これを理解する者が多ければ一つの仕事が出來るわけども。それまで行かなければ、いかに大きな集團にして見たと、美術文化の本質に關する場合集團は何も仕事はしないから、非常に問題がむづかしい。材料配給のことゝ、藝術發展のことゝは全然違ふのですから、純粹美術家の場合、便利がいゝといふことのために集まるなら別ですが、さうでなかつたなら、もつと理念の明白になるやうに早く運ばれることがいゝと思ひます。

今井　これは僕の意見ですが、専門委員會を作る場合、美術界から政治家的な人とか、人格が高いとか、包容力があるといふやうな人より、やはり藝術的に優れた人を主體にして選んだ方が、純粹な専門委員會として運行出來ると思ふのです。

吉村　それは考へものですよ。

石井　それは違ひますね。優れた藝術を作る人必ずしも統率力はない。だからこれは別の觀點からでないといけない。今までの文展のやうにただ顏觸れだけではいけないのですね。

今泉　しかし或る程度やはり仕事にも尊敬の拂へる人でないと困りますね。

石井　それればかりではいけないですね。

吉村　奉祝展問題にしても、方法原案を作

つた人々の考へ方が、洋畫をやつてる人と日本畫をやつてる人とあれだけ違ふ。現實に相談に参畫した人によってこれだけ違つた結果が現はれてゐるんだから、それを参考にしても分ると思ひます。

今泉　石井さんどうでせうか。例へば洋畫壇の方でさういふ専門委員を選ぶ場合、全體の足並が縺まりさうな氣配がありませうか。

石井　しかし自發的に選び出すことは出來ないのではないでせうか。果して肯綮に當るかどうか知らないが……

今泉　本賞は自發的にやればいゝんですね。

石井　一番いゝのは識見豊富な人がかねて、その人が指名すればいゝ。

今井　それが問題でせう。

石井　さういふ人があればいゝわけです。

吉村　斯ういふ人にやらせたら適當だらうといふ程度より仕様がない。今後のことですから、やらせて見るより仕方ない。

石井　今迄の美術に關する人選は、京都が斯ういふ人が出れば、東京は斯うだといふやうなことがあったがあれではいけない。

吉村　あの顔觸れが抜けてはまづいとかいふやうな作家がごたごたしない様にとかいふ作

うなことをやる。

吉村　非常に小乗的な感情が手つだひますのでだないでせうね。

今井　産家藝術を確立する意味で、もっと高い氣持になれば分ると思ひますね。

吉村　そこまで行けば何でもない。

石井　斯ういふことはどうです。吾々の繪に對して警察側の干渉が相當あった時代があるが、この頃はどつちかといふと、非常に弱まつてゐる。これはどういふわけなんでせう、

上泉　なか／＼さういふものを捨てきれないところに問題があるのです。

上泉　當局が文化方面に對する理解を示さうとする努力をもち出したのではないでせうか。

石井　それなら大變結構ですが。

上泉　今まで警察は取締政策だけに没頭してゐたが、今度はそれに對して文化性をもたせたいといふ要求が出て來た。自ら文化性をもって、取締政策から文化政策へ行きたいといふ要求を持つてゐるのではないかと思ひます。

石井　それだったら進歩ですね。

今井　現在は映畫でも、演劇でも以前より斯ういふ脚本の干渉が少なくなったさうです。さういふ

するやうになるからといふので、手を引いたのでだないでせうね。

豊田　吉村さん、吾々工藝の方は材料關係ばかりでに決して集つたわけでもないのですが、日本畫の方にはさういふことは全然ないのですか。

吉村　お恥かしい話ですけれども、今日日本畫家の場合は藝術園體といふものがないのです。殊に文化の爲に協力して社會に臨むといふ様な藝術組織の園體は殆んどなくなつて代表的な勤きは今日の日本畫にはないのです非常に恥かしいことで、僕はそれが厭なんです。

豊田　この時代をもう少し意識して自發的に統一してやつたらどうでせうか。

吉村　それが出來ないから、殊に先輩の人達が、文化問題とは縁が近づかない。殊に日本畫家の爲に小乗的な氣持を脱して斡旋する精神を持つて貰ひたいと思ふ。

今井　各方面の問題について、上泉さんの方に後いろ／＼な問題がお集まりですから、今もどん／＼註文を出していただいたらいゝですね。

安藤　それには私は美術界が一園となることが必要だと思ひます。さうして各方面からの委員が集まって美術界のことを協議して、さうして翼賛會の方とも連絡をとるといふ方

思ひます。さうやつて美術界の総意をまとめるといふ方法でもとらなければ、迚も複雑して時間的にも不経済だらうと思ひます。

豊田　大体に於てその意味に於て、現在の工芸美術界は結成を終り実践に進みつゝあるのですから、出来るならば彫刻も、洋画、日本画壇も、そんな風になんとか一緒になつて、がつちりと手を組んでやつてゐるわけです。

今泉　翼賛会でも慎重に御考慮の上美術方策を確立していただいて、一日も早く発表していただきたいと思ひます。

豊田　新聞で見ますと、批評界にも何か出來たやうですが、この美術批評家もやはり一身同体になつていただきたいのです。

今井　私よくは分らないのですが、翼賛会の方へ美術界のことが響いてゐるのは、作家の意思が響かないで、アンビシヤスな批評家の建言が一番採用されてゐるといふことを聞きますが……

上泉　それは決してありません。いろ〳〵な方から案が出てゐますが、どの案を採用して行くといふことはまだ決してありません。その間にいろ〳〵なデマのとんでゐることは知つてますが、さういふ御心配はないと思ひます。

石川　先日岸田部長や、上泉さん、副部長

文芸、美術、演劇各方面の人々が集まつて、時非さういふ綜合的団をつくつて、文化部と連絡をとつてやつて行きたいといふ希望は、各方面とも非常に熱烈真であつた。しかし餘り多勢過ぎてまとまりがないといふ嫌ひもあるので、取あへず美術界の方は何か機会をつくつて、さうして上泉さんなり、岸田部長などにもお集りの時に來ていただいて、いろいろお話する必要があると思ひます。ねやがては全部がまとまることになると思ひます。あの時もその人達は継続してさうした会を催さうといふ宣言をして、いづれ具体化すると思ひますが、美術のことだけは――美術界といふだけでも非常に数が多いのですから、特別に考へて何かさういふ機会をつくる必要があります。

上泉　いろ〳〵御希望を伺つて、実現の出來るやうにしたいと思ひます。

安藤　あのお祝ひの日に文化部の方々のお話を承つて、今までどうしていゝのか、どんなになつてゐるのか、てんで分らなかつたのがはつきり自分達の進んで行く方向が分つたと思ふのです。

石川　ではこの辺で、どうも色々有難う御いました。

造型美 の 日本的性格

審美性 と 倫理性 との 合致

長谷川 如是閑

時 評

日本藝術の特徴である、生活と藝術との一致といふことは、つまり生活の規格と藝術美との一致といふことである。これを云ひかへれば、生活における倫理性と、藝術における審美性との合一である。

西洋の近代人の考へ方では、普（倫理性）と、美（審美性）とを、所謂、範疇的に峻別して、藝術は、後者によつて前者に對立するものとされてゐる。日本でも本居宣長に至つて、この近代的の考へ方が、文學論として主唱され、倫理と藝術との區別が強調されたが、しかし宣長は、いはゆる『物のあはれ』といふ情操美は『心のまこと』を培ふといふ意味で、倫理的善と一致するといふのである。文學は現實描寫であつて、倫理は敎訓の言葉であるが、落つれば同じ谷川の水だといふのである。

日本的の生活の規格とは、生活の内的倫理性が、外的の形態美をなしてゐるといふことである。即ち倫理的普の審美的表現であり、生活の規格自身の審美的形態である。舞踊等の演拔藝術も、日本のそれは、生活動作の洗練であり、日本普樂は、『生活の聲』の洗練である。要するに生活の規格の美的表現に外ならない。

反之、西洋のそれは、前者は筋肉運動それ自體の美であり、後者は、音聲そのものの美である。

而して、日本人の國民的性格は、古來生活に於ける形態美、殊に造型的の美によつて、直觀的に養はれて來たのである。それは敎訓の形をとらないで、一層有

その敎訓をよく呑み込めないものでも、能や歌舞伎における、すべて眼や耳とを通して享受される感覺的表現の美にあるところの倫理性を、直觀的に感受することによつて、日本人らしい性格を與へられなければ巳まないのである。

建築でも、住宅建築が、日本のそれのやうに、建築自體の構成に倫理的性格をもつてゐる例は、餘り他國にはないやうである。彫刻美や色彩美を絕對に拒否した日本の住宅建築は、さういふ拒否そのことに倫理性があるともいへるが、日本建築の感覺的表現の倫理性は、必然に『座敷に通る』人間には、それぞる勤作を保たしめねばなばいない。障子襖の陰翳にも、疊の上を歩くにも、それぞれ作法のあるのも、建築そのものの倫理性に外ならない。床の間の前に坐る人間の恰好も、自然、建築の倫理性によつて規定される。

かやうに無意識に、生活の規格と造型美との合致のあるのが、純日本藝術の性格的長所であるが、今の工藝美術家には、さうした直觀が足りなくなつてゐる。從つて、樣式自體は、生活を離れて、器用に、又は澁く、いろ〳〵と發展してゐるが、生活の規格を離れた審美性自體の發展に流れてゐる。

工藝一般も亦同じ傾向になつてゐる。展覽會やデパートで、恐ろしく尖端的の彫刻や鍍金の置物その他家具などを見ることがあるが、それらのうちには、日本の家の中の何處へも置かれないやうなものがすくなくない。それは日本人の生活の規格から獨立した工藝美だからである。

さうした造型藝術の日本的性格は、日本に於て、西洋人のいふ意味の「純粋美術」なるものゝ成立を困難ならしめたことは事實である。美術が、われ〳〵の生活から離れて、それ自體だけの獨立の發展を遂げるといふことは、藝術家の理想に止まり、事實は、洋の東西を問はず、それは可能なことではないのだが、比較的西洋美術はその性質をもつてゐるといへやう。その點では、日本は、東洋のうちでも殊に「純粋美術」をもたない國である。支那流の壁にかける懸物も、日本では室内の床の間だけに、懸けることになつてゐるが、さういふ時代の美術品が、中世や近代に至つて、それの流れた世界の環境から取り残されて「獨立」の存在となり、從つて「純粋」美術となつたのである。

日本美術は、その點で、今日なほギリシャのことは知らず、日本では、それがために、美術は、深く各人の生活に喰ひ入つて、生活の願る束帛的の點までも、それを「美化」せんとするのである。それは決して「美」それ自體の追求ではなく、生活そのものゝ美化でありさうしてそれによつて、一定の性格を建設することを終局の目的としてゐるのである。

日本美術の本義としては「生活の美化」といふのは「性格の美化」といふことであり、而して「性格の美化」とは、性格に審美性を與へることによつて、それに倫理性を與ふることである。

しかしそれは、日本美術の主題が、道徳的のそれであるといふことではなく、卑ろ表現の感覚の質によつて、日本人の國民的性格を直観的に構成せしめんとするのである。勿論日本の美術工藝の主題には特に道徳的のそれがすくなくない。けれども、それよりは、日本美術工藝の形態的表現の感覚の、いひかへれば、日本的

日本の美術工藝の、如上の特徴は、美術工藝が日本人の生活の建設に缺くべからざる條件であると同時に、日本人の性格の建設に必至の條件であることを示してゐるものだが、それは具體的には、今云つた如く、主題と表現の感覚との殊に後者の一倫理性となつてゐるのである。されば横山大觀氏が、國立の機關による課題の提案を提議されたことも、主題の倫理性といふ日本美術の特徴を強化するといふ意味では、一つの意見である。

ところが、それに劣らず頂要な、感覚的表現の日本的倫理性は、主題の選定によつては強化されない。感覚美の日本的性格も亦、時代の赴んまゝに放任する時はや〳〵もすれば、その長所が短所となつて、感覚情操の日本的繊細性のために、時代の生活の規格の緩るんだ場合には、それが、ある時期の浮世繪における やうな、頽廢的の感覚的表現をとる。その「自然主義」的態度そのものは、日本藝術の性格に外づれたものではないが、その頽廢味は、國民的生活の規格から逸脱してゐるといふ點で、審美性と倫理性との合一といふことが、その主題に於て又その表現の感覚に於て失はれてゐるのである。

主題の倫理性は課題の選定によつて與へられるにしても、表現感覚の倫理性は一朝一夕では與へられない。これは、日本人の生活全體に、日本的性格の造型美が、深く喰ひ入ることによつて、さうしてそれが直観的に與へる力によつてのみ可能のことである。私が前に、此頃の工藝美術の作品に、さうした性格の失はれたものゝ往々に見られることを咎めたのも、その理由に於てばかりのことでなく、日本の造型美一般の問題である。

本誌前號で問題にされてゐた「造型文化」の新らしい體制といふことゝとも、その根本の問題としては、日本の造型美の如上の性格を、新らしい日本の歴史に適應した性質をもつて發展せしめる根本のものであることから出立せばならそれには藝術家その人の自覚が、や〳〵もすれば、近代人にあり勝ちの、抽象的、概念的のそれに走らんとすることを避けて、具體的に、直観的に、さうした日本藝術の性格を把握し體得して、それが藝術家その人の藝術として、具象化される道に進まねばならぬ。　（完）

333

時局と美術人の覺悟

陸軍省報道部々員
陸軍中尉 　黑　田　千吉郎

　文化の向上發展を翼はない者は無い。しかし、現在、我國が主要な目標を、どこに向けてゐるかを考へたい。云ふまでもなく、聖戰の完遂であり、國防國家の建設である。これは嚴然たる國策である。この國策に背反する行爲は、あくまでも排整しなければならない。

　文化諸問題、就中、美術人に對して、かゝる建設的な心構を、充分に把握すべき事を強調したのが、本誌一月號の座談會であつた。これに對して、畫壇の問題となつた事は、直接間接に聞いたし、又表面に現れない話題もあつたらしいが、要するに、現狀維持的な非建設的な意見に對しては、今更反駁すべき情熱をもちあはせてゐない。若干の時日を待てば、かゝる一部の舊勢力は、畫壇から、影をひそめるに違ひないからである。

　商業主義に立脚した、かゝる畫壇の一部の勢力は、吾々が指摘するまでもなく、自己の陷るべき運命を知悉してゐる筈である。本來指導的な立場にある筈の美術人が、むしろ、被指導的な立場に、置かれ勝かの如くみえるのは、商業主義を清算しきれない悲劇である。かりに、日本文化の衰退を云々する者が、ありとすれば、それは舊勢力の一部であり、時流に逆航せんとする徒である。

　畫壇に於る對立抗爭も、すべて前述の、現狀維持主義の傾向によつて、根深いのではあるまいか。而して又、斯様な勢力を背景とした、美術批評家と稱する儚い存在もある。畫壇には眞に無責任な批評が横行する。

　せようとする程度の、賣文的美術批評の横行等、……このやうな批評家に、かつて、ものゝ美しさに心を打たれた事が、あつたか、どうかを、聞いてみたいと思つてゐる。畫壇を毒するも甚だしいのである。畫壇の舊弊を打破して、日木の繪畫をより高いものとする爲には、畫家の血みどろな、研究を必要とすると同時に、所謂街の批評家なる存在も、一度篩にかける必要もあらうし、功罪ともに責任を負ふべきであらう。

　眞に國家の方向を熟知して、吾が民族の、おほらかさを謳歌し、その指命を考へるならば、美術品の賣買の如きも、そこに當然美術に携る人權であるのだとすれば、胸躍るものがあるではないか。このときこそ、はじめて、藝術家としての尊敬があるのではなからうか。

　狹少なる考から離れて、吾々の街を飾り、國家を飾り、吾々のよき同胞の、美しき、この建設的な鬪を記念する事が、藝術家のみに與へられた、特大地に足をついてゐる事の幸福さを、誰よりも先づ藝術家自身が、世界に知らしむべき衝動を感じてゐるに違ひない。庭談會の記事を喜ばなかつた美術家と雖、勿論この幸福を味つてゐる筈である。

　靖國神社の大鳥居を仰いで、頭を垂れ、參拜の遺族の群に立まぢつて、個人の壁を飾るといふ

　日本畫壇と洋畫壇では、その容食的存在も、前者の深刻さは、畫壇の堅實な發展とはよほど緣遠いものがある。又それを利用する惡德畫家の存在は、言語同斷である。後者と雖多かれ少なかれ同様な事が云へるのであるが、畫壇の商業主義がもたらした所のものは、畫家の氾濫であつた。一世一代の畫家になつて、ペラ〜と一枚の畫を描いて、何千圓と、今でもそんな夢を抱いてゐるものも案外多いのではあるまいか。斯様な畫家に國家も、民族もないのは當然である。

　大部分の、わが國に於る畫家の思考が、老齢に達すると（といつても、五十代だが）庭石の處置に沒頭したり、ケチな骨董に浮身をやつすので

　可なりな差違がある事は何人も認める。その容食的存在も、もあつて。しからずゐ～る人達が畫壇と沒交渉であつたかと云へば決し

其様な事も有る方で、美術界が傍々な努力をするにかけないのである。青
年畫家も亦一段の自覺をなすべきは、云ふまでもない。
此際畫家は、國家の一職工としての心構が必要である。この心構の如
何によつて、繪畫の方向も決するのではあるまいか。

從來、東京を中心とした展覽會から、翼賛運動のもたらした結果、各
地方の美術人の組織する展覽會が行はれつゝあるのは、注目すべきであ
る。

郷土に於る畫家の活動が地方に大地に根を下して、その郷土色を、
何の街もなくまじめに描かれる事によつて、東北は東北特有の勤勞があ
り、持味があり、九州は九州としての特色がある筈である。畫壇が、東
京色一色から徐々に離れて、各地方本然の姿に立還り、忘れられてゐた
美の探究に、ふりむけられる事を望み度い。

高踏的な繪畫と現在呼ばれてゐるものゝうち、少數の研究的な畫家に
よる建設的な、しかも一面地味な精進が續けられる事も必要である。し
かしこれは、從來の如き社交的な、所謂畫壇の華の様な存在を指すので
はなく、そんな性質や、環境は危険であり、排除しなければならぬ。

又それと併行して、産業的な美術、或は又裝飾的な美術への研究が、
國家目的に添ひ得る要素ともなるであらう。

軍隊に於る規律の正しさは、その服装にもよる。
では、單なる群衆である。一人々々の兵士の服装は、色や型が、とりどく
く、又さまで美しいものと云へないにしても、十人、二十人の兵隊は、
統一された服装の力強い美を現出する。美術人の畫室での研究が、社會
的な意義を持つまでには、現在の畫壇は多々反省すべきものをもつてゐ
る。

すべての畫家が、何等反省もなく、賣繪を描いてゐたとすれば、畫壇
は一應終止符をうつたも同然である。がしかし、このやうな、悲壯な見
解が吾々の全部ではないが、一應現代美術が額緣の中から出て、國家目
的に向つて邁進する事を、特に今からの若い畫家に求めたい。

制作に附隨して資材の問題もあるが、この難局を打開する爲に、資材
の不足を克服するのは、畫家だけではない。各階層が、この困難を克服

単に資材のみを獲得せんが爲に、國體を結成せんとするが如き風は未
だ殘つてゐるのである。自ら問うて恥づべきであらう。美術界の發展を
阻害するものが、單に資材の不足や缺乏でなく、その何であるかは、美
術家自身熟知してゐるに違ひない。

所謂畫壇なる背景をもつ美術家の數は、もつと少くて良いだらう。そ
れと同時に大衆の翼ふ事は、尊敬すべき作品の出現であらう。

聖戦美術展覽會はこの七月、第二回展を開くが、この展覽會の委員と
しての立場から、一言したい事は、前述の通り、吾々の同胞の果敢なる
鬪を、記念する畫家の情熱の底力がどんな作品となつて現れるか、それ
を期待してゐるのである。

又陸軍で派遣した畫家が、如何なる作品をもたらして、國民の胸に訴
へるかの期待である。銃後の畫家が盛り上る情熱を、如何に戰爭に注ぎ、
共榮圈確立とその果敢なる鬪爭への詩情が如何に表現されてゐるかであ
る。これは、吾々のみの期待だけでなく、銃後が、美術家に期待してゐ
る、大きなものゝ一つであらう。

單に一時の便法として、飛行機を描き、戰車を描く事が、國家の目的
に添ふ事でない事は勿論、又その様な、モチーフのみで、國策に添ふか
の如きゼスチュアで、自己防衛を行ふ美術人もないとは云へない。卑し
むべき、時局便乘である。かゝる徒輩は、すぐ馬脚を現すのである。

商業主義から轉換した畫壇は未だ若いのである。この若い作品が、よ
し拙劣であつたとしても、要するに、その胸奥から迸り出た眞剣な表情
こそ、尊いのである。國防國家の建設は單純には成立たない。

かつて、偉大な藝術家が、その時代に惠まれてゐたか、どうかは、諸
君が知つてゐる。美術家の撓まざる努力が、吾々の國家を飾り、大衆に
美的教養を與へ、その生活に潤を與へるのである。即ち藝術家としての
苦惱も又轉じて歡喜も、こゝにあるのであらう。

生活と美術

——効用論者への反省として——

柳　　亮

新體制以來、政治の意識に於いて文化が語られ、藝術が論じられる。もちろん惡いことではない。大いに結構と言ひたいところだが昨日までは、文化のことも、藝術のことも一向無關心で通して來たやうな連中が、急に、指導的な態度で一夜漬けの素朴な藝術論を振り廻はされても困るのである。

それに關聯して、最近は、美術の効用とか、生活との結びつきとかいふことが頻りに云々されるが、問題の性質上、素人の發言が容易に許容されるところから、本質を無視した、素人考への卑近な効用論が、隨分安つぽく説かれてゐるのを見うけるのである。

美術について、生活との結びつきや、効用の一面が新らたに反省せられ出したことは、それ自身として欣ぶべき現象でないとは言は

ない結論の喰ひ違ひも起つてくるだらうと私は思ふ。

かつて、大政翼贊會の元の生活指導部長の喜多壯一郎氏と、批評家の荒城季夫氏とが、この問題についての對談會を試みたことがある。（みづゑ二月號所載）その時の喜多氏の言の中に、小村雪岱や前田青邨を例にとつて――ああ言つた人達が舞臺裝置や挿繪を描くあそこまで實際に降りてくる（傍點筆者）といふことは宜いことだといふ一語がある、前後の文脈から察すると、舞臺裝置や挿繪を描くことが、生活との結びつきをもつことであり、美術の効用を意味することであつて、そうしないのは、何か美術家の無自覺ででもあるかのやうな口吻すら感じさせられたが、生活とか、効用とかの問題は、そこまで卑近に考へて來なければ成り立たないものなのかと

は、今日まで、美術展覧會などは滅多に覗いてみたことも無かつた
であらうし、氏の念頭には、したがつて生活の中には、そんなもの
は介在したくもし得なかつたのだらうと思はれる。しかし、舞臺裝
置が、生活との結びつきの一例になる位ひなら、展覧會だつて、そ
こから除外せられなければならないといふ理由はない。少くとも、
芝居は生活であるが、美術展覧會は、生活ではないといふほどの根
本的な距りが兩者の間にあることは考へられないからである。
芝居の好きな人間にとつては、芝居を觀ることは、たしかに、生
活の一部分であると言へるだらう。そのやうに、美術の好きな人間
にとつては、展覧會を觀ることが、充分、生活の一部分たりうるの
である。

もちろん、芝居と展覧會とでは、その大衆性に於いて若干の徑庭
はある。しかしながら、大衆性の度合が、ただちに生活性の度合を
語るものとは斷ぜられない。

喜多氏に限らず、今日指導的地位に立つ人達ほど、この種の論理
の飛躍が多いのは、甚だ遺憾である。喜多氏の言はんとするところ
は、要するに、美術の直接的な效用といふ點では、國民大衆の生活
と美術の間に距離があるといふことを指摘したかつたのであらう。
それならば、はつきりと、そう言つてもらはなければ、困るのであ
る。何故ならば、それは、美術家達にのみ背負さるべき責任ではな
いからである。

認めない譯ではない。しかし、美術が國民大衆の生活に結びつくた
めには、美術は、その水準まで降りてゆくべしといふ喜多氏の說に
は私は無條件では贊成出來ない。

私に言はせれば、美術と國民生活の距離は、美術の低下によつて
埋めらるべきものではなく、逆にむしろ、國民生活そのものを引き
上げることによつて、その距離を無くしてゆくといふのが本筋では
ないかと思ふのである。その意味から言つて、小村雪岱氏や前田青
邨氏の努力は、喜多氏のいはゆる降りてくることではなくて、逆に
むしろ、引き上げることを意味してゐたであらう。

しかし、「降りてくる」にしても「引き上げる」にしても、その
ためには、小村雪岱なり前田青邨なりの、より高次なありかたを前
提とすることは言ふまでもない。換言すれば、挿繪畫家前田青邨で
なくて、藝術家前田青邨の描く挿繪だから、或ひは舞臺裝置だから
意味があるとせられるのではないか。

あへて、舞臺裝置や挿繪に止まらず、國民生活に於ける造形文化
部面のあらゆる領域にわたつて、優秀な美術家の寄與を必要とする
ことはもとよりであるが、優秀な美術家が、その優秀性を保持して
ゆくためには、より高次の藝術生活が彼等に保證されなければなら
ないのである。

然るに、そのやうな品質本位の考へかたが、既に宜しくないとし
て批難せられる。喜多氏は、同じ對談會の席上で、次のやうにも言つ

23

337

てゐる。

　──今までの日本美術といふものは、クオリテー（質）で行つて居つた、これは本質的には間違ひではないのだが（傍點筆者）、例へば十枚描いてもその中の九枚は出さないで一枚だけ出す、九枚分まで一枚で背負つて全部レターンして居るのだ。是では九枚といふものは死んでしまう（傍點筆者）、是は生活になつて來ないのだね僕はこの一枚と同様に後の九枚を生かすことが必要だと言ひたいのだ──。

　時局がら、資源愛護とか、物資節約とかいふ立場に立つて、單純に考へれば、一應もつともらしく聞える言葉ではあるが、そこには藝術乃至技術といふものの性質に對する完全な無知と無理解が曝露されてゐることを見逃がせない。

　スフ製品の出廻りはじめのころ、粗惡な濫造品が、國民的指彈の的になつて、スフ製品全體の信用を失墜させたことは、周知の通りであるが、ここに良心的な製造家があつて、粗惡品を廢棄したからと言つて、その態度を責めることが出來るであらうか。

　藝術に限つた話ではない。凡ゆる技術的な生産に、ネガは不可避的な産物であつて、それの嚴密な取捨を行ふのは作者のモラルの然らしむるところである。しかも、技術が高度化し、作者のモラルが酷しければ、それだけネガは増大するのが當然である。

　喜多氏などは、天から技術が降つてくるとでも思つてゐるのかもしれないが、簡單な皿や井の製造過程に於いてさへ少なからぬルー

技術を要する複雑な技術的生産に於いてをやである。

　喜多氏は、一枚の作品のために「九枚といふものは死んでしまふ」と言つてゐるが、決して無意味に死んでてひはせぬのである。いや九枚が死ぬことによつて、始めて一枚が生きるのだと言つてもよい。一粒の麥、もし死なざれば、よく百粒を生むぞやである。その反對を一文惜みの百失ひとも言ふ。殺すものは殺さなければ、生かすものも生かされないのである。

　藝術の尊重すべき所以は、かかるモラルの峻嚴さにある。藝術のみならず、一切の文化は、そこに發展と向上の契機を祕めてゐること言ふまでもない。もちろん、反面に於いて、ネガの利用を考へるのもよからう。しかし、それを考へるのは政治家や商人の仕事であつて、ネガの發生そのことについて、作者が責められなければならない筋合ひのものではないと私は思ふ。

　美術の效用といふ問題についても、私は同一の見解を持してゐる。私はむしろ、徒らに效用を逐ふのは、却つて危險だとさへ考へてゐる。效用を逐ふに急なあまり、その本質を沒却したのでは、逆に何ものをも得ない結果になるからである。

　一切の卓れた技術、或ひは創造的な仕事といふものは、それ自身の效用に於いてのみ見らるべきものではない。同時にそれは、モデル・ウォーク（指標）としての意味及び價値を有つものなのである。一個の卓れた肖像畫は、單に肖像畫としての役割を果すだけに止まらよ。こゝに見らるものこそ多くの示變と致訓を與へる。染色業者

を喚起するかも知れない。畫家は技術を學ぶかも知れない。そして
それらは相關聯して、次のよい良き肖像畫の發生に好都合な素地を
築いてゆくのである。それがすなはち、文化である。一個の肖像畫
は、肖像畫としての効用をもつばかりでなく、人間生活全體を高め
てゆく役割をもつのである。一枚の傑作の完成の爲に、九枚の、或
は百枚の犧牲がよく許容せられるのはこの爲である。

今日、美術家達が、美術の効用について、無爲らしく見えるのは
美術家達の責任であるよりも、より全く、爲政者達の責任であると
さへ言へるだらう。當夜の對談會に於いて、喜多氏や荒城氏の口吻
のうちにもらされてゐるほど、今日の美術家達が、非社會的で無自
覺であるとは、私には考へられない。もちろん、澤山な人間の中に
は、自覺の足らないものもあるではあらうが、一般的に見て、彼等
が、いたづらに畫室に籠つて、世間と拒絶しやうとしてゐるのでな
いことは、少しく廣い目で見れば察せられる筈である。

荒城氏は──必要とあれば、ポスターでも、本の装幀でも、極端
に言へば、マッチのレッテルでも、大觀が描いて宜い──と言って
ゐるが、誰もそれに反對して居るものはゐないのではないかと私
は思ふ。事實、その要求さへあれば、大觀や栖鳳が、國債募集のポ
スターも描けば、團扇の圖案も描いてゐるのである。

の作家なら、これを手がけないものは、むしろ稀れな位ひである。
圖書の装幀にしろ挿繪にしろ、今日、第一線に活躍してゐるほど

の中へ、導入せられてゆくことについては、美術家達は、眞劍にそ
れを希念しこそすれ、反對しやうなどとするものは、唯の一人だつ
てゐる譯はないのである。

しかしながら、彼等は作家である。要求の無いところへ自ら進出
してゆくことは出來ないのである。彼等は製作者であつて、企劃
の當事者ではない。彼等の能力を効用の側面に於いて、十二分に活
用するためには、別の頭腦と機關が要ることを忘れてはならないの
である。

しかも、かかる頭腦と機關とを、彼等に對して、コンマアシャリ
ズム以外の、何ものが、かつて提供して來たであらうか。

それ以外の世界では、美術と國民生活の結びつきといふやうな問
題では、獎勵どころか、多分に否定的に取り扱はれて來たとさへ言
ひ得ないではない。

今日、吾々の社會生活の中でもつとも、非生活な、殺風景な空氣
を殘存させてゐるところは、學校と役所ではないかと考へられる。
それは、かつての奮鬪主義者達の鐵鞭の敎壇の名殘りを止めたもの
であると同時に、これらの世界が、コンマアシャリズムから最も遠
い距離に置かれた世界であることを語るものとも言へるだらう。

これらの世界では、美術とか藝術とか言へば、質實豪毅や謹嚴素
朴の對蹠世界を意味する一種の惡德ででもあるかのやうに、長い間
思はれて來たのである。──この考へかたは、現在では、徐々に修

正されつつあるやうであるが、もちろんまだ一般的のものとはなつて居ない。

美術家達が、國民生活の美的向上に協力しないと言つて責める前に、これら、國民生活の事實上の指導者達の極端な禁欲主義が、まだ指摘せられなければならない筈である。

私は毎年、「文展」の入口で購はされる、あの、粗惡で不愛憎なその癖、品質の割りには法外に高價な作品目録を手にするたびに、これが美術の振興と銘打つて、國民大衆の文化的教養のために――と、少くも吾々は信じてゐる――文部省が司催する國家的展覽會のカタログなのかと、泌々情けない思ひをするのである。

私は、決して華美なものを要求しはしないが、展覽會そのものの經常費は、つねに莫大な黒字をもつて償はれてゐると言ふのであるから、せめて、保存に耐えうる程度のものは拵らへてもらひたいと希望する。

この、些末と言へば些末な事柄が、實は、すべてを象徴してゐると私は思ふ。派手にしてはならないといふ、おそらくは善意な考へかたから、むしろ、劣惡なものでなければ悪いとでも考へてゐるやうな、観念の倒錯や、極端な飛躍の例は、凡そ、官製と名のつく大部分の工作物について、絶えず吾々の經驗させられるところである。

あの郵券や煙草のケースの拙劣無藏な圖案を見よ。女學生等の冷

これらのどこに「生活」があるか。そこにはむしろ、「生活」への拒否こそあると言へるだらう。

美術及び美術家に對して、コンマアシヤリズムの與へる害惡を憎むことに於いては、敢えて人後におちない私であるが、しかも猶、美術の生活化といふ仕事に於いて、コンマアシヤリズムの擔任する現實の役割りと「その實踐力に目を掩ふことは許されないのである。

一方また、美術家と雖も、生計を營む必要がある以上、他に誰れもそれを保證してくれるものがなければ、コンマアシヤリズムに依存せざるを得ないのは、現在の社會組織から見て、當然すぎる話である。然らば、コンマアシヤリズムの支配力が、そこでの決定的な力となるのは不可避的の宿命である。

しかも、コンマアシヤリズムには、營利以外の批評的基準は存しない。そこでは一切の價値判断は、利潤に於いて反映せられる需要の尺度に照らし合はせて、超批判的に行はれるのであつて、その點むしろ、自然律に近い非人間的冷酷さを以て正直に需給の關係を設定してゐるとさへ見られないではないのである。

喜多氏は、江戸時代に於ける浮世繪の例をとつて、美術と生活の結びつきに於ける、一つの理想的な規範を示して居られるが、このやうな事實なり、現象なりの背後には、高度に洗練せられた江戸民衆の文化的水準の前提が存することを見逃がせないのである。

今日の國民大衆は、それを同一レベル、乃至同一性格に於いて繼

再出發して來たものであることを忘れてはなるまい。

コンマアシャリズムが、正直に需給關係を設定してゐると言ふ見かたからすれば、國民大衆の要求するところはコンマアシャリズムに反映せられてゐるところは要するに國民大衆の要求するところであつて、それの文化的水準なり、生活經驗なり、或ひは生活能力なりは、そのまま、コンマアシャリズムの現實の性格の上に映し出されてゐるものと見て大過はない。言ふまでもなく、そこに要求がなければ、コンマアシャリズムそのものが成り立たない譯だからである。

ちかごろは、生活的といふ言葉が、一種の流行語のやうになつてゐて、至つて無造作に使はれるが、元來、生活といふ概念自身には何らの限定も與へられてゐないのであるし、個々の生活の現實の様相は千種萬別なのであるから、單に生活との結びつきと言つても、どの生活との結びつきを指すか、そこに何らの基準が與へられなければ、問題は明瞭にはせられない。

喜多氏等の言ふ「生活」とは、ネクタイとか帽子とか、ポスターとか挿繪とかの類のみが呼び上げられてゐるところを見ると、實用生活を指すもののやうであつて、國民大衆の生活と言へば、國民の大多數を標準にして考へられた實用生活のことであらうと解される。喜多氏等の言葉を文字通りに受けとれば、美術家達に向つて、國民の大多數を標準とする生活のレベルまで降りて來て、それに相應するやうな實用品を作れと要求してゐるやうに聞える。

本人の傳統的な考へかたの中にあつた一つの態度である。それによつて、吾々の祖先達は、多くの卓れた作品を作つても來た。その限りに於いては私もこれを否定するものではない。

しかし、それによつて、吾々は生活を美化することが出來たかはり、美術それ自身としての發展を見ることは出來なかつた。然るに西歐に於いては、美術はそれ自身として發展したが、そのため生活からは游離するに至つた――と、長谷川如是閑氏も言つてゐるやうに、實用一方に偏し過ぎれば、當然、それ自身としての、發展向上の道は喪はれるに至るのである。

ましてや、その實用性と言ふことが、大衆を標準にして考へられる場合に於いてをやである。喜多氏は、大衆の判斷こそもつとも正しいと言つてゐるが、大衆の判斷の正しいのは、本能的な要求に關する部面に於いてのことであつて、大衆に對するこのやうな考へかたこそ、今日、その誤謬に根本的な修正をもとめられるに至つた民主主義思想の基本觀念に他ならないと私は思ふ。

今日のアメリカが何よりも良くそれを證明してゐるやうに、大衆の判斷に基礎が置かれ、それによつて左右せられるといふことになれば、一切の文化活動は、群集心理と流行の支配するところになり了はるであらう。いや、そのやうな迂遠な例をもち出すまでもなく現に吾々の當面するコンマアシャリズムの弊害は、すべてそこに胚胎するものに他ならないのである。

西歐に於いては美術は、ヘーゲルも言ふやうに、自ら高まらんが
ために、實用生活からは游離したが、今日では、社會の公的生活の
うちに返還せられて、大衆自身の生活を高める役割をしてゐるので
ある。

美術館や、記念像（モニュマン）の存在はそれである。大衆生活と、美術との結
びつきは、決して、個人の實用生活の上にのみ見出だされなければ
ならないものではない。卓れた藝術品が一部の特殊階級の單なる玩
賞物化――し去つて居るのは、かかる施設に置いて、吾々が立ちお
くれてゐる結果である。

過去の日本に於いても、成程、其藝術は、多く實用生活の面に卽
して作られて來たことは事實であるが、決して之れは、單なる實用
品として取扱はれて來た譯ではない。一個の茶入れは、よく一國を
購ひ得る性質のものでもあつたのである。この事實は、茶入れを茶
入れとしてでなく、茶碗を茶碗としてでなく、「藝術品」として、
尊重し、待遇して來たことを語るものに他ならない。

日本の住宅建築に於ける「床の間」は、古來、個人の生活に於け
る一個の美術館として存在した。そこは、神聖なる空間として、實
用生活からは隔絶せしめられ、一家の精神的、文化的生活の中心點
として、逆に實用生活を統一し支配する意味さへ附與せられたので
ある。

殊に興味ある事例は、そこに置かれる藝術は、原則として、吾々

撰擇せられたことである。

長谷川如是閑氏の所謂、實用生活に卽し過ぎるのあまり、それ自
身としての發展を見ることの少なかつた吾々のかつての美術は、そ
の發展の契機を不斷に、外來文化の移植と攝取にもとめて來たので
あるが、「床の間」は、かかるモデル・ウォークの位置する場所と
して、重要な意味を有つたのである。

前述の通り、生活といふ概念には、それ自身として何らの限定も
與へられてゐない。これに表象を與へてゐるのは、外部からその生
活體を圍繞した文化であつて、吾々はかかる文化の樣相を通して生
活の具象に觸れるのである。したがつて、文化と生活とは、本來別
個のものではあり得ないのであるが、しかも屢々兩者が游離の狀態
に置かれるのは、文化把握の方法論そのものに根本的な誤謬がある
結果である。

生活といふものは、つねに發展的な本質を有つものであるから、
嚴密に言へば、これを位置の概念として決定することは許されない。

大衆の生活に中心を置くと言つても、その大衆の生活は、昨日と
今日とでは同一でない。今日の社會機構なり、經濟組織なりの枠内
では、たしかに個々の生活の最大公約數としては大衆生活といふも
のを想定してみることは不可能ではないが、その大衆生活の內容で
ある個々の生活自體は、たえず、變化し發展してゐるものである。

したがつて、大衆生活といふものを、固定的なものとして把握す

から言へば、喜多氏が欲するやうに、藝術家達が、大衆の位置に
まで降りてゆくといふことは全々意味を成さないのである。何故な
らば、一方は不斷に上昇線を辿り、一方が下降の線を辿れば、兩者は單にある一點に於いてスレ違ふ
だけで、却つて大衆に置き去られて了ふ結果になる。もつとも、喜
多氏は、生活といふものを、或ひは文化といふものを、そのやうに
發展的向上的に考へないと言ふのであれば問題は別である。

私は、生活といふものは、これを位置の概念としては決定出來な
いと言つたが、方向として推定することは不可能でないと考へて居
る。何故ならば、そこには過去との連繋があるからである。言ひか
へれば、傳統、乃至歴史の總體としての現在を推進させてゆくとい
ふ意味で、生活の方向は、過去から現在に至る延長線上に規定され
てゐる筈だからである。

生活といふものを、――よし、それは生活の假説であるに過ぎな
いとしても、――位置の概念として考へらる點がもし多少でもある
としたら、歴史の到達點としての現在を基準とし、或ひは頂點とし
て、その限度内に置いて歴史の總和を一個の生活現象として考へて
みることは、必ずしも許されないことではない。その意味から言へ
ば、時速四百キロのダグラス機は、既に吾々の生活であるが、ロケ
ットによる月世界の探險は、未だ吾々の生活ではないと言へるだら
う。

文化といふものは、廣い意味での生活技術であつて、生活を對象
としたものでなければならないことは言ふまでもないが、その生活
は、發展的な本質に於いて把握せられた生活、言ひかへれば、傳統
乃至歴史の總體としての現在を推し進めてゆく立場に於いて考へら
れた生活でなければ、眞の生活とは言ひ得ない。これに反して生活
との結びつきといふことが、かかる本質を無視した、固定化した生
活との結びつきを意味する瞬間から、文化はその發展を停止する。

これは一切の、技術に與へられた原則でもある。

私の知人に、不動明王の篤信家があつて、身分不相應の豪奢な佛
壇を家に祭つてゐるが、この佛壇の有るお蔭で、それを安置出來る
だけの大座敷のある住宅に住まふ必要に迫られるので、どんなに貧
乏をしても、遂に少住宅には住み得ないといふ人物がゐる。

一個の茶碗は、吾々にとつては確かに、吾々の生活に從屬せしめ
られた用具でしかないが、その茶碗が、名品である場合には、茶碗
の方から逆に、それを容れるに足る容器を要求するといふこともあ
りうるのである。

一と揃ひの茶道具の爲に、態々茶室を建てる者だつて世間にはな
いではない。然るに、傑作中心の考へかたは怪しからんと言ふので
實用生活の位置にまで引き下げることが要求せられる。しかも、そ
の實用生活といふのが、いはゆる大衆を標準に考へられた實用生活
であり、その大衆は、前述のやうに、指導者達の禁欲主義によつて
指導せられた大衆であるとすれば、文化の發展とか向上などと言ふ
ことは、考へるのも野暮な話である。

過般、高島屋に於いて催された女流工藝家ペリアン女史の試作品の展覽會を見たが、それらの作品は、たしかに、生活中心のイデアに基いて作られたと言へるものであつた。にもかかはらず、吾々の現實の實用生活からは、かなりの距離のあることが痛感せられた。竹材の椅子一個に四十圓、五十圓と支拂ひうるものは、大衆と名のつく階級の人間の中にはまづ居ないであらう。ペリアンの製作品の中には、隨分使用慾をそそられるやうなものもあつたが、吾々には殆ど手の出ない値段であつた。もつとも、あれは試作の參考値段といふことであつたし、高級な輸出品として作られたもので、吾々のやうな貧乏人を對象としてゐるのではないから、當事者としてはあれでいい譯であるが、吾々にとつては、やはり一個の「藝術品」であつて、「實用品」ではないと言ふ氣がした。

ところで、その「藝術品」と「實用品」とを、截然と區別してゐる點は、作品のイデアに存するのではなくて、實は、その價格に存するのだといふことを注意しなければならない。四十圓も五十圓もしたのでは手も出ないが、八圓や十圓ならば買へないでもない。このギャップは、ひつきやう、値段が高過ぎるのか、或ひは吾々の收入が少な過ぎるのか、そのいづれかであらう。

即ち、「藝術品」が「實用品」たりうるためには、四十圓のものが八圓になればいいのである。そして、四十圓のものを八圓にするには、製作手段と、販賣組織が一寸改編されれば出來るのである。

接あづからなければならない問題ではない。いわんや、作者の犧牲に於いて、それは要請さるべきことではない。

喜多氏の說には、事物の生産面に於ける、かかる現實の諸條件が全々見落されてゐるのであつて、徒らに作家を責めるのに忙しいが、問題はそれによつて一步も前進するものではないと私は思ふ。

國民生活の向上とか、指導とか言ふことが、いかに抽象的に叫ばれても、實際に指導の方法が講じられなければ、一部の精神的自己滿足に了るだけである。

喜多氏は、既にその位置を去つたが、その後の大政翼贊會の指導方法を見ても、依然、その方法は原始的であつて、日暮れて道猶遠しの歎きを得ない。

精神的な部面に於ける指導は、あれでもいいかも知れないが、精神の表象としての物の方——肉體は飯を喰ふのである——は、禁慾主義の一點張りでは解決出來ない。

國民生活の物的部面の改善は、今日、コンマアシャリズムに、その能力が無い以上、商品製作指導を措いて他に適切な方法なし、といふのが私の日頃の持說である。供給せられる商品が、不合理で、粗惡であれば、製造家でない吾々は、購入品を以て、自らの生活を合理化してゆくことは不可能である。

斷つて置かねばならないが、かく言つたとて、私はいはゆる唯物論者でもなく、またコンマアシャリズムの擁護者でもない。いはん

つもりである。いや、時局の重大さを身近かに感じるが故に、私は
あへてこの言を爲すものである。

ストイシズムに非ざれば、それは即ち浮薄輕佻であり、奢侈贅澤
であるとする貧困なる頭腦を私は彈劾しなければならぬ。今日、多く
の人々にかかる錯覺を生ぜしめるに至つたのは、實に、大衆自身の
沒批判と、これに即して利潤第一に放任せられて來たコンマアシャ
リズムの無自覺な非創造性の然らしむるところである。

同一資材、同一勞力を用ひて、只、ほんのチョッピリ腦味噌を加
へさへすれば、十倍の美觀と機能とをもつた商品が製作出來るとい
ふ事實は、前述のベリアンの試作品にもハツキリ示されたところで
ある。しかも、私に言はせれば、そのやうな腦味噌は、何も遙々、
フランスくんだりまで求めずとも、充分吾々の周圍に於いて發見し
うるところである。

コンマアシャリズムに、創造的な企劃性がないと言ふことは、コ

では、それは、大衆の無自覺を意味するものであり、大衆の無自覺
は、一つにかかつて、その指導者の責任でなければならない。大衆の
東亞の盟主として、明日の新文化建設に、指導的な役割を荷はん
とする吾々は、この不幸な循環論法を一日も早く脱却しなければな
らぬ。

私はここで、現在のソ聯やドイツに倣つて、藝術家國有論を說く
だけの勇氣は無いが、せめて、國民生活文化に於ける、モデル・ウ
オークの製作者として、彼等の手腕を、自由に延べさせるだけの、
寬容な取り扱ひを、世の政治技術家諸賢に希つて置きたいのであ
る。

　　　　　　×

引き合ひに出した喜多氏に對しては、私は別にふくむところがあ
つた譯ではない。只、類似の謬說の多い折柄、手近かにその例をも
とめた結果の非禮である。乞宥恕。

.

聖戰展に於ける考察と感動

富澤有爲男

（一）

　大正以來日本の洋繪畫の主派はフランス二十世紀繪畫のとりとめもない模寫でほとんど終始してゐたと云つてもかまはない。寶に滑稽な事だがその本體は、セザンヌ、ルノアル等から次第に現代に及んでボンナール、マチス、デュフイ、ユトリロ、スゴンザック、ルーオー、ピカソ、キスラン、キリコ等であつた。たまたま多少融通の利く才能をもつたものが、そのカクテールじみたものを作り、又は一種の無統制な我流を之に加へて提出した程度である。從つてその流行の變轉は迭迎にいとまなく、ほとんど一つとして根の張るやうなもののなかつたといつてよい。

　大體二十世紀に遣入つてから、フランスによつて代表された西歐の繪畫は、一應十九世紀に完成した西歐繪畫の後に生じた解體的なデカタンスに終始してゐたと見てよい。そしてそれ等は十九世紀迄の過去の繪述に對する反逆であつたとみてよい。前人の業織があまりに大きかつた爲め、それを後繼し、それを生長させる力をまるでもたなかつた彼等が、否應なくそこに陷込まなければならなかつた反逆と見做す事が出來る。成程その銳敏さや、その身輕さでは彼等は前人の誰よりも傻れてゐたかも知れない。一種奔放な野性味と、その野性味によつて危ふく掻きたてられる文明人の纖細な感受性では、確かに彼等の方がより近代の神經を持つてゐたと云ふ事が云ひ得る。だが、要するにその全般に渉つて世紀末的な頽腐があらゆる部面に渗潤してゐた事は否めない。しかし、まだ數多くの前人の業績を蓄積

した西歐にあつては、さうしたデカダンな反逆も、却つて、根強い傳統の城壁に、一つの美觀となつて照つたかそかな月影と見れば、それはそれで一應の意味をなしてゐた様にも思ふ。寧ろその破壞や廢頹が一種の新しい目釘として、十九世紀迄の厖大な重量に對し一つの分銅となつてゐたと云ふ事も云ひ得ない事はない。

だが、西歐にあつては、當然の趨勢であつたものが、日本に移し植えられた場合には、どのやうな奇怪な面貌を呈したかを知らなければならない。まるで抵抗力をもたない野蠻人に結核菌や、梅毒菌がいかなる作用を爲すかをあはせ考へさせられるやうな狀態が、我々の面前で平然として行はれた。

そうした長い畫壇の惡夢が、たまゝ這般の戰爭によつて、どのやうな冷嚴な裁斷を與へられ初めたかと云ふ事が、今日ではもはや誰しもの見逃し得ない實際となつて生じて來た。聖戰と云はれるその眞の理由が、このやうな所に迄浸潤し、いかにも見た眼には唐突としてしかし實は最も正確な着實さを以てその聖なる劍光を顯現して來たかを、我々は深く反省する必要がある。尠くともこの聖戰美術展では、この觀點をそらしては、もはや何物をも發見する事が出來ない新しい段階が生じてゐる。この展覽會ではすべての問題はこゝにかかつてゐると云ふ事ができる。

さて、私はここで、出來るだけ原則的な大要を摑んで、繪畫全般に渉る議論を立てたいと思ふが、以上の如くここに現れてきたものゝ畫家の上に照應する形態の上で論ずるとすれば、その方がずつとわかり易い様に思はれる。從つて、その一個人の上に進められる議論が、今日では最も普遍的な全般論であると云ふ事をも豫め判斷して置いてもらいたいと思ふ。

そこで先づ取出すとすれば、小磯良平氏の場合である。

（二）

大體小磯氏は、現代の日本では侮ることの出來ない手腕をもつた畫家で、殘念ながらこれだけの確實な眼と正確な技術とは、帝展にも二科にも春陽會にも獨立展にも競爭者が無かつた程の人である。質を云へば此の位の畫家は普通ざらに有る位になつて、初めて日本の洋畫も、いつぱしだと思はれるのだが、どうした變則の育ち方をしたのか、日本の洋畫壇では一種獨特の存在として、小磯氏の位置は崩れなかつた。小磯氏は、神經も淸潔だし、一體におつとりした上品さをもち、ともすると陥りそうなアメリカ畫家のやうな惡達者な輕躁さも多くそれで救はれてきた。

だが、本來もつとも常道的でなければならなかつた氏の位置が、日本の畫壇では寧ろ甚だ孤立的なものであつた。日本の洋畫壇の大勢からすれば、彼は常に流行や主流の外にある別格の人であつた。十九世紀以後のフランス畫壇の流行をそのまゝ取り入れた日本畫壇では、若くして新時代に應ずる充分の才能を持つてゐたにも關はらず、小磯氏だけが十九世紀以前の西洋に多く其の影響を受けて頑強

に遡り通したといふことが出来る。従つて、その他の畫家に竸べて、彼は寧ろ古風な遜家であつた。ただ虚ろに光つてゐる眼の底にも儼かに新しい情熱が迸つた彼の眼と技術であつた。モダンな情操でもなければ、解剖的な畫面上の理念でもなかつた。にも拘らず小磯氏が、どれ程仕事をなしたかと云ふと、殆んど数ふるに足りるやうなものはまるでなかつた。惡く云へば十八世紀頃の充實力の足りない西歐畫家の單なる出店に過ぎず、現在では全く萎靡沈滯したフランスのアカデミシャンなぞに竸べても、尚相當する抜けのしない繪を描いてゐたといふ程度である。

彼の畫面は、情熱の上で、何んとも云へない戸惑ひや困惑の表情を呈し、少しも切迫してくる人間生活の影を寫さず、間の抜けたマネー張りの小綺麗な畫面に、顔は黄色い京洋人でありながら海桃色の十八世紀的な踊子の意匠をつけた女が、多分日本離れしたムーブルのある部屋に立つてゐたり、譯の解らぬ詳像が安つぼい所謂藝術映畫の如く空虚な表情で無意味に屯してゐたり、全く自分の眼や技術を何ういふ風に使つていゝものか心得ぬ模様があつた。

彼の畫面からは、肚の据え所もない遊離浮動したつまらない遊びだけしか感じられなかつた。まるで必然さが無かつた。あのまゝで終ればせいぐ小綺麗なアカデミックな肖像畫家として危く其の存在を許されるに過ぎなかつた作家である。だが、戦争と面接し、これに取材するやうになつてからは彼の畫面のグルブは非常に生きてきた。曾つて、小磯氏が如何なる自作にも盛ることの出来なかつた必然さが、次第に彼の畫面を躍進せしめてきた。今迄美しい白痴のやうに、ただ虚ろに光つてゐた眼の底にも儼かに新しい情熱が迸つた。

思ふに小磯氏の藝質なり能力なりは、正確れてきた。思ふに小磯氏の藝質なり能力なりは、戦争が來なかつたならば、遂に何に一つ生めなかつたに違ひない。だが、今日になつてみるとも己れ自身の眼と技術を持てあつかつてゐた彼の長い放浪が、寧ろもつとも深い意味をもつて吾々に迫つてくるのである。あたかも彼が頑強に何者かを濁り待期してゐたとさへ思へる程なのである。最早多くの畫家の中で、彼は裁然として已れの本領を發揮し、寧ろ新しい日本の繪畫に對しても其大な甚だ基本的な問題を提起してゐると云ふ事が云ひ得る。

だが、如上のやうな事は、小磯氏個人の力ではなく、寧ろ新しく起つた文化上の徹斷が、たまたま繪畫方面にも峻厳な審判を降し、その峻厳さに堪へられるだけの骨格が、幸ひにして小磯氏を妹盤とする眼と技術の正確さの上に残つてゐたと云ふ事情に他ならない。故に、これは一畫家小磯氏の問題ではなくして、日本の洋畫全體に與へられた根本的な課題である。

（二）

日本の洋畫は、今や劃期的な或る段階に近づいてゐる。その點で小磯氏よりも、もつと注目しなければならない人は、藤田嗣治氏ではなからうか。私は今度の聖戰展で藤田氏の『哈爾哈河畔戰闘』を眺め、質は非常に驚いた。何故かと云へばこの作品は、日本に油繪が遁入つて以來の、投大なる作品であつたからである。

71

349

小磯氏の場合には、固定した盤面としては、未だ幾多の清算すべ
きものを殘してもゐたし、簡單に鵜飲みはできない。だがこの藤田
の一作だけはもはや決定的な結論を日本の次代の繪盤に向つて示し
たものと云ひ得る。假に煩瑣な議論を避けるとするも、猶世界のあ
らゆる名盤を引合ひに出して、そのいづれの作品にも劣らない獨自
の傑作であると云ふ事がこの場合には卒直に云ひ得る。

絵と云ふものは、もともとさういふものでなければならない。特
に私はそれをここで強く主張する。繪が理解されると云ふ事は寧ろ
恥辱なのである。二十世紀の前半、フランス畫壇に殘した藤田氏の
足跡は、尠くとも十人の代表的な作家中に充分値するだけの印銘を
與へてゐる。だが、彼から受ける感動は謂はば高の知れたものであ
つた。しかし、今度の作品にあつては、變て全世界の繪盤を日本に
復活せしむると云ふが如き新しいルネッサンスの希望に對してさ
へ、或る種の端緒を與へたかと思はれる。思ふに近代の繪盤は、理
解に訴へて、感動を失つた所に、その最大なる致命傷がある。藤田
氏は今やそれを取返したかの感がある。此の油繪は日本人の手に依
つて始めて生れるやうな或る特殊な感動に充ちた新詩代の盤面であ
り、しかも其の水準は遙かに現代の歐洲繪盤を壓倒してゐる。歐洲
にあつてあれ程豪華な前人の業績と傳統を持ちながら、もはや繪盤
の全面的な将來を支へ得なくなつた現代の代表者達に竸べて、藤田
は全く新らしい鍵盤を彼自身の手によつて、見事に日本に切り開い
と。

此の樣に切實な質感と美しい感動をもつて、我々の目に迫る盤面
は、もはや世界の何處にもない。この耀かしくて深い空は、歐洲文
化の最大なる脚光を浴びて類出した偉大なる藝術の使徒ミレーも描
き得なかつたし、コローもシャバンヌも描き得なかつた。また此の
夏草の咲き亂れる大平原は、クリストの永遠なる再生を山上に見た
と云ふセザンチネの狂熱が描かしめたあの潛烈なアルプスの高原を
も遙かに凌駕する。而も、此處から流れ出る感動はあらゆる世界人
を恍惚とせしむるものでありながら、實は東洋人のみが表現し得る
ものであつた。どのやうな西洋の盤面にも絕對に見出されるもので
はない。更に意味の深いことは、この様な明るい美しい戰爭盤が、
何處の國にあつたかと云ふ事である。現代の日本がさしかかつてゐ
る巨大なる運命を、これほど正確に卒直に鮮明に他へた藝術は、たゞ
それだけで日本を昂からしむる意義を存してゐる。若し啻に
民美術と云ふものの性格が正當に求められた場合、我々は躊躇なく
この一作を揭げれば、それでよいのである。

その新しさから云つても、此の盤面を對照とした場合には、歐洲
のあらゆるモダンな盤家がすべて、凉冽になつて終ふ。まるで之は
新しく發見された金屬のやうに輝いてゐる。恐らく世界の繪盤中最
も新しい人々の生活感情に訴へる點でも、この作品の如きは最大の
成功を示してゐるものではなからうか。誰しも意外なる發見をもつ
て、戰爭とはこのやうなものではないかと……と今更に自分達の永
い無感動な所謂平和なる生涯に向つて、深い反省を強ひられずに

此の如く藤田氏によつて、聖戰美術展は大正以後の展覽會中最も
意義の深い展覽會になされたやうにさへ思はれる。その點から云へ
ば、燃燒の足りない目的の不明瞭な小磯氏の場合は、非常に見劣り
するが、兎も角この二作家によつて示される所の意義は、長い迷夢
にあつた邦國の繪畫に對して新しい決定的な結論を與へやうとして
ゐる事なのである。

思ふに我々の現に面前する戰爭は、ただそれに没入するだけで、
一枚の畫面をすら根底からたたき直してくるといふ、異常な正確徵
妙なる動きをもつて、我々に迫つてゐるといふことである。この巨
大なる聖火を受けない限り、日本の文化は一歩と云へども明日への
進展を許されない。その點で甚だ嚴格であり凄烈な問題を、この聖
戰美術展は提供してゐたと思ふ。

個々の作品については、紙數の間題上此處に逃べる事を許されな
いが、簡單卒直に云つて日本盤が全く意味をなさなかつたと云ふ事
を一言付け加へる。それから現地將士、傷病兵作品中「朝の英靈」
といふ作品は、深い戰場の實感を宿してゐるばかりでなく、その把
握した信念ある技術中に、非常な尊い國民的感情を誘發してくる強
い力が滿ちてゐたと思ふ。

國防國家と文化……(一)

情報局 鈴木庫三中佐談

……十一日の美術雑誌編輯會議で情報局の鈴木中佐は國防國家と文化の問題につき大要左の如き談話を試みた……

高度國防國家を建設するために私の理想は非常に高いのであつて、今度の美術雑誌統制はその第一歩を踏み出したに過ぎないのであります。

若しその結果を見て駭ければ最後には一つになるまでやるといふのが、私の決心であります。雑誌は民間に任せてやらせる方がよいといふのが持論であるけれども、よいものが出來なければ國家の力でやらねばならない、そこまでわれ〴〵は考へてゐるのであります。

私達が國防國家といふとなかには冷かな感じを抱く者もあるやうです。しかし國防國家は決して冷かなるものではない、非常に曖昧のある人情のこもつたものであることを知つて貰ひたいのである。それが具體的に現はれて立派

つまり軍事上からは國防國家と呼ぶが文化上からは文化國家であつて、要するに軍事、經濟、文化の方面から見るときには理想的な新しい國家となるからであります。

また國防國家を解剖してみると人と物と文化の三大要素から出來てゐる、その例をドイツに採つてみると、ドイツは文化創造に大きな力を注いでゐる。健全なる創作に手を染め、同時に民族の理想としつかり結びつけ、子々孫々に潤ひのある文化遺産を殘さうと力めてゐる。文化を尊ぶことに非常に熱心であつて哲學などもドイツでは獨自に發達し文化の創造はドイツ人だといふ民族的自覺を持つてゐる。それが具體的に現はれて立派

既に青少年時代から藝術的訓練をほどこし潤ひのある生活を與へてゐるのであります。國民は青少年時代から筋金を入れ、そして健全な藝術をたゝへ政治、經濟、文化が融合つて一體となつた秩序ある生活をおくつてゐます。ところで、何處の國でも藝術は尊ばれる、フランス、イギリス、イタリー、すべて同じである。しかるにドイツのやうな力が出て來ないのはどういふわけか、同じ藝術を尊んでもその根本的な思想が異なるからであ

な映畫や音樂が生れるのでありますが、青少年圈の訓練などに際しても繪畫や音樂、彫刻と蹠しておきません

る。（續く）

國防國家と文化……（二）

情報局　鈴木庫三中佐談

藝術といふものは如何なる思想を表現すべきか＞問題である。

間違つた世界觀

人生觀や哲學に立脚して藝術するならば禍ひとなる。國を失つた人々により行はれ、胡麻化された藝術、例へばフランス流の藝術の如きは、健全な藝術の道とはいひ得ない、私はそれをユダヤ哲學から發する禍根といひたい。國は滅びても藝術文化は殘るといふやうな考へ方は最もいけないのであつて、抽象的な問題にのみ捉はれてゐる文化人の思想は排斥しなければならぬ。文化は強力な國家の上に榮に、その民族の生活を美化し、高選にするものでなければならぬ。支那人の感じる美しい模樣と日本人の好む美しい模樣とは自ら異るものがある。ただその一例

をとつてみても、普遍性には特殊性の裏づけがあることが直ちに分るのである。したがつて、人間世界には抽象的な普遍性などは存在しない。われわれ日本人は皇國民としての世界觀、皇國民としての自信が必要である。本當の世界文化とは、それぞれの民族の特殊性が存在し、それを綜合したものをいふのである。したがつて皇國民としての此殊性に即した藝術を創造する爲には、國民の思想から變へて行かねばならぬ。

次に美術雜誌についていへば編輯者は美術家と結び、讀者と結ばねばならぬが、雜誌の性格をだんだん高尚なものに上げて行くことが何よりも大切だ。幾多の難關もあらうが、それを突破して行き、時局を目覺してをらぬ作家を目覺めさして行く役割

をせねばならぬ。諸君の大切なことは作家のリストを作り、いい作家を紹介して行き、墮落してゐる美術界を淨化する一役を果すことだ。私が思ふのに洋畫壇の墮落はひどく、ことに二科展をみたときはフランスの植民地にでも行つたやうな感じがした。あれを見てどこに民族の理想が輝き、新文化創造の意慾があるといへるか、全く氣狂ひじみた仕事に過ぎない、丸や三角のマスターベーションは松澤行きにすべした（寫眞鈴木中佐）

國防家國と文化……（三）

情報局　鈴木庫三中佐談

このやうな藝術が瀾漫するに至つたのは　雑誌、畫商等にも共同責任がある。作家は何んとかして新しい方向を見出すために技巧の末に走り丸や三角を描いて人目を惹かうとした。それを陳列する展覽會も惡いが、それに價値をつけた者も不見識だつた。其處でこれからは大いに美術團體や畫家征伐をやらねばならぬ。

實は諸君も知つてゐること、思ふが、昨年國家的理念に基く新日本美術家聯盟といふのが出來た、ところが、既成團體はこれにあらゆる手段で壓迫を加へ潰さうとしたのである。繪具給獲得の團體など作つて押へやうとしたこともある。しかし私はさうした見透いた小細工は斷じて許さぬことにした。畫家は繪具、出版は紙、映畫はフイルムといふわけで、繪具で陰謀を企てやうとすることは絶對にいかん。繪具の輸入は許されぬやうに陸軍省、商工省、企畫院≡に釘を打つてしまつたから駄目だ。諸君もかうした既成作家の行動は監視して貰ひたい。そんなことでは美術界の革新は行かれないからである。

これからの雜誌は繰返していふが健全なものを紹介してほしい肺病やみのやうな感じのするものを流行させるやうなことがあつてはいかん。かういつたからといつて、何も戰爭美術ばかりを作れといふわけではないが、戰爭はいつもあるものではないから、この際にい、繪を描い遺すのは大變意義のあること、思はれる。それが西洋の眞似でなく、日本美術創造の意氣でやらねばならぬ。また諸君は今までのやうに名のある人の繪を雜誌に載せて下繪を賣るのが目的ではない。

眞に藝術的價値あるものを載せて、國民の美術的價値を變へるのが必要である。それも急激には不可能かも知れぬが一歩一歩目的に挼近して行くやうにする姓質のよくない作家はビシヤリと斷り、い、作家と協力し諸君に働きかけ、日本美術界を指導し動かす内容を盛込み、學術雜誌と同じやうに眞に有益な國家的美術雜誌として貰ひたい。

（終）

座〜談〜會

新發足の心構へ
美術文化諸問題檢討

出席者＝
植村鷹千代　北園克衞
笠原秀夫　佐久間善三郎＝

新文化體制の懇談を目ざして愈々美術雜誌は新しく發足すること
ゝなつたが、その心構へを固めるため本社では去る十三日午後六
時から文化檢討座談會を開催した、出席者は植村鷹千代、北園克
衞、佐久間善三郎、笠原秀夫、中村恒雄氏　純正ジャーナリズム
の立場から將來の美術雜誌の使命と批評家の役割、文化體制と文
化政策、美術團體統制問題等の廣範圍に亘り、美術文化問題、懇
し忌憚なき檢討を行ひ併せて本紙の指導性を確立すべく活潑な意
見、交換、試みた

美術誌の使命と批評家の役割

佐久間 御承知の如く美術雑誌雑誌統制の結果今までのジャーナリズムの行き方ではいけなくなり、いろいろな意味で新しい發足をしなければならなくなりました、つて經營の御協力と御指導を願つて遇刊『美術文化新聞』の獨自性を充分に發揮し且つ吾々の持つ職能、使命を果してゆきたいと思ひます。まづ新しいジャーナリズムと批評家の役割に就て檢討したいと存じます。今度認められた美術雑誌八社の新しい方向といふものは、おー誂へ考へますと結局批評家の統制といふことにもなると思はれます。つまり教養、識見高く人格の立派な記者、批評家が新しい文化を建設するために必要とされてゐるのです。

笠原 ジャーナリズムが、その商業性の故に商品としての責任

はとつても、つまり或る意味で良心的ではあつても、公共の意味では比較的無責任だつた、これは今更でなく考へられて良かつた筈なのですが、批評家の場合にもほぼこれに似たことが云はれてゐるのではないでせうか。

國防國家の理念

佐久間 國防國家理念の要求してゐる方向は健全な美術の創造である。健全な美術といふことについて先日編輯會議で情報局の鈴木中佐の話を聞きましたが、かなりはつきりした意見でした。それから主な點につきお傳へしておきます。つまりフランス流のやうな美術はいかん、積極的な美術だからといふのです。あゝいふものは徹底的に撲滅しなければいかん、實例を引いて二科會などを決してよい集團で

氏郎善間久佐

ではないと否定してゐました。にかく意識しないなりにも今日の礎築を阻害するもの、或はこれに對して怠惰なものは許されない。これははつきりさせなければいけないでせう。しかし今あるそれらを否定さるべきものだからと云つてそのまゝ放り出してしまふので

はないと否定してゐました。

笠原 そうなるでせうね。とにかく意識しないなりにも今日の礎築を阻害するもの、或はこれに對して怠惰なものは許されない。これははつきりさせなければいけないでせう。しかし今あるそれらを否定さるべきものだからと云つてそのまゝ放り出してしまふので

もうからした言葉だけで大體新文化體制樹立の理想が想像され、當該の要求はどんなものであるかゞ推察されると思ひます。從つてジャーナリズムに若し新しい國家理念の裏づけがなければならないといふなら、そして健全美術の指導的、役割をしなければならぬといふなら、圓と三角を肯定した仕事を奨勵したりフランス流の所謂面白い藝術を積極的に宣傳したりする事は出來ないのです。それにつれて批評家もそうした統制を受けることになるのは當然ですが、それに就て批評家として純粹な立場から意見を逃べて頂きたいのです。

植村 そういふ必然的な制約はこれを前提的事實として、その

中で考へることにしませうか。

笠原 そうなるでせうね。

笠原 それは確にそうです。臨戰態勢下の事態はここまで來てゐるが美術批評家の覺悟と役割は如何でですか。まゝ吾々の仕事は時局と併行して緊迫してゐる。勿論この狀態を打開し、新しい理念によって國民生活の美的昂揚を圖らねばなりませんが、それだけ吾々は緊張しなければなりませんね。

北園　佐久間 それは確にそうです。臨戰態勢下の事態はここまで來てゐるが美術批評家の覺悟と役割は如何でですか。まゝ吾々の仕事は時局と併行して緊迫してゐる。勿論この狀態を打開し、新しい理念によって國民生活の美的昂揚を圖らねばなりませんが、それだけ吾々は緊張しなければなりませんね。

植村　北園さんはどうですか

新しい批評精神

北園　批評の方法ですね。大

批評家の北園克衛氏

り奇を衒ひたり鑑賞家に迎合する
やうになって來ました。

仕方は技巧や技術とかばかり問題
にしてきたが、今度はそういふも
のに囚はれず新しい日本的理念が
主に批評の背景として論じられて
くるのではないかと思ふ。一つの
作品を批評すると同時に作家の德
性が改めて重要視されるのではな
いかと思ふ。

佐久間　同感ですね。いくら
技巧が上手であっても其の作家の
道德性がなければ高く買はれない
のが當然だ。東洋畫はとくに精神
が重んぜられ、高邁な人格をその
ま〻畫面に盛り込まねばならぬと
されてゐる。人となりが自ら流露
し宇宙的精神に鬪一し藝術が最
も尊ばれるのです。近代資本主義

自由主義の結果、作品が商
品化し、作家は末梢的な技巧
どんな大家でも貨幣に平身低頭
するやうになって來ました。職
業的な作家が雨後の筍のやうに
増加し、藝術本然の姿を顧みる
暇がないのです。かゝる現狀は
決して喜ぶべきことではない。
作家の統制が必要となって來る
わけです。

植村　さういふ様な問題に關
聯して、批評のこれからの仕事の
一つとして、たとへば奈良期とか
平安期とかいふ隆盛期の藝術、つ
まり日本的な様式としての代表的
な様式を今までのやうな考證的な
やり方でなく現代的な美學による
分析の仕方、いはゞ圓とか三角と
かで日本的造型藝術、典型を分析
するといふことが、新しい美術創
作に貴重な緒を與へるものではな
いかと思ふ。

日本的な造型美

笠原　古典に對する態度です
ね……

植村　隆盛期のものはこれを
典型として先づ

植村鷹千代氏

美の事
典型的な日本
だ。

べき標本について歴史を信用して
これ〻を分析して日本的造型美に闘
する様式上の諸原理を抽出するや
うに努力、るといふ意味なのです

北園　それは必要ですね。

植村　それに成功したとすれ
ば現在のもの〻中から取りあげら
れるべきものと捨てられるべきも
のとを區別する基準を掴むことが
出來ると思ふ。

佐久間　いま云つた植村君の
日本の代表的な藝術様式を美學的
に分析するといふことは是非必要

なことだと思ふ。圓とか三角とかで分
析し、世界的にそれらを宣揚する
のも一方法である。こういふ場合
の圓、三角は所謂外國語の役目を
するわけで、圓と三角の藝術を專
攻した專門家によってなさるべき
だ。

言葉を替へれば科學的な方法と
いふことになると思ふが、歐米
の科學的方法はこの國に於ては
全部通用するとは云へない。日
本は神國である。科學的な分析
や論理を超えた日本民族の思考
が存在することに氣づかねばな
らぬと思ひます。その神秘主義
をもう一度體系づけるところに
日本的科學が生れるのだと思つ
てゐる。

北園　現代人が植村君の云ふ
やうなことをやらなかつたのはど
うしてゐるわけだ、國際主義の
思想がそれを忘れさせてゐたとも云
へるのではないか。

文化の新體制と文化政策

佐久間 國際主義に影響されすぎてゐて民族性が優秀なことを閑却してゐたわけだ、これからそれではいかんから自覺を新にして出直さなければいけないわけだ。次に文化政策について考へて見やうではありませんか。文化新體制を作り、地方、中央の文化代表や網羅してその見解を詳しく調査し、なるべく漸進的にやって貰ひたいと思ひます。要するに一般の藝術や文化などゝ統制したら正しいかといふ委員會ですね。情勢も切迫してゐる事だから悠長なことも許されないでせうが、個有の日本文化を護るためにはどこまでも重な態度が必要だと私は考へるのです。

北園 一種の研究團體といふものですね、それはいゝかも知れんな。

笠原 現在の狀況から云って一寸不可能なことかも知れないがそうした方鍼には贊成ですね。とにかく急速になさねばならない。その爲の拙速さ仕方がないのだが拙速のまゝに放置してはいけない。その後をどう處理するか、また拙速に考へて欲しいし、後からでもいゝが育成するか、また拙速の故にあり易い調査か、若しそれが重大なものだつたら直ちに修正するやうに、それだけ恐分に恨をとかせてゐて欲しい。

植村 ドイツではナチス型の標本を積極的に示すといふことを一方でやって、他の一面では抑へることをやってゐるやうだが、日本の場合にも抑へる一方でこの標本を作ることゝ、つまり育てるものの核心を具體的に示し、これを助成することが必要だと思ふ。

北園 そうすれば國民の彈力性を充分保つことが出來る。

してゐるでせう第三課や裏贊會の文化部あたりの手でやって貰はねばならないでせう。宣傳省や文化院がドイツのやうにあって、そこに多くの專門知識を持つた文化人が集り、隨分合理的な仕事が出來ることになれば、私が先きに委員會が作らねばならんと云つたのは調査機關が必要であるといふのであって、端的に云へば國體や作家をして統制に心服させなければならないからだ。時局が切迫してゐるので統制といふことを急がねばならぬことは判つてゐるが、たゞ無闇に强いでやるのではすべての人を心服させない。殊に文化人は表面的にそれに屈いた樣に見えても心から贊成しない場合がある。その邊のことを統制する前に充分心得てからやらないと眞の文化組織は構成されないと思ふ。

地方文化と常會

佐久間 槇村氏のいふやうなことは、今のところ情報局第五部報道局第五部第三課あたりのやはり觀念的に統制を強行することより具體性を示してゆくことが必要だし效果であると思ふ。情報局第五部第三課で美術家が積極的に後援してゐることで美術家の城西常會といふのがありますが、これは隣組を美術家がつくり國民生活を美化しつゝ直接に指導しやうといふ面白い試むらしいのです。これを全國的に作らせること〔・出來るなら上田課長の大いに力瘤を入れてある地方文化の指導開發にもなるわけです。

北園 同感だな。結局具體的な方法がいゝ。

佐久間 私達もそれを紙面で强調し、出來るだけ當局と協力して行きたいのです。新たに官聽の頁を作つたのもその爲なのです。

植村 觀念的でないと統制をやらうといふには、これがいゝといふ標本を政府から出すやうにしなければいけない。

作品の獎勵方法

北園　造型美術の方に局限されるが、奬勵すべき作品を相當の藝術を公開するとか奬勵すべき會場作品に何か印をつけるといふことにすれば具體的で分りが良い。

植村　それが良いですね。

佐久間　日本はドイツより以上の秩序をもつて文化組織を作らうとする意慾が近頃識者間に擡頭して來ました。これは嬉しいことで、本當に日本的な生活美が創造されると思ひます。

植村　大展覽會の場合に、さうした權限を持つた委員會などでよい作品、つまり今後の標本となる作品だけを別室に選めておくことにでますると、見る方にもこれは矢張り廿點でも十點でも選んだ十五點でも輸送困難のない程度でいゝから地方に送る、日本中をぐるぐるまはして貰ふのですね。

北園　國民學校や隣組ではやつてゐるやうですね。

植村　さらに良い方の部類に入つた作家を集めて合同展でも開く。また、二科や獨立等　移動展をやる場合に作品の選定は大體會員の間でやつてゐるが、今度はさらに情報局で調べて次點を下すとそれを造型的に表現する場合、技術の發展い歴史を無視しないやうり、◯寮制に及ぼす心理性を巧みうした委員會で選定した別室のものだけを運ぶといふ風にする。さうすると地方に對する啓蒙的效果も明確になる。

笠原　それほどはつきりしたものではないけれど夫や翼贊局や翼贊

笠原　團體といふものがどんな根據から、またどうした形でなされるかわからないが、それがされるといふことは今日の或る種の團體の存在理由の否定を意味するので、その否定がはつきりすればそこから、要求される團體の新しい存在理由が抽き出せるわけです。

團體統制の問題

佐久間　美術團體の統制等も委員會で一應調査・研究する。さらに情報局で一應調査・研究する。搬入數にサバを讀んでみたそれを造型的に表現する場合、技術の發展い歴史を無視しないやうた表現の方法をとる。そうした行に利用してアトラクション化するのはよくない。美術の創作・發表ふと、例へば聖戰展のやうな記録を作ることは民族意識等に關聯がある。

ところが寫眞を見てそれをそのまゝ繪にしたものがある。足の方が馬鹿に大きくて頭が小さいあれはカメラの遠近法であつて眼の遠近法ぢやない。あれで民族意識を訴へやうとする。あれが一番困る。

美術家に對する種々の要望

佐久間　美術家に對する生活や藝術に就ての要望を……植村さん一つお願します。

植村　まあ時代の繋ぎといふ

藝家である爲には技術的な才能をいふものは特定の技術を前提として成立する精神の表現である。繪といふものは特定の技術を前提とし薫陶しなければそうである。從つて逆に云ふと、技術が無ければ眼も見えない。手が眼が繼續するものだとも云へる。

笠原　結局、基本的な意味での繪畫糊神が出來てゐないといふことになる……

作畫意圖と表現

植村　技術史の把握といふことを含めてさういふ意味です。作畫の意圖がはつきりしてゐることが一番必要だが、それは表現力がなければ不可能なので、結局この意圖を、つまり糊神を明瞭にするために技術の地位、いはゞ圖と三角の地位といふものを再認識しなければならないことになる。

佐久間　人間の眼球は機械的にレンズの原理で説明される、しかし映像が心に印刻されるとき機械とは誤差を生じてくるのです。生理學上から眼は物象を美しく都合よく見せるといはれます。つまり錯覺を起すのですが、繪畫にはある意味で錯覺といへるかも知れません。しかし糊神が作用してゐる獸、カメラとは異なるのであってその糊神力が見る者に迫るわけです。カメラに頼り、カメラそのまゝの技法では生命が發現しない、従つてアッピールする力が乏しいのは當り前だ。

北園　觀念を繪畫的に消化しないで、むき出しにしたり正常な技術を無視したりすることはいけない。

ジャーナリズムへの希望

佐久間　それでは大體この位にしてジャーナリズムに對する希望とか『美術文化新聞』に對する希望を述べて下さいませんか。

北園　美術通信のやり方には贊成だな。もつと讀者を獲得することゝ澤山の人達に讀ませるやうな方法をとつたらいゝ。展覽會の寫眞等も少し選擇して出して欲しいな。批評を掲載する場合その批評も考慮に入れて貰ふことも必要に思ふ。

植村　僕は北園さんと同樣に美術通信の従來のやり方に贊成してゐます。従つて特に將來どうやつてゆけばよいといふ希望はないが、今後の編輯に於て先輩の話で凡そはつきりした將來の方向といふものを頭において、それに沿ふやうに多少アクセントをつけてやつて行くやうに欲しいと思ひます

佐久間　お暑いところを御出座願ひ大變有難う御座いました。短い時間でしたが有益なヒントを得られました。これから大いに闘する心算ですから御支援を御願ひ致します。（終）

361

様式美術論

植村鷹千代

日本の藝術がルネッサンスを目指して動いてゐるといふことは判つきりした事質である。この動きに關聯して特に美術の論議が盛んになつてゐるのは、元來の美術國日本の面目の現はれとも見られる現象であつて、頼もしい事柄である。本來ならば、そう考へるべきであり、またそう考へたいところであるが、質際の有り樣は餘り樂觀すべき現象ではないと言つた方が妥當のやうである。美術國日本の面目を寧ろ壓殺するやうな方向に現代美術を引きずり込むのではないかと思はれる論議の方が有力ではなからうか。何故かと言ふと、現狀をよく見ると背ける

ことゝ思ふが、美術論の大勢は、樣式美術論の方向に動いてゐるのではなくて、謂はゞ文學的美術論、倫理的美術論の傾向の方が優勢である。これが危險な動きだと思ふ。

造形藝術が、それの創造者たる民族の、また時代の氣質や倫理を內包するものであることは疑へないところではあるが、優れた樣式の完成が無かつたならば、さうした要素の力を感知する術がない。われわれが、奈良朝や鎌倉期に於いて日

本文化の本質を把握し、之を世界に向つて誇示することが現在に於て、日本文化の本質を把握し、之を世界に向つて誇示することが出來るのは、この兩期に於いて創造された立派な樣式の遺產があるからである。更に詳しく言へば、鎌倉期の氣質と奈良期の氣質が著しく違つてゐたといふその事實を感知することも、兩期の遺品がそれを感知させるに足る樣式上の相違を完成してゐるからである。そこで、いま我々が錯覺を起さぬやうにしなければならないことは、次のことである。即ち、樣式があつたといふことが一番宜大な點だと言ふことである。若しも、奈良期や鎌倉期が現存するやうな樣式の存在した遺品を創つて遺かなかつたとすれば、たとへ文書にはその樣な氣質の存在したことが記されてゐたとしても、造形的には之を感知することが出來ないのであり、さうした氣風が造形藝術に迄浸透してゐたとは信じられないのである。總じて、われわれが現在に於て、日本文化の本質を把握し、之を世界に向つて誇示するとは、つまり美術なりの夫々の藝術ジャンルに於て、優れた樣式が遺されてゐるといふ單一なる事質に立脚してのみ可能なのである。こゝに文化の水準の問題がある。われわれは支那人種を野蠻人種と呼ぶことは出來ないが、南洋のモロ族を野蠻人種と言ふことが出來る。その根據とする所は、モロ族がその文化的才能を立證すべき表現樣式を一つとして遺してゐないと言ふ單一の事質である。

現代の日本が愛國心を鼓舞し、民族精神の高揚を叫び、古典の復興を目指してゐるといふこの歷史的意思の存在事質については、さういふことの書かれた論文や記錄が多數存在してゐるから、ずつと後世になつても、之を窺ふことは出來よう。しかし 若し現代の藝術界が、甞つて奈良や鎌倉がやつたやうに、特定の優れた樣式を遺さなかつたとしたならば、後世の人々が見た現代は、藝術的に愛國感情の高揚した時代であつたとは感知されないであらう。從つて、問題は、樣式である。樣式を問題にすると、倫理と、文學と、美術は、截然と別個のものであつて、その中の一から他を形成することは不可能である。倫理的美術論や文學的美術論の隆盛が危險な傾向だと言ふのはこのためである。

恁う言ふと或ひは次のやうに反駁する人があるかも知れない。奈良期に奈良朝

…藝術運動の展開に必要なことは逆派芸術に於てもそれを反映する様式の創造を見る筈である。この考へ方は極めて俗流の考へ方であつて、それだけに素人を説得する力が強く、ためによく藝術を損ふ考へで、甚だ危険な代物である。眼前にこの種の議論に屬するところの倫理的な美術論や文學的な美術論が流行してゐるのをみても、この種の考へ方が極めて俗受けのするものだといふことが解る。ほんとうは、われわれの思考がその次の段階から始められなければならないのである。そこで、この考へ方が果してその次の段階であることを示すためには若干の實例が必要であらう。先づ最初に室町時代の彫刻藝術を例にとつて見よう。誰でも知つてゐるやうに、室町時代といふのは、復古思想の擡頭した時代であつた。これは記録に依つて證きることの出来る事實である。しかし當時の彫刻作品は果してこの氣風を反映してゐるであらうか。室町時代及びそれ以後近代の終り迄の彫刻が鎌倉期彫刻の燒直し以上に出るものでないことは、大體美術史家の認める所であるが、この見解に逆ふことは不可能に屬する事柄であらう。また鎌倉彫刻の様式自體が果して、鎌倉の尚武愛國の思想から直接生れたものであつたらうか。一體に鎌倉幕府の文化に及ぼした力は稀薄であると認められてゐるが、それは兎も角、彫刻の様式については、宋朝様式の強力な影響を受けたといふことが、この時代の造形的質力の優秀さを示すものであり、その意味に於てやはり民族の才能を誇示するに足りた一個の典型的な時代であつたのだと言へる。これと類似の例は江戸全期を通じて見ると、あちこちで求めることが出来る。江戸全期を通じて見ると、その間に一再ならず、復古思想や倫理運動が擡頭してゐるけれども、それを反映して、少くとも奈良や鎌倉に於けるが如く、モニュメンタルな様式上の眞劃を形成したことは、恰も奈良や鎌倉に於ける限りは無かつた。もう一つ實例を舉げるならば、プロレタリア美術運動の場合を考へることが出来よう。この運動の場合は、前例に比較するとこゝでは一段と適當な質例で

方――即ち、思想から自動的に藝術様式が生れるといふ考へ方を積極的に自己の美學とした運動であつたからである。思想即美術を制作態度としたこの美術運動は、様式の歴史に對する徴慶な態度を一切放棄することから始めた。而して文字通り獨創的な様式を考へ出さうと試みたが、その質、様式の價値を忘却することに終つた。僕等は今、寫眞版になつて残つてゐるこの傾向の作品を過に見ることがあるが、その貧弱な表現（様式の缺如）を通じて、思想即美術の公式を倒立させて美術即思想と當時を制斷することとは無謀であると思ふ。しかし、奈良時代、平安時代、鎌倉時代等のやうに、一氣にモニュメンタルな様式のある場合には美術即思想といふ風に、この様式を通して當時の氣質を感知出来るのである。美術をもつて國家の運向に参加しようとする者である以上、その作品を通して國家の眞の面目を窺ふに足るだけの表現力をもつことが最大の任務でなければならない。この表現力の質體が何かと言へば、それは様式の整備でなければならない。従つて、直接作品の制作に當る作家は勿論のこと恰しくも美術史に關係ある勞作――研究、論議などは總て、新らしい日本の面目を表現し、之を後世に傳へるに足る、モニュメンタルな様式の探求を目的として爲されなければならないのである。質のところを言へば、美術の倫理を語つたり、文學的美術論なんかつてゐるやうな暇などない筈なのである。貧弱な表現力の償ひに、作家が倫理意識や文學的理解の強さを示してみたところで、一應だつて美術それ自體には寄與するところがないのである。様式美術論を中心に美術界が動かなければならないと主張する所以であるが、このやうなことを今更言ふとも、質は、文學的な美術論や倫理的美術論が流行するのと同じく、美術國日本の悲劇である――位のことは承知してゐる。

例へば聖戦美術展である。これは確かにモニュメンタルな意圖で描かれた作品の集大成である。従つてテーマとしては確かにモニュメンタルなものが盛られてゐる。恐らく今から千年を經過しても、現代の聖戦の記録的な事質は之に依つて

制別することが出来ることであらう。しかし、様式上の表現性の問題に移れば、ど、うだらうだらうか。鎌倉時代の繪卷物と同等の思想性（つまり表現上のモニュメンタール）があるだらうか。今の日本が展開しつゝあるモニュメンタルな思想の勤きが、果して様式上のモニュメンタルの事情は今問はゝう所ではない。問題を美術に限定する場合に果てどうであらうか。慨嘆すべき印象を植ゑつけられた作品があつた。それは大家の作品であつたが、兵士が鉄飽をもつて伏せてゐる繪である。突撃の前かも知れない。ところがその兵士を見ると前の方にある足が馬鹿に大きく、頭が馬鹿に小さく描かれてゐる。つまりカメラの遠近法なのであるが、この繪は寫眞をそのまゝカンバスの上に複寫したものか、それでなければ、肉眼の遠近法を放棄して、強ひてカメラの機能に従つたものか何れかでなければならないのである。いづれにしたところで、これが現代の繪畫美學として通用してゐるやうでは、様式も、思想もあつたものではないと思ふ。

つまり、繪畫にせよ彫刻にせよ、固有の技術史を無視することほど大罪はない。技術だけが獨り歩きの出来ないことは東西アカデミズム美術史を見れば直ぐ判ることだから喋々を要せぬことであらうが、技術史に對する必要以上の輕視といふことが、また悲劇なくして濟まされぬといふことゝし、なほ様式美術史一般がわれわれに致へるところである。之を換言すると、元來、造形藝術といふものは、特定の技術的水準を前提として成り立つものだからである。豫家に於ける眼と手の關係は、眼の發見が新らしい技術を創造させはするが、それよりも先に、第一階段の前提としては、手得の可能な範圍に於てしか、眼は見ることが出来ないものである。つまり、彼は既得の技術でこなせるものをしか見ないのである。こゝに於ける既得の技術とは技術の傳統である。詳しく言ふと、その作家が習得した技術史の盡である。從つてこの盡が貧弱であれば。それだけ眼の力も貧弱になるわけである。

う、埴輪の形態上の單純さがピカソに於ける單純化とは本質的に違ふことは誰でも知つてゐようが、あれは結局技術が眼を限定したものである。ピカソの場合は反對に眼が技術を驅使したのである。詞はゞピカソは技術史の終點を始點に運ぶことに依つて、技術史の圓周を作り上げたのである。一定の技術の終點を運ぶとその結果、今度は眼の要求に應じて手が新たな冒險に熱中することになる。この交互關係の進行に依つて技術史は形成される。從つて、様式の形成が、特定の技術を前提として爲されることは疑ふ餘地がない。技術を必要以上に輕視して悲劇を齎らした他の實例は、所謂前衛派繪畫の失墜であらう。本來この藝術運動は一方に於て、純粹な形態とするアカデミズムの無思想性を打破することを目的の一方では、純粹な形態が有つところの文化的或ひは思想的な象徴性或ひは表現性を確信して出發したものであつたが、その必要以上なる技術史輕視の結果、結局は出發點に於ける技術に縛りつけられた形となり、悲劇的な運命ながら、最初に反撥の對象であつたところの技術即藝術の公式へ落ち込んで行つた。しかも此の流派の作品の場合は、寫實がないだけに、一層その破綻は大きく見えたのであらう。

恁う見てくると、美術の領域に於ては、技術を含む様式史の把握なくしては、何事も爲し得ないといふ事情を突きつけられるのである。しかしわれわれにはこの事情の前で困惑しなければならない理由は幸にしてないのである。幸にして日本の美術史は、數々の典型的な様式を創造してゐる。從つてわれわれの今後の仕事は明確な眼をもつて提出されてくるわけである。即ち、典型的な造形美に關する諸様式を、新らしい美學的の方法をもつて分解し、そこから日本的な古典美術の諸原理を掘取する仕事がわれわれの手に置かれるわけである。この仕事は、言葉を換へてみれば様式美術論の營みである。もう一つゝで一應懺れて置かねばならぬことは、現在、文學者の甚く文學的の美術論や哲學者の甚く倫理的の美術論が一個の流行になつてゐることには、一面の理由があるといふこと、そしてその理由が、現在、様式美術論の甚く文學的の美術論や哲學者の甚く倫理的の美術論が一個の流行になつてゐることには、一面の理由があるといふこと、そしてその理

が、この倫理思想が藝術に入る場合に、文學の場合は倫理即文學として比較の容易に輯置出來るのである。詩の領域に於てもさうである。倫理思想はそのまゝ容易に詩の形式をとつて表現することが出來る。この相違を識るためには、もう一度日本の文化史をのぞいてみればよい。愛國思想の擡頭した時代には、美術樣式に新らしい發展のない場合でも、國文學は大抵並行して上昇してゐるのである。

樣式美術論はこのやうな事情を前提として、これから展開されねばならない新らしい分野である。各領域の專門家が眞劔な努力を拂つたら、必らず素晴らしい展開がなされるだらうと思ふが、その方法について二三私見を述べておきたい。

先づ最初に考へられることは、例へば奈良期の樣式にしろ鎌倉期の樣式にしろ日本美術史上の優れた古典である。何が日本精神であるかを研究する場合に、優れた典型的の樣式が眼前にあるといふことは極めて有利な事柄である。その精神を現代に奪取すべき古典は現實に存在してゐるのである。さうであつてみれば、問題は方法の上にある。これが第一番目の問題である。次の問題は、この樣式の分柝に際して、エクスクルーシイブな日本を抽出しようとしては無益に終るだらうといふことである。一例を考へても、奈良朝文化は唐代文化と、唐代文化は西域文化と混融してゐる。抱擁的に理解するやうに努力しなければならないと思ふ。

例へば、樣式交流史の研究を一段と强化することもその仕事の重要な一面である。次に考へられる問題は東洋美術に於ける抽象的の性格の原理の研究である。丸や三角の價とが樣式的にどのやうに發展してゐるかといふ事情の研究である。丸や三角の價値と機能を基礎として起つた抽象主義繪畫は西洋に發生したのであるが、日の丸の抽象性と象徵性を理解して國旗とした日本民族の感覺には、西洋のそれよりもさらに優れた抽象的性格の原理があると考へてよいわけである。以上の私見はたと一、二の思ひつきに過ぎないのであるが、かうした方法を展開して行けば、必らず、美術國日本の面目が再び高揚するときが到來するだらうと思ふ。八・一五

美術家の隣組常會（座談會）

出席者

内閣情報局第五部第三課長　上田俊次
海軍中佐　秦一郎
内閣情報局第五部第三課／翼贊會組織部生活動員部　三輪鄰

池袋第五國民學校長　飯島富藏
高田第五國民學校長　名倉愛吉
　　　　　　　鶴田吾郎

　　　　　　　吉村忠夫
　　　　　　　宮本三郎
　　　　　　　長谷川路可

　　　　　　　田中佐一郎
　　　　　　　寺田竹雄
　　　　　　　齋藤長三

本社　岩佐新

田中氏

岩佐　今晩はお忙しいところを御繰合せ願ひまして、どうもありがたうございました。實は皆さんで、美術家の隣組と云ふやうなものを、作られたやうに伺つて居りますし、又一方、壁畫の會などもおやりになるやうなことを、伺つて居りますのですから、――色々時局下に、美術の團體が出來ましたりなんかして居りますけれども、能く見ますと、個人主義の延長のやうな會が、多かつたりして居つたのであります。ところがこの隣組なんかを能く伺ひますと、非常によいお考への

やうに思はれますので、立派に育つて、地方へも延長して行くと、大變よいと思ひますので、今晩お集りを願つて、色々お話を伺つたり、また情報局や翼贊會の方々にも、お忙しいところをおいで下さつたのであります。ところで、種々御意見も拜聽したいと思つて居るのでございます。――それで先づ初めに、その隣組の趣旨と申しませうか、それに付いて如何でせう――田中さんあたりにお願ひ出來ませんか……

田中　こゝに二つ三つ回覽板の刷物を持つて來たのでありますが、この間第一回の回覽板を出しましたので、それを御覽願つたら宜しいと思ひます。『今回私達が東京美術家常會城西部を組織したのは、現時の日本美術家として、國家協力の線に副つて徼力を致したいと願ふからであり、こうした常會が各地區に誕生し、お互ひに緊密な連繋を保ちつゝ發展して行き、その上それから全部を統一するものが結成せられるやうにと希ふからであります、かくして私達は眞に日本美術家たるの自覺を深め、職能を充分に生かして、現前の祖國の大事業に翼賛する體勢に向つてゐると言ずるものであります。』まあ、こんな風に回覽板にその氣持を出した譯ですが、隣組の趣旨と云ふのは唯之に外ならないのであります。

廣く美術家諸賢の御協力を乞ふ次第であります。尚、城西部では、壁畫研究部報導美術部（陸海軍美術、産業美術……）理論部等を設け、積極的に研究しるつて行く筈であります。

鶴田　どう云ふ方法でやつて居るかと云ふやうなことを一つ……

田中　そのやり方に付いては、大體月一回總常會と云ふやうなものをやりますが、それ以前に、各住んで居る地域の集りと云ふやうなものをやつて――本當を言へば、その小常會と云ふのが、この美術家常會の中

心になるべきだと思ふのです。これまでお互ひに隣同志に住んで居つても、口も餘りきかなかつたと云ふ狀態でしたが、こんなことも、この常會に依つて解消されると思ひますし、各會、各流派なんかを超越し、そんなことは度外視して、お互ひに話し合ふと云ふことも、茲から出發して行き、又隣同志の親密と云ふことも、茲から自然に生れて來るのではないかと思ふので、先づさう云ふ隣組常會、――小さい地域常會と云ふものをやつて、その地域常會と云互ひの連絡と云ふ意味で、月一回總常會をやつて行かうと思ふのです。

それに付いて又色々な事業といふことが考へられるのですが、先づ壁畫を研究しようとか、陸海軍美術のやうな報導美術、産業美術、――斯う云ふやうな色んなことを考へて居るのです。これは其の常會自身が、その仕事をすると云ふのではなくして、その常會に於て、斯う云ふことをやらうじやないかと云ふやうなことで、考へられたその事を、その常會がやるのではなくして、その事をやる常會員が――その常會と併行してさう云ふものが存在すると云ふの事をする、是れ〴〵の事業をするとは――それでこの常會で、一番先に云ふ、さう云ふことを目的とした會ではないと云ふことにしたいと思つて居るのです。さうしないと、あの常會と云ふものは壁畫をやるのだ、あの常會は何をやるのだと云ふやうに、それに限定されてしまふ惧れがあるのです。常會は飽迄も、さう云ふ別なことを考へ出すことを緩めて、詰りさう云ふ機運を起す會と云ふやうな意味で行きたいと思つてゐるのです。この常會としては、是れまである美術團體と云ふやうなものとは全然違ふのですから、詰り展覽會と云ふやうなものは、常會としてはやらないと云ふことが、特殊なものになるのではないかと思ふのです。それでこの常會には、いつも池袋あたりの國民學校を拜借して、やらして貰つてゐるのです。

岩佐　今までの御經驗で、鶴田さん、何かお話はありませんか。

鶴田　まあ僕等は、田中君に斯う云ふことを始めて藏いたので、社會から美術家に對する觀念を、此の際思ひ切つて是正すると云ふ立場に動くのが、この常會ではないかと思つてゐるのです。團體や何かではも出來るものではない、既成團體では――それでこの常會で、一番先に立つてやり出すべきものは、先づ美術、洋畫、日本畫、彫刻、この三つにして置いて、是がかなり世間からはリベラリズム、個人主義の人間と今まで見られて來てゐる、此際先づ之を直さなければならない。その方法としては幾らもありませう。その實踐方法として、この間の總常會でもさう言つたのですが、先づ、美術家としての態度、行き方之に對して今までの、だらしがないと云ふやうな、さう云ふ觀念を根本から直ほして今までの達と會ひ、會ふと云ふことを緩め團體ではそれが出來ない。皆お互ひに識り合つてゐて、唯お互ひにやらうじやないかと云ふやうなことも、是が因襲的になつて居つて迚も出來ない、それで新しく其の常會に顔を出した人に、話をしたりなんかするには持つて來いの方法ではないかと思ふ。人間の信用を取つて來てから、はじめて色んな人間が變つて來たやうだと云ふ、も出來るものに動き出さないか、なんだ又繪描きのやることかとか云ふやうになりはしないか、そこで先づこれが最初に示すべき仕事じやないかと思ふのです。その次に色んな行動に入る。私はさう思つて居ります。

田中　この間の常會の第一回の決議として、お互ひにだらしなさを無くすると云ふことを決議した譯です。

鶴田　併しこのだらしがないとか、自由主義とか云ふことですね、これはこの間、日本の洋畫の沿革と云ふものを、戰爭と結び付けて表を作つて見たのですが。さうすると非常に面白い現象が出て來るのです。それで今日の西洋畫家――吾々の方から言ふと西洋畫の方を主にしますが、それが非常に自由主義になつて來て居ります。それで社會と別の區域に生きて居るやうな、特殊な人間みたいなものにされてゐる、これは何處から來たかと云ふと、其の時代にも因つたけれども、黑田淸輝さんが持つて來た印象主義時代あたりから始つてゐる。それは何故かと云ふと、黑田さんの向ふで勉強して居つた時が、丁度佛蘭西革命のあとで普佛戰爭があつて、それであゝ云ふ社

會に飽き〰し、初めて巴里に以て
目由の息を吸ひ出して、所謂市民藝
術が流行り出した。それでホッとし
た彼等は堅苦しいことは廢めやうじ
やないかと云ふので、モネやマネの
印象主義の反動を起した時代で、所
謂自由主義の反動と云はうか、キャ
フェなんかで氣焔をあげて踊つたり何
かする、その空氣の中に黒田さんは
生きて來た。——勉強して來た。そ
れで日本に歸つて來て見ると、是が堅
苦しい洋畫と云ふのがあつたので、これ
はいかぬ、吾々はもつと自由に、呑
氣にやらうじやないかと云ふので、
白馬會と云ふものを作つた。故で皮
肉なのは、自由主義の立場の人が官
立の美術學校をやつたことです。そ
れであるから、その美術學校の生徒
が、所謂チャカホイ〰で暴れ廻つ
た……（笑聲）、それが全體の繪描き
氣風と云ふものを捺へてしまつた。
今日社會で美術家を見る眼と云ふの
は、その自由主義で呑氣なもんだと
云ふ風に觀念付けられてしまつた。
今じや大分違ひますけれども、今度
の支那事變の始まる前までは、相當
それがあつた。併し今日じや、さり

先づ自分から

た。さう云ふことは昔の話になつて
しまつて、故で初めて日本の美術家
の所謂性格なるものが出來て來たの
ではないか、佛蘭西の輸入の性格で
はなしに……

氣持のある人もあるし、又斯り云ふ
事變が來ると、自分はまるで要らな
いかのやうに、自らも思ひ、社會か
らも亦さう思はれると云ふことは、
一つは美術家の罪でもあると思ひま
す。

（田中佐一郎）

岩佐　さうですね、美術家は特殊
部落の人間のやうに、自分からも思
ひ、社會からもさう思はれて居るの
ですね。大體社會人として、美術家
は社會人として、文化人として
一番先に立つて行かなければならぬ
と思ひますが、今のお話のやうにだ
らしのない者が繪描きだと思ふこと

す。それですから、故でこそ寧ろ美
術家は社會人として、文化人として
一番先に立つて行かなければならぬ
と思ひますが、今のお話のやうにだ
らしのない者が繪描きだと思ふこと

鶴田　それから是は少し前のこと
ですが、或る所で婦人の座談會の仲
間に入れられて訊かれたことです
が、美術家と云ふものは——藝術家
は不道德のことをしても、是は許さ
れるものだと思つて居るのか、藝術
家と云ふものは特殊社會の者で、さ
う云ふ社會的の道德や何んかは超越
して、それを又あなた方の方では許
して居るのか、斯う云ふ質問があつ
た。それは美術家の中で、さう云ふ
人も若干はあつた。それでそれが相
當有名の人の場合もあつた。僕は一
寸困つたけれども、それはまだ本當
の藝術家になつて居ないのだ。本當
の藝術家なら道德家であり、哲學者
であり、あらゆる人格が出來て居る
者でなくてはならない。さうでなけ
れば本當の藝術家ではない、まだな
りかけだと私は言ひましたよ。

を打破して、社會の模範となつて行
くと云ふ氣持を私は非常にいゝと思
ひます。

鶴田　氏

— 72 —

岩佐　ところで隣組の話ですが、齋藤さん、今のところ人數はどの位です。

齋藤　今のところ参加して居るのは（田中氏に向ひ）約百人位ですかね。

田中　名簿の名前だけで百人位ですな。

齋藤　總會と云ふのを二回やりましたけれども、それで二遍とも來て吳れた人もありますけれども、併せで百人位です。それは今名簿を作つて居りますが、ざっと百人位、その外に總會には來ないが、色々近所の人の話や何んかで贊成して、色々さいにやりたいと云ふ人は澤山居るのです。まだ僕達が繪描きで、色々さう云ふことに馴れないし、まづいものですから、うまく集つて貰へないで居るのです。

岩佐　もっと増やす方法だとか、若し増加して來たら、それをどう云ふ方法にして行くと云ふやうなことを考へて居られますか。

齋藤　贊成者が段々殖えて、其の組織と云ふものもはっきりして來れば、中心になるものが一つあつて、それから各地域的に、小さい區域の隣組と云ふものを澤山作りまして、其の各區域に依つて、それ〳〵の考へを纏めたら、そこの所で實際に出來る仕事をやつたり、或は又、それを中の方へ持って來る。又一面今度は中心部で考へたことを、皆さんに聽いて貰つて、それを諮つて實行に移すと云ふやうなことも考へて居ります。其の組織と云ふのは（田中氏に向ひ）今まで全部で何回位常會をやりましたかしら……

田中　十五回。

齋藤　十五回ばかりさう云ふ小さい會をやりました。そこで色々討論をしたりして居りますけれども、それを纏める意味で總常會をやつて居ります。本來なら、其の小さい區域の常會と云ふか――隣組の常會が大いに活躍してやって貰ひたい。それが本當は根本の狙ひ所なのです。

岩佐　地方の人々も、やはり斯う云ふものをやって貰ひたいと思ひますね。

齋藤　兎に角一億一心と云ふやうなことを言はれますが、さう云ふ意味で、ちゃんと色んな人が隣組の中に入つてやって居りますけれども、やはりどうも繪描きの方は、今まで實際に仕事をすると云ふ氣持ちなことが、なんか非常に少ないものですから、せめて小さい所でも、さう云つた氣持を持った人達が集つて、少しづつでもやって行くふと、今の所はそんな程度でやって居ります。

岩佐　名倉先生、飯島先生も大變御助力を願つて居るさうですが、それに付いて何かお話願ひませんでせうか。

……つお骨折を顧ふと云ふことが出來れば、非常に學校の方としてもい〳〵のじゃないかと思つて居るのです、さう云ふやうなことも常會あたりで、お話合ひを願つて居れば、學校としても出來るだけの御協力はしたい。斯う云ふ風に考へて居ります。

岩佐　美術家ばかりの世界でなしに、やはり社會人として立つ上は、皆さんと一緒になってやればなほ效果も上ること〳〵思ひますから、一層色々お願ひしたいと思ひます。

名倉　さうですね。私は能く美術のことは分らないのですが、學校と常會あたりの關係を一つ取つて戴きたいと思ひます。常會の方が、子供の情操教育の上に役に立つもの、何か精神道場の上に資するといふやうなのを描いて戴く、そこに獻身的に一

飯島　今まで三四回私の學校は皆さんの常會の會場に充つたかと思つて居りますが、その都度私の學校の主任から、いつ幾日に常會をやるなら教室を使つて欲しい、私の方ではお貸し致しますからと云ふ風に申上げて居るのです。實はその時に、私は一度位は是非お邪魔致して、さうして皆さんの御意見も拜聽したいと考へて居つたのですが、始終忙しく

齋藤氏

名倉氏

飯島氏

追ひ廻されて居るものですから、さう云ふ機會もありませんで、まだ一度も其の常會には出て居りませぬ。併し今晩伺つて居りますと、皆さんの非常な御熱意が、何處までも藝術家は藝術家でなしに、もつと社會的の――教養された立派な社會人として、さうして立派に社會と云ふものと融合されたものとしたいと云ふ御意見が、多分に多いやうでございますが、私泡にそれは結構なことだと思ひます。實際私共學校の兒童を通しても、さう云ふやうに考へられるのですが、皆様のお力に依つて、社會の淨化と云ふやうなことが非常に多くなるのではないかとも考へられます。例へば商店の窓飾りとか、或は道路の淨化と云ふやうなもの、紙屑が散つて居るなら、あゝ云ふものを藝術家を通して、斯んなことでは駄目じやないかと云ふやうに、皆さんが進んで居る所のポスターなり、或は繪畫などに表現されて、さうした藝術を通して、社會一般の人の氣持を引締めて行くと云ふやうなこと、或は又この時局下、最も重大使命を帶びて居る所の戰爭の繪畫と云ふやうなもの、さう云ふものを通して、銃後の仕事が多分におほありだと思

ふ。さう云ふやうな意味に於て、今後皆様がこの常會を益々盛んにして戴きたい。さうして私は一社會人と云ふよりは、寧ろ國家人として、皇國の國民であると考へ、皇國の國民であると云ふ點――何處までも、上御一人に歸一した所の皇國民であると云ふことを基礎に置いて、兹に皆様のお力に依つた銃後の力に、打つて戴きたい。私は全くの門外漢であつて、さう云ふことを考へて居るども常にさう云ふことを考へて居るのであります。

岩佐　それは非常に贊成ですね。

上田　戰爭の時代に際して、銃後の國民の意識を非常に昂揚したとか、或は戰場に於ける兵隊を鼓舞したと云ふ繪か、近代の日本に出たことがありますか。

鶴田　東郷元帥などもやはり例の有名な繪で隨分國民に親しみを増してゐますよ。

上田　東城鉦太郎さんの？

鶴田　いや映畫も少しし、あの頃は映畫も少しし、結局あれが頼りになつたのです。

上田　あれが描かれたのは戰爭後ですね。

鶴田　日露戰爭の最中には、戰爭

畫報と云ふものがあつて、皆さう云ふあれへ想像で描いたものです。まあれが唯一の鼓舞でせうね。例へば日清戰爭の原田重吉の玄武門の繪やなんかは、吾々は能く繪草紙屋に行つて見たものです。今は非常に多過ぎて、色んなものがあり過ぎて、それで印象が昔のやうに深くない。

上田　近代戰爭になつて、戰爭畫としては日本ではどう云ふものがあいかと思ひますか。

鶴田　殆ど戰爭畫と云ふものはありませんね。戰爭に附隨したもので情景的のものではいゝものもありますが……

上田　戰爭の時代に現はれる繪畫の傾向と云ふか、さう云ふものは一般的にどうですか。

鶴田　どうです宮本さん――一般的の……

上田　（宮本氏に向ひ）戰爭の時代になると、繪が斯ふ云ふ傾向に現はれて來ると云ふことはありませんか。

宮本　それは今までの歷史に依つて、判斷するより外ないのですが、それから前の歐洲大戰では隨分現れた例は少いのです。例のクリミ

オンの戰爭時代は、あれ以來古典派とロマン派の運動が盛んになりました、それから美術の方もナポレオンの命令で、今で言ふ記錄畫或は記念畫さういふものが非常に傑作として現はれて居りますが、前の歐洲大戰では、ダダイズムが發生したりなんかして、隨分其の當時は、それと樣子が違ふと思ひます。一方伊太利なんかでは未來派が生れたり、獨逸では表現的と云つた傾向がありはしないかと思ふのです。

寺田　僕は廢頽的とか何とか言ふよりも、さう云つた主義が出たとすれば、其の戰爭に依つて生れたと云ふよりも、其の時代に依つて未來派とか、表現派とか、生れたことが原因だと思ふのですね。

秦氏

秦　それはね、私は一寸横合から口を挾むのですが、文學の場合です、戰爭の渦中に於ていゝ文學が生れた例は少いのです。例のクリミヤ

戦争の後にトルストイも「戦争と平和」を書いた。一寸例がおかしいかも知れませんが、懸愛の眞最中に立派な懸詩は書けない。情熱が完全燃焼し切らうとする瞬間に初めて詩神が姿を現はす。繪の場合でもやはりさう云ふ風に捕らへる事が云へるのぢやないかな。つまり事變の渦中にある時は、その對象に捕らへ動かされて美神の姿を容易に見究めにくいが、尤も即興的なスケッチなどは別だが……

宮本　それは例へばレオナルド・ダビンチなんかが生れた時は、さう安定した時代ではなくて、何度も戦争に遭つて、科學上の色んな研究もして居りますが、其の間に傑作を残したりなんかしてゐるます。それから例へばゴヤなんかにしても、戦争時代にいゝ仕事を澤山残して居ると思ひます。今言つた佛蘭西の古典派のダビッドとか、それからロマン派の

ドラクロア、あゝ云つた人達も戦争時代に仕事をした人ですし、それから近代になつてもセザンヌなど云ふ人は、やはり普佛戦争で巴里が占領された前後に現はれた人で、其の仕事の完成は餘程後になりますけれども、其の戦争の中に出て來た人達だとは言ひ得るのです。戦争に遭遇しても美術が衰へると云ふことは、どうも考へられないのですけれども。

秦　いや、戦争は美術を衰へさせるどころかそれ自躰新しい美のモティーブを、些くとも一つの大きな刺戟を與へる場合もせう。しかし戦争畫と言ひまして、完全な聖戦美術が行はれまいと思ふ。今度の聖戦美術展でも中々立派な繪を拜見して居りますけれども、しかしそれらは何れも寫實的には面白いがこの新世紀の戦争目的を象徴するやうなものはまだ生れてゐない。それはこれからだと思ふ。今度の戦争時代と云ふものは、まだこれがいつまで續くか分りませんが、結局歴史的現實の正しい解釋もその渦中に於ては生れ難いと云ふことゝは、文學なんかに於てもあり得ると思ひます。

寺田　さうですね。

三輪　私は斯う思ふんです。今まで過去の美術史で戦争と美術との關係がどうあつたかといふことは今吾々が大して問題にしなくてよいことなんですね。それは今の戦争と昔の戦争では根本に性格が違つて來てゐる。それは日露戦争でもやはり總力戦には違ひありませんけれど、今日のやうに思想戦だとか神經戦だとか言はれる程度まで、國民生活の隅から隅まで動員されて、それが一つの具躰的な形を作らなければ、とても對手を屈服させると云ふ程度まで行つてゐないのですよ。そこで作品としての美術といふ以外に、國家総力戦の中の美術といふ問題にならなければいけない、從つて戦争畫の概念と云ふものも、日露戦争或は普佛戦争の時代とでは當然變つて來るのではないかと思ふ。ですから今日の時代に於ては、戦争の渦中に於ても立派な戦争畫が生れるべき可能性は充分にあり得ますし、又生れるべきなものだと思ひますし、生れるべきのです。

宮本　それはさうでせう。

秦　繪の場合もやはり動揺時代で中に於てもやはり、美術家の可能性は充分にあり得ると思ふのです。

上田　話は元へ歸りますが、お話の隣組は一般に行はれて居る所の隣組とは關聯がないのですね。

齋藤　それは一般の各隣組に入つて居るのです。それから繪描きの常會と云ふ一つの小さな隣組は段々大きくなつて行きますけれども、一番小さい所は自分の家の隣組を中心にして、一番自分の入つてゐる隣組から先づ仕事をやつて行くやうにして、やつて行きたいと思つて居ります。

上田　今の地域的に見れば、例へば渋谷區と世田ヶ谷區と之を一つの隣組にすると云ふやうなものでなくて、現在ある隣組に隣家が一人居れば、其の一人の畫家が、其の隣組の一員として、自分の周圍の繪描きでない人と結びついて行かうと云ふのですね。

齋藤　それもあるのです。其の精神はそんな所にもあるのです。たゞし實際的には一般の人達の生活が、まだし神的にはそれに結び付いてゐないのを、さう云ふ風にして自分が属して

ある隣組の中で活動して行く、之を一番最初にやって行かうと云ふのです、そしてそれを段々大きく、全部纏めた上で仕事をしよう、さう云ふ風に考へてゐるのです。

三輪氏

三輪　それはあなたのお話で、隣組の一員として此處に一人の畫家があつて、其の畫家が其の隣組の中に美術的感化を及ぼすと云ふことも結構なので、それはいゝのですけれども、先づ百人なら百人の豐島區の美術家が集つて、そこで常會を持たれたが爲に、さう云ふことが生れて来たので、それはやはり其の根本は、皆さんが協同の力と、集團の力を持たれたと云ふことに意味があるのです。一體日本の常會といふ組織、徳川時代の五人組を再認識した隣組の組織と云ふのは、日本の國民性に立脚した非常に根強いものだと云ふことで、今度フランスのヴイシー政府でもこれについて研究を始めたと云ふことが新聞に出て居たのです

が、これはデモクラシーの多數決でもなく、また獨裁者の權力で押し通すといふのでもなく、多數の者が一緒になって、皆んなで能く話し合つて行から、所謂家族會議の氛氣の中に皆の意見を纏めて行く、そこに上意下達、下情上通の實をあげやうといふのです。ですから美術家の諸君が集つて、互に話し合ふ、そこで一つの新しい方向に向つて進んで行けるやうになつたといふことは、やはり常會を持つたといふことと、やつまり一人一人が勝手にやらうといふことから目覺めたところに價値があるのです。

齋藤　私が言つたのは、實行して行ける所の小さいものから、段々大きく擴げて行くと云ふ……

三輪　一人では幾ら力があつても出來ないし、またさういふ考へ方ではいけないのです。

秦　理想論として、隣組から淨化されて行くことは結構ですが、實際問題としては中々一人じや出來ませぬ、ですから私は斯う思ふのです。是は田中さんにも自分の所の例を引いて十分申上げたのですが、隣組で斯う云ふことは難しいことかとも思ひますけれども、豐島區なら豐島區

が、實に結束が能く行はれて居る。インテリと云ふものは、いざ爆繋が来れば一番先に逃げてしまふか、或は戦争なんかになりはしないよと、たかを括つて居る人が居るのです。そこで幾ら私が、近所合壁の人を集めてかういふ時局だから一つ考へて貰ひたい、と言ひましても、却て生はんかの理窟が煩ひして懐疑的な者が非常に多いのです。そこでこの際どうしても――是は美術家の方々に、そんな所まで言ふのは非常に無理な話ですけれども、私は田中さんにも卒直に申上げたのですが、是は廣い意味の美的清掃運動化して戴きたい。是は初めは豐島區、淀橋區、それから板橋區あたりの人達、詰り城西部の美術家の方々が結束されたと云ふことになりますけれども、是はどうしても單に隣人を狩出すと云ふことにとゞめず、地域をもつと擴大して先づ東京市全體の美術家に渡りを付け、次第に日本全國の六大都市から全町村に及ぶといふやうにして頂きたい、唯最初は各自の小さな隣人からやつて戴きたいと斯う云ふ譯です。それで實際理論として斯う云ふことは難しいことかとも思ひますけれども、豐島區なら豐島區

の美術家の方々が結束されて、さうして國民學校なり――さう云ふ意味で、今日飯島先生なり、名倉先生なり、特に斯う云ふ席に来て戴いて居るのですが、何と云つても國民學校とか、或は國民學校でなくとも、女學校でも、中學校でもよろしい、商業學校でも結構です。兎に角大衆が皆集まる所は、美術家の方々が非常に密接な關聯を持たれて、單に繪を描くとか何とかと云ふやうなことでなしに、もつと繪の世界からぬけ出して、美的精神運動と云ふやうなことを――美術家の方々は最も文化人を以て任ぜられる方々と思ひますから、特にさう云ふインテリを導びいて戴きたいのです。さうしてあの隣組はどうもけしからん、と云ふやうな所には、一人ではどうしても駄目ですから、十人なら十人、二十人なら二十人までおいでになつてドシドシ之を善導し、助成する、又例へば先日どなたかお話がありましたが、塵溜を綺麗にするとか……ふやうなことをポスターに描かれたと伺ひましたが、美術家の方々がさう云つた方面にも働きかけられることは、大變結構なことだと思ひます。それからこの間三輪君が云つたやうに風呂屋の間

ペンキ繪、あんなものに描くのは俺達の仕券にかゝはると云ふお考へがあるかも知れませぬけれども、是れなどもやはり大衆の眼に觸れると云ふ見地から立派なことだと思ふ。それから街の隅々や公園などにもポスターを描いて貼るとか、或は壁新聞──あれをもっともっと擴大して單に印刷でなく、畫家自身の直筆を以て描いて貰ふと云ふ時が早晩私は來やせぬかと思ふ。かう云ふ時にかう云ふやうな心構へを以てやつて戴くことは、非常に意義があるのではないか。美術家と云ふものは先程お話がありましたけれども、單に繪を描かれると云ふことではなくして、色んなことを此の際やつて戴くと云ふ觀念を、一般の公衆に植ゑ付けることが、私は何より大事ではないかと思ふ。それは延いては鶴田さんが言はれたやうに、單にリベラリズムとか、個人主義から離れると云ふことを認識させる道程ではないかと思ふ。さう云ふ意味で、甚だ理想論に傾いて、どの程度まで出來るか、私にも亦名案が浮びませぬし、兎に角さう云ふ意味で此の隣組は非常に大切だと思ふ。隣組にしては、それ〴〵小

さく結束は出來ても、Aの隣組と、BとCの關聯が絶對ない、のです。そこでインテリ階級同志の隣組に横の連絡を付けて置いて戴くことが、

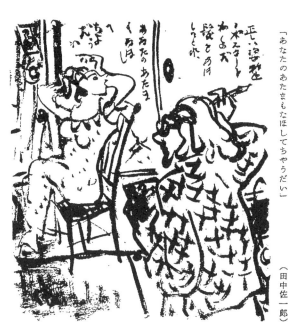

「正しい姿勢のポスターを描くのだ、髪をなほしてくれ」
「あなたのあたまもなほしてちゃうだい」
（田中佐一郎）

ば、これは一見非常に慾の深いお願ふ。

ですよ。要するに美は一種の調和なんですからぬ。さう云ふ風に考へて繪の具なんかは自由に配給出來る世の中ではなくなつて來たのです。何か身を以て挺身的にさう云ふ仕事をやつて戴きたい。斯ふ云ふ希望を切に私等としては持つて居るのです。

田中　地域常會がありまして、大體承つたやうなことを話して、皆感激してやらうと云ふ氣持になつて居るのですが、實行としてはポスターを自分で描いて、第一回の持寄りを明日やるのですが、先づ實行としてはそれが手初めです。

吉村　職域的に行くべく、今までの地域的な行き方は理想的ではないけれども、是で行つて、今までの作家は美術の爲の美術になり過ぎてゐる、さう云ふ認識が非常に惡いと思ふのですね。

三輪　方法論としては、今のまゝには澁谷區も出來る。目黒區も出來ると云ふのも一つの方法です。

田中　最後は職域として固まる譯ですから──是までの團體を續けたんでは、どうしても長く續かないと思ふのです。

三輪　此の間田中さんにも申上げたのですが、何故皆が集つて常會を

何より緊要で、そこを美術家常會の一つの仕事として斡旋するのが非常に大切だと考へて居るのです。それが、やはり町の一つの調和でもあるの

ひのやうで、美術家としては或は行きすぎだと考へられる人もあるでせうが、何といつても私は今の時代にはさういふ事が要望されてゐると思

作つたかといふ氣持ですね。その理念をハッキリ把握することが先づ第一に必要だと思ふ。さうすると地域的だとどうしてもやはり――まあ都市の淨化とか、さう云ふことも結構ですよ。結構ですけれども、それは其の場合には地域的條件と云ふことは非常に曖昧になるのです。ですから地域であると同時に、職域的な行き方にならなければいけないと思ふ。一寸我田引水になるのですけれども、私達の方でいゝ勤勞報國運動と云ふことで、各職域を併合する勤勞報國隊の組織を作ることをやつてゐる譯なのですが、諸君の運動を常

寺田　襄翼會なんかが一番力を入れて戴きたいと思ひますことは、既に外國なんかでは――亞米利加なんかでも、はつきりした組織が出來て居るのです。

上田　どう云ふ組織で……

寺田　それは、ワシントンD・C・に中央委員會を置き、亞米利加四十八州を其の人口と美術家の在住數によつて十六區域に分けて、其の區域に委員會を置き、其の委員の中には

美術館の館長とか、有名な繪描きとかが委員長になつて、其の下に、彫刻家、油繪描き、リトグラフ、エツチングなどのグラヒツク・アートをやる人とか、或はタピストリー、工藝などをやる作家とかのリストをつくり、どう云ふ仕事にはどう云ふ人が適當であり、又どう云ふ建築にはどう云ふ壁畫がいゝとか、それにはどう云ふ作家が適當であるか、それから裝飾的なことをやるにはどう云

ふ人と云ふやうにして、一目瞭然として分るのです。僕等の隣組でもさう云ふ組織にしたいと思ふのですが、中々繪描きばかりでは出來ないことですから、こんな運動に大いに力を入れて戴く事が必要だと思ひます。

岩佐　（上田中佐に向ひ）途中でお歸りださうですから、その前に何か御注意でも戴きたいのですが……

上田　私は何も申上げることもない。準備もなし今晩の會に就いて事

寺田氏

上田中佐

前に考へたことは全くないのです。全く武裝せずして來たのです（笑聲）ところが圖らずも明日の朝第五回目

上田　それから今度、爆撃を終つて歸つて來て、基地に着いた時に――此の頃は絶無ですが、五六機失つたと云つても騒ぎもなく――映畫なんかを見ると別に騒ぎ合つたりするが、――さう云ふものが寫生してないですね。そこで非常に沈着なる狀態だと云ふやうなことを能く見て戴きたいと思ふ。

鶴田　私は此の前行つた時も、飛行基地を見て參つたのですが、出發前後の緊張した一つの情景、あれは極めて平靜なる態度に於て、爆撃に出て行くと云ふ、躍動させるやうな繪を願ひたいのですが……

三輪　一番最初高島屋でやつた時には、（聖戰從軍畫展）あれは蹄つて來た所だつたですね。

田中　それから敵地に出發しようとして、敬禮して居るのがありましたね。

の從軍をすると云ふ痛快なるニュースがあるので、先づ此の際盃を借りて、鶴田さん⑥健闘を祝したいと思ひます。――（一齊乾盃）――ところで鶴田さんは中支那方面に行かれると思ふ。中支那方面に行かれたら、先づ飛行機のことを頼まれると思ふ。僕は斯う云ふことを一つ能く見て來て貰ひたい。あなたは五回目の從軍だから、――空中戰闘は皆同じで、それより、空中戰闘は皆同じなのですけれども、やはりいゝですね。

鶴田　此の頃、聖戰美術展覽會、海洋美術展覽會なんかを見て居ると、蒸汽船でも、それから普通のデイーゼル・エンヂンでも、飛行機でも出る煙は皆同じなのだね。石油を焚いた煙と、ガソリンを焚いた煙と、石炭を焚いた煙とは當然違はなければならぬのだけれども、僕等が繪を見ると皆同じなんだね。そんなことを鶴田さんに言ふ必要は一つもない

のでせうけれども……さう云ふやうな氣持で、僕は若い人を指導して貰ひたいと思ふですね。

鶴田　兎に角戰爭に對して、美術がどう云ふ情勢になるか、戰爭と云ふものは非常に現實的ですよ。斯んな現實的なものは外にないのですよ。從つて繪も現實的に描く、詰り寫實的に描く、さうしなくちゃ嘘です。繪もそれから又出發すると云ふことになるので現實的に、寫實的に行かなければならぬので、さう云ふ機會に又一遍戻ることになるのです。

上田　それが出來たら、其の繪を國民學校の飛行機の教材の中に入れてもいゝと思ふ。此の繪に出て居るのが、是がガソリンの煙なんだ、之に出て居るのが是が重油の煙なんだ、そこまで教へるやうなところまでにならなければ駄目だと思ふ。それからもう一つ隣組の話だが、うまく行けば是以上いゝものはないけれども、下手をやると、是がデマの――戰時下の惡德の胚胎場所になる。此の點を一つ考へなければならぬと思ふ。今日は空襲と云ふことを對照として國民一般――と云ふより

も僕が、最近東北、北海道、島根縣、岡山縣、千葉縣方面、さう云ふ地方を見て來ると、どうも東京の人は行過ぎになつちやつてゐる。それが大阪の人は經濟觀念と云ふものに著眼して、理窟を言はないで、實際の準備をやつてゐる。地方の人は比較的冷靜――と云ふことは沈著と言ふか、ぼんやりと言ふか、何もやつてゐない、併しながら地方の人が、やはり地に付いて、どうしても眞劍にやらなければならぬのだと云ふやうな氣持になつてゐる。ところで僕等政府機關も勿論――是は大政翼賛會も政府機關の中ですが、情報局も勿論何れも惡い所を一時棚上げして置いて、さうして所謂民間の方の惡口を言ふ。インテリは惡い、インテリは惡いとよく言はれるけれども、勿論日本のインテリは駄目だと思ふけれども――駄目だけれども、それより今そんなことは言つてはいかぬと思ふ。惡い〳〵と云ふことを餘り言つちやいかぬ、是はどうしても內面から良くするやうにしなければならぬ、對外的宣傳と云ふやうな見地からして、餘り惡口は言はぬことで其の用意をしなければならぬ、どうしても今日は

觀念に於て、國民自分を愛しないと云ふ者は誰もないのであるから、インテリが惡いと云ふことは、だらしないと云ふことであるが、それを言はないで、もつと上手に指導しなければならぬ。

宮本　インテリを指導するのが一番困難ではないでせうか。

秦　それは政府だけじゃ出來ませんどうしても文化人が自から立つて、自發的にやつて戴く外ないと思ふ。

是も私は鶴田さんに能く見て來て置いて貰ひたいと思ふ、日本が重慶に爆擊を加へるのと、豫想又は假想の空襲を日本が受ける所の狀態とは詰り日本が重慶を空襲する場合と、獨逸が倫敦を空襲する所の夢想又は假想して、今日備へて居る所の空襲を受ける動機とは全く違ふんだ、であるから過度に神經過敏になる必要はない、そこでどうしても必要なのは、日本國民全體として氣魄を涵養すること、それから一決して落付くこと、さうして落付くこと斯う思ふことなのです、斯う云ふ觀點に立つて、私は鶴田さんに、重慶爆擊に行く情景を、飛行機に付いてよく見て來て貰ひたいと思ふ。

鶴田　いや、それはまだ分りませぬ、まあ見て置いて呉れと云ふことになるかも知れませぬが……此の雜誌が出る頃には、私は報導して歸つて來る頃ですからいゝかも知れませぬが、是で繪描きと云ふものは存外視野が廣いのです、方々に旅行や何かしてゐるますし、それから此の間の常會でもさう言つたのですが、繪描きと云ふものは平常家に居る期間が多い、外の人は大概勤め人であつて、そこが非常

上田　それから一つ、僕の常に感ずることは、今日の日本人――と云ふよりも、所謂インテリ諸君がどう今になつても、支那人、支那と云ふもの、支那事變と云ふものを、現在の世界情勢下に於ても、あまく見て居る、それがどうにも氣になつてしようがない、何も懼る必要もなし心配する必要もないのであるが、今日の情勢をあまく見ちやならぬ、であるから日本の行く途は決定的なものまで來てゐるから、どうしても今日の用意をしなければならぬ、今日は敵の潛水艦とか云ふ風なものに對し、或は空襲とか、然らば空襲とか云ふ風なものに對

に大事な所なのです。それと色んな統制から切符制度となって生活が益々ごたごたがつて来る。是が緩和をするのが隣組の美術家ではないか、是は美術家が隣組に對して美術家としての人間的の愛情を常に持ち出す、さうして緩和する、現在餘り混んがらかり過ぎて居る、是も常會の會員の非常な任務ではなからうかと思ふ。美術家がやれば態とらしさがなくやれると思ひますね。

長谷川　先程隣組美術家の仕事の一つとして色々話が出たのですが、斯う云ふことがやはり常會の集りの時の話題に出たのです、それは國民學校で圖畫を敎へて居りますけれども、吾々美術家が小供達を集めて、物を能く觀察させると云ふことをやらうじやないかと云ふ話が出たのです、是は甚だ吾々の仕事としては適切であり、且つ自分達が持つて居る經驗から、小供を指導するのはいゝことじやないかと思ふのです、詰り繪を描くと云つても、唯上つ面を見て繪を描くんじやなくて、中に細かい所まで觀察し、且つ注意を以てやるから佳い繪が出來る譯なのですから、さう云つたやうな習慣を、そこ

らにぶらぶら遊んで居る小供達を集めて來て、學校の放課後に繪を敎へ

（画・長谷川町子）

てやる、繪を描くと云ふよりも、寧ろ繪を作る爲に、十分なる觀察眼を與へることを、一つやうじやないかと云ふ話が出ましたそうですが、是れなんかも吾々のやる仕事の一つにはなつて居るのです。

それから先程ボスターと云ふ話が出たのですが、其のボスターでも取り敢へず吾々の立場から正しい風俗を支持して行きたい、それにはやはり繪を描いて見せて——例へばパーマネントでも目茶苦茶なのがありますけれども、それをさうかと云つて、堅苦しい形のものにすると云つても、今の都會の女達では直ぐに言ふことをきかない、それで美術家の眼で見て、美しい形で、而もそれが正しくあつて、風俗の上から良しと見られるやうな考へ方、着附けにしても鑑目な端折りでなく、それが整つたものにして最初のボスターにしようと思ふのですが、斯う云つたとは明日ボスターの小さな案の持寄りをやらうと云ふことになつてゐるのです、是等は大體城西美術家隣組の取敢へずやり出した仕事の一つですが、そんなものは極端に實際の形まで喰ひ込んで行かふ、斯う云つたやうな遣方です。

（上田中佐所用の爲退席）

三輪　鶴田さんと、長谷川さんのお話は私は両方いゝと思ふ、一つには美術家がそこに入ることに依つて、愛情的に、情操的に美術を大衆の生活の中へ持つて行く、それから長谷川さんの言はれたことは、やはり國民全體の藝能力を高め、働かせるといふことが何れも大變結構で、この間も田中さんにも申したのですけれども、職域的に結び付けることがいゝと云ふけれども、繪描きの職域と言へば直ぐ繪を描くと云ふやうに考へられて、壁畫運動もいゝのですが、直ぐ何とか繪を描いて、展覽會でもやつて何處かへ納めやう

と云ふ。さういふ狹い考へ方になる。是がいけないと思ふ。むしろさういふ今迄の畫室本位の仕事から一歩も二歩も脱け出すといふ目的の爲に皆さんが集つたのだと信じてゐます。

吉村氏

吉村　文化問題の解釋として、繪描きには繪の仕事としての解釋でないと何もうまく行かないのです。そこが難しいと思ひます。

三輪　文化運動も廣い意味に考へて見たいと思ひますね。昨日私の方の村松部長と話したのですけれども、愈々困難な時代に逢着したとして、ラヂオも新聞も雑誌も間に合ふと云ふことを豫想して置いてもいゝと思ふのです。さう云ふやうな場合になれば壁新聞だつて印刷出來ません。そんな時に例へば豐島區に五百人の畫家が居るとする、そこで一人の方が各五十枚宛、繪なり、ポスターなりを描くと立ちどころに五千枚といふ數が出來ますからね、何にしても五千枚と云ふ數は有效です。それに印刷機としても中々精巧な印刷機ですしね（笑聲）

長谷川　それは印刷機より却つて精巧ですよ、是より精巧な機械はない譯です（笑聲）

三輪　これは元來宣傳文化協會あたりでする仕事かも知れませんが、それとは別にこうしたことを美術家が自發的に卒先してやれば言はゞ商賣人ではない者がやるのですから、そのこと自體非常に大きな刺戟と效果を與へるのです。諸大家が肉筆でやると云ふ所が面白いんですよ。其の話をしたら、冗談に横山大觀が

長谷川　あすこらは署名に價値があるんでせうか

三輪　それだけを持つて廻ればどうにか助かるといふんですけど（笑聲）
――そこで今度具體的に一つ考へて頂きたいと思ふのですが、さつきの勤勞報國運動、つまり一人の遊休者も傍觀者もなく國民皆勞で行かう、働けゝといふのを一つポスターに作つて貰へないですかネ。

長谷川　それもいゝですね。

三輪　それは一つにはニュースバリューがある、非常に刺戟的になつた、この運動の全體に非常に大きな影響を與へると思ふのです。

田中　さう云ふことも、こちらから言ひ出すと、何んだあんなものが出來たと云ふことになるから、下からゝと云ふやうにやつて行つて、つながつて行かうと思ふ。

秦　「働け」も結構ですが、又槪念的に鵜呑みにされるのを懼れるなア、それよりも生活美術の建設、それをもつと徹底させるやうな具體的な方法を考案して貰ひたい。長谷川さんの仰つしやつたやうな、具體的なものをやらなければいけないと思ふ。今の國民學校を通して、服飾の問題――二目と見られぬ、國辱物のアッパッパなんか着て歩くおかみさん達を善導したり、何でも實際的な美的清掃運動をもう少し具體的にやつて戴きたいと思ふ、一體今迄何でもやたらに抽象的なことを觸れまはることが、日本では今までありすぎたと思ふ。どちらかと云ふと下手なスローガンを掲げることが好きでその實うつと觀念が具體的に入つて來ない、やはり物自體で即物的にやつてくれなければ一般大衆の頭には這入らないのぢやないかと思ふ。一億一心と云ふ言葉なんかでも、一時は色んなものに書くことが流行りましたが、デパートの新生活展覽會などといふものを觀に行くとやたらに一億一心が坐布團や、レターペーパーや、それからお盆の中にも無闇矢鱈と書き込んであるが、こんな事はおよそ意味なさない、こんなのを見て心ある人は却ていや氣がさす、それですから私は美術家の方にお願ひすることは、一番眼に據へるもの、詰り觀念的でない、即物的なものに對して、特に力を入れて戴きたいのが、私共からの希望です。ですから今の服飾の問題なり、國民學校を通ずる繪畫教育なり、國民服の問題なり、或は街の人達の餘りにも變てこな、見つともないアッパッパ改良案など、あんな國辱的な服装をして一ぱしの洋装氣取りか何かで得々する連中を指導することは、一見末の問題のやうですけれども、一國の文化問題として決して等閑に附すべきものではないと思ひます。些くとも心ある文化人のセンスに觸はるのです、さう云ふことも立派に街の調和と美を保ち、あらゆる美術精神運動の基調

となるのではないかと思ふのです。

　三輪　美術精神運動も勿論結構です。併し今の「働け」と云ふ運動はちつとも抽象運動ではないのです。是は政府から近く國民徴用に関する五つの勅令が出來るのです。これは戦時下人的資源の擴充態勢といふ見地から、勞務動員の擴充態勢といふ見地から、これを抽象的なもののやうに見たけれども、ちつともさうでない。勞務の必要なことは、是は現在國家の絶對的要求なのです。アッパッパ問題なんかも、結局、それは唯アッパッパが醜いからといかぬじやないかねと思ふ、そういふものを平氣で着てゐる無神經を教育する、或は電車やバスの混亂でもそうですが、僕に云はせればあれは公德心の問題よりも美しくないもの――つまり正しくないものへの感受性を養ふ、さういふめ國民に心構へを植付けて置く、勤勞精神の昂揚と勤勞習性の建設を促すといふ必要があるのです。今泰君は、ところがさう云ふものがいきなり義務的に國民の上にのしかゝつて來ると云ふことは人心に與へる影響が非常に大きいのです。それで懸命に角繪畫運動と云ふものが、單なるサロン藝術でなくて國民の中に一般大衆の中に、食ひ入つて、さうして一つの社会的な役割を務めなくてはならないと云ふ、是は今までも言はれて居るし、私達も非常に感じて居る譯なのです、だからそれにはどうしたらいゝかと云ふことを考へれば、色んなこともありませうけれども、先づ壁畫と云ふことを取り上げて見るのですが、それは外國に於ては独逸だつて、伊太利だつて、露西亜だつて非常に盛んに行はれて來て居るのです。さうして非常に大きな役割を果して居ると思ふのです。それは日本では今まで、大衆の為の壁畫

　は美とモラルとの結付きに向つて皆さんが持つて居られるものを提供して國民大衆の教養を昂める、さういふ風に行かなければならないのだと思つてゐます。

　岩佐　宮本さん、あなたの會の壁畫のことに付いて少し話して戴きたいのですが、それを少し問題にしたいのです。

　宮本　壁畫のことですか――さう話落した所は僕は補足するから、寺田君一つ頼む、話落し

　寺田　今まで話されたことで、兎に角繪畫運動と云ふものが、單なるサロン藝術でなくて國民の中に一般大衆の中に、食ひ入つてやるには、壁畫と壁畫表現方法が非常にいゝと思ひます。然し壁畫には建築がなければ描けないものであつて、それには先づ公共建築が一番適したものであるので、それで翼賛會の方々にも情報局の方々にも會つて、それに建築家の方々も加つて相談したものであるので、それで翼賛會、情報局の方々も、さう云ふことは今君達が始めるのは遅い位だ、もつと早くやつて呉れなければいけないと云ふことで、今非常に乗氣にな

　と云ふものはほとんど無いと云つてもいゝ位なものだと思ひますけれども、――それからやはり今までの資本主義的な組織の中では發達しなかつたと云ふことは、建築と壁畫の結びつきと云ふものが惡かつた、それは以前建築は生活の為の機械だと云ふやうなことをコルビデエなんかが言つてゐる。然しそれは生活の為の機械であることは、あるけれども、でもよければ、病院でも、孤兒院でも、圖書館でも、さう云ふ所が澤山あるだらうと思ひますが、材料なども澤山なんかの賴んだ壁畫は非常に高かつたのです。さう云ふものを出來るだけ安く描く、今までの個人の賴んだ壁畫は非常に高かつたのです。さう云ふものを出來るだけ安く、其の目的に副つたものを安く、――建築なら政府で公共建築に依つて色んな目的があつて、各々違ふだらうし、材料なども運ぶなんかの使用法も適切なものを作ることであるからさう云ふことで、翼賛

　つて、色んな點で協力して貰つて、ゐるわけなのです。唯單なる一つの繪畫運動だけで終つては役に立たない繪畫運動だけで終つては役に立たない。唯繪描きだけの仕事が一番大切なことをすると云ふことと、建築と壁畫の結び付きと云ふことが惡かつた、それ運動ではいけないと云ふことは一番運動ではいけないと云ふのです。政府で政府なら政府で公共建築、國民學校でもよければ、病院でも、園書館なども澤山あるだらうと思ふ所が澤山ある重大なる問題で、さう云ふものを出來るだけ安く描く、今までの個人の賴んだ壁畫は非常に高かつたのです。さう云ふものを出來るだけ安く、其の目的に副つたものを――建築なら政府で公共建築に依つて色んな目的があつて、各々違ふだらうし、材料なども運ぶなんかの使用法も適切なものを作ることで、目的乃至材料なども運ぶといふことで、生かす方法として、生かす方法ではないですかね。

　岩佐　手取り早い話で、お湯屋のバックなんかは、社会的に大衆に接する方法として、生かす方法ではないですかね。

　寺田　それも此の間三輪さんから話が出たのですが、現在お湯屋のは向ふからあべこべに金を置いて行く

んださうです。

吉村　どっちがですか。

寺田　廣告屋の方が……（笑聲）

三輪　大家では日数がかゝつて困るさうです。あれは一日で描き上げねば駄目なんですから……（笑聲）

宮本　あれは技術的に難かしいと思ひます。ペンキの使ひ方も出來ないと思ひますし、若し出來たら吾々もやりたいと思ひます。今のポスターの話と同じで、手つ取り早いことでは先づお湯屋のバックなんかに、一番大衆に觀へるものだから、それに一つのプロパガンダの役目を持たせることは必要だと思ふのですね。

秦　壁畫運動と云ふものはお説の如くかういふ時代こそ最も效果的で、有意義だと思ひますが、如何せん、それさへ現在では聊か時機が遅すぎる感なきにしもあらずです。を申上げると、今、寺田さんの言はれたやうに、現下の一層緊迫した日本の狀勢下にあつては壁畫に提供するやうな適當な公共建物もあまりないし、又保存に耐へるだけの帝都の建築などは殆ど考へられないと云つてよろしい。それ程時期が切迫してもゐらかなつては仕方ないので――了つて居るのです。それ故、先日も二科の有志諸君壁畫運動に就いて折角熱心な提唱があつた際も私としては内心大いに贊成しながらも實はない思ひ切つた事をわざと申上げたのです。寺田さんの理想主義を傷つけるやうで聊か心が悪いですが、亞米利加の壁畫運動などを私も多少調べて大いに參考にしてはゐるのですが日本では色んな事情からして迚もあゝはいきませんよ、どう考へても現在の日本では一寸無理なんです。アーチスト・イン・レヂデンスの問題にしても、何れは是非實現させたいのですが、地方に色んな畫家を派遣して、その土地の國民學校とか郵便局とか村役場とかにその町や村の地方色を表した風俗畫でもドシドシ描いて貰ふと云ふことは非常に結構なことなんだけれど、今はそれさへ十分にはいかぬのです。こんな事はあまり外國に聞えることはまづいが……兎に角事態はそこまで來て居る物じやないのですから、そこはやはり考へなければならない、と思ひます。

宮本　……在來のプライドを捨てかゝらうと云ふ、そこが又大いに間違つてゐるやうに思ふ。むしろこの際、一層高いプライドを以て風呂屋の繪でも、街頭に何でも描いてやらうといふポスターで、時代を諷刺し得るやうなポスターで何でも描いてやらうといふ氣持を持つて戴きたい。それによつて今迄習得したテクニックが低落するやうな人なら眞の藝術家とは云へない。實際そこら邊が眞の藝術家にあまり多い。公共建造物に向つて、風呂屋のペンキ繪なんか持ち出すのは甚だ失禮な事を百も承知なのですが、そこまでつきつめて考へて戴かないと實はやないか、永久に掲げられなくてもいゝぢやないか、こないだの東丘社の壁畫献納の時にも、あの程度の繪を公共建造物に長くかけて置くのはどうかと思ふ、もつと作品の質を考へなければいけないと云つた。これは第一に批評の見當がまるで違つてゐるのです。あの場合は、「作品」は第二義で、作家の「行動」が第一義なのです。だから僕は云つたのですが、あの繪を百年も、千年も掛けて置かうとして、政府でも――情報局だつて無論受けたよりよきものを描いて置かうとして、よりも第一に、作家の方で來年はまた彼よりよきものを描ける位の意氣で欲しいと云つたのですだから、作家の方ではもつとフランクに考へて思ひ切つて實行するといふことにならなければ駄目です。

宮本　ルネッサンスの壁畫のやうに、又畫家の現在亞米利加の壁畫のやうに、永久に保存するとか、又畫家の仕事を後世に残すと云ふやうな遠大なる理想主義を此の際捨てなければならない。一年でも二年でも目的が達せられゝば十分だと云ふ考へを持たなければならぬと思ひます。ですから建築そのものが、そんなに永久的な建築でそれがなくなる、日本の建築と共に考へなければならない、と思ひます。

三輪　宮本君の今の考へは贊成します。

宮本　吾々の運動の意味には、今まで當局者が氣付かれなかつた――詰り畫家の職域をもつと廣範圍に利用して貰ふと云ふ運動の意味もあるのです。是非取り上げて貰ひたいと

思ふですね。

三輪　唯此の間も云つたやうに、壁畫と云ふものに限定されると相手は建築物でせう。日本の建築物は實用一點張りに出來てゐるのですから、大體最初から繪を揭げると云ふやうな考へはないのですからね。いい話が僕等の建物に行つたつて油繪一つも掛つてない始末です、普通の會社でも、社長室なんかに偶にある位で、事務堂なんかには、繪なんか絕對にありませんよ。

宮本　繪のない部屋、例へば工場の中で一日働いて、窓の外も見られないで、完全に自然から受ける樂しみもない人達の壁に、風景を描くとも一つの使命だと思ふですね。

三輪　さうです。ねらひは美術に依る厚生運動ですね、むしろその點をハッキリつかんで欲しいのです。

寺田　それもあるだらうし、さらしてゐる中に──初めから壁畫を描くたびに傑作が出來ると決つてないから、澤山描いてゐると能く言はれには壁畫家は居ないと云ふ──日本まで描いたこともないので、今まで壁畫もない、僅かに法隆寺なんかが傑作として殘つて居

氏川谷長

長谷川　お話を聽いてゐて一番感ずることは、日本の建築が立派な建

言はれる、それ程に日本には壁畫と云ふものがなかつた。伊太利なんかでは、例へばヂオット、フランチェスカなんかにしても、あらゆる所に壁畫を研究すると云ふ考へはないのです。それで古い話ですけれども、昭

ね。それは結局生活の要求だと思ふ。今まで歷史的に壁畫が殘つてゐるのは、その時の生活がそれを要求したと云ふことです。だから歷史を見る時代には宗教的な繪、又はペイガン的なものとか、非常に裝飾的なものが要求された時にはそういふ繪畫と云ふものが殘つてゐるのです。現代の日本には其の時々の時代の要求によつて變つて來てゐるのです。現代の日本には新東亞建設と云ふ大きな課題があたへられてゐる。それであるから吾々は多大な勞力を拂つてもやらなければならぬと思ふ。

岩佐　長谷川さんも、壁畫に付いては一言あるべき筈ですが。

和二年の五月、僕が初めてフレスカを持つて來たのです。其の時に日本に壁畫と云ふ建築家ばかりの會で斯う云ふ話をやつたものです。それから

人が、なんか建築士會の會長かなんかして居られまして、中條さんから、中條精一郎と云ふ斯う云ふ壁畫に付いて、うにして出來得るものだと云ふ技術的な話をやつたものです。それから

もう一回後に早稻田大學の建築科の學生を集めて、今氏の紹介で學生を前に、やはり壁畫と云ふものは斯んな風にして描くんだと云ふやうに、是は技術的な問題だけですけれど

も、實演をやつて見たのです、確かに是から出來た建築に應用されると云ふことは、皆感じては居るのですけれども、實際に設計家が、何か此處に壁畫をやつたらいゝのぢやないかと云ふ考へを持つても、玆に大きな問題があるのです。と云ふのは吾々が、

築はあつても、西洋の壁畫を見ても、技術的知識がない、作家の方でも壁畫を研究はしても、それを如何に應用するかと云ふ考へはないのでせう。それで斯う云ふ例があるのです、日劇が出來る時に、設計者の渡邊さんが、是は日劇のやうな建築には入口に壁畫をやるには理想的な場所だからと云ふので、建築家が初めから設計をした譯なのです、ところが今度は壁畫に對する一般的知識がないので、今お話の壁畫と云ふと

風呂屋のバック繪、あんなものを考へてしまふんですね、建築家以外の方が──詰り資本家です。壁畫を描くと云ふと、どんなものを描いて吳れるのか、どう云ふ風なものが出來上るだらうと云ふことになつて來ると、そこに問題が起つて來るのです、それで普通の場合ならば、出來た油繪なんかを壁に掛けると云へば、その繪が氣に入つたら掛けるし、さうでなければ取り替へて外のものを掛けると云ふことになるので

すが、僕がやつて來たフレスコなんかは、壁にぢかに描いてしまつて、それが惡かつたら壞してしまふからなければならぬ質のもので、實際の壁畫に對するもつと具體的な運動を──展覽會のやうなものは幾らもあ仕事と云ふものを見せると云ふ機會

か少し為に、是は一生懸命運して居つても、心配がつて一般的にならないのです。ですから壁畫運動と云つても、展覧會のやうなものは大いにやり、又一面建築家ともつと聯絡を取つて、繪描きなら繪描きの中で壁畫をやらうと云ふ人達が集つて、それで實際の場所にパネルでくつける方法もあるし、それから壁に直接描いてしまふと云ふ方法もあるのですけれども、さう云つたものを盛んに利用されて来て、もつと一般の建築の依頼するやうな畫を――一口に言へば資本家でせうが、さう云つた所に認識を與へなければ、中々壁畫運動なんと云ふものは進んで行かないのではないかと云ふ風に感じて居ります。

寺田　壁畫の展覧會には、モデル・ハウスを造つて、鐵筋コンクリートのやうなものゝ上に下塗りをして、仕上げるまでのプロセスを斷層的に示してやる必要がある。それから鐵筋コンクリートとか、フレスコとか、又板の場合はどの板を使ふとか、テンペラとか、油でやるとか、硝子なら吹付けとか、あらゆる方法で、さう云ふものを積極的にもう少しやらなければいかぬと

思ふのですけれども、今まで非常に色んな展覧會に追はれて窮々してゐたのですから、斯う云ふ際にどん〳〵やらなければいかぬと思ふのです。材料も非常に安く出来るものもありますし、――今までの油繪での壁畫は、非常に價格が大きいので、壁畫を頼めば一號五十圓としても十號で五百圓と云ふことになりますから、壁畫のやうな、あんな尨大な畫面を描くと云ふことになると、其の點で一つの恐れをなすと思ふのですね、ですから、さう云ふやうに高くなくとも出来るものを作らなくてはいかぬと思ふのです。

岩佐　結局時代的に見るとやはりお湯屋のバックなんかは技術的なことを考へさへすれば宣傳的、ポスター的に一番關心の持てるものですね。

宮本　いゝですね

長谷川　お湯屋なんかには、どんな教材を取扱つたらいゝでせうね。

寨　それが問題ですね。

長谷川　實は斯う云ふ話があるのです、それは其大なお湯屋を持つてゐる資本家がゐるのです。其の方はお湯屋はやつてゐないけれども、――話に聞くと何百軒と云

ふ湯屋があつて、取締をやつてゐる人があるのです。その人に偶然な機會からフレスコの話をしたのです。フレスコは濕氣に弱いじやないか、あゝ云ふものは日本のやうな濕氣の多い所には持たないのではないか、斯う云ふ話をしたのです。それですから私は最初にお話したやうに昭和二年にあちらで實際見て来た話をして、濕氣に弱いことはない、伊太利なんかでは家の外にも描いてある。ハンガリヤでも見たし、ルーマニアあたりも非常に多い、それは外壁に描いてゐる、勿論雨が當りますし、なるほど雨がどん〳〵當る所は自然に繪具が落ちてゐますけれども、直接雨が當らない所は非常にはつきりと繪が残つてゐるのです。でその話をやはり建築士會でやつたのです、さうすると遠藤さんと云ふ建築士の方が、それならば一つ風呂場に壁畫を描いて見ないかと言ふ。それで遠藤氏が有賀長文と云ふ人の――もう亡くなられましたが、有賀長文と云ふ人が麻布に新築の風呂場に繪を描いたのです。おかしな話ですが、御主人の有賀さんは晝間野風呂に入つてゐる氣持になりたいと云ふのです。晝間外の風呂に入つてゐる氣持で、

天を青空にして、月が出てゐる所をいゝ、それから周圍には野原を描いて呉れ、斯う云ふ註文なんです。（笑聲）僕はフレスコは濕氣に強いと云ふことを示さなければいけないので、それから風呂場へ註文通りの繪を下手なものですがやりました、そこで今年で既に十年經つて居ります。其の最初に僕は非常に注意して、僕自身がやつたんです。それで左官屋に下塗りをして貰つて、私は随分時間もかゝりましてね、壁の上りは非常に下手のやうでしたし、壁を作りして、それで描いたんです。遂に一昨年のことですが、昭和十三年にやはり濕氣の問題が出て、まだ確かにあの建物は残つてゐるのですから、後の人が風呂場を塗替へてしまへ別だが、確かに大丈夫だと云ふので、數人の建築家を連れて、それを見に行つたのです。ところが何ともないのです。風呂場ですから湯氣はしよつちゆう溜るし、兎に角湯氣は十分ある所ですが、それでゐて非常に固くなつてゐるのです。そこが西洋館なものですから、變なブラッシュで以て其の表面を洗ふんです。畫面の上を洗つても、いゝと云ふ風に言つてやつたんですが

僕なんかが雑巾で拭いたりなんかしても、繪具が落ちないのです。さう云つたやうなことは、もつとさう云ふ専門家の間にしつかり認識されゝば、確かに斯う云ふ一つの技術と云ふものも今まで人も餘り知らないのを持つて來た技術と云ふものは、何もなくて今まで人も餘り知らないもの、其の技術が信用されるまでには隨分時間がかゝりますからね。だからフレスコなるものは中々用ひられる所までは行かないと思ふのです。

其の濕氣の問題と同じことですが、あの方が名古屋に墓を造られたのです。名古屋には御先祖の廟があつてそれが國賓に指定されたので、それだものですから、それを記念する爲に、其の廟の下に穴を掘つたのです。詰り本當の石窟のやうなものを拵へまして、そこにフレスコをやりました。是はもう水がどんどん流れるのですから、とてもひどい濕氣です、併し何ともないのです。描き上げてしまへば、さう云つたやうなもの——兎に角フレスコなどに持つて行くことの出來ないものですからね、認識さ

れに壁にやるのですから中々やりにくいものなのです。

寺田　僕はそれを展覧會に持つて

裸質齋家の壁畫運動は先づ風呂屋から

（宮本三郎）

なりますから一先づ是で終了したいと思ひますが、最後の結論と云つては何んですが。秦さんに一つお願ひ

行つたんですよ。

岩佐　では――まだお話を色々伺ひたいのですけれども、時間が長く

したいと思ひますが……

素　色々伺ひました。大變結構な

會が出來上つたので、私どもとして

も雙手を擧げて御贊成申上げてをる次第です。それで之を機會に、今のお話の壁畫運動なり或は街の美的清掃運動なりを通じまして、今後美術家の方々が、大家小家を問はず、在來の展覧會至上主義や、或はサロン藝術と云ふやうなものから脱却されて、所謂――街頭に生活美術と云ふやうな今流行りの言葉を文字通り實現して頂きたい。みんな一應はアトリエから出て街頭まで進出するといふやうな氣運が現在到來しなければならぬ。さういふ時機が現在到來したのだと云ふ風に考へて居ります。

ところが是は言ふは易く行ふは難い。何と申しましても、中々實行はむづかしい。多士濟々の美術家の中には、勿論非常に立派な時局認識を持たれた偉い方もおいでになりますけれども、まだまだ多くは自己の今までちつぽけな殻に立籠つて個人主義や自由主義を謳歌してゐる人も存外多いやうに見受けられるのは遺憾です。そこで例へば今申した壁畫運動を先づ風呂屋のペンキ繪みたいなものから始める。或は街の美術の清掃運動を先日もどなたか云はれたやうに街頭のゴミ棄場の淨化といふやうな仕事にまで乗出す。これは今までア

きが違つて、さつきも申した何か技術を低落させてしまふと云ふやうにお考へになる向きもないではないかと思ふのですが、併し私は斯う云ふ大きなエポックの時代に際會しまして、今の日本の美術家の方々が――特に斯う云ふ事に卒先して着眼せられ、日本の文化人の秩序のために音頭をとることは大へん意義のある事と思ふ。例へば豊島區なら豊島區、或は城西部の美術家が、或はそれが五人でもいゝ、十人でもいゝ、結束して一つの共同制作をする。それが五十人となり、百人となり、千人となつて次第に大きなグループの運動にまで進展するやうになつたら……ジュールロメンのユナニズムの運動のやうに一つの大きなマッスとしての力が動いて行く事も各自の心懸け次第で決して空想ではないでせう。どうか之を機縁に何か一つの美術家の本當の結束した動きを見せて頂きたい、二千六百一年に斯う云ふ美術家が寄り合つて、斯う云ふ仕事した、と云ふことが後にきつと歴史的な事實になる日が來ると思ふ。實際その仕事の高い價値を充分自覺されて、どし／＼之を波及させて戴

きたい　さらすれば先程お話のありましたやうに小は小さな隣組のグループから、大は大きな意味の隣接の都市のグループの隣組、それから街の生活の中にも美術家の方々のかういふ仕事を不知不識の中に徐々に浸み込ませて行く、と云ふことになれば、文化人の仕事としてこれほど意義があるものはないと思ふ。本當に今日のお集りは結構だと思ふのですが、何と云つてもこれは地域的な課題や一時的なトピックに終らすべき性質のものではないと信じますので、幸ひ國民美術と云ふやうな新しい雑誌が生れて、岩佐、荒城兩氏が美術ジャーナリズムの上に大いに飛躍されると云ふ事ですから、私共は大いにそれを期待してかうしてやつて來たのです。尤も醬壇的の裏醴剤が雑誌の創刊や配合によつてのみ決して良くならうなどとは考へて居る譯ではありませんけれども、併し之を一つの機縁として、今後何とか醬壇の刷新や引いては國民生活の美的精神運動の端緒となつてくれればよい、今迄の展覧會至上主義とか、サロン藝術充足主義に終始する事なく、生活の革命と言ひますか、初めつまらぬ我執や既成概念をすてて思ひ切

った文化運動を起して戴けたらと、世紀の一線を劃するやうな當局の一員として此の際切にお願ひする次第であります。

　岩佐　色々どうもありがたうございました。

　插入似顔渡齋の内、上田、秦、三輪、飯島、名倉の諸氏は岩佐新筆。他は各々自畫像です。

地方でもこのやうな美術家隣組が出來ることを希望します。そして出來ましたら、どうぞ本社へ詳細御通信下さい。

（７）

時局と美術

……才能の幅について……

植村鷹千代

此の間高島屋と三越で開催された航空美術展を見たが、この種のものであらう。このやうな仕事ものでも絵の鑑賞に優る点が相常にあると思つた。従一色があるといふ點で、鐵線が明確になり、それだけ記録的効果がある。寫眞の場合は實在性といふ要素が繪に對する鑑賞的効果であつて、その要素のために、寫眞の鑑賞性には幾多の観點があるにもかかはらず、繪畫の職質性に關係するプラスチックな要素がある方が効果的であるから、寫眞はどの場合に或る種の驅けひきの質性に關係の寫眞よりも、心理的想作用を神經に関する俳優寫眞れの獨自なプラスチックな要素や、運動を把へる方が効果的であるが、さうした意味で、繪の方びが廻れて面白いやうである。やはり、飛行機の活躍すべき舞臺であると思ふ。

この前上野で開かれた聖戰美術

ものでも繪の鑑賞に優る點が相常にあると思つた。從一色があるといふ點で、鐵線が明確になり、それだけ記録的効果がある。寫眞の場合は實在性といふ要素が繪に對する鑑賞的効果であつて、その要素のために、寫眞の鑑賞性には幾多の観點があるにもかかはらず、繪畫の職質性に關係するプラスチックな要素がある方が効果的であるから、寫眞はどの場合に或る種の驅けひきの質性に關係の寫眞よりも、心理的想作用を神經に關する俳優寫眞の獨自なプラスチックな要素や、運動を把へる方が効果的であるが、さうした意味で、繪の方びが廻れて面白いやうである。やはり、飛行機の活躍すべき舞臺であると思ふ。

てゐるのである。考へると一寸不可解である。アート・フォア・アートの立場から純粹なものは極めて稀薄である。しかし、現實の傾向にあるか、鄉る現實の悟質の傾向には、藝術至上主義などといふ根據は源頭する。アートではないけれども、藝術家か興味を持つことの出来ない西歐の個人主義を增した例を舉げる。

純粹なものは極めて稀薄である。それにもかかはらず、日本の藝家の悟道主義といふ點になると、一種の藝術家の信條といふ點からして、藝術至上主義を嫌ふとする傾向がある。これは東洋の人生哲學の中にある主要な要素であるから、東洋人たるわれわれ日本人は、さうした氣質を先代から承繼してゐるし、教育過程を通じても、救へ込まれてゐる。成る程、洋畫家達は洋畫の理論といふものを學んでゐる。洋畫史を破ることが本質的に相含しないところであるが、藝術家の熊度の方を促して、種々な議訌を行つてゐる

アート・フォア・アートの立場から命的動きに参加することを嫌ふといふ根據は源頭する。しかし、東洋の藝術の場合には、藝術それ自體はアート・フォア・いふのである。例へば浮世繪といふ點では、西歐の個人主義の熱血を舉げる。バイロン卿や近い例では、フォア・アートの問題に戻してみると、この藝術的主張が生れ、が、彼は靈刻史を繪畫制作に來方してゐた。古い例では、ミケランジェロはフィレンツェの防衞戦に際して、今日で雲へば迷彩的奉仕を嫌ふといふのは不可能

遙かに合理的であつて、實際的であつて、一般に、東洋の藝術家の方が、氣質として東洋的である。これは藝術家の問題にのみ關つた事柄ではなくて、一般に教養の質の相遠としての相遠或ひは文化の質の相遠つた事柄で、藝術家の問題にのみ關つた事柄ではない。知性に於けるよりも低いと考へられに於けるよりも氣質の力といふものに於けるよりも低いとも考へられ、屡々――といふよりも絶對に知性に打ち勝つ勢力をもつてゐるのである。例へば、國家と個人との交流も西歐に於いては、東洋に於けるよりも遙かに自由である。といふ意味は、西歐の藝術と東洋人氣質の相遠は、西歐の個人主義、所謂個人主義といふ名で東洋人を揶揄するけれども、この關心の強さといふ點では、西歐の個人主義の熱血を舉げる。

の原因は、藝術家の東洋的氣質といふものにあると思ふ。一般に、東洋の藝術家の方が、氣質として東洋的である。これは藝術即人格といふ建前をとるものであつて、決して氣質にのみ關つた事柄ではなくて、一般に教養の質の相遠或ひは文化の質の相遠つた事柄で、藝術家の問題にのみ關つた事柄ではない。知性に於けるよりも低いと考へられ、屡々――といふよりも絶對に知性に打ち勝つ勢力をもつてゐるのである。例へば、國家と個人との交流も西歐に於いては、東洋に於けるよりも遙かに自由である。といふ意味は、西歐の藝術と東洋人氣質の相遠は、近代的の悲劇生活に於いて鈍感的である。これは西歐的な訓練が東洋人の場合には西歐人に於けるよりも低い。しかるに――といふものに於けるよりも低い。

人も多いし、ポスターを描いてゐる人も多いのだから、態々取り立て〻言ふ必要のないことかも知れないが、西歐人の場合には、別段そのことにこだわらずにやつてゐることが、日本の様子がみえるのである。可成りだわつた樣子がみえるので、可成りだわつた場合に多くなつた場合に、悲非論が喧々しかつた。故にそれを描く作家には故くやつてやつたと言ふ何か決意といふか勇氣といふか、さういつたものが示されてゐる。さうした大げさな決意のためか、時局との取つ組み方が可成り誇張されてゐる。さうした事態を眺めると、日本の作家は脳分縮の狹いものだと思ふ。戰爭のポスターには、純粋の藝術魂が必要だとは誰も一體質つてゐるのか。誰もそのやうなことを言つてはしないのに、

ところが、多くの戰爭畫や時局畫を制する意氣込みでポスターを強いて藝術品に仕上げやうとして苦心慘憺してゐるやうである。良心と純粹といふ言葉に對する馬鹿げたセンチメンタリズムである。第二一流の作家が沈んだ新聞に插繪を描いたり、ボスターの筆をとつたり、レストランの壁畫を描けば、第二流以下の中に忽れ落ちなどとは、政府も要求よく知つてゐるものでないことを一般についてはアート・

來榮えが得られるだらうとは想はない。時局畫の様式と内容には、人間の要求に對して、造形の手段で〻てほしいと思ふ。(一〇・五)

戰爭畫

近田口

　☆

其處で歴史畫をこれまで満足さす事が出來た爲めには、尨大な技術と細緻が強要されるな常然のことであつて、往年の英術家は、恰も最初は、全てが歴史畫家にならなければならないやうに、再三再四された官憲であると共史畫家の指摘して作家の注意を促してゐる所であつた。

ところが今日では、大牛の作家が此處の無教育を曝示してゐら时代であり、ひとり個性の上に立脚して獨自な境地を開拓しようとする时代であつて、若しも此れ等の作家が一朝何事かの機會に、尨大な歴史畫への准備を忘れ、此れに迫られば此の懈怠たる推して知る可きものがあるだらう。

但し、この宣憲は歴史畫ばかりではない、直ちに一切の職争絵の上に常嵌味することが出來る問題である。

　☆

職爭の絵畫は、飛初から一つの規約に縛られて居る。飛初から一つの规約に縛られ、平穩な海面をうけて海職が行はれた樣に想像せられるがよい。これは往昔の絵優とでもなければ、共のま、絵畫にのせることも出來るが、遠距離を隔てゝ砲火を交へるとなると、之れを平面に描寫すれば必ず長閑とした演習の圖を出ることは難しい。一屬する想像力に之れを凌駕すると、

　☆

絵畫にあつて最も警戒を要すべきものは歴史畫であると是な技術と細緻が強要されさ常然のことであると、其絵畫は恰も歴史畫によつて鍛返された官憲であると共に、此れ等の歴史畫は指摘して作家の注意を促してゐる所であつた。

四隣の各美術館に山積された作品の中で、若しその單調さに人を惜かすものがあるとすれば其の殆ど全部はこの歴史畫であ る。歴史は吾人の頭に大きな容想を與へる。其處には現實から離れた尨も雄渾なものが遍想される。そは常然であり、また之れを遍底として何人の頭にも美が畠か れ詩が創られてゆく。その細緻は、現實の方法を用ひて飛畫の上に表現してゆきなら、恰くも共れ等を絵畫に表現させ、之れを絵畫の上に常嵌味することが出來る問題である。

　☆

然とした混亂以上の混雑では あ銘を與へない場合が多い。蓋し職爭畫は實戰の華儼るな、其れは實戰の陷穽のある恐に心付かれることであらう。

　☆

職爭畫は實戰の爲めに同樣であつて、特に劇的な作度から撮影されない限り、何等職闘状態の通過感は生じて來ない ものであり、如何に之れを浮出させるかに技師の技術が存在す る。絵畫の巧さに換言る、其れ等の持つ表面の魅惑英麗ばかりが其實化しようと努める時には何 かもが起るであらう、それは英術としては無價値に等しいアカデミズムの胚胎であり、アカデミズムは、之れを表現する技術の低精緻なものであるだけに其の低緻闇惡さを露示してくるもので ある。

それ故に吾人は一先づ之れを靜物として眺め、輕薄な觀賞を殺し、別個の意義ある存在とし て眺める。この時々作家の教養と美術眼の顯揚はあらはれ、各自其れに新しい英と要菓を盛つて之れを作品化する。即ち辛じて此處に、圖が絵畫となるこ とが出來るのである。

所が職爭畫にあつては、吾々が之れに別個の意義を與へるよう先に、先づ飛初から職闘に屬する此疑が飛面の上に要求されてゐる。これを失つた場合には、これの存在價值のその一牛が潜ひ去られる事が多い。

然も此時の劇的な要菓は、美術家ばかりが見る哥い高い世界ではな

畫偶感

憲三□

だものであった。

然し現在では、この種の制作だけでは戦争画の最低水準を示すものが多く、又は之れても仕方がないかも知れぬが、各作家の最低水準を示す作品の会場に陳べられた作品

廃頽な實際の前には許されないものに對しては、吾々は未だ正面から之れを描寫して之れに美意であったか、之れを徒らに證明する作品が多く、不變に何物かの感激で動くことは

にローマンテイツクなものであって、一般に戦争に就いて常に夢見、想像するものが基底として之れの最も表された畫面を作ってしまたのも、作家はこの基底まで下りて描かれることになる。

それは、もしや見ぬふ表現を得ることが出來たとしても、何かの方法で美術價値が考慮されるのでない限り、可成り低調なものとなる亦は一見にして分るのであらう。戦争畫は、非常に注意を喚起されるのでない限り、唯だ描かれた場合には、この完全を以つてしても余部が例外な状となるアカデミスムに陥る運命にあるのである。

☆

古人は之れを補ふ爲めに、日常から文化人としての教養を基礎として、自己の感情と思索の淨化を計つた。また詩人が大衆雄詩曲を綴る様に、一切の感動と追力を畫面の上に凝結せしめる方法を考へて居た。そして一方には廣汎きはまる此の特有な

由來この種の制作では、畫面本來の能力を忘却して殆ど美術的に見ては自殺行爲に等しい作品の展列するものは臨外として家が餘りにも多々として居た亦よしや制作過程に多數の拘

件を具備したと云つても、其れは單にアカデミック作品として一題成功したと云ふに止まって、それが立派に絵畫として評價され、美術作品として臨み勝な亦は、この完畫上の價値まで問はれるには、未だ〱別個の努力が要求される亦を覺悟しなければならないであらう。

然しこれに戦争畫が前記の條件を兼備したと云つても、其れは現に今次の大戦に對しても之の幾多の例證を實證してゐるが、隊務から紹介される繪畫の消息は殆ど見るに忍びない貧弱なアカデミック作品ばかりである。それは固より此の種の作品が、最も多くの陥穽を余んで居るからでもあるが、一つは由來この種の制作への研究が等閑にされ勝ちであり、何等深い準備のない作家達が不用意且つ無責任に之に携はるからであらう。

然し、それは歐洲だけの問題ではあるまい。亦疑ひ、國民の教養と感動を習はしにして噴出した各種の戦争畫展覽会に、一見して諒解出來る事實である。

例へば一部の日本畫の様に、本來の能力を忘却して殆ど美術的に見ては自殺行爲に等しい作品も成り立たない。そして哀閲鏡覧の危険は、この戦争繪畫が成功出來なかった亦にあるのではなくて事實はこの美術價値を失はなかった良作家が餘りにも多々として居た亦に介在するのではあるまいか。

になると、唯一の狀态を描くの種の會場に陳べられた作品が受けたとしても、一般にこの種の制作全體の層が多いと云はれても仕方がないるまい。又た近世の機械なるものであった。

間はされる場合には其の高く評價されることかも知れないが、美術家はその創つたものを自己の經營する亦とは初めから望むべきものでなく、ましてこれ等は何れも緊要な原因として、近代戰に關する限り、取も峻烈を曝露しやすい制作に對して、常識の注意を意ふものが多かった。

これ等は何れも緊要な原因となって、近代戰に關する限り、取も峻烈を曝露しやすい制作に對して、常識の注意を意ふものが多かった。

慘憺、殘忍の狀态を拘束しては職争畫は胸を打つて泣くよりやり取も峻烈を曝露しやすい制作にくいかも知れない。然しこの種の繪畫は、それ專門の莫大な修養を基底として居なければ絶對成功出來ない亦は常然である。この時、若し其の中に徹底用來ないならば、作家として必ず救はれなければならない價値があるると。其れは、作品を何處までもよれば効果の上に作繪制作として主張し、場合によれば効果の上に從屬制作として亮变ない。ひたすら其の作品の美術價値を誤らしめ「ない」亦である。美術を殺しては、美術家

も

海軍魂の權化に彩管揮ふ

成瀬兵曹長を完成
海洋美術展の四畫伯

壯烈無比！

昨年八月廿六日夜東京灣南方洋上で艦隊訓練中颶風に遭遇し一身を犧牲に供して潜水艦の生命を救つた故成瀬兵曹長の崇高な海軍魂神は畏くも天聽に達し天杯下賜の光榮に輝いたが、その壯烈無比の海軍魂を繪畫により後世に傳へ、次代海軍將士の訓育に……資さうと海軍省ではかねて從軍畫家奥瀬英三（文展審査員）松坂康（第一美術會員）石川寅治（第一美術會員）三上知治（文展無鑑査）の四畫伯に執筆を依頼

中であつたが、廿七日糯城こめた作品四點が完成海軍省に搬入された、近く當局ではこれを海軍潜水學校（奥瀬）海軍航海學校（松坂）海仁館（呉下士官兵集會所）（石川）及び海戰館（三上）の四箇所に掲げることになつたが、作品はいづれも艦橋上で成瀬兵曹長が滿身の力をこめてハンドルを閉めてゐる悲壯な場面を描いたもので・總四尺三寸横五尺三寸の大作で四畫伯はこれが……制作……に當り二日間も潜水艦に乗込み同兵曹が半身を海水に浸しながら敢然として艦外から閉したハンドルを直接遅つてゐる現狀の寫生を行ふ等、苦心を重ね專心と構想を練り製作に全力を傾注し漸く完成したものである

寫眞說明

（右上）三上知

（右下）松坂康作（左上）奥

治作（左下）石川重信作

瀬英三作

海軍魂を描く

…移 動 座 談 會…

奥瀬　英三
三上　知治
石川　重信

海軍省當局では既報の如く海軍魂の藝化可潛兵曹長の記錄畫製作を海洋美術展所屬の作家、奥瀬英三、三上知治、石川重信、松坂康の四畫伯に委囑して數ケ月ぶりで完成した、かゝる崇高な犠牲的精神をカンバスに再現する作家の譽れはいふまでもないが、一方條約を伴ふ潛兵曹長の記錄畫であるだけに、數々の犠牲的苦心も窺はれるのである、製作に當つてどんな困難を克服したか、直接作家を訪ねて聞き、將來記錄畫を描く人々の參考に資したいと思ふ

記者　今回の御畫作は海軍々人の崇高な犠牲的精神を表現するといふ任務があり、主題藝術だけに完成なるまで人知れぬ苦心があつたと思ひますが、それを何つて將來の戰爭記錄畫を制作する人々の參考にしたいと思ひます

三上　海軍省から六月上旬頃描いて貰ひたいといふ話があり、同月

の栽頃私達四人が軍事當局部の河邊梅村さんの案内で吳に行きましてゝ統一潛に潛水學校を見學したり、潛水艦に乗せてもらつたりして・題材に關する爲生は一通りやつて來ました

三上知治氏

特に苦心といふもののはあります、海軍の犠牲的精神を描き現はし、氣迫をもつた作品にしたいとその雰圍氣を出すことに苦心しました

何分三ケ月の日數で制作時間の限られてゐたことゝコムポジションが四人共に同じやうになつてしまふことでそこに獨自な符見をするやうに努力しました

奥瀬　私達は今まで風景にせよ、戰鬪にせよ、すべて自然の戰鬪なものを描く修業をして來たので、この作品のやうな動いた表現をすることは非常な難しい仕事に感じられました、成瀬兵曹長が最後に悲壯な面持でハンドルを握つてゐたか或は必死の形相をしてゐた

か、その事實を見てゐないだけに滿足に描けない自分の作品を知りました、出來上つた目分の作品を見てボーズとか表情はもつと研究の餘地があると思ひました

石川　記錄畫はいろ〳〵な約束があるかはりに努力の甲斐がありま

記者　あの繪は非常に暗いやうですが特に夜といふことが條件にそこに加へられてゐたわけですか

三上　そうです、成瀬兵曹長の最後が夜だつたので暗い感じを出さねばなりません、黑を基調にして赤とか黄色とか加へて色彩に階調をつけることができずこれは一番困りました

奥瀬　夜の情景の表現はむつかしいものです、繪具を最初使ふとき塗り調子を戾して描きこむといふ

具合にやりましたが、幸に夏の制作...けに乾きは早かった

記者　潜水艦は小さい船だけに寫生は相當に骨が折れるでせうが人物のモデルは誰かを頼まれたのですか

三上　御存知の通り船は狭い上に艤裝が一つだけに寫生も艦一定の位置からするといふわけで、右から見やうとすれば扉にぶつかるし下から見れば天井にさへぎられて暗くなるといふわけで不便を感じました

奥瀬　私はハッチの傍らの壁隙で描きました、頭がつかへたり、鑿くと隣りの人にぶつかるといふわけで、のんびり風景を描いてゐるのとはわけがちがひます

石川　撮所が司令塔の上甲板だけにまづくゆくと商船の様になるので塔の屋根の上から腹這ひになって描きました

三上　私は下圖を用ひず、デッサンをつけて直接本描きに入りました、人物を小さく、艦内を大きく扱ひました、寫生のとき鉛など形がおもしろいので克明に描いたが暴風といふ條件で艦に浸水してゆく夜景だけにこれはあとで大して效生に立たなかった、モデルは成瀬兵曹長と同年輩で體格の似た水兵さんをたのんだわけです

奥瀬　最後の場面だけにおそらく兵曹長は悲壯な面持をしたと想像

奥瀬英三氏

してもまさかモデルにそんな表情をしてくれと頼むわけにゆかずポーズをとって、歸京してから私はモデルに子供を使ひました、併し年輩や骨骼がちがふので兵曹の寫眞を参考にして懸像を働かせて描きました、波の表現は「潜水艦一號」といふ映畫を見て潜水艦の沈浮情景、波の寄る具合からヒントを得ました

石川　モデルの水兵さんをたのみ水平線上にポーズをつけてもらひ潜水艦の傾斜加減とハッチのねじの廻し方など神經を使ひました、もう一度見れば實感が描けるのに再び出直すわけに行かない、そうしたわけで風景や人物を扱ふのと違ひ制作の自由が許されないのが一番困る、軍艦は機密のことに屬するから、無理と思ふが作家側から云ふとやはりもっと何かと便宜を計らって貫ふことを海軍省に希望したい

...ところは普通に海岸の岸に碎ける波とちがつて、所謂雪崩を打つ...押しよせるのではないかと思ひ...波はそうした意味で凄絶な感じを出すことに心を配りました

記者　表現方法について有益なお話をうかがひましたが、こうした仕事つまり軍事畫を描く上に何か海軍當局に希望したいことはありませんか

奥瀬　私のやうな拙い作品を保存されることは汗顔の至りでありますが、後世に殘すといふことになると畫家としては相當に考へなければなりません、もし最初から公の場所に陳列されるといふ話があれば制作の期間を充分に要求したのですが、そうした話がなく割合簡單な依頼なのでうっかり引き受け...寫生が後悔してる仕末です

三上　寫生には前に申し上げた様に一週間位行つたのですが鬪っていざ描かうとなすと、やはりスケッチが不充分なことを發見する

石川　軍事畫を描くのにはやはり海軍生活に根を下さねばいけないと思ひます、そうした意味で二ケ月とか三ケ月とか許される範圍で畫家に艦上生活を體驗させることが可能となれば將來の戰爭畫や軍事畫は新しい鋭路を開くことが出來るやうに思ひます

デッサン　石川重信

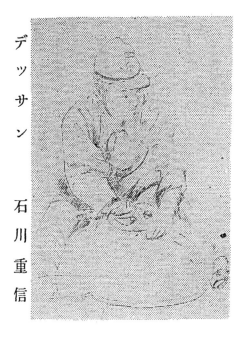

主題畫と構圖問題

柳　亮

一

絵畫の時局的な一つの方向として、「主題畫」の問題が、吾々の新らし
い課題になりつつある。

今春以來、相次いで催された聖戰美術、海洋美術、航空美術等の諸展
覽會は、この問題に具體的な答案を與へるものとして、私はとくに注意
深く見て廻つたが、それらを通じて、私の齊しく痛感した點は、「主題畫」
の生命とも言ふべき、コンポジションについての意識が、まるで稀薄で
あり、不足してゐるといふことであつた。

前揭の諸展覽會に限らず、その他の展覽會に現はれた一般、時局的な
モチーフを取扱つた作品についても、同樣の不滿が感じられる。

このことは、ひつきやう、次の二つの事實を示唆してゐると思ふ。第
一は、「主題畫」といふもの藝術的本質が充分に把握されて居ないとい
ふことである。第二は、吾々の今日の絵畫は、コンポジションについて
の本格的な技術の傳統をうけついでゐないといふことである。

第一の點については、何よりもまづ、多くの作家に根本的な誤解があ
る。「主題畫」に於いては絵畫の主目的は主題そのものにあるのだから藝
術性の如何のごときは副次的で構はぬと言つた安價な考へかたを抱いて
ゐるものがかなり多いやうだが、これは大變な間違ひである。

かういふ自覺が起るのは、目的と手段、本質的に乖離したものとし
て、別々に考へようとするからであつて「主題畫」をもふくめた、一際
の目的藝術に於いては、兩者は元來、一體不二のものとして考へられな

ければならない。換言すれば、目的と手段を、完全なる契合と周和のう

技術のよろこびも存するのである。

たとへば、建築や工藝などは、とくにさうした本質を强く主張してゐ
る藝術であり、殊にその點を力めて意識化せんとさへして居るのが近代
精神の特色でさへある。もつとも、建築や工藝の方にも、いはゆる合目
的の解釋については、隨分淺薄皮相な見解も見られないではないが、い
づれにしても、合目的といふことは、單なる實用といふことと同義語で
はない。樽を引つくり返へせば腰掛になるからと言つて樽は卽ち椅子な
りとは言へないだらう。それと同じことが、「主題畫」の場合についても
言ひうるのである。

「主題畫」であらうと何であらうと、藝術を通してせられるものである
限り、藝術として完璧を期すべきは當然であつて、藝術としての、充分
な條件が整つてゐなければ、その目的も、決して充たし得ない
筈だからである。

只、「主題畫」には「主題畫」としての特質があるのであるから、その
藝術的本質にもおのづから、他と異る一面があることは言ふまでもなか
らう。

私は、凡ての目的藝術に於いて、そのもつとも不質的な一面を、プラ
ンニング（構想）にありと見てゐる。或ひはプランニングに特別の意味
と重要性が與へられるところに、目的藝術の本領があると言ひかへても
いい。何故ならば、目的と手段の契合を必然ならしめる最初の基點がそ
こにあるからである。

絵畫の場合には、このプランニングは、言ふまでもなく、コンポジシ
ョンの上に直接あらはれてくる。その點、絵畫の構圖は、建築の設計に
等しい。

建築造形の最後の個所は、言ふまでもなく立面である。その點、立
面を根底に於いて決定してゐるものは平面である。この、建築に於ける
平面計畫と立面計畫の關係が、そのまま構想と構圖の關係である。
多くの場合、建築の目的的性格を、造形的に決定づけて居るのはその
平面計畫であつて、平面計畫のもつ性格を、いかに立面の上に顯現せし

てのみ發見せられる特色ではなく、たとへば中世の基督教寺院等には、よ

り藝術的な立場からせられた興味ある多くの先例を見出だすのである。その平面は

ビザンチン、或ひはロマネスク様式の寺院構造に於いては、その平面は

つねに十字形たることを原則としてゐた。

すなはち、その十字形平面は教義上の要求にもとづくものであつて、

言ひかへれば、基督教寺院の目的的性格に他ならないものであるが、こ

の平面上の目的的性格を、立面上にどう表示するか、つまり立面を見た

場合に、すぐにその平面が十字形であることを感じさせるには、いかに

立面を構成すべきかに、當時の建築家の苦心が存じたのである。

その結果は、必然的に、立面構成の造形的發達を促し、立面計畫の比

類なき豐富さとなつてあらはれたのである。ここに、目的と手段の完全

なる結合の上に、創造せられる美の合理性があることを知らなければなら

ない。

建築のやうな立體の藝術にあつては、その設計も、常然、立面及平面

の複合的構成として考へられる譯であるが、繪畫のやうに、もつぱら平

面上に構成せられる藝術に於いては、構想と構圖は一如のものとしてあ

らはれてゐる。構想は即構圖であり、構圖は即構想である。したがつて

その目的的性格を端的に表示するものは構圖自身であり、目的美術たる

「主題畫」に於いて、とくに構圖の重要視せられる理由も、そこにある。

二

今日の吾々の洋畫は、大體に於いて印象派レアリズムの影響下に發展

してきたものである。構圖に對する一般的な意識の缺如、乃至低調さの

掩ひがたい根本の原因は實にそこにあると言ふことが出來る。換言すれ

ば、それは、印象派のもたらした、安價な寫生主義と即興趣味によつて

馴致せられたアマチュアリズム（素人藝術）そのものの缺陷だとも言へ

よう。

吾々の洋畫に古典の傳統がないと言はれるのも、主としてその點を指

すものであつて、技術上の問題としては、とくに構圖技術の不足、技術

創造に賭けるはうとする現畫壇の大きな不幸の一つである。たとへば、戰爭

畫のごときは、主題の必然的制約として、どうしても畫家の創造的た

想像力に俟つより爲方がない。モデルが畫布の前に常住しなければ林檎一

つ滿足には描けないといふやうな、從來の繪畫思想乃至繪畫技術は、そ

こではもはや通用しない。

事變以來、從軍畫家達の手になる夥しい戰爭畫が設けられたが、

それらについて私のつねに痛感するのは、構想力の貧困といふ一事であ

つた。

構想力の貧困は、端的に構圖の貧しさとなつてあらはれてくる。構圖

の貧しさは、即ちプランニングの貧しさであつて、「主題畫」に於いては

致命的な缺陷である。ここに古典の見返へさるべき必要があると私は思

ふ。

印象派の輕便主義と卑俗主義に對して、古典への反省が、最初に與へ

た反動も、やはり構圖についての再意識といふことであつた。

これについては、私は、昨年の本誌三、四、五、七月號及び本年の八

九月號に連載した「近代巨匠の古典研究」なる拙文の中に屢次にわたつて

詳述したから、重ねてここに繰り返へす煩は避けるが、いはゆる近代ル

ネッサンスの代表的巨匠たるドガ、ルノアール、セザンヌ、ゴーギャン

スーラ等が、期せずして、「コンポジション」即「クラシック」の共通觀

念に立つて、印象派を否定し、或ひは修正せんとしたことを吾々は充分

に記憶する必要がある。

吾が國では、構圖についての意識を、傳統的な技術の上に、ともかく

も保持してゐるのは、やはり日本畫だと私は思ふ。

それは、レアリズムの一面を、洋畫にゆづり渡して以來クラシズムを

その歴史的立場とするに至つた今日の日本畫の不可避的な技術的命題で

もあるからであるが、ともかくそこには、われわれ自身のもつ古典の命

脈があることを否定し得ない。

今日猶、日本畫の世界では、「主題畫」への情熱が維持されて居ること

なども、それについての具体的な示唆を與へるものに他ならない。もちろんそれらの多くは、新らしい命題としてではなく、アカデミックなコンベンショナリズムを意味する以上には出でないものであるとしても、寫生に凡てを依存し得ない、その古典主義的立場の必然的要求から來てゐることも事實であつて、寫生に依存しないとすれば構想に依存せざるを得ない譯であり、構想はまた、主題にその枠組をもとめることが、却つて捷徑だとせられる結果だと見てゐる。

もつとも日本畫も近年は、漸次洋畫の粗笨な影響をうけて、いちじるしくその古典的な本質を喪失せしめても、それでもまだ、展覧會等にあらはれる作品について見ても、その構圖的處理の點では、現在の日本の洋畫の到底遠く及ばぬやうな熟成した仕事も時には發見するのである。最近の例について言へば、過般の院展の安田穀彦の「黄瀬川の陣」や、こんどの文展の上村松園の「夕暮」に於けるそれなどは、日本畫、洋畫をふくめた現畫壇での、構圖技術のおそらく最高水準を示すものではないかと私は見てゐる。

穀彦の「黄瀬川の陣」を見た時、私は、この作の端正な構圖的效果が何に原因するかを考へてみた。その結果、私は六曲屏風といふものの持つ基本的なフォルマ（型式）がそこでの重要な役割を果してゐることを發見して、日本畫の古典的な構圖法の秘密の一端にふれたやうな氣がした。

六曲屏風の全體のフォルマは、大體に於いて$\sqrt{5}$矩形を基本として作られて居り、五ヶ所の折り目によって接續せられた六枚の袖から成り立つて居る。しかして、各々の袖は、全體を縦に六等分したものであるが、原矩形の性格によって、各袖は全體の1／6相似矩形をなし、原矩形の性格$\sqrt{5}$たるの比率を保持して居る。ところで、各袖の接續線たる屏風の折目は、畫面上にはっきりとあらはれて居るものであり、今日、西歐風の展覧會場にぜられるやうに、壁面へ水平に開ろげて畫かれた場合にも、全畫面の六等分の垂直の切線と

事實また、屏風の機能上から言つても、折目の個所は實際の使用にあたつて畫面を屈曲させるところであるから、折目の上へ、畫面の重要な個所を不用意に持つて來ることは、當然の配慮として避けなければならない。

六曲屏風に、かうした制約があるといふことは、全畫面が、五個の切線によって構圖的にあらかじめある規定を與へられて居るといふことに他ならない。そこに取扱ひの六ヶ敷さもあるが、逆にまた、その性質を充分呑みこんで、これを構圖上の内在的な要素として利導することが出來れば、おのづからそれが、畫面構成に、基本的な骨組みを與へて、そこに一つの構圖的秩序が生れさへするのである。

穀彦の「黄瀬川の陣」に見られる古典的な端正さは、この六曲屏風の性格に對する作者の深い理解と、その取扱ひについての非凡な構圖的用意を語るものでなければならないと私は思ふ。

挿入の寫眞は試みに筆者が、同畫面を、更に横斷的に六等分して、縦横六、三十六個に相似矩形に割りつけてみたものであるが、一目して知れるやうに、上方の陣幕は、六等分横斷線内に納り、中央の人物、頼朝の座形は高さの六分の四の比をもち、青螢の下端は、同様六等分横斷線にぴったり平行して割られて居る。又、人物、鎧、武具等は、屏風の各々の袖、すなはち、全畫面の六分の一の相似矩形の中に、ほどよく配置されて居る。

この秩序正しい大きさの比率及び位置の決定は、全體として、整然とした、嚴肅な雰圍氣をつくり上げて、頼朝の幕營に相應しい蕭然たる印象を與へる。

私は、作者が、意識的に、かうした分割法を試みたかどうか知らないが、計らずもそこに用ゐられる比例概念が、ロイドの希臘均齊法として知られる1:9の比例と一致してゐる點を興味深く思ふのである。

上村松園の、こんどの文展に出た「夕暮」にも、前述と同様の希臘比例が認められる。この作も畫面の全體のフォルマは$\sqrt{5}$矩形であるが、細目に引き開けられた左右の障子の

實盛川の柵（右段）

安 用 鄧 業

この分割法はかなり大膽な試みで、とくに左方の障子の縁は、殆ど畫面の中央部に近いところに垂下されてゐるから、惡くすると、畫面を左右に二分する懼れさへある。

そこで作者は、中央よりは心持ち左方へ片よせて割って居るが、この切線からこの垂下線左端までの分量と、右端までの分量の割合は大體に於ては、8：9の整數比に畫かれて居る。また、人物の右側に垂下されてゐる障子の垂直線から、左側の障子の垂直線までの分量と、左側の障子恰度部屋の空間に相當する個所の分量と、左側の障子の垂直線から左方へのそれの割り合ひは、大體に於いて二分の一よりやや大きく、即ち全高の二分の一の大きさに對して7:8の整數比を示して居る。

これらの微妙な整數比も、ロイドの指摘して居る希臘的均齊法の一種であって、前述の親彦の用ひた、五の差をもつてつくられるの比例と不質に於いて同一性質をもつ比例式である。

繪畫の内容からうける印象は、全く異るものであるが、しかも、兩者の間には一抹の相通ふものがあり、畫格の高さに於いて相ゆづらぬものを感じるのは、實にその、整理され盡した、のびきならぬ構圖上の嚴しさからくる共通點の然らしむるところであらうと私は見て居る。

以上は、構圖に於ける基本構成の古典的なキャノン（法則性）の一端を指摘したに過ぎないのであって、もちろんそれが構圖の全部であると言ふのではない。いはばそれは、建築の平面計畫に相當するものであって、構圖の静的一面とも言ふべきものであるが、その十字形平面を立面上に表示しようとした努力が、結果に於いて立面計畫そのものの效果に結びつく構圖の出發點と、その基本的な問題が秘んで居ることを知らなければならないのである。

しかして、構圖の古典的な技術とは、ひつきやう、かかる努力の累積を指すものに他ならないと私は思ふ。

吾が國にもいくたの貴重な構圖技術の傳統が、前述のやうに、その命

單に畫面上に於けるモチーフの調和的な配列の手段ぐらゐにしか考へて居ないものが多いが、それは大きな考へ違ひである。

繪畫の成立條件に對して、構圖のもつ意味は、極めて廣汎多岐であって、到底よくこの小紙面で委曲を盡しうるところではないが、構圖技術の一般的な性質についてこれを大別すれば、古典的な構圖法に立脚したものとレアリズムの構圖法との、二つの系統に分けて考へることは出來よう。言ふまでもなく、兩者はつねに、いづれか一方的にのみ用ゐられるとは定まって居ないのであって高次の技術に於いては、むしろ同時に複合的に取り入れられるのが普通である。

前者の特質は、それが建築に於ける平面計畫に類するものであるといふ意味でより多く、構圖の静的一面にかかはり、後者の特質は、これを平面計畫に對する立面計畫と見做すことにかかる動的側面にかかはるものと言ふことが出來る。

前者は、主として繪畫の基本的な合理性に即し、後者はむしろその性格を主張しようとする。したがって、前者は權衡を主とするが故に、量と均齊を決定し、後者は、位ゐどりを主とするが故に、方向と運動を支配するものとしてあらはれてゐる。

前者は、それによって、おのづから分割を立場とするが、後者は、むしろ統一を立場とする。言ひかへれば、分割せられたものの關係の上に重點を置くのである。

一般に、今日の日本の洋畫家が、その構圖的處理として、畫面構成についてもつ意識は、後者に屬するもの、すなはち、レアリズムの立場に立つ構圖法である。それは、現在の洋畫の歴史的立場として、別に不思議はないし、またその限りに於いて、そこに構圖的意識が全く無いとは私も言はない。

しかし、立面があれば、當然平面があるといふやうな廣汎な規定は、ここでは無意味である。もちろん、そのやうな、大雜把な考へかたを以てすれば、繪畫である以上、構圖のない繪畫はないとも言へる譯だが、私がここで、構圖の缺如を指摘するのは、それらが、平面計畫に結びつ

13

ないといふ意味である。

立面だけの建築といふものは到底想像出來ないが、しかもトタンの塀を建築ととり違へて居るやうな誤信も、繪畫の設計には往々にして見られるのである。

殊に最近は、洋畫による「主題畫」の試みが、漸增しつつあるが、それらの多くが、ややもすれば、少年雜誌の口繪の引き伸しを見るやうな安いぼさと空虚さを與へるのは、以上の理由によるところが多いと思ふ。

過般の聖戰美術展にも、その種の作が少くなかつたが、レアリズムの立場に立つ構圖的技術に於いて、藤田嗣治の「哈爾哈河畔の戰鬪」であつらる巧みさを示して居たのは、前述の、靫彦や、松園のそれに匹敵した。左右から漸次、中央に向つて運動體系を統一的に導きながら、ノモンハン曠野の展開を見せるための、異例に横長い、パノラミックな宏大な畫面をたるみなく引きしめて居る巧さは、流石にうまいものだと肯かせる。

しかし、筆者の試みた分解圖技術によつて、明らかにそれと察せられ

哈爾哈河畔の戰鬪

藤田嗣治作

分割法を用ゐて居るため、どうしても、二個の畫面を並列した印象はまぬがれ難いものとなつて居る。その結果として、作者は、全體からうける綜合的な印象は、勢ひ稀薄ならざるを得ないが、作者は、中央部から左右二個に分割した畫面を、右方の臥せるものに對する左方の臥せるものといふ二個の内容的な性格の對照關係につくり上げることによつて、内面的な關係を與へ、そこに自然の聯絡を保持させて居るのは、凡庸ならざる處理だと私は思ふ。

その點は、靫彦が、「黄瀬川の陣」に於いて、頼朝と義經を、左右半双づつに描き分け、兩者を一對の緊密な照應關係に造り上げて居るのと軌を同じくする構想である。「黄瀬川の陣」に於いては、この照應關係を、一層明確にするため、賴朝を畫面の後方に配して、武具その他一際の屬性的モチーフは、すべて人物の前方に押出させ、空間關係を充分に活用して居るが、これまた、簡單なことのやうで、凡庸の企て得ない周到さである。

「黄瀬川の陣」に較べると、松園の「夕暮」の方は、遙かに構想もレア

齊唱　小磯良平

の運動を、帯から下の單純な腰部のふくらみや、衣服の裾前の斜線に托して暗示して居る簡潔な處理、又、その姿態に結びついて、手先の焦心すら感じられる指先や、顔面から襟元へかけての、微妙な運動の慣系づけ等、將に入神の技と言ひたいものがある。しかも、このやうな人物の微妙な動的處理は、左右の障子を骨格とする、前述のごとき截然とした明確單純な力強い畫面の基不構成の安定力と相俟つて、一層その特色を助長せしめて居るとともに、ややもすれば、上滑べりして卑俗に流れ易いこの種の運動形態を極どい一線に於いてささへて居るのである。「夕暮」といふ主題に結びついて、あらゆる繪畫的要素が、これほど綜合的に、緊密な同時作用に置かれて居る作品を、私は、近年あまり見かけたことがない。

構想と構圖の一如とは、まさにかくの如きものを言ふのかも知れない。

こんどの文展では、小磯良平の「齊唱」などは、構圖的嗜好のもつと

現代婦女圖　伊東深水

もよく窺はれる作品の一つであつたが、畫面の運動體系にいく分明確さを缺く點があり、少女達の手にした樂譜の形態的變化の面白味や、その構成の苦心の割りに、作者の意圖する構想上の中心點が浮び上つて來ないうらみがある。

しかし、立ち並んだ少女達の襟首から下を、正方形に割した畫面分割の用意は一應成功して居り、それが一種清淨な古典的端正さを與へて、作品の内容を引きしめて居る點は肯ける。問題は、さうした構圖の靜的一面と、個々の人物の表情や、そのグループマン（集團構成）や、樂譜の運動等に盛りこまれた動的一面の、内面的な聯繋に缺如するものがあると思はれる。

この「齊唱」と、恰もその構圖的意圖の點で、比較對照せられるのは日不畫の方の伊東深水の「現代婦女圖」であるが、これにはもはや古典的な要素は全く無く、構想内容の寓話に對する單なるスナップに終つて居る。

構圖については色彩のかかはる一面もあるが、これは他の機會にあらためて問題を探るとして、ここではひとまづ省略することにした。

「繪畫の技法を語る」座談會

出席者

今泉篤男氏　猪熊弦一郎氏
岡鹿之助氏　田近憲三氏
髙畠達四郎氏　小山良修氏
宮本三郎氏

記者　今日は繪盤の技法を中心とし作上の實際の問題を中心として御話を伺ひたく今泉さんに御司會をして戴くことに致します。それでは始めて戴きます。

最近の材料難の對策

今泉　今日は繪の技法のことが主題なんですが…ところがさういふことは實際うまく質問する力がないのですよ。それで大下さんにお斷りしましたら、それでは私がどういふことを知りたいか、それを皆さんに伺つたらといふので、それではさういふしようかといふのでお引受けしたのですが……(笑聲)。やはり最近いろ〳〵繪盤の係することとしてよく問題になつてをりますけれども、技術上のことが問題になつてゐると同時に、こゝに材料難のことが時局柄起つて來てゐる。材料の難でいろ〳〵御不便があることゝ思ひますけれども、そんなところから話を始めて戴いたら如何かと思ひます。どうです、願ひお困りになつてゐるでせう、材料のことでは…。

宮本　聯盟では輸入の許可について去年一年商工省と交渉してゐましたが、それが巧くいつてゐなかつたのですね。それでこの狀態だといつたら非常にみんなが困りやすいか。さういふ點で切符制か職能組合制かを拵へて、切符側か素人とか學生なんかに向けるものは側限……。

小山　水彩の方は水彩盤が主に廻してゐるやうになりますけれども、大體專門家の常用色が幾つあるかを調べ、標準二十六色を決めたのですが、それからなんとかして繪具の原鑛だけでもいいから輸入したいといふことを商工省の方に話をすることになりました。それには製造者と專門家との機關であるところの國產水繪用材研究會が活躍したのであります。ところがだんだんやつて見ますと結局輸入はどうせ駄目なんです。それでも愈先制を質はなければな……。

今泉　それでも專門家の人が使へるもので、現在日本にある繪具の盤は僅かなものでせうね。

宮本　僅かです。それから非常に粗惡になつて來てをります。

小山　標準色はこれだけになつてゐるが、年にどれだけ繪具が変るのです。さういふことを問合せて大體專門家はこれだけ欲しいといふことを申出まして、品物としても大部分イミテーションでせうから、繪具の名前にも例へばカドミユームエローと言つても化學的成分は必ずしもそれと一致しない。

猪熊　繪描きと若い科學者と一緒になつて、外の材料で新しいものが出來るやうなものではないか。これまでは材料があつても良い質のものが出來なかつた狀態であつた。それがもう一步進んで、もう少し不自由して來ると斯つて新しい製法が出來るかも知れないので、原鑛は何とか少しらしい、それでやつて見ようといふやうな研究團體が少し集つてやつ……。

今泉　それでも專門家の使ふ方ですから、幾らにしなければ話に乘つてくれないのです。それで今大慌てといふのもをかしいのですが、とにかく慌てまして水彩盤會の人達が全部其他新制作、一水會、二科、文展に出した方の所に問合はせてどれだけ繪具を出しますか。それだけ專門家の使ふ方に過ぎ。さういふ方法をとつてはどうか。當分輸入は不可能と思ひます。

宮本　中學校では圖盤教育として必ず使ふものですから……。

小山　だから學生用と專門家用として、專門家は幾ら使ふといふやうに、今あなたのやうにしれたやうな切符制のやうなものは、數を出せば分るのにしてやる。それを今月出すといふのですが來年になつてしまひませうね。配給される方としても大部分イミテーションでせうから、大體イミテーションでせうから、繪具の名前にも……。

宮本　中學生にも小學生にもアマチュアーにも專門家にも同じやうにやるといふことと：…もう少し區別して……。

今泉　眼鼻はつきさうですか。それもだんだんなくなりますから、今後はどうかといふことになりますと…

小山　私共の方でも少しづつ新しい製品が提示されてゐるます。

今泉　品質は外國のものより多少惡いとしても、日本の材料で兎も角出來る繪具といふのはどうなのですか。

猪熊　コバルト、ブリュー、ああいふものを除いたら何とかなるでせう。是は油の良いのがないからてんで駄目です。今言つたやうにリスリンがなくて、水飴を使ふやうな感じです。

小山　會社に依つては油繪具の方はやめてゐますね。

高畠　今出してゐるのですか。それとも全部染料なんですか。

宮本　さうでせうね。

小山　よく分りませんが大體はかのものではないのでせうか。

高畠　同じコバルトでも店に依つて違ひます。或店のものは非常にクレアーです。ルフランのコバルトと見較べますと明るさが大體似てゐます。非常に麗はしいところを見ると是はほんとかなと思ふくらゐです。

宮本　それの對策を今のうちから講じて置かないと皆困りますね。

高畠　僕は繪を描くのにも大きさなんか制限されると思ひます。だつて描いたものが五年か十年後には皆色がなくなつてしまつたのです。僕なんか一寸市場からなくなるでせう。

今泉　適當な代用紙を使つてをりますか。

小山　あつたのです。造り始めたところが、さういふ少しの繪描きだけのものならば少いから廻せないといふので、原料が質へなくなるといふので、はり鐵面なんかが制限されて來ると思ひます。

宮本　皆が描けなくなつてしまはないうちに大きさや使用盤といふものを決めて行く方が宜いぢやないかね。

小山　困りますね。それで今紙がどれだけ要るかといふことを申出ようとしてその數字を出さうといふのです。

宮本　それはいゝですね。これがサイズだといふことを決めてあります。

小山　カンソン紙が全然ない。とつくになくなりました。

高畠　カンソン紙がなくなると一寸困りますね。

宮本　手慣れた紙がなくなると一寸困りますね。

小山　困つたのはガラスです。

宮本　一分板のガラスしかない。あれでは許く見えますし、大體頂くて掛けるといふことは出來ません。それでガラスなしでは出來ません。

高畠　繪具をいくら倹約し、鐵を小さくしたつて底は見えてくるのですからね。そんな

今泉　紙は出來ますかしら。

小山　水彩專用の紙は少いのでさういふ紙の材料は配給出來ない、つまり紙の材料は出來ない。今あるのは十一月一ぱい位です。

宮本　成るほど…

高畠　カンソン紙用紙がないですよ。

制作の態度

宮本　しかしデッサン用紙がないですよ。

今泉　繪具だつてさうですよ。今まではさんざんに濫費し過ぎてゐたところもあつたんでせう。是からはさうでなく、繪具を技術的に慣れに大切にして使ふやうな風潮が段々出て來てゐるのではないかしら。

宮本　岡さんは和製を使ひますかね。

岡　和製は盛んに使つてをります。

岡　工合はどうも惡い。（笑聲）

今泉　どういふ點が外國のものと一番違ひますかね。

宮本　カンソン紙もない。ほかのものを使つて代用にすればやる途があるけれどもね。

今泉　學校で木炭でデッサンをやる時に消すパン、あれを鐵を消すのに使ふのだと言つて生徒が、買ひに行つたところが、パン屋に怒つてその生徒を交番へ連れて行つた。食糧を消すなんてといふので……（笑聲）

今泉　それで僕は學校で言ふのです。あゝいふ時にゴムとかパンを使はないで描くことを非常に言ふのです。さうすると一つの線を引くのだつて考へなければ紙の而も減らない。又一つの線を引くからね。非常に差迫つた緊張さが生れて來るのぢ

風土と材料

岡　油繪を描いてゐて第一に感じるのは、先づ濕度ですね。是は宮本さんなんか大いに感じてゐられるやうだが向ふ

岡　ふこと大變精しいですね。山
岡　まだ分りませんね、僕等の
　使ったところでは。

…せん。

油の話

猪熊　油繪のカンバスにくつつ
けるメダムといふ油があり
ますね。ところが本當の油を
塗らなくて、ひどい人は石油
とか揮發油とか、あんなもの
自身に入ってるやうな繪具
だけで膠
溶かしてそれをもっと繪具
やってをりますから、何年か
經つと日本鑋のやうにに
じんだり、澁く伸びたりする
から面白い。併しそれ
は必ず惡くなる。

今泉　粉つぽくなりますね。

猪熊　油繪は油を使ふといふこ
とを知らない人が若い人には
多い。ちゃんとくっつかない
のはそれぢやないかと思ひま
すね。油の使ひ方のむづかし
さといふものを知らないので

の處に乾くのだらうと言って
下さんの説によると油繪が、
中までずっかり乾くのは七十
年かゝるさうです。油は乾く
のではなくて、酸化するのだ
といふ話です。

岡　繪具に混ぜる溶かし油の關
係が大いにある譯ですが、外
國から齎りたての僕には日本
の溫度が先づ問題なのです。
フランスから持つた來た繪具
を使つても、向ふの溶かし油
を使つても、乾き工合は違ひま
す。猪熊さんが言はれたやう
に乾きが遲いでせうね。乾き
が遲いといふのは或る程度
まで氣候のせゐにする。それは
日本では溶かし、何度も塗る
操作が惡いといふことが第一
に言へますけれども。

宮本　日本の色は全體に泥繪具
のやうに安つぽく明るくはな
いですか。

今泉　それが比較的直ぐ乾きま
すね。コクがありませ
ん。

岡　さうです。コクがありませ
ん。

今泉　パステルを見ると分りま
すね。日本製のパステルと向
ふ製のパステルと向ふ製の
ものはそれぢやないかと思ひ
ますね。油の使ひ方のむづかし
さといふものを知らないので
すね。

藤岡一君にも言つたん
だが、是は漆もやはり濕氣と
關係があるやうです。何か
さうい
ふ經驗はないですか宮本さん
特に入梅の濕氣
なんか・・・・。

猪熊　向ふではべたたつと澁きつ
ばなしでも底まで乾く。こつ
ちの上は乾いても中はぶよ
ぶよしてゐる。一年も二年も
しなければかちッくにならな
い。第一向ふでペンキ屋さん
が塗つてるのを見ますと、
日本では澁く、何度も塗る
でせう。向ふではこんな大き
な刷毛でべとッくに塗つてを
りますね。

猪熊　それは繪描き自身が練つ
て使ふやうになればいゝので
すかね。

宮本　それは繪描き自身が練つ
のかどうか。

高畠　僕のは乾くのですよ。

宮本　乾くのと乾かないのと。

高畠　時に依るのです。

猪熊　濕氣があるから乾かない
國の多い時に・・・・。

岡　同感ですね。油繪は日本に
は不向ぢやないかと暴論を書
いた邦が僕もあるのです。

高畠　僕は油の乾きの邦を福澤
一郎君に言つたんですが、僕
の經驗では入梅の時に一等繪
具が乾いてしまつてパレット
それは不向ぢやないかといふ

猪熊　僕が使つてるテミイン
ですが、あれは四時間で乾く
と聞いてゐるが四日經つても
來て直ぐ塗つて見たが三日經
つても乾かないで乾
かない。同じもので乾か
ないのを見ますと、
日本では油繪に向かないとい
ふことを考へて見た。

それは繪描き自身が練つ
て使ふやうになればいゝので
すかね。

宮本　水つぽいのは練りが濕く
ないのですか。

岡　源いやうで・・・妙にねちね
ちしてゐて乾きがさらつと行
かないやうですね。

今泉　季節に依つて繪具を變へ
るといふことはやってをりま
すか。

岡　やってではをりませんが、溶
し油の方で試みてをります。
フランスで油繪具を描いてを
ますと、一ぺん描きますね、
ずっと描いて來て、又、始め
の所へ筆が再び來た場合に、
その最初描いた所は、いい工
合に乾いてるのですが日本
ではまだ乾いてるのですが、い
る。その上へは描きやうが
ないのでこゝで待たなければ
ならぬ。だからこゝで氣持がチョン
切られる。そこで氣持を活か
さうとするためにフランスで

宮本　とこつちの濕度が違ふ。日本
は濕度が高い。是が油繪具の
乾きに非常に影響して來る。
つまり、繪具の乾きが大變に
おそくなるのですね。日本の
油繪具はねつとりさが
切られる。

猪熊　僕はまだ向ふから持つて来たものを使つてをります。

岡　満洲で良い油が採れるといふ郡を、足立源一郎さんから伺ひましたが……。

繪具の話

岡　今後の繪具の問題で一部の人が心配してゐるのは、さつきから話に出てゐるコバルトなのですが、是は原鑛から取つたコバルトが世界の標準なんです。若し日本でコバルトを混ぜると日本のコバルトが世界の標準から外れてしまふ。政府が染粉を混ぜてもそれでコバルトの名稱を許可することになると日本のコバルトとかするとはげてしまふ。

小山　大陸科學院が造つて、相當良く出來たのですが、やはり輸入が出來なくなつた。あれは大豆から取りまして、外國の眞物は日光に當て〻酸化させるさうですが、これはそれをやつてゐないやうです。ですからどうかと思ふのです。一時は製品にしようかといふところまで話が進んだのですけれども、結局、造つてゐない。

しまつて、問題だと思ひます。だから是は全然コバルトといふ名前を止めて、外の名前にするか何とかしなければいけますまい。

小山　繪具名と内容名とを一致させるといふことで國産用材研究會がこれを先に、先づ製造家の方でこれを先に撤廢して吳れたのです。早く言へば模造品を許して吳れといふのです。ところがあの人違ひにせますと國産用殆ど大部分が模造品なんです。コバルトやビリヂアンなどは殊に模造品が多いのです。

小山　亜鉛と鉛が使へなくなるのですからね。

小山　さういふものはどういふ代用品を使ふのでせう。

今泉　さういふものはどういふには多少褐色になりますね。さういふことを想像しての言はれた油のにじんだところがどういふ風になるかといふことを僕も考へるのですが。

宮本　バーミリオンなどはさうですね。

小山　水彩の方は使つてをりますね。

今泉　あれはどうですか。

宮本　梅原さんの繪は日本のマニイ紙に油をにじませて描いてをりますね。にじんでも紙の面にしみ出てゐません。ところと紙との遊が傷みはしませんか、さう思ひますね。

岡　さうです。吸取紙の上へ繪具をおいたりして……。

今泉　繪具の油を一度紙の上に出して油を吸ひとらせてからやるのですか。

岡　フランスなんかで描く場合は繪具の油を取つて描いてをりますね。從つて油は殆ど出てゐません。にじんでも紙の面にしみ出てゐるのでせうが。

高畠　いや、一つは繪具がないからです。僕の持つてゐる繪具とカンバスとが對等してゐるといふ譯です。カンバスだけあつても……。

猪熊　カンバスだけだつて長くもてないよ。鋪ひに行きましたけれども店に並べてないのです。明後日か來て吳れとか何とか言つてゐる。その日に行くとチ

のやうな〻いふテクニックいから殘つてゐる場所があり、ましたならば持つてゐる人が細工しなければならね。

宮本　ホワイトもさつき小山さんが言はれたが、これからは細工しなければならね。

高畠　殘つた部分が明るい所ですから、それから細工しなければならね。

高畠　白く殘した部分が一つの繪のトーンとして明るい所ですから、それが變化したら繪が困りますね。

宮本　白く殘した部分が一つの繪には多少褐色になりますね。

高畠　一寸宮本君に聽きたいのですが、さういふ風にじんだところ、あれは繪に殘された油のにじんだところでせう。一寸宮本君に描いた繪の殘された油のにじんだところでせう。あゝいふものがあるのですね。

い。今あるものはしやうがないから殘つてゐる場所があり、長くもつといふ郡ですから、保存法さへよければいいでせう。

は美しいし、又紙は布地より長くもつといふ郡ですから、保存法さへよければいいでせう。

カンバスの事

今泉　カンバスはス・フが大分……。

宮本　……。

猪熊　混つてゐるでしよ。この間下店からカンバスを買はないかと言つて來ませんでしたか。あれはちやんとしたカンバスでしたね。あゝいふものがあるのですね。

高畠　大きいのと小さいのとがあつたが大きい方が良いのですね。欲しいと思つてゐるのですけれども……。

猪熊　註文しましたか。

高畠　いや、僕のは註文しない理由の一つは繪具がないからです。僕の持つてゐる繪具とカンバスとが對等してゐるといふ譯です。カンバスだけあつても……。

岡　さうですか。吸取紙の上へ繪具をおいたりして……。

今泉　繪具の油を一度紙の上に出して油を吸ひとらせてからやるのですか。

宮本　よく外國人なんかやつてをりますね。ユトリオなんかやつてゐますね。

田近　カンバスが鋪るといふ意味でせう。繰など鋪く鋪いてカンバスのうしろを殘してある。あれは塗からぬうちに拭つて落ちるでせう。カンバスつて落ちるでせう。

ヤンと出して呉れた。やつと一つ大きいのを買つて呉つた。店には少しか飾つてない。

宮本　僕は鬪ひにボルドー塗買ひに行きましたが、オイルも何も一本にして呉れと買つて居りました。他の塗家が迷惑すると云ふのです。

岡　つでいゝですね。われわれは溜めをしようと思つて一つの經驗をやつてるのぢゃすから・・・。

今泉　カンバスはスフが入ればのびるでせう。繪具の付きはよくないのですか。

それもありますし、それより薄く氣持が・・・（笑聲）非常に貧困のやうな感じに薄くからつらい。（笑聲）それはをかしいものです。良いカンバスを眞正面に見て笈を下して行くのと、スフが入つてへなへの表面に描いて行くのとでは随分影響があると思ひますね。（笑聲）

岡　レコード會社がやつてゐる様にカンバス製造家の方でも何か目印を付けておくといふね。

猪熊　是は後世になるとカンバスで戦争前と戦争後のものといふやうな鑑別が出来ますいと思ひますね。

今泉　真中の紙の模様を少し變へてゐる非常時の製造を明にしてゐる様にカンバス製造が全然ないでせう。多少買つたのはあるが毎日使つてゐると下手に出来る衆こしたら・・・。

宮本　笈を惜しむ氣持がね。

岡　ほんにさうですな。實際油繪描きにとつては、日本畫の方は知りませんけれども、今まで受難といふものがあり今までに描いてやるといふ心持ちが繪描きの腹の中から出て来ませんでした。向ふにはいろいろな意味に度々ありましたからね。今初めての受難です。僕達は是を叩くといふ本當に腰を据ゑなければいけないと思ひますね。

田近　弾力がありますからね。

猪熊　ほんとにね。

岡　僕はこの間ペン箋を描いたがにじんだ開口しました。

宮本　ケント紙が違つて来ましたね。油つ氣があるやうです。

今泉　油繪の筆の方はどうですか。

小山　困りませうね。

今泉　何か筆にもコツがあるでせう。

小山　困りませうね。

田近　マチエルのですか。

今泉　紫つぽいの・・・。

猪熊　あれは何ですか。

宮本　此の頃のケントですね。以前のものと材料が違ふやうです。

猪熊　やはり長くやつてると色々な形になつたのがいゝのですね。

宮本　使ひ馴れて、それ以上使ふのが惜しいやうなことがあるね。

宮本　一寸捲く時にするつとするでせう。

猪熊　消耗品でないけれどもパレット刀でもナイフも日本には良いのがないさうですね。

宮本　ナイフも。油罐も出来るがナイフは瀬戸物なんかでどうも・・・。

高畠　自分の筆がね。

宮本　ほんとに使つていゝなあと思ふ筆は一本か二本に限れるね。

猪熊　刷毛などは鯨の髭ですか。

宮本　水彩絵具は全部輸入ですか。

小山　いゝかも知れませんね。

小山　原鑛は少くとも大體輸入でせう。

宮本　困りますね。

小山　水彩絵具は製造の規格をなどの位ほどの位の色になるといふ標機を作つてゐるが、日光或は紫外線に決めまして、なかく貫行出来ずまあ色の多少變るものは仕様がないが、毎色の多少變るものはありません。例へば緑の色だつ

筆の話

今泉　小山さん、さつきお話が

油繪のマチエル

小山　日本筆は筆の種類が多い。水彩の方はそれを利用すれば苦勞ありさう。

宮本　昔の版筆の緑や紫なんかが黄ばんだりして来てゐます。あゝいふことは水彩筆にはあるでせう。

小山　昔の英國製の水彩絵具のものは變りありません。浮世繪として外に出してあるのは變つてをります。

今泉　浮世繪版筆の少し保存の悪いのは色が極端にとんでますね。

宮本　黄色つぽいのは變色したのではないですか。

今泉　いろ〳〵な材料で皆さんがお困りになつてゐるのですが、さういふ材料難だけでなく、一般にヨーロッパと日本の油繪のマチエルの相違について、そのマチエルの操作について、田近さん御意見を・・・。

田近　私はこつちでは始めて描いてゐないから・・・。

今泉　さつき岡さんが言はれたが潑溂の關係もあるでせうけ

階分あるのちゃないですか。取扱の問題ですね。さういふ點でお感じになってゐること....。

岡　汚ならしい。

田近　あれは困りますね。

今泉　非常に汚い。例へば黄色なら黄色、青なら青にしてもコローは一つの色のバリョールを何遍にも変化して使へたといふことがある。あの人の口癖に、早く主題を捉へろ、次に色のバリョールを捉へろ。色、青なら青を単に塗くするといふことでなく調子の強さの感じを分けて居ります。日本で見てゐると一つの絵具の強さがその儘ぽかっと持って来られて、又次の色、皆の色がかち合ってそこに綺麗なものがない。それは分りますね。

宮本　図案的な効果を狙ってゐるのですね。

田近　例へばマチスなどが色と色を並べていったのを非常に簡単に解釈してゐるが、色同志を並べますと何もせずに一寸混ぜ合せたやうな効果が出て来ます。盤面一ぱいに並べますと日本の千代紙になってしまふ。それを千代紙にせ

日本の自然

宮本　確かに絵具の使ひ方にバリョールについての考へ方が（田近氏に向って）あなたの言はれた、さういふ自然の持ってゐるものが違ってゐるといふのとは別に、日本の展覧会の組織がさういふ風にさせないやうなものがありはしませんか。

田近　さういふふものがあります。一つは日本へ隔って直ぐに溶融出来ることですが、向ふにゐると知らないのですが、向ふに隔ってものを色で見てゐるます。日本へ隔って来てゐるます妙に黒と白とで見ますと。例へば山の中の宿屋で朝起きて状色を見ると、その時に自分の頭の中で色を忘れて自分の気持に見て居ります。そのくらゐに色彩の変化が乏しいのではないか。結局漫淡だけの頭で見てしまってゐるのですね。

今泉　状色なんかさういふ傾向がありますね。

田近　それは向ふから隔って来ると一番に気になりますよ。

高畠　浅瀬ね。

田近　その証拠には、向ふでは絵を見てゐながらこっちを落着かせて呉れる。こっちでは見てゐるうちにこっちの気持が願ひないで来る。例へば新制作派のブラマンクの絵を見るとあれだけ絵が粗くなつてゐるなの展覧会を見るのですが本当にさうですよ。（笑聲）

田近　状色でも何でもさうですが、洋盤を見てそれから日本盤に行きますと何だか殺いのか寒いのか分らないやうな感覚があるでせう。身體の冷えてゐる時に急にお風呂に入ると温いのか冷いのか分らない、さういふ感じです。質

今泉　東北地方の状色など来る。コローとかシャルダンといふやうな地味なものでも....。早い話が何時で冷えてゐる時に急にお風呂から入ると温いのか冷いのか分らない、さういふ感じです。質は夏は質に緑の状色ですね。僕は初めて武蔵野に一様に緑を見て、こんなに緑の変化が多様ならの何かがあった。あれがあの会にたった一つの調和を見せてゐた。

高畠　ほんとに向ふから押して来る。...しかしそれ許りでなくがわれ〳〵のこともさして言ってゐた。...と言ふと大變失禮だが、さういふ自然の持ってゐるものが違ってゐるといふのだが、皆調子がばらばらで、あれだけが何か異人種なやうな感じに見えた。所がよく見ると。それは何と言ふかない。デッサンでも唯綺麗に描いてあるだけだせう。さういふところは随分日本さんの云はれた色の本當の美しさといふことの本當の感覚になってゐる點があるのではないかしらと思ふ。えらい感動をしひました。それは外見からして来た。質に地味な存在で、セザンヌとかルノアールなんといふ名前を知らなかったり或は下手を魔胡ついてゐたら気がつかないやうな絵です。僕がこんなことを言ひ出すのはいけないが、展覧会の審査をする時なんか、もっと慎重な態度を見ないと誤りますか。僕はみんなの展覧会を見るのですが本当にさうですよ。（笑聲）

宮本　現在批評家の方々が日本盤と洋盤を常に一緒に鑑賞してゐる。これは絶えず日本盤と洋盤を同時的に鑑賞してゐるところから不徹底になるのではないかと思ふ。

田近　もっと自分の世界がこなされてゐる場合に、唯闊も絵を描いてゐる場合に、自分の絵も分らず

今泉　伝統といふせるのもありますね。交展の日本画を見たの

カンバスに描いてゐるので
はなくて、向ふの連中はスタ
ートを切つて行く場合に、…
分の持つて良さとか、自分の味
がありましてね。それを活か
すやうにやる。拙い繪を見て
もどこかこつちが吊込まれる
ものを持つてゐますね。その
代り人に見せようといふやう
なそつちの方の技術は弄しま
せんから、その方の苦勞は要
りませんね。

猪熊　日本人は色感といふもの
には鈍感です。歐つて來て初
めて神戸に上陸すると女の人
の着物の樣子、色の取合せを
全然考へてないのに氣づきま
す。特にひどい時に歐つて來
たのかも知れませんが。又特
に周圍にさういふものがない
から求めるのかも知れません
が。

宮本　日本の色は悪いと思ふ。
美しいといふことを考へ
違ひしてゐるのではないか。
悪美なものとか、氣をパッと
惹きつけるとか。……

岡（暫）油繪盤家の罪ですね。（笑

田近　美しいといふことを考へ
るのが日本人は巧いと思ふ。

今泉　ぼち〳〵と灰色のものが
あるだけでは……

舎に建つてゐるたらもつと綠が
綺麗に見えやしないか。色彩
のないところに色彩のない建
物が建てられては綠が美しく
見えない。やはり綠の中に立
つてゐるバックの美しさ、總
じて綠の盤から綠をより美しく見
せる。綠を美しくさせる。さ
ういふ添へに美しいのですけれ
ども。……前に杉村さんの坊
ちやんが初めて日本へ歐つて
來た時、杉村さんが、船上か
ら日本の町が見えた〳〵と言
つたが、息子さんはお父ちや
ん何處に町があるのか、と一生
懸命に探したといふ話があり
ますよ。……

今泉　色に依つて遮つて日本では同じ
に立つてゐるのです。屋根か
ら壁の色から遮つてゐるので
す。向ふはそれが調和を作
つてゐる。

田近　向ふはそれが調和を作
つてゐる。ところがね賀際の生
活といふものはそんな色とか
何とかいふものでないらし
いです。この濕氣の多い
ところで、窓の小さい家を作
つたら夏暑くてしやうがない。
これは僕の經驗ですが、晝間
えらい熱を吸收するのです
よ。さうすると空氣は夜中に
なつたつて冷やしません。
日本のやうなかういふ木材の
建物は風が一ぺんに通る
る度に放熱しますからね。だ
から直ぐ冷える。多は逆に寒
さを非常に吸收してゐる。だ
から綠のところに赤い屋根、
白い壁があつても……これは日
本の屋根、白い壁は過さ
ないと思ふ。少くとも僕の家
はですよ。だから綠のところ
に赤い屋根、白い壁があつた
ら……ンバスの上に油繪具に描くと
に赤い屋根、白い壁があつても、
らさぞ〳〵と思ふけれども、
恐らく皆不自由です。

猪熊　對照の美といふものを知
らないな。日本の風景は綠で
青い。これに對照する建築の

今泉　コントラストで行く配色は拙
い。

高畠　一寸今までのお話は非常

れども、僕はフランスから歐
つて來て、フランスで見たや
うな、何といふか、西洋館を
くて、それを溫めるのは身體
日本向きに建てようと思つて
ね、建てていろいろな経驗
でも何でもなくて、最も明
……（笑聲）それからね、僕
は日本の西洋館といふもの
の熱さだけです。寢られるまで
にもうすつかり冷えちやふ。

諸君
は日本の風土に過さないかと
は綠がもつと綺麗であつて
も、赤い屋根が出來て、白い
壁の家が出來ても油繪具に對
する盤家の心掛けが蘇る以上
は日本の風景盤は依然として
汚いと思ふ。

れわれの經濟力では食堂と寢
室と子供の居間と主婦と、さ
ういふものを分けて特別にや
るといふことは僕として經驗
したのですよ。それからわ
れわれの經濟力といふもの
ないけれども、結婚した時は子供が
ないけれども、だん〳〵子供が
ないと殖えて來ると、さうして
人と殖えて來ると、さうして
だん〳〵大きくなると、それに
一々部屋を當てがはなければ
ならぬ。主婦は寢室と何處は
寢室は寢室としてしか使はれ
ない。大きなベッドみたいな
ものがあつて……これは日
本の經濟力と風土は過さ
ないと思ふ。少くとも僕の家
はですよ。だから綠のところ
に赤い屋根、白い壁があつた
ら……ンバスの上に油繪具は
掛けるが油繪具に描ける
も日本盤の繪具でも綺麗
汚くなる。是はどうしても油

が冷え切つてゐるでせう。そ
こへ殺されたらあなた、寒く
て、それを溫めるのは身體
の熱さだけです。寢られるまで
にもうすつかり冷えちやふ。

岡　油繪具がどうも汚いといふ
こと冷え切つてゐるでせう。そ

高畠　□とは出來ますね。

岡　しかし僕の考へでは、日本
の油繪がどうも汚いといふの
は風土のせいでも住宅のせい
でも何でもなくて、最も明ら
かな一つのことは油繪具が油
壁の家が出來ない以上、白い
壁の心掛けが蘇る以上
は日本の風景盤は依然として
汚いと思ふ。

高畠　それが本とだ。

岡　油繪具でものを描くといふ
のは離かしいものだ。離かし
くつて、いくらやつても描け
ないので苦しんでゐるのに
展覽會なんかでやあ〳〵と得
意氣に描きちらしてゐる繪を
見ると腹が立つ。始めから汚
いのを描くのは當り前のこと
ぢや、（笑聲）水彩盤の繪具で
も日本盤の繪具でも綺麗に
掛けるが油繪具には一と度、カ
ンバスの上に油繪具に描くと
汚くなる。是はどうしても油
繪具といふものを勉強しなく
ては綺麗にならない證據です
よ。

今泉　さういふこともあります
けれどもね、日本の建築に或

繪具への愛着．

岡　兎に角、日本の様に汚ない油繪が横行してゐる街はどこにもない。汚いといふのは繪描が油繪具の特質に對して認識や美感を充分に持つてゐない所から來てゐると思ひますね。油繪具自體の持つ張りとか輝きとか粘りとか重さとかさうしたものを生かさうと努力しないで主觀や方式といつたものを追ひすぎた結果、こんな事になつたのではないんでせうか。洋盤家たる浴が油繪具の離しさを痛感しないつて事はない筈だ。何んとも離しい代物だ。

猪熊　ほんとに離しいです。

（笑聲）

高畠　上から塗り直せば直く變へられるといふ考がいけない。

岡　さう、あれはいけませんね。

高畠　パンを以て消せばいくらでも消せるといふ一つの公式を教へてしまつた。思い公式です。あれは取らなくちゃいけない。

岡　さうです。油繪ならいくら重ねてもいゝといふ單純な考へ方はいけない。色を活かす

高畠　この際さういふことをほんとにゝるのですね。

岡　繪の中に、その繪具自身の持つてゐる迫力、それを活かしてゐる繪が少いですね。例へば向ふのサロンの繪でをりますと日本人の出品した繪は皆上手です。手先が利きますから却々上手に描いてある。所がその繪が何でもない薬人のやうなフランス人の繪に彈き飛ばされるのです。傳統の力はおそろしい。油繪具を活かす邪を身につけてゐます。その強さが非常にあります。日本の油繪を見た場合に感じるのは何か折角油繪具を使ひながら別のものを拵へてゐる。日本式のものにする苦心もあるのでせうが、無理に繪具の特質をなくして描いてゐるやうにさへ思へるのがありますね。けてゐる。繪具を恐れるならば繪具をもつと尊敬する筈ですよ。愛しますよ。

水彩の透明不透明

今泉　小山さん水彩の透明、不透明ですね。

小山　あれですか。よく不透明水彩と云ふやうな何か變つたものがあるやうに世間で云はれてゐますが、あれはもう解決した筈ですが。つまりタビットコックス紙などが流行した頃、あの紙にホワイトを混ぜて描くと一寸、表現が變に見えたのが始まりと思ひますが。それから無暗とホワイトやポスターカラーでゴテゴテ厚塗りしたものが多くなりましたので、それ等を總稱して、不透明水彩と云はれ、それはいけない、水彩はきりに主張して呉れて、特長として透明さを生かさねばならぬと、中西君などもしきりに主張して行つた場合にこの人の繪はこれで終ひだ。今年評判が惡かつたら來年遲ふものを描く。それが惡かつたら次に又描く。ほんとに一つた人は自分の物を作る爲め苦心をしてゐないのです。昔の偉い時代の繪のやうに見て呉れる。それを習ふ爲には昔の日本の靈家と同樣で二十年近くの苦勞をして、それを教へてゐます。

田近　非常に若い。二十代あたりの人達が皆大家氣取つて發表してゐるのではありませんか。一作毎に何か完全な作品を發表するやうな意氣込と自信で、世間の評判を期待して發表してゐるのではありませんか。それが二十代でもいゝが、三十部の人が自分の技術を發見してかからなければなりません。その十年や十五年の修業で完全な作品を發表するといふのは少し無茶だと思ひます。

高畠　ほんとにさうですよ。

田近　本當に建設の爲に描いてゐる繪が少いですね。

高畠　つまり年期を入れるといふか、それが足りなくて、すぐ偉くならうとか、名前を出

作者の年齡

小山　發表する作者の年齡なんか。

田近　年齡は若いぢやないですか。二十代あたりですから或る點までは眼につぶつてゐても或る點までは描ける技術がありますけれども、今では何にも繪を知らない人が自分でイロハから繪の技術を作つて行かなければならぬ時です。全部の人が自分の技術を發見してかからなければなりません。

田近　那賀自分が繪具をこなして、繪具を活かして描けてゐないくせに、見る人は上手に非常に感心する。巧いやうに見て呉れる。それを當て込んだ人は自分を名人藝のやうに見て呉れる。巧いやうに見て呉れるのが多い。もつと下手さ

小山　展覽會が練れてゐないですよ。

田近　それから皆大家になり過

ぎてゐるですよ。のし掛つて來ますからね。うつかりすると油繪具に負かされて了ふ。

岡　大家といふ言葉はひよつとすると外國の作家達の頭には存在しないいやありませんか。敢て大家とは思つてゐないんぢやないか。……ね―。

高畠　それは日本のあまやかされてゐるところです。

田近　善良な仕事師とか……。

岡　大家らしく若い時にはそれでいいとしてせめて繪面だけは綺麗であつてほしい。若い者が、はち切れるばかりに、がむしやらに描けば迫力のやうなものは出て來る。それは分り切つたことだけれども勇しくなければ僕らはその繪面が美しいばかりでその繪面から受ける喜びはない。迫力は美術からばかりでなくどこからでも感じる事は出来ますからね。どうしても油繪といふものゝ美しさと雖も、それの修業が第一ではなく。

田近　大家らしく如何に見榮を切らうと若い時はそれでもいゝそんな程度にしか……。

高畠　美しいといふことは世界的に共通なのです。日本も西洋も何もないのですから。

田近　美しいといふことは世界的に共通なのです。日本も西洋も何もないのですから。

岡　油繪は美しいといふことが大事だ。かういふ繪のない繪なんか問題にしてはいけないが、しかし繪描きが自分の精神を託するには繪具の力を借りるより外にはない。その繪具が活きなければ精神だつて閉口するだらうと思ふのです。鍛工になつての修業が、ここで始めて必要で、こんな事は中學生でも知つてゐる筈が、さて、繪を描く段になると、展覽會効果の方が先に頭を占領するものだから田近さんに叱られる次第になる……。

田近　作品が立派になればそれ自身一つの精神が出て來ることになりはしないか。意欲が逞ましければいゝのだとか言つて……。

猪熊　形式も勉強しなくて内容といふのは……。

今泉　美術批評家もいけないすな。

宮本　やさしい途を皆早く見付けようとする。

猪熊　表具屋がいけない。三間ぐらゐ離れて見るといゝとか言つて……〈笑聲〉繪は一寸四角に切取つても美しくなければならない。……。

岡　油繪はそばで見ても美しいものがなければ駄目です。そばに寄つて見て汚いといふ美術では困ります。

高畠　何故油繪はそばで見ても美しいものは出て來る。

田近　美しいといふことは世界的に共通なのです。日本も西洋も何もないのですから。

繪のあまさ

宮本　やさしい途を皆早く見付けようとする。

岡　美しさと甘さ、これを大事にしません繪ね。

今泉　殊に繪のいゝ―甘さといふいゝ意味の甘さのある繪が殆んどにしない。

岡　ほんとうに憎いですね。つからい蟇蛙みたいなものが多いので……。〈笑聲〉

猪熊　ピカソの個展だ。あれの繪面なんかの甘いことね。日本なんかの甘いことね。僕ら美術學校時代ルノアールが甘い大將だと言つてクラスの者が騒いで、あんな繪を平氣で描いてゐるのを見てたのだけれども……。

今泉　本當の意味では甘くないのだけれども……。

岡　ふ。

宮本　だから日本ではワット、フラゴナールなど純粋にフランス的なものは好きでないそれでもてボナールなんか好きなのはをかしい。

今泉　一寸捻つてあれば飛付くのですよ。批評家などもその時々の甍つたものだけに惹きつけられてちやほやする。さつき田近さんの言はれたやうに二十年、三十年さきのものに對して感服するといふ態度が少いのです。大いに自戒しなければならんのですがね。

猪熊　批評する人も長い眼で見てゐない。例へば荻須の繪など、年中あゝいふものを描いてゐる。去年の繪と今年の繪に對する批評が違ふ。けれども彼が去年褒められたものならげ今年も褒められてゐゝ。ところが今年は非常に格が落ちたやうに、不勉強だとか言ふ。さうぢやないのです。彼は徐々に伸びてゐる。だから一つの過程を超えるうちに何かがもつと鸞くやうなものを創るといふのはいけない。徐々に牛みたいに伸びて行つてゐる男ですから…。

宮本　いけなければいけないと去年の内から習はなければならぬ。

田近　さうしてその年々の作家の作品に大きな期待、餘り無理な註文があり過ぎる。何か一つ良い仕事をしようと思ふと非常な時間と研究が要ります。その間に失敗のあるやうとも非常にあります。その失敗の發表された時に是は駄目だといふことを言つて見たりする。何か一人の作家がその次にも亦同じやうにその年の自分の仕事を盛上げる為めに自分の作品を大事にして行けばいゝ。

猪熊　見る人が餘り作家の次の年々の經營を期待するから、ともかく作家も何かをそれについに見恁を切つて見たりします。な手品師のやつてゐるやうなことを考へてゐるのは間違ひで、非常にのろい鈍い進歩です。蠶家の技術は或る點までは上つてしまふが、それからさきの開拓が質に遅いから。

猪熊　蠶家の数が少い。今の数の五六倍居て御らんなさい。五十、六十になつて見付けられる人が数が出て來る。日本の繪描きは数が少い。もつと、何倍かゐてい〱と思ふ。さうすればこつ〱默つてやつてゐることも出來る。

宮本　確かに難かしくはないですか。

宮本　向ふの繪描きは五十とか六十とか、年を取れば取る程進歩して、老年の人達が常に新人として活動してゐる。ただ。徒嘗に具體的でない。……ただ。

田近　繪描きの数より展覽會の数が多過ぎる。Ａの展覽會の一つのなだらかな流れになつてしまつて、洋服のやうになつてゐるのがいけないぢやないか。ボリュームがはつきりしてゐないから啻目になりにくいぢやないか。

田近　技術の問題でなくて、かさきに名前が出ますと、何か駄目ならＢの展覽會にそれでも認められ〱ば面目が立つといふやうに考へてゐる。それで皆一人前の繪描きのやうに考へてゐる。

岡　是は暴論かも知れないが、われ〳〵洋繪家が明治以來手本とした繪は主にフランス人、フランス人の描いた人物、フランス人の描いた服装、フランス人の描

高畠　社會の油繪に對する態度と、西洋人や西洋館が取扱ひやすいモチーフのやうに自然に出て來てゐる様です。それから受けた感化といふものが終ひに大變なものとなりますね。

モチーフ

今泉　話題を少し變へて、モチーフについて何か。一般に油繪に日本のモチーフをまだぢつなし切れないところはありませんか、例へば日本の瀞物をたらやはり日本の風致を油繪に描きい〱モチーフだといふ感じを與へた譯ではないかと思ふのですが…。若し優れた油繪に日本のモチーフが取扱はやすいモチーフが取扱ひ自然に出て來てゐる様です。そ

田近　しかしその一面にかういふことがないかと僕は思ふのです。瀞物がものを心强く描いて、自分の作品の中に美しいものを盛上げる爲めには、非常に作家が美しいものに打たれてゐなければならないので、その時にわれ〳〵日本人の瀞物の美しさに打たれる前に、貧しさに打たれる卑色が多いのです。家なんか見ましても、

家が一つの美しさを表はす爲に、非常に美しくする爲の努力と愛着が拂はれてゐない。何も別に豪奢になるといふ程ではないのですけれども。その愛着の現はれた家といふものをわれ〳〵は餘り見ないのです。上べだけの美に拂へて内容の離なものです。ですから家を見た場合にこつちが反對にいやあなショックを受ける場合がある。町を歩いて町の並ぶを見たり、田舎の街色の中にひよつとものを見た場合に、少しもそれが美しく來ない。それが家だけならばいゝが、とにかく街色の中にしみ込んであるのではないかと思ふ。

岡 それは確かにありますね。だけれども日本でも探せばありますよ。ぬるけれどもね。二代では難しいかも知れませんが、油繪によつて日本の新しい風景畫が生れる時代がやつと來たのではないでせうか。

田近 俳し日本蜜でもすらくやつてゐないぢやないか。日本の街色を眞正面にぶつかつて描寫した日本蜜は少いでせう。風景を描いても支那の繪のやうになつて踏躙してしまひませう。

今泉 日本の繪の中にも獨自な解釋や表現はあると思ふけれども…。

田近 それを一つのロマンスの中に入れて從屬的なものにするところが多いからでせう。

今泉 大和繪はそれぢやないですか。日本の獨自の樣式が出て來れば日本の美しさといふものが出せるわけです。日本の油繪のユニイクな樣式が出てくれば又日本のユニイクの美が出るわけでせう。

裸體畫

今泉 裸體については…。日本の裸體は特殊の美しさがあると思ひますが。

宮本 向ふの裸體より日本の裸………。………。

猪熊 つり合ひとか、さういふ美しさ…。

宮本 僕はしよつちう裸を描いてゐるが向ふでは頭から描いてゆくと紙が足りなくなつて困つたことがある。ツリ合ひが長いのです。

高畠 逆つた種類の美しさです。同じ美しさだけれども。

宮本 毛唐の裸體畫蛙、人物蛙では見えない。

宮本 向ふのは白チヤケてゐて色に變化が無い。

宮本 西洋蜜の裸體畫には白いのは少いですね。東洋人の肌で…。

猪熊 毛唐は眼と眉毛では非常に近い。ファッションブックの繪を見るとこんな髪の毛や眉毛をあけてゐるやうな中にあけて描いてゐる。すると日本人の顔の遘作は…かゝつたのか知らと思ふ。この節猶立なんかでも週蒔きかも知れんけれども自然の再検討をしようといふことを盛んに言つてゐるのです。さうですよ。概念的に西洋の繪描きはかういふ風に人間を見た、白い裸でもかういふ風に見た。例へばギリシヤの彫刻でも觀察の裸體よりは、織

宮本 どう見たつてドランやマチスなんかの顔は毛唐の顔とは見えない。

猪熊 さつき言はれたやうに藝術といふものはアンティ・ナシヨナルだと思ふ。日本でも見た、白い裸でもかういふ風に見た。概念的に西洋の繪描きはかういふ風に人間を作つたんぢやないかと僕は思ふのです。それを日本の繪描きはもつと意識的にやつたんぢやないですか。あるものに感動してその繪描きの特殊なフォルムが自然に出來るのですよ。それを意識的にやつたところに非常に間違ひがあつたんぢやないかと僕は思ふのです。結局西洋の偉い繪描きは皆自分のフォルムを作つた。

高畠 自分のフォルムを作つて行く。結局西洋のフォルムは皆自分のフォルムを創る…。

岡 フォルムの問題ですね。つより自分のフォルムを創る…。

猪熊 今まで見慣れて來たものでなくて、さういふ東洋の美といふものを取入れてやつてゐるのぢやないですか。白い裸を見て面白く描いてもちつとも美しくないね。

宮本 西洋人にもいゝ。あの人の顔でない。いゝやうのない女タイプですね。さういふところに落着あ〜いふ顔に落着いて行つたんぢやないかと思ひます。

宮本 繪の構成、裸體の扱ひ方が西洋式なんだね。裸體といふものが西洋式に描いてあるが、ドランなんかは毛唐の顔ぢやないね。さういふ淺味で日本人の裸の方がどうも美しいと思ふね。

宮本 毛唐らしい顔を描いてるなものから作つた顔だからフランスにも東洋にも似てゐるだと思ふ。ですからいろ〳〵何だか日本の裸體の本當の美位が未だ充分出てゐないやうに思ふ。

しよらをイトす ことな
感得したフォルムのほんとのところ
に行かないで概念的にさういう
ふ風なフォルムを作った。そ
れが非常な後戻りだと思ふの
ですよ。

岡　今のお話のやうに自然から
いかといふ感じを持つことが
から生れたのではなく、外國
人の繪を見てフォルムが出來
たのです。逆です。是はいけ
なかつたな。（笑聲）

高畠　是は非常に甘いです。僕
は田近さんがさつき言はれた
日本の自然から美しさの感動
を受けるのでなくて、逆にシ
ョックを感ずると言はれたで
せう。それは賛成ですよ。殊
に都會美について言へると思
ふのです。自然の風景とかと
いふものは何處にもてもそれ
は美しい。一本の木を見ても
技を見ても美しい。けれども
建築物を見ると東京より田舎
の方が美しい。例へば京都と
か奈良の古いお寺とかね。あ
のお寺の雨に曝された肌、な
んとも曾へないぢやないです
か。あゝいふところに美しさ
があるのですよ。ところがあ
なたの言はれた逆にシヨック
を受けるといふことは事實僕

さういふ風なほんとのところ
幾度かもある。自然の風物でな
くてむしろそれが都會美に殊
にあるやうな氣がするのです
がね。

田近　調和と愛着と、両方とも
ないですよ。

岡さんの繪について

高畠　田舎の古い裝蔽なんかど
うですか。あの感じ…。

岡　碧なんかバリでよく描いて
ましたね。川の端のあたりに
古い色彩のあれが並んだやう
な感じつてあれ、寞に美しいね
が、熟れた作家を誰一人それ
がいけないといふ人がない。
僕は言つてゐた。近頃の傾向
にどういふ風にして何時頃か
ら變られたのですか。

岡　私は繪が描くて先生に叱
られてゐた。繪がたたないと言
つて。繪はたつのですが繪を
描法勢ひよく描くとそれが他
人の繪になつてしまふのを他
人の繪の様なものばかり描
ふのです。點で描くのは、いけな
い。たかが描法の形式で
はないか、いゝ繪を描くもの
は修業が足りないからだと
言ひました。肚を据へてや
判るまでには、いく数十年か
かりましたよ。たかが描法を
するよりほかにないのです。

高畠（岡氏に向つて）大變失禮
ですけれどもやり損つた時と
か、窓に足りない時ばばつと
削つてばんばんと入れて直す
のですね。

岡　さうです。

近頃の流行

今泉　近頃側つた味ひを見せて
ゐるやり方が大分流行つてゐ
るが、あゝいふのはどうです
か。濫用されてゐるのと思ふ
のは胡蘆化ですね。

岡　不賛成ですね。繪といふも
のは描くべきもので削りつつ放
しにしておくべきものではな
いか。削る部分があつて
それが極く少部分を活かして
あるならばいゝですが、近頃は
方が多いやうですね。削つた
繪はそこが向ふの言葉で言ふ
とトゥルゥ（穴）になります。
昨日質は或る人の靜物盤を見
たのです。手前のテーブルと
花は描いてあるが、上部のバ
ツクだけが削り放しになつて
ゐるのです。削つたあとから
作つた美しさぢやないです
が、作つた美しさぢやない
といと僕は思ふのです。俗し理

にホンゾウがビンいろ色を立
ててゐるのです。かうして描いた
繪を人の中に、展覽會に持つ
て行つて見ると如何にもいぢ
けてゐるし、なよ〱してゐ
る。それで僕はこの缺點は描
法に依るのではないかと考へ
た。非常に良いこと考へた。そ
こで、いぢけた貧相さを追拂
ふためにいろ〱と勉まるで
描法のやつたのばかり描
いて閉口しました。ボツ・ボツ
と點で描くのは、いけない邪
だらうか…といろ〱な人
が…。

岡　手前質が高いのですよ。（笑
聲）

高畠　僕等のやうに重ねて上か
ら塗つて行くと非常に汚くな
る。やはり削つて…、そこ
までやるのがほんとでないか
ね。

高畠　さう言つちや大變失禮だが海
老原と一緒になつてやつてゐ
た何とかいふ繪描きがゐまし
たね、あの繪描きが眞似をし
てゐるのはカンビリの眞似だ
といふことを言ひます、さ
うですか。とにかく削ること
は胡蘆化ですね。

岡　不賛成ですね。繪といふも
のは描くべきもので削りつつ放
しにしておくべきものではな
いしてしまふのでせう。剥い
て來る迫力が違ふ。剥き取つて
來るやうです。何かの本で見たの
ですが、何かの繪描きが鳳凰だ
といふことが眞似をし
ですが眞似だ
て行つた感度を明らかにして
の、弱さの感度を明らかにして
ぐものではないのです。

高畠　繪は描くべきものですね。
ものでないですね。だからさ
つきあなたが言はれたやうに
繪は美しくなくちやいけませ
んといふことが第一條件です
が、作つた美しさぢやいけな
いと僕は思ふのです。俗し理

んでしたね。描いた人は、バ
ツクのマチエールが得意だつ
た様ですが、文句を云ひまし
た。僕はマチエールを大那に
しますからマチエールを玩具
にしたのは腹が立ちます。

ろいろに描くのですね。
いた部分とでは觀者に訴へて
來る迫力が違ふ。剥き取つて
來るやうです。何かの本で見たの
ですが、精神分析の側から見て
それが極く少部分を活かして
るのゝ弱さの感度を明らかにして
のゝ重ねて行つた強さと削つて
ですが何かの感度を明らかにして

はいろ〱な色が出てゐてマ
チエールの面白さはあります
が、作つた美しさぢやいけな
いと僕は思ふのです。俗し理

寅は言ふけれども下手でね。

岡　だから困るのですよ。大きなことは言へませんが、お前の繪はどうだと言はれれば、あやまるより外に手はないんですから……。

宮本　うまく喋つたあとほど淋しいでしよ。(笑聲)

マチスの繪

猪熊　マチスの繪と比較して日本の大家の繪は相當苦心した跡の見える繪ですね。それは塗つて〳〵頂いて行つて、さうして千圓なら千圓、二千圓なら二千圓の繪だけに努力してゐますといふところが畫面から見えるのですね。それだけうんと〳〵塗り重ねて行かないにほ繪具の生地が出るまゝ拭く。綺麗に繪具のついた厨が一ばいです。ですから見たつてちつとも苦しみのあとが見えない。何だ、こんな簡單に描きやがつてと思ふ。ほんとうには日本の大家のほうんとには繪具の生地が出るまゝ拭く。

どういふわけかといふと繪はちやんと出來てゐるのですが、顏のところだけスクラッパーといふナイフで削つて、それから丹念に液體を塗つてそれを糊にしまひて拭く。カンバスの、地のところまでやつて、もう一ぺんその上に木炭でちやんとデツサンで描いて、現在の若い人の作品で新しいものが絶へず出て居るから見に行かなくてもいゝくらゐです。ぐるりのさういふ雰圍氣に美しいものがあり、それに觸れると身體自身がその中に觸れてゐるから、ちつとも美しいものを拵へるのに努力がいらないが、こゝですと普通の人とつき合つてゐると美から離れて行つてしまふ。家の中にゐても美しさから離れて行つてゐたりする。美しさを育んだり美しさを探して歩くなほ美しいものとなるとその中にほな美しいものがこちらにほない。いゝものを拵へるのに努力をしないでへと〳〵になる。

田近　美術家が自分の世界だけで何とかして無理をして作つて行かなければならない。向ふでは技術的なものは周圍からいろ〳〵與へられますからね。

宮本　例へば巴里では町を歩いてもペンキやの塗る綠なんかいゝなあと思ふ。自分の繪の中にかういふ色を取り入れたいと思ふことがある。町を歩きながら常にそれを感じるさういふものがこちらにほない。いゝものがこちらにほない。美の敎養の點で全體が底が低いのだと云へる。

猪熊　さういふ美しいものがなかつた時には、自分で慣れてゐるモチイフでカンバスに一枚の繪を描くとその中に一枚の繪を描くとその中に……

田近　猪熊さんのおつしやつたやりに日本の器物の美しさがほんとにわれ〳〵の目を喜ばす美しいものである筈だが、ところがそれが逆になつて來るのは質際不幸なんですね。

記者　それではこの邊で……。
どうもありがたうございました。

はならないと思ふ。貧乏してゐるこで自分も一緒に育てゝ行くといふ人がない。自分の繪に關する限り自分の獨力でやつて行かなければならない。

田近　ないでせう。自分の畫面を拵へて行くとき、自分以外の力を借りて行くとき、誰からしろた。

猪熊　ほんとに自分の生活を守るだけでへと〳〵になる。

宮本　町へ出てもほんとに美の上に敎はると云ふものにぶつかることはない。

田近　ないでせう。

猪熊　やりに日本の器物の美しさがほんとにわれ〳〵の目を喜ばす美しいものである筈だが、ところがそれが逆になつて來るのは質際不幸なんですね。

環境

今泉　畫家を取捲いてゐる環境も惡いのですね。

田近　日本で繪で乞食になつた例を精神まで乞食になると思ふ。周圍が惡いから……。

（8）

寫眞前左より
棟田、櫻井、伊藤、池上、川路
猪木、笹岡、野間の諸氏
——日比谷松本樓にて——

大東亞戰爭と美術を語る（座談會）

文化奉公會々員

出席者（順不同）

陸軍囑託　池上　恒氏
東京音樂學校助教授　伊藤武雄氏
文化奉公會　十合　薫氏
創作家　棟田博氏
二科會員　野間仁根氏

本社側

陸軍少將　櫻井忠溫閣下
洋畫家　笹岡了一氏
美術新報社長　猪木卓爾
同編輯顧問　川路柳虹

本社　今日は皆様御多忙中且つ押詰りましたにも拘らず多數の皆様に御出席を得ましたことに對して、茲に厚く御禮を申し上げます。私共の方へ社の計畫と致しましては、計畫はもつと早くから致して居つたので御座いますが、丁度八日から米英との戰爭が始まりましたし、今までとても相當に美術界にも新體制といふことが叫ばれて居りましたので御座いますけれども、兎角こちらの内地に居ります者には、かく前線の御困苦や、或ひは御活動の模樣なんかに就きまして、十分體驗を經ません關係上、どうもピンと來ないものがある。それで作家としても、我々の職域奉公は、どういふふうなことをすればいゝかといふことだか、或ひは今までの自由主義を乗つて、可等か新邊制に向ふやうな心持へら、それはどんなふうか、先づそん

が方々の人達と面接しますと都度、いろ〳〵な話が出るので御座いますけれども、作家がすべてアトリエにゐて或ひはそれで自分の生活も出來、或ひは仕事が外觀的なものでない關係上、他の社會みた樣に、團體運動とか或ひはいろ〳〵の運動によつて、それを表現して行くことが出來ない。しかし或る人によりましては、一般以上に非常に緊張して居るのだといふことも聞くのであります。そこで今日はそういふ人々に對して、或る何等かの示唆を茲に興へて戴きたいと思ひまして、急にお集ひを願ひましたやうな譯であります。このお話を掲載さして戴きます號は丁度新年號になりますものですから、了を幸ひ前線に於ける正月といふか、新年を御穏緻のある方が御座いました

が方々の人達と面接しますと都度、いろますが如何かでせうか。

戰場の迎春

棟田　私は濟南の近所で新年を迎へたことがあります。夫れは初めて戰場に行つて、初めての新年で、昭和十三年の正月です。泰山鳴動鼠一匹といふことを言ひますが泰山の麓の邊りで新年を迎へたのです。新年と言つても、餅も無論ありませんでした。何にもない、その代り借金取も來ない譯です、何にもないけれども、何かしなければならぬといふので、町の支那料理屋みたやうな處へ行きまして、その支那料理の彫物がある。何もないが除夜の鐘だけは聞かせるぞ、といふ譯です。そうすると、もう一人僕は、ちらし、そいつが何か支那人の家の

しいので、南方の佳人が襷を結びとか何とか書いて居る。そいつを持って来て、そいつを裏返しにして、裂で富士山の繪を書いて、日が昇る處を書いて、名前も横山大觀と書き、落款まで作って、正月の掛軸はこれでなければ不可ぬといふ譯で、大晦日に急に出やったのですけれども、（笑聲）そしてこゝで正月を送らずに、その儘に残して發つといふそんなものになって、後から他の皇軍部隊へ入って来て、お正月らしい正月を迎へて居るだらうといふことを話し合ってゐるのですがそういふ思ひ出もあります。

野間　横山大觀はよかったですね。

棟田　それを畫いたのは、神戸のお巡りさんをして居つた男ですが、そいつが富士山を畫いて、それに横山大觀とやったのでせう。

十合　横山大觀と畫けば　いゝのだと思ってゐるのですね。　面白い話ですね。

本社　櫻井閣下もそういふ御經驗がお有りじゃないでせうか。

櫻井　私共は旅順に陥落したのですけれども、その頃は倒れて居りましたから、その時には大して面白いことは、正月も何にもしない。たゞ面白い頃になって起きて見ると、足などは曲がつた儘でなか〳〵伸びない位になつてゐる。そういふ塞いものでなつてゐる。

笹岡　陷ちたつてですか。（笑聲）

櫻井　陷ちたつて譯です（笑聲）その頃でふつ飛ばした譯です。矢張り松の木ありますから、松の木を切つて来て門松を拵へたり何かしたものですが、矢張り今駐屯して居られる方は何でせう。元日を迎へるのに、同じ様に、松の木なんか切つて来て、門松を立てたりしてやつてゐるのでせう。そういふ經驗を經て来られた方は、一入感慨深いのがあるじゃありませんか。

本社　支那なんかは何で御座いますか、矢張り同じ舊暦でせうか。

野間　いや、一寸喰ひ違ひますね。矢張り棟田君の話の通り、兵隊の中に器用なのが居つて、兵隊の中に拵へたのですが、こちらの松飾りも分二十人位で拵げたと思ひますが、そ分二十人位で拵げたと思ひますが、それじや揃ひの手拭を出したらよからう線に於ける正月あたりの氣分はそんなものです。

揃ひの手拭て餅搗き

それは昭和十四年から十五年に懸けて、つまり十五年の正月ですが、それ位に準備したものですから、いゝ餅が搗けたといふ譯です。勿論襁一杯宛にするといふ譯です。頭一杯といふ譯に行きませんでしたが、それでも私が畫いたのは、お供餅の相當に大きなのが一つそれに小餅が十位あつたと思ひます。その時分は、昭和十五年の正月ですから、廣東附近の治安といふものは相當治まつてゐたので、それだけのことをす。後でも氣分がまだ殘つてゐて、そういふ氣分がまだ殘つてゐて、そんなのは癒滅してしまはれたけれどもそんなのがチョイ〳〵出る。それで住復共自動車──自動車と言つても、兵隊さんの運轉してゐる自動車なんがチョイ〳〵出る。それで住復共自動

野間　海賊の根據地といふ具合ひに、そういふ不逞なのが居るのですね。私は水利の便がいゝものですから、そこは水利の便がいゝものですから、平生は普通に農村を暮してゐるが、そういふ気分がまだ残つてゐて、そういふことをやる。後でも気分がまだ残つてゐて、兎に角十一月の末でも、多くの日でも私が畫いたのは一寸暖かいなと思ふと、それには升ります。

笹岡　恐らくシンガポール邊りで迎へる本年のお正月といふものは、不可思議なる思ひ出でせう。今までの正月と違つて、馬鹿に暖かいお正月ですね。

伊藤　禪一つて、團扇を使ひながらといふことはありません。所謂輕裝で

本社　この間新聞の寫眞を見る

と、子供が赤裸で御座いました。野間　廣東邊りでは、子供は赤裸で、これは升ります。

本社　佛印なんかの方の寫眞を見ると、到底赤裸ですね。それだけ暖かいのでせう。

して、それに勿論松も出てゐりますけれども、梅は内地の梅と同じ香りです。綺麗な梅です。それで大きな竹を打切つて、それに松や梅を差ら、向ふも大變なお祭り騒ぎで沖も賑ら、向ふも大變なお祭り騒ぎで沖も賑も、向ふも大變なお祭り騒ぎで、中には一升位大きな注連飾を拵へて立てたり大きな注連飾を拵へて立てたり自動車で、馬鹿に泥醉つてしまつた。ところが餅には、これには一寸困つてゐました。臼や杵がない。これには一寸困つてゐました。臼や杵がない。糯米はあるけれど、それでも私はその邊には富んでゐますので、器用な兵隊が居つて、大きな臼を拵へたりしたのです。

棟田　海賊といふのはどんなので互ひに遭はれたり何かして、危ない目に遭はふなどゝ言つてゐる。なか〳〵危険なことがあります。しかし何の事もなく歸つて、それから酒や餅を前にしながら、松飾りとして、それから酒や餅を前にしながら、お互ひして、それから酒や餅を前にして、お

野間　海賊が非常に多い處です。途中で掠奪されたり何かして、危ないこともあると言つてゐる。なか〳〵危険な

本社　海賊が非常に多い處です。それにあの附近は、海賊が非常に多い處ですから、矢張り匪賊が居つて、鐵砲を持つてチャンと武裝して居ります。それから矢張り匪賊が出る。それにあの附近

棟田　海賊といふのはどんなので

野間　海賊の根據地といふのは

つけるために、皆に揃ひの手拭を出しか。

野間　同じです。梅の花も綺麗で、芳ばしい香りがする。梅は内地のものと同じ様に感じましたね。たゞ日本程はつきり野生ではけれど、それでも處々に野生であります。

本社　櫻はどうですか。

野間　櫻は見ませんね。

本社　一寸似たやうな木があるそうじゃないですか。

野間　櫻に似たやうな木があるそれは春先きですと、霞が掛かります。それは遠くから見ると櫻の樣に見えますけれども、日本の櫻とは大分違ひますが、櫻は無理せう。兎に角十一月の末でも、多くの日でも來ないほど暖かいですから、櫻の花が出來ない程の暖さです。ですから恐らくマレー邊りも恐らく今度も一寸暖かいなと思ひます。

笹岡　恐らくシンガポール邊りで迎へる本年のお正月といふものは、不可思議なる思ひ出でせう。今までの正月と違つて、馬鹿に暖かいお正月ですね。

伊藤　禪一つて、團扇を使ひながらといふことはありません。所謂輕裝で

川路　私はシンガポールで一月を迎へたことがありますが、一月の末でも丁度こっちの八月あたり位の暑さでしたね。　毎日スコールがやって来て、

棟田　それでは一寸氣分が出ませんでせう。

川路　出ませんね。正月の氣分といふものは、どっかふき飛んでしまひます。

池上　陸軍病院でも、正月は餅が渡ってその餅を食べるのですけれども、その餅がお雑煮と言ひましても、普通の家庭でやるやうにチャンとお雑煮に出来て居りませんので、汁が渡ってそれを燧爐の上で焼いたり或ひは火鉢に持って行つて急に焼いたりして食べるといふやうな兎に角本當に氣分の上でのお正月を十分にやりました。
しかしそういふやうなものが多いので、また、藝術の上から言つても、何かやりたいといふので、一月十日に新

それから私共の美術部の方の教育としては、何か精神的の慰藉の方から言つても、藝術の上から言つても、何そういふところを狙はうといふこともあるんぢゃないでせうか。そういふ何か

旅順陷落は元旦

櫻井　どうも考へて見ると、旅順陷落は、一月一日に取つたし、滿洲事變の時、一月三日に例へば錦州を取つた滿洲事變に終結を打つた。どうも昔からハワイあたりの滿洲の將校は、上陸して居つたか、或ひは泥醉して寢たといふところぢゃなかつたか。そういふところを狙つたといふところは、そういふ矢張り狙ひを定めてやったのぢゃないか。そんなやうな氣が致します。

笹岡　偶然じゃない。作戰でそう狙ふところを狙ふのです。

櫻井　お正月で向ふが泥醉って寢てるといふのがあったんぢゃないかと思ひます。

笹岡　そういふことはこの寒澤山ありますね。

池上　澤山が今度擊沈せしめた米國の軍艦ですか、あれには艦長がゐなかつたといふのは、矢張り何かそれと同じといふことも信らうかといふ、艦長が上陸してゐなかつたといふこともあったんぢゃないですか。そこらは日本人と違つて、緊張感が足りないんぢゃないかと思ひますね。

伊藤　一體アメリカ人といふものは、正月よりもクリスマスの方を祝ふといふことに就いては、相當問題があつた。それであるからして、最初からやくれてならない。だからして、餘りに日本を貧しいと思ふ。

川路　今度もまた相當獲物がある

櫻井　クリスマスにはまた何かやってますよ。

本社　そう致しますと、慈々米英中も澤山ある樣だ、しかしその人達がどの位から出て、そして戰場に行かれた大家達けれども、しかし私共の商賣から言つて興味を持ってながめる様です。日曜職事の時分にも、寺崎閣葉だとか、中村不折だとかいふ人々が從軍されたけれども、結局殘つたものは少い。今まで大院だけの方だと思ひます。今度全更塁を勢力だとか、日露戰爭の時分には、今度全更塁を勢力だとか、これに就て閣下の御所感を承りたいと思ひます。つまり美術家の心搆へといふものが非常に必要だと思ひますが、それに就て御所感を承りたいと思ひます。

戰爭の發展と美術文化

本社　私は美術家でも何でもないといふやうなもので、美術に就て論ずる資格はないのですけれども、何といふやうなことは申しませんか、美術家が普段平素より餘り街頭に出ないといふのは、どうもアトリエに引込つて狹い處に籠城してゐるんぢゃないか、といふ氣持が致しますね。先程のお話のやうに今度この戰爭が始終あって、だからこの戰爭が始終あって、殊に私は、いろ／＼な藝術が澤山殘されて居る。しかもそれが案外立派な作家がそれを殘してゐるといふことを見る時に、餘りにも日本を貧しいと思ふ。だからして日本の際私は

私の商賣の端から開始され大分職業も決定的に近いもし、丁んでもいろ／＼だらうと思ひます。國民も皆さんに緊張して居るのですが、從つてこの日本の共榮圏といふものは、南洋にまで擴大されるだらうと思ひますが、從つてこの日本の共榮圏といふものは、南洋にまで擴大されるだらうと思ひますが、今までは大院だけの方の共榮圏といふものは、今度全更塁を勢力だとか、日露戰爭の時分には、今度の戰爭になつて、最初はそうだけれども、近頃は非常な勢ひでこの戰爭を取材にした美術が生れて來るといふことも、近頃は非常な勢ひで諸民族を心服させて行くことは廻避だと思ふのですけれども、これに就て閣下の御所感が非常に必要だと思ひますが、それに就て御所感だと思ひますが、それに就て御所感を承りたいと思ひます。

本社　そう致しますと、近頃は非常な勢ひで、今度の戰爭になつて、最初はそう言つた日本の發展につれて、美術家君も、ドン／＼新しい天地に向つて進出して、現在の人達に、いろ／＼な美術を通してきたい。現在の人達に、いろ／＼な美術を通してきたい。殊に私は、歐洲にも戰行といふ意味から言つて、將來の子孫のためにといふことは、如何にも戰殘してといふことは、如何にも結構なことでそういふ意味から言つて、殊に私は、歐洲にも戰行殘すといふ位の氣持を持ってやって戴きたいと思ふのです。それと同時にまた子孫のために、歐洲にも旅行して戴きたいと思ふのです。それと同時にまた子孫のために、いろ／＼な藝術を紹介するといふことは必要文化なりを紹介するといふことは必要文化なりを紹介するといふことは必要だと、それであるからして、最初からやくれてならない。だからして、餘りに日本を貧しいと思ふ。

（ 11 ）

て行かれる必要があるのではないかと思ひます。

それと共に、先づ第も採田君から一寸話があったのですけれども、大陸方面に居る文化人といふものは、例へば支那なら支那方面の文化人といふものは、日本の文化人と手を握りたいといふ氣持が十分あるらしいのです。これらと手を握るといふことは、文化の交流を示す力を入れて居るのだといふことになって、將來大いに貢獻されることになるのだと思ふのですが、それがどういふ文化人の一體向ふにあるのかといふと、今まで主として立派に居るとか、美術家といふもは軍屬側に居るとか、或ひは英米あたりの資本家に抱擁されて居るとか、そういふものに居るとか、或ひは英米に相當の人物が居るんじゃないかと思ひます。その他に居る者は左程の、資際力のある作家なり美術家なりといふもは、軍屬どれ程國民がその戦術を取材としたものではない。

従軍畫家今昔

本社　今お話の日露戦争時分のこ

てゐる人の中に多くない英米の資本家に抱擁されて居るのですが、それらの心境の進轉につれて日本文化の眞相を知らせ、また向ふのものも知らせ、そして新しいこの東亞の文化の交流に力を盡くるといふ必要があるんじゃないか知らんと思ひますけれども、私は素人でありますから、よく分かりませんが、大體そんな感じを持って居るのです。

それらの心境の進轉につれて手を握って、そして日本文化の眞相を知らせ、また向ふのものも知らせ、そして新しいこの東亞の文化の交流に力を盡くるといふ必要があるんじゃないか知らんと思ひますけれども、私は素人でありますから、よく分かりませんが、大體そんな感じを持って居るのです。

その時分行かれた寺崎廣業さんとか或ひは唯今行かれた青年畫家だった。そういふ作家で居られた、もっと若いふまた歳が若かったといふことでせうが、しかしそれでも相當の抱負を持って行かれた人選ぎり、餘りに拍負を持って行かれた人選ぎり、餘りに狹隘といふか、或ひは偏見といふか、或ひは偏見といふかのでなし

本社　當時何々慰報といふものは、殆んど從軍記者を待遇されることは非常に厚いです。ところが美術家を待遇するといふことは非常に惜しいことだと思ふのですか、どうでせうか。

川路　要するに寫眞版の代りにスケッチを書くといふ意味から言へば、非常な功績を果してゐる譯です。だからそういふ意味を持ってゐるのではないでせうか。

本社　だからスケッチに止まってゐる。御物になって居る村田といふ人の繪がある黄海の海戦の繪が、そういふ人の繪がある黄海の海戦の繪が、そういふ中には優れたものもありますが、そういふ中には優れたものもありますが、一體の人はなかく見られない。

櫻井　だからスケッチに止まってゐる。御物になって居る村田といふ人の繪が、そういふ人の繪が、一般の人はなかく見られない。

美術家の心憲

櫻井　ただ私は、これは餘計なことですけれども、美術家といふのは失禮ですが、あの繪を前にして言ふのは少し狹義ですが、少し狹義とはいへ、つまり戦爭から歸やないかと思ふところが、どうも肚の狹いところがあるんじゃないかと思ふ。さういふのは、山を愛くのが得意な人もあれば、海を畫くのが得意な人もある。かういふことが段々整備して行けば、後には閣下の仰言る通りにそんな小さなスケールのものでなく、もっと

東城鉦太郎さんの「日本海々戦の圖」位なものが立派かも知れません。日清戦爭の時には、川村清雄さんの、相當日清戦爭の繪を書いてゐんなに香りがあって、あー寸覗いて見ますと、私は今は非常に多忙といふことになればお國のために起つといふことになるやうな誰もが自分の力を出し惜しみをするやうなことはない。そういふことは決してない。有り得べからざることですから、そういふことは決して外の方面ではそうといふ分裂といふことはない。何か多忙で手が出せないといふ方面に行った人が航空に行った。航空に行った人が陸軍、海軍に行ったり、海軍に行った人が陸軍に行ったりといふ風で、それは時と場合の關係で、海軍に行った作戦の關係で同じ方面に行った人は航空といふ風に、その間の碗執は全然ないじゃありませんか。

川路　戦爭を繪題としたものではない位なものが昭和の戦爭の有様を數へるにどれ程のものもあって、子孫のために末長く殘るものもあって、それはどれ程役立つか分かりませんね。

櫻井　日清戦爭の時には、川村清雄さんの、相當日清戦爭の繪を書いて遊就館に相當納まってゐるでせう。

野間　見方によりますと、畫家といふものは、別として兎に角這入心を持って行かれた方がいいか知らんといふ氣持が致すのじゃ

陳列場とか場所とか、そういふものは、別として兎に角這入心を持って行かれた方がいいか知らんといふ氣持が致すのじゃないですか。

……く悲情を掻し、或ひは場合でも質屬具體的な問題として考へますと、それ程大分のものを一堂に集めべるといふことになると、その場所とか、陳列場とかいふ問題が、善竸つて困る問題になって來るんじゃないかと思ひます。

櫻井　陳列場とか場所とか、そういふものは、別として兎に角私は美術といふものは、お互ひに人を排斥しないで、割合に這入って行かれた方がいいか知らんといふ氣持が致すのじゃありませんか。それは割合に現在といふのやゝありませんか。例へば海軍美術協會、航空美術協會といふやうにありますが、それは時と場合の關係で、海軍に行った人が陸軍、海軍に行ったり、航空に行った人が海軍に行ったりといふ風で、その間の碗執は全然な

大きいものになるでせう。しかしその場合でも質屬具體的な問題として考へますと、それ程大分のものを一堂に陳べるといふことになると、その場所とか、陳列場とかいふ問題が、善竸つて困る問題になって來るんじゃないかと思ひます。

川路　戦爭を繪題としたものではない位なものが立派かも知れませんね。

野間　硫執は別にお聞きしません。若い者はかういふことになって、結局せんよ。

笹岡　若い者はかういふふことになって、自然閣下の仰言る様になりますよ。

野間　古い人を見て今の若い人を論ずるのは少し酷ですよ。（笑聲）

櫻井　若い作家、或ひは今の若い人を論ずるのは少し酷ですよ。（笑聲）

野間　古い人を見て今の若い人を論ずるのは少し酷ですよ。（笑聲）

笹岡　これらの若い鑑察といふものは、閣下が御心配になって居られるやうなことはないと思ひます。

419

棟田　外から見ると、何か一つの
セクショナリズムがある、様に感ずるで
すね。

本社　それは殊に日本質関係なん
かにあるんじゃないですか。日本質と
いふものには、塾といふものがある。
或ひは流派といふものがある。一つの
流派なり或ひは塾といふものがあって
それに棟梁といふか、それを支配して
ゐる先生といふものがある。そうする
とそれが他の塾、他の塾の先生に對し
ていろ〳〵恐い意味での競争心を持
つ。闘ひ合ふといふ傾向は、日本質なん
かに特にありましたですね。そういふ
ことからして、それが一つの催しなり
一つの運動なりになって来ると、なか
〳〵皆が一つに出て行けない。
一つが一つに虚心に心持を協せてやると、なか
何かやるとなって、や〱纏まりしない
のでは……といふことで、一部の人達

起る。だから閣下はそれを仰言つたの
だらうと思ひます。

前線で感じた文化問題

棟田　僕は南京、漢口、上海を前
線を廻つて非常に感じたことは、前か
らもそう感じてゐたのですが——

本社　棟田さんは一番最近にお踊
りになった方です。

棟田　僕が一番感じたのは、軍事
的或ひは職業の大きさに比較して、文化
的な職業といふのは、ずつと遅れて居
た地方にロケーションに行つたの
ですが、それが丁度九月一日の興亞奉
公日だつたのです。そこで青森の
張東京の警察署長なんかと
一つ珍らしいスター連中で踊るといふ
しやつて呉れといふ話です。そして
劇場は無料で提供するといふ〳〵な俳
それに次第に引つ込まれて、眼の色が

しても傳單一番く人間そのものにし
ても、二流、三流です、日本内地には
もつと一流のが居る、一流の印刷機械
もある筈ですけれども、二流、三流、
四流のところを持つて行つて、未だに
支那人は、かういふものを見せなけれ
ば判らないと信じてゐる者がある。それ
に今までは顔の知れた女優なんから
綺麗な着物を着て、日傘を持つて踊つ
たのに對して、今度猿之助は、誰いふ紋
付のサボりを何も持つてゐるだけな
のでサッパリ何にも持つてゐない
それらが向ふに行つて、向ふの物を見
ふ人までが、猿之助の踊を何とも知ら
ぬ人までが、猿之助の踊を見て居るが
す。

いふことになつた。これはそんな歌舞
伎で踊るやうな踊ぢやなく、彼の本當
の歌舞伎です。ところが猿之助の名前
を餘り知らないものが多くて、次
から段々踊つてゐることゝ言つて、
これといふものは、常に出る者だと
方までで、北は滿洲から南は佛印、タイの
方まで、何百萬行つてゐるか知らんけ
れども、非常に澤山行つてゐる。それ
が交代して、出たり歸つたりしてゐる
わけです。そして若い者の文化
じて歸つて来る。
を變へなければならないといふことを感
に對する考へ方といふものは、非常に

うといふことになつて、直ぐプログ
ラムが出来た。そして林長二郎も行
つてゐたのですが、それが歌を唄つた
り、裏に入つて行くといふところになつて
幕が下りた、ところがシーンとして、
何の音もしない、暫く經つてから、思
ひついた様になつて、物凄い拍手です
次郎が出ますと、向ふの人達も一番
よく知つて居るので、そいつが出る
と萬雷の如き拍手を以て迎へられ
る。そこで林長次郎は、彼の本當の
歌舞伎は進んで萬雷の拍手です。段々プロ
グラムは進んで猿之助の浦島の踊と

支那人に對するものも、本物であれ
ば支那人に判るし、誰でも人間なら
最後に判る。だからくだらぬ通俗の
ものよりも、例へば傳單一つにしても
通俗に靡くよりは、本當のものを書い
てやれば、それが段々判つて来ると
思ひます。

笹岡　唯今のお話の通り、本物が
行つてゐない。一寸文化の面が遅れて
ゐるといふことは事實だと思ふのですが
、日本のかうした文化に對する見方
を變へなければならないといふことを感
じて歸つて来た。そして若い者の文化
に對する考へ方といふものは、非常に
變つて来る。かういふことが段々本物
が現はれて来て、いゝものをよく判る
やうになり、それが此の時代に、這ひ
たい遅いか、速いかの問題だと思ひま
す。

棟田　例へば日本軍の占領地帯に
何か、或ひは

健な檜具を使つて、通俗的に仁丹或ひはアルバジルといふことをゴタ〱書くといふのも、かういふ氣持は矢張り場合は、その熱心さを感じます。これでいゝのだといふ氣持の現はれだやないかと思ふのですが、それでは駄目だと思ひます。結局支那人を輕蔑することになる、支那人を輕蔑してゐる限り、和平は絕對に來ないでせう。

宣傳と藝術家

櫻井　それはあります。だから日本の宣傳文を書くのにも、矢張りもう少し立派な人が出て、そういふ人が自ら進んでやるべきじやない。どうも日本人には負けて居つて、支那の宣傳文あたには名家が少いせいもあるでせうけれども、實によ上手いこと書いてある。それに較べますとポスター一枚でも、今の支那の過ぎがするといふ氣持がする。この一發で敵を倒さなければならない。

棟田　それは一つは心構への問題でもあると思ひます。例へばその人が兵隊として戰場に立つた場合、敵に鎗を向けて、この一發で敵を倒さなけ

「力ある者は力を出せ、金ある者は金を出せ」と言つた方が、「お互ひに貯金しませう」といふより、どれ程强いか分からぬ。そういふふうに、向ふは今まで古くそういふことをやつて來たと言つて、そうした人を直ぐ活躍して行く樣にして行くといふのも、それが本當の總力戰であり、また〱出て貰つて、それが本當の綜力職じやないかと思ひます。

櫻井　今度の佛印美術展といふのはどうした。

野間　反響が大きかつたですね。あれは佛印に展覽會を開き、向ふの人間を啓蒙し、日本の美術といふものを認識せしめるといふことであつたので

佛印へ行つた作品

野間　今度の佛印美術展といふものは最早や或る意味の功績を舉げてゐるんじやないか、かう思ひますのです。そのこれから先きも期待の意義をもつて居ります。

池上　それはいゝと思ひます。國家の總力戰といふ立場から變することに、大家といふものをもつと本當に國の良心に立還つて、そのいふ氣持の上から新たにといふ人があるならと言つて、本當に活躍してやらせる。かういふ考へ方を持つて來てやらせる。若い人の中にも優秀な人材もドッサリ居るのですから、そういふ人材をドン〱出て貰つて、これは飛行機やタンクと違つての先驅を切つて行くといふことをやつてゆき、そして最後にじつくり活動して行くところに妙味があるんじやないか。或ひは美術を武器として用ひる場合には、必ずしも美の表現、純一な藝術的な立場から出發した美術的のものでなくとも、矢張り文化が士氣を鼓舞するものであれば假令それが一枚の粗末な傳單であつても、最早や或る意味の功績を舉げてゐるんじやないか、かう思ひますのです。

それはかういふことも知つて居つてチョイ〱展これから先きもその意義を認めるし、佛印の展覽會といふものはその先驅をなしてゐる。從つてかういふいふことを第二、第三の回數を重ねて行く間に、それがつまり東亞の美術といふものが交流を始める端緒にならないかといふことを考へて居ります。

池上　非常にいゝお話です。自分が、現に私の作品も、一、二回向ふに行つたこともあります。その中にはこ

全精力を集中して、よく狙ひを定めて、軍の行動の後に來るべきものは然るべきじやないか、これは獨り傳單とか、或ひはポスターだけに限りません、洋の土人の持つてゐる文化面だとか、或ひはその他の南洋の美術だとか、內地のものを含めた美術、これは非常に敬貴した意味で、これから考へますと、今までは支那では差を注いでそういふことをやらなければならぬ。そこから考へますと、さへたゞ單に支那に全力を注いでゐるんじやない、今までではあまり支那に全力を注いで來るから新たに日本の文化が交流して行くといふことになると、今までは矢張り文化面としての意義がある。そういふことを感ずるのです。

軍部の文化に對する關心

櫻井　文化の進んだ所以は、即ち戰爭といふものゝ下に矢張り喇叭手或ひは軍樂隊のあるのと同じ樣に民族の生活といふやうな立派な文化、藝術といふものゝ製作に尊重されて行かなければならぬ、これらの教育とか、それらの製作に意を注がれて行かなければならぬ。從つて相當責任が重いんじやないかと思ひます。今丈は戰爭といふ意味で、今は非常に戰爭といふことだけで、もつと精神的な方面からじつくりと腰をすゑて行つても、十分一つの意義があると私は思ふのです。

櫻井　今日、軍の文化面に對して非常に進んだですね。

本社　全體が非常に進んで居ります。

櫻井　しかし日本の一般の文化面に對する關心は、まだ〱低い。

棟田　私は日勤警廊といふものは、非常に力を入れて居る、現地の邦人もそう思つて居

野間　それはかういふことも知つてチョイ〱展覽會をやるといふこともあります。現に私のそれを知つてチョイ〱展覽會をやるといふこともあり

つちで見せないで、直接向ふに行つた
のもある。

棟田　しかしあれが一つ出来たと
いふことは、非常にいゝ。上海のイン
テリに非常にいゝですね。

野間　それに現地に行つた人に對
して、そこで展觀會が出来るといふ便
宜も行つて居る。だから向へ行つて
生に行つて、そういふふうに寫
いきなりその人の描いた作品でも
も古くはないと思ひます。

棟田　今のところでは、日本の文
化で上海に紹介されてゐるものと言へ
ば、お粗末なものですね、それでこの
間和田三造氏に會つたのですが、和田
三造氏が口を極めて言ふのには、あん
なものばかりでなく、もつとドンく
持つて來なければ不可ぬと言ふので
す。ところがこの間、何か相撲が來た
が、一體に支那人は、自分の國を中華
と稱し、他は全部夷狄なりといふ自尊
心、獨尊主義を持つて居る。そして彼
等の、自分の何千年の歴史を誇る
さういふ誇つた文化があるといふこ
とは、知らない奴が本當に多い。だか
らこれを啓蒙してやらなければ不可
ぬ。ところがこの間、何か相撲が來た
さうです。それは成る程郛邦人は喜ぶ
いふのです。相撲取りといふことで喜
ぶが、しかしそれは對外的に言つて何
にもならぬ。大きな肥つた人が取組む
のを見せても、これは何にもならぬ。

でも招んであの新響のシンフオニーを
へられますが　大家であるながら力が餘つ
上海の眞中で聽かして欲しいと言ふの
です。現在工部局の下にシンフオニー
で大したものです。そいつは六十三名のメンバー
で、それに固有の支那人もやつて工部
課で、今のところ支那を實現する途がない
らのところはそれを實現する希望はまつたく
んで居る兵隊も表に出て、日の丸を振
ふのが現狀じやないかと思ひます。そ
ですから安心して帰つて來たさうです
棟田さんが言つたやうな宣傳戰とか、
的考へが非常に言はれて居ります。そ
宣傳戰になると、繪畫よりも速いでね。
うけれども、そこまで氣持したさ
かれてないのですね。そういふことは
幾等やつてもいゝけれども、そういふ
點誠に遺憾だといふことを言はれて
るましたが、事實そういふことはある
でせうね。

本社　この間聞いたのですけれど
も、日本の軍は、ドンく戰果を擧げ
て、前進もし、占領もする。しかし今
的な考へを脱却して來たやうな、ら
これは今もし棟田君に話した
れども、向ふの文化人の優秀なる者は
です。その時その向ふの美術家の言ふ
ことには自分等は重慶側に利用され
たといふことを考へるならば、我々は
一手を握りたいのだ、我々は貴國の文化人
を考へるならば、我々は貴國の文化
と手を握りたいのだ。握りたいけれど
ね。新響などでやつてゐるのも貧弱な演
奏が日本にあるかどうか、非常に難かしい問題で
とになると、音樂の方も貧弱であるから
木明君、これは上海の工部局のオーケ
ストラは知らない。新響の鈴

支那と日本宣傳戰

本社　この間聞いたのですけれど
も、日本の軍は、ドンく戰果を擧げ
て、前進もし、占領もする。しかし今
點に就ては、向ふの文化人も相當積極
的な考へを脱却して來たやうな、ら

櫻井　かういふ文化の交流といふ
面から行くといふのは、矢張り繪畫
でないかと思ひます。そういふものが私はもう一
番樂だと日本にあるかどうか、非常に難かしい問題で
すけれども、支那を心服させるだけの
文化といふものを、こゝに築き上げて
ね。新響などでやつてゐるのも貧弱な演
奏が日本にあるかどうか、非常に難かしい問題で

音樂と美術

伊藤　音樂は役立つ　大變結構で
すけれども、支那を心服させるだけの

本社　伊藤さん、音樂の方はどう
で御座いませうか。

伊藤　音樂さん、音樂の方はどう

す。その時、前線の司令部に連絡を取
つてかういふ飛行機が行つて、長沙の
行つて、そしてその人達と握手してそ
して文化面からするところの建設を十
分に考へたいのだ、かういふふうに向ふ
れに對してこちらから行くのに、今嘗
はやりたいと思ひますが、さういふ連絡が
分にできてゐるのですから、安心して飛
んで行つたところが、皆波れて居つて家
に飛
れてゐる様に、美術展覽會をやるのに、
何とかこちらで美術展覽會をやる様の
出来てない。たゞ長沙の町の上を飛
らの繪畫より前に行くべきじやないかと
せう。そういふふうに向ふの方に握手
人があるのですが、それが矢張り握手
したいといふ氣持があるわけですが、
しに行つて見せたら、さういふものは
はれる様に、美術展覽會をやる相當の

本社　そういふ意味から言つて、
美術も音樂も器械も皆同じだらうと思
ひますが、音樂は各方面に御出
席を願つたわけです。

野間　それには矢張り直く繪畫の
面から行くといふのは、少し私は無理
でないかと思ひます。矢張りその前に
音樂とか、そういふものが私はもう一
番樂だと思ふのです。

本社

伊藤

りもメンバーの胸前は高いさうです。しかし一つのオーケストラとして演奏する有機體として、一つに纏まつて居る樂團としては、新響の方が遙かに上だといふことを言つて居ります。それは腕前のいゝのはあるますが、猶太人なんかゐて、それが思ひ〳〵のことをやるとその中には相當ある傾向が多少ある。そういふことでその中には相當な猶太人上りの者が居るとか、達者な人がゐるらしいのすけれども、結局一つの堰まつたものとしては、ずつと新響なんかゝ行けばいゝですけれども、さて行くことは行くですか。ベートヴェンとか、そういふ世界のどこでも通用するどこの國でも奏するのならあるでせうけれども、そうでなく日本の新しいシンフォニーが、です。本當に日本人獨特の音樂を挑むのは一寸困る。折角あそこまで來たものへて行つて、實際にはそれがない。したゞ一つ況ばしいことは、最近作曲的な一つのタイプが出て來たといふやうなところまで行つてないでせう。

伊藤　一體に今までの日本の藝術といふものはいつも西洋人の作風といふものを模倣するといふ傾向がありますが、殊に音　はそういふ傾向がまだ強いですね。

川路　一體に今までの日本の藝術といふことを一般の人なり、要路の人達が認める樣になつて來て、作曲家の地位が上がつて來た。昔は兒に角作曲で居るといふのが多く、本當に純粹の日本の新しい靈風といふものは、中に梅原君とか、安井君とか少しあるけれども、非常に少ないのじゃないかと思ひます。

川路　菅絃樂はそれが一番甚だしいでせう。美術にも洋畫などはこゝが難かしい。だから日本文化の進出といふことも性急に望まれてゐるんじゃないかと思ふのです。普通じゃやそこまで行かなければならぬといふ位に、非常に迫られて居る。

野間　成る程現在のところは、少けないでせう。しかし私の考へでは、つまり大東亞共榮圏の建設に伴つて、音樂と言へば、造形美術と管とが共に進展して行くそいふ風に進歩して行く、それが藝術家だけが先き進行するといふやうなことは、無理じゃないか、かういふことを考へるのです。

野間　必要のある處、必ず物がこから出て來るかと思ひます。

美術家の奮闘力

川路　現在日本は世界の日本になつて來た。だから日本文化の進出といふことも性急に望まれてゐるんじゃないかと思ふのです。普通じゃやそこまで行かなければならぬといふ位に、非常に迫られて居る。

野間　必要のある處、必ず物がこから出て來るかと思ひます。

川路　それとこの頃考へるのは、海軍の力でも、陸軍の力でも、あの軍の奮闘努力の有樣を考へると、どうも美術家はあれだけの勉強をしてゐないじゃないか、かういふことを考へるのですね。

野間　勉強するといふのは、これから先きじゃないですか。

川路　この先きはどうか知りませんが、今までのところは、あれだけの奮闘努力だけに比べると、どうも美術家はまだそこまで勉強してゐないといふふうにも見えるのですがね。

野間　それは日本の軍隊といふものは、世界に冠絶して居つて、これよば佛印にしても、たや作家の驚き掛けたのは、世界に冠絶して居るのですから、その樣には行かない。しかし今後は、こゝに昭和の大きい文化面、それ

は今までの江戸文化とか、或ひは桃山文化とか、或ひは鎌倉文化とか、或ひはもつと古く、或ひは奈良文化とか、そういふものを超越して、もつと地域の廣大な、もう一つ言へば質と質とが備はつた大きい文化が發生して來るんじやないかと思ひます。

川路　發生せざるを得ない立場に來て居るのです。

文化奉公會の性格

本社　文化奉公の會合にこの前御招待を受けたときに遭つて、文化奉公は、今までの團體と遭つて、非常に寛厚的にこれからお働きなさるといふ會である樣にこれから伺つたのですが、美術部の笹岡さん、御計畫はどんなふうなのでせう

笹岡　在來の團體とは、一寸形が違ふのであつて、在來の美術家の集まりといふことになると、直ぐ何か藝術的な主張、態度を闡明するといふのが普通ですが、そういふのではなくて、我々のやうな者も出たばかりの者もある。いろ〳〵な者が入つて居りますが、それには小家もなければ大家もない。大家だと言はれるやうな人も純粋な立場から加はされても、そこには大家だといふこともない。そこには矢張り職友としての、そんなことは問題ではない。兎に角一遍職爭に行つて來た職友同士である。何かの時に再び國の役に立つ

野間

るやうなことがあつたらやういゝやないのであつて、矢張り子供の繪本を書くにしても、戰爭で職友が督勵する姿を思ひ浮べたりか何かして、相當苦しい立場にたつて居るならば、自分の出來る力だけ發揮しゃう。そういふのでありますから今差當つて何もしやう、かにしやうといふいふ立場では決してない。この會は、何時でも自分の職戰を通じて御計畫といふものをやらうといふ。そう

野間　一言に言へば職友道ですけれども、そういふ仕事は全然やらないといふ譯ぢやないのです。この間も松坂屋で展覽會をやりましたが、或ひはこの間小川眞吉君の作が新國劇で上演された間に、各人が竸を書いて、それを軍に獻納するといふことで應援も致して居ります。それからまた個人的に言つては、この文化奉公會の人達には、實際は自分の本業の油繪を竸いたり何かしたいけれども、或る方面から子供の繪を賴まれれば、それも喜んでかいて上げる。或ひは今度眞淵大佐の著書の「日本の方向」といふ本が出ますけれども、その裝幀を賴まれてやつたりしてゐる。そういふふうであつて、純粋な油繪を竸くといふことの方面も、大いに圖

なければならないといふ氣持になつて矢張り子供の繪本を書くにしても、戰の直感したところでは、それは申譯がないやうなしたところがするのです。矢張りある期間を置いて、それが藝術になるだけの時間といふことから、生々しい直感を離れて、もう少し經つてから、本當の戰爭畫を置いて書きたいと思つて居ります。私自身も、今まで戰爭畫といふものは、突いたりして見たいと思つて居ります。私自身も、今まで戰爭畫といふものは、突いたりして見たいと思つて居るのですけれども、それが藝術になるだけの時間を置いて、それが藝術になるだけで何でも聖なる國家のためになる。文

櫻井

もう一つとして言ひたいのは現在いきなり立派な傑作が出來なぐともいゝ。現在はどうちからといふと、職友が血を洗はして職かつて居るのですから、誰でも負けない覺悟を持つてゐるやうなことが、決してゐるんぢやないかと思ひます。それとも一つは、この文化奉公會んなことも考へられるんぢやないでせうか。陸軍病院でも將兵に美術を指導どこかに自分の作品といふふうに訴へて見たいといふ氣持が、今まで間の人には澤山あると思ひます。そういふ世的方面から行けば、また中途にある諸氏の間の人達には澤山あると思ひます。それと同時に、從軍した人達から成つて居るこの文化奉公會の人達は、從

伊藤

私共の方も、火災警卒君にしても、普通じゃそんなものを書かないでせうけれども、今度書くことになつたのです。積極的に自分の持つてゐる力を皆出しませうといふのが、會員の心構へです。

棟田

その意味から言つたら、こ私共も今度紙芝居の脚本を書くことになつたのです。火災警卒君にしても、普

笹岡

我々はたゞ象牙の塔に籠つて竸くだけ竸くといふこともいゝこと、それと同時に紙芝居でも何でも聖なる國家のためにする力だけ竸くといふことも、場合によつては立派な目標になるのです。

れも長期戰を覺悟すべきじゃないかと思ひます。

戦争畫と現實

もう一つ言ひたいのは現在いきなり立派な傑作が出來なぐともいゝといふことであつて、致然として自分の言はをして行つて、致然として自分の言はむとするところを全部吐き出せばいゝものとするところを全部吐き出せばいゝもので、餘り面白くない。寧ろ新聞の技術を有してゐた時には、もつと力强いものが自然に生ずるといふと、戰友のものが自然に生ずるのです。精神としては決して誰でも負けない覺悟を持つてゐるやうなことが、もう少し何年間か相當時間それと同時に、從軍した人達から成

（17）

今言はれた通り、大家も小家もないといふところに、私は一つの面白味があるんじゃないか、そこにいろ〳〵な黄金が掘り出されるんじゃないか、そこから優れたものが出て來るんじゃないかと思ひます。どうも今までの美術展覽會といふものを見ても、皆何れも大家顔した人ばかりですね。（笑聲）寥ろそうでないか知らんと思って居ります。

本社　成る程年齡はほゞ同じですね。

野間　多くても四十一、二、若いのは二十五位ですから、まだ若いので、實際の驚きから言へば、二十、三十で立派な繪を描くといふことは、これは少し無理でせう。大體にしても、柄鳳にしても、旣に齢七十何歳と重ねて行つてゐるからこそ、形ばかりでなく、味ひも出てゐる所以ですね。閣下の繪にしてもそうでせう。

櫻井　今日は馬鹿に俺の繪が引合ひに出されるな。（笑聲）

野間　なか〳〵鬪術家です。しかしあれだけ味ひが出て來た所以のものは、矢張り體驗したからだと思ひます。こゝまで歳を重ねて來た、業を經て來た。そして今までいろ〳〵な御苦心を感じたり何かして、それが繪の上によく現はれて居る。それを一寸も蓄積するものがなくては。現はせと言つても内容がなければ現はしゃうがない。この點は文化奉公會の連中にしても、まもう一つ蓄積しなければならぬと思ひます。

本社　野上さん、陸軍病院では傷病勇士のために美術教育をやって居られるといふお話がありましたが、それに就て何かお氣づきになったことはありませんでせうか。

池上　かういふことは今まではなかった。それが昭和十年ごろに陸軍病院で美術教育といふものをやった。これは或る意味では、陸軍では最初の一つの美術教育の始まりだったのですけれども、かう言った教育をやる様になってから傷病兵が非常に明るい氣持になって、そして希望に輝いて、自分の明日を樂しみ、愉快にその日を過ごせる。然も治療も非常に早く治せるといふ效果が相當顯著に現はれて來たといふことは、傷病兵自身からも、度び〳〵漏らされます。自分達はかういふ教育を受けたために、非常に元氣が出て來て、氣持の上からも、また實際の治療の上からも、寶によいことで、本當に痛みが取れたやうだといふことがチョイ〳〵漏らされますが、美術教育の教育が、非常に大きな力を持つて居つて、或ひはかう言った文化の方面での、傷病兵の治療の上に役立つたといふことは、非常に嬉しいことだと思つて居ります。

櫻井　それが治療の效果の上に非常に影響をするといふことは、しば〳〵聞いて居るけれども、あれは職業教育としてやってゐるのか　それとも娯樂としてやってゐるのか、どっちですか。

池上　矢張り一つの職業準備教育

櫻井　今まで寢家であつたといふ人ばかりじゃないでせう。

池上　今では殆んどそういふことには經驗のない者です。

本社　どうも長時間に亙つて有益なるお話をお聽かせ戴きまして誠に有難う御座いました。本日はこれを以て閉じることに致したいと思ひます。

（丁）

十五大の関團結模遐架宝像作

臨戦美術としての街頭壁畫

難波架空像

臨戦體制下に於ける美術家の職域
奉公實踐の一報告として本稿を採
擇した。我等は與へられる凡ゆる
機會と所を得て實踐すべきだ。(F)

嘆ひのない國民等しき心構えでなくてはな
らぬ、だから私達も、戰時にふさはしい國
民的展覽會の行き方を考へ得よう、同盟員の二三から提案さ
と言ふ考へから、同盟員の二三から提案さ
れた「日本民族を描く展覽會」その他の計
畫案に就いて檢討を加へつゝあつた。その
中の第二部「戰ふ日本人」に産業職士が含
まれ、第三部「大壁畫原圖」の中に戰時情
頭壁畫を擧げて居たのであるが、その或日
の同盟委員會席上に、産報演藝部長の來訪
を受けた次第である。
演報では隊て本年度事業計畫の第一に、

時局に關する繪畫を阪急、南海前等大阪の
主要場所に揭出し、産業職士乃至一般の認
識を深めると言ふ一項目を決定してあつた
折も折私達の計畫を傳え聞き、形式技分の
直接交涉を持込んで來られたのであった。
當時防空演習を目前に控えて居たので産
報では、『職場を死守せよ、機械と共に砕け
て散らう』と言ふ産報精神を大いに鼓吹し
度いと言ふのであった。私達は機械と共に
……と言ふスローガンにいたく感銘する處
があった。それから、特に私達の關心を深
くしたのは、其の計畫が單なるポスター的

隊慕式(壁畫の製作面が見られる)

大阪新美術家同盟が産業報國會に協力し
て街頭壁畫を建設した、その關係者の一人
として、やゝ詳細な報告を試みる。私はこ
の報告が、職域奉公と言ふことの具體的な
一途として貴堺の人々に何かの參考となるで
あらうと信じ、極めて素直に、實は滿足す
べき出來榮えでなかったこと、及その原
因、將來の問題等に就いて記して見ようと
思ふ。

を採った酷に充斷があった譯である。私達
はこの仕事を、今日の畫家が眞劍に實踐す
べき臨戰美術の本質的課題の一つとしてや
つたのである。從つてそれが如何なる形式
に於て一つのタブロウたり得たかと言ふこ
とは問はず、如何なる機能に於て、何を國
家社會に寄與したかに問題の全部を托して
居る。それだけで充分なのである。

一

私達は産報からの依頼がある前に、本年
度同盟展に就いて種々計畫を進めて居た。
頭壁畫を擧げて居た

であつて、ポスターの形を採らず壁畫の形
士を激勵し、産報精神を高揚するのが目的
であつて、ポスターの形を採らず壁畫の形

薬品や映画の看板が氾濫する街頭に綺麗的な作品としての大壁画の形式で建設しようとして居る点であった。全く私達の計畫と一致するものであった。

元々同盟の計畫は、警鐘の原圖を展示する事によつて、斯の如き國家社會的施設の必要を實物を以て示し、その實現を促進する事を反面目的とするのだが、調はヾ他日に何くべき收入を擧げて居り、又、地主にその場所を借用する事は出來、容易にその點に實現したことであつた。それで今回第一番に實現した大淫橋交叉點は、中山製鋼所の奉仕によつたものである。斯の様な事實も何かの参考となるであらう。

二

さて街頭壁畫と言ふことになると、一般繪畫と異り、専ら機能本位でなくてはならぬ。私達はその次第の諸點を檢討した。

一、畫面は全て宣傳効果に向つて築すべきである。從つて繪畫よりも前にスローガンがあり、大衆に理解され易い形式でなくてはならぬ。

一、然し鑑賞に堪え得る繪畫的效果を失つては与單なる看板に過ぎず、單なる看板では大衆の注目を集め、感銘を與へるかが共しく減殺されるであらう。

一、往年のプロレタリヤ美術に類似してはならぬ。工場と窯業職士を描けば直ちにプロ美術だと考へる事は愚かである。私達は充分注意しなければならぬが、根本問題の相違は作品の上にも

現場
右の獻白に
「隠えて產業
職士ニ捧グ」
と書かれてゐる。

圖を制作することになった。建設場所の選定、地主との交渉等に付て、當時遞報側の談に依ると、電車終點附近の街頭壁板は嚴

一、文字を畫中に鸛き込むを可とするか？（原圖では畫中に鸛いたが實物は外部の鸛白に鸛いた）

一、雨露と風雨に描えるものでなくてはならぬ、從つてカンバスは使用出來ず、結局油繪具は多益に入手すること困難である。

一、油繪具は多益に入手すること困難であるから、日光の直射、塵埃煤煙の中に曝されるから、色彩の永續性は望まれない。從つてペンキを使用するの他はない。

凡そ斯る見通しをつけて、私達は原圖の制作、實物の制作の場合職人の指導監督に當ることにしたのであつた。今にして思ふと、最後迄私達の手で描き上げるべきであつたのだ。私は此の節痛切な悩みを殘して居る。若し私達の場合の如く、職人をして大壁面を制作せしめる場合に出會したならば、指導監督等と言ふことが如何に當ふべくして行はれ難いことか、一挙に拂ふべきである。それは私達が反對にペンキ職人である場合を想像すれば足りるのだ。ペンキを抹ふ者も『盤を描く魂だけは持つて居るのだ』と、これは當てその經驗を持つた某氏の言葉である。だから泉社から箇同で筆を取るか、本繪は養家自らの手で描き込むことが、全然絶對に必要である。今回の不出來

三

近代戰における窯業職士の使命が如何に貴いかは、一人の長陣に對し七人のそれを必要とする一事に盡でも明かなのであつて、朝に夕に溯る如く工場街を生き交ふ何等かの原因は、實に斯る酷に就いて私達も、遞報側も豫想不充分であつたからである。ペンキ職人が養家に對して反目した實例は、京都の朝日新聞支局がビルの外面に壁畫を描いた際にも見られた由である）が、ともあれ今の私達は、斯る障碍は克服しなくてはならぬと思つて居る。

必ず表現し得るであらう。

陰嘉式行徑式の工場地帯を示す。

産業戦士に對し、其の名譽と高い使命を強
調し、産報精神を日々新に喚起するのが目
的である処の街頭映畫に於ては、その合目
的性(機能)を完全ならしめる爲に、純粹靈
的性質の先賞のみを以てしては到底及ばな
いことである。とりわけ、機械と四つに取
組んだ姿態、工場内の情報等實情に相違す
る膤が目立つては、彼等に感銘を與へる前
に感興を煽立ててしまふ、と吾ふ考へから
私達は原圖の制作に先立って工場見學とス
ケッチの必要を感じ、隣機を介して中山製
鋼所を訪問した。尤もそれは或意味で私達
自身が、先づ産報戦士の生活の中に滲入し
ても良いから接近して、精神的な何ものかを
獲得し度い念願からであった。

二日間の見學で、近代工場は私達を壓倒
した。

火を吹く熔鑛爐、千四百度の熱火と戰ふ
人々、ガス、塵埃、騒音、落出の鐵塊、火の
流れ、火の潮、赤熱の鐵塊がまたたく間に
赤い板や赤い棒になつて吹き出される北視
…今も私に鐵鎖工場の刻迫した雰圍氣を忘
れることが出来ない。まつ赤な蛇の樣な鐵
棒が生きものゝ如く地上を儘ふ。それを巧
に把んで機械から機械へ處理して行く緊張
し切つた人々の顔、ほんの一瞬間の差を以
て手許を誤つたら、赤熱の蛇は足にからみ
つくのだそうである。この不幸な一瞬には

つくと吾ふことを意識して、熱鐵が肉體の
上を通り過ぎて居なければならぬのだ。此所はもう戦場である。十時間の
勤務中、突嗟が來るか赤熟の蛇が來るかの
相異があるのみである。

近代繪畫は何が故に斯る美しい人間生活
の一場面を描かうとしなかったのか、それ
は未だ良いとして盥畫達は斯の如く勤勉と
緊張の國民的生活をつけて來たであらう
か。熟練工たることを越識してディレッタ
ントになり下つたのは誰か、私の心を去來
するものは、近代繪畫への盥きない反省で
あった。私は工場の外貌や機械等に對する
繪畫的興味を煽ぐ限り感ぜず、焔に照ら
されて赤不動の如く働く人々を描かなくて
はならぬと思つた。

偽裝想して居上て通り、北所で働く人々は
同盟の者の諷彼に、一寸したスケッチの間
違ひがあると親切に指摘して、彼等が手が
裝的に遲れたものであると吾ふことが
宣傳効果と背馳するならば、その拘盥的に
…と吾ふことが何か明らかに誤りを有つて
居るのである。
私達は此の工場見學で、先づ私達自身の
産報精神の一端に觸れるを得て、多大の感
銘を與へられたのである。この盥畫は今後
の私達の爲に莫大な收穫となって生きて呉
れるであらう。

四

第一回に使用した原圖は私の作品である

の純粋綺麗的な形式は巾三十尺にも達する大盤面に持つて来るとおそらく哀れな姿を呈するに違ひない。何うしても新しく創り出された形式に俟つべきであると信ずる。

五

最後に私の所信を附記して此の報告を終らうと思ふ。

私達は實物の出來榮えが餘りにも思かつたので、原圃を受持つた同盟として除幕式を延期して修正すべきであると考へた。然し速報では除幕式の準備を了して居たし、第一回の試みだから…と言ふことで、（それに私達はもう同盟展の第一日を目前に迎へて居た）止むなく發表に顧じることゝした。何と言ふか、一種の政治とでも考へなければ考へようもない、ものゝはずみが事を運んで行く。誰かに言はせると「時局便乗の看板盤の様な宣傳盤」になつた僕である。然し私達の失敗は私達の企てたもの自體の誤りであつた事を意味しないのだ。前後を通じて實踐から收穫した數々の經驗によつて、私達は次の行動に備へて居る。私達がジャーナリズムの表面にいさゝか大袈裟な賞讃を以て引き出されたのは、戰時にしては餘りにも低調な三面ジャーナリズムの恥でこそあれ、私達の恥ではない。

私達は戰のなくなるであらう何千年かの将来の爲に綺麗を考へるであらうよりも、戰ひに勝

たねばならぬ日本の絵画を作るべきである。戰争が最も高度になつたとき、前國家社會が必要とする絵画の方向が何であるかを考へ、やゝもすれば奇矯呼ばなりする文化至上主義者の増賣辱に惰はず、實行すべきは實行し、試みるべきは試みて行くべきである。私達はその爲に玆に敢て報告した。これが臨戰装備の實際問題として何かの役に立つことを希つて止まないものである。

（十一月二十七日）

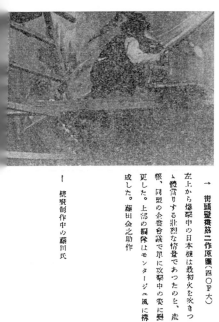
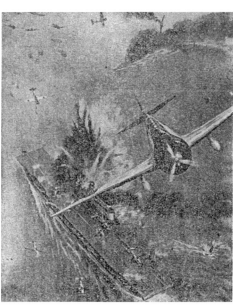

→ 街頭壁畫第二作原圖（四〇F大）

左上から爆撃中の日本機は最初火を吹きつゝ體當りする壯烈な情景であつたのを、虎、同盟の企畫會議で更に攻撃中の姿に變更した。上部の編隊はモンタージュ風に構成した。藤田金之助作

↑ 壁畫制作中の藤田氏

街頭壁畫第二作の報告

大阪新美術家同盟

産業報國會の依頼により、街頭壁畫第二作の建設を了したので、若干の報告をさして戴きます。

今回は大阪の南玄關と言はれ、往來の最も輻輳する南海電車難波驛前が選定されました。千日前から道頓堀、戎橋筋から心齋橋筋に連る地點であり、場所として申分のないものであります。

テーマは米國航空母艦の撃沈、「この感激を増産へ」と言ふことで、原因は藤田金之助氏の作、四〇號の細密なもので機を描いてあります。

第一作の經驗に鑑み、看板屋に下繪の程度で引渡して貰ひ、こちらと共同で描き上げました。同盟側から藤田氏、池島勘次郎氏及び私の三人が奉仕し、二日間の制作で完成しました。

第一作の其の後の褪色工合を見ますと赤が一番弱いらしいので、手前の大きい飛行機の前部は、カドミウム・プルプルその他の油繪具を使用しました。これは非常に良かつた樣です。

私達は始めてペンキを持ち、始めて高す。狼狽する敵艦を殆んどま上から俯瞰

↑ 壁畫現場
大阪南海電車難波驛前。隣の阪急電車廣告
があるが、通行の人々は先づ亜夾な壁畫に
目を奪はれる。

← 引繼式の日に
壁面の大きさは二間半に三間位。前方右端
藤田氏、産報幹部、難波署長、同盟員達が
列席した。

たが、直ぐに馴れて、必要な大まかさ、必要な綿密さ等による神經を呑み込んで、二ヶ月には極めて急調子で仕上げてしまひました

が、ペンキは思つた程扱ひ難いものでなく、本格的繪畫の制作と言ふ氣分を持ちつけることが出来ました。それと同時に、肉體的勞働であることが今一つの體驗でありました。午後は雨でしたが、解油に雨水が入つても、油の方が輕いので上に浮く爲支障のないことなど、畫室の中の神經は戸外では無用であることとも面白いと思ひました。

電車や映畫の廣告が列んで居る目抜の街頭に、壁畫として繪畫的なものを建設することは、氣の弱い畫描きのする仕事ではありません。然し本當に繪畫的な畫面であれば、何んなにどぎつい廣告の中でも決して壓迫されるものでない

戰地の後方で宣傳壁畫を描くべき任務が與へられたとしても、充分御奉公出來ると思つてゐます。

第三作品以後の問題、再度の工場スケッチ見學等、目下産報で計畫中です。

（難波繪畫傍記）

生活美術

三輪鄰

市民美術館

1

「生活美術」といふ欄を與へ
られて、今後毎號にわたつて何
か書かせて貰ふことになつた。
何を書くか、いつまで續くかは
わからないが、舊文化の動搖と
新文化の擡頭をはらむ轉換期の
諸相の中から、眞に「國民の爲
の美術」をつくり出さなければ
ならぬ現實の要請に應える爲の
諸問題について、いろいろと私
見を吐かせて貰ふつもりである。
そのためには、さゝやかな提案であ
り批判でありたいと思つてゐ
る。

「生活美術」といふ言葉は、
旣に一つの流行語となりかけて
ゐる。この言葉の現はす意味と
いふより、何が故にこうした言
葉が考へられねばならなかつた
かといふ點への反省が、未だ何
ら出來てゐないうちに、早くも
形式的にだけ「生活美術」とい
ふ新奇なジャンルが出始めてゐ
るのである。こうした安易な考
へ方によつて、最も切實な時代
的要求から出發してゐることの
内容が具體化され得る筈は
ないし、國策がまたかうした便
宜的流行的なものを求めてゐや
う筈はないのである。

新しい國民生活の建設は、云
ふまでもなく今日に於ける基本
的な課題である。そして文化と
は、國民がその理想を達成する
爲の生活表現の總稱であるにほ
かならぬ時に、美術のみひとり
その新しい國民生活の方向を無
視して考へ得られるわけはな
い。自分のやつてゐることが一
番いゝのだと考へる專門至上の
古い殻からは、今日以後の國民
文化の發展が期し得られぬこと
は自明である。美術がまた從來

も出來てゐないうちに、早くも
る美術の進展を見ないのである。
國民生活の質と量、心と物の全
面に亘つて、採上ぐべき問題は
無數にあるが、こゝでその第
一段階として考へなければなら
ないのは、如何にして美術と國民
との繋りを有機的に密接ならし
めるかといふことである。そし
てその方法は、極く單純に、先
づ如何にして良き美術を國民の
心に與へるか、といふ問題に歸
着すると考へてよいであらう。
美術と國民大衆とを結ぶ手段
方法も、固よりいくつかが考へ
られる。然し誰しもが云ふ通り古
典の美術館と並んで現代美術館

のまゝの專門領域を固執すべき
でなく、もつと廣く大きな觀點
からそれを見直し反省し直すこ
とによつて、本當に新しく規正
さるべき國民生活の内容を豐富
にする「生活美術」をつくるの
でなければならない。當然「生
活美術」の要求は、美術及美術
家の革新的契機として把握され
なければならないのであり、間
題は先づこゝからであると云は
なければならない。

2

國民生活と美術との繋りは、
内容について早くも種々の意見が
現はれ、そこに要求さるべきも
のが研究論議されつゝあるのは
結構であるが、それらは何れも
待望の現代美術館が内容外觀の
凡てに亘つて完璧を期すべきで
あり、その爲に事前の調査研究
に萬遺漏なきを期待してゐるこ
とに於て結論を一にしてゐたか
のやうであつた。固よりそれは
三聖代の美術文化を後世に遺し
しめんとするものであり、美術
國策萬年の大計に基くべきもの
である以上、その所論の何れに
も筆者は敢て反對すべき點はな

の建設が、この場合の最も重要
な方法であることには、誰も異
論のありやう筈はない。そして
去る十一月十二日の東京市會に
於て、皇太子殿下の御誕生奉祝
記念事業として現代美術館の建
設が愈々本定りとなつたことは
それが東京市の事業であるとは
云へ、愈々本定りではないとしても、美
術界多年の要望が遂に實現を見
る運びになつたのであり、これ
は何としても慶賀しなければな
らない。

ところでその現代美術館の内
容について早くも種々の意見が
現はれ、そこに要求さるべきも
のが研究論議されつゝあるのは
十年先のことかわからないと云
はれてゐる。その限りに於て、諸
種底によつて何程有用な論議が
繰返されたとしても、それは決
してその實現を停滯することに
はならないのである。大いに論
じて、能ふ限り完璧を期して頂
いて一向差支へはないわけであ
る。

ところで机上の現代美術館は
それでよいとして、若し現實に
現代美術館が本當に必要である
のなら、十年先、二十年先のそ
れをただ論議してゐるだけでよ
いのであらうか。現代美術館當
面の問題は、むしろその完璧な
理想よりも、實現の可能性ある
目前の企畫ではないのであらう

かつたのであるが、尙その間に
それが「國民の爲の美術館」で
あるよりはむしろ「美術家の爲
の美術館」としての立場がより
多く語られてゐるかに見え、そ
こに若干の美術至上的口吻が感
じられたのは、ひとり筆者の思
ひ過しであつたであらうか。

現代美術館の本定りといつて
も、その具體化は事變の推移に
よつて決定されるのであり、そ
の實現は今後十年先のことか二

か。七百数十萬圓とかの机上の豫算よりも、その一年分の利息でもよいから、それを以て現質にわれらの眼前に現代美術館が建ち得ないか、それをこそ論議し提議すべきではなかったのであらうか。

偉大な作品が祖國の誇りとして完全な防空設備の下に保管されることは固より當然であり、それが體系的に研究的に陳列されることも勿論必要なことである。だがそれらの作品が餘りに嚴重に保管されて、今日最も必要される國民の美的鬪心をむしろ阻害する懼れはないであらうか。その置かれる場所がどれ程交通に至便のところであっても、その在り方が自から國民大衆の足をそこに向けさせるものを持たないから、それは結局國家の「體面」や都市の「裝飾」として「文化國になくてはならぬ文化施設」ではあっても、現代とは全く無縁な單に名のみの現代美術館たるに止まるのである。

美術を尊貴なものとすることは固より結構である。然し同時に美術は親しむべく味ふべきものでなければならない。美術史の知識や美學の素養は第一義的に必要なのではなく、むしろ優れた美術に親しみ味ふことによつて、國民の教養が體質的につくり上げられるのである。この意味に於て現代美術館の在り方は、決して國民大衆に「見せてやる」ものであってはならないことを云つて置き度いのである。

「美術の尊貴」は、云ふまでもなく取扱ひ方の町重さの程度によって保障されるのではない。それはいつも見る人の心の中にあるものである。從つて何程偉大な作品であっても、それが木造のバラックに置かれてその價値が減殺されるといふ心配はないのであり、大雅や良寛の書であったら、むしろその方を喜ぶのではないかとすら考へられる。この場合火災や防空についての危險防止は自から別個に考究さるべき問題であり

3

筆者はその意味で、最後にここで一つの提案をして置かうと思ふ。完璧な現代美術館は、その出來る時まで待つとして、差當りもっと手輕に樂しめる「市民美術館」を建て貰ひ度いことの注文である。建物は木造のやうなもので一向差支へないのである。そこには充分にあり得るわけである。

可能なる資材、豫算の範圍に於て、死藏されてゐる美術品を活用することは何よりもの急務である。作品は作者若くは所藏家から借りてよいし、と身近かに接して樂しんで味ふことである。成案の出來たことは喜ばしいが、その實現までの何年かのブランクは現代美術館の機能に期待すればする程餘りにも勿體ないことである。どうしても出來ないなら我慢もするが、筆者の考へる「市民美術館」なら出來ないやうに思ふ。そしてこの待たされてゐる何年かを、その建設の趣旨によって活用することは、斷じて戰時下に於ける拙速なる「文化製造」ではない筈である。

云ふまでもなく國民の教養を昂め、その生活を深化することは、常に國民文化の目標でなければならぬ。そしてその爲には高き指導が必要であると同時に、低きよりそれに導入し涵養する方法が考へらるべきである。現の偉れた作品が並べられるなら、それが美術史的に並べられるとしても、それが美術史に不完全なものであったとしても、現代美術館としての機能は果して完全なものであったとしても、それが徒らに現代美術の「裝はれた倉庫」に終らないことを最も注意しなければならないのである。

新しい國民生活の形成が科學技術の發展と共に、そこに情操教育の一部門に於て、國民生活へ美術の滲透を必須不可缺の要素としてゐると信ずる立場からは、現代美術館の建設をあくまでも何年も先の問題として考へたくないのである。

要するに良い美術を一日も早く一人でも多くの人に味ひ樂しんで貰へばよいのであり、その爲の美術の滲透住ひは、却つて「美術の尊貴」を裏書きすることになるに相違ないのである。

斯うした立場よりすれば、現代美術を常設する「市民美術館」が夫々の郷土出身の美術家、その土地の所藏家の協力によって、全國各都市に建設される可能性があったとしたら、それがまた今日の文化運動に於ける專門至上の弊害の一つの現はれであることを指摘しなければならない。そして美術を先づ國民大衆の上にまで持って行く

生活美術

美術勤労

三輪 鄰

米英撃滅の大詔は渙發され、國運を賭しての決戰が遂に現實のものとなつた。その瞬間漂乎嚴肅の極みを味つた國民は次の瞬間餘りにも思ひがけない大戰果の報に、日本人に生れたありがたさを心の底から味ひ切つたのだ。何といふ感激的な大東亞戰爭の序曲であつたであらう。

十二月八日、日本國民が永久に忘れることの出來ないこの日この時、私は大政翼贊會の第二回中央協力會議の議場にあつた。この時の感激は私の如きがよく描き得るところではないが、幸に同じ席上にあつた議員高村光太郎氏が「十二月八日の記」としてそれを中央公論に書いてゐるので、それをこゝに寫してみる。

「時計の針が十一時半を過ぎた頃、議場の方で何かアナウンスのやうな聲が聞えるので、はつと我に返つて議場に行つてみると、丁度詔勅が捧讀され始めたところであつた。かなりの數の人が皆立つて首をたれてそれに聽き入つてゐた。思はず其處に釘づけになつて私も床を見つめた。聽きゆくうちに、いつのまにか身うちがしまり、いつのまにか眼鏡が曇つて來た。私はそのままでゐた。捧讀が終ると皆目がさめたやうにして控室に戻り、もとの椅子に坐して、ゆつくり、しかし強くこの宣戰布告のみことのりを頭の中で繰りかへした。頭の中が透きとほるやうな氣がした。

世界は一新せられた。時代はたつた今大きく區切られた。昨日は遠い昔のやうである。現在そのものは高められ確然たる軌道に乗り、純一深遠な意味を帶び、光を發し、いくらでもゆけるものとなつた。

この刻々の瞬間こそ後の世から見れば歴史轉換の急曲線を描いてゐる時間だなと思つた。時間の重量を感じた。十二時近くなると、控室に箱辨と茶とが配られた。箸をとらうとすると又アナウンスの聲が聞える。急いで議場に行つてみると、この朝の歴史的な臨時ニュースで、今ハワイ眞珠灣襲撃の戰果が報ぜられてゐるのであつた。戰機二艘轟沈といふやうな思ひもかけぬ捷報と、少し息をはづませたアナウンサアの聲とによつて驚かされたらしく、思はずなみ居る人達から拍手が起る。私は不覺にも落涙した。國運を雙肩に擔つた海軍將兵のそれまでの決意と勞苦を思つた時には悲壯な感動で身ぶるひが出たが、ひるがへつてこの捷報を聽かせたまうた時の陛下のみこころを恐察し奉つた刹那胸がこみ上げて來て我にもあらず淚が流れた。」

遂に來るべきものが來て、今までのもやもやしてゐた氣持がカラリと晴れ渡つたやうな、本當に「頭の中が透きとほるやうな氣がした」一人として、私もこの議場の一隅で嚴肅な感動に身ぶるひし、目がしらを吾ともあらず熱くしたのであつた。生れて始めて味つたこの感動、そでも云ひ度い感動、それはおのづから、「私心」ともいふべき種類のものを跡かたもなく消え去らせて、その代りに何とも知れず渾身に新しい勇氣を振り起させてくれたのであつた。本當に心からの日本人として生れ代るぞ、そして何が何でもこの決戰を勝ち拔くぞといふ強い決意が昂然と私の身內にも湧き上つた。何といふ感動、これこそ日本人のみの知つてゐる本當に純粹な美の感情の極致なのだと信じた。

この日の協力會議は恐らくこの光榮の日を記念するにふさはしいものになることを豫想したが、私が昨日まで今度の協力會議に最も大きな關心を寄せてゐたのは、議案第八十號の「全國の工場施設に美術家を勤員せよ」といふ各界代表高村光太郎氏の提出議案であつた。私は協力會議班から廻つて來た議案のプリントの中に美術に關する提案を見出し得たことを喜び、それが高村氏の提出であるだけに恐らくは相當の反響を呼ぶに違ひないことを考へたのであつた。私はその時から、自分に與へられた分擔の外に、この欄の次の題目はこの議案に觸れたものを書かうと豫定してゐたのであつた。

從つて私はこの日の餘りにも大きな歴史的な出來事の爲に、このさゝやかな自分の豫定を狂はせて了つたのであつた。だが大東亞戰爭が長期に亘つての建設戰爭であり、物資に於てあり餘るものを持つ米英を向ふに廻しての決戰である上は必然それが銃後國民力の生産鬪爭であることは自明であり、その意味に於て、それは高村氏の提案を無駄にしないどころか、却つてその意義を盆々強めるものであることは勿論である。むしろこの際に、この問題をとり上げることの必要が、自分にもハッキリ判つて來たのであつた。

「生活美術」の要請が、決して從來の認識に於ける文化觀と文化運動であつてはならないといふことは、既に私が本誌の前號に書いて來たことであるが、その意味は畢竟溫き人格の世界から冷かな事物の世界へ、そして精神から遊離的な形式的なるものゝ獨善性を是正し、そこに大地に即し勤勞に即する精神の一つの現はれであるに外ならないのである。從つて「承詔必謹」に即して民族の力の正しき表現を求めようとき誓の下に、先づ己を滅し、己を皇國の精神に歸一することによつて、新たに皇國民としての力强い出直しが要求されてゐる時に、この提案の意味がまた正しく理解されなければならないのである。それが文化政策若しくは文化運動としての課題であるよりは、美術自體の再出發の契機として把握さるべきであると考へる私は、むしろこの高村氏の提案を今こそ採り上ぐべきであることを知つたのであつた。

さて高村氏の提案の内容は次の如くであるが、その前に高村氏自らが自身の提案をその後どういふ風に感じたかを「十二月八日の記」の中から引き拔いてみよう。

「時局がかり一轉してみると會議に提出した議案の如きは何だか昨日のものゝやうな、そぐはぬ感じが一時はしたが、又考へてみると時局の重大さになるにつれて尚更その考慮の重大性も加はるわけで、これは忽せに出來ぬと今は强く思ふ。

私の提出した議案は次の通りである。

議案『全國の工場施設に美術家を動員。』

提案理由『國民士氣の昂揚に關し、全國に亘る工場從業員の精神的健康の有無は極めて重大である。國民士氣の源泉は健康な精神生活にあり。健康な精神生活は身邊日常の健康な美の力に培はれることを看過すべからず。此の美を缺く時人心は荒廢する』

建設案『あらゆる大工場の食堂、休憩室、合宿所、病院等の設計に合理的な美を與へるため、夫々適當な美術家を動員して壁面彫刻、壁畫、日用什具、びら其他の圖案並に製作に從事せしめる道を開くこと』

高村氏自身も言つてゐるやうに、この「提案理由については今更くどい説明もいるまい」と思はれる。美の本能は生理的、心理的、社會的其他有ゆる面に於て人間生活を健康にし豐かにし、その進歩發展の基底をつくつてゐるのである。本當に正しく美を享受することによつて、國民生活の道義も秩序も正しく保たれるのであり、日夜吾々が目撃させられてゐるやうな交通機關の混雜も劇場前の長蛇の列も、更には闇取引や買溜めの如きも總じて正しき美の心を知らないことから結果されてゐるに外ならないのである。從つてこの問題は、廣く國民生活の全般に亘つて考へられるのであるが、たゞ高村氏がこの場合特に工場を對象にしてゐるのは、次の理由によつてそれを重點主義に亘つて考へられるのであり、私もまた固よりそれに不贊成である筈はない。

「時局の重大さに從つて、日本全國は一つの大きな軍需工場となるとも云へる。工場の勞務者の身邊にこの美の力が缺け、人間が人間である自負を失ひ、單なる機械の部分品であるやうな感じを持つに至るほど恐ろしいことはない。農山漁村にはまだ大自然があつて人を養ふ。工場を唯乾燥無味な物質ばかりの處と入念に思はせれば、人は必ず精神的に墮落し肉體的に廢頽する。機械の美に眼を開き其を愛すること吾身の健康を愛するやうに育つには、日常身邊の健康にして合理的な美にいつとなく教へられねばならぬ。まるでこれと逆な條件のために身心荒廢の域に瀕してゐる實例が世に甚だ多いのである。」

ところで最後に高村氏はその實際の方法に關して次のやうに述べてゐる。

「美術家の一つの役目がこゝにある。私は例へば厚生省のやうなところが此事を深く考慮して、實際的に規定をつくり、産業報國會のやうな有力な機關がその實行の促進にあたつて、美術界の諸團體を組織的に動員徴用し、大工場施設と美術家とを緊密に結びつける方策の立てられることを熱望する。」

「然るべき美術界の大家が指導し、中堅後進が實際の工作に當れば仕事は著々進むであらう。國家總動員の今日、美術家は必ず勇躍して事に當るに違ひない。」このことは可能なる方法として、勿論その通りであるに相違ない。たゞ私が些かこの點について問題にしなければならないのは、氏がこの一節に於て眼前の美術家の在り方をそのまゝに是認してゐるかの如く感ぜしめられる一事である。私はその意味を決戰態勢に即應すべき美術動員の組織が未だ出來上つてゐないことに於て指すのでなく、また現在の美術家の技術の方向が果してそれに適當であるか否かに問題を求めてゐるのでもない。それは今更判り切つたことであるとされ若しくは日本人たる以上例外なしに愛國

心は持つてゐるのだと逆襲されることを豫想しつゝも、なほ再びその心構へについて一つの懸念を抱くのである。即ちそれは、美術家が現在あるが如き「精神の王國」「文化の國」の住人のまゝで、果して大地に即し生活に根差すべきこの仕事を本當に正しく成し得られようかといふことである。

既に多くの藝家が藝室を離れて街頭に立たうとし、決戰態勢下の新文化建設に挺身寶踐の意欲に燃えてゐることも、私は知つてゐる。だがこの場合最も考慮されなければならないのは、これらの「文化の戰士」達が、その心構へに於て斷じて街頭や工場の「非文化地盤」に貴重な「文化」を蒔いてやらうなどとは考へてはならないことである。街頭や工場に美術勤勞を奉仕するのはよろしい。然しそれがたゞ單に藝室の仕事の延長であるに止まるとしたら、その無反省は結局街頭を歐米化し、工場を銀座化するやうな結果にならないとも限らない。一部の所謂文化人の享有した文化の殘飯や滓をとつてつけたやうに與へたり、勞務者の喜びさうなものをたゞ與へて御機嫌を取り結ぶやうなことがあつたとしたら、その結果は無益であるばかりか却つて有害である。

工場の美化、勞務者への慰撫教育は、本當に正しき美を享受せしめて、その教養を體質化し、それがひいてはその生活を高めるのでなければならない。而かもその正しき美は、美術家自らがまた終世自身に於て研鑽し錬磨すべきものであり、從つてこの點にハッキリとした反省を持つ人が、あくまでも謙虚にその職域への自覺を持ち得た場合にのみ、その成果が期し得られるとしなければならない。斯く云へばそれは餘りに理想主義に過ぎると云はれるかも知れないが、その根本の態度はどうしてもこゝから出て行かなければならないことを強調しなければならない。

高村氏の具體策は、固より私も双手をあげて贊成である。然したゞこの際氏によつて是非共付け加へて置いて欲しかつたのは、斯かる提案を與へられ、その中に素裸になつて飛込むことに於て勤勞の精神を敎へられ、むしろ相互の職域精神が兩々相携へてそこに本當に正しい、今後の美術をつくるべきではないかといふことであつた。多くの勞務者は極度に分業化した生産技術の下で、單なる機械的な働きをしてゐるに過ぎないと見るところが受當ではあつても、中には勤勞の道に人生向

上の樂しみを見出してゐる廢業戰士も少くないのである。高村氏が日常抱懷する本誌前號の「勤勞と美術をめぐつて」の對談に於て、戸川氏が「今の藝家達が勤勞失衆の中へ入つて指導することが却つて、指導されるのではないかと思ひます」と云ひ、桐原氏はまた「指導だけで仕事が終る人が造つてゐる。勤勞文化そのものがさうだと思つて居ります」と云つてゐるのは甚だ興味のある一節である。私がまた同じ立場に於て、美術自身が勤勞し直すことによつて、美術文化の新しい發足が爲されることを期待してゐるのであり、それはむしろ勤勞大衆との協力の心構へに於てのみ可能となるのだと信じてゐる。

氏の言ふやうに「美術による純粹性によつてはじめて十分に果せるのであつて、美の深遠にして基かない作品は、結局逆な効果を得るに過ぎない」のである。そして「國民各自の中に埋没してゐる美意識の自主的精神、即ち藝術精神の覺醒が、今日の場合藝術界に於けるのやうな問題よりも緊要なのは、それが國民生活の最も根本的な救世的な意味を持つてゐるからである。」從つて私はあくまでもその正しき藝術精神の覺醒を期待

するのであり、それには美術家自身がまた「この美を缺く時心心は荒廢する」こゝから新しき日本の「生活美術」が生れ

私は本文の冒頭に大詔奉戴の感激を語つた。それは一見ハイカラな響きをもつ「生活美術」などといふ欄には如何にも不調和のやうに見えたかも知れないが、實はさうではない。「承詔必謹」本當に自己を空うして、美によつて皇國の使命に仕へるの決意が固められた時にのみ、そこから新しき日本の「生活美術」が生れるのだ。

生活美術

大東亞生活圏と美術

三輪　鄰

1

大東亞戰爭勃發以來既に三個月、香港落ち、マニラ落ち、敵の抗戰最大據點とたのむシンガポールの陷落ももはや時間の問題となった。疾風迅雷帳を繞ふ遑もなく、神速敵散の皇軍の進撃の前には、昨日までの米英軍の豪語も一片の反故と化し去ったのだ。

だが、戰ひはシンガポールの陷落によつて終結するものではなく、敵の抗戰力は未だ悉く潰滅したわけではない。將來彼等がその尨大なる資源を動員して反撃の擧に出るであらうことは常然豫測すべきであり、戰ひが長期化せざるを得ないことは必至である。今次の戰ひが、一面建設を步むべきことは、斯く一面戰爭、一面建設を步むべきことは、斯く緒戰に於ける赫々たる大戰果の集積であり、緒戰に於けるにもかゝはらず、戰ひは第二期に入つてむしろこれか

らであるの感を深くするのである。

東はハワイ、ウェーキ島から西はマレー、ビルマに亘り、南は濠洲大陸に迫る「大東亞海」上には日章旗の翻らないところ東西一萬數千粁、南北七千粁に亘る「大東亞」の間に完成したのである。而して々二個月の間に完成したのである。而してシンガポールの屈服を第一期とする戰爭は、この尨大なる地域に於て、如何にして建設戰爭の本質を具體化し得るかといふ點にかゝつてゐる。

明治の維新に於て皇國の歴史に一新紀元を劃した日本は、今や世界史の維新を爲す絕對必要なる地域に臨んでゐる。戰爭の方向も方針も、既に確然たる軌道に乘づて進行しつゝある。固よりそれは容易ならぬ大事業であるが、その困難の度が如何に豫測すべからざるものであるとしても、斷じて最後迄戰ひ抜かなければならない。與へられた大東亞戰ひ抜かなければならない。緒戰に於て示した赫々たる大戰果こそ、皇軍の精銳を

2

軍族のあとから、建設の斧は進む。その建設の斧は、今日の總力戰に於ては、ひとり軍力戰をのみ意味するものでなく、南方に於ける米英勢力の驅逐の後に、如何なる建設方策をこれらの地域に樹立すべきであるか。雄大廣汎なる大作戰に於て迅速果敢を續けた皇軍の進行から、そこに建設の進軍を期待するのである。既にその建設方策が明示されたことを何よりも力強く感銘せしめられたのである。即ちその共榮圏建設の根本方針として、それは「實に帝國の大精神に淵源するもので、大東亞の各國家及び全民族をして、各々その所を得しめ、帝國を核心とする逍義に基づく共存共榮の秩序を確立せんとするにある、而してその建設は廣大なる地域に亘り、各種の民族と相携り相援けて行はれる」旨が闡明され、更にこれに隨應する建設的の施策としては「大東亞防衛のため絕對必要なる地域は、帝國自らこれを把握措置し、その他の地域に關して各民族の傳統文化等に應じ、適當なる處置に出づる」ことが明かにされ、而して「帝國の企圖しつゝある大東亞建設の方策に鑑みて、十分の準備を整へて萬全の方策を講ずるの要がある」のである。政府は斯く官民各方面の智能

は、去る一月二十一日、再開議會の劈頭に於ける東條首相の歷史的の演說に於て、就如賀に明示されてゐる。即ち「大東亞宣言」によつて明示されてゐる。即ち「實に帝國の大精神に淵源するもので、それは思想であり經濟であり文化であることは、この「大東亞宣言」によつてその指導要綱が明かにされたことを何よりも力一大建設に前進するのみである。

ところで大東亞建設戰のその「智能動員」の一翼を擔當すべき美術家の役割はどこにあるのであらうか。美術家がまたこの光榮ある仕事に參加すべき名譽の所有者であるべきことに、固より吾々も何等の疑義を狹さ部面でなく、むしろその實際に活動し得る部面に、それが賀際に活動し得る效果に於て、美術がまた今日一個の「軍需品」たるべきものであることをすら考へる者である。吾々は全美術家が、今こそ南方共榮圏の文化建設にその技術と能力をあげて挺身すべきであることを疑はないのである。

だが「東條首相の言葉にもあるやうに、「その樹立とその遂行とに萬遺憾なきを

拠さなければならないことは明白である。吾々は先づこゝで、今日の文化工作が断じて昨日までの「文化の役割」の延長ではなく、あくまでも戦争遂行の為の建設行動であらねばならないことを教へられてゐるのである。そしてこゝでもまた、今日の文化工作の在り方は果してそのまゝでこの重大なる任務を遂行し得るかといふことゝに、無反省ではあり得ないのである。

3

南方への文化行動は、当面の必要の程度から見れば、先づ第一に医療施設の如き、或は日本語の普及の如きが重要であり、美術の如きは差詰め後廻しになることも已むを得ないとしなければならない。然し今次の大東亜戦が世界新秩序建設の道義の皇戦である所以をして大東亜建設の諸民族に了知せしめ、彼等をして大東亜建設の大衆への参加せしめることは常然であり、この點への啓蒙宣伝には常然美術家もその職能を発揮し得るのでなければならない。更には首相の宣言にもあるが如く「広大なる地域に亙り、各種の民族と相倚り相携へて行はれる」この大建設の為には「今回新たにこの建設に参加せんとする地域たるや資源極めて豊富なるにもかゝはらず、最近百年の間米英両國等の極めて苛烈なる搾取を受けた、が為めに文化の發達甚だしく阻害せられたる

地域である」ことが考慮されなければならず、従つてそこには所謂文化交流の如きが行はれる前に、むしろわが大東亜共栄理想の本義を闡明徹底しつゝ、一面それによって彼等の情操及び知性を陶冶向上することが必要であり、斯かる立場に於ける美術家の在り方がまた常然採上げらるべきことが考へられるのである。

云ふまでもなく南方共栄圏内には、種々雑多な民族が夫々の傳統風習によって千様萬態の現在持つてゐる文化のである。而かも彼等の現在持つてゐる文化の諸相は、多く原始未開の域に止まるものでなければ、米英によって蒔きちらされた独善的なデモクラシー文化、低俗愚劣なるジャズ文化の類ひである。従つて「大東亜宣言」に示されてゐる「各種の民族と相倚り相携へて」しかもそれを「民族の傳統文化等に應じて」遂行する為には、我にまたそれを指導するに足るだけの充分の見識と構想と、そして研究とが用意されてゐなければならないのであり、その點に至つては他の文化部門に於けると同様、美術界がまた直ちにそれを

南方民族の人種的、文化的、土俗的位置は、古代日本と深い交渉があり、太古には既に南方共栄圏が存在してゐたことゝの自らの覚醒と他への徹底であらねばならぬことの理由は、卽ちこゝにある

4

大東亜戦争の指導要綱が先づ第一に醒國の理想より出發した道義の皇戦であることゝの自らの覚醒と他への徹底であらねばならぬことの理由は、卽ちこゝにあるばならないのだ。

が云はれてゐる。日本民族の適南性は、従つて既に日本民族の血脈のうちにひそるところがなくてはならないのである。南方への文化進駐と云ひ、南方との文化交流と云つて、それが真に道義戦たるの本質に悖らない常夏の太陽、寒冷の北方へと南方へと向性の積極的な燃焼があり得るのも常然である。然し常夏の太陽、南方諸民は、まだゝ吾々は反省しなければならない。南方諸民族は、一般的な生活物資の襲富によって勤労の風が薄く、懶惰の習性が多いことが指摘されてゐる、世界新秩序再建の為の文化創造戦争である眼前の戦ひは、あくまでもアジア的生産文化を根抵とすべきであり、そこに勤労を主體とする新しき「生活文化」が考へられなければならないのである。従つて美術及美術界の現状が、國民生活の建設面と全く没交渉に依然として消費的、享楽的であり、凡つた個人的、非公共的の性質であ

る限りは、何程頻繁に展覧會が進出しようとも、それは今日吾々の当面してゐる筈の大問題の解決にはなり得ないことは極めて明瞭である。

日本自身が既に現在、真の民族生活に創した美を求めてゐるのである。斯かる日本の「生活美術」が示されてこそ、大東亜民族の知性と情操を向上せしめる大東亜に眼を注ぎつゝ、而かもそれが故に日本は今こそ自身の中に正しい「生活美術」を持たなければ

大東亜生活圏である。大東亜共栄圏は、換言すれば大東亜生活圏である。大東亜共栄圏の固有文化は、アジア民族独自の農耕的村落文化の生活形態を基調とするものであり、従つてその上に於て文化的の共同による民族的合一に認められるのである。現在それは米英の搾取主義によって歪められ若くは頽廃せしめられてはゐるが、大東亜共栄文化の建設は斯かる影響から彼等を脱せしめることから始まらなければならない。

大東亜共栄圏の唯物的個人主義文化、強制移植文化に代つて、東亜諸民族の固有文化に再びその生長発展の新たな算すべきことをこそ第一の前提としてゐるのである。

生活美術

三輪　鄰

美術家錬成道場

勤務の多忙さと、三月以來引續いて健康を害してゐた爲に、心ならずもこの欄を四個月も休んでしまつた。

四個月前の本欄の中で、私はシンガポールの陷落も目睫の間に迫つたことを書いてゐたが、それを思ふと、この四個月の間に、大東亜戰爭は更に驚くべき飛躍を遂げた。そして戰果の擴大とともに、戰爭は今やはつきりと第二期の長期建設戰に入つて居り、一方長期グリラ消耗戰たるの相貌を隨所に現はれてゐるのである。『戰ひはこれからだ』の合言葉は、今こそそのところを最も强く發揮しなければならない。

大東亜戰爭が、シンガポールの陷落や關印の規定の程度で段落がつくものではないことは、今では日本國民の誰一人といへ……

……であらう。日本の戰果が如何に偉大であるとは云へ、大東亜戰爭は開戰以來半年やそこらで山の見えるやうな、そんな生易しい戰爭ではないのである。戰爭云へば、この第二期の期間を如何に短縮し得るかは、大東亜戰爭の期間の長短を決定する所以のならば、ただ武力戰一本槍に專念することで充分であり、從つて國内の政治、經濟、文化等の諸體制に如何に大きな缺陷や矛盾があらうとも、戰爭中は暫らくそのまゝにして置いて、武力戰の終結と共に、徐々にその弊を改めてゆくやり方が、むしろ賢明であるのかも知れないのである。だが、大東亜戰爭は斷じて武力戰一本槍で行き得るものではないといふことは、旣に眼前の諸情勢が現實にそれを吾々の前に展開してゐる事實である。

東條首相は、『心構へは長期戰で、實行は卽戰卽決で』といふ意味を語つてゐたが、これこそ含蓄ある言葉であると云はなければならない。吾々は如何なる長期戰をも戰ひ拔く確固不拔の信念を持つと共に、如何なる長期戰にも耐え得られる國家總力戰體制を速かに築き上げなければならない。大東亜戰爭の現段階に於て、今日こゝに政治問題であり、經濟問題であり、文化問題であり、思想問題化が今日最も嚴しきを加へて、國民生活の凡ゆる部門に於て問はれてゐることは、即ちこゝも、固よりそれを當然とすべき……

……への必須の手段であり、それは、大東亜共榮圏建設と表裏一體をなすべき日本高度國防國家確立への必然的徑路である。一方戰爭、一方建設といはれる今次戰爭の性格は、むしろ眼前の第二期を如何に乘越え、如何に戰ひ拔くかといふ點に、その勝敗の鍵を握られてゐるといつても敢て過言ではないのであり、更に云へば、この第二期の期間を如何に短縮し得るかは、大東亜戰爭の期間の長短を決定する所以であることが考へられなければならないのである。

斯かる意味の生活戰爭の展開はまさしく眼前の戰爭第二期に於ける主戰場である。そしてそれが爲には、職場の生活と銃後の生活を一つにする『生活の武裝化』『士氣昂揚の生活化』が實現されなければならないのである。經濟、國防、文化等の一切と內面的に關聯をもつ全國民一體の翼贊生活が實踐されないかぎり、眞の能率向上と一體の安定とをもつ高次なる新生活基調を確立し、それと共に高次なる新生活體系を打ち建てなければならない。

ところで斯かる新生活運動を考へる場合、そこに生活の科學化が今日最も聲を大にして語られ、本物になり、算術的には考へられない活動の價値の飛躍的な向上が見られ、又閑を入れられてゐることも、固よりそれを當然とすべき……

……の凡ゆる力を統合癈集した國家總力戰の相貌は今日こゝに最も明瞭に現はれ來つてゐるのである。だが、斯かる合理主義的方法論は往々にして、この運動の基調となるべき『使命觀』を薄め若くは度外視するが如き傾向を伴ひ易いことは、最も注意すべきことでなくてはならない。四月十八日、あの敵機來襲の時に、敢然起つてその攻擊を無力化せしめ得た主因は何であつたか、人々をして斯くまで見事に防空活動に挺身せしめたものは、一に國土防衛といふ『使命觀』であつたことに外ならない。そしてこの熾烈な國土を敵に委ねるなといふ熾烈な『使命觀』がその刹那國民の……をとらへたのである。

そこには勿論萬全の備へ、日常の訓練があるべきであり、これあつてこそその挺身の働きも可能となるのではあるが、痛烈な使命觀、切實なる目的觀の下にのみ日本精神は强く發揚され、挺身の體制が偽りなく打ち出されることを忘れてはならない。生活の協同化と云ひ、規律化、目的觀によつてこそ、斯かる使命觀、算術的には考へられない活動の價値の飛躍的な向上が見られるのである。新しい生活文化の創造といふ驚嘆すべき……

に、能に現在先分に言つては盛力をあげ
るにもかゝはらず、私の最も不
満とするのは、そこには除りに
機構論、組織論が普遍化されて
あることである。斯かる技術論
は結局技術論たるに止つて、そ
れは何處まで行つても根本的な
問題の解決にはならないのであ
るし、むしろ斯かる技術論の横
行それ自身の中に、日本人とし
ての大義に殉ずるの感覺、道義
の爲に蹶ち起つといふ感激の缺
乏を思はざるを得ないのであ
る。問題は國民各層の精神と意
識とを活發的、段階的に訓練し
動員することではないのだが、それ
は畢竟不言實行の武士道精神に
貫かれてこそ、その機構を生か
し得るのである。宜が身を以て
示した民族の能力を如何にして
國民諸體制の上に學びとか、
靖國の英靈があまりところなく
發揚した武士道精神を如何にし
て國民相互の日常生活の上に學
びとるか、今日の最大問題はむ
しろこの一點につきるのだと信
ずる。

結局するところ問題の最後は
「人」であり、その素質、性格
志向であり、それへの「錬成」
である。如何に組織と機能の體

としての使命觀を深め昂める
「錬成」がそれを裏打ちするの
でなければ、それは眞に今日の
生活戰争を勝ち抜く総力の發揮
にはなり得ないのである。
誤つて限を美術界に轉じてみ
ても、その結論は一つである。
戰時下の文化政策が他の國策と
の爲に眞體的な連絡の爲に
戰争目的に副して明確な重點主
義、集中主義をとらなければな
らないことはいまでもなく、そ
こでも問題の根本は使命觀の
確立である。今日如何なる文化
的なものといへども反國家的な
ものはないと決つてゐるが、然
し凡てのものゝ存在價値を認め
やうとして、そこに戰時文化動
員の根本精神がぼやけて來る傾
向は何としても戒心せねばなら
ぬし、そこに使命觀を中心とす
る錬成の意識は、更にその重要
性を盛上げるのである。

ところで、こゝに云ふ「錬成」
は、從來の如き訓練所的、精神
訓話的錬成をいふのではない。
私はこゝで一つの提案をして
おきたいと思ふ。それは、美術
家の手によつて、美術家の爲の
錬成道場が當然つくらるべきで
はないか、といふことである。

新しき美術及美術界の指標を
それ自身の機構の中でのみ捉へ
るといふのではなく、美術家自
身の生活の中でその生活そのも
のを再建設してゆく錬成であ
る。更に云へば、それは美術家
としての「勤皇」への道に沒入
することであり、最も進步
的なものであつても、最も進步
「國體顯現」の道程に立つこと
である。斯かる國民的錬成の上に
ゆ、美術に於ける「文化的教養」を與へ
ることを以て滿足してゐたので
あるが、今日に於ける知識の外装
のみ、美術と美術界の維新は可
能となるのである。

美術界にもいま我國會が出來
聯盟が生れ、御奉公への一元的
組織が固められつゝある。然
は美術界としての時局卽應の助
きである。然し生活戰争の段階
に立つて、更に今日、戰争の理想も現質
も、更にもう數步を求めての、眞
に美術其ものゝ維新を進めての
の問題が、今日是非共眞劍に考
究されなければならないことは
固よりである。然し次代の美術
家へと共に、現在の美術家へも
また當然斯かる方法が考へられ
なければならないのであり、次
代への持続的影響を考慮した場
合、むしろ現在の美術家、その
必要がより強い存在である。その
爲の機關が今まで全く存在せず
またその必要すらが顧みられな

このことに遂に國際下當局の爲
かつたことに、美術
家の反省の缺如として指摘され
ても仕方がないのである。

日本鐵家報國會では全員が各
自二尺五寸の横掛を持寄つて軍
用機獻納資金三十五萬圓を集め
た、美術家錬成道場の建設
には差當この位の金があれば先
分であらう。從つて日本鐵家報
國會の會員が同じ努力を重ねる
ことで、この美術再建の精神的
基盤となるべき光榮の仕事は完
分建設の可能性がある事になる
然し固よりこれを日本鐵家史の
分建設となるべき光榮の仕事は
御奉公に委ずることは不適當であ
るから、洋畫家、彫刻家、工藝
家も欣然これに參加されるなら、
は百萬圓の資金も必ずしも不可
能と見るべきではなく、これを
以て「大東亞戰爭記念美術道
場」となし得るならば、更に聖
代美術家の覺悟を永く後世に印
するに足る美術家好個の記念事
業となるのではないからうか。
然し最初は斯かる大事業から
手をつけなくともよいのであ
る。道場の延物は他のものを借り
でも、錬成は出來るのである。
要は實行であるが、誰かこの仕
事に名乘りをあげる人はないで
あらうか。

美術批評家著作選集　第20巻

戦争美術の証言　（上）

発行日——2017年2月28日
監修者——五十殿利治
編纂者——河田明久
発行者——荒井秀夫
発行所——株式会社ゆまに書房
　　　　　〒101-0047東京都千代田区内神田2-7-6
　　　　　TEL.03-5296-0491／FAX.03-5296-0493
印刷——株式会社平河工業社
組版———有限会社ぷりんてぃあ第二
製本———東和製本株式会社

定価：本体18,000円+税　ISBN978-4-8433-5125-3　C3370
Published by Yumani Shobou, Publisher Inc.
2017 Printed in Japan
落丁本・乱丁本はお取替いたします。